Stonehouse的 美術 解剖學 筆記

美術解剖學開課啦！

石政賢 —— 著　龔亭芬 —— 譯

前言

■ 狗的後腳之謎

我第一次對「身體構造」產生興趣是在小學二年級的時候，那時為了想被稱讚，我畫了一幅畫。當時的我和其他同年齡的小孩一樣，都非常喜歡狗。當然，我想畫自己喜歡的東西，於是畫了一隻這樣的狗。

一看就知道，我畫的狗和一般小朋友畫的差不多。當時父親買了一本百科全書給我，我認真觀察書裡「真正的狗」的照片，卻發現自己畫的狗「似乎欠缺了什麼」。究竟是少了什麼呢？

我盯著書中的照片許久，仔細思考了一下，終於發現一個重點。

真正的狗後腳是彎曲的！

就像阿基米德在浴缸中發現浮力原理時大喊「Eureka！（我發現了！）」一樣，年幼的我也因為這驚人的發現而深受衝擊。我立即將這個發現套用在我的圖畫中。

實在太厲害了！我的狗更像是一隻狗了。

因為住在公寓裡而不曾養過狗的我，如同得到一隻真正的小狗一樣開心不已。

我將修改好的圖拿給母親看，果不其然，母親露出一副驚為天人的表情。

哇啊！好逼真的狗！

是狗欸！

這應該是在稱讚我吧……

現在回想起那件事就覺得好笑，但當時的我真的深受震撼。過了整整三十年，現在的我依舊記憶深刻。

總而言之，在我學會畫狗之後，各種疑問開始在我腦中盤旋。

「為什麼狗的後腳是彎曲的？為什麼我的腳跟狗不一樣？鹿、長頸鹿、老虎都和狗一樣，後腳是彎曲的，為什麼只有人類不一樣呢？」

然而，一個才小二的小學生要自己找出答案並非容易之事，再加上我還是個十分膽小又內向的人。當詢問父母也得不到滿意的答案時，我終於鼓起勇氣問老師：「狗的後腳為什麼是彎曲的呢？」話才剛說出口，全班哄堂大笑，我的臉頓時脹紅。這時虔誠的基督徒老師宛如聖人般，用非常慈悲的聲音對我這麼說。

那是…神的恩典

「啊…老師，我想要的不是這種答案。我想神應該是基於什麼考量，才會將狗的後腳創造成那種形狀吧～」如果能這樣反問就好了，但當時我只以一副「這樣啊」的表情點點頭。再重申一次，我是個非常膽小的人。

在那之後，狗的後腳之謎一直未能解開，但我還是努力不懈地畫畫。隨著年齡增長，我也慢慢不再糾結於狗的後腳了。

為什麼後腳是彎曲的？因為就是長這樣，天生就長這樣……我慢慢地這樣說服自己了。

現在仔細想想，我其實能夠理解大人那種漫不經心的反應。因為在大人眼中，小孩總是有千奇百怪的問題，而且永遠問不完，大人實在沒有多餘的精力一一回應。另外，這世界上有太多與神經系統有關的事物與現象，相較之下，大家應該對狗的後腳這種問題沒有興趣吧。

長大後我進入美術大學就讀，比起繪畫，喝酒的生活讓我變得更忙碌，而且不久之後我就入伍當兵了。

在軍隊裡必須時常跑步，而平時不常跑步的我，只能每天和腳傷纏鬥。

某天晚上睡覺時，一陣強烈的腳痛突然來襲。我起身揉著疼痛不已的腳，猛然間發現了一件事。就只有那一天，我痛的不是整隻腳，而是腳的前側。

就像小時候一樣，那個發現給了我一記當頭棒喝。

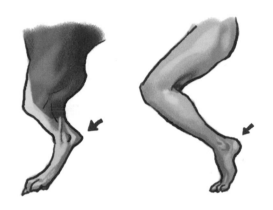

沒錯！**我發現人類跑步時，腳的形狀就和狗的後腳一樣。**狗的後腳和人類的腳在構造上十分相似，這長年以來的疑問，頓時就解開了。

人類與狗的不同之處在於「人類用兩隻腳走路，不是四隻腳」。在那之後，我才知道人類演變成雙腳直立姿勢，除了是為了行走外，更是為了以直立姿勢移動的時候，雙腳能支撐身體維持挺直的狀態。

後來我又得知人類的雙手好比狗的前腳，也就是人類的前腳進化成「手」，用於抓取物體，而不用於移動。雙手的進化促使人類智能的發展，為了彌補移動能力落後於其他動物，人類致力於開發各種移動手段，也因

此造就了進步的人類文明，亦即我們現今生存的世界。這一連串的恍然大悟，讓我逐漸了解「最重要的事」，也就是「理所當然的事」，其背後都隱藏著各自的真理。

被我們視為理所當然而不加深究的事，除了先前提到的狗的後腳，其實還有很多。其中最不受重視，大家最習以為常的就是我們的身體形狀吧，畢竟身體就是我們自身的一部分。但請大家仔細想想，我們什麼時候關心過自己的身體？大概就只有身體不舒服的時候吧。掌握身體構造，進而對身體的奧妙感到驚嘆，這並非是醫生和畫家的特權。我認為只要有「身體」的人，就應該具備與身體有關的基本知識與常識。

我們每一個人都以三億分之一的驚人勝算進入公司，隨後再帶領大約六十兆的員工共同經營身體這個超巨大企業，我們就宛如是企業的CEO。如果身為最高經營者的我們無法確實掌握自己的企業外觀，又該如何使企業順利運作？不，在那之前又哪來的自信說那家企業是屬於自己的呢？了解自己的身體就是愛自己的開始。這對藝術家而言，是絕對必要的一件事，畢竟藝術家以藝術表現人類，有義務帶給人類希望與領悟。

我持續作畫是為了重新審視我們周遭各式各樣的「理所當然」，並透過畫作將這些信念傳達給更多人。

我常常在想，小時候對狗的後腳產生興趣，或許就是我繪畫宿命的開端。

　　在接下來的內容中，關於身體的大小事都是我在學習美術解剖學過程中的新發現，又是一堆關於其他「狗的後腳」的故事。我既不是生物學者，也不是醫生，書中內容或許不夠完善，但正因為如此，我才能從繪畫的觀點去解開美術解剖學這門艱深的學問。

　　誠心希望這本書能成為大家的指南書，給予跟我一樣學畫畫的人專業的人體表現素養，也給予一般讀者重新審視自己的身體，進一步理解並珍惜自己與他人的機會。

作者／插圖　石政賢 Stonehouse

本書出現的解剖學用語

■ 頭部骨骼

名稱	英語名
頦隆凸	mental protuberance
枕外隆凸	external occipital protuberance
外耳道	external acoustic meatus
下頜角	angle of mandible
下頜枝	ramus of mandible
眼窩	orbit
髁狀突	condylar process
顴骨	zygomatic bone
顴弓	zygomatic arch
上頜骨	maxilla
額骨	frontal bone
額中點	metopion
顳骨	temporal bone
顳線	temporal line
頂骨	parietal bone
乳突	mastoid process
鼻骨	nasal bone
鼻根點	nasion
梨狀孔	piriform aperture

■ 頭部肌肉

名稱	英語名
頦肌	transversus menti m.
降下唇肌	depressor labii inferioris m.
顏面肌	facial muscles
眼輪匝肌	orbicularis oculi m
頰肌	buccinator m.
降口角肌	depressor anguli oris m.
提口角肌	levator anguli oris m.
咬肌	masseter m.
口輪匝肌	orbicularis oris m.
皺眉肌	corrugator supercilii m.
顴小肌	zygomaticus minor m.
笑肌	risorius m.
耳上肌	auricularis superior m.
提上唇肌	levator labii superioris m.
提上唇鼻翼肌	levator labii superioris alaeque nasi m.
耳前肌	auricularis anterior m.
額肌	frontal belly m.
顳肌	temporalis m.
顴大肌	zygomaticus major m.
鼻肌	nasalis m.
鼻眉肌	procerus m.
降鼻中膈肌	depressor septi m.
鼻中膈軟骨	nasar septal cartilage
鼻軟骨	nasal cartilages
降眉肌	depressor supercilii m.
表情肌	mimic m.

■ 軀幹骨骼

名稱	英語名
髂後下棘	posterior inferior iliac spine
髂前下棘	anterior inferior iliac spine
臀下線	inferior gluteal line
假肋	false ribs
髖骨	hip bone
髖臼	acetabulum
髖臼窩	acetabular fossa
寰椎	atlas
弓狀線	arcurate line
胸腔下開口	inferior thoracic apertue
胸骨	sternum
胸椎	thoracic vertebrae
頸椎	cervical vertebrae
月狀面	lunate surface
後頸三角	posterior triangle
後薦孔	posterior sacral foramina
臀後線	posterior gluteal line
骨盆	pelvis
坐骨棘	ischial spine
坐骨結節	ischial tuberosity
樞椎	axis
耳狀面	auricular surface
髂後上棘	posterior superior iliac spine
小骨盆	lesser pelvis, true pelvis
坐骨小切跡	lesser sciatic notch
髂前上棘	anterior superior iliac spine
真肋	true ribs
薦正中嵴	median sacral crest
前頸三角	anterior triangle
薦骨	sacrum
薦骨上關節面	superior articular facet of sacrum
薦翼	ala of sacrum
臀前線	anterior gluteal line
第一節頸椎	atlas
大骨盆	greater pelvis, false pelvis
坐骨大切跡	greater sciatic notch
第七節頸椎	vertebra prominens, seventh cervical vertebra
第二節頸椎	axis
恥骨下枝	inferior ramus of pubiis
恥骨間盤	interpubic disc
恥骨聯合面	symphyseal surface
恥骨結節	pubic tuberclc
恥骨梳	pecten of pubis
恥骨上枝	superior ramus of pubis
髂粗隆	iliac tuberosity
髂骨體	body of ilium
髂翼	ala of ilium
髂嵴	iliac crest
髂恥隆起	iliopubic eminence
尾骨	coccyx
浮肋	floating ribs
閉孔	obturator foramen
閉孔嵴	obturator crest
腰椎	lumbar vertebrae
隆椎	vertebra prominens, seventh cervical vertebra
肋骨	ribs

■ 軀幹肌肉

名稱	英語名
腹外斜肌	external abdominal oblique m.
外肋間肌	external intercostal m.
二腹肌	digastricus m.
後下鋸肌	serratus posterior inferior m.
胸骨甲狀肌	sternothyroideus m.
胸骨舌骨肌	sternohyoideus m.
胸鎖乳突肌	sternocleidomastoid m.
胸髂肋肌	iliocostalis thoracis m
頸最長肌	longissimus cervicis m.
頸長肌	longus colli m.
頸夾肌	splenius cervicis m.
提肩胛肌	levator scapulae m.
肩胛舌骨肌	omohyoideus m.
闊頸肌	platysma
後斜角肌	scalenus posterior m.
甲狀軟骨	thyroid cartilage
闊背肌	latissimus dorsi m.
胸小肌	pectoralis minor m.
後上鋸肌	serratus posterior superior m.
豎脊肌	erector spinae m.
前鋸肌	serratus anterior m.
前斜角肌	scalenus anterior m.
斜方肌	trapezius m.
胸大肌	pectoralis major m.
中斜角肌	scalenus medius m.
頭半棘肌	semispinalis capitis m.
頭夾肌	splenius capitis m.
腹內斜肌	internal abdominal oblique m.
內肋間肌	internal intercostal m.
腹橫肌	transversus abdominis m.
腹直肌	rectus abdominis m.
腰方肌	quadratus lumborum m.
菱形肌	rhomboideus m.

■ 手臂骨骼

名稱	英語名
喙突	coracoid process
外上髁	lateral epicondyle
解剖頸	anatomical neck
滑車切跡	trochlear notch
關節盂	glenoid cavity
莖突	styloid process
外髁頸	surgical neck
肩胛棘	spine of scapula
肩峰	acromion
三角肌粗隆	deltoid tuberosity
尺骨粗隆	ulnar tuberosity
尺骨體	body of ulna
尺骨頭	head of ulna
尺骨	ulna
小結節	lesser tubercle
肱骨	humerus
肱骨髁	condyle of humerus

名稱	英語名
肱骨滑車	trochlea of humerus
肱骨小頭	capitulum of humerus
肱骨頭	head of humerus
大結節	greater tubercle
鷹嘴	olecranon
鷹嘴窩	olecranon fossa
橈骨	radius
橈骨頸	neck of radius
橈骨粗隆	radial tuberosity
橈骨體	body of radius
橈骨頭	head of radius
內上髁	medial epicondyle

■ 手臂肌肉

名稱	英語名
喙肱肌	coracobrachialis m.
旋前圓肌	pronator teres m.
旋後肌	supinator m.
棘下肌	infraspinatus m.
棘上肌	supraspinatus m.
屈肌支持帶	flexor retinaculum
肩胛下肌	subscapularis m.
闊背肌	latissimus dorsi m.
三角肌	deltoid m.
伸食指肌	extensor indicis m.
尺側屈腕肌	flexor carpi ulnaris m.
尺側伸腕肌	extensor carpi ulnaris m.
小圓肌	teres minor m.
胸小肌	pectoralis minor m.
伸小指肌	extensor digiti minimi m.
肱肌	brachialis m.
肱三頭肌	triceps brachii m.
肱二頭肌	biceps brachii m.
屈指深肌	flexor digitorum profundus m.
屈指淺肌	flexor digitorum superficialis m.
伸指肌	extensor digitorum m.
大圓肌	teres major m.
胸大肌	pectoralis major m.
橈側伸腕短肌	extensor carpi radialis brevis m.
伸拇短肌	extensor pollicis brevis m.
肘肌	anconeus m.
掌長肌	palmaris longus m.
橈側伸腕長肌	extensor carpi radialis longus m.
外展拇長肌	abductor pollicis longus m.
屈拇長肌	flexor pollicis longus m.
伸拇長肌	extensor pollicis longus m
橈側屈腕肌	flexor carpi radialis m.
旋前方肌	pronator quadratus m.
肱橈肌	brachioradialis m.

■ 手部骨骼

名稱	英語名
月狀骨	lunate
三角骨	triquetrum
指骨	phalanges

名稱	英語名
舟狀骨	scaphoid
舟狀骨結節	tubercle of scaphoid
手骨	bones of hand
腕骨	carpal bones
種子骨	sesamoid bones
小多角骨	trapezoid
大多角骨	trapezium
大多角骨結節	tubercle of trapezium
掌骨	metacarpals
豆狀骨	pisiform
遠端指骨粗隆	tuberosity of distal phalanx
鉤狀骨	hamate
鉤骨鉤	hamulus of hamate
頭狀骨	capitate

■ 手部肌肉

名稱	英語名
屈肌支持帶	flexor retinaaculum
伸食指肌（肌腱）	(tendon) extensor indicis m.
尺側屈腕肌（肌腱）	(tendon) flexor carpi ulnaris m.
尺側伸腕肌（肌腱）	(tendon) extensor carpi ulnaris m.
小指外展肌	abductor digiti minimi m.
伸小指肌	extensor digiht minimi m.
伸小指肌（肌腱）	(tendon) extensor digiti minimi m.
小指對掌肌	opponens digiti minimi m.
掌側骨間肌	palmar interossei m.
伸肌支持帶	extensor retinaculum
屈指深肌（肌腱）	(tendon) flexor digitorum profundus m.
屈指淺肌（肌腱）	(tendon) flexor digitorum superficial m.
伸指肌（肌腱）	(tendon) extensor digitorum m.
掌短肌	palmaris brevis m.
屈小指短肌	flexor digiti minimi brevis m.
橈側伸腕短肌（肌腱）	(tendon) extensor carpi radialis brevis m.
外展拇短肌	abductor pollicis brevis m.
屈拇短肌	flexor pollicis brevis m.
伸拇短肌（肌腱）	(tendon) extensor pollicis brevis m.
蚓狀肌	lumbrical m.
掌長肌（肌腱）	(tendon) palmaris longus m.
橈側伸腕長肌（肌腱）	(tendon) extensor carpi radialis longus m.
外展拇長肌（肌腱）	(tendon) abductor pollicis longus m.
屈拇長肌（肌腱）	(tendon) flexor pollicis longus m.
伸拇長肌（肌腱）	(tendon) extensor pollicis longus m.
橈側屈腕肌（肌腱）	(tendon) flexor carpi rdialis m.
背側骨間肌	dorsal interosseous m.
旋前方肌	pronator quadratus m.
拇指對掌肌	opponens pollicis m.
內收拇肌	adductor pollicis m.

■ 腳部骨骼

名稱	英語名
外踝	lateral malleolus
外髁	lateral condyle
外上髁	lateral epicondyle
下肢骨	bones of lower limb
脛骨	tibia
脛骨粗隆	tuberosity of tibia

名稱	英語名
後緣	posterior margin
髕面	patellar surface
小轉子	lesser trochanter
前緣	anterior margin
股骨頸	neck of femur
股骨體	body of femur
股骨頭	head of femur
大轉子	greater trochanter
內踝	medial malleolus
內髁	medial condyle
內上髁	medial epicondyle
內收肌結節	adductor tubercle
腓骨	fibura
腓骨頸	neck of fibula
腓骨頭	head of fibula

■ 腳部肌肉

名稱	英語名
股外側肌	vastus lateralis m.
伸肌下支持帶	inferior extensor retinaculum
脛後肌	tibialis posterior m.
膕肌	popliteus m.
伸肌上支持帶	superior extensor retinaculum
臀小肌	gluteus minimus m.
脛前肌	tibialis anterior m.
蹠肌	plantaris m.
腹股溝韌帶	inguinal ligament
第三腓肌	peroneus tertius m.
闊筋膜張肌	tensor fasciae latae m.
股四頭肌	quadriceps femoris m.
股直肌	rectus femoris m.
股二頭肌	biceps femoris m.
臀大肌	gluteus maximus m.
內收大肌	adductor magnus m.
腰大肌	psoas major m.
內收短肌	adductor brevis m.
腓短肌	peroneus brevis m.
恥骨肌	pectineus m.
股中間肌	vastus intermedius m.
臀中肌	gluteus medius m.
髂脛束	iliotibial tract
髂肌	iliacus m.
屈趾長肌	flexor digitorum longus m.
伸趾長肌	extensor digitorum longus m.
內收長肌	adductor longus m.
腓長肌	peroneus longus m.
屈拇長肌	flexor hallucis longus m.
伸拇長肌	extensor hallucis longus m.
髂腰肌	iliopsoas m.
股內側肌	vastus medialis m.
股薄肌	gracilis m.
膕旁肌群	hamstring
半腱肌	semitendinosus m.
半膜肌	semimembranosus m.
腓腸肌	gastrocnemius m.
比目魚肌	soleus m.
縫匠肌	sartorius m.

■ 足部骨骼

名稱	英語名
外踝關節面	lateral malleolar surface
外側楔狀骨	lateral cuneiform
距骨	talus
載距突	sustentaculum tali
趾骨	phalanges
舟狀骨	navicular bone
種子骨	sesamoid bones
跟骨	calcaneus
跗骨	tarsal bone
第五蹠骨粗隆	tuberosity of fifth metatarsal
中楔狀骨	intermediate cuneiform
蹠骨	metatarsal bones
內踝關節面	medial malleolar surface
內楔狀骨	medial cuneiform
骰骨	cuboid bone

■ 足部肌肉

名稱	英語名
阿基里斯腱	achilles tendon
伸肌下支持帶	inferior extensor retinaculum
屈肌支持帶	flexor retinaculum
脛後肌（肌腱）	(tendom) tibialis posterior m.
外展小趾肌	abductor digiti minimi m.
伸肌上支持帶	superior extensor retinaculum
脛前肌（肌腱）	(tendom) tibialis anterior m.
蹠肌	plantaris m.
蹠腱膜	planter aponeurosis
蹠方肌	quadratus plantae m.
第三腓肌（肌腱）	(tendom) peroneus tertius m.
屈趾短肌	flexor digitorum brevis m.
伸趾短肌	extensor digitorum brevis m.
屈小趾短肌	flexor digiti minimi brevis m.
腓短肌	peroneus brevis m.
腓短肌（肌腱）	(tendom) peroneus brevis m.
屈拇短肌	flexor hallucis brevis m.
伸拇短肌	extensor hallucis brevis m.
蚓狀肌	lumbrical m.
屈趾長肌	flexor digitorum longus m.
屈趾長肌（肌腱）	(tendom) flexor digitorum longus m.
伸趾長肌（肌腱）	(tendom) extensor digitorum longus m.
足底長韌帶	long plantar ligament
腓長肌（肌腱）	(tendom) peroneus longus m.
屈拇長肌（肌腱）	(tendom) flexor hallucis longus m.
伸拇長肌（肌腱）	(tendom) extensor hallucis longus m.
骨間足底肌	plantar interossei m.
背側骨間肌	dorsal interossei m.
外展拇肌	abductor hallucis m.
內收拇肌	adductor hallucis m.

目錄

V 手臂與手

I
生物的模樣

在「人」成為「人」之前

人並非一開始就長成現在這副模樣，
而是先從小小的受精卵變成具有人類姿態的胎兒，
再出生成為嬰兒，逐年成長，才變成現在的樣子。

為了深入理解人體獨特的外觀與動作，
各位絕對需要想像一下人成為人之前的模樣。

生物的定義

學習人體之前，希望大家先弄清楚一件事。

那就是人體是一個**生命體**。

> 我愛妳愛得心好痛～對不起～

如同想用歌曲來表現愛，就必須先有戀愛經驗。

這麼理所當然的事，為什麼還要刻意提出來呢？那是因為我們所創作的「繪畫」屬於沒有「生命」本質，表現範圍又時常受限制的藝術類型。身為畫家的我們之所以動不動就主張「要將生命注入繪畫中」，就是因為「繪畫」沒有生命。

描繪人體是指描寫具有**生命**的景物。

既然要描繪活生生的對象，就必須仔細觀察與研究生命。

這個過程可以稱為是一種「表現」，唯有確實掌握對象物的一切，才能真正做到「表現」。所以，對「生命」的基本概念一無所知的人，光靠表面的解剖學知識，仍舊無法將活生生的「躍動感」表現出來。

在天才畫家張承業的傳記電影《醉畫仙》中有這麼一句台詞。

> 要是把石頭當成死的來畫

> 就會畫出一幅死的繪畫

石頭的確屬於沒有生命的非生物，因為石頭無法照自己的意志獨自滾動。但是，可以透過將生命「注入」眼前的所見之物，使「繪畫」有活生生的逼真表現。

但問題在於畫家是否想將畫中對象物表現得栩栩如生。

以我來說，我多麼希望自己畫的人物看起來活靈活現，宛如真人般躍然紙上！既然如此，就應該要仔細思考「活生生」究竟是什麼意思。經過這樣的說明，大家是否稍微有點頭緒了呢？

定義生命是一件非常困難且工程浩大的事。判定是生物或非生物的依據極為複雜且含糊，而且生物學、醫學、人類學、哲學等各領域各有其既定的觀點與基準。

所以在這裡，我們先姑且將具有生命的物體定義為生物。翻開字典，生物的定義如下。

> ### 生物（living organism）
> **是指能夠繁殖，擁有自我活動能力的個體。**

字典裡寫得很清楚，但依然讓人摸不著頭緒。當有人問到何謂生物，我想應該沒有人能立即說出這樣的答案吧。我個人認為區別生物與非生物的依據其實非常單純。請大家試著想得單純一些。來吧，我再問一次。

何謂生物？

這個問題很簡單，可是大部分的人會感到手足無措，無法立刻說出答案。這究竟是為什麼呢？因為從國小、國中到高中，我們學過太多有關生物的知識，有時候知道得太多，反而會是一種阻礙。

那麼，我們換個方式問幼稚園的小朋友。

活著的東西和沒有活著的東西，哪裡不一樣？

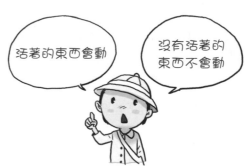

天真的小朋友，他們的回答令人會心一笑。我們往往容易忽略非常理所當然的事實，但那理所當然的事實往往就是問題的答案。我所認定的生物定義肯定不會有錯，因為我的依據正是不容爭辯的事實。

　　我區別生物與非生物的依據就是……

　　會動的是生物，不會動的是非生物。這是在開玩笑嗎？

　　我是認真的，因為「會動」的這個行為是維持生命所不可或缺的要件。不能動就無法獨自一人活下去。尋找糧食、逃離危險、繁衍後代子孫都一定要動才做得到。

　　話雖如此，或許還是有人會這樣反駁我吧。

　　　　　　　　　　　　　　　　　　　　　我們再看一次上頁提到的生物定義。

> **生物是指能夠繁殖，擁有自我活動能力的個體。**

　　請大家將注意力擺在「**自我**」這個詞。所謂自我活動，就是要按照自己的**意志**活動。

　　所以比起單純的動，有沒有自我意志才是區別生物或非生物的關鍵。那麼，意志又是什麼呢？意志的定義會依需求的內容而有所不同。

　　其實之前已經稍微提到一些，但在下一頁中再為大家舉例說明何謂「需求」。

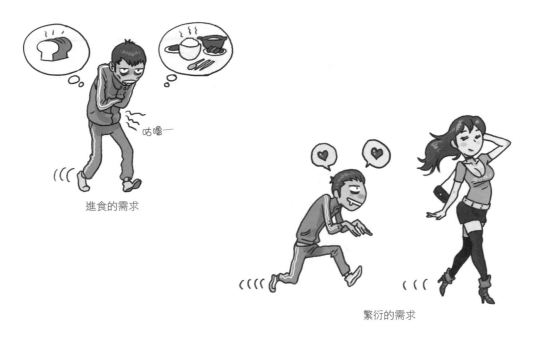

進食的需求

繁衍的需求

自我保護的需求

　　大家看了插圖應該就會了解，所謂需求就是尋找糧食、留下與自己相同基因的後代子孫，以及逃避危險來保護自己，這些都包含在**生存所必要的基本需求**中。因此，「活著」可說是為了滿足這些需求而積極活動的一連串過程。

　　就廣義而言，旅行或看書等行動（經驗與知識的習得─獲取）、與朋友酒聚聊天等行動（交換情報─保護自己）、在社交平台或網路上留言，或者像我這樣寫書等行動（思想的傳播─繁衍），都是為了向他人表明自己的存在，確認自己活著所採取的行動。

總而言之，生物就是會為了活下去的需求，也就是會為了**生存的基本需求**而行動的個體。

明明有自我意志卻不動的例子。所以會被數落「你為什麼還能活著呢？」採取行動是判別是否有生命的一般基準。

總而言之，生物必須自己主動採取行動，但這麼一來，又會出現這樣的問題。

截至目前為止，人類所知的生物高達兩百萬種，但就分類而言，只能歸類為三～四大類別。最常見的分法是動物和植物，但在生物學上，有動物界、植物界、微生物界的分類方式，也有動物界、植物界、菌類界、微生物界的分類方式。

在這裡，我們以最常見的動物界與植物界的分類方式來思考。

這樣的分類方式很簡單，如文字所示，會動所以稱為**動物**，被種植在土裡所以稱為**植物**。植物被種植在土裡，不代表完全不會動，所以動物和植物並非完全相反的概念。

其實植物也會動，只是動的速度極為緩慢，慢到難以令人察覺。大家可不能忽略植物也會為了尋求養分與陽光而慢慢移動的事實。

在所有植物中，活動速度最快的是含羞草和捕繩草。這兩種植物最足以代表植物也會為了保護自己和攝取養分而主動採取行動。

請容許我不斷重複，大家要切記動物和植物都是按照自己的意志而動。我們現在所觀察研究的人類也是動物的一種，由構成人體的外形與各個要素組成更有效率且能自由活動的構造。以「動」為前提去思考的話，就能以更簡單明瞭的方式去理解人體。

生命模樣的變化

■ 理想的動物模樣

大家往往容易搞混**生命**和**生物**，雖然詞意相似，但嚴格來說，這兩個詞是不一樣的。生命是指能使名為生物的個體按照意志活動的力量，而生物則是生命的宿主。

基於這個原則，生物之所以擁有這樣的外形，最大目的就是為了**保護自己的生命**。既然如此，對生物而言，什麼樣的模樣最理想呢？

若說要保護生命，恐怕是這種模樣最有效率吧？

球可以算是這個世界上所有形狀中最接近完美的立體形狀。大家稍微想一下，最容易移動且又最適合保護自己免受外來撞擊的形狀，應該就是球形吧。

物體四面八方的稜角愈多，受到的撞擊力就會愈大。所有撞擊都會集中在稜角上。

　　請容許我再重複一遍，生物的目的是保護自己最重要的生命。能保護生命的最理想形狀，不就是球形嗎？

　　實際上，地球並沒有那麼多完美球形的生命體。因為我們所生存的這個地球，存在著**重力**和**摩擦力**等肉眼看不見的力量。地球上的所有生物也因為這兩種力量而無法自由移動。

與地上相比，在水裡比較不會受到重力的影響，搞不好生存在水裡還比較輕鬆。

請試著回想一下，趨近於球形的流線形或橢圓形生物多半生存在海裡，而不是地面上。

地面上除了重力與摩擦力，還有氣壓和溫度變化、有害的紫外線，所以活動本身就不是一件容易的事。地面上的生命體需要具備能夠克服所有難關和外在壓力的裝置或器官，因此外形才會變得如此複雜。

脊椎動物無法適應地面的案例。所以才會愈來愈像球形！

說得簡單點，如果我們住在海裡，肯定就不用像現在這樣必須學習令人頭痛的美術解剖學。然而說明到這裡，問題來了。演化成人類的數種生命體，他們為什麼要拋棄生命的搖籃──大海，不顧生命會受到威脅而決心從海裡爬到陸地上呢？

■ 從海裡到陸地

若想知道包含人類在內的陸生動物為什麼嚮往到海上旅行，就先讓我們稍微回顧一下生命的歷史。或許大家認為根本沒必要了解這麼多，但到最後這可能會是幫助我們理解人類模樣的第一步。

海水覆蓋了大部分的地球，海裡第一個生命體出現在距今約40億年前。另外，32億年前會行光合作用的藍綠藻，也就是藻類的同伴，也開始陸續登場了。

海藻也是藻類的一種，不開花結果，透過孢子進行繁殖。

　　對只要有陽光和二氧化碳便能自行製造養分的藻類而言，存在大量的水與二氧化碳的原始地球已經具備可供其繁殖的所有必要條件。

光合作用是指吸收二氧化碳，以光為能源將二氧化碳轉化成養分，並將轉化過程中產生的氧氣
排出去。藻類之所以能夠行光合作用，全多虧體內有上天賜予的葉綠素。

　　對史上最初的生物而言，海洋簡直就是天堂，畢竟海裡沒有任何威脅他們生命的天敵。

　　生活環境如此舒適，個體數量當然會變多。再加上火山噴發不斷形成陸地，導致海洋面積變小，這些單細胞生物已經使海洋呈現飽和狀態。

覆蓋於地球的藻類行光合作用時排出大約 2 萬兆公噸的氧氣，這些氧氣進一步形成地球的大氣層與臭氧層。據說現今地球上的氧氣，約 3/4 都是海中藻類產生的。也就是說，沒有氧氣就活不下去的我們，全多虧藻類才得以存活。

不過，問題又來了。

當資源和空間有限，個體數卻永無止境不斷增加時，又會發生什麼事呢？

沒錯，會出現掠食的一方與被掠食的一方，也就是生物會分成**掠食者**與**被掠食者**。

掠食者不想餓死，被掠食者不想被吃掉，這就是生物非動不可的理由！根本不需要多做解釋，相信大家都懂，這個理由沒有其他任何目的，單純就只是為了活命。

單細胞夥伴們為了更有效率地活動並保護自己，開始結伴形成多細胞。畢竟人多勢眾嘛，總好過單打獨鬥。不論掠食者或被掠食者，細胞們為了更有效率的展開攻擊與防禦，彼此之間開始共同作業，由此可知有系統的組織是絕對必要的。

像這樣結合在一起的單細胞們，開始執行並發展腦、神經、運動細胞、感覺細胞等各自特化的角色。隨著時間流逝，各角色逐漸走向專門化，歷經多年的嘗試與不斷修正後，才得以將更具效率且更有利於生存的訊息傳承給後代子孫。

※ 此示意圖和與實際的腦細胞大不相同。

演化，指的是生物留下比自己更有利於生存的後代子孫。

上述的訊息稱為**基因**，基因位於細胞核中的DNA（又稱去氧核糖核酸），DNA為雙螺旋結構分子，由兩股平行逆向的核苷酸長鏈形成。請參照下頁插圖。

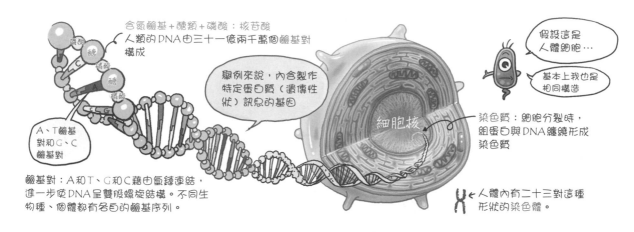

含氮鹼基 + 醣類 + 磷酸：核苷酸
人類的DNA由三十一億兩千萬個鹼基對構成

舉例來說，內含製作特定蛋白質（遺傳性狀）訊息的基因

A、T鹼基對和G、C鹼基對

假設這是人體細胞…

基本上我也是相同構造

細胞核

染色質：細胞分裂時，組蛋白與DNA纏繞形成染色質

鹼基對：A和T、G和C藉由氫鏈連結，進一步使DNA呈雙股螺旋結構。不同生物種、個體都有各自的鹼基序列。

人體內有二十三對這種形狀的染色體。

形成DNA的四種鹼基：腺嘌呤（A）、胸腺嘧啶（T）、鳥糞嘌呤（G）和胞嘧啶（C）。

請等一下！ 基因圖譜和人類基因體計畫

　　如上圖所示，鹼基、醣類和磷酸組成核苷酸，並由鹼基對（A-T、G-C）負責連接兩股核苷酸長鏈，形成雙螺旋結構。這些鹼基沿著長鏈排列而成的序列稱為「鹼基序列」，鹼基序列會決定DNA所攜帶的遺傳訊息。

　　人類基因體計畫的主要任務是嘗試找出遺傳訊息的鹼基對。找出人類DNA上所有基因的三十一億兩千萬個左右的鹼基對，這是一項非常不可思議的浩大工程，畢竟從古至今不曾有人如此逼近生命的本質。在過去，生命是屬於不可侵犯的神聖領域。但是，人類為什麼想要製作自己的基因圖譜呢？

　　區分人種的外觀特徵，為的就是基因圖譜。生物所處環境各有不同，不需要所有生物都選擇相同方式的生存戰略。將不同人種放在不同環境裡，其外形特徵會隨環境而改變。由此可知，在各個不同的自然環境與社會環境裡，自然會有最適合生存在其中的人類。

像我們住在寒冷地帶的人種，最重要的工作就是維持體溫

…我們快被曬死了

生活在寒冷極地的人種，為了維持體溫，體格通常較為結實，手腳較短。相反的，住在炎熱赤道附近的人種，為了有效散發體熱，體表面積較大，手腳較長。

　　雖然人類是萬物之靈，卻還是個不完全的生命體。當初人類急於起身站立，來不及打造夠堅固的脊椎結構，而且容易受到數萬種疾病侵襲，一旦過了某個時間點，身體就會急速老化（當然並非只有人類才有這個問題）。

　　基於「世上存在各種能適應不同環境的生命體，若能從他們身上取出各自對生存有利的基因並結合在一起，不就能夠克服疾病，打造全新的人類？」的想法，科學家拉開了人類基因體計畫的序幕。計畫始於1990年，原訂2003年全數完成，但進展至此，僅確認出基因的所在位置，尚無法解讀出所有基因各自具備的功能。看來人類的夢想「創造生命」似乎還遙不可及。

依據各自的遺傳訊息，生物為了保護自己的生命，若非選擇透過外表來掩飾自己，

以三葉蟲為代表的節肢動物是遠古海洋的支配者，後來演化成昆蟲、蠍子、蜘蛛。由於全身被骨骼包覆，行動多少受到限制。

就是選擇柔軟外皮裡有能夠成為支柱的堅固骨骼，以利自由活動的生存戰略。

昆明魚（海口魚）可說是包含人類在內的所有脊椎動物的祖先。昆明魚屬於脊索動物，透過尾部的左右搖擺方式來游泳，被認為是史上最古老的魚類。

海洋變成生物求生存的戰場，但與陸地相比，絕對還是一個比較適合生物生存的環境。

好，言歸正傳。既然海洋環境如此舒適，為什麼生物還是想要爬到陸地上呢？

據說最初爬上陸地的動物並非脊椎動物，而是脊椎動物的糧食——節肢動物。掠食——被掠食的關係顛倒過來。紅色框框中的鼠婦和蠍子同為節肢動物。

我認為這應該與繁衍子孫的問題脫不了關係。通常幼體的生存能力比成體差，對掠食者來說是最好的糧食來源，因此幼體絕對欠缺不了父母的保護。但如果連父母也都是糧食，也就是被掠食者的話，那又該怎麼辦？

因此有義務延續種族傳承的生命體，必須煩惱如何保護子孫免受掠食者與天敵的攻擊，並且提高生存率。這時候通常會有兩個解決方案。

> ❶ 將後代繁殖在掠食者不易接近的地方
> ❷ 大量繁殖後代

我們的祖先──魚類中，部分選擇❶，部分選擇❷。選擇❶的魚類爬到陸地上，並移居至天敵較少的淡水或河岸區，或許是因為這樣，後來才演化成陸生動物。

然而其中也不乏為了求生存，再度從陸地回到水中的哺乳類動物（鯨魚）。這些都是古今中外的生命體熱切盼望延續生命的鐵證。

就演化分類學而言，鯨魚與歸屬於有蹄類的河馬、豬有近緣關係。

■ 登陸之後

　　陸生動物可以說是人類的直系祖先，他們歷經千辛萬苦才成功登陸，為了適應地面上的生活，勢必得改變身體構造。像是腹鰭逐漸演化成四肢，以利在地面上移動；器官之一的鰓逐漸演化成肺，以利呼吸空氣中的氧氣。

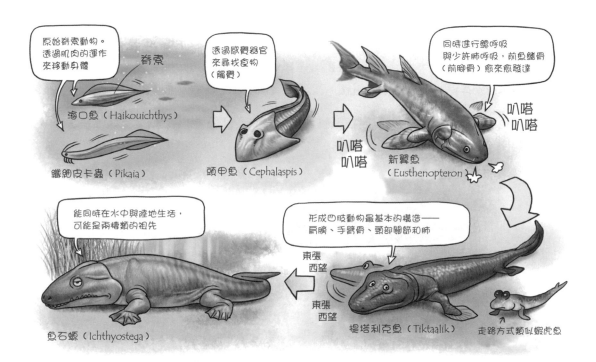

原始脊索動物。透過肌肉的運作來移動身體

脊索

透過感覺器官來尋找食物（觸覺）

同時進行鰓呼吸與少許肺呼吸，前鰭鰭骨（前臂骨）愈來愈發達

叭嗒叭嗒

海口魚（Haikouichthys）

纖細皮卡蟲（Pikaia）

頭甲魚（Cephalaspis）

叭嗒叭嗒

新翼魚（Eusthenopteron）

能同時在水中與陸地生活，可能是兩棲類的祖先

形成四肢動物最基本的構造——肩膀、手臂骨、頸部關節和肺

東張西望

東張西望

魚石螈（Ichthyostega）

提塔利克魚（Tiktaalik）

走路方式類似蝦虎魚

　　雖然**兩棲類**能同時在水中和地面上生活，但他們依然只適合住在水邊。後來，為了擴大在陸地上的生活範圍，兩棲類的皮膚上形成一層能夠防止水分蒸發的「上皮」，而且為了快速移動，運送氧氣的心臟功能也慢慢變強。另一方面，不用非得在水邊產卵，可以在體內受精的變化，讓這些動物得以離開水邊，前往更遼闊的世界。就這樣，**爬蟲類**登場了。

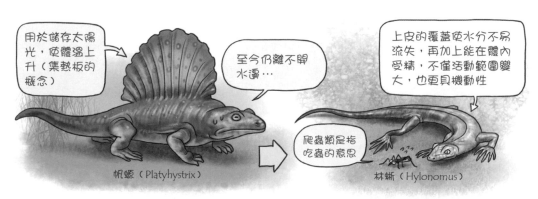

用於儲存太陽光，使體溫上升（集熱板的概念）

至今仍離不開水邊…

上皮的覆蓋使水分不易流失，再加上能在體內受精，不僅活動範圍變大，也更具機動性

帆螈（Platyhystrix）

爬蟲類是指吃蟲的意思

林蜥（Hylonomus）

剛開始適應陸地生活的爬蟲類分為掠食者與被掠食者兩大類，大規模地殼變動將他們孤立在無邊界的超大陸（盤古大陸）正中央，於是爬蟲類開始演化成近似現在哺乳類的外形與習性。

如同初期的海生動物（分為脊椎動物和節肢動物）各自選擇適合的生活方式，擁有共通始祖的哺乳類型爬蟲類也各自學會適合自己的生存方式。

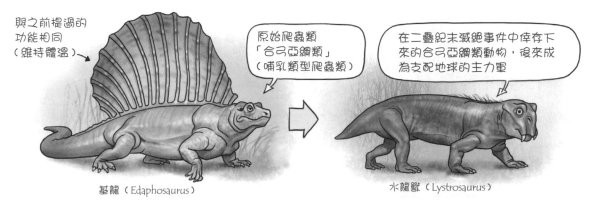

與之前提過的功能相同（維持體溫）

原始爬蟲類「合弓亞綱類」（哺乳類型爬蟲類）

在二疊紀末滅絕事件中倖存下來的合弓亞綱類動物，後來成為支配地球的主力軍

基龍（Edaphosaurus）

水龍獸（Lystrosaurus）

科學家研究合弓亞綱類動物的顱骨，發現眼窩後面的顳顬孔下方有弓形骨骼（顴弓的原型），因此命名為合弓亞綱類（Synapsida）。

另一方面，大約兩億三千萬年前，體積雖小，但善用身上細毛以維持體溫的生物出現了。這就是與古代爬蟲類（也就是恐龍）幾乎同時登場的、最原始的哺乳類。從這個時期開始，哺乳類與爬蟲類展開了一場漫長的激烈演化競爭。

隱王獸（Adelobasileus）

雖然是哺乳類，但以產卵方式繁衍後代

大帶齒獸（Megazostrodon）

三疊紀的恐龍腔骨龍（Coelophysis）

孩子們～快出來～我不會吃你們的……嘿嘿～

(;∀;)等著瞧……

初期哺乳類動物藉由產卵方式繁衍後代，這個習性在現今的澳洲針鼴和鴨嘴獸身上依然看得到。他們為了避開掠食者恐龍的追擊，全都變成夜行性動物。

三疊紀過後，就是大家常在電影裡看到的侏羅紀和白堊紀時代。之後大約一億年的期間，恐龍成為名符其實的地球支配者。

那麼，我們哺乳類的祖先那時候都在玩樂嗎？當然不可能。大約6千500萬年前，大隕石撞擊造成的冰河時期來臨之前，也就是恐龍一族悠閒的享受全盛期的時候，我們哺乳類祖先那小小的身軀正不斷演化，為迎接屬於自己的時代進行事前準備。

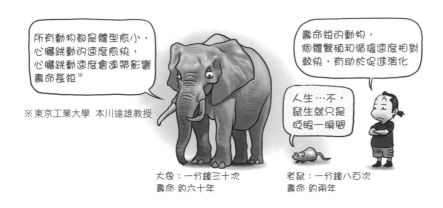

在漫長的冰河時期，恐龍因大自然的反撲而趨於滅絕，這時具有能維持體溫這個優勢的哺乳類群起支配地球，當然了，哺乳類早就已經分化成很多種類。隨著哺乳類的種類和個體數量愈來愈豐富，如同過去海中祖先為了避難而登上陸地，部分哺乳類也為了避開危險、尋求安全生活而爬到樹上。就這樣，算是人類祖先的靈長類出現了。

在樹上生活的哺乳類有個共通點，那就是能夠在樹木之間自由來去，並以樹上果實和昆蟲果腹。為了確實抓握樹枝，哺乳類的立體視覺和手部功能愈來愈發達，大腦也跟著變大，最後演化成現在的人類。

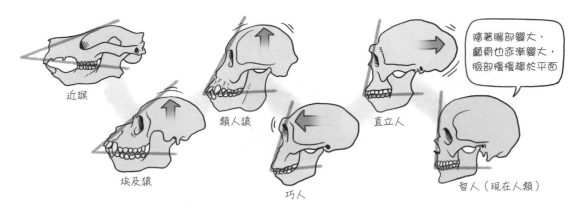

在地球上的所有動物之中，人類的腦重量與體重相比的比值算是最大的。活用雙手與道具讓人類的頭腦更加發達，也促使腦容量增加，再加上站起身的姿勢，人類的外形受到非常大的影響。（上圖只是概略說明，事實上過去的人類也分為很多種類。）

我們以非常簡單的方式看一下人類所屬的脊椎動物從古至今的粗略演化歷史，但關於真正的演化進展眾說紛紜，而且隨時都會有新發現，所以實際上要百分之百判定演化事實也不是一件容易的事。唯一可以確定的是無論現今或過去，所有生物都拼了命地適應環境，人類也是其中之一。

我認為我們的身體就像是一部記載了壯烈生存歷史的字典，擁有了演化的基本知識後，進一步了解人體構造就不會太困難了。

插圖鑑賞

Art Market / Painter pencil brushes / 2007

II
身體的基本知識

本章節將說明構成人體的基本要素──
骨骼與肌肉

構成人體的眾多組織都各自位於特定場所，

這些組織之所以能夠維持一定的功能與姿勢，

是因為組織中心部位有骨骼。

骨骼身負重責大任且種類繁多，因此形狀相對複雜。

骨骼的形狀沒有原則可遵行，但有一定的原理。

骨骼各有其非得維持自身形狀的理由。

知道這些理由後，大家會更容易理解各骨骼的複雜形狀，

而進一步掌握附著於骨骼上的肌肉，也不再是一件困難的事。

現在就讓我們開始學習骨骼與肌肉的基本知識吧。

人類是地球人嗎？

　　基努‧李維曾經演過一部科幻電影《當地球停止轉動》。劇中的基努‧李維是外星生物，但他卻擁有近似人類的身體構造，對此，劇中的生物學家海倫‧班森（珍妮佛‧康納莉飾演）做了以下說明。

「為了在我們的環境裡生活，就必須以人類的姿態存在。」

　　或許只是打造外星生物的製作成本過高，才巧妙編了這樣的理由，但為了探究我們從以前看到現在的「人體」，這正好是一個非常適當的機會。雖然電影是虛構故事，但這段話講得非常好，極為正確。為了在地球生活，就必須以人類的姿態存在，反過來想，人類的身體正好就是最適合在地球這個特殊的環境裡生存的型態。

　　廣義來說，為了適應地球這個環境；狹義來說，為了有效率的打敗其他生命體以提高生存競爭率，因此只能維持人類這個姿態。

　我再強調一次，了解人類的身體為什麼長成這副模樣，是將人體描繪得更逼真寫實的第一步。知道原理後加以呈現，不知道原理而只是想辦法畫得相似，這兩者根本是天差地遠。

　接下來，讓我們仔細觀察人體最基本的骨骼。

人類的骨骼

■ 堅硬的骨骼

誠如大家所知,**骨骼**是構成身體各種要素中最基本的一種。就算對解剖學沒興趣的人,應該也能夠輕易想像出骨骼的形狀,畢竟這是我們每天看習慣的姿態。

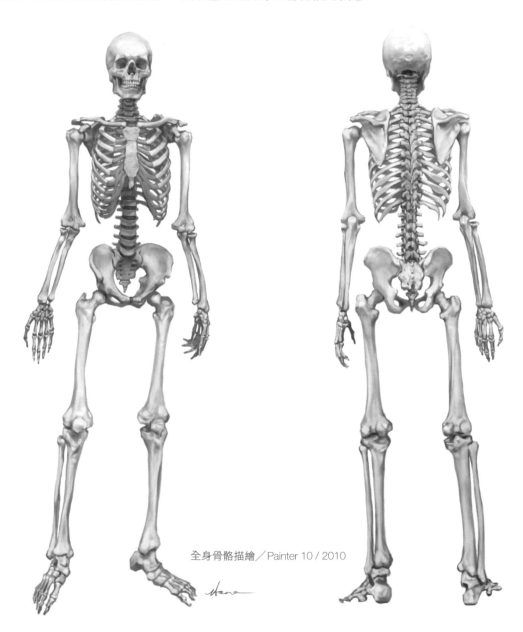

全身骨骼描繪／Painter 10 / 2010

骨骼含有大量人體活動（代謝、傳導神經訊號等）所需的礦物質（鈣、磷、鉀），對生理功能來說，是非常重要的結構。除此之外，骨骼中的骨髓還富含造血細胞。

但我們暫時先不提這些。骨骼是人體最重要的支柱，另外一個重要任務就是維持身體姿勢。基於常識觀點，在這個受到重力影響的地球上，如果沒有骨骼，我想生物應該無法維持自身形狀，也無法自由活動。

依我個人的想法，描繪人物時，骨骼比肌肉還要重要好幾倍。筋肉、皮膚、頭髮和胸部的形狀都取決於骨骼的外形，所以對學習繪畫的人來說，骨骼是一個非常重要的概念。就算對繪畫沒興趣，從日常生活中如何使用骨骼與骨架等名詞這一點，也可以看出骨骼的重要性。

總而言之，大致可將骨骼依形狀分成兩部分。

1.**體軸骨骼：顱骨、肋骨、胸骨、脊椎**
2.**附屬骨骼：上肢、下肢、鎖骨、肩胛帶、骨盆**

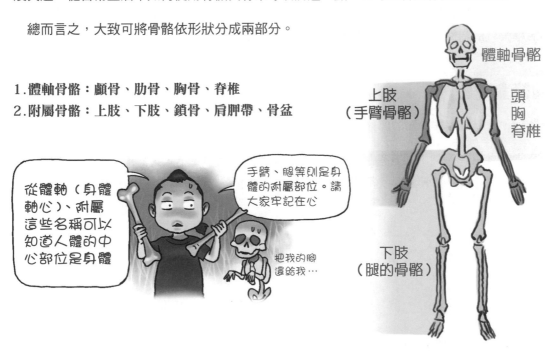

體軸骨骼是指組成身體軸心部位的骨骼；附屬骨骼則如字面所示，是附屬於體軸的骨骼。

簡單來說，體軸骨骼的重要任務是保護人類維持生命體所需的重要器官；附屬骨骼的任務則是輔助體軸骨骼運作的運動器官。換句話說，手腳的功能是輔助保護身體安全，在構造上必須能夠靈活運動。這是描繪人物時的重要基準，稍後會再進一步詳細說明。

一般成人由兩百零六塊骨骼組成（新生兒由三百零五塊骨骼組成，部分骨骼隨成長逐漸融合在一起，總數量因此減少），各骨骼與肌肉、血管等器官之間存在密不可分的關係，並且因應不同功用而有凸出或內凹的外形，這些稱為骨骼的突起部與凹陷部。

突起部				凹陷部			
結節	隆凸	突	棘	溝	窩	切跡	孔

骨骼的特定突起部位通常是肌肉附著的地方；骨骼的凹陷部位則是為了保護收納在其中的眼球等器官，或者確保血管、神經或韌帶的通路。

學習解剖學的過程中，在全身骨骼方面時常會接觸到突起部與凹陷部的概念，確實掌握各骨骼的名稱與外形特徵，會讓學習解剖學的過程更加輕鬆。建議大家現在就牢記在心。

■ 關節會彎曲

簡單說，連結骨骼與骨骼的部分，稱為關節。

大家常認為只有手腕、膝蓋等會動的部位才叫做關節，但事實上，這只不過是關節種類中的其中一種。關節形狀依骨骼形狀和功能而異，另外也依骨骼之間的組織材質分為三大類。

① 纖維關節

透過堅韌的纖維連結骨骼與骨骼，宛如黏著劑般，這種關節屬於不動關節。例如顱骨骨縫。

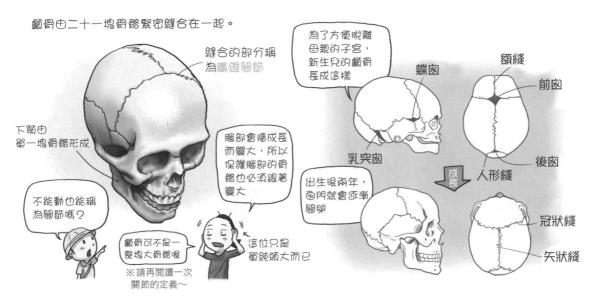

顱骨由二十一塊骨骼緊密縫合在一起。

縫合的部分稱為纖維關節

下顎由單一塊骨骼形成

不能動也能稱為關節嗎？

顱骨可不是一整塊大骨骼喔
※請再閱讀一次關節的定義～

這位只是單純頭大而已

為了方便脫離母親的子宮，新生兒的顱骨長成這樣

腦部會隨成長而變大，所以保護腦部的骨骼也必須跟著變大

出生後兩年，囟門就會逐漸閉合

蝶囟　額縫
乳突囟　前囟
成長　人形縫　後囟
冠狀縫
矢狀縫

嬰兒時期的顱骨會隨腦部成長而逐漸變大，縫合部位因尚未緊密結合而留有縫隙，這個縫隙稱為囟門。

② 軟骨關節

如字面所示，由軟骨負責連結骨骼的關節。無法大幅度運動，但能個別做出小範圍的動作。將這些個別動作結合在一起，就能變成大範圍的運動。例如椎間盤。

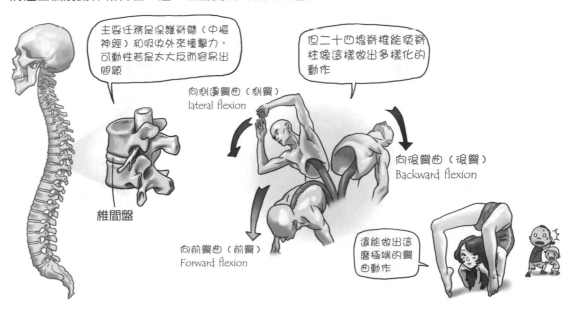

主要任務是保護脊髓（中樞神經）和吸收外來撞擊力，可動性若是太大反而容易出問題

但二十四塊脊椎能使脊柱像這樣做出多樣化的動作

向側邊彎曲（側彎）
lateral flexion

向後彎曲（後彎）
Backward flexion

椎間盤

向前彎曲（前彎）
Forward flexion

還能做出這麼極端的彎曲動作

③ 可動關節

　　說到關節，大家肯定會立刻聯想到手肘、膝蓋、手腕等部位，這些都屬於「可動關節」。骨骼與骨骼之間（關節內）有滑液，能使關節順利滑動。這些關節能做出各式各樣的動作，而且在整個人體中都擔負著重責大任，因此形狀相對豐富許多。請大家參考下圖與下頁開始的專欄介紹。

●可動關節的種類

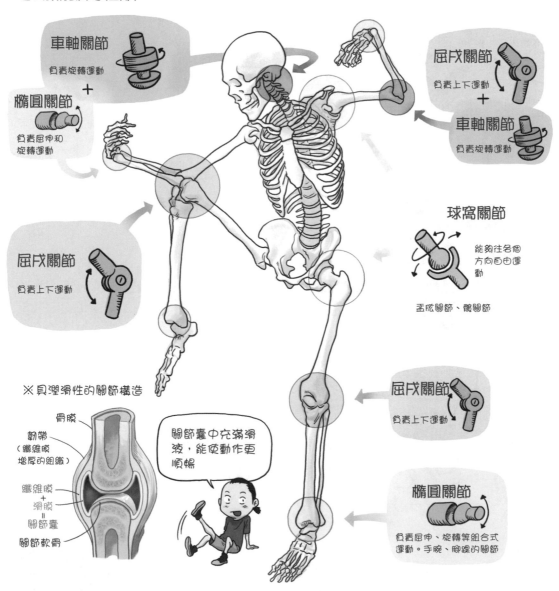

請等一下！ 可動關節的種類

① 屈戌關節

一種類似屈戌構造的關節，屈戌指的是用來開關門窗的環紐。只能進行屈曲與伸展運動（上下運動），無法進行旋轉運動。

屈戌關節的外側有「關節頭」，它的功能是避免超過一定程度的彎曲運動。也就是說，這種關節只能往單一方向彎曲。屬於只有一個運動軸的「單軸關節」。

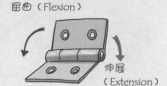

屈曲（Flexion）
伸屈（Extension）

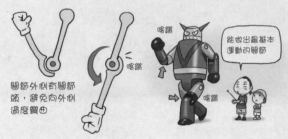

關節外側有關節頭，避免向外側過度彎曲

能做出最基本運動的關節

② 車軸關節

車軸指的是讓輪胎轉動的中心軸。若說到身體會旋轉的部位，肯定會先想到頭部吧。沒錯，負責使頭部轉動的頸椎（第二頸椎：樞椎）就是最具代表性的車軸關節。和屈戌關節一樣，同屬「單軸關節」。

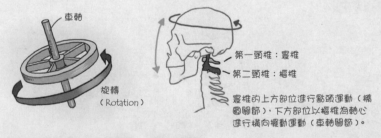

車軸
旋轉（Rotation）

第一頸椎：寰椎
第二頸椎：樞椎

寰椎的上方部位進行點頭運動（橢圓關節），下方部位以樞椎為軸心進行橫向擺動運動（車軸關節）。

但我們的頭並非只會做出「不不不」的搖頭運動。

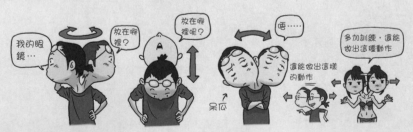

我的眼鏡…
放在哪裡？
放在哪裡呢？
呃……
還能做出這樣的動作
多加訓練，還能做出這種動作
呆瓜

從這些圖片中可以看出，頭部除了旋轉運動外，還能做出各種組合式運動，之所以能做出這些運動，全多虧下頁即將為大家介紹的橢圓關節。

想成這種形狀，
應該就能馬上理解

③橢圓關節

只能做出一定程度的上下運動與左右運動。除先前提到的頭部，腕關節也屬於橢圓關節。

橢圓關節的關節面呈橢圓形，有助於支撐重量，比起先前介紹過的屈戌關節和車軸關節，能夠做出更豐富的動作。但要特別注意一點，這種關節無法全方位的自由活動。

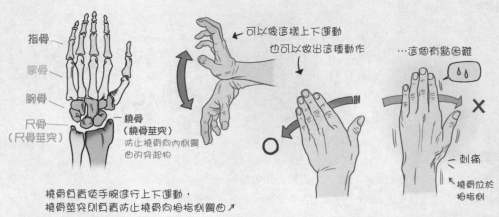

指骨

掌骨

腕骨

尺骨
（尺骨莖突）

橈骨
（橈骨莖突）
防止橈骨向內側彎曲的突起物

橈骨負責使手腕進行上下運動，
橈骨莖突則負責防止橈骨向拇指側彎曲↗

可以像這樣上下運動

也可以做出這種動作

…這個有點困難

刺痛

橈骨位於
拇指側

腳踝構造類似手腕

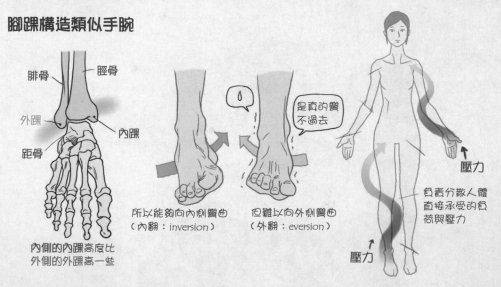

腓骨

脛骨

外踝

內踝

距骨

內側的內踝高度比
外側的外踝高一些

所以能夠向內側彎曲
（內翻：inversion）

但難以向外側彎曲
（外翻：eversion）

是真的彎
不過去

壓力

壓力

負責分散人體
直接承受的負
荷與壓力

雖然手和腳的橢圓關節在運動方面會受到限制，但這樣的結構有助於使重心集中在身體內側以維持穩定的姿勢，可以說是一種安全裝置。另外，橢圓關節有兩個運動軸，屬於「雙軸關節」（biaxial joint）。

④ 球窩關節

如字面所示，外形像顆球的關節。在剛才介紹過的所有關節中，球窩關節的可動性最大。

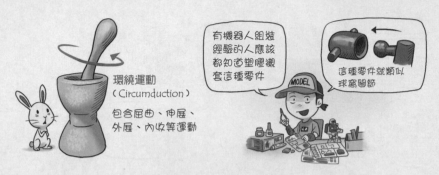

環繞運動
（Circumduction）

包含屈曲、伸展、
外展、內收等運動

有機器人組裝
經驗的人應該
都知道塑膠襯
套這種零件

這種零件就類似
球窩關節

球窩關節比「單軸關節」、「雙軸關節」擁有更多的運動軸，因此運動範圍更寬廣，這種關節稱為「多軸關節」（multiaxial joint）。球窩關節常見於手臂和腳的起始處，像是盂肱關節、髖關節等，只是外觀略有不同。

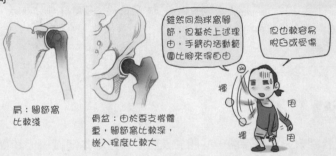

肩：關節窩
比較淺

骨盆：由於要支撐體
重，關節窩比較深，
嵌入程度比較大

雖然同為球窩關
節，但基於上述理
由，手臂的活動範
圍比腳來得自由

但也較容易
脫臼或受傷

揮　甩

揮　甩

⑤ 多關節

多關節是指由三種以上的骨骼所形成的關節，在分類上比可動關節更為廣義（相對於單關節）。包含能使頭部轉動的寰椎和樞椎，還有能夠做出屈曲、伸展、向下垂放、向上提舉等組合式運動的前臂與（下頁待續）……

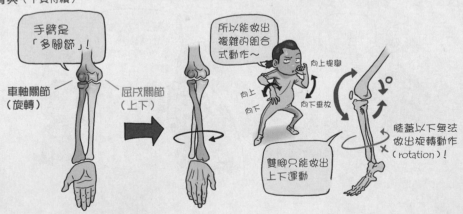

手臂是
「多關節」！

所以能做出
複雜的組合
式動作～

車軸關節
（旋轉）

屈戌關節
（上下）

向上提舉

向上
向下　　向下垂放

雙腳只能做出
上下運動

膝蓋以下無法
做出旋轉動作
（rotation）！

……說到「關節的多樣化組合」，最具代表性的就是手部。

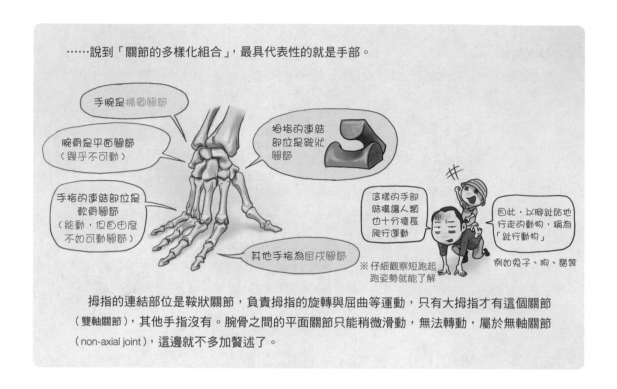

手腕是橢圓關節

腕骨是平面關節（幾乎不可動）

拇指的連結部位是鞍狀關節

手指的連結部位是軟骨關節（能動，但自由度不如可動關節）

其他手指為屈戍關節

這樣的手部結構讓人類也十分擅長爬行運動

因此，以腳趾貼地行走的動物，稱為「趾行動物」

例如兔子、狗、貓等

※仔細觀察短跑起跑姿勢就能了解

　　　拇指的連結部位是鞍狀關節，負責拇指的旋轉與屈曲等運動，只有大拇指才有這個關節（雙軸關節），其他手指沒有。腕骨之間的平面關節只能稍微滑動，無法轉動，屬於無軸關節（non-axial joint），這邊就不多加贅述了。

■ 骨骼特徵彙整

　　截至目前為止，我們只是簡單接觸一些關於骨骼形狀的基本知識，但其實光是關節部分就已經複雜到讓人摸不著頭緒（我也是）。不過，就算無法全部理解也沒關係，畢竟這是一種在學習過程中必須不斷複習、重新審視的概念。現在，這裡先將骨骼相關的重點簡單整理如下。

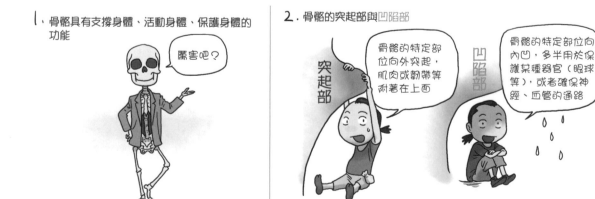

1、骨骼具有支撐身體、活動身體、保護身體的功能

厲害吧？

2. 骨骼的突起部與凹陷部

突起部　骨骼的特定部位向外突起，肌肉或韌帶等附著在上面

凹陷部　骨骼的特定部位向內凹，多半用於保護某種器官（眼球等），或者確保神經、血管的通路

3. 骨骼與骨骼之間有關節

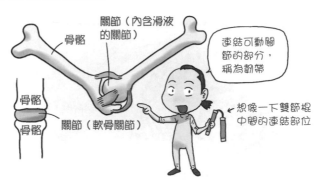

用於理解骨骼形狀的基本知識大概就是這些。不過,由於骨骼的形狀非常多樣化,就算學會基本知識也難以在短時間內立刻想起正確形狀。最重要的關鍵是**確實掌握骨骼之所以是這個形狀的理由**。知道理由就有助於理解,而融會貫通則有助於快速聯想到骨骼的形狀。先確實熟記先前介紹過的概要,就能逐步了解箇中緣由。

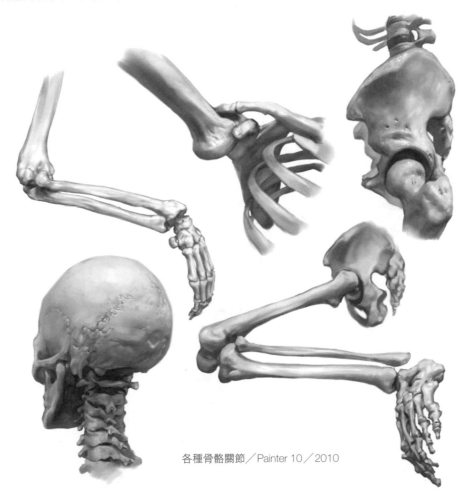

各種骨骼關節／Painter 10／2010

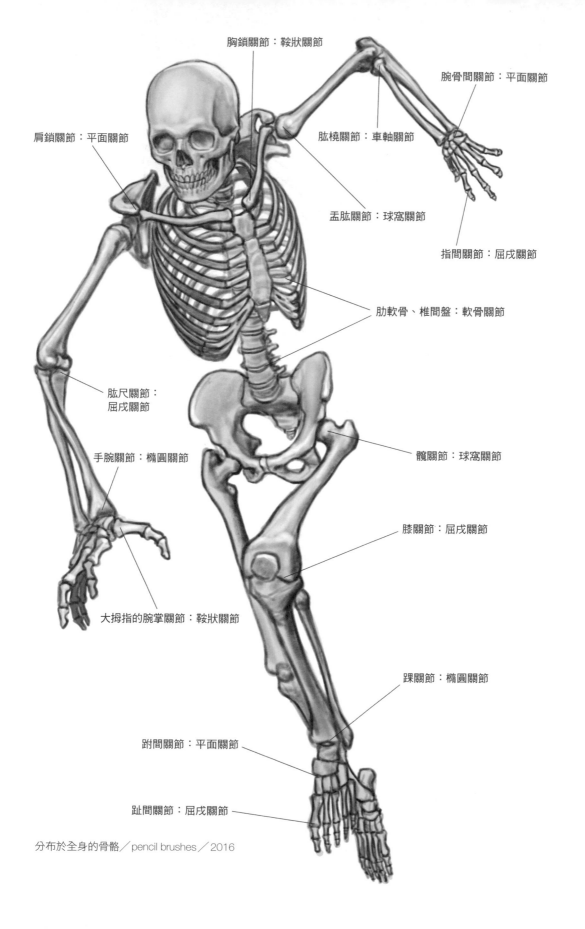

胸鎖關節：鞍狀關節

腕骨間關節：平面關節

肩鎖關節：平面關節

肱橈關節：車軸關節

盂肱關節：球窩關節

指間關節：屈戍關節

肋軟骨、椎間盤：軟骨關節

肱尺關節：
屈戍關節

手腕關節：橢圓關節

髖關節：球窩關節

膝關節：屈戍關節

大拇指的腕掌關節：鞍狀關節

踝關節：橢圓關節

跗間關節：平面關節

趾間關節：屈戍關節

分布於全身的骨骼／pencil brushes／2016

人類的肌肉

■ 肌肉的功用

　　人體約有六百五十塊肌肉，形狀、運作和職責極為多樣化，但總結來說，**肌肉是帶動骨骼以產生動作的組織**。另一方面，肌肉是人體表現的必要要素，其形狀多半從外觀就看得出來，若要了解運動原理，就必須進一步詳細觀察。我個人認為肌肉是美術解剖學的精華所在。

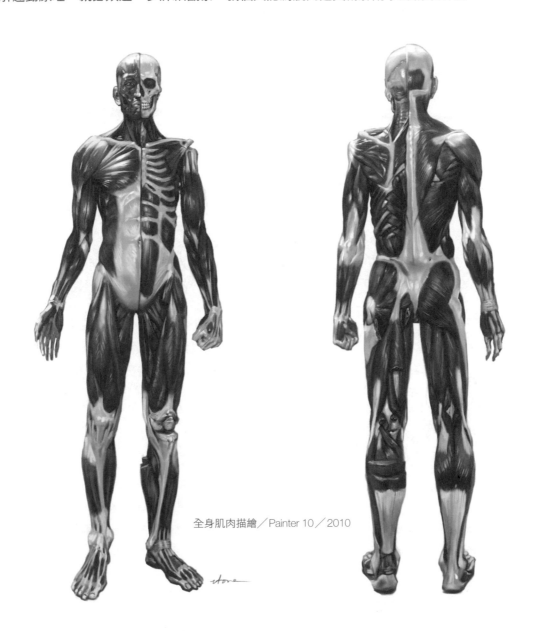

全身肌肉描繪／Painter 10／2010

肌肉依功能可分為三大類。

❶ 骨骼肌

　　骨骼肌為附著在骨骼上，隨人體意志控制而伸縮的肌肉。肌纖維呈相間的橫紋，所以稱為「橫紋肌」，也因為能隨意志伸縮而被歸類為「隨意肌」。一般大家嘴上常說的「肌肉」，多半是指骨骼肌。

❷ 平滑肌

　　包覆眼球、消化器官、膀胱、血管等的肌肉。這種肌肉沒有骨骼肌上常見的橫紋，所以稱為「平滑肌」。另外，無法透過意志來支配，也稱為「不隨意肌」。

❸ 心肌

　　心肌是構成心臟的肌肉。無關意志控制，從出生的瞬間至死亡為止，心肌會持續不斷的收縮與放鬆。

　　骨骼肌除了促使全身運動外，同時還具有保護心臟與肺臟、帶動胸廓以進行呼吸運動、產生熱量以維持體溫、保持全身均衡以利維持日常姿勢等功能。

　　另外，肌肉同時也是打造美麗人體輪廓的要素之一，這一點千萬不要忘記。接下來書中會提到的所有「肌肉」，指的都是骨骼肌。

　　如先前所述，人體有大約650塊肌肉，若要將所有肌肉全部記起來，我想除了嘆氣還是只能嘆氣吧。但如果只是單純學習美術解剖學，就算肌肉構造再多再複雜，終究也只是附著在骨骼上的東西。因此，只要充分了解骨骼，就無須懼怕這麼多的肌肉。別緊張，不會有問題的。

■ 肌肉的構造與形狀

簡單的將肌肉基本構造歸納如下。

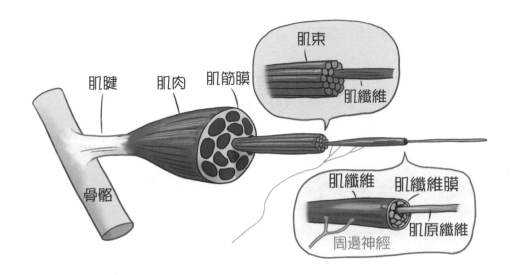

數條肌纖維組合成肌束，不同數量的肌束再組合成肌腹，當肌腹受到來自周邊神經（延伸自中樞神經系統，亦即脊髓）的電訊號刺激時，就會產生收縮運動。肌肉除了肌腹部位，還包含肌腱，肌腱由結締組織構成，負責連結肌肉與骨骼。這裡先將肌肉構造簡化成下圖。

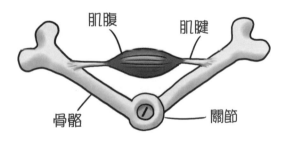

很簡單吧！雖然是簡單的構造，卻是整個人體的基本結構，熟悉這個結構有助於掌握人體姿勢，建議大家先確實了解再繼續往後閱讀。

❶ 肌腹

如先前所述，肌肉由連結兩塊骨骼的肌腹與肌腱組成。我們先從**肌腹**看起。

肌腹由肌纖維組成，當肌腹受到來自周邊神經（延伸自中樞神經系統，亦即脊髓）的電訊號刺激時，就會產生收縮運動，但這單純的運動可能會成為全身性動作。

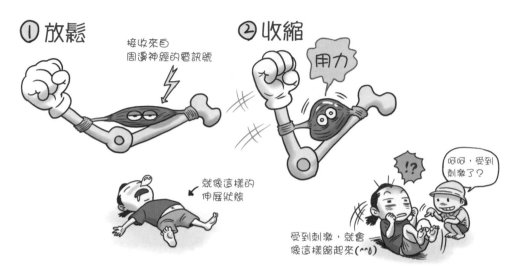

如圖所示，受到外來刺激時，身體所有關節會反射性地彎曲起來，這種身體收縮現象稱為「功能性屈曲」（請參照P301），屬於「反射」的一種。

肌腹像這樣縮起來的運動，稱為收縮。當然了，肌腹收縮時會鼓成一球，因為即便長度變短，體積也不會改變。

肌腹會進行**收縮運動**（收縮）與放鬆運動（放鬆），這個基本原則，請大家不要忘記。

骨骼肌按照附著的骨骼形狀和功能，可分成以下幾種形狀。

●骨骼肌的種類（依形態分類）

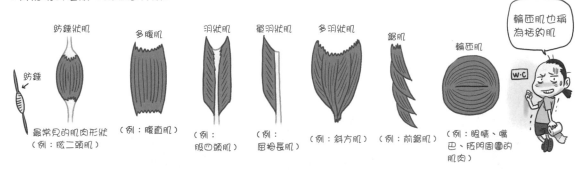

輪匝肌也稱
為括約肌

| 紡錘狀肌 | 多腹肌 | 羽狀肌 | 單羽狀肌 | 多羽狀肌 | 鋸肌 | 輪匝肌 |

紡錘

最常見的肌肉形狀
（例：肱二頭肌）

（例：腹直肌）

（例：
股四頭肌）

（例：
屈拇長肌）

（例：斜方肌）

（例：前鋸肌）

（例：眼睛、嘴
巴、肛門周圍的
肌肉）

「紡錘狀肌」取名自紡紗用具（紡錘）的形狀；羽狀肌取名自鳥類羽毛的形狀；鋸肌取名自鋸子
的形狀。舉肌（負責提舉的肌肉）則依肌肉功用而有不同名稱。

雖然肌肉有各種不同的名稱，但基本上都具有相同功用（收縮以帶動骨骼和皮膚），大家只要先牢記這一點就好。

請等一下！　肌肉發達的原理

先前提過，就算肌肉收縮變短，肌肉原有的體積也不會改變，但這只限於瞬間運動的時候。隨著年齡增長，或者持續運動與否，肌肉本身的體積多少會有所增減。

有趣的是，我們聰明的腦袋為了防備突發狀況，事先留了一手，也就是肌肉力量的使用不會達到百分之百，而是預留一定程度的安全範圍。常常超過安全範圍，過度使用肌肉，會造成肌纖維受損，但修復過程會促使肌纖維增加，而這也是肌肉量增加的原理。補強肌纖維的時候，需要適當的休息與足夠的材料（蛋白質）。就某種層面來看，肌肉要發達，就必須仰賴這種「臨時抱佛腳」的方法。

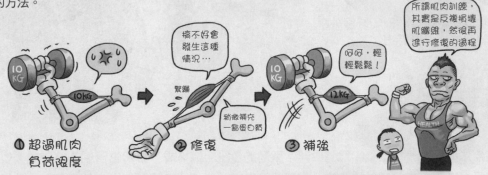

搞不好會
發生這種
情況…

呵呵，輕
輕鬆鬆！

所謂肌肉訓練，
其實是反覆損壞
肌纖維，然後再
進行修復的過程

緊繃

稍微補充
一點蛋白質

❶超過肌肉
負荷限度

❷修復

❸補強

平時我們稱為重量訓練的肌肉運動，其實就是破壞肌纖維，然後再積極進行修復的過程。
健美先生／小姐之間常說的「練肌肉」其實就是「故意破壞肌肉」的過程。

❷ 肌腱

看了前幾頁的插圖介紹後，我想大家應該都有所了解，肌肉並非直接附著於骨骼上，這是為了將肌肉的收縮運動有效的傳送至骨骼，避免浪費無謂的力量。這同時也是肌腱存在的理由。

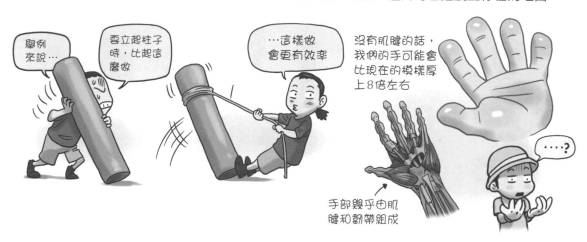

肌腱的構造和外形不同於肌腹，這種特性在闊背肌上尤其明顯。

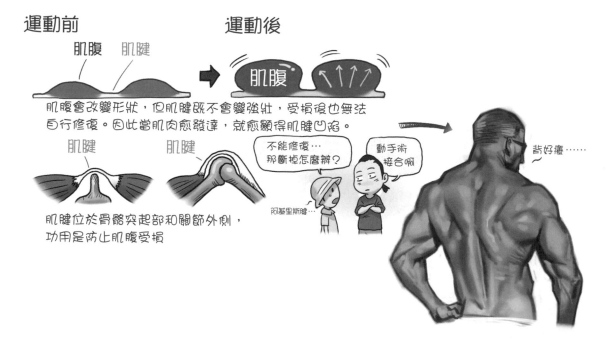

肌腱無法像肌腹一樣增量，肌腱由非常堅韌的纖維組織構成，日常生活中的動作並不會造成肌腱變長或斷裂。但肌腱像橡皮筋一樣變長又變鬆弛的話，會導致傳送中的力量被大量耗損。另外，肌腱不同於肌腹，一旦斷裂就難以治癒。

一般來說，肌腱呈帶狀或繩索狀，部分肌腱直接存在於紡錘狀肌（手臂和腿部肌肉）上。

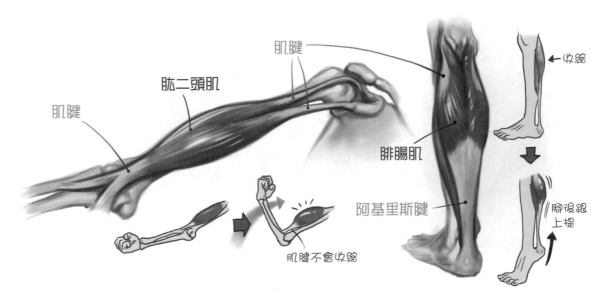

肌腱

肱二頭肌

肌腱

肌腱不會收縮

收縮

腓腸肌

阿基里斯腱

腳後跟
上提

連接骨骼與肌肉的部分稱為肌腱，肌肉寬度愈大時，肌腱愈寬，這種比較寬的肌腱另外稱為**腱膜**。腱膜的形狀相當多樣化，可以在人體各處形成獨特的彎曲弧度。

斜方肌的
腱膜

帽狀腱膜

腱膜的功能和一般肌腱相同，只是比較寬扁

妖怪～！

闊背肌的腱膜

※ 黃色部分都是肌腱

腹外斜肌的腱膜

腱膜比紡錘狀肌的肌腱更扁且薄，但由於連接肌肉施力點（肌肉起點）的部分比較寬，能傳送較大的力量至肌力作用的部位（肌肉終點）。另外，腱膜本身呈膜狀，能代替骨骼保護內臟。因此腱膜常出現在沒有骨骼、肌肉面積大、需要較大力量的部位（腹部或背部）。

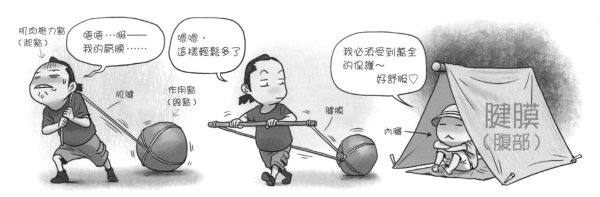

若說到「肌肉」，腱膜比肌腱更受到矚目，但以表現人體外形的美術解剖學觀點來看，肌腱和腱膜是同樣重要的構造。肌肉是凸，那肌腱就是凹。人體是立體物，繪畫時必須多加留意多樣化的肌腱形狀。

請等一下！　肌腱、血管、韌帶的差異

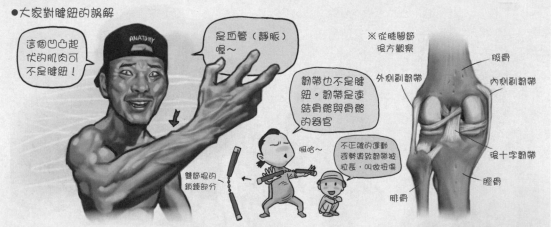

男人手臂上突起的血管是「靜脈」（供給氧氣給人體各部位後回到心臟的血管），當大量運動使手臂上的脂肪減少，肌肉量增加時，通過手臂肌肉上方的靜脈會浮現於皮膚表面而變得更加明顯（幾乎無法從人體表面看到「動脈」）。肌肉用力收縮時，靜脈會更加清楚可見，也因此常被誤認為是象徵男性美的「肌腱」。這些靜脈血管也有既定形狀，描繪男性身體時，務必多加留意並確實描寫。之後會再針對這個部分詳加說明（請參照P.623）。

　　另外，很多人分不清楚「韌帶」和「肌腱」，這兩者都由纖維組織構成，但功能明顯不同。肌腱是連結骨骼與肌肉的器官，韌帶則是連結骨骼與骨骼的器官。最具代表性的韌帶就是連結股骨與脛骨的十字韌帶，但從身體表面是看不到的。大家只要將其視為常識，有個概念就好。

■ 屈肌與伸肌

　　我們之前介紹過，肌肉是收縮器官，那麼，用什麼方法讓肌肉收縮來帶動屈戌關節呢？其實根本沒有什麼特別的方法。

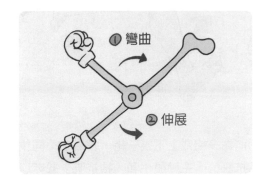

　　要不就彎曲，要不就伸展，二選一。但先前提過「肌肉是收縮器官」，彎曲關節就無需多說，最大的問題是伸展。

　　基本上，肌肉將關節夾在中間，位於關節內側，作用於關節彎曲的肌肉稱為❶屈肌；相反的，位於關節外側，作用於關節伸展的肌肉稱為❷伸肌。

　　但也有像是臉部肌肉、括約肌等，既不屬於屈肌，也不屬於伸肌的肌肉。總之，大家只要先記住大部分的肌肉都是這麼區分就可以了。

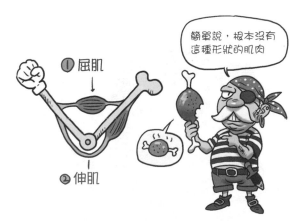

肌肉位於骨骼與骨骼之間，但可惜的是，小時候常在卡通裡看到的「兩端有骨頭可以握著的肉」其實並不存在。不過，還是有外形相似的肉就是了，例如用年糕插入絞肉團來固定的「韓式年糕排骨」，或是肋間肌（請參照P235）等。

在人體所有部位中，名稱裡有屈肌或伸肌這幾個字的肌肉，多半位在支配重要運動的手部和腿部。但基本上，屈肌和伸肌這種在力學上呈相反作用的肌肉，普遍存在於人體所有部位。若非如此，當我們完成某個動作後，可能就無法自行恢復原本姿勢。

關於屈曲和伸展，將會於P303進一步詳細說明。

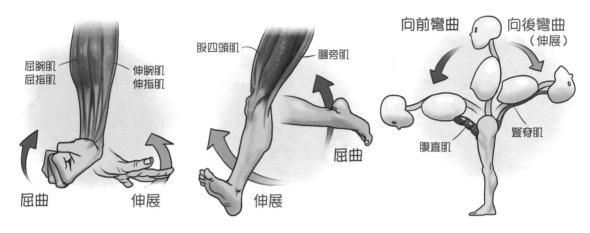

屈肌和伸肌通常是左右兩側為一組或上下為一組，各自在不同情況中擔任主要活動的「主動肌」或反方向活動的「拮抗肌」。「主動肌」和「拮抗肌」並非肌肉名稱，而是一種肌肉活動的概念。

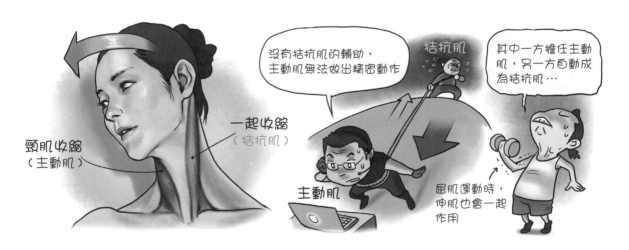

除了寫字、畫畫等精密作業尤其需要主動肌和拮抗肌的配合，我們能夠緩慢移動身體各部位，也是因為拮抗肌往反方向活動以牽制主動肌過度收縮。如果沒有拮抗肌這種概念和作用，光是轉頭這種簡單的運動也可能造成致命打擊。

請等一下！　肌肉的起點與終點

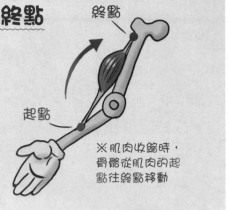

絕大多數的肌肉都是左右兩側各自附著在不同骨骼上，並且將關節包夾在中間，但請留意並非所有肌肉都符合這個原則。肌肉收縮時，位於產生動作之骨骼上的肌肉附著點稱為終點；位於固定不動之骨骼上的肌肉附著點稱為起點。只要知道肌肉的起點與終點，就能推測肌肉收縮時會產生什麼樣的運動。

如果大家還是覺得難以區別，只要先記住「固定不動的是起點，產生運動的是終點」這個概念就好。

※肌肉收縮時，骨骼從肌肉的起點往終點移動

■ 肌肉特徵彙整

先前已經簡單介紹過肌肉的基本概要，如果讀者還是摸不著頭緒，強烈建議先熟記以下三點。

1. 肌肉位於骨骼與骨骼之間

2. 骨骼與肌肉之間有肌腱

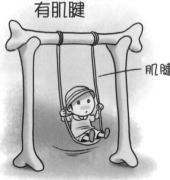

肌腱

3. 肌肉會收縮與放鬆

我不是專業的解剖學專家，但我認為學習美術解剖學時，只要擁有這種程度的知識就已經足夠。至於詳細的肌肉內容，會在後面章節的實作中說明。

插圖鑑賞

美人圖／painter pencil brushes／2008
人體各部位的特殊形狀會依功能和用途而有所不同，判定美的基準也會逐漸改變，
這樣的過程會一直持續到人類滅亡的那一天。

III
頭部

探究人體的根

一般說到根，大家會聯想到植物最底部的器官，
但以人體來說，根應該是位在最上方的頭部。

這是為什麼呢？
在這個章節中，我們將探索人體的根為什麼是頭部，
以及介紹頭各部位形狀的相關知識。

將人體當作一棵樹：
頭是根部

■ 描繪樹木的訣竅

　　念小學時，每到嫩葉初萌的春末夏初之際，學校就會在附近的山野裡舉辦寫生大會或野外素描課，我每次都會帶著海苔捲便當前往參加。雖然名為寫生大會，其實跟遠足差不多，我總是興奮過度，直到非畫不可時才忙著東張西望。為什麼要東張西望？因為放眼望去就只有密密麻麻的樹木。描繪樹木不是一件容易的事。茂密的樹枝與樹葉，多到讓人光想就覺得頭痛。就十幾歲的小學生而言，要將這麼多樹一棵棵畫出來，真的是一大難關。

　　老實說，就算長大後以繪畫為職業，我依然覺得畫樹很困難，但又不能老是逃避，於是我不斷思索如何將複雜的樹畫得簡單些。最後終於找到方法了。其實也不是什麼太誇張的方法，就只是先從樹幹畫起。

※大家試著畫畫看吧

　樹葉長在小枝條上，小枝條長在大枝條上，而大枝條長在樹幹上，不計其數的樹枝和樹葉都源自於大樹幹，相信大家都知道這個不變的道理。所以，只要先畫出樹幹，再從樹幹往各個特定方向延伸就可以了，雖然複雜，卻也是最輕鬆的畫法。

　我們現在談的是人體，為什麼突然轉移話題聊到樹木呢？這是因為描繪人體的方法和畫樹是一樣的。

　我再重複一遍，只要確實掌握人體主幹，其他部位就會相對簡單許多。手臂和腳看起來很複雜，但其實就只是附著在脊椎這根樹幹上的樹枝罷了。

　將事情想得愈困難，做起來就會愈困難；相反的，想得愈簡單，做起來就會簡單順手。開始學習繪畫後必定會發現需要學習的事物龐雜多變，不要一開始就往死胡同裡鑽，把繪畫想得太複雜。

■ 作畫時將頭視為人體的根

　樹幹從哪裡開始生長？當然是從根部開始。那麼，人體的根部在哪裡呢？腳嗎？

　雖然我們將人體構造比喻成一棵樹，但人體和樹木之間最大的不同之處在於人體的主幹是脊椎，而脊椎的根位於上方，而不是下方，也就是說，人體的根是從頭部開始向下延伸。

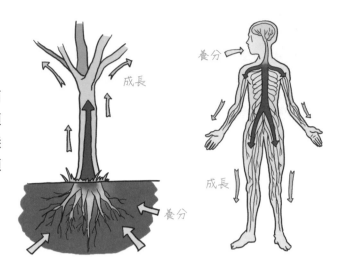

樹木等多數植物可以直接從地面獲取養分，但幾乎所有動物都必須靠自己四處移動，想辦法攝取養分，因此，具有根部功用的頭必須位在最上方。

接下來，我們就先從主幹起點，也就是人體的根——頭部開始說明。

生命體最基本的目的是「維持生命」。

而維持生命所需的眾多功能中，最重要的是保護身體免受外界刺激與危險的攻擊。所以，我們需要中央控制器官，不僅要能廣泛接收外在刺激的訊息，還要能夠迅速採取因應措施。

這個中央控制器官就稱為腦。

腦是人類生命活動的中樞，具有非常重要的功能。即使人體備齊器官和內臟，若沒有發號施令的腦，就稱不上是生命體。

頭部狀況差，身體就會很辛苦。沒有腦，器官什麼事都做不了。

先前曾經提過，若要保護生命，最有效率的形狀是球體。既然如此，將腦裝進球體中就是最理想的形式囉？

這種形狀確實很安全，但在這樣的狀態下，腦完全無法發揮功效，因為腦就好像被關起來了一樣。

腦部於分析現象並進行判斷時，需要能夠接收各種外在刺激的窗口。

這些刺激是維持生命所不可或缺的重要訊息，負責偵測刺激的器官必須盡量位在靠近腦部的地方。如此一來，才能在接收到刺激後，立即傳送至腦。

常出現在動畫中的宇宙艦隊中央控制室。負責艦艇首腦工作的是艦長，面臨來自四面八方的刺激（包含危機）時，艦長為了保護艦艇，必須迅速且果斷的採取因應對策並下達指令，所以他的所在位置必須離隊員愈近愈好。

負責接收各種外在刺激的器官稱為**感覺器官**。像是眼睛、鼻子、耳朵、嘴巴等都是最具代表性的感覺器官。感覺器官的形狀與所在位置會大幅影響負責保護這些器官的「框架」，也就是顱骨的形狀。

　　下圖為顱骨（附有感覺器官的所在位置）的正面圖與側面圖。

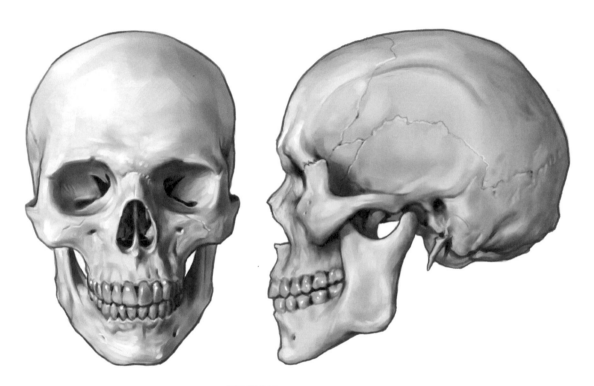

顱骨描繪圖 / Painter 10 / 2011

　　比起其他骨骼，大家平時應該更有機會看到顱骨的圖片或照片，雖然十分眼熟，但實際要畫顱骨時，卻往往苦惱著不知該從何下手。要了解如此複雜的顱骨形狀，比起拼命牢記形狀和各部位名稱，最有效率的方法應該是先掌握顱骨內裝的東西，也就是眼睛、鼻子、耳朵、嘴巴等感覺器官的功用和形狀。就算顱骨再複雜，充其量也只是腦和眼鼻等器官的外層堅固包裝。

閃閃發亮的眼睛

■ 眼睛是最重要的感覺器官

在各種外在刺激中，最重要的是「光線」；而感覺器官中，最重要的則是接收「光線」這種視覺訊息的眼睛。基於我們的腦相當依賴視覺訊息這一點，就可以知道「光線」有多麼重要。另一方面，原始單細胞生物為了生存，也必須仰賴陽光進行光合作用。

原始世界裡也有陽光，陽光是生命體最重要的能量來源。

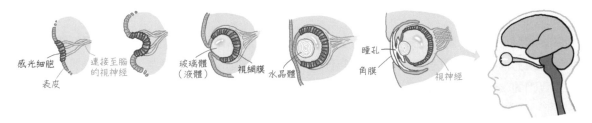

眼睛是由感測光線的表皮感光細胞演化而來，尤其視網膜上更是遍布感光細胞。上圖為眼睛的演化過程，但目前仍有部分動物維持各階段的原始視覺器官。

感測光線的能力與生存有直接且密切的相關性，因此眼睛的功能必須是所有器官中最先發展完全的，也因為這樣，眼睛通常是最早開始老化的器官。

新生兒和成人的眼球功能、大小都不一樣。新生兒通常於出生三個月後，才慢慢發展出眼睛的聚焦能力。

眼睛是重要且敏感的器官，被保護在顱骨的　裡，透過六條肌肉的運作，得以向四面八方移動。

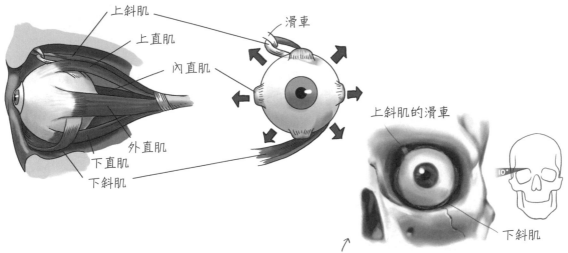

眼球位於眼窩中。為了保留上斜肌與下斜肌的空間，眼窩會稍微向外側傾斜十度左右

仔細觀察上方顱骨圖中的眼窩形狀，會發現眼窩並非呈圓形，而是偏向古老電視機裡陰極射線管的四方形。眼窩裡的眼球是球形，為什麼眼窩會是四方形呢？這是為了確保6條肌肉的空間，我們的眼球能正常地向四面八方運動，全靠這六條肌肉。

從皮膚也可以了解眼窩的形狀。眼睛周圍的伸展與屈曲，幾乎來自於眼窩形狀的改變。

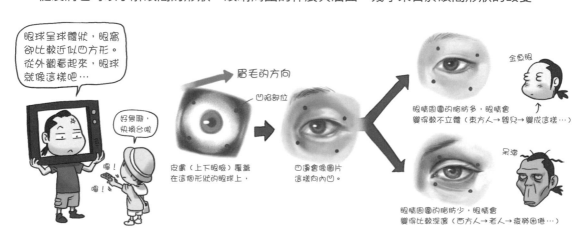

眼睛周圍的凹陷程度會影響額頭、鼻子、太陽穴等突起部位，因此不能以此作為判定是東方人或西方人的決定性依據。

　雖然眼球安穩的位於眼窩中，但直射陽光、天空降下來的雨水和雪、頭上流下來的汗水或異物如果直接進入眼窩，也很可能會造成嚴重傷害。眼球外面必須另外有保護器官，例如眼瞼、淚腺、眉毛、睫毛等。

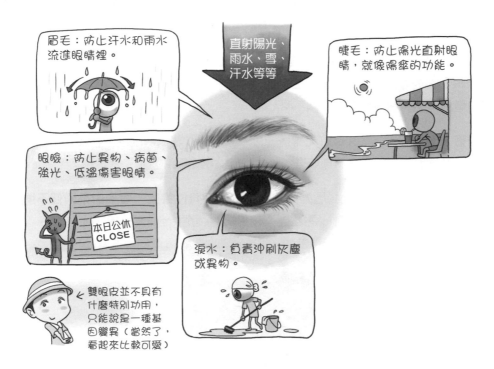

　舉凡人類都配備有這些保護眼睛的裝置，但形狀會因生活環境和氣候等外界條件而有些許不同。舉例來說，住在日照強烈區域的人種，為了保護眼睛不受強光直接照射，眼睛通常會向內凹陷；住在大量降雪區域的人種，為了避免眼球凍傷，上下眼瞼通常比較厚。

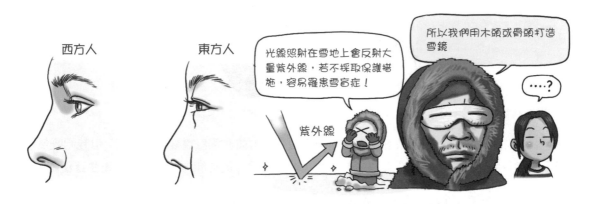

　　　生活在冰天雪地的因紐特人眼睛普遍較小，這樣除了能防止眼球結凍，也能盡量減少反射自雪地的紫外線進入眼睛。但狩獵或旅行等必須長時間曝曬在紫外線下時，必須戴上具有保護作用的雪鏡。

■ 眼睛左右成對的理由

在第一章節中曾經說過，環境對生物的形狀有著絕對的影響力。在未來章節中，我還會持續強調這一點，希望大家牢記在心──生物之所以是這個形狀，並非「偶然」，也不是因為「無聊」。

我們視為理所當然的一雙眼睛，**之所以是一雙而不是一隻**，其實也和環境有極為密切的關係。我們的眼睛左右成對，是因為我們居住的世界是立體的，也就是三度空間。要生存下去，必須有認知立體的能力。舉一個有趣的例子。

看過井上雄彥《灌籃高手》的人或許記得這一段──主角帶著單側眼傷上場比賽，由於無法掌握籃框距離，索性閉上雙眼，全憑感覺罰球（令人起雞皮疙瘩的畫面）。

光憑一隻眼睛無法產生立體視覺，因為**兩隻眼睛位在不同位置上，看到的是兩個不同的影像**。我們能掌握自己與對象物的距離，是因為這兩個影像在腦中合而為一。

以前流行的《魔力眼》和電影《阿凡達》等3D影像，都是利用眼睛的這種原理。簡單說，立體影像的技術就是讓兩隻眼睛看不同的影像。

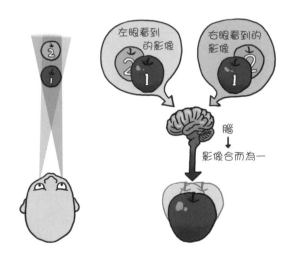

雖然有人提出反駁，認為：「能看立體影像對生存而言並非那麼重要且必要。」但我們既然活在3D立體世界裡，擁有能掌握立體感的雙眼，絕對比沒有這種能力的物種更具備生存優勢。

不過，對某些物種而言，擁有寬廣視野反而比掌握立體感更重要。

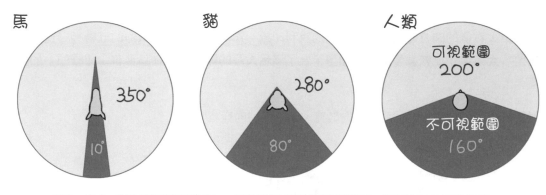

草食、肉食、雜食動物的視野角度──藍色部分是眼睛看得見的範圍，灰色部分是不可視範圍。

肉食動物為了迅速掌握自己與獵物間的物理距離，眼睛多半集中在臉部正面。草食動物需要更寬闊的視野角度，為了監督掠食者是否靠近自己，眼睛多半位在臉部側面。

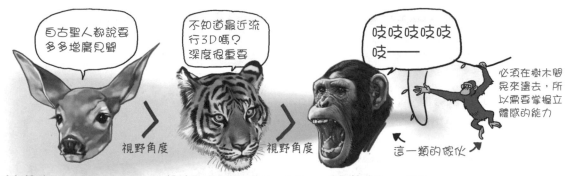

草食類：WIDE　　肉食類：WIDE＋3D　　雜食類：3D

掠食者，也就是肉食動物的雙眼距離比較窄；被掠食者，也就是草食動物的雙眼距離比較寬。我試著將這種特徵套用在人臉上，請大家仔細看下方這兩張圖。

乍看之下好像一樣，但我稍微調整過兩張圖片中的雙眼距離。左側的草食動物型給人被動的單純印象，右側的肉食動物型給人主動的銳利印象。然而在這個競爭激烈的社會裡，比起草食動物型，大家似乎比較偏愛肉食動物型，為了滿足大眾的需求，現在甚至有「開眼頭」的整形手術。

附帶一提，為什麼人類的眼睛橫向較寬，而不是縱向較寬呢？

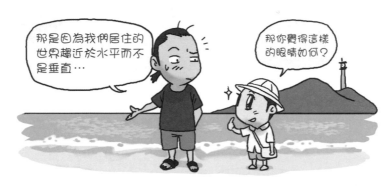

關於瞳孔大小，稍後再詳細說明，但縱向較寬的眼睛若再刻意放大瞳孔，不僅能提升好感度，也顯得非常童顏。

眼睛之所以橫向較寬，是因為掌握廣度比掌握高度更有利於生存。

近年來我們的社會裡摩天大樓林立，或許這就是造成細長眼睛逐漸變圓的原因。

軍服的迷彩圖案主要為橫向排列，利用的就是人類眼睛習慣橫向風景的特性。

■ 瞳孔變化是溝通關鍵

如先前所述，眼睛是接收外界光線刺激的器官，這一點無庸置疑，但眼睛除了身為感覺器官這個基本任務外，同時也是負責溝通的主要角色。眼睛既是「看」的生存裝置，也是「被他人看」的文化裝置。

想知道眼睛在溝通上擔任什麼角色，必須先理解眼球的構造。位於眼球虹膜中央的瞳孔是人物畫中決定人物形象的重要關鍵。而眼球的任務就只有一個，調整並接收對象物的反射光，然後將投射在視網膜上的影像傳送至大腦。請大家參考下頁的圖說。

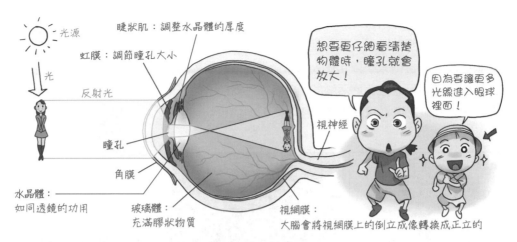

光源

睫狀肌：調整水晶體的厚度

虹膜：調節瞳孔大小

光

反射光

瞳孔

角膜

水晶體：
如同透鏡的功用

玻璃體：
充滿膠狀物質

視神經

視網膜：
大腦會將視網膜上的倒立成像轉換成正立的

想要更仔細看清楚物體時，瞳孔就會放大！

因為要讓更多光線進入眼球裡面！

水晶體（透鏡）的厚度隨睫狀肌的收縮與放鬆而改變，藉此使影像聚焦在視網膜上。影像若無法確實聚焦在視網膜上，會形成近視或亂視。

　　基於這個原理，感測光線的眼睛必須位在距離大腦近一點的地方。

　　有趣的是，眼睛距離大腦很近，所以也能真實反映一個人的內心變化，所以我們常說「眼睛是心靈之窗」。那麼，大家再次來找碴。仔細觀察下面兩張圖片，看得出哪裡不一樣嗎？

同樣一個人，大家察覺出有哪裡不一樣嗎？沒錯，仔細觀察會發現上圖中的瞳孔比較大。基本上，周遭環境比較暗的時候，瞳孔會放大以接收更多光線，如同想要仔細觀察對象物一樣，瞳孔大小會改變。而這個大小變化在人際關係上也占有重要地位。換句話說，眼睛無時無刻都在洩漏大腦的活動，可說是大腦活動的最佳指標。對熱衷觀察的畫家來說，這種現象是取之不盡的主題，尤其漫畫家更是擅長活用這種現象。

這種眼睛是因為虹膜中的瞳孔過度睜開，使得進入視網膜的光線再次反射出來

這稱為紅眼現象～

　　在黑暗中開啟閃光燈拍照時，偶爾會出現紅眼現象，這是因為閃光燈的強光經瞳孔照射在視網膜的微血管組織上，反射出紅色光線。但插圖中的紅眼現象，只是一種單純的漫畫符號，大家只要將其解讀為因憎恨敵人憤而睜大瞳孔就好了。

瞳孔大小不一樣，給人的印象也會大不相同的範例 SAKUN girls／2013

　　看起來像是兩個不同人物，但其實是同一位對象物。除了搭配不同飾品和表情變化外，請大家注意眼睛部位的差異。兩幅畫中的人物眼睛一樣大，但主角的情緒狀態會因瞳孔大小、虹膜顏色、有無眼中光點而改變，進一步影響整體散發出來的氛圍和形象。

　　眼睛只占整個人體的百分之一，但功用和存在感可說是位居人體之冠。對漫畫家來說，最重要的是在靜止畫面中精準的表現出角色情感，因此他們理當會將重點擺在眼睛。藉這個機會，多列舉一些例子向大家說明。

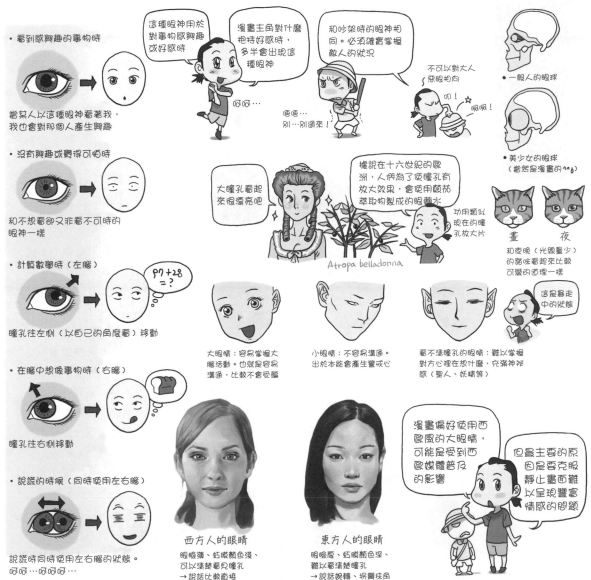

- 看到感興趣的事物時

當某人以這種眼神看著我，我也會對那個人產生興趣

這種眼神用於對事物感興趣或好感時

漫畫主角對什麼抱持好感時，多半會出現這種眼神

呵呵…

和吵架時的眼神相同。必須確實掌握敵人的狀況

唔唔…別…別過來！

不可以對大人惡眼相向

叩！ 啊啊！

- 一般人的眼球

- 美少女的眼球（當然是漫畫的^^）

- 沒有興趣或覺得可恨時

和不想看卻又非看不可時的眼神一樣

大瞳孔看起來很漂亮吧

據說在十六世紀的歐洲，人們為了使瞳孔有放大效果，會使用顛茄萃取物製成的眼藥水

功用類似現在的瞳孔放大片

Atropa belladonna

畫　夜

和夜晚（光線量少）的貓咪看起來比較可愛的道理一樣

- 計算數學時（左腦）

瞳孔往左側（以自己的角度看）移動

97+28=?

這是暴走中的狀態

- 在腦中想像事物時（右腦）

瞳孔往右側移動

大眼睛：容易掌握大腦活動。也就是容易溝通，比較不會受騙

小眼睛：不容易溝通。出於本能會產生警戒心

看不清瞳孔的眼睛：難以掌握對方心裡在想什麼，充滿神祕感（聖人、妖精等）

- 說謊的時候（同時使用左右腦）

說謊時同時使用左右腦的狀態。呵呵…呵呵呵…

西方人的眼睛
眼瞼薄、虹膜顏色淺、可以清楚看見瞳孔
→說話比較直接

東方人的眼睛
眼瞼厚、虹膜顏色深、難以看清楚瞳孔
→說話婉轉、拐彎抹角

漫畫偏好使用西歐風的大眼睛，可能是受到西歐媒體普及的影響

但最主要的原因是要克服靜止畫面難以呈現豐富情感的問題

譯註：左腦掌管邏輯思考，右腦發揮創意這種「右腦・左腦論」並沒有科學依據。請大家將其視為繪畫中的一種符號就好。

　　西方人喜歡凝視著對方的眼睛說話，東方人則不擅長看著對方的眼睛說話，這種溝通上的差異始於東西方人之間生理解剖學上的不同（清楚看見瞳孔與看不清楚瞳孔）。而這種差異也對固有文化的形成與發達造成莫大影響。也難怪西方人總是覺得小眼睛的東方人充滿神祕感。

請等一下！　漫畫與繪畫中的眼睛

　　西方人覺得東方人的小眼睛充滿神祕感，但東方人反而羨慕西方人的漂亮大眼睛。東方人之所以羨慕西方人的大眼睛，是因為歐洲工業革命後，大量印刷品和影像等視覺媒體傳入東方。

　　人類會單純因為看的次數頻繁而逐漸習以為常，心裡也會對熟悉的事物產生安心感。換句話說，覺得大眼睛很漂亮，和心理學現象「單純曝光效應（熟悉定律）」有著密不可分的關係。

　　在日本漫畫或動畫中，常會看到上圖的大眼睛。有人說這是因為西歐視覺媒體不斷在畫者眼前出現，使得畫者受到刺激的機會變多（單純曝光），進而對西方人的體格與文化產生憧憬所致。但除了這個理由之外，相較於演員透過動作來具體表現感情的真人影像，繪畫等靜止畫面在情感表現上受到較大的限制，若能改用大眼睛來呈現，不外乎是個非常好的解決方法。漫畫的分鏡有限，再加上是靜止不動的畫面，傳達主角情感最有效的方法就是誇張與簡化。換句話說，變形處理是不可或缺的繪畫手法。然而正因為作畫時受到百般限制，現在才有如此豐富的多樣表現。

　　即使是相同臉孔，眼睛的開闔程度也會改變畫中人物給人的印象，這一點應該無需多加說明。以右圖為例，眼睛本身並不小，但因為眼瞼半閉，要精準呈現部分瞳孔並非容易之事。這樣的眼睛讓人無法輕易判讀畫中人物的情感。這種技法多半應用在聖像畫中，用於描繪神聖不可侵犯的聖師。

如上頁所說，人類眼睛在生物學上、社會學上的意義都不是絕對的。正因為如此，描繪人物畫時，某些部位必須大費心思謹慎加以處理。光是瞳孔大小的變化，就能產生如此豐富的情感表現，相信大家畫過一次後，就能深刻感受到它的威力。

■ 眼睛的描繪技法

下方圖片與其說是眼睛的描繪技法，倒不如說是描繪眼睛時的注意事項。相信大家都知道，眼睛是我們每天都會看到，再熟悉不過的器官，但也因為這樣，表現在紙面上時，眼睛是個人差異最明顯的部位。說明眼睛的描繪順序其實沒有什麼特殊意義，只要熟悉共通事項與各部位名稱就已足夠。就算要以自己的獨特方式呈現，也必須確實掌握眼睛的基本構造。

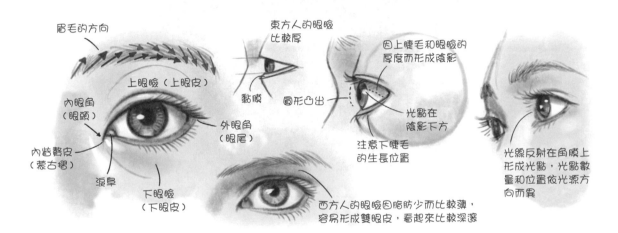

眉毛的方向
上眼瞼（上眼皮）
內眼角（眼頭）
內眥贅皮（蒙古褶）
淚阜
外眼角（眼尾）
下眼瞼（下眼皮）

東方人的眼瞼比較厚
黏膜
圓形凸出

因上睫毛和眼瞼的厚度而形成陰影
光點在陰影下方
注意下睫毛的生長位置
西方人的眼瞼因脂肪少而比較薄，容易形成雙眼皮，看起來比較深邃

光線反射在角膜上形成光點，光點數量和位置依光源方向而異

軟綿綿的耳朵

■ 收集聲音的器官

　　正在閱讀這本書的大部分人應該都有過這樣的經驗——在伸手不見五指的夜晚，周遭的聲音聽起來格外大聲且刺耳。當然了，這是因為夜晚比白天安靜，導致聲音相對明顯許多，但除此之外，還有另外一個更大的原因。那就是眼睛無法在黑暗中發揮功用，只好改由耳朵負起收集外界訊息的重責大任。

眼睛和耳朵是互補關係，當一方無法執行任務時，另一方會變得格外敏銳。

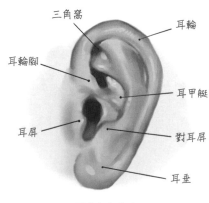

耳朵各部位名稱

　　為了生存，感測聲音，也就是感測空氣的振動，或許比感測光線來得重要。眼睛是極為複雜且敏感的器官，不僅容易疲乏，若再加上老化，眼中看見的對象物可能會變成扭曲的影像。

　　耳朵是隨時要代替眼睛執行任務的重要器官，和眼睛一樣必須盡量位在靠近大腦的地方。另一方面，耳朵的形狀之所以這麼複雜，是為了收集來自四面八方的外界訊息，耳朵能收集訊息的範圍比眼睛更加寬廣。

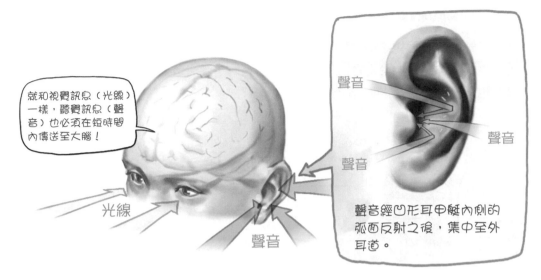

就和視覺訊息（光線）一樣，聽覺訊息（聲音）也必須在短時間內傳送至大腦！

光線

聲音

聲音

聲音

聲音

聲音經凹形耳甲艇內側的弧面反射之後，集中至外耳道。

如上圖所示，耳朵中央向內凹陷的耳甲艇能將來自各個方向的聲音集中在同一處。底下會再針對**耳甲艇**做簡單說明。

● 耳甲艇的原理

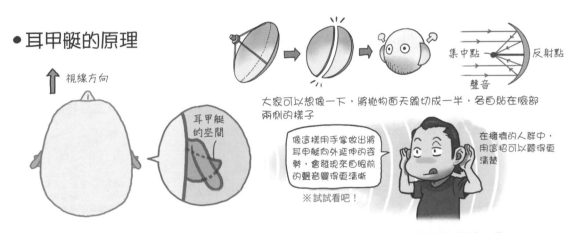

視線方向

耳甲艇的空間

集中點

反射點

聲音

大家可以想像一下，將拋物面天線切成一半，各自貼在臉部兩側的樣子

像這樣用手掌做出將耳甲艇向外延伸的姿勢，會讓現來自眼前的聲音變得更清晰

在擁擠的人群中，用這招可以聽得更清楚

※試試看吧！

為了讓大家更容易了解，我刻意將上圖的耳甲艇畫得誇張些，這一點還請大家特別留意。另外，有些人的耳甲艇確實像上圖般突出於耳輪外。

耳廓位於頭的兩側，連接至顏面，將耳甲艇等耳朵各部位包圍起來。

耳朵不僅是重要器官，更是描繪臉部時的重要焦點。但耳朵常被頭髮或帽子蓋住，再加上形狀實在難以勾勒，多數畫者都不會將耳朵一五一十地清楚畫出來。如先前所述，畫耳朵時只要稍微想像一下耳輪包住耳甲艇的形狀，應該就不會太困難（之後會詳細說明耳朵的描繪方法）。

■ 耳朵立起來的精靈

耳廓大，代表位於耳朵中央的**耳甲艇**也比較大。這有助於將聲音聽得更清楚。

草食動物的耳朵多半比肉食動物的耳朵大，主要是為了聽清楚位於視覺死角區的掠食者動靜。大耳朵也順理成章變成柔順、賢明的象徵。

耳朵會隨著年齡增長而逐漸下垂變長，耳垂愈長，代表歲數愈大。但同樣是大耳朵，北歐神話中的精靈擁有的是一對尖耳廓的耳朵，而不是長耳垂。在北歐神話中，精靈的耳廓只比人類的尖一些，但日本科幻漫畫進一步誇大了這種表現。

耳朵還有另外一個重點！耳朵大部分的組織由軟骨構成，軟軟的耳朵是為了提高收音效率，也因為耳朵和鼻子同為突出於顏面的器官，若僅由纖維組織和脂肪構成，無法維持挺立的姿態。但如果都是硬骨構成，則無法緩衝來自外界的撞擊力。

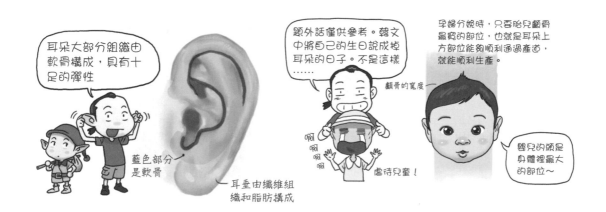

■ 試著畫耳朵

如先前所述，畫者描繪人物臉部時，通常不會將耳朵畫得一清二楚。耳朵雖然由軟骨組織構成，卻沒有直接與顱骨相連，怎麼畫都不會對顱骨形狀造成影響。

但想要表現角色性格時，耳朵其實非常重要。換句話說，只要將耳朵畫得別具意義，就能凸顯角色性格。將下圖的耳朵畫法當作公式背起來，應該能夠活用在各種場合，請大家務必嘗試看看。

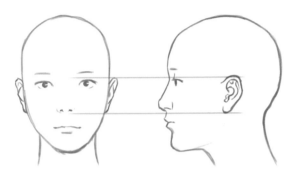

耳朵大約位在顏面的中段部位。雖然位置因人而異，但幾乎都在眼瞼至鼻子間的高度。面相學常以耳朵的所在位置來判斷一個人的性格。

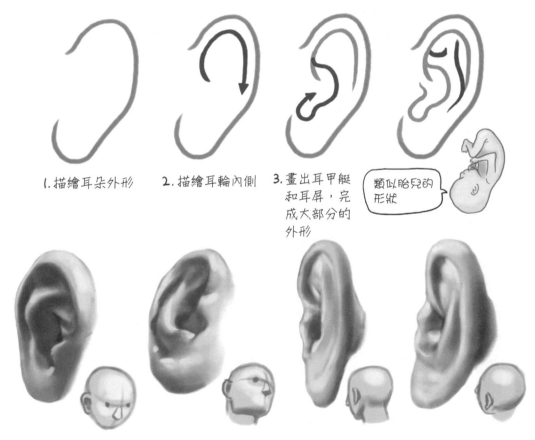

1. 描繪耳朵外形

2. 描繪耳輪內側

3. 畫出耳甲艇和耳屏，完成大部分的外形

類似胎兒的形狀

從各種角度看到的耳朵形狀

吃得津津有味的嘴巴

■ 顎部構造

　　腦部運作除了需要來自各方的訊息，也需要足夠的能量。要製造能量，就必須吃東西。像我們身體這麼大型的動物，不能單靠呼吸獲取的氧氣維生，必須攝取其他生物作為能量來源，於是我們需要稍微具有攻擊性的攝食器官。口腔除了用於攝取飲食外，還負責感覺味道（味覺）、表達語言等工作。簡單說，口腔既是感覺器官，也是研磨工廠。

「眼－鼻－口」的順序只是由上至下的排列，在解剖學上沒有太大的意義。

　　吃東西、品嘗味道、說話都需要使用口腔，因此頭部主要由**不能動的大塊骨骼（顱骨、顏面骨）**和**能動的骨骼（下頜骨）**組合在一起。口腔之所以位在臉部最下方，主要是為了避免咀嚼動作、咀嚼產生的振動、誤食有害物質等行為直接傷害到腦部。

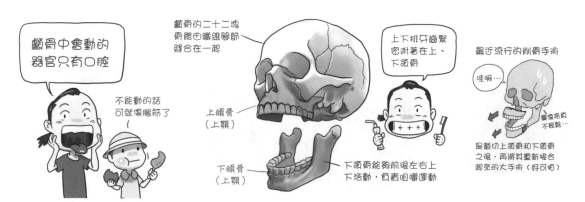

透過下頜骨的活動，我們才能做出各種口腔運動。

　　上頜骨和顱骨緊密接合在一起，無法自由活動，這一點大家務必記清楚。真正能使口腔做出開闔、咀嚼（咀嚼需要上、下頜骨的合作）運動的是**下頜骨**。

● 下頜骨運動

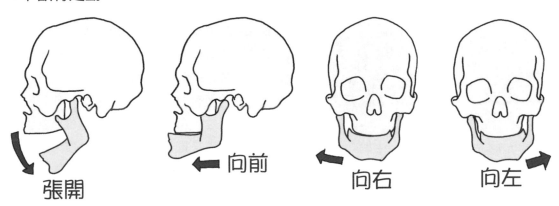

　　下頜骨的各種動作由下顎的髁狀突和關節凹窩間的關節盤（軟骨板）互相搭配而成，請大家參考下圖。

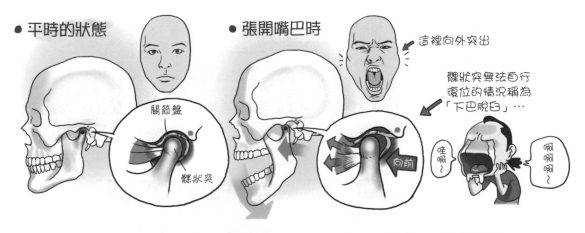

張嘴的時候，髁狀突在內翼肌的作用下向前移動，並且因為內翼肌的收縮而突出於臉頰兩側。
因此，我們從後方也能得知這個人是否正張大著嘴。

■ 童顏的祕密

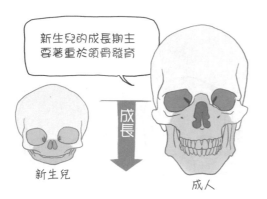

新生兒的成長期主要著重於頭骨發育

成長

新生兒

成人

百分之七十左右的頜骨發育主要發生在成人之前的這段期間，而顱骨的發育只有約百分之二十

帶動口腔運動的下頜骨會大幅影響整體臉部形狀和整體形象。

不同於出生時就已經近乎完成的腦顱（負責保護腦和眼球），出生時的頜骨只占臉部的三分之一，直到長大成人才會發育完全。也就是說，長大後頜骨才會約占臉部的二分之一以上。強而有力的頜骨發育完成，代表無需再吃流體物，可以盡情撕碎研磨各種食物。換言之，就是宣告自己已經長大成人，可以獨立自主。若下頜骨於成人後仍舊未發育完成，這種情況就稱為「童顏」。

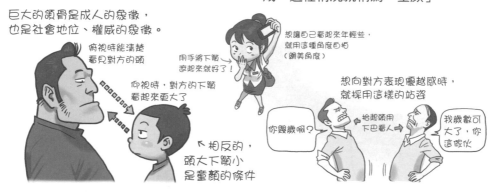

巨大的頭骨是成人的象徵，也是社會地位、權威的象徵。

俯視時能清楚看見對方的頭

用手將下顎意起來就好了！

仰視時，對方的下顎看起來更大了

想讓自己看起來年輕些，就用這種角度自拍（網美角度）

想向對方表現優越感時，就採用這樣的站姿

你幾歲啊？

抬起頭用下巴看人

我歲數可大了，你這傢伙

← 相反的，頭大下顎小是童顏的條件

吵架的時候，位居高處者會比較有利，能夠清楚掌握周遭環境的狀況。在低處的人抬起頭就只能看見對方的下顎。以行為心理學來說，抬起頭用下巴看人，是一種想要強調自我優越感的舉動。

眼睛往上看，給人可愛、被動、天真浪漫、柔弱的感覺。

抬起下顎，眼睛往下看，給人一種權威、有自信、高高在上的感覺。

■嘴唇是黏膜器官之一

接下來，為大家簡單說明最足以象徵嘴巴的嘴唇和人中（鼻下）部分。嘴唇屬於黏膜器官，也就是內側皮膚為了散發體熱而露出於體表外的部分（肛門、性器官都是），而嘴唇是唯一呈紅色的黏膜器官。嘴唇能透露身體內部狀態，再加上外形獨特，向來都被當作性感的象徵。舉例來說，性興奮造成血液集中於頭部時，我們從嘴唇變厚變紅的狀態就能一窺體內世界。

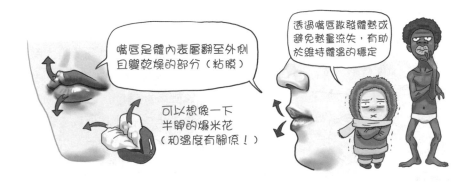

黏膜是具有黏膜腺體的身體上皮部分。不同於一般皮膚，黏膜因為沒有角質化而非常柔軟，也因為表皮薄，使內側微血管的血色透出來，所以呈淡粉紅色。

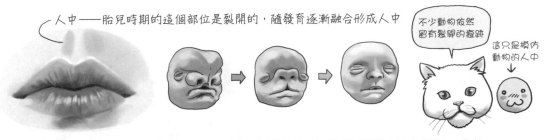

懷孕四～七週時，胎兒的臉部（上圖）形成，如果這時候唇部與顎部組織未能成功接合，依然維持分裂的狀態，就稱為唇顎裂。

最後是描繪嘴唇時的注意事項。如同描繪其他器官，關鍵在於作畫前要確實掌握嘴唇構造。

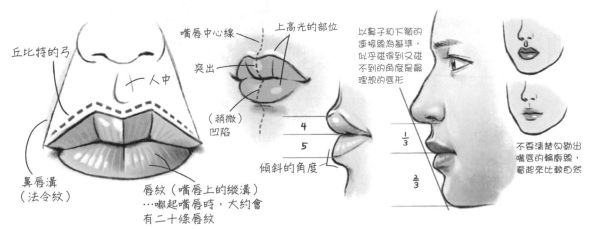

微微抽動的鼻子

■ 鼻肌的祕密

鼻子位於眼睛和嘴巴之間，負責偵測空氣中的粒子，也就是味道。

鼻子除了聞味道，也身負吸入氧氣與排出二氧化碳的重責大任。在我們活著的時間裡，無論睡覺或清醒，呼吸運動都會持續不間斷，鼻子也因此比其他感覺器官更容易疲累。據說兩個鼻孔每隔二～五分鐘會輪流進行呼吸運動。感冒鼻塞時，鼻子會突然暢通，就是因為鼻孔交互運作的關係。

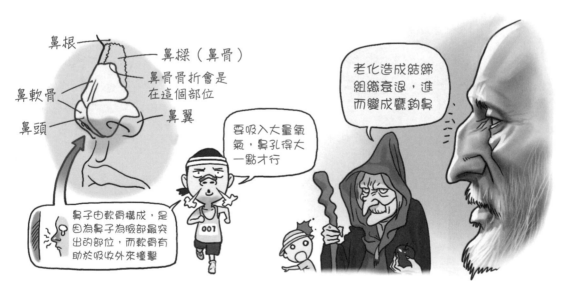

鼻子各部位的名稱與軟骨構造。也有些人是天生鷹鉤鼻。

雖然空氣是維持生命所不可或缺的元素，但其中也摻雜不少對人體有害的微小物質與塵埃。另外，氣候造成的乾空氣或冷空氣對呼吸器官也是一大傷害，所以鼻子需要能在鼻腔中將空氣加熱、冷卻、過濾後送至肺部的裝置。這個器官就是鼻甲。

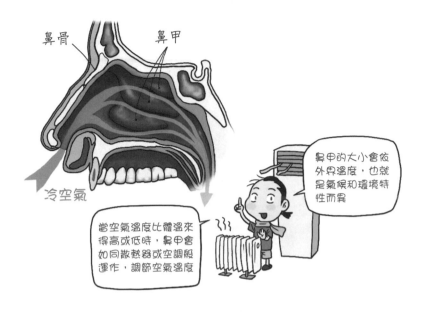

鼻甲的構造。鼻甲分為上、中、下，彼此之間有上鼻道、中鼻道和下鼻道，外界空氣經過這些通道進入肺部。據說鼻甲配合體溫調節外界空氣溫度的時間只有短短0.2秒。

　　如先前所述，鼻甲對外界空氣的溫度，也就是氣候十分敏感。因此，氣候也成了影響人種鼻子高度的要因之一。

●各洲人種的鼻子高度差異

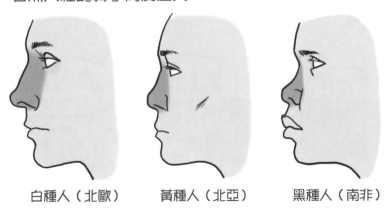

白種人（北歐）　　　黃種人（北亞）　　　黑種人（南非）

氣候和環境會影響人體形狀，除了鼻子之外，在身體各處都看得到這種現象。但隨著生活圈的擴大與人種間的互相交流，形狀的差異逐漸趨於模糊。

■ 突出的鼻子是人類的一大特徵

鼻子突出於顏面是人類獨有的特徵，這一點十分有趣。

題外話僅供參考。大象的長鼻子並非由骨骼構成，而是類似人類的舌頭，由肌肉組成。

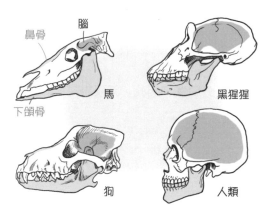

鼻子向外突出與人類的腦容量比較大有密切關係。人類不同於其他動物，不具任何特殊武器，為了生存，只能不斷促使腦部發達。隨著腦容量變大，人類特有的扁平顏面逐漸成形。

左圖：腦容量大小依物種而異

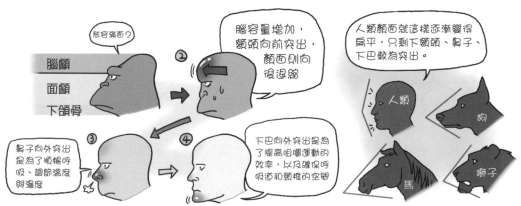

　鼻子的高度是外界環境造成，而鼻子的長度與上顎的發育脫不了關係。也就是說，鼻子是決定娃娃臉或老成臉形象的重要關鍵。

　鼻子外形獨特，在面相學上象徵著「男性器官」（但生育能力與鼻子大小無關）。因此在漫畫中，描繪美女型的女主角時，通常都會刻意將男性象徵的鼻子畫得小一些，甚至直接省略不畫。這種情況其實相當常見，建議大家多參考一些作品。

上顎骨隨著成長而逐漸變長

鼻肌當然也會跟著變長

鼻肌（上顎骨）短：可愛的形象

鼻肌長：成熟的形象

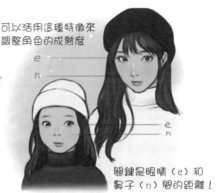

可以活用這種特徵來調整角色的成熟度

關鍵是眼睛（e）和鼻子（n）間的距離！

　接下來，為大家介紹簡單的鼻子畫法。其實就和描繪臉部其他器官一樣，方法並非只有一種，而且照明角度也會影響畫者的觀察方式，所以要畫出自然的鼻子比想像中還要困難。大家可以試著參考下列方式，畫出各種不同角度的鼻子。

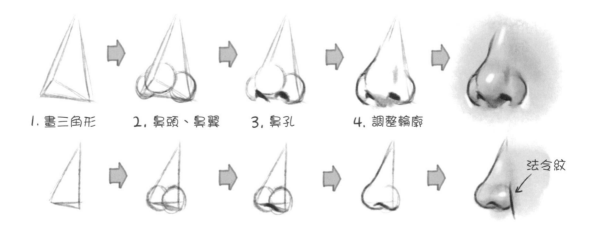

1. 畫三角形　　2. 鼻頭、鼻翼　　3. 鼻孔　　4. 調整輪廓

法令紋

顱骨的詳細形狀與名稱

接下來為大家仔細說明顱骨的形狀與各部位名稱。

　　首先是正面顱骨的形狀，以及從正面可以看到的各部位學名。要記住解剖學上的名稱並不容易，但就如先前所說，一併理解各部位的形狀與名稱，有助於輕鬆記住這些困難的詞彙。

■ 顱骨正面

❶ **額骨**（frontal bone）：形成額頭的大片骨骼。覆蓋於額骨上的肌肉和皮膚都很薄，因此，額骨的形狀會直接呈現在顏面上。

❷ **眼窩**（orbit）：窩指的是凹洞，眼窩即是內裝眼睛的凹洞。如字面所示，眼窩向內凹陷，保護裡面的眼球。

❸ **顴弓**（zygomatic arch）：從顴骨❶延伸至下頜突，另有顳肌通過，整體呈弓形結構（請參考P100，從各個角度觀察的顱骨圖）。

❹ **顴骨**（zygomatic bone）：顴骨的韓文是「廣大骨」，「廣大」（帶著面具跳舞的表演者）原是臉的俗稱，也有帶著面具跳舞的意思。連接至下頜骨的肌肉覆蓋在顴骨上，因此顴骨部位顯得比較高凸。

❺ **上頜骨**（maxilla）：上排牙齒附著於上頜骨上。

❻ **下頜骨**（mandibula）：下排牙齒附著於下頜骨上（牙齒並非骨骼）。基本上，人類的上下排牙齒共有三十二顆，但實際情況因人而異。

❼ **頦隆凸**（mental protuberance）：下巴前方向前突出的部位。「頦」指的就是下巴，「隆凸」指的是突出隆起。

❽ **下頜角**（angle of mandible）：下頜角是下巴兩側的稜角。這個部位有帶動下頜骨強力咀嚼的咬肌，男性的下頜角多半比較發達，稜角分明。

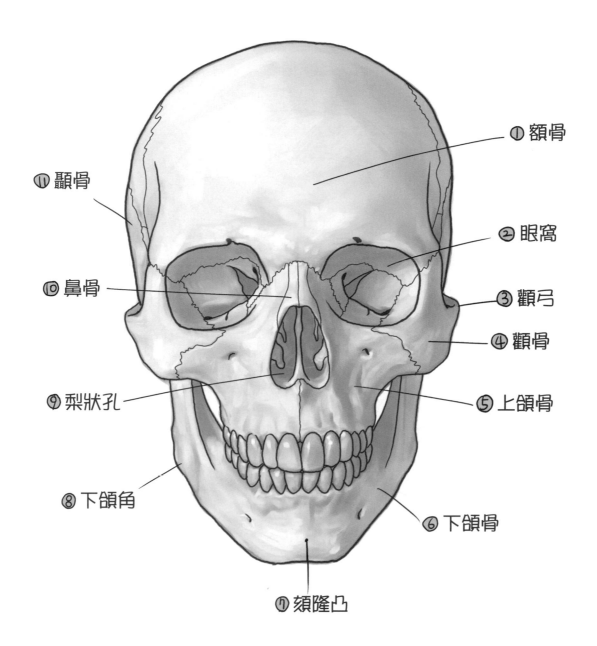

⑪顳骨

⑩鼻骨

⑨梨狀孔

⑧下頜角

①額骨

②眼窩

③顴弓

④顴骨

⑤上頜骨

⑥下頜骨

⑦頦隆凸

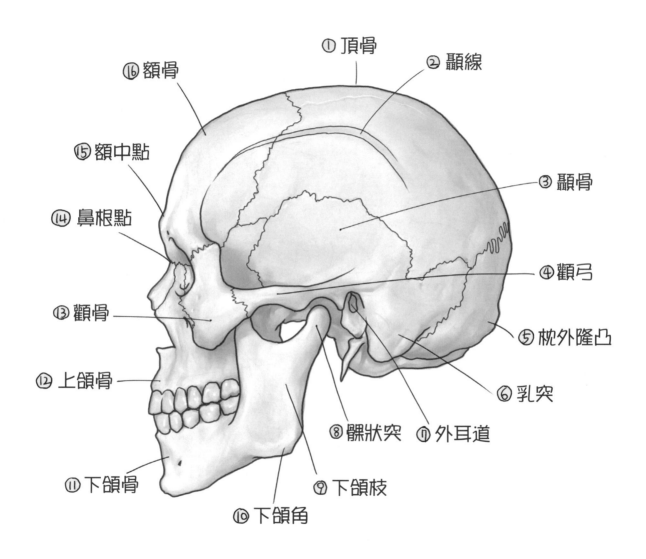

① 頂骨　② 顳線　③ 顳骨　④ 顴弓　⑤ 枕外隆凸　⑥ 乳突　⑦ 外耳道　⑧ 髁狀突　⑨ 下頜枝　⑩ 下頜角　⑪ 下頜骨　⑫ 上頜骨　⑬ 顴骨　⑭ 鼻根點　⑮ 額中點　⑯ 額骨

❾ 梨狀孔（piriform aperture）：鼻骨下半部鼓起如西洋梨形狀的凹洞，因此取名為梨狀孔。梨狀孔內兩側突出的構造是先前稍微介紹過的鼻甲，前方則有軟骨覆蓋。

❿ 鼻骨（nasal bone）：「鼻樑骨折」通常是指鼻骨，或是鼻骨和下方軟骨連結處斷裂。

⓫ 顳骨（temporal bone）：顳骨的韓文是「貫子骨」。「貫子」是指兩班貴族配戴的朝鮮笠上，位於涼太兩側如鈕釦般的圓環。由於動脈流經顳骨部位時會使貫子震動，因此韓文的太陽穴稱為「貫子遊」。

■ 顱骨側面

從頭頂開始，以順時針方向說明，若遇到與前面重複的部位則省略。

❶ 頂骨（parietal bone）：頂表示最高的地方，顧名思義頂骨就位在人體頭部的頂端，也就是新生兒量身高時，儀器頂住的那個前囟門部位。

❷ 顳線（temporal line）：起自額骨與顴骨交界處，穿過顴弓延伸至下頜骨肌突，覆蓋於顳肌（負責閉合嘴巴的肌肉）下方。

❺ 枕外隆凸（external occipital protuberance）：枕部下方用手就摸得到的突出部位。枕外隆凸的側邊是斜方肌的起點。我應該說過，絕大多數的骨骼突起部位都覆蓋在肌肉下。

❻ 乳突（mastoid process）：位於耳朵後方，大約母指尖大小的乳頭狀突起。覆蓋在胸鎖乳突肌（起點為胸骨頭和鎖骨）下方，後面章節會再詳細說明胸鎖乳突肌。解剖學中常出現的「突」，通常是指錐狀突出或突起的部位。

❼ 外耳道（external acoustic meatus）：從耳朵入口處至鼓膜的管道。從顳骨上無法看出我們平時熟悉的耳朵形狀。

❽ 髁狀突（condylar process）：關節盤連接顳骨與下頜骨的支點。髁狀突前方還有一個冠狀突（coronoid process），覆蓋於顳肌下方。

❾ 下頜枝（ramus of mandible）：下頜骨兩側後方的部位，呈樹枝狀，故取名為下頜枝。下頜骨前面的部位就稱為下頜體。

⓮ **鼻根點**（nasion）：鼻根是額骨與鼻骨之間的分界線，鼻根點就是鼻子的起點。在面相學領域中，鼻子代表「智慧的起源」。

⓯ **額中點**（metopion）：相對於向內凹的鼻根點，額中點是向外突出的部位，從顱骨側面就看得出來。如同先前說明過的下頜角和枕外隆凸，男性的額中點也比女性來得發達。

　　從顱骨後方觀察時，只能看到❺的枕外隆凸和❻的乳突，由於比顱骨正面和側面單純，這裡就省略不多加說明。從顱骨後方觀察的顱骨形狀，就請大家參考接下來的幾張圖片。

■ 顱骨的各種形狀

　　接下來為大家介紹從各個方向觀察到的顱骨形狀。最右邊的小圖是以簡單的橢圓形畫出來的簡化版頭顱，實際上這也是畫家描繪頭部時最常使用的技巧。大家可以多從各種角度練習畫出不同的頭顱形狀。關於畫顱骨的要訣，請大家參考下面這些圖片。

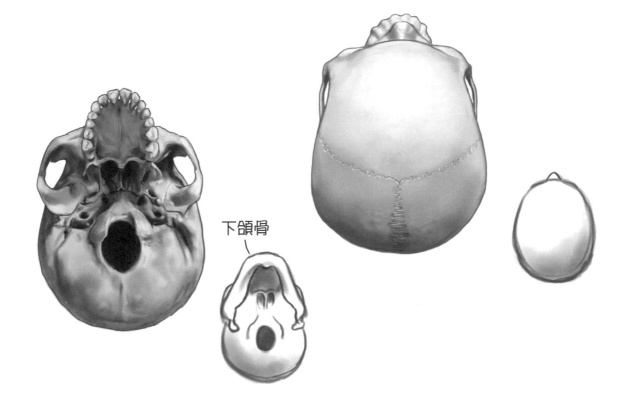

下頜骨

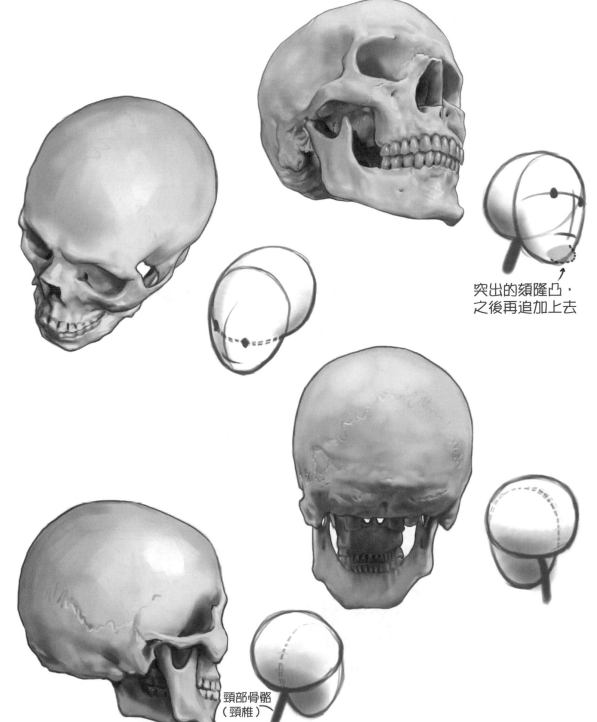

突出的頦隆凸，
之後再追加上去

頸部骨骼
（頸椎）

試著畫顱骨

■ 畫出顱骨的基本形狀

我在這之前已經介紹過不少關於顱骨的基本知識，但無論看過多少遍，都比不上實際動手畫畫看。接下來，就讓我們來實際操作一遍。在開始之前，請先容我介紹一首琅琅上口的韓國畫圖歌。

還記得小時候像這樣邊哼邊畫，不知不覺就畫出個什麼玩意了。無關畫得好或不好，這是一種只要遵守既定的順序和法則，任何人都畫得出來的簡單方法。

一鼓作氣畫出整個顱骨是相當困難的事，嗯，我十分認同這點。但是，①先畫個圓②將圓切成一半③在圓裡畫四邊形，這樣是不是簡單多了？

接下來我們該做的就是不斷重複同樣的工程，這並不需要什麼特別的藝術感。舉例來說，就像這樣……

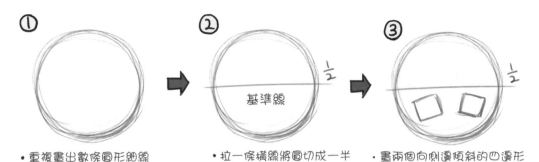

- 重複畫出數條圓形細線
- 拉一條橫線將圓切成一半
- 畫兩個向側邊傾斜的四邊形

當這個工程變簡單後，咦？不知不覺間已經畫出顱骨的基本形狀了？總而言之，就像這樣慢慢開始嘗試吧。既然嘗試了，就繼續深入練習。

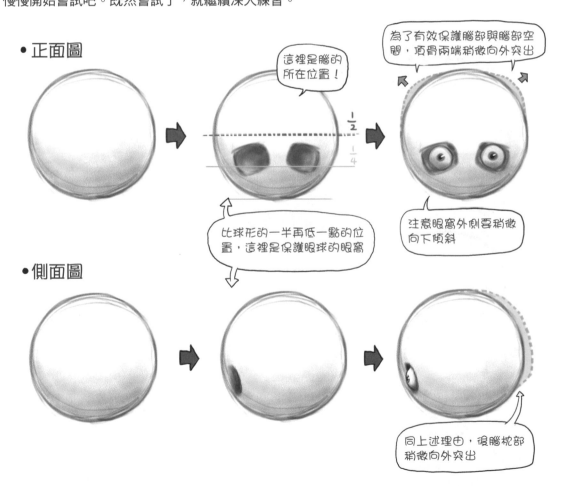

・正面圖

這裡是腦的所在位置！

為了有效保護腦部與腦部空間，頂骨兩端稍微向外突出

比球形的一半再低一點的位置，這裡是保護眼球的眼窩

注意眼窩外側要稍微向下傾斜

・側面圖

同上述理由，後腦枕部稍微向外突出

■ 正面顱骨的畫法

01. 試著照上一頁的說明畫了一遍，卻還感覺不出是頭部？那是當然的，因為沒有顎部啊。顎部是由上頜骨和下頜骨構成，我們先從下頜骨部分開始畫。

02. 先將頭分成兩等分，在頭底部下方一個等分的位置畫一條基準線，這條線是下頜骨底端的線（頦隆凸）。在這條線與頭底部的正中間畫一條線，這條新畫的線是上、下頜骨的交會處，也就是嘴巴的基準線（唇線會比上、下排牙齒咬合處高一些）。

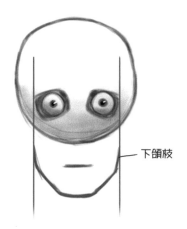

下頜枝

03. 從眼窩外側角向下拉一條直線，這是下頜枝的基準線。

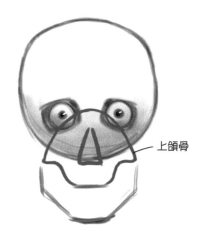

上頷骨

04. 從眼窩中間至嘴巴基準線之間的區塊裡，畫一個如圖所示的貝殼或曲弓，這個部分是上頷骨，而上頷骨的中央是梨狀孔。

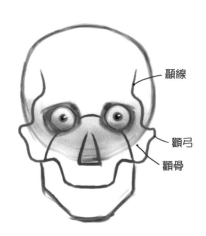

顳線

顴弓

顴骨

05. 從眼窩上方至下方包住眼窩的是顳線。然後再畫一條線將顳線與顴弓連接起來。顴弓與上頷骨之間是顴骨。

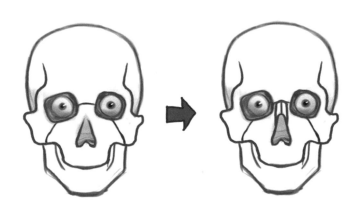

06. 追加下頷骨內側的線條，最後畫上鼻骨就完成了。總算看起來像張臉了吧？照著這個步驟畫，可以畫出一個看似笑臉的骷髏頭 ^_^

■ 側面顱骨的畫法

接下來，讓我們試著畫出側面顱骨。同樣先畫一個球狀體。

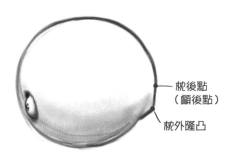

枕後點
（顱後點）

枕外隆凸

01. 從側面觀察時，顱骨並非呈正球形，而是有點偏向橢圓形，這是因為枕部有稍微向後凸的枕後點（顱後點）與**枕外隆凸**。枕外隆凸是斜方肌的起點。

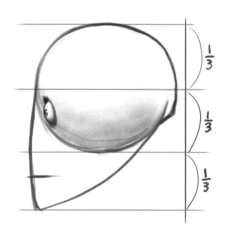

$\frac{1}{3}$

$\frac{1}{3}$

$\frac{1}{3}$

02. 如同正面顱骨畫法的步驟02，畫出向前方延伸的錐形，大小約為頭部的二分之一，也就是整個顏面的三分之一。下方三分之一等分的正中央是上下排牙齒的咬合處。

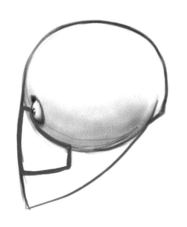

03. 如圖所示，將錐狀部分的基準線與嘴巴基準線連接起來，就形成**上頜骨**了。

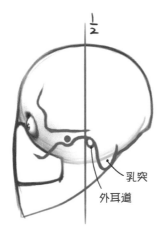

04. 畫一條垂直基準線,將球體(顱骨)分成一半。如圖所示,依序畫出顳線和顴弓、外耳道和乳突。請注意位於顴弓下方中央位置的突出藍點,這個藍點是下頜骨的髁狀突(請參考05步驟)。

乳突
外耳道

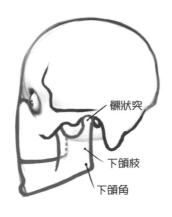

髁狀突
下頜枝
下頜角

05. 畫出下頜骨。下頜枝的形狀要覆蓋過下頜骨。另外,注意下巴底部有頦隆凸和下頜角等突出部位。於上頜骨上畫出梨狀孔後,骷髏頭就大致成形了。

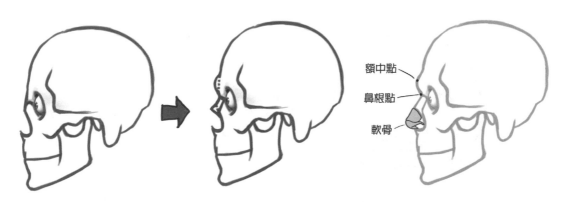

額中點
鼻根點
軟骨

06. 追加突出的額中點和內凹的鼻根點後,側面顱骨大功告成。如同先前的說明,覆蓋於梨狀孔上的軟骨,其功用是使呼吸運動順暢進行與緩和來自外界的撞擊力。

■ 背面顱骨的畫法

　　試著從顱後觀察，畫出背面顱骨。背面顱骨會比正面顱骨相對簡單許多，大家可以試著輕鬆畫畫看。

01. 先畫一個球，如圖所示抹掉一部分，這就是從後方觀察，包覆腦部的**顱骨**形狀。感覺像是個稍微被壓扁的麵包。

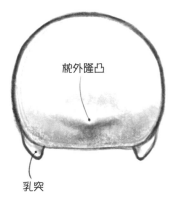 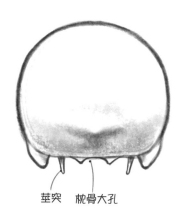

02. 枕部下方有**枕外隆凸**（斜方肌的起點）和位於左右兩側的**乳突**（胸鎖乳突肌的終點）。順便畫出莖突和枕骨大孔。

03. 畫出從另一側才看得到的頜骨（面顱部分）。如圖所示先畫出一部分的八角形，決定好下頜骨的位置。

04. 畫出從另一側才看得到的頜骨（面顱部分）。如圖所示先畫
出一部分的八角形，決定好下頜骨的位置。

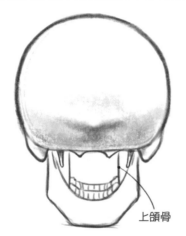

上頜骨

05. 如同寫數字「11」般畫出上頜
骨線，在兩條上頜骨線之間畫出牙
齒，補上從後方看到的鼻孔和顴
骨，就差不多完成了。

（註：從後方看不到鼻孔是正常的。）

06. 如同這張圖，加上陰影就能使顴骨更具立體感。

■ 立體顱骨的畫法

　　進一步精進平面化的顱骨，嘗試畫出更逼真的顱骨形狀。比起平面圖，創作立體圖往往需要具備更多實力與想像力。這裡的最終目標並非作品創作，而是一個理解顱骨的過程，請大家不要覺得有壓力，輕鬆挑戰就可以了。

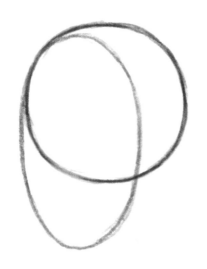

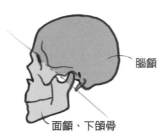

01. 若要畫一個簡單版的立體頭顱，可以如圖示般先畫出兩個交疊的橢圓形框架。

　　上方的橢圓形為腦顱，前方的橢圓形則為面顱和下頜骨的部分。實際的腦顱比較趨於橫向橢圓形，但從斜前方觀察，看起來幾乎像個正圓形。

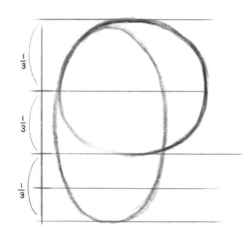

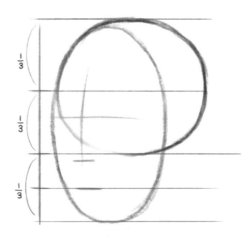

02. 接下來，將整體劃分成三等分，在中間部位畫一個十字作為眼睛和鼻子的定位基準。但十字形狀會隨臉部旋轉角度而改變，這一點還請大家多留意。請參考下一頁步驟03右側的幾張圖片。

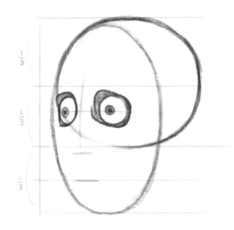

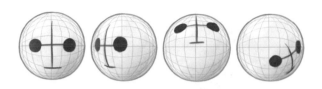

03. 畫**眼窩**和眼窩中的**眼球**。顏面有弧度,並非完全平面,若以這個角度為例,左側眼窩看起來比右側眼窩還要平面些(請參照上圖)。畫好後再逐步抹去參考用的比例基準線和橢圓形重疊部分的線條。

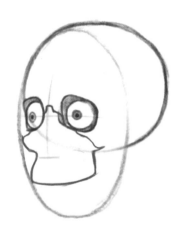

04. 畫出從眼窩中間延伸至嘴巴基準線的**上頜骨**。由於既非正面、亦非側面,從這種半側面的角度看過去,上頜骨外形是由各種不同的小屈曲組合而成,相較之下難度較高。不急著一次畫到完全正確,可以在畫其他部位時慢慢調整與修正。

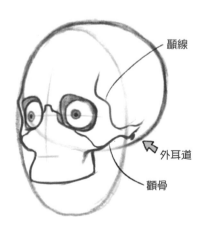

顳線

外耳道

顴骨

05. 畫出從眼窩外側向下延伸的**顳線**,以及始於上頜骨中間並橫向延伸的**顴骨線**。另一方面,**外耳道**位於顴弓末端的下方,也就是兩個橢圓形的交會點附近。

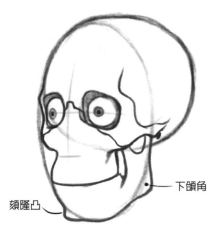

下頜角

頦隆凸

06. 接著畫上頜骨。以橢圓形框架為基準，重點擺在**下頜角**與**頦隆凸**，記得確實拉出角度。

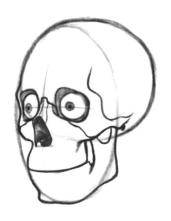

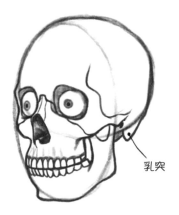

乳突

07. 在上頜骨中間畫出**鼻骨**和**梨狀孔**；在上頜骨與下頜骨交接處畫出**牙齒**；在外耳道後方畫出**乳突**，這樣一來就幾乎完成了。

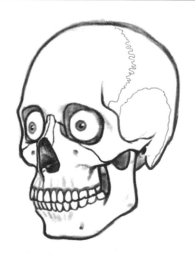

08. 最後用橡皮擦將框架線擦乾淨，接著在顳骨上畫出鋸齒縫線，逼真的頭顱大功告成。

■ 顱骨的簡單畫法

我們先前練習過好幾種顱骨畫法，若要畫極簡單版，就會像下方這兩張圖片。漫畫或插畫通常都是用這樣的方法畫顱骨框架。

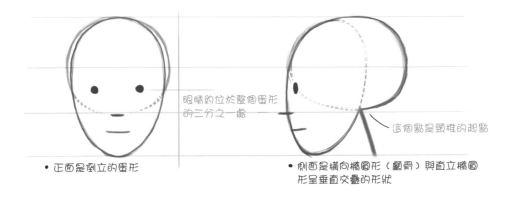

眼睛的位於整個蛋形的三分之一處

這個點是頸椎的起點

• 正面是倒立的蛋形

• 側面是橫向橢圓形（顱骨）與直立橢圓形呈垂直交疊的形狀

正面：從正面觀察時，面顱比保護大小腦的腦顱更清楚可見。簡單版的頭顱就像是一顆倒立的雞蛋。

側面：從側面觀察會有些許差異。若以眼睛直視的位置為正面，後方會有腦枕葉、主司運動的小腦及向下延伸的中樞神經系統。代表臉部和頭部的兩個橢圓形交疊在一起。

這邊要強調一個重點，那就是上圖中的顱骨是依據平均值比例畫出來的，並非人人如此。臉部比例會依性別、年齡、人種而異，大家不用執意畫出一模一樣的圖。但有了依據平均值畫出來的標準原形與參考基準，便能應用到各個領域，像是創造多樣化的角色人物。變形來自於原形，請大家將這個概念牢記在心。

按照這樣的方式作畫，之前那些再平常不過的臉孔，現在看起來都更具說服力了。我們天天看習慣的自己、家人、朋友的臉，全部都是相同的形狀。

不管怎麼說，我就是對你的臉有意見

…為什麼？我太帥？

……抱歉啊

臉部肌肉

■ 臉部的主要肌肉

　　介紹頭部和臉部肌肉的大致形狀與名稱。不同於之前的骨骼說明方式，我們先請大家看一下各肌肉的形狀，之後再說明幾種最具代表性的肌肉。記不住沒關係，就先請大家仔細對照各部位肌肉的名稱與形狀。

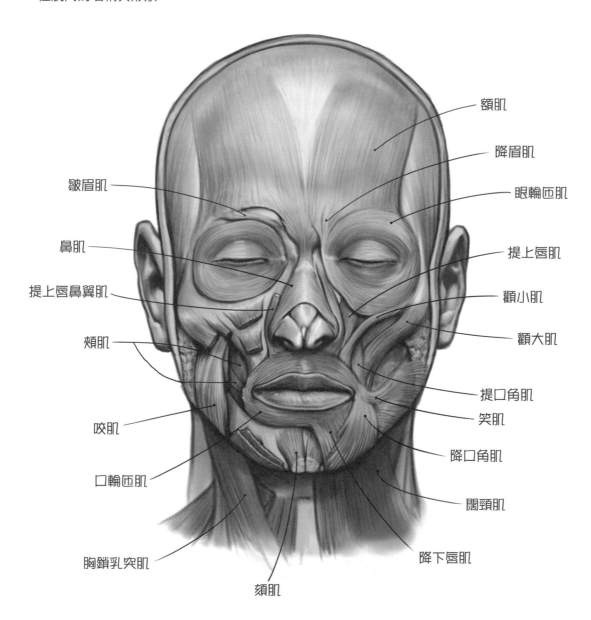

額肌

降眉肌

眼輪匝肌

皺眉肌

提上唇肌

鼻肌

顴小肌

提上唇鼻翼肌

顴大肌

頰肌

提口角肌

笑肌

咬肌

降口角肌

口輪匝肌

闊頸肌

胸鎖乳突肌

降下唇肌

頦肌

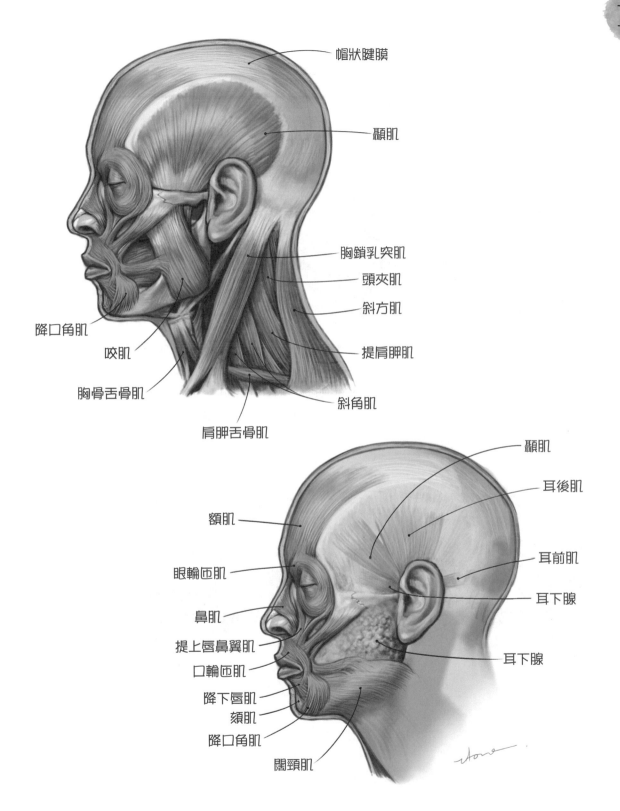

帽狀腱膜

顳肌

胸鎖乳突肌

頭夾肌

斜方肌

提肩胛肌

斜角肌

降口角肌

咬肌

胸骨舌骨肌

肩胛舌骨肌

顳肌

耳後肌

額肌

耳前肌

眼輪匝肌

耳下腺

鼻肌

提上唇鼻翼肌

口輪匝肌

耳下腺

降下唇肌

頦肌

降口角肌

闊頸肌

■ 製造表情的臉部運動

問大家一個簡單的問題。在我們的頭中，哪裡是「頭」？哪裡是「臉」？這大家應該都知道，但對禿頭或光頭的人來說，這真是個模稜兩可的問題。

但這只是表面上的分界，顏面各部位的功能運作都需要頭部肌肉的協助。首先，我們將頭部肌肉大致分為兩類，一種為帶動頜骨**進行咀嚼運動的肌肉（咀嚼肌）**。咀嚼肌如字面上所示，負責將顱骨中唯一能動的下頜骨向上向下拉動以進行咀嚼運動。咀嚼需要強大力量，因此咀嚼肌比較厚，也連帶影響正面臉部的形狀。

咀嚼硬的、有咬勁的食物時，顳肌會不斷收縮與放鬆。

另外一種是製造表情的**表情肌**。這種肌肉比較特別，由於能做出各種表情，通常肌肉的一端連接至**骨骼**，另一端則連接至**皮膚**，不同於一般肌肉的兩端都連接至**骨骼**。另一方面，表情肌是肌肉帶動皮膚產生動作，而非促使骨骼產生運動，所以肌肉的厚薄與臉部形狀沒有太大的關連性。換句話說，比起肌肉，骨骼才是決定臉部形狀的關鍵。

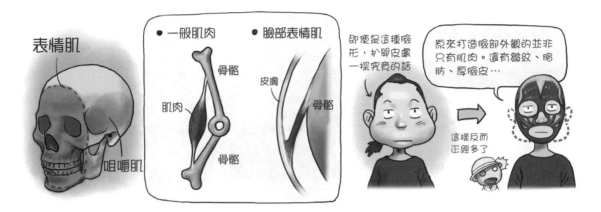

名為表情肌，竟然和臉部形狀一點關係都沒有？這是當然的，表情肌與臉部基本形狀無關，但與製造表情有密不可分的關係。除此之外，不同於骨骼、肌腱和韌帶，肌肉不僅成長速度快，受損後還能自行修復，能透過改變使用頻率與勤加鍛鍊，在短時間內改變外形。使用次數愈多會愈順暢的這種肌肉特性也適用在顏面上。

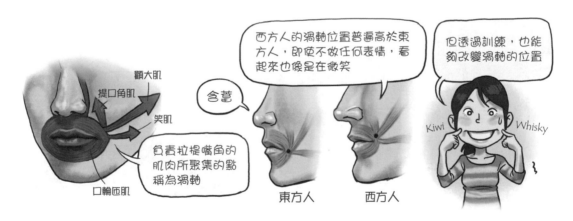

譯注：念出 Kiwi（奇異果）和 Whisky（威士忌）這些字詞時，嘴角會上揚。原作中寫的是多念「青蛙後腳」有助於提起嘴角。

表情肌終究也是肌肉，只要多加使用就會愈來愈發達，配合當事人的生活模式與行為舉止，以最快的速度打造最適合當事人的表情。就結果而論，這些臉部肌肉負責營造臉部整體的「印象」。也就是說，這些發達的臉部表情肌堪稱是面相學的基礎。

吵架的時候，如果能及早掌握對方狀況，並且面露威嚇表情，肯定比較有利。專業的格鬥手理當也會有一張符合格鬥氣勢的面容。

多數人都以為臉部肌肉製造表情以傳遞情感是人類獨有的特權，但其實不然，這只是為了迅速因應各種周遭條件所產生的生理作用。人類知曉表情的象徵性與影響力，於是經過漫長的時間後，表情成了情感傳遞的最佳工具。

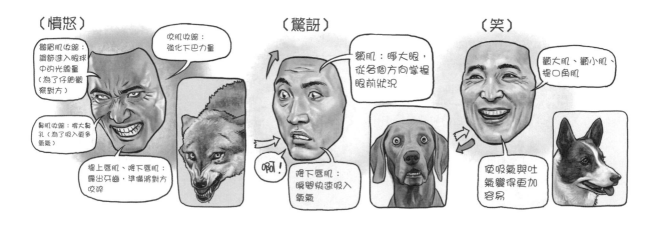

臉部肌肉製造表情時，最明顯的就是眼睛、嘴巴周圍的環狀**眼輪匝肌**和**口輪匝肌**。這些肌肉也稱為**括約肌**。不同於收縮時會變短的肌肉，括約肌主要負責關閉與開啟。多虧這些肌肉，我們才能做出開闔雙眼、嘟嘴等動作。

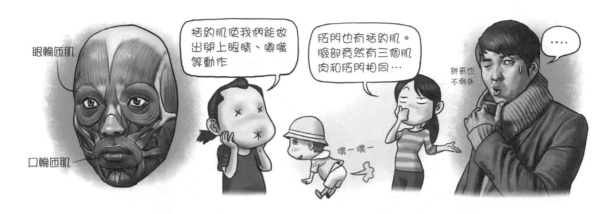

表情肌是以**眼輪匝肌**和**口輪匝肌**為中心，呈四方形擴散的肌肉總稱，能使眼睛張大、使嘴巴做出各種形狀。由此可以證明眨眼、開闔嘴巴是臉部非常重要的運動。將這兩種運動相互組合，就能做出各式各樣的表情。

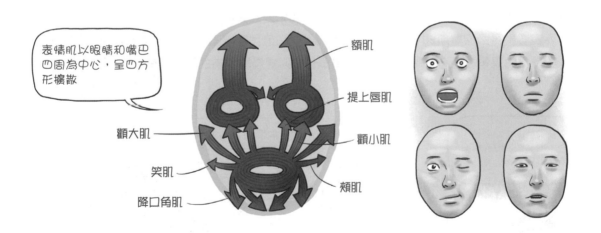

■ 將肌肉拼裝到臉部各部位

現在讓我們將先前說明過的肌肉，一一「拼裝」到適合的骨骼上。

如先前所述，人體有大約六百五十塊肌肉，大幅多於才兩百零六塊的骨骼，這對學習解剖學的學生而言，是相當恐怖又棘手的。不僅形狀多樣化，還必須將複雜的名稱全部記起來，老實說，這些肌肉真的不容小覷。

不過，不幸中的大幸是只要熟記中文譯名就已經足夠（本書當然也會附上英文名稱），畢竟不是專攻醫學的學生，不需要熟記六百五十塊肌肉。就美術解剖學的立場而言，只需要記住從外觀看得見的三十～五十塊肌肉就夠了。但從下一頁開始要為大家介紹的畫作工程中，偶爾還是會出現外表看不見的深層肌肉。或許有人覺得沒必要，但作畫時不僅要從身體外表進行觀察，還要基於動作的視角去思考，畢竟深層肌肉偶爾也會影響淺層肌肉的屈曲運動。

畫肌肉時，不同於之前畫骨骼的工程，我們必須將肌肉逐一拼裝到骨骼上。單一線條可以畫出骨骼，但肌肉必須由一層又一層的線條交疊而成，不斷在紙上畫線條，實非容易之事。因此，與其說是依序畫出線條，可能比較像是慢慢將橡膠塗料抹在骨骼上的感覺（若有人使用Photoshop或Painter作畫，可以將多個圖層疊在一起形成肌肉畫面）。

雖然說肌肉製造臉部表情，但不論再怎麼細看肌肉外形，都難以推敲出實際的臉部形狀與表情。就算如此，我們還是必須熟知臉部肌肉，並非完全為了雕刻、塑造、遺骨的復原或製作3D模型，而是認清表情的根源，有助於從中獲得靈感。

那麼，請大家將之前畫好的顱骨圖拿出來。由於要在顱骨上覆蓋好幾塊肌肉，建議先打上一層薄薄的底色。大家準備好認真畫肌肉了嗎？

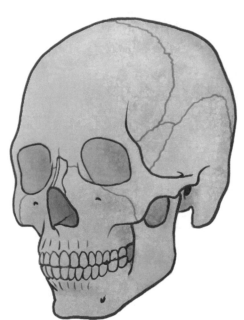

● **顱骨**

（cranial bone）

構成頭部的骨骼。分成腦顱、面顱和
下頜骨（請參考P110）。

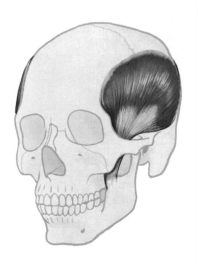

01. 顳肌
（temporalis m.）

拉提下頜骨。使咬肌更容易活動。

（m. 是 muscle 的簡稱）

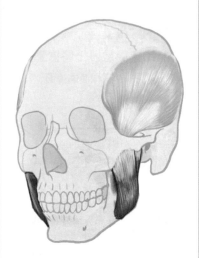

02. 咬肌
（masseter m.）

拉提下頜骨。進行咀嚼運動的主要
肌肉。

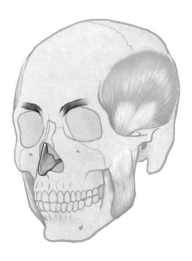

03. 皺眉肌（corrugator supercilii m.）、
　　鼻中膈軟骨（nasar septal cartilage）

皺眉肌是使眉頭深鎖的肌肉。

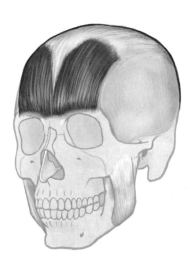

04. 額肌
（frontal belly m.）

拉起眉毛、形成額頭上的皺紋。

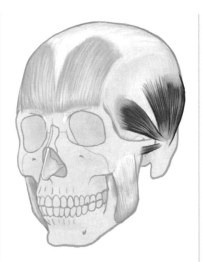

05. 耳前肌（auricularis anterior m.）、
　　耳上肌（auricularis superior m.）

活動耳朵的肌肉。另外，從這個角度
看不見，但耳後肌也會同步作用。動
物的耳前肌、耳上肌與耳後肌比人類
發達。

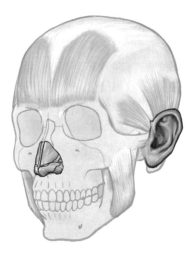

06. 鼻軟骨（nasal cartilages）、
　　耳朵（ears）

請參考 P92 與 P86。

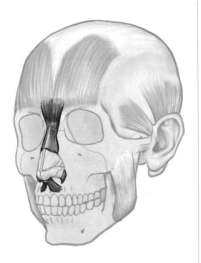

07. 鼻眉肌（procerus m.）、
　　降鼻中膈肌（depressor septi m.）

鼻眉肌能使眉間形成皺紋。

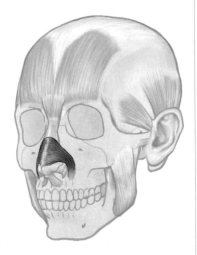

08. 鼻肌
（nasalis m.）

鼻肌能將鼻翼拉往中間，也可以拉大鼻孔。

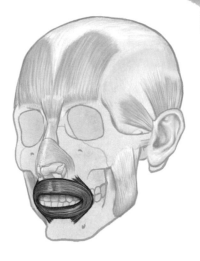

09. 口輪匝肌
（orbicularis oris m.）

使嘴巴做出嘟嘴動作。

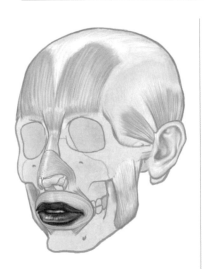

10. 嘴唇
（lips）

請參考 P91。

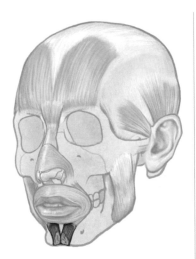

11. 頦肌
（transversus menti m.）

使下唇向前突出或向下移動。

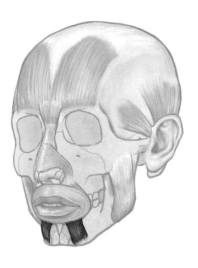

12. 降下唇肌
（depressor labii inferioris m.）

使下唇往側邊、下方移動。

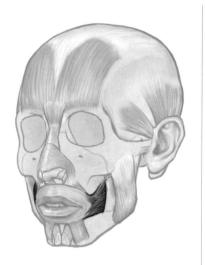

13. 頰肌
（buccinator m.）

將臉頰向內縮。

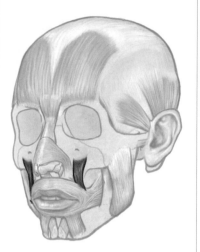

14. 提口角肌
（levator anguli oris m.）

將嘴角向上拉提。嘴角是指嘴唇的
兩側。

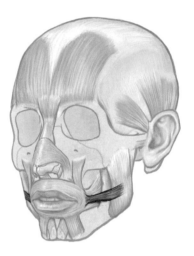

15. 笑肌
（risorius m.）

將嘴角向兩側拉動。微笑時會使用到
的肌肉。

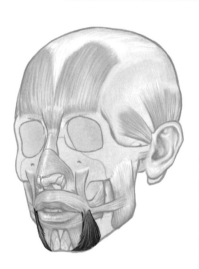

16. 降口角肌
（depressor anguli oris m.）

將嘴角向下拉。

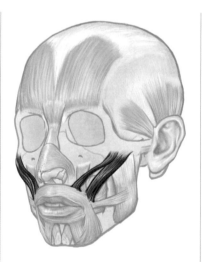

17. 顴小肌（zygomaticus minor m.）、
顴大肌（zygomaticus major m.）

將嘴角往顴骨方向拉動。

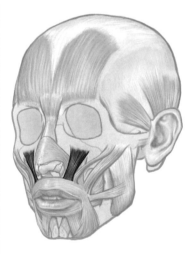

18. 提上唇肌（levator labii superioris m.）

將上唇往上拉提。

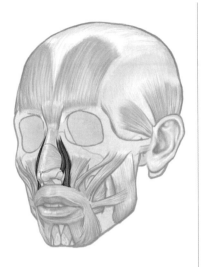

19.提上唇鼻翼肌
（ levator labii superioris alaeque nasi m. ）

將上唇與鼻翼向上拉提。

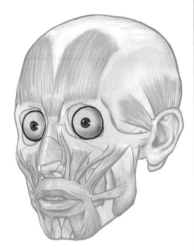

20.眼球
（ eyeball ）

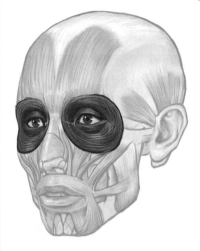

21.眼輪匝肌
（ orbicularis oculi m. ）

用於閉上眼睛。

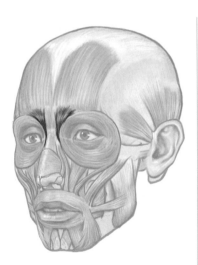

22.降眉肌
（ depressor supercilii m. ）

將眉毛內側向下拉。

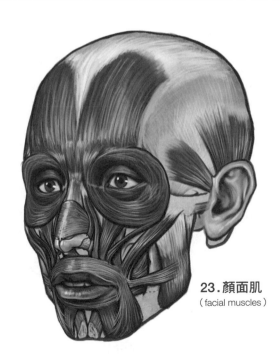

23.顏面肌
（ facial muscles ）

■表情與肌肉的關係

　　表情是人類情感溝通的主要手段之一，可分為「面無表情」、「肯定的表情」、「否定的表情」三種。心理學家暨表情專家保羅‧艾克曼（Paul Ekman）表示人類有六種基本表情。各種基本表情所需的主要肌肉如下表所示。

情感	主要代表肌肉	作用
快樂	顴大肌、眼輪匝肌	顴大肌：將嘴角往顴骨方向拉動 眼輪匝肌：拉提臉頰，使眼睛變細長
悲傷	額肌、皺眉肌、頦肌、降下唇肌	額肌、皺眉肌：在額頭中央製造皺紋 頦肌、降下唇肌：將嘴巴向下拉
厭惡	鼻肌、提上唇鼻翼肌、提上唇肌	鼻肌：在鼻子上製造皺紋 提上唇肌、提上唇鼻翼肌：撐開鼻孔、製造法令紋
驚訝	額肌	額肌：拉提眉毛，在額頭上製造皺紋
恐懼	額肌、胸骨舌骨肌（後述）等	拉提眉毛、繃緊上眼瞼。唇下往側邊延伸、瞳孔放大。嘴巴往水平方向張開。
憤怒	降眉肌、鼻肌、降口角肌	降眉肌：將眉毛向下拉 鼻肌：在鼻子上製造皺紋 降口角肌：在嘴角處製造皺紋

　　實際上，露出某種特殊情感時，對應的肌肉未必一定會收縮。我們所看到的真實表情其實相當複雜，有時候臉部表情和真實情感並未同步化。舉例來說，看起來像是憤怒的表情，其實嘴角正掛著笑容；看起來像是驚訝的表情，其實正憤怒不已。

　　下頁各圖是讓我印象深刻的表情，也就是心裡想著某條肌肉運作可能會製造出某種表情，然後就將浮現於腦海中的類似表情畫出來（畫某種特定表情時，可能會畫出類似畫者自身的表情。這些臉孔都有些年代久遠了 ^_^;）。

　　表格中列出的肌肉只是一小部分，大家可以嘗試活動其他肌肉，做出各種不同的表情。

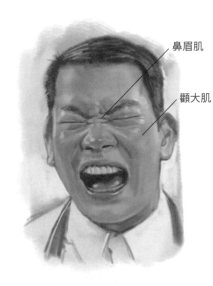

鼻眉肌

顴大肌

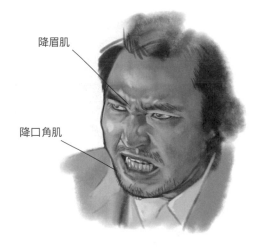

降眉肌

降口角肌

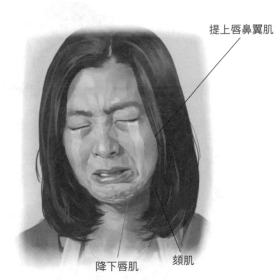

提上唇鼻翼肌

降下唇肌

頦肌

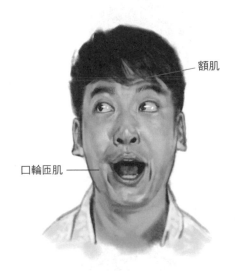

額肌

口輪匝肌

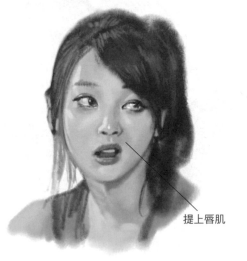

提上唇肌

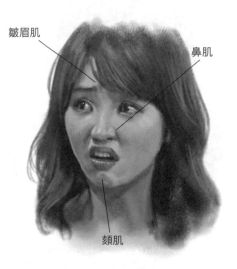

皺眉肌

鼻肌

頦肌

女性的一生（Woman's life）/ Painter pencil brushes / 2014
二〇一四年製作的影像作品。看過網路上的影片應該就知道，臉部的長度，
也就是下頷骨會隨著歲月流逝而逐漸變長，唯一不變的是眼睛。

IV
軀幹

關於身體主幹

若說頭部是身體的根,那脊柱就相當於莖。

脊柱是支撐身體的中心結構,同時也是所有身體動作的起點。

除此之外,胸廓負責保護心臟、肺臟等維持生命的器官。

脊柱是包含人類在內所有地球上的四足類動物生存時最重要的構造。

這個章節中將說明脊柱的構造、連接至脊柱的胸廓與骨盆。

將人體當作一棵樹：
軀幹是樹幹

■ 人體的基本形狀

上個章節介紹過顱骨的基本知識與描繪技巧，從這裡開始才是真正的美術解剖學範疇。無論頭部有多重要，若全身上下只有頭，什麼事也做不了，更別想要自由移動。沒有人幫忙踢一腳，光是這樣自己滾動，不僅會累得半死，腦漿也會流光光。

如果有最基本且最小限度的器官能帶著頭往大腦命令的方向移動，那就是這種形狀吧。我認為應該沒有比這更簡單的形式了。

我們先從形狀說起。試著將上頁所說的形狀立起來，看起來像是綁了一條粗繩子的氣球。這條粗繩子代表脊柱（vertebral column），構成脊柱的基本單位是脊椎，擁有這種構造的動物稱為脊椎動物。如果頭是人體根部，脊柱就相當於莖部。

再仔細觀察一下這個形狀，是不是覺得似曾相識？

沒錯，就是我們的前身，也就是與母親卵子相遇之前的精子，外形長得像蝌蚪。到頭來發跡自生命的搖籃——海洋的所有脊椎動物都是這種形狀。或許有人認為這種概念不具可信度，但這一點非常重要。雖然地球萬物多以外形特徵來命名，但脊椎動物之所以成為分類學上的最大單元，就代表脊椎是身體非常重要的結構。總而言之，人類也是脊椎動物的一種。

■ 脊柱的功用

　　如先前所述，脊柱是**使頭擺動所需的最小限度器官**，但實際上，脊柱除了讓頭擺動，還外包許多工作。接下來為大家說明的脊柱功用，就理解脊柱形狀而言這是不可或缺的重要知識，請大家務必仔細閱讀。

　　脊柱除了「使頭部擺動」，另外一個重要功用是支撐身體，從**脊柱**（背部支柱）字面上的意思就能得知。人體背部有連接胸部與手臂的肩膀、有雙腿起點的骨盆，稱脊柱為身體的支柱是再貼切不過。換句話說，脊柱好比是建築物裡的柱子。

　　脊柱的第三種功用是保護脊髓，脊髓是傳導運動訊息（命令身體產生動作）和感覺訊息（身體接收外界刺激）的重要器官。脊髓不僅將大腦的命令傳送至全身，還負責掌控汗液分泌、血管收縮、排便等反射運動，是維持生命的重要大功臣。

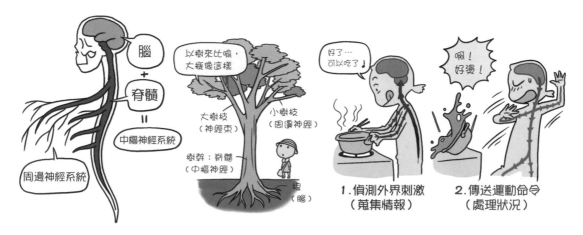

神經系統分為中樞神經系統（central nervous system;CNS）和周邊神經系統（peripheral nervous system;PNS）。中樞神經系統包含腦和脊髓。周邊神經系統負責蒐集並傳導外界刺激，另外也將來自中樞的命令傳送至身體各部位。

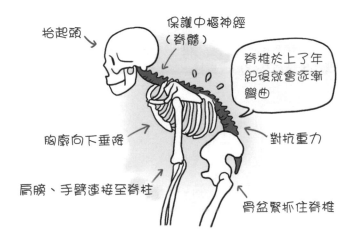

抬起頭

保護中樞神經
（脊髓）

脊椎於上了年紀後就會逐漸彎曲

胸廓向下垂降

對抗重力

肩膀、手臂連接至脊柱

骨盆緊抓住脊椎

除此之外，保護心臟和肺臟的**胸廓**、連接腿部骨骼的**骨盆**、支撐並維持身體直立的**豎脊肌**都連接至脊柱。

我們再彙整一下脊柱的基本功用。大致可以歸納成三種：**1.運動、2.支撐身體、3.保護脊髓**。但大家仔細思考一下，會發現其中有個很大的矛盾。

脊柱是「促使身體活動」的器官，同時又如字面所示是支撐身體的支柱，既然是支柱，應該具有**不能動**的特性。一旦支柱搖搖晃晃，不僅難以支撐構造物，在脊柱的重要功用──保護脊髓（中樞神經）和傳導訊息的運作上也會衍生許多問題。

這真的是個有點棘手的問題，明明非動不可卻又不可以動，這樣的脊柱究竟應該呈現什麼樣的形狀才是最理想的呢？

1. 看起來紮實又穩固

2. 具有十足的柔軟度

雖然脊柱是種很不可思議的結構，但初期原始魚類的脊柱就是這種形狀。這種脊柱形態稱為脊索，從鰻魚等現存魚類中還可以觀察到這種形態的脊柱。陸地動物的脊柱由於要承受重力與身體重量，已經逐漸進化成由數種脊椎骨組合而成。

為了解決這個矛盾，脊柱分成二十四塊具可動性的脊椎骨（vertebra），以及不具可動性的薦骨和尾骨三個部分。上、下脊椎骨之間有軟骨關節構造的椎間盤（intervertebral disc）。我們可以將脊椎骨想像成磚塊，磚塊堆疊成柱狀形成脊柱。

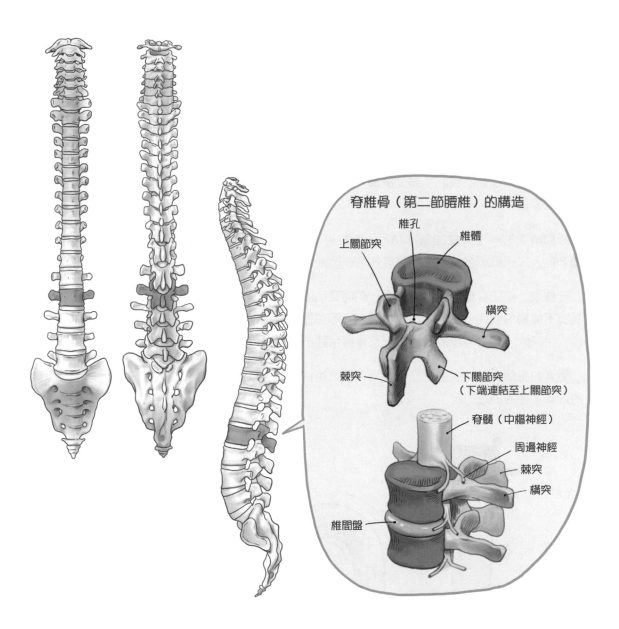

脊椎骨（第二節腰椎）的構造

椎孔
上關節突
椎體
橫突
棘突
下關節突
（下端連結至上關節突）

脊髓（中樞神經）
周邊神經
棘突
橫突
椎間盤

左起為正面脊柱、背面脊柱、側面脊柱、脊椎骨（第二節腰椎）構造。頸椎、胸椎、腰椎同樣都是愈往下方，脊椎骨形狀會略為改變，但構造幾乎一模一樣。

請等一下！　椎間盤突出是人類特有的疾病

椎間盤主要由膠狀半液體構成，能減少脊椎骨之間的摩擦，也有助於緩減人體直立結構導致脊柱必須承受的負荷。平時突然從低處抬起重物、習慣性姿勢不良，都容易造成椎間盤移位，進而壓迫神經致使神經訊息無法順利傳送至身體各部位。這種情況若引起疼痛或麻痺等症狀，稱為「椎間盤突出」。基於上述理由，椎間盤突出只會發生在直立的人類身上，是人類特有的疾病。另外也因為脊椎骨本身的構造，椎間盤突出容易發生在前彎的頸椎和腰椎部位。

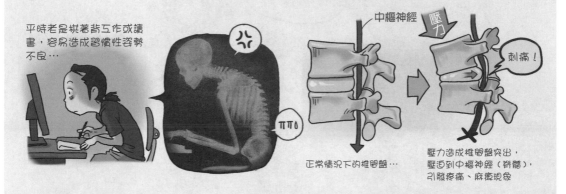

平時老是拱著背工作或讀書，容易造成習慣性姿勢不良…

中樞神經

壓力

正常情況下的椎間盤…

刺痛！

壓力造成椎間盤突出，壓迫到中樞神經（脊髓），引發疼痛、麻痺現象

白天忙碌的生活使椎間盤受到壓迫，導致脊柱短縮，所以清晨的身高通常比晚上高一些，這已經是眾所皆知的常識。

但如果有很多竹節，竹子會像這樣變得非常有彈性

仔細觀察竹節，單一竹節如圖所示確實連結上、下節間，

可惡一！

關節章節中曾經提到椎間盤雖不如「軟骨關節」或「滑膜關節」般活動自如，卻仍然具有些許活動能力。每一節脊椎骨的動作雖小，但二十四塊脊椎骨集結起來，就能做出非常柔軟的動作。基於這個緣故，脊柱才能同時解決保護脊髓與做出全身運動這兩個互為矛盾的問題。人類真的是一種愈深入了解愈能感到其深奧的生物。

■ 構成脊柱的二十四塊具可動性的脊椎骨

構成脊柱的脊椎骨中，有二十四塊具有可動性，依部位分為頸椎（七塊）、胸椎（十二塊）、腰椎（五塊）。另外還有形狀不固定的薦椎和尾椎，脊柱就是由這些加起來共三十二～三十四塊的脊椎骨所構成。這個章節只針對具有可動性的頸椎、胸椎和腰椎進行說明。請大家先參考以下的圖片。

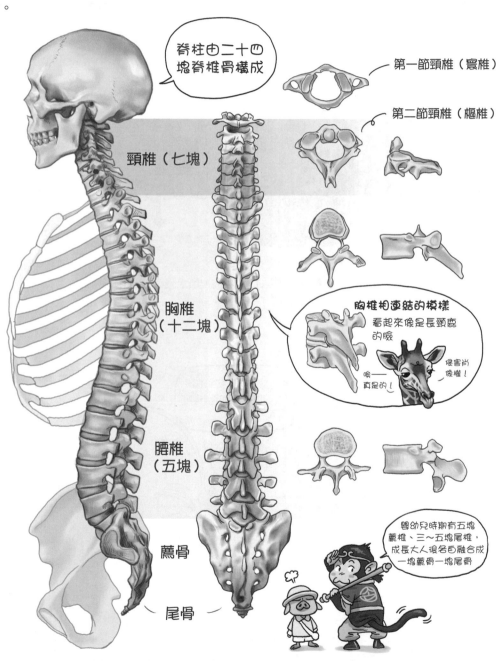

脊柱由二十四塊脊椎骨構成

第一節頸椎（寰椎）

第二節頸椎（樞椎）

頸椎（七塊）

胸椎（十二塊）

胸椎相連結的模樣
看起來像是長頸鹿的臉
喉——真是的！
傷害尚傷椎！

腰椎（五塊）

薦骨

尾骨

嬰幼兒時期有五塊薦椎、三～五塊尾椎，成長大人後各自融合成一塊薦骨一塊尾骨

❶ 頸椎（cervical vertebrae）

　　頸椎取英文名稱cervical vertebrae的第一個字母，標記為C1〜C7。所有哺乳類無論脖子長或短，都有七節頸椎。頸椎能讓頸部做出各種動作，但七節頸椎中有部分比較特殊，之後會在下方進一步說明。

＊第一節頸椎（寰椎，atlas，C1）

　　第一節頸椎取名自背負地球的希臘神話巨人阿特拉斯，這節頸椎的主要任務是支撐顱骨。由於隱藏在顱骨中，從外表幾乎看不見。

＊第二節頸椎（樞椎，axis，C2）

　　如字面所示，是構成寰椎旋轉的樞軸，主要負責頭部的旋轉運動（左右）（請參考關節章節）。

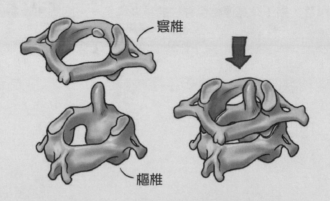

寰椎

樞椎

＊第七節頸椎（隆椎，vertebra prominens、seventh cervical vertebrae，C7）

　　抬起頸部並使其保持直立的肌肉位於此，因此隆椎比其他頸椎明顯突出。用手觸摸頸部後方，隆起部分就是隆椎。描繪人體時，這個部位是相當重要的元件之一。

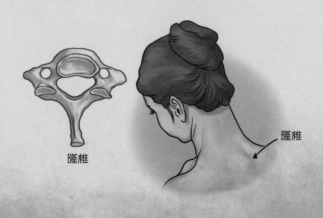

隆椎

隆椎

❷ 胸椎（thoracic vertebrae）

由十二塊脊椎骨組成，和頸椎一樣取英文名稱第一個字母，標記為T1～T12。連結至保護心臟與肺臟的肋骨，不同於頸椎和腰椎，幾乎不具可動性，但連結至浮肋（之後再進一步說明）的第十一節、十二節胸椎會連同腰椎一起運動。

❸ 腰椎（lumbar vertebrae）

由五塊脊椎骨組成，標記為L1～L5。和頸椎一樣具有可動性，由於要支撐上半身且承受較大壓力，體積相對比其他脊椎骨大且厚。

❹ 薦骨（sacrum）、尾骨（coccyx）

薦骨和尾骨也是脊椎的一部分，之後再連同骨盆一起說明。

脊柱部分先告一段落，接下來是連結至脊柱的重要構造──胸廓和骨盆。有了胸廓和骨盆，脊柱才有完整形狀。

胸廓負責保護生命

■ 保護心臟的胸廓

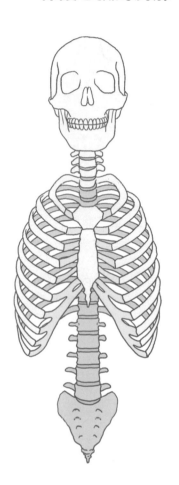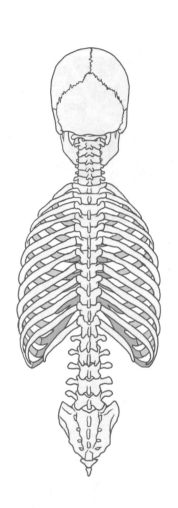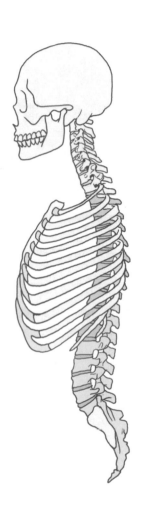

　　上圖是胸廓的整體形狀。大家容易誤會肋骨就是胸廓，但其實只要將肋骨想成是構成胸廓的
基本單位就可以了，好比脊柱和脊椎的關係。這些稍後再進一步詳細說明。

先將胸廓想成是由數根肋骨共同組成，雖然有些複雜，但只要理解原因，就不會覺得太困難。先前說明過，脊柱的基本功用是控制活動，那麼，活動需要哪些裝置呢？我們以汽車為例來思考。

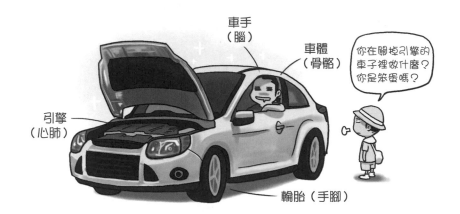

車子要動，理當需要輪胎（手腳）這個重要器官，但沒有製造動力的引擎，光有輪胎也沒有用。另外。即便有再優秀的車手，沒有啟動引擎也無法驅動車子。

換句話說，堪稱是人體引擎的心臟和肺臟，必須將各部位工作所需的能源確實傳送到身體各個角落。心臟與肺臟的重要性絕對不輸腦部，因此身體需要一個特別的防護罩來保護這些「維持生命的器官」。這個宛如雞蛋形狀的防護罩就稱為**胸廓**（thorax）。

那麼，什麼形狀的胸廓比較理想呢？

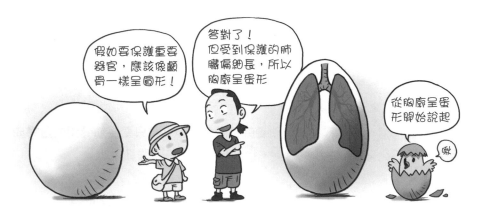

左右兩側的肺臟形狀不同，因為心臟稍微偏向左側。

胸廓最大目的是保護心臟和肺臟，但胸廓也必須保護位於背後的脊柱。所以胸廓的橫切面看起來像是用筷子壓住一顆圓餅的扁心形。

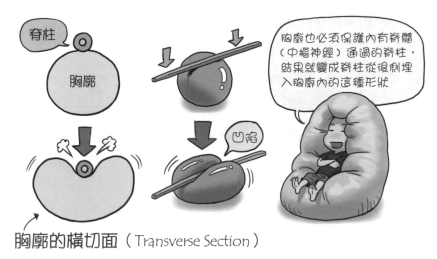

四足類動物不同於直立的人類，牠們的胸廓懸掛於脊柱下方，從橫切面觀察時，脊柱多半突出在上方。

另一方面，胸廓下方必須呈中空狀，要有足夠的空間容納進食後變大的胃、不斷蠕動的腸子，以及會逐漸發育長大的胎兒。

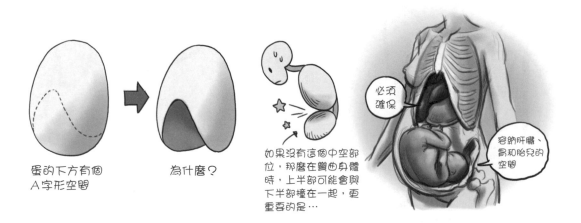

這個A字形的中空部位稱為**胸腔下開口**（inferior thoracic aperture）。胸廓下方基於上述理由呈中空狀，但問題來了，人類不同於腹部朝下的四足類動物，這種形狀的胸廓不足以保護人類位於正面的腹部，面對外來撞擊時該怎麼辦呢？

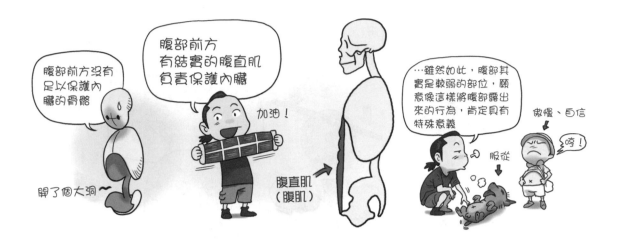

腹直肌本身並非強勁的肌肉，由於包覆在層層腱膜下，能配合肌肉的基本功能「運動」，以進行類似骨骼的主要任務，也就是「保護」工作（請參考P240的腹部肌肉）。

基於上述種種理由，胸廓能如下圖所示，以簡單的方式表現出來。

如先前的說明，這可以算是脊椎動物的最基本姿勢。就繪畫而言，這樣的表現根本不算什麼，但似乎還欠缺了點東西。

啊，少畫了肋骨。

■ 仔細觀察肋骨

接下來是構成胸廓的要件之一**肋骨**。但開始說明肋骨形狀之前，需要先思考一下最根本的問題，也就是「胸廓」這個名稱的由來。一般而言，構造物的名稱多半取名自形狀，而形狀通常取決於構造物的「功能」。只要理解構造物的名稱由來，就容易推測出構造物的形狀和功能。

從字面上來看，胸廓是指包住胸部的構造物。英文名稱為 thorax（古希臘語指的是覆蓋於胸部上的鎧甲），但更精準的說法應該是位於胸廓的骨骼加上鳥籠的組合，也就是 thoracic cage。

胸廓如字面所示，是包住胸部的構造物，具有框架的功用，負責保護胸腔內的心臟和肺臟。既然胸廓負責保護工作，應該和顱骨一樣由堅硬的骨骼構成，但實際上真是如此的話，麻煩可就大了。

就算強行無視這兩個問題，最後還留有一個致命點，那就是……

位於胸廓下方的胃、腸等消化器官也會運動，但不像心臟和肺臟等器官到死亡前都不會停歇，因此心臟和肺臟比其他器官更需要強勁的構造物加以保護。

假如胸廓像顱骨一樣呈封閉的橢圓狀，那情況應該相當糟糕。

換句話說，內部器官會自行運動的話，包覆在器官外的外殼必須具有流動性。

總結來說，胸廓──

1. 協助心臟跳動與肺臟的呼吸運動
2. 是供肌肉附著的層層階梯
3. 由多數具有彈性且能吸收外來撞擊力的骨骼所構成

像這樣構成胸廓的骨骼稱為肋骨（ribs）。

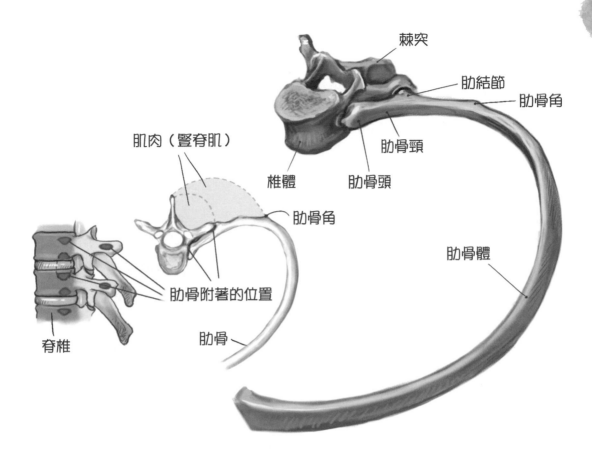

棘突

肋結節

肋骨角

肋骨頸

肌肉（豎脊肌）

椎體

肋骨頭

肋骨角

肋骨體

肋骨附著的位置

脊椎

肋骨

肋骨起自於胸椎脊椎骨和橫突，左右互相對稱，共有十二對，其中十對肋骨連接至胸部中央的**胸骨**。

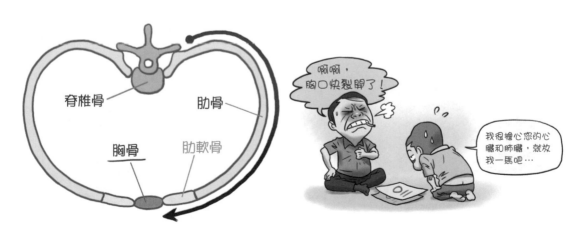

脊椎骨

肋骨

胸骨

肋軟骨

啊啊啊，
胸口快裂開了！

我很擔心您的心
臟和肺臟，就放
我一馬吧⋯

我們常說的「氣炸了」，韓文以「腹臟裂開」來表示。韓文的「腹臟」指的是胸腔中央的臟器，亦即心臟和肺臟。韓文將胸骨稱為「腹臟骨」，大家可將其想成是保護心臟和肺臟的骨骼，但別將胸骨和脊柱的胸椎搞混了。

胸骨（sternum）是肋骨的附著終點，負責保護心臟和肺臟。胸骨大致分成胸骨柄、胸骨體和劍突三個部分，首先，鎖骨和第一對肋骨的軟骨附著於**胸骨柄**上，第二對肋骨附著於胸骨柄和胸骨體之間，第三～十對肋骨的軟骨則附著於**胸骨體**上面。

劍突的作用不如胸骨和肋骨，但劍突往往是重要標記，請大家再次看清楚。

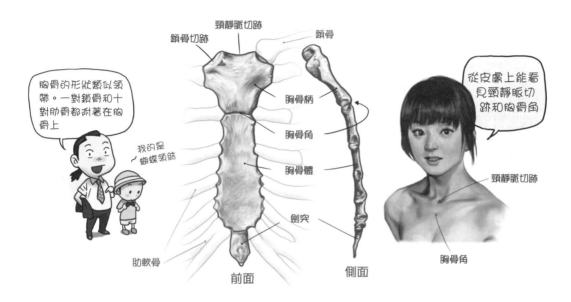

請大家務必注意，負責連結胸骨與肋骨的是**肋軟骨**。肋軟骨能吸收外來撞擊力以保護胸廓，更重要的是肋軟骨具有十足彈性，有助於胸廓伴隨心臟、肺臟收縮與舒張時的運動，換句話說，它是呼吸運動時不可或缺的必要器官。

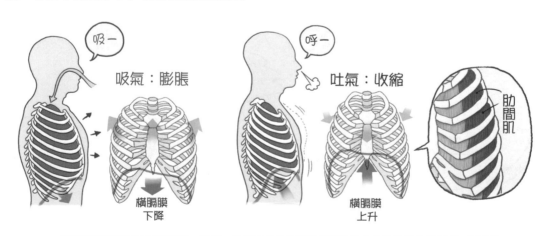

肺臟隨著吸氣和吐氣而膨脹、收縮。呼吸時的肋骨運動仰賴胸廓內側的肺臟和橫膈膜，以及肋骨與肋骨之間的肋間肌。肋骨於吸氣時的移動量大於吐氣時。

由堅固肋骨所組成的胸廓之所以能活動，全多虧胸骨與肋骨之間的肋軟骨。還記得之前說明過，軟骨關節無法大幅度活動，卻仍保有少許的活動度。

十二對左右對稱的肋骨利用**真肋**、**假肋**、**浮肋**三種方式相連至肋軟骨。請參考下方圖片。

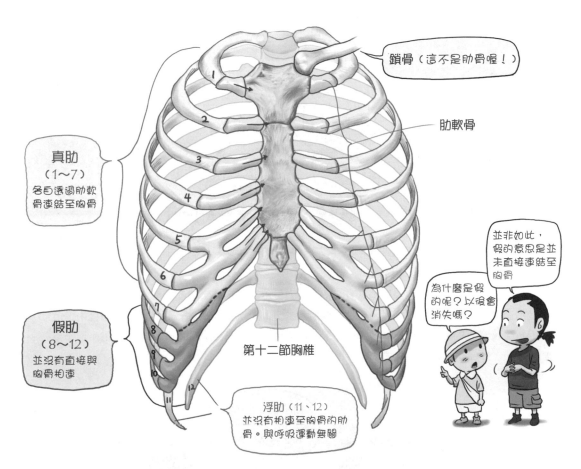

* **真肋**（true ribs）：擁有各自專屬的肋軟骨，並與胸骨完全相連的上方七對肋骨。呼吸運動時負責主導肋骨產生動作的部位。

* **假肋**（false ribs）：並沒有直接與胸骨相連的下方五對肋骨。其中上方三對假肋和真肋一樣都擁有肋軟骨，只是肋軟骨合而為一。

* **浮肋**（floating ribs）：浮肋屬於假肋，並未相連至胸骨的最下方兩對肋骨，如字面所示，浮在胸腔中。是腰部後方肌肉的主要附著點。

* 鎖骨將於手臂骨章節中一併說明（P285）。

 ## 請等一下！ 心肺復甦術的內幕

　　如前所述，肋骨與肋軟骨的相連處是順暢的呼吸運動所不可或缺的部位，但畢竟是銜接部位，容易發生骨折。但就某個層面來說，這個部位骨折好過肋骨骨折。骨折無法在短時間內癒合，相較之下，軟骨部位的痊癒所需時間比較短。若說胸廓也具有活動度，相信大家光憑想樣也難以有真實感吧。現在，試著做一下心肺復甦術，保證大家馬上就能理解。

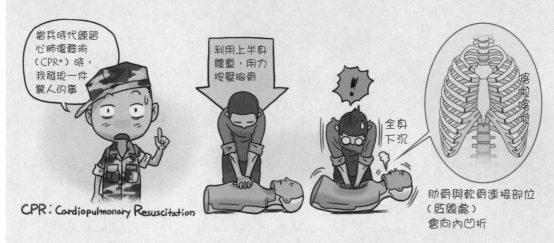

　　所謂心肺復甦術，是利用身體的重量，重複用力按壓胸部兩乳頭連線中央處（胸骨體與劍突部位）以刺激胸廓下的心臟。實際按壓時會比上圖所示的更為下沉，因此施行心肺復甦術過程中造成肋骨骨折也是常有的事。進行心肺復甦術之前，應先確認病患有無意識、有無呼吸心跳。若不事先加以評估，即便是救人的心肺復甦術，也可能於事後反被患者控訴遭到「暴行」。

　　要避免這樣的事態發生，務必正確掌握患者狀態，以及熟知心肺復甦術的步驟（為提高心肺復甦術的施行品質，請透過網路等方式搜尋正確的最新版）。

好了，終於完成**胸廓**圖。
關於胸廓外形的特徵，簡單彙整如下。

在下圖中，從皮膚上直接可見的並非只有「頸靜脈切跡」和「胸骨角」，身型消瘦的人，多半還看得到肋骨和「胸腔下開口」。胸廓造成的脊柱「原發性彎曲」請參考P216。

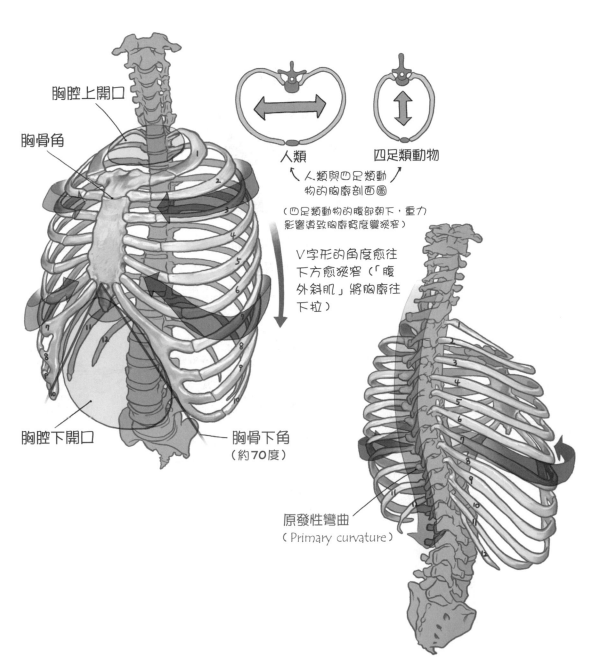

胸腔上開口

胸骨角

人類　　　　四足類動物

↙ 人類與四足類動 ↘
物的胸廓剖面圖

（四足類動物的腹部朝下，重力影響導致胸廓寬度變狹窄）

V字形的角度愈往下方愈狹窄（「腹外斜肌」將胸廓往下拉）

胸腔下開口

胸骨下角
（約70度）

原發性彎曲
（Primary curvature）

■ 強調男性胸廓的畫法

胸廓保護心臟和肺臟的同時，也是順暢「呼吸運動」的重要構造。正因為如此，胸廓成為名符其實的「男性象徵」。

胸廓如此寬大，是因為驅動身體的引擎，也就是心臟和肺臟本身就很大，這同時也是高「運動能力」的最有力證據。高運動能力來自於攝取相對應的足夠食物，不僅為了自己的生存，也為了在男性間的競爭中取得有利地位，這同時代表著與配偶產下後代子孫的機率會提高。

大部分陽剛型大力男角色的雙腿之所以很短，其實和會不會跑（移動能力）一點關係都沒有，純粹是一種為了強調寬胸廓的表現手法。

另一方面，上半身的肌肉附著於胸廓上，其中包含生存活動中使重要的「手臂」產生動作的肌肉，因此大胸廓也是「強韌」的象徵。

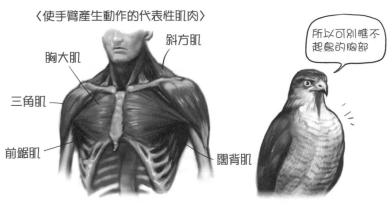

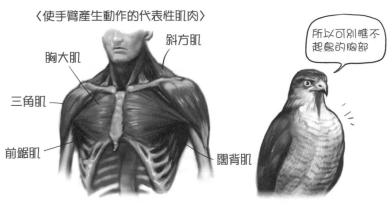

〈使手臂產生動作的代表性肌肉〉

斜方肌

胸大肌

三角肌

前鋸肌

闊背肌

所以可別瞧不起鳥的胸部

手臂運動中，背部肌肉佔有重要的地位（關於背部肌肉，請參考P254）。

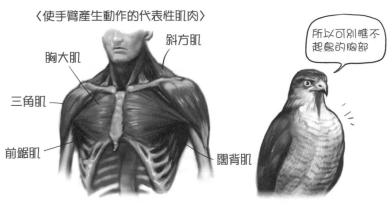

古今中外的男性為了強調自己的胸廓，讓胸廓看起來更大，使用了不少「偷吃步」。大胸廓除了象徵運動能力，也是一種自信的表現，畢竟胸廓裡裝著維持生命所需的重要臟器，也就是心臟和肺臟。

雙臂交叉抱於胸前是為了強調手臂和胸部肌肉

以領帶來突顯胸骨形狀也是方法之一

身穿鎧甲能隨時保持闊胸狀態

像這樣挺起胸膛，不僅能使脊柱變筆直，還能夠促使男性荷爾蒙的分泌，肌肉變得更發達

你是懷孕嗎？

相反的，胸廓小顯得比較「軟弱」。女性的胸廓比男性小，又有一對必須好好保護的乳房，理當會覺得肩寬胸厚的男性充滿魅力。

讓我用結實的大胸膛緊抱妳。緊到肋骨快斷掉的程度

人家的肋骨真的會斷掉啦…

■ 試著畫軀幹

❶ 畫軀幹之前

　　為了複習脊柱和胸廓，我們先試著畫出脊柱和胸廓，也就是軀幹部分。脊柱和胸廓由好幾種骨骼組合而成，是人體骨骼中最複雜且最不好處理的部分。老實說，真的不簡單。

　　正因為困難，完成時才有宛如完成一副作品的成就感。正式畫軀幹之前，先教大家一個簡單版的要領。這個要領其實是畫家常用的素描技巧，看似簡單，畫起來卻比想像中困難，希望大家能抽空多練習。

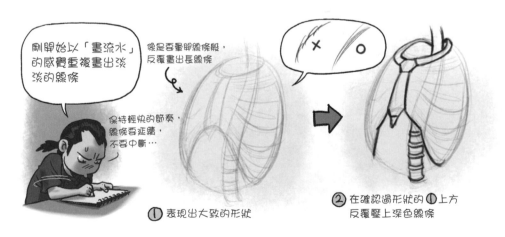

　　準備好了嗎？接下來讓我們一起使胸腔膨脹起來。

❷ 正面軀幹的畫法

接下來要畫的是我們幾乎天天看得到的正面胸廓。請大家務必一步步正確模仿。

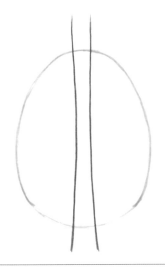

01. 先畫一顆立起來的雞蛋,這個蛋形是胸廓框架。接著如圖所示在雞蛋中間畫柱狀體,下端稍微寬一些,這是脊柱框架。蛋形和柱狀體都不是最終形狀,不用刻意畫得很清楚。

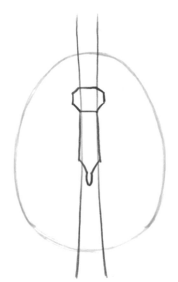

02. 在脊柱上方畫一條打了八角形領結的短領帶,線條顏色可以深一些。這條領帶代表胸骨,領結部分是**胸骨柄**,領帶部分是胸骨體。

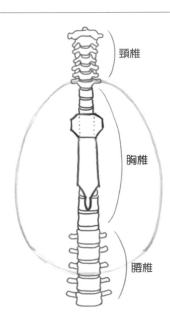

03. 畫出胸骨下方的脊柱。上方的**頸椎**由七塊脊椎骨構成,下方的**腰椎**由五塊脊椎骨構成,中間則由十二塊脊椎骨構成胸椎,但大部分胸椎隱藏在胸骨後方,所以只要畫出一小部分就好。

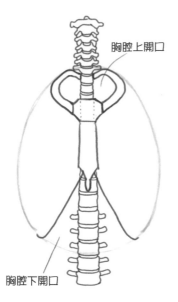

胸腔上開口

胸腔下開口

04. 從第一節胸椎往胸骨柄方向畫出心形的第一對肋骨後，就會自然形成胸腔上開口。接著畫出下方的A字形肋弓，準備工作到此結束。

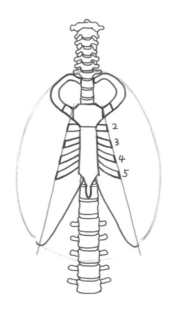

2
3
4
5

05. 現在開始認真畫胸部骨骼了。先淡淡畫出連接胸骨柄至肋弓下端的基準線，再從第一對肋軟骨依序畫出所有肋軟骨。

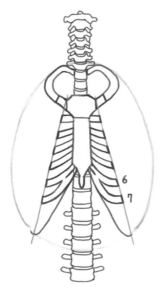

6
7

06. 依序畫出第一至第五對肋軟骨，第六和第七對肋軟骨要連結在一起，從這邊開始，肋軟骨的形狀稍微改變了。注意這些肋軟骨必須和真肋連接在一起。

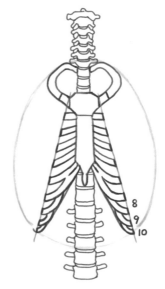

8
9
10

07. 第八至第十對肋軟骨不再直接與胸骨相連，而是連接至上方肋骨的肋軟骨，也因此第八至第十對肋骨稱為**假肋**。第十一、十二對肋骨未相連至胸骨上，肋末端游離而稱為**浮肋**。在這個階段還看不到。

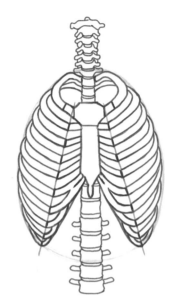

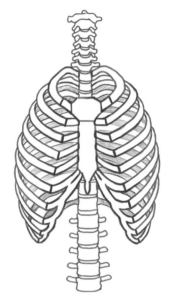

08. 十對肋骨由後方向前方包攏，並各自連至相對應的
肋軟骨。請大家特別留意，愈往下方，肋軟骨與肋
骨形成的V字形愈明顯。

09. 畫出肋骨之間隱約可見的後方肋骨。這個過程有些
繁瑣，可以在後方肋骨的部分畫上淡淡的線條以作
為區別。

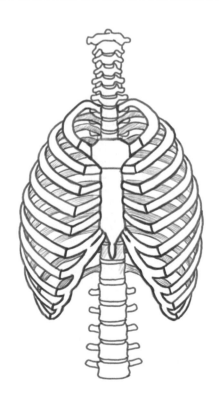

10. 擦掉不需要的雜線，確實修飾完整就大功告成了。

❸ 背面軀幹的畫法

01. 如同繪製正面軀幹的步驟，先畫出蛋形胸廓和中間的脊柱。記得筆觸要柔和，不要將線條畫得太清晰。

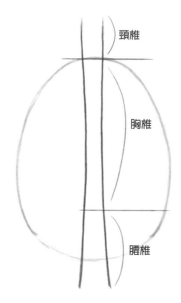

頸椎

胸椎

腰椎

02. 畫脊椎骨時，將脊柱分成頸椎、胸椎、腰椎三部分。注意腰椎的起點處仍屬於胸廓的一部分。

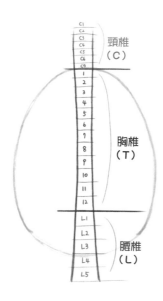

頸椎（C）

胸椎（T）

腰椎（L）

03. 如上圖所示，先淡淡的畫出脊柱各部分的分界線。愈下方的脊椎骨愈粗大。

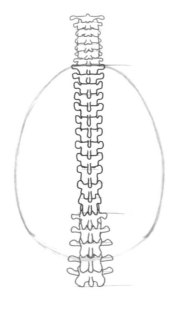

04. 以剛才的分界線為基準，逐一畫出每塊脊椎骨。雖然有些困難且瑣碎，但為了進行下一個階段，還請大家耐著性子仔細畫。

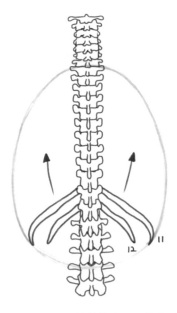

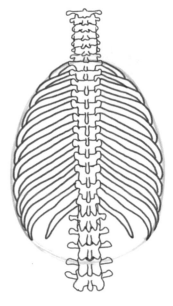

05. 畫出延伸自最下方胸椎的第十二、第十一對肋骨，注意肋骨的角度須朝下。這兩對為浮肋。

06. 其他肋骨的角度也類似浮肋。由下依序往上畫，比較容易掌控肋骨之間的距離。

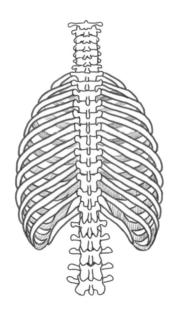

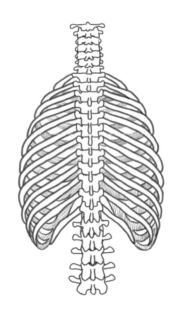

07. 除了浮肋，其餘肋骨皆朝往胸骨的方向。如同正面軀幹畫法的步驟09，畫出肋骨之間隱約可見的前方肋骨。

08. 修飾完整就大功告成了。



❹ 側面軀幹的畫法

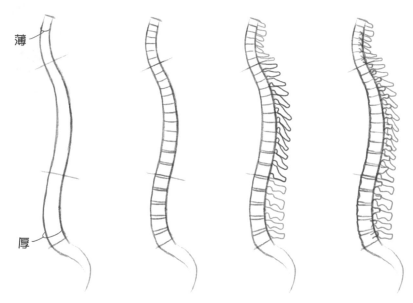

薄

厚

01. 從正面或背面都無法看出脊柱的真正形狀，從側面才能看到脊柱的真面目。先掌握整體脊柱的曲線，再將脊柱分成二十四塊脊椎骨，然後依序畫出棘突和橫突。

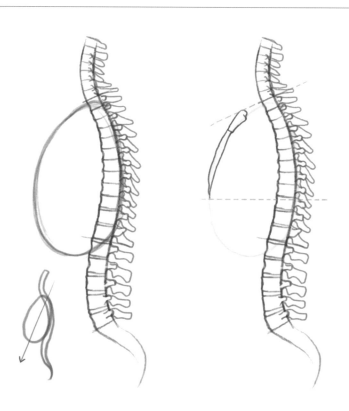

02. 脊柱中段部位向右側彎曲，是因為左側有胸廓。

如圖所示，淡淡畫出稍微傾斜的水滴狀，代表整個胸廓的框架，然後在胸廓前端畫出胸骨。

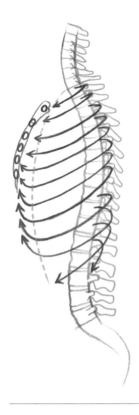

03. 從第一肋骨開始，依序畫出往前端胸骨方向延伸的肋骨輔助線。

愈下方的肋骨，相連至胸骨所形成的角度愈明顯。

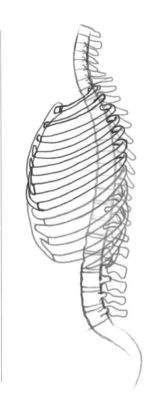

04. 以步驟03的輔助線為基準，逐一將肋骨與肋軟骨連起來。

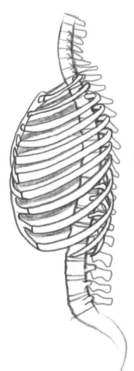

05. 畫出對側肋骨。由於對側肋骨只是隱約可見，不用畫得太精緻。

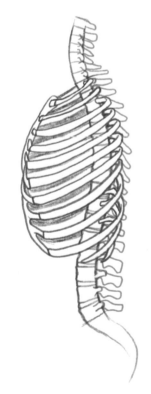

06. 完成。

❺ 立體軀幹的畫法

　　在這之前，我們嘗試畫了脊柱和胸廓，但那只是為了掌握構成軀幹的一般骨骼形狀與骨架形態的圖式化畫法。換句話說，畫得再詳細，也難以讓人真正理解軀幹的立體形狀。接下來將帶領各位以微側身的半側面姿勢，畫出立體的脊柱與胸廓。

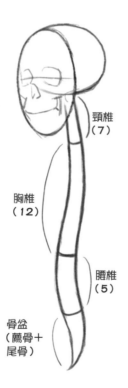

頸椎
（7）

胸椎
（12）

腰椎
（5）

骨盆
（薦骨＋
尾骨）

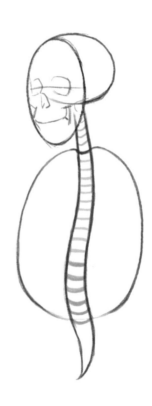

01. 於先前畫好的顱骨下方添加脊柱曲線。宛如蝌蚪的形狀。

02. 如之前的方式，將脊柱分成頸椎、胸椎、腰椎三個部分（連接骨盆的薦骨將於之後章節中說明）。

03. 標示各脊椎骨的分界線，並畫出大致的胸骨框架。

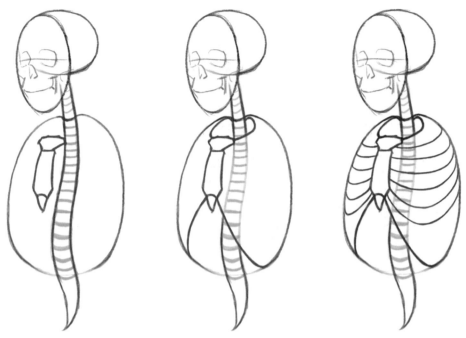

04. 依照胸骨→胸腔上開口、肋弓→第一～第七對肋骨（真肋）輔助線的順序進行。接下來的步驟與正面胸廓
的畫法相同。

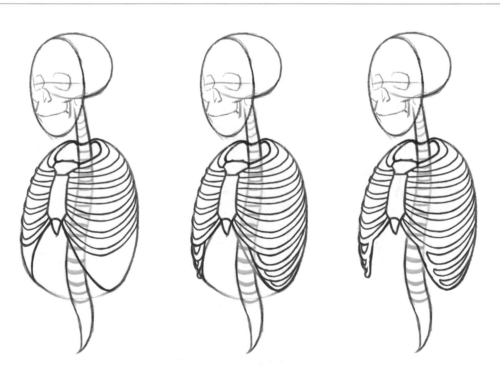

05. 畫完真肋和假肋（浮肋以外的第八～第十對肋骨）後，擦掉參考用的輔助線。

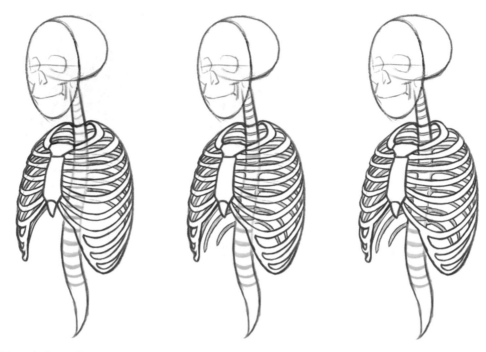

06. 畫好後方**肋骨**與**浮肋**（第十一、十二對肋骨）後，擦掉與肋骨交疊的脊柱。

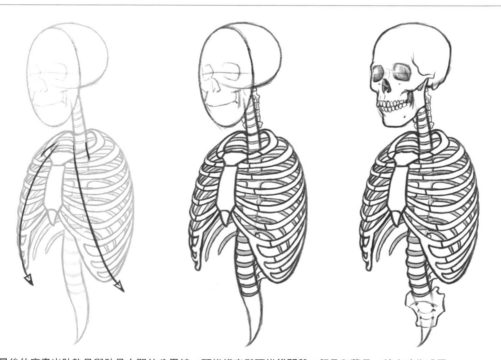

07. 最後依序畫出肋軟骨與肋骨之間的分界線→頸椎橫突與腰椎**椎間盤**→顱骨和薦骨，就大功告成了。

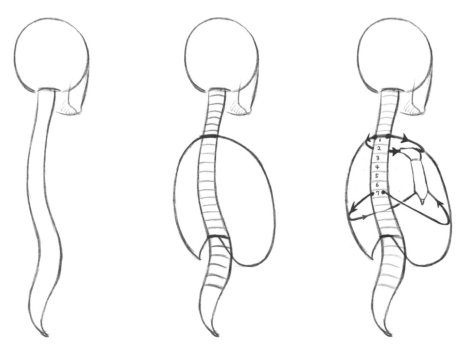

08. 再來試著畫後方半側面的胸廓吧。因脊椎骨比較複雜，由後方延伸至前方的胸廓我們留到之後再畫。先畫第一對和第七對肋骨連接至胸骨下端的輔助線。

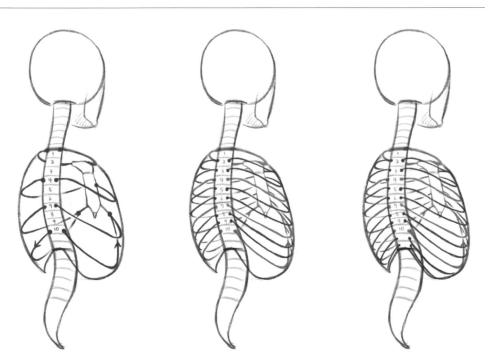

09. 依肋骨的順序由上畫到下並非最理想的方式，建議畫好第一～第十對肋骨的中間線後，先處理位於最下方的浮肋輔助線。

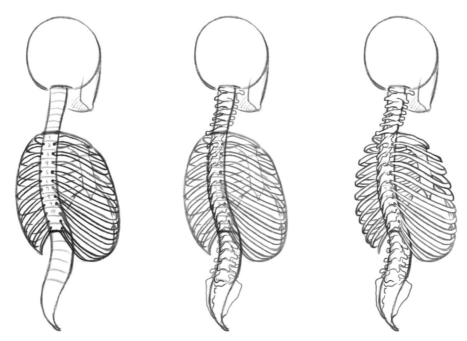

10. 以輔助線為基準,逐一畫出各對肋骨。全部畫好後,於肋骨起點處加上脊椎骨的棘突與橫突。

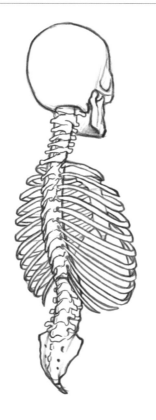

11. 擦掉輔助線,再畫出顱骨和薦骨就完工了。

■ 各種角度的胸廓形狀

從各種角度看到的胸廓形狀。供大家畫胸廓時參考。

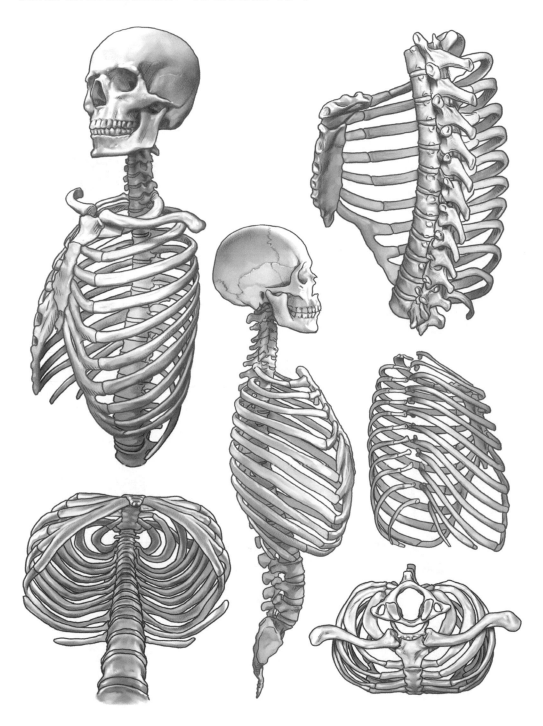

■ 簡單版的胸廓畫法

截至目前我們畫了各種形狀的胸廓，最後以簡單版的胸廓畫法作為總結。請大家將整個格局放大，省略瑣碎的肋骨，只畫出正面的胸廓形狀就好。

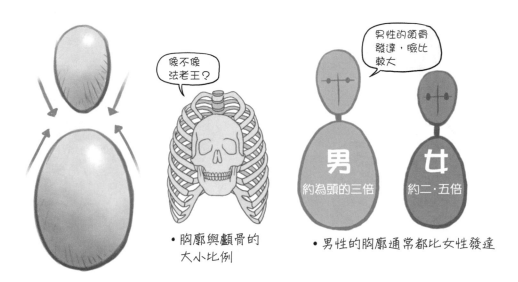

• 胸廓與顱骨的大小比例

• 男性的胸廓通常都比女性發達

01. 胸廓形狀呈蛋形，頭部形狀呈倒立的蛋形。在頭部與胸廓的比例上，男性和女性差不多，但男性通常大於女性。男性的運動能力高，亦即心臟和肺臟比較大，需要較大的胸廓以支撐上半身的大容量肌肉。

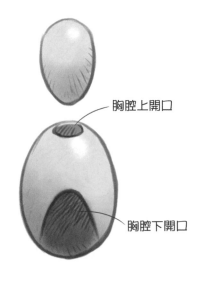

胸腔上開口

胸腔下開口

02. 在蛋形胸廓上方畫出胸腔上開口，在蛋形下方畫出胸腔下開口（如同「蛋雕藝術」中，用小小的圓形鋸子鋸開蛋殼的感覺）。尤其女性或體型纖細的人，胸腔下開口的形狀容易浮現於外觀上。

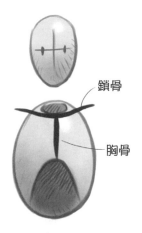

鎖骨

胸骨

03. 畫出臉部的十字線與胸廓的T字線作為基準線。T
字橫線相當於鎖骨（請參考P285），T字直線相當於
胸骨。這個基準線對描繪上半身而言非常重要，
務必事先畫好。

04. 畫好後方脊柱就完工了。很簡單吧？

為了方便大家理解而將胸廓畫成蛋形，但不可能各
個角度的胸廓都呈單純的蛋形，請參考下圖。

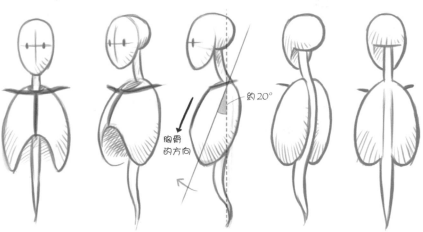

約20°

胸骨
的方向

從側面觀察，會發現胸廓下端稍微向前突出，背部因此呈彎曲狀（請參考P216的原發性彎曲）。務必
記得將脊柱埋入胸廓後方。

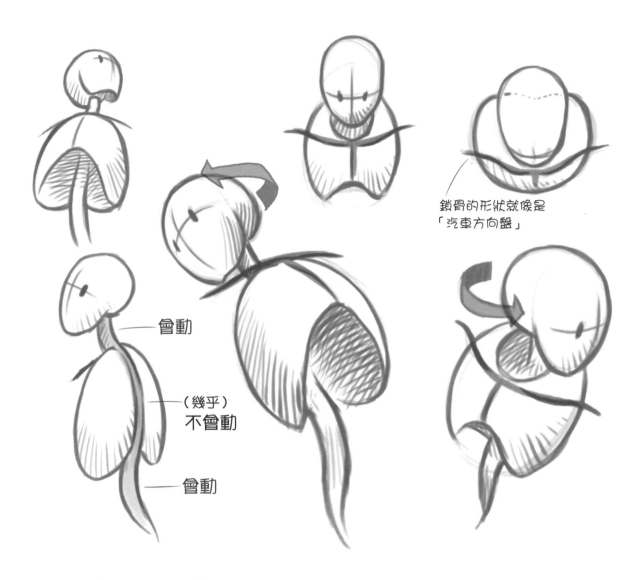

鎖骨的形狀就像是
「汽車方向盤」

會動

（幾乎）
不會動

會動

　除了前述的各種生理因素外，胸廓同時也是構成雙臂與雙腳的起源「軀幹」最重要的構造物，描繪人體時，必須多花點心思在這個部位。

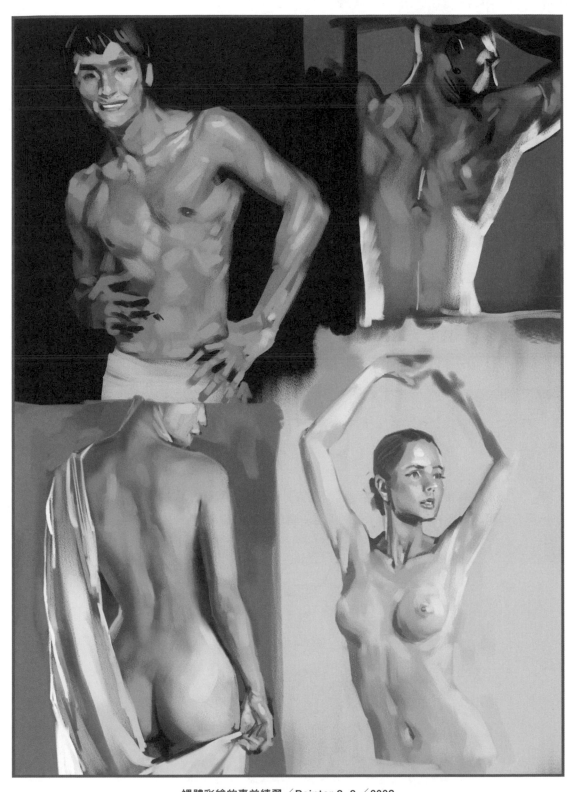

裸體彩繪的事前練習／Painter 9.0／2009
「軀幹」是人體這個構造物的主體。無需贅述，大家應該都知道軀幹在描繪人體時的重要性。

骨盆是人體中心點

■ 來聊聊骨盆吧！

如本書一開始所說，「移動」，也就是「會動」的這個行為對生命體而言，是維持生命所不可或缺的要件。「脊柱」和「胸廓」是促使人類移動的器官，對住在水裡的魚類和蝌蚪來說，只要有脊柱就能游往任何地方。但是在陸地上會受到重力、摩擦力等外在力量的影響，除了脊柱，必須追加具體的推進器官，這就是雙腳存在的理由。

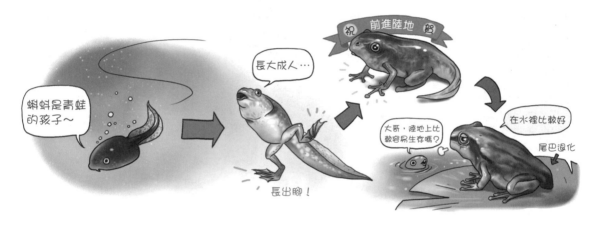

有了雙腳，就需要能將雙腳連接至軀幹的特別構造物。所有生活在陸地上的脊椎動物，由於受到重力作用，都擁有如下圖所示能使雙腳垂直於地面的骨架。

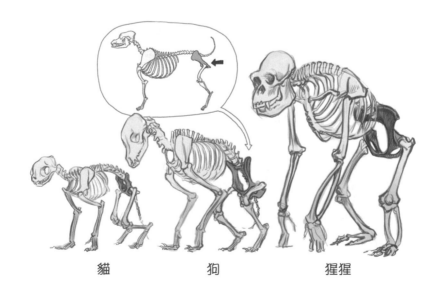

貓　　　　狗　　　　猩猩

這個骨架稱為骨盆（pelvis），骨盆外形因動物種類而異，但基本上都是連接雙腳的關節部位。

人類的骨盆比較特別，畢竟人類的生理構造是直立性的。人類骨盆不僅具有關節功能，也負責支撐大腸、膀胱、子宮等排泄、生產相關的內臟器官。相比於其他動物，人類的骨盆形狀特殊，宛如一個寬口大容器。

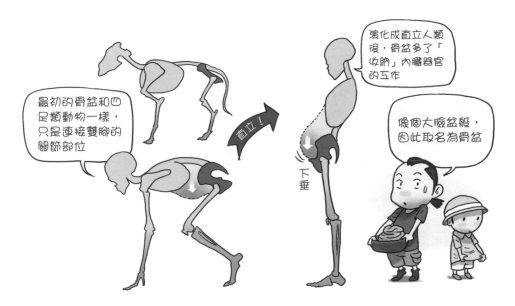

除了上述基本功能之外，由於骨盆位在人體中央位置，是上半身的腹肌、背肌等肌肉，以及下半身雙腿肌肉的附著點，可說是區隔上半身與下半身的分界線。因此，骨盆在美術上也占有一席重要地位。如同前述的「胸廓」，骨盆也是區別男女外形的重要指標（landmark）。

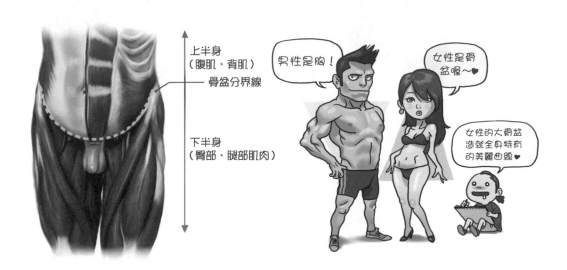

雖然骨盆隱藏於身體內側，但坐落在人體中心位置，扮演地基角色，對專攻人體畫的畫家而言，骨盆是個絕對不能敷衍了事的部位。話說回來，現在最大的問題是如何正確理解骨盆的形狀，這其實是一件非常困難的事。我剛開始接觸解剖學時，自然而然將骨盆理解成蝴蝶形狀，但初次見到真正的骨盆時，我困惑了⋯。雖然搞清楚了骨盆的功用，卻花了好幾年才真正掌握骨盆的深奧形狀。

　　畢竟骨盆這個構造物具有多項功能，會依性別、年齡和觀察角度的不同而呈現各種多變的形狀。舉例來說，請大家看下方這兩張圖片，認為兩張圖片是同一個立體構造物的有多少人呢？

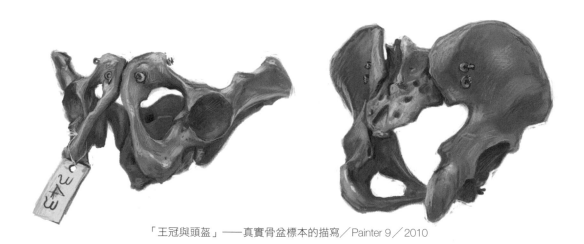

「王冠與頭盔」——真實骨盆標本的描寫／Painter 9／2010

　　基於上述理由，要確實理解形狀曖昧模糊的立體骨盆，透過回想骨盆的「功能」來類推形狀可能比較有效果。

　　接下來，我們要正式開始認識骨盆。

■ 骨盆的功用

我們先從不知道骨盆形狀的情況下開始，像捏泥土般著手塑造形狀。遇到複雜問題時，先從理解單純原則下手是最有效的解決方法。

首先，讓我們重新思考一下骨盆的功用。骨盆最基本的任務是作為吊掛「雙腳」的關節部位，既然如此，應該用什麼方法將雙腳拼裝至脊柱與胸廓上，也就是軀幹上呢？

雙腳必須抵抗重力以支撐人體重量，另一方面，為了方便做出各種動作，雙腳所附著的特定構造物必定會直接受到衝擊。如果雙腳直接撞擊維持生命的重要器官，那就糟糕了。出了點差池，雙腳就會傷及腦部與心臟。

「脊柱」具有最基本的進行運動的功能，雙腳若連接至脊柱，應該會是最恰當的方式。然而脊柱是人體支柱，無法直接承受體重與壓力，需要額外一個單純銜接雙腳的特殊構造物。但如先前所述，我們現在的先決條件是不曉得這個構造物的形狀，因此暫時先設定為「蛋形」。

那麼，雙腳應該以什麼形式連接至蛋形構造物才能發揮最大功效呢？

若說骨盆是個為了產生動作而吊掛雙腳的「關節部位」，那優先要考慮的問題是如何讓雙腳做出多樣化的「動作」。換句話說，骨盆這個構造物的形狀必須讓雙腳盡最大限度的自由活動。

若考慮到雙腳的「動作」

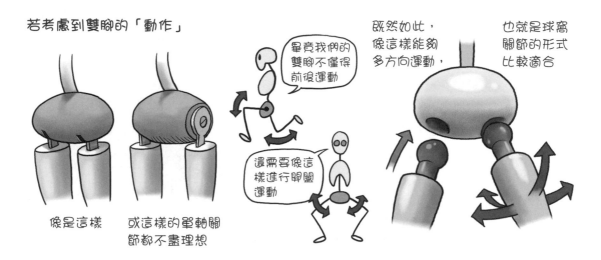

但就算採用能夠多方向運動的「球窩關節」構造，如果雙腳關節與骨盆以「1」字形方式銜接，對四足類動物來說，不僅行走困難（人類也並非一出生就靠雙腳行走），也無法確保分娩與排泄出口的通暢無阻。雙腳關節必須以倒L字形方式連接至骨盆，而嵌入關節頭的關節窩（髖臼）最佳位置是骨盆的兩側而非骨盆下方。

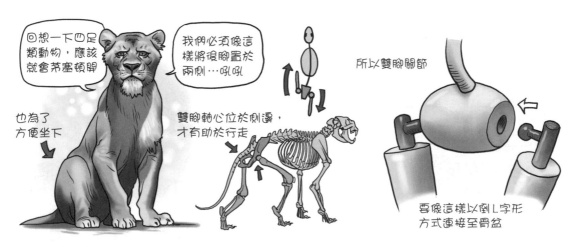

骨盆除了作為關節部位外，也是盛裝內臟器官的「容器」，如下頁圖片所示，骨盆內側向內凹陷。

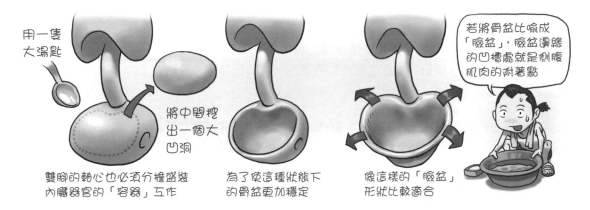

用一隻
大湯匙

將中間挖
出一個大
凹洞

雙腳的軸心也必須分擔盛裝
內臟器官的「容器」工作

為了使這種狀態下
的骨盆更加穩定

像這樣的「臉盆」
形狀比較適合

若將骨盆比喻成
「臉盆」，臉盆邊緣
的凹槽處就是側腹
肌肉的附著點

　　另一方面，雖然說骨盆是盛裝內臟器官的「容器」，若考慮分娩與排泄問題，盆底不能是封閉狀態。而開了洞的骨盆，為避免內臟器官掉下去，底部另有進行開闔運動的肌肉（括約肌）「骨盆橫膈膜」負責把關。

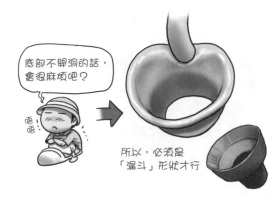

底部不開洞的話，
會很麻煩吧？

所以，必須是
「漏斗」形狀才行

以漏斗為例，是因為男性骨盆的形狀類似漏斗，而女性骨盆則比漏斗形狀稍微扁平一些（請參考P189）。

　　基於上述各種理由，骨盆形狀大致如下圖所示。大家可以將下圖視為骨盆的基本形狀。到這邊為止應該不會太困難吧？請先熟記這些要點，接著繼續進行下一步。

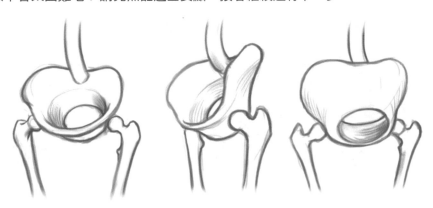

■ 骨盆構造

　　就算單憑前述內容，對骨盆還是似懂非懂，也不會構成太大的問題，但骨盆除了基本功能外，也是腹部、背部、雙腳等各部位肌肉的附著點，也就是身兼「骨骼」工作，因此上一頁的骨盆基本形狀，必須追加一些細部構造。

　　想要正確掌握附著於骨盆上的肌肉（之後詳細說明），必須先仔細觀察並加以理解骨盆的真正形態。下圖為簡化版骨盆的原始姿態。

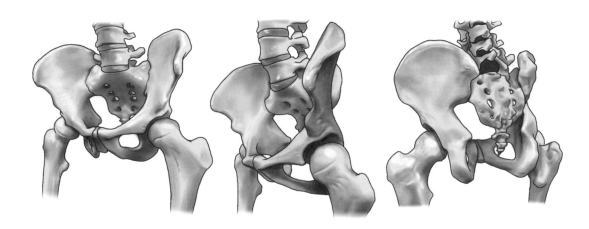

　　啊啊，自認為對骨盆形狀已經有一定程度的了解…但仔細觀察真正的骨盆後，我也傻了。怎麼會這樣又凸又凹，呈現一個非常複雜又奇怪的形狀…。理論與實際果然大不相同。

　　不過，大家千萬不要著急，骨盆構造再怎麼複雜，充其量就是兩種骨骼的組合。

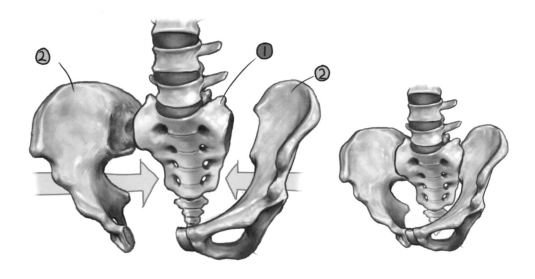

如圖所示，骨盆以位於末端腰椎下方的①號骨骼為中心，緊密結合兩側宛如兩片扁平耳朵的②號骨骼。骨盆之所以細分成這麼多零件（稱為零件妥當嗎？），是因為骨盆隨人類的成長而逐漸發育。另一方面，這種情況雖然並非常態，但②號骨骼的前端部分偶爾會產生「分離」現象（女性分娩時）。

正中間的①號骨骼稱為**薦骨**，兩側的②號骨骼為**髖骨**。移除骨盆中的薦骨後，留下來的髖骨部分是連接至雙腳的骨骼，所以也被稱為**骨盆帶**。

接著就從骨盆的中心部位「薦骨」開始說明。

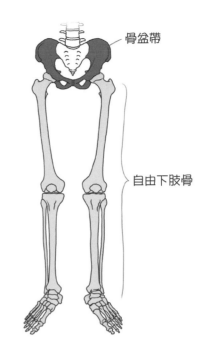

❶ 薦骨（sacrum）

嚴格說來，薦骨也是脊柱的一部分。薦骨位於腰椎下方，左右各有一塊髖骨緊密連接在看似五塊的薦骨兩側，這使薦骨有種突然向兩側擴展的感覺，但實際上，薦骨只有單一塊。薦骨中央留有當初骨骼癒合的痕跡「薦骨橫線」，左右兩側各有四個周邊神經（延伸至雙腳）通過的「薦孔」。

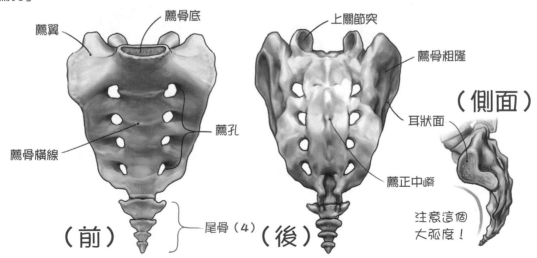

日文中的薦骨稱為「仙骨」。為什麼叫做仙骨呢？有種說法是，因為它是人死後最慢腐爛的部分，所以被認為是「神聖之骨」。

薦骨側面緊密連接髖骨，為確保骨盆內有足夠空間，薦骨側面的上半部（耳狀面）呈L字形，下半部呈倒L字形彎曲，注意並非以「1」字形連接。

薦骨下方有四塊尾骨（coccyx）（尾骨是四足類動物移動時用以轉換方向的舵，但人類直立後，這項功能被「手臂」取代）。尾骨也是脊柱的一部分，脊椎骨數量依情況有兩種算法，二十四塊或三十三塊（頸胸腰椎二十四塊＋薦骨五塊＋尾骨四塊＝三十三塊）。

❷ 髖骨（hip bone）

髖骨和薦骨一樣看似一整塊，但實際上是由三塊骨骼組合而成，分別是髂骨、恥骨和坐骨，這三塊骨骼在幼兒期至青春期（大約十七歲）時各自分離，隨著發育而全部癒合成一塊。各部位均衡發育，最後變成一塊形狀如此複雜的髖骨。

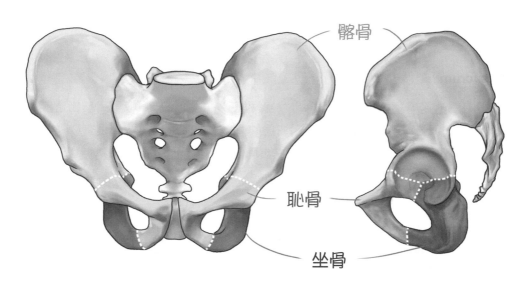

髂骨

恥骨

坐骨

年幼時的髖骨分為髂骨、恥骨和坐骨三塊，成年後才癒合成一塊。

* 髂骨（ilium）：髂骨主要支撐大、小腸，呈扁平狀且稍微向內凹，是髖骨中面積最大的一塊。女性的髂骨普遍比男性大且寬，關於男女性的骨盆形狀差異，請參考P188的詳細說明。

* 恥骨（pubis）：左右兩塊恥骨在構成骨盆的髖骨前方正中央相連，恥骨聯合是骨盆前方兩側恥骨纖維軟骨的結合處。腹肌和腹股溝韌帶附著在恥骨聯合上，稍微向兩側突出。

左右恥骨透過軟骨構造的「恥骨間盤」結合在一起，據說恥骨間盤在自然分娩的過程中約有萬分之一（正確來說是六百分之一至兩萬分之一之間）的機率會分裂開來。

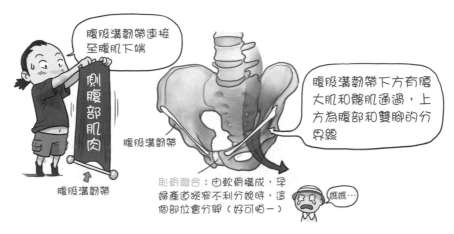

「腹股溝韌帶」位於「腹股溝」內，就是我們平時常說的「鼠蹊部」。它是人體腹部連接雙腳交界處的凹溝，因此腹股溝韌帶也可以作為腹部與雙腳的分界線（請參考下方專欄）。

請等一下！　恥骨與腹股溝韌帶

常見電視節目中，女性藝人以男性的「人魚線（Ｖ line）」來大力稱讚男性充滿魅力，這個「人魚線」其實是腹橫肌下方的分界線「腹股溝韌帶」，延伸至「恥骨」。恥骨上方有性器官，男女性的恥骨聯合表面都長有陰毛。

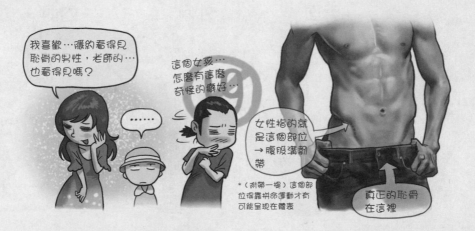

陰毛並非值得展示的部位，由於「難以啟齒」，因此取名為「恥骨」。「看得見恥骨的男性很性感」這種說法不僅錯誤，還是一種丟臉的表現方式。請稱呼這個部位為腹股溝韌帶。

　　下圖是從各個角度觀察的髖骨。圖中清楚標示髂骨與恥骨（藍色）、髂骨與坐骨（紅色）的分界，請大家確實熟記。接下來將為大家介紹骨盆各細部構造的名稱，骨盆有不少「枝」、「隆起」、「結節」的凹凸部位，若無法清楚辨別這三者的不同，日後容易造成混淆。請大家務必仔細觀察髂骨、恥骨、坐骨的所在位置並牢記在心。

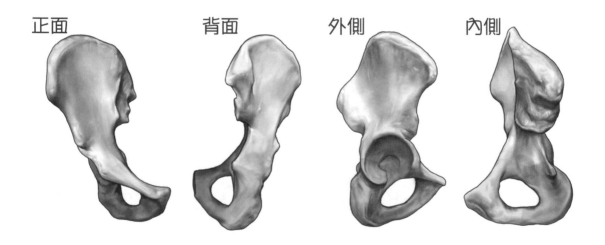

■ 仔細觀察骨盆

接下來為大家說明薦骨與髖骨結合在一起的整體形狀，也就是骨盆各部位的詳細形狀與名稱。這裡的內容或許與前面介紹過的雷同，但請將這些內容視為「複習」，再次仔細閱讀。複習的重要性，多強調幾次都不嫌多。

尤其是骨盆中由三塊骨骼構成的髖骨，不僅面積大，又有許多肌肉附著於正面與背面，因此突起部位（枝）相對比薦骨多。除此之外，在之後將為大家介紹的肌肉章節中，髂前上棘、髂嵴、恥骨、髂前下棘等體表的骨性標誌會再次出現，請大家現在先牢記在心。

❶ 正面骨盆

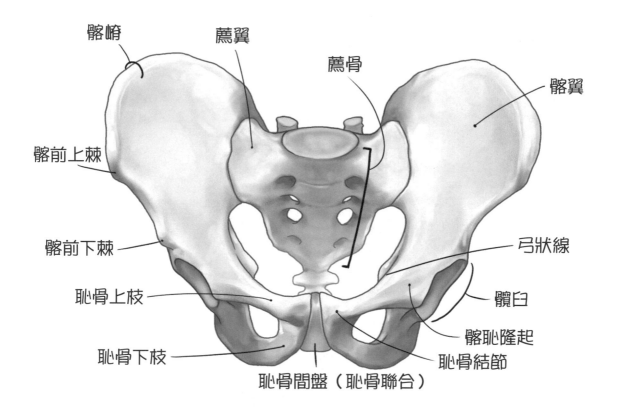

❶ **薦骨**（sacrum）：關於薦骨的詳細說明，請參考 P177。

❷ **髂翼**（ala of ilium）：髂骨是構成髖骨的一部分，髂骨由「髂翼」和「髂骨體」構成，髂翼如字面所示呈平坦羽翼狀。
髂翼內側面略顯凹陷的部位稱為髂窩，用來支撐臟器。關於髂骨，請參考 P178。

❸ **弓狀線**（arcuate line）：大骨盆與小骨盆的分界線之一。形狀近似弓，取名為弓狀線。

❹ **髖臼**（acetabulum）：形狀近似臼（中間下凹的舂米器具）。嵌入股骨頭的部分。

❺ **髂恥隆起**（iliopubic eminence）：髂骨與恥骨交會處，形狀稍微向上突起，取名為髂恥隆起。

❻ **恥骨結節**（pubic tubercle）：腹股溝韌帶從髂前上棘延伸至恥骨結節。

❼ **恥骨間盤**（interpubic disc）：位於髖骨正面，兩側恥骨相連的部位。由纖維軟骨構成，而恥骨與軟骨相連的部位稱為
「恥骨聯合」。

❽ **恥骨下枝**（inferior ramus of pubis）：延伸自恥骨，是大腿「內收長肌」的起點。

❾ **恥骨上枝**（superior ramus of pubis）：和恥骨下枝一樣延伸自恥骨，是大腿「恥骨肌」的起點。

❿ **髂前下棘**（anterior inferior iliac spine）：部分「股直肌」的起點。

⓫ **髂前上棘**（anterior superior iliac spine）：「縫匠肌」和「腹股溝韌帶」的起點。仔細觀察女性腰部，能清楚發現骨性標
誌之一的髂前上棘。

⓬ **髂嵴**（iliac crest）：以髂嵴為界線，髂骨體分為上、下半部。仔細觀察肌肉發達的男性腰部，能清楚發現骨性標誌之
一的髂嵴。「嵴」是指山的「稜線」，意指山脈至高點的連線。

⓭ **薦翼**（ala of sacrum）：是②「髂翼」的起始部位。髂翼和薦翼不同，小心不要混淆。

❷ 背面骨盆

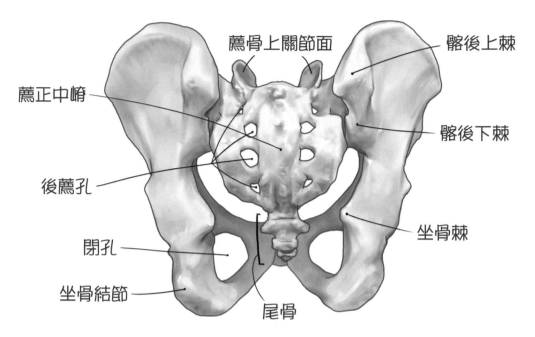

薦骨上關節面

髂後上棘

薦正中嵴

髂後下棘

後薦孔

坐骨棘

閉孔

坐骨結節

尾骨

❶ **薦骨上關節面**（superior articular facet of sacrum）：連接至腰椎的薦骨內凹部分。

❷ **髂後上棘**（posterior superior iliac spine）：「髂嵴」始於「髂前上棘」，後端突起部分為髂後上棘，無論男性女性，腰部後方的凹陷處就是髂後上棘，英文也稱為「維納斯的酒窩」（Dimples of Venus）。

❸ **髂後下棘**（posterior inferior iliac spine）：是始於薦骨的「薦髂後韌帶」的附著處。

❹ **坐骨棘**（ischial spine）：是連接至薦骨下端的「薦棘韌帶」起點。

❺ **尾骨**（coccyx）：如字面所示，是尾巴退化後形成的骨骼，幾乎不會動（請參考P178）。

❻ **坐骨結節**（ischial tuberosity）：坐在地板時，負責支撐軀幹的部位。除「股二頭肌」的長肌外，「半腱肌」和「半膜肌」同樣始於坐骨結節。

❼ **閉孔**（obturator foramen）：由恥骨和坐骨所圍成的四方形大孔。有許多前往雙腳的動脈、靜脈和神經通過閉孔。

❽ **後薦孔**（posterior sacral foramina）：延伸自脊髓的薦神經穿過後薦孔繼續向後延伸。

❾ **薦正中嵴**（median sacral crest）：由脊椎的棘突癒合而成。

❸ 骨盆內側與外側

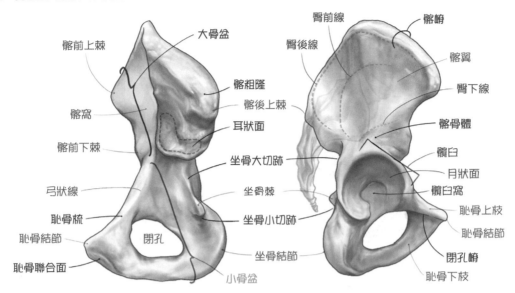

髂前上棘　　　　大骨盆
髂窩
髂前下棘
弓狀線
恥骨梳
恥骨結節
恥骨聯合面

髂粗隆
髂後上棘
耳狀面
坐骨大切跡
坐骨棘
坐骨小切跡
坐骨結節
小骨盆
閉孔

臀前線　　　髂嵴
臀後線
髂翼
臀下線
髂骨體
髖臼
月狀面
髖臼窩
恥骨上枝
恥骨結節
閉孔嵴
恥骨下枝

❶ 恥骨聯合面（symphyseal surface）：兩側恥骨結合的部位。

❷ 恥骨梳（pecten of pubis）：和「弓狀線」同為大、小骨盆的分界線。

❸ 大骨盆（greater pelvis, false pelvis）／**小骨盆**（lesser pelvis, true pelvis）：以「弓狀線」和「恥骨梳」為分界，上方稱為大骨盆（假骨盆），下方稱為小骨盆（真骨盆）。大／小骨盆或假／真骨盆的說法瑣碎難懂，若我們將骨盆比喻成「臉盆」，盛裝物體的部分（小骨盆）遠比臉盆邊緣的凹槽處（大骨盆）更能發揮器皿功用，以這樣的方式去理解會相對簡單許多。

❹ 髂粗隆（iliac tuberosity）：連接至「薦翼」的部分。

❺ 耳狀面（auricular surface）：連接至「薦骨」的「耳狀面」（名稱相同）。

❻ 坐骨大切跡（greater sciatic notch）／**坐骨小切跡**（lesser sciatic notch）：這兩者並非骨盆的特定部位，由始於「恥骨枝」和「恥骨結節」，終止於薦骨的韌帶（薦棘韌帶、薦結節韌帶）所形成的空間。這兩條韌帶也將坐骨大、小切跡圍成坐骨大、小孔。

❼ 臀後線（posterior gluteal line）／**臀前線**（anterior gluteal line）／**臀下線**（inferior gluteal line）：位於髂骨表面的三條曲線，是「臀肌」的起點線。臀大肌起於臀後線，臀中肌起於臀前線，臀小肌起於臀下線（請參考 P499）。

❽ 髂骨體（body of ilium）：和❶正面骨盆中的❷「髂翼」共同構成髂骨。

❾ 髖臼（acetabulum）：嵌入「股骨頭」的部位。

❿ 月狀面（lunate surface）：位於「髖臼」內側，呈眉形新月狀的關節面。上方有軟骨覆蓋的空間。

⓫ 髖臼窩（acetabular fossa）：月狀面圍繞髖臼窩，是包覆股骨頭的部位，也是「股骨頭韌帶」的附著處。

⓬ 閉孔嵴（obturator crest）：「恥骨韌帶」（連接恥骨結節與髖臼）的起點。

請等一下! 這樣還是不懂嗎?

截至目前為止,已經使用各種方式介紹骨盆形狀,但仍有些讀者再怎麼仔細閱讀,依然無法掌握骨盆形狀。這是因為骨盆是3D立體的結構,無論說明得再簡單,書終究是2D平面(又沒辦法使用全像圖⋯)。

當然了,最好的學習方法是邊觸摸邊觀察,但這根本不可能。

所以我要教大家一個好方法,那就是製作「可攜帶式骨盆立體模型」。雖然比不上真正的標本或模型,但對於掌握骨盆的立體結構,多少有些幫助。請大家將書攤開在桌面,如下圖所示跟著做一遍。

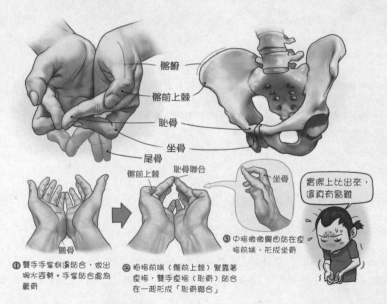

(這個方法沒有正式名稱,就稱為「手骨盆」好了。)

光看圖片可能覺得很複雜,但實際操作後不如想像中困難(像我一樣手指短的人可能會覺得有點難)。即便這不是最好的方法,但「手骨盆」有助於大家有效學習骨盆各個部位,提供給大家作為參考。

■ 身體形狀取決於骨盆

在這之前我們一起學習了不少關於骨盆的基本構造，從這裡開始才是真正有意思的地方。

先就結論而言，人類的**身體形狀幾乎取決於骨盆**。骨盆只不過是構成人體眾多骨骼中的一小部分，有重要到能夠決定身體外形嗎？大家思考一下，就能了解箇中緣由。

所有動物配合自身所生存的環境來決定使用身體哪個部位作為移動手段，動物外形也因此存在明顯差異。以直立構造的人類來說，由於使用「雙腳」移動，外形理當會受到雙腳的起點——骨盆形狀的影響。

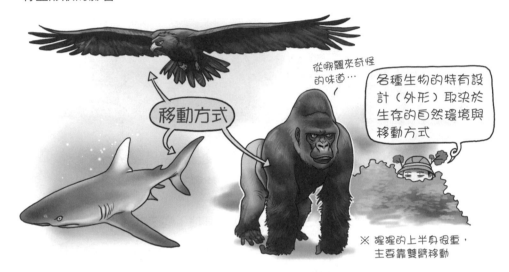

但這樣的外形差異，並非全由外界環境造成。內在環境，也就是因性別而異的身體功用也會造成動物外形產生變化。

・骨盆功用因性別而有所不同

同樣是人類，骨盆形狀也會依性別原始任務而有所不同，這個差異甚至大幅影響整個人體外形。換句話說，男性與女性因身體功能差異造成骨盆形狀不同，而不同骨盆形狀進一步造就男、女性各自的獨特姿態。簡單說，男性長得男性化，女性長得女性化全是其來有自。這個世界果然是「事出必有因，有因必有果」。

■ 腰部 S 曲線的祕密

骨盆是構成人體骨架中，最能看出男女差異的部位。下圖是由上而下俯看的男女骨盆形狀。

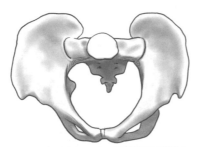

android pelvis（男性型骨盆）　　　gynecoid pelvis（女性型骨盆）

嗯，果然男性的骨盆比較窄，女性比較寬…咦，沒有其他了嗎？

就這麼一點點，大家肯定意猶未盡吧。想知道為什麼產生這種差異，必須先了解最根本的理由，但在那之前，先讓我說明一下骨盆是如何直接影響男性與女性身體外形的。

就男性而言，「胸廓」比骨盆還寬大（如前所述，因為男性的心臟和肺臟比較大），連結骨盆與股骨體的「股骨頸」（請參考 P463）比較短，弧度也偏於緩和，因此男性軀幹的輪廓線沒有太多彎曲弧度。

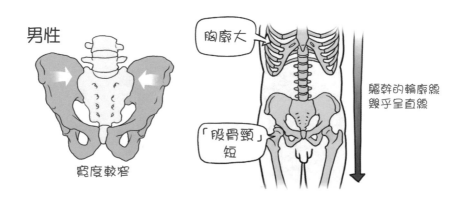

男性

寬度較窄

胸廓大

「股骨頸」短

軀幹的輪廓線幾乎呈直線

相對於男性，女性的骨盆比較寬、胸廓相對比骨盆小，再加上股骨頸較長，造就身體的美麗曲線（就是S曲線）。

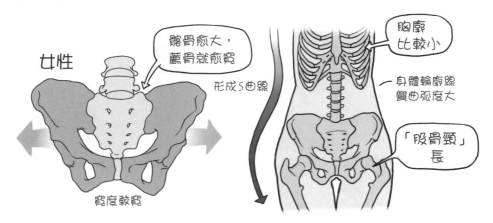

由此可知，女性骨盆普遍大於男性，是因為女性身負「懷孕」與「分娩」的重責大任。除了支撐腹部內的臟器，為了確實保有胎兒所需空間，骨盆必須大且寬。

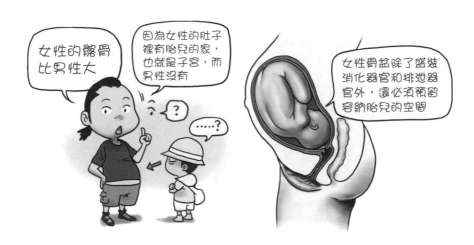

女性的大骨盆和「股骨頸」大幅影響雙腳輪流支撐體重的運動，也就是「行走」運動。正因為骨盆寬，臀部擺動的幅度相對較大（請試著回想一下男性刻意模仿女性走路時的模樣）。

而不具懷孕能力的男性，他們的小骨盆與股骨頸同胸廓都是最適合「走路」與「跑步」等運動的構造，這也是男性普遍跑得比女性快的原因。

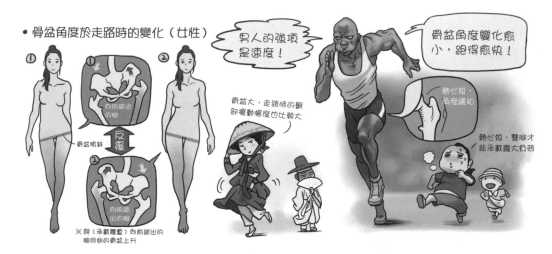

不僅從正面觀察時男女性的骨盆大小和寬度不同，從側面觀察時會發現骨盆傾斜角度也大不相同。如下圖所示，下半身向前挺的姿勢之所以成為男性的代表形象，是因為男性的**恥骨**向上突出，這不僅為了進行性行為，也為了挺直腰椎以支撐寬廣的胸廓。

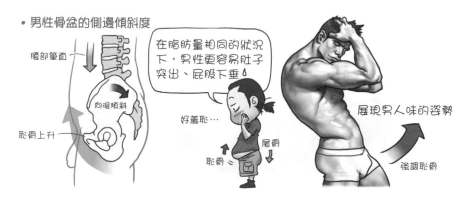

不同於恥骨向上突出的男性，女性懷孕時要確保胎兒有個舒適的空間，因此恥骨向下垂，但髂骨上端的**髂前上棘**向前突出，同時尾骨自然上升，這樣的生理構造導致腰椎向內側彎曲。另外，與男性的下垂臀部恰巧相反，女性的臀部向後翹起，造就了最足以代表女性的S曲線身材。

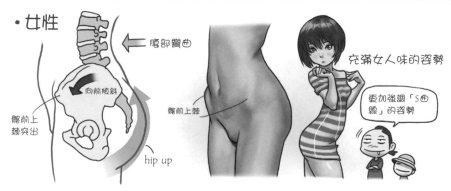

　基於骨盆傾斜度的差異，男性與女性的側腹各有不同的明顯記號。以男性為例，髂嵴至恥骨聯合的這條連線最為明顯；女性的話，則是突出的「髂前上棘」最引人注目。以人體為繪畫主題時，骨盆這個記號是區別男性與女性最強而有力的標記，請大家務必牢記在心。

筆者的男女裸體寫生作品（2009～2010）。請特別留意強調腰部「髂嵴」的男性骨盆（上）與強調「髂前上棘」的女性（下）骨盆。

 請等一下！ 骨盆的通道

「人類最大的特徵是在直立狀態下用雙腳走路（直立雙足行走），以及大腦格外發達。隨著演化成直立雙足行走，人類的手臂不再需要支撐體重，騰出來的雙手可以完成各式各樣的複雜任務。但另一方面，全身體重逐漸落在雙腳上，雖然骨盆比其他動物來得結實，產道卻變得更加狹窄。大腦發達使胎兒的頭部日漸變大，大頭胎兒硬要擠過狹窄的產道，導致生產本身變成一件困難的大工程。這就是人類演化成雙足行走後所面臨的矛盾之一。」（出自 Peak Sun-young 撰寫的《人體骨骼實習指引》）。

由上述說明可知，生產對孕婦和嬰兒來說是一件非常痛苦的事，這並非旁人所能想像。**產道**（birth canal）是胎兒娩出的通道，胎兒必須通過**骨盆入口、骨盆腔**和**骨盆出口**，但問題是這個空間就只有胎兒的頭勉強能擠過去的大小（胎兒顱骨交接處的縫隙就是為了方便娩出時調整形狀以通過產道），若孕婦的骨盆本身就比較小，母子於分娩時可能會有生命危險。

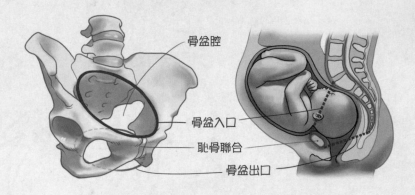

骨盆腔

骨盆入口

恥骨聯合

骨盆出口

隨著醫療技術的進步，選擇剖腹生產能大幅降低自然分娩的危險性，但在醫學不發達的古代，挑媳婦時會盡量選擇不容易難產的「大屁股」女性（雖然說大屁股比較好生，但並非只要骨盆大就好，畢竟分娩時，骨盆入口和骨盆出口的大小才是關鍵所在）。

總而言之，在重視傳宗接代的時代裡，能夠順利產出嬰兒的屁股是古今中外評估女性「美麗」與否的共通標準，至今不曾改變。自古以來，人們發現女性擁有自己所沒有的價值時，就會覺得她們格外性感。

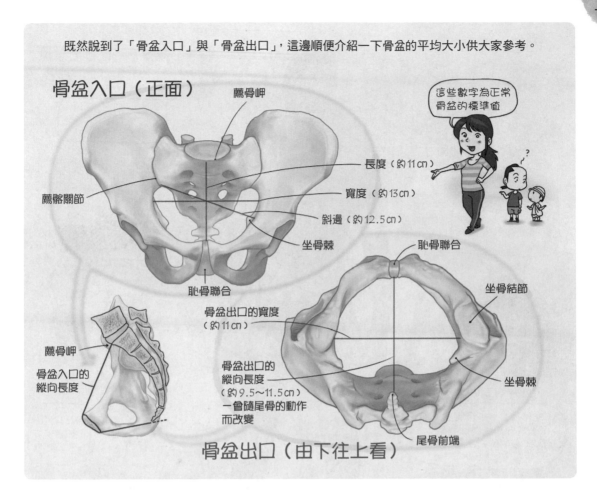

既然說到了「骨盆入口」與「骨盆出口」，這邊順便介紹一下骨盆的平均大小供大家參考。

骨盆入口（正面）

薦骨岬

這些數字為正常骨盆的標準值

長度（約11cm）

寬度（約13cm）

斜邊（約12.5cm）

薦髂關節

坐骨棘

恥骨聯合

骨盆出口的寬度（約11cm）

恥骨聯合

坐骨結節

薦骨岬

骨盆入口的縱向長度

骨盆出口的縱向長度（約9.5～11.5cm）一會隨尾骨的動作而改變

坐骨棘

尾骨前端

骨盆出口（由下往上看）

■ 性別造成的骨盆差異

性別造成的骨盆差異對以雙臂與雙腳角度為首的全身外觀形狀、動作有非常大的影響。除此之外，骨盆與胸廓、脊柱也有密不可分的關係，因此不同的骨盆形狀會造就男女大不相同的特有姿勢（pose）。

對於常用定格畫面來強調並說明男女特徵的畫家來說，骨盆是非常重要的觀察與描繪對象物。請大家參考接下來的幾張圖片。

男性

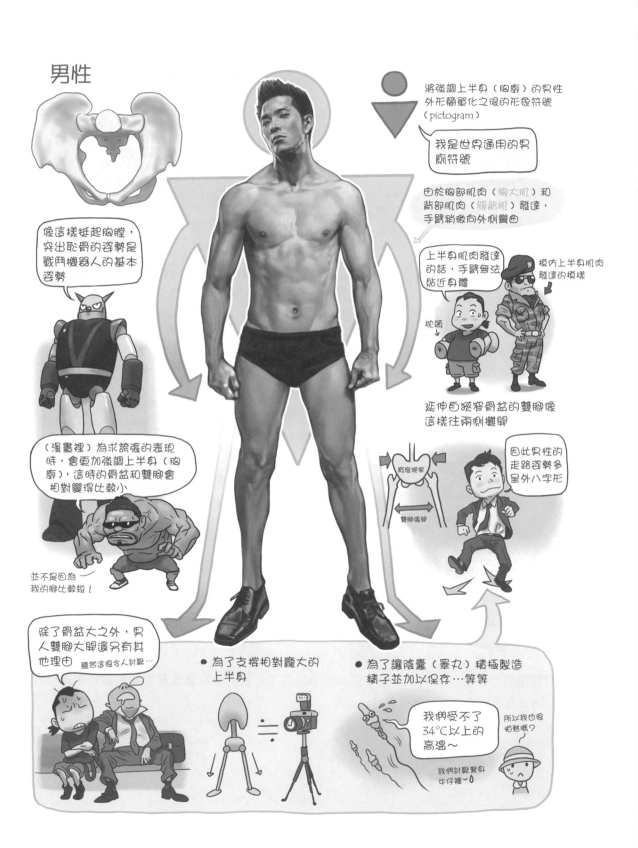

將強調上半身（胸廓）的男性外形簡單化之後的形象符號（pictogram）

我是世界通用的男廁符號

由於胸部肌肉（胸大肌）和背部肌肉（闊背肌）發達，手臂稍微向外側彎曲

像這樣挺起胸膛，突出恥骨的姿勢是戰鬥機器人的基本姿勢

上半身肌肉發達的話，手臂無法貼近身體

模仿上半身肌肉發達的樣子

枕頭

延伸自狹窄骨盆的雙腳像這樣往兩側攤開

（漫畫裡）為求誇張的表現時，會更加強調上半身（胸廓），這時的骨盆和雙腳會相對變得比較小

胸廓狹窄

雙腳攤開

因此男性的走路姿勢多呈外八字形

並不是因為我的腳比較短！

除了骨盆大之外，男人雙腳大開還另有其他理由　雖然這很令人討厭…

● 為了支撐相對龐大的上半身

● 為了讓陰囊（睪丸）積極製造精子並加以保存…等等

我們受不了34℃以上的高溫～

所以我也很怕熱嗎？

我們討厭緊身牛仔褲～

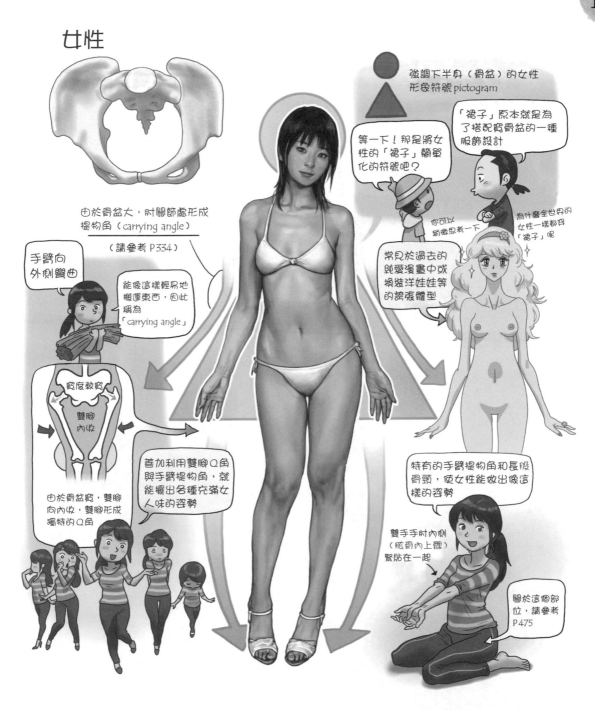

女性

強調下半身（骨盆）的女性形象符號pictogram

等一下！那是將女性的「裙子」簡單化的符號吧？

「裙子」原本就是為了搭配寬骨盆的一種服飾設計

由於骨盆大，肘關節處形成提物角（carrying angle）

（請參考 P334）

手臂向外側彎曲

能像這樣輕易地搬運東西，因此稱為「carrying angle」

你可以稍微思考一下

為什麼全世界的女性一樣都穿「裙子」呢

常見於過去的純愛漫畫中或換裝洋娃娃等的誇張體型

寬度較寬

雙腳內收

由於骨盆寬，雙腳向內收，雙腳形成獨特的Q角

善加利用雙腳Q角與手臂提物角，就能擺出各種充滿女人味的姿勢

特有的手臂提物角和長股骨頸，使女性能做出像這樣的姿勢

雙手手肘內側（肱骨內上髁）緊貼在一起

關於這個部位，請參考P475

女性的骨盆大，導致肘關節處形成提物角（carrying angle），以及雙腳形成獨特的Q角（Q-angle）。由此可知，骨盆對女性特有的外形有很大的影響。關於這一點，在P334和P474會進一步詳細說明。

下圖為男性、女性的骨盆浮現於身體表面的姿態。

以男性來說，骨盆上、下方的肌肉發達，使「髂嵴」看起來向內凹陷。而女性則是**髂前上棘**看起來向前方突出。男、女性的背面姿態也不盡相同，但同樣都有**髂後上棘**（**維納斯的酒窩**）向內側凹陷的情況。這些都是描繪男、女性人體時的重點，請務必仔細觀察，小心不要搞混。

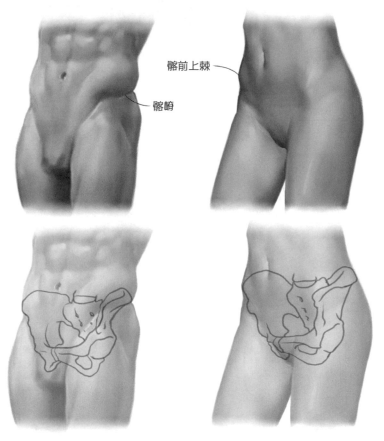

髂前上棘

髂嵴

男性（左）與女性（右）的骨盆呈現方式不同。以骨盆為界，人體分為上半身與下半身，而上、下半身的肌肉發達程度與體脂肪分布會影響骨盆的突出或內凹，請大家多留意男、女性在這些細節上的差異。

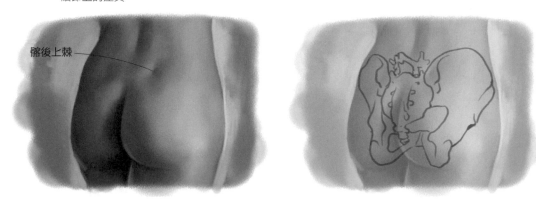

髂後上棘

請等一下！　扭轉站姿（contraposto）

　　以美術解剖學的觀點來探討骨盆造就的「姿勢」時，有個姿勢非常重要，大家絕對不可以忘記。首先，仔細觀察下方照片，大家有什麼想法呢？

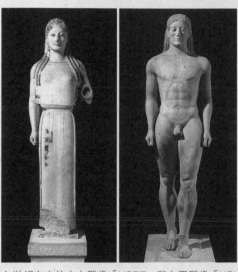

西元前六世紀左右的少女雕像「KORE」與少男雕像「KOUROS」

　　這兩座雕塑像很美，卻有種生硬、無趣的感覺。這是西元前六世紀（古風期）古希臘的雕刻作品，當時受到埃及藝術的影響，對稱且靜態不動的姿勢蔚為主流。

　　但自從西元前四世紀開始，希臘藝術產生了巨大的變化。下方作品都是我們相當熟悉的藝術品，而這些以人體為主的作品有哪些共通點呢？

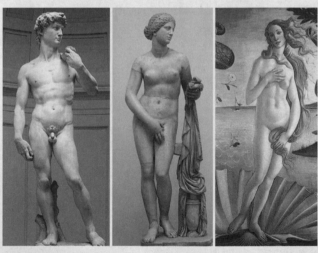

由左至右各為米開朗基羅的「大衛像」、普拉克希特利斯的「克尼多斯的維納斯」、波提且利的「維納斯的誕生」

觀察力敏銳的人應該發現了吧？上頁所有作品皆為單側腳支撐體重且身體稍微歪斜至一邊。這種姿勢在現代已略顯老套，但在當時具有極為強烈的視覺衝擊力。即便只是單腳微彎的站姿，也遠比古風期的生硬人體像充滿躍動感，難怪當時蔚為流行。這個姿勢並非突然出現，而是基於古希臘藝術所主張的人體動勢美法則衍生而來，也就是「扭轉站姿（contrapposto）」的概念。這個詞語出自義大利語的「對比（contrast）」。

　　扭轉站姿是指身體重心置於單側腳，另一隻腳不載重且輕鬆擺放的站立姿勢。這不是什麼厲害姿勢，像這樣刻意破壞骨盆平衡，使骨盆傾斜角度改變，身體自然會為了保持平衡而配合骨盆的傾斜呈現彎曲某個部位的姿勢（人體具有「恆常性」，當身體失衡時，會基於本能試圖恢復平衡）。就結論而言，稍微打亂身體平衡，反而造就出另一種人體平衡美。

〈基本姿勢〉　　　　　　　〈扭轉站姿〉　　　　　　　〈姿勢應用〉

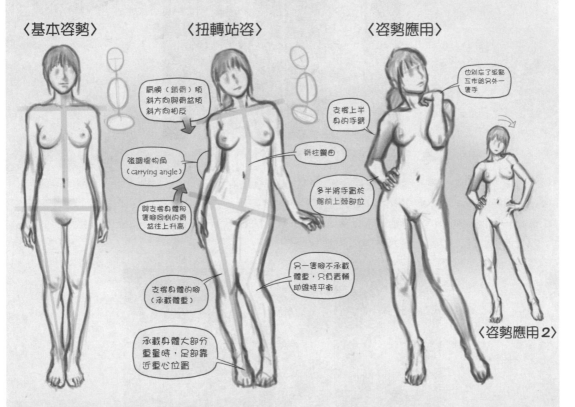

肩膀（鎖骨）傾斜方向與骨盆傾斜方向相反

強調提物角（carrying angle）

與支撐身體那隻腳同側的骨盆往上升高

支撐身體的腳（承載體重）

承載身體大部分重量時，足部靠近重心位置

脊柱彎曲

多半將手置於臍前上�->部位

另一隻腳不承載體重，只負責輔助維持平衡

支撐上半身的手臂

也別忘了張顯互作的另外一隻手

〈姿勢應用2〉

　　原本「扭轉站姿」法則率先使用於男性雕像上，大約西元前四世紀，在普拉克希特利斯的「克尼多斯的維納斯」（繪畫則是波提且利的「維納斯的誕生」）作品中，首次將扭轉站姿活用於女性雕像。

　　這個姿勢應用在骨盆較為發達的女性身上，更能突顯身體曲線，因此歷經數百年，這個姿勢宛如數學公式般，至今仍是畫家或攝影師於表現女性魅力時最愛的指定姿勢之一。所以學習人物畫時，必須確實了解「扭轉站姿」法則。

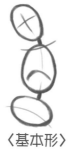

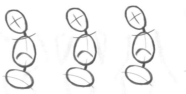

〈基本形〉

LENY（一部分－lenovo 筆電廣告）／Painter 12／2016
不需要華麗姿勢，只要善用「扭轉站姿」就能創造栩栩如生的女性角色。
動作雖小，卻能呈現無窮威力，這是最適合用於廣告或照片等視覺媒體的基本法則。

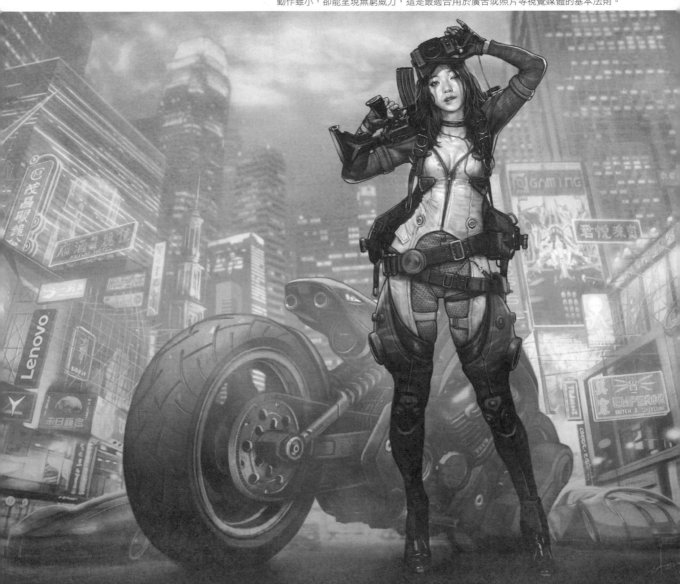

■ 試著畫骨盆

又是愉快的繪畫時間了。在這之前，我們依序畫出頭部和軀幹，想必骨盆對大家來說應該也不會太難，但肯定還是有人遲遲不願意嘗試吧。實際上，我也遇過不少這種學生，問他們：「為什麼不畫呢？」他們這樣回答我。

這本書是以「畫好人物畫」為目標的美術解剖學用書，即便不擅長畫畫的人，還是請鼓起勇氣，依照範本跟著畫。看著某種特定對象物畫圖（drawing），有助於正確掌握對象物的外形，這和反復練習具有同等效果。這種畫圖方式已經超過單純的「記錄」，是一種為了確實理解某種特定知識的手段。

這兩種都是「看某種物體的行為」，但為了具體目的（繪畫）而凝視對象物時，肯定可以看到更多平時未能發現的小細節，並且會透過腦部積極的處理活動，轉換成長期記憶，留在腦海中。

　　骨盆具有多項功能，必須熟記的內容相當多（實際上解剖學是一門需要大量記憶的學科），光是記憶各部位的名稱與形狀就快逼死人。需要記憶的內容增加到兩倍之多時，若能將兩者彙整結合在一起，必定能提高學習效率。這時就是「畫圖（drawing）」發揮真本事的最佳時機了。這個原理如同背英文單字，同時結合視覺圖像與想像，就能夠事半功倍。

　　另一方面，安靜畫圖常常能在對象物身上觀察到至今不曾想過的新發現。

學習解剖學時，需要辭典（國語辭典和英漢辭典）以備不時之需！

　　畫得好或不好並不重要，請把必須畫得好、畫得像的壓力擱在一旁，先將焦點擺在自己要描畫的部位及這個部位的正確名稱上。現在讓我們一邊複誦部位名稱，一邊照著範例畫出來。

❶ 畫正面骨盆

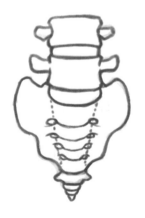

01. 薦骨是骨盆的起點，讓我們從薦骨畫起。

與其直接畫出薦骨形狀，建議大家先畫出自薦骨上端第四、五節腰椎延伸至尾骨的基準線，接著畫出兩側的薦翼。髂骨緊連著薦骨，非常靠近脊椎骨部位。

薦骨下端有**尾椎**，由三～五塊尾骨構成。

02. 畫完骨盆的起點「薦骨」後，接著畫髖骨。
之前說過髖骨由髂骨、恥骨和坐骨三個部分構成（請參考P178），我們先畫出髂骨連接恥骨的輔助線。

① 自髂翼出發，畫出一個偏扁的心形輔助線。
② 在輔助線中間，如下圖所示畫一個扁狀橢圓形。這條線稱為邊界線。

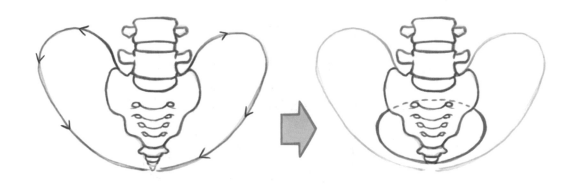

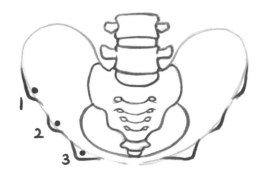

03. 如左圖所示，在外側畫出三個突出部位。

由上至下依序為
1：髂前上棘
2：髂前下棘
3：髂恥隆起

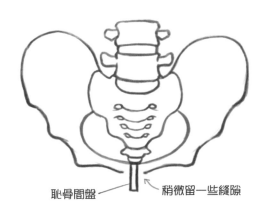

恥骨間盤　　稍微留一些縫隙

04. 在兩側恥骨相會的中央部位畫**恥骨間盤**。恥骨間盤由軟骨構成。

為了讓稍後的恥骨能順利連接至恥骨間盤，在這個步驟中要將恥骨間盤向下畫得長一些。

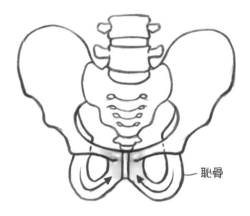

05. 從邊界線的後下方往前方恥骨聯合畫一個 U 字形。

這個 U 字形部位就是**恥骨**。畫好恥骨後,熟悉的骨盆形狀幾乎成形了。

恥骨

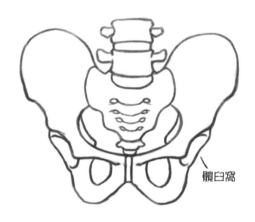

06. 在髖骨與恥骨相連的兩側加上髖臼窩。這裡是嵌入股骨頭的部位。

髖臼窩

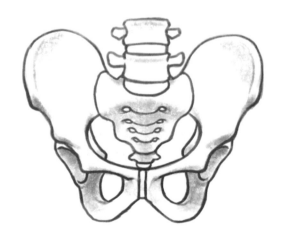

07. 在凹陷部位和後方部位畫上淡淡的陰影,使骨骼更具立體感。

這種方式能使骨盆看起來更逼真,同時也是進一步理解立體骨盆的有效方法。

❷ 畫背面骨盆

01. 如同畫正面骨盆的步驟，先畫出連接至第四、五節
 腰椎的薦骨。腰椎的背面形狀比正面稍微複雜些，
 依照之前教過的畫法，將脊柱和薦翼分開畫會比較
 順手。

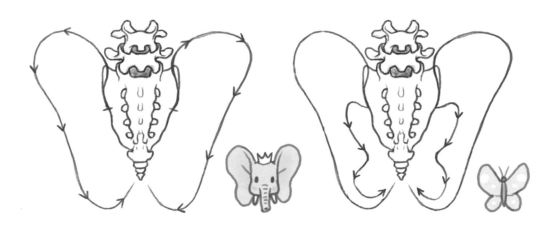

02. 從薦骨出發，依髂骨→坐骨的順序畫出整個髖骨外形。將外側輪廓聯想成大象耳朵，而內側輪廓則近似蝴蝶形狀。

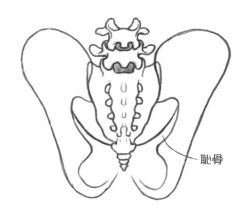

恥骨

03. 畫出位於正面的恥骨，在這個階段中的恥骨聯合被
 薦骨遮住了，看不見是很正常的。

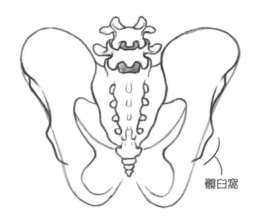

髖臼窩

04. 畫出髂骨上半部的彎曲弧度,以及連接至恥骨下方部位的**髖臼窩**。

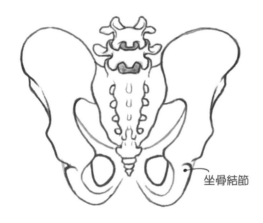

坐骨結節

05. 畫好坐骨後方(圖片的前方)的**坐骨結節**與**閉孔**後就大致完成了。

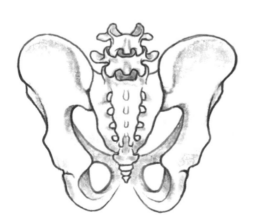

06. 如同畫正面骨盆的步驟,用鉛筆如左圖所示畫上淡淡的陰影,打造立體弧度。

❸ 畫側面骨盆

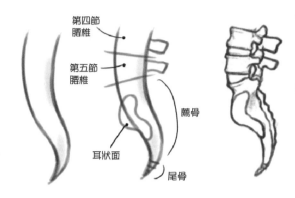

第四節
腰椎

第五節
腰椎

薦骨

耳狀面

尾骨

01. 畫出從側面觀察的脊椎骨與薦骨。

雖然大部分會被接下來的髖骨遮住，但畫出來
能加深對各部位構造的掌握度，是有益無害的。

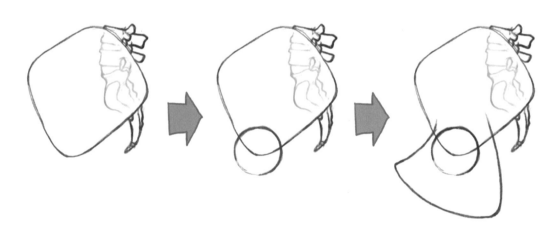

02. 以簡化方式畫出髂骨→髖臼窩→坐骨。

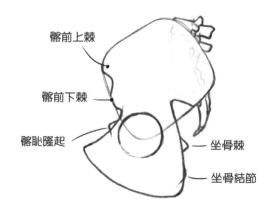

髂前上棘

髂前下棘

髂恥隆起

坐骨棘

坐骨結節

03. 在骨盆前面依序畫出髂前上棘、髂前下棘、髂恥隆
起的突起部，在骨盆後方依序畫出髂翼與髂骨體之
間的凹陷部位、坐骨棘、坐骨結節的 L 形彎曲。

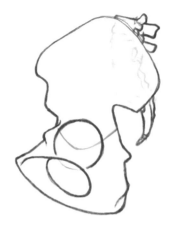

04. 如圖所示，在坐骨範圍內畫一個類似正反顛倒的6字形，這是**閉孔**。由於與髖臼窩下端重疊在一起，導致髖臼窩下方被削切成圓形。

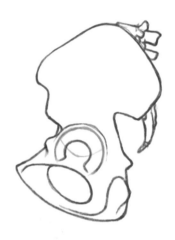

05. 畫出**髖臼窩**各個部位——髖臼窩角、半月形關節面、髖臼窩凹陷部，以及坐骨下端的**坐骨結節**後就幾乎完成了。

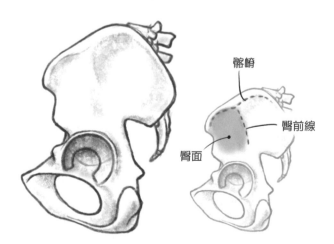

髂嵴

臀前線

臀面

06. 髂骨的臀前線不是一條非常清楚的線，但以這條線為基準形成的臀面和髂嵴等微妙部位，畫上明暗可以增加立體感。

❹ 畫立體骨盆（正面）

準備工作結束，接下來要認真畫立體骨盆。要掌握骨盆的立體形狀，最好的觀察角度是四十五度左右，所以這次讓我們試著畫出從四十五度角看到的骨盆。以之前的描畫經驗為基準，針對骨盆各部位進行更具體的說明。

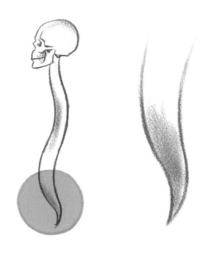

01. 先畫出骨盆的重要部位——薦骨。還記得之前說過「薦骨是脊柱的一部分」（請參考P177）嗎？如下圖所示，從腰椎末端向下畫出如蛇尾巴或毛筆筆尖的形狀。這個部分是之後的尾骨。

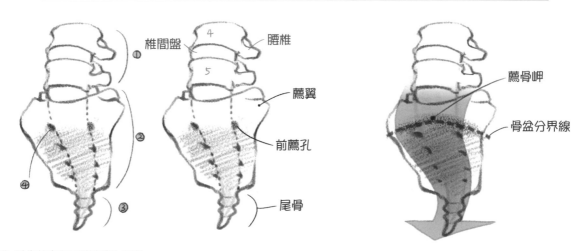

02. 以先前畫好的輔助線為基準，

① 分別畫出腰椎和椎間盤
② 像是畫兩片耳朵，畫出位於兩側的薦翼
③ 簡單畫出尾骨
④ 在輔助線兩側，由上往下輕輕鑿出四對洞孔（前薦孔），薦骨形狀大致完成。

注意薦骨彎曲成S字形的角度。薦骨彎曲處是骨盆分界線。

03. 接下來畫**髖骨**。之前說過髖骨由髂骨、恥骨、坐骨三個部分構成（請參考P178），我們先畫出從髂骨連接至恥骨的輔助線。

① 先從**髂翼**開始。在兩側各畫一個平面耳朵形狀的輔助線，兩側輔助線於前方中央會合的部位形成「**恥骨聯合**」（「手骨盆」中大拇指相連接的部位）。

② 如下圖所示，在輔助線內側畫一個橢圓形分界線。分界線的內側空間是**骨盆入口**，其上方整塊平坦的骨骼則是**大骨盆**。

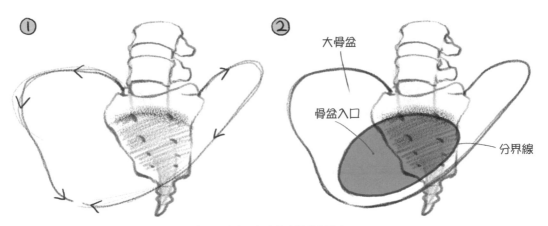

大骨盆的主要任務是支撐消化器官。

③ 在之前畫好的骨盆圖上增加大骨盆細部構造，如下圖所示。這裡最重要的部位是**髂前上棘**，大家務必多花點心思仔細刻畫。由恥骨接縫處向下畫出位於前方的**恥骨間盤**。至於後方尾骨，由於大部分被恥骨遮住，記得用橡皮擦將重疊部位擦乾淨。

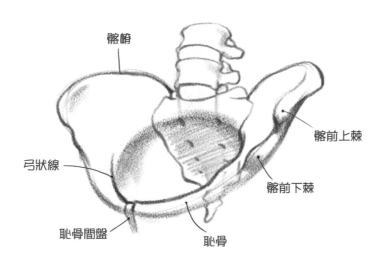

04. 既然有大骨盆，當然也有**小骨盆**。小骨盆是指「骨盆入口」至下方坐骨之間的部分。畫小骨盆之前，必須先畫出坐骨。

從後方薦骨分界線的下方至恥骨聯合，這個區塊是坐骨。也就是「手骨盆」中的中指部位（請參考P186）。

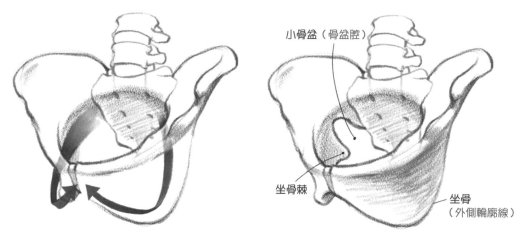

小骨盆中除了有膀胱、生殖器官和直腸（大腸至肛門這一段），還有血管和神經通過。

畫好形狀微尖的後方坐骨棘後，分界線下方凹陷部位的小骨盤就完成了。這個部位也稱為**真骨盆**或骨盆腔。

05. 收尾處理。

① 畫出髂骨與恥骨交會的突出部位，也就是**髂恥隆起**。另外，在坐骨與恥骨之間的中央部位畫一個三角形洞孔，用橡皮擦將洞孔內部擦乾淨後，這個部位就是閉孔。

② 接著畫好連接股骨頭的**髖臼窩**，以及髖臼窩下方的**坐骨結節**後就完成了。

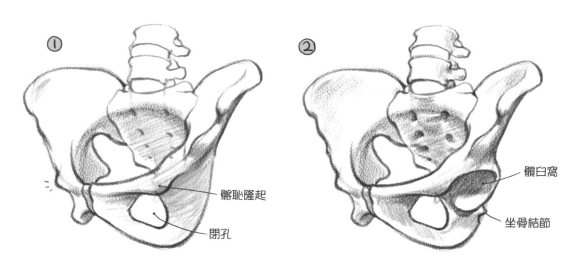

❹ 畫立體骨盆（背面）

01. 如同畫正面骨盆的步驟，先畫出彎曲筆尖形狀的尾骨（脊柱末端部分）輔助線，然後依序畫出腰椎脊椎骨、薦骨和
尾骨。

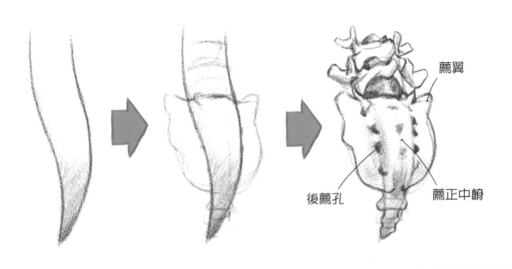

薦翼

後薦孔

薦正中嵴

02. 畫髖骨。

　① 先畫外側輪廓線，設定髖骨的大致範圍。

　② 畫出向內側突起的「**坐骨棘**」，以及與坐骨棘相連的「**坐骨**」。請大家回想一下，坐骨往骨盆內側的恥骨聯合方
　　向延伸，然後轉為恥骨（紅色箭頭）。

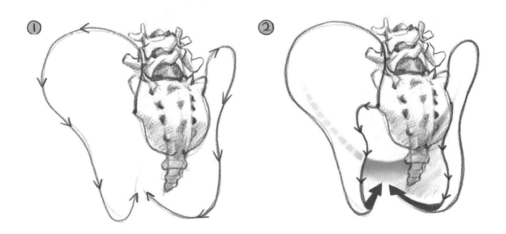

進行到這個階段已近乎完成。

若說正面骨盆看起來像是用雙手掬水的形狀，背面骨盆看起來就像是象寶寶的模樣。利用畫背面骨盆的機會，大家再次仔細觀察骨盆下方的**骨盆出口**。

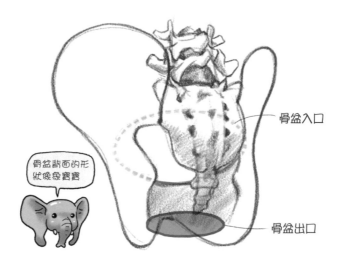

03. 收尾處理。大致框架已經完成，追加突起部和凹陷部後就完成了。

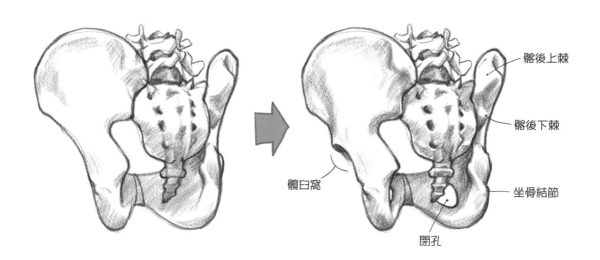

■ 各種角度的骨盆形狀

　　最後讓我們一起看一下各個不同角度的骨盆形狀。關於各部位的畫法，若有不了解的地方，請務必再次確認。

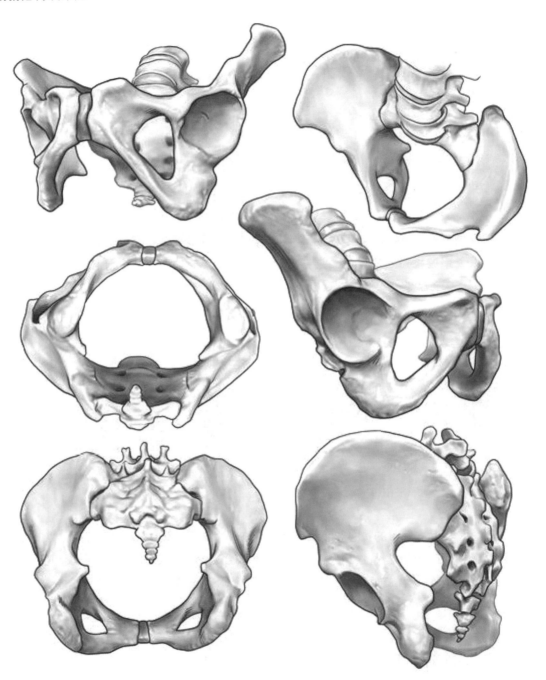

■ 簡單版的骨盆畫法

我們嘗試畫了精細的骨盆形狀，但真正畫人物畫時，並不需要畫得如此精細，只要確實標示出骨盆位置就夠了。通常畫家處理骨盆時，會使用以下幾種簡單版的骨盆畫法。

• 各種簡單版的骨盆畫法

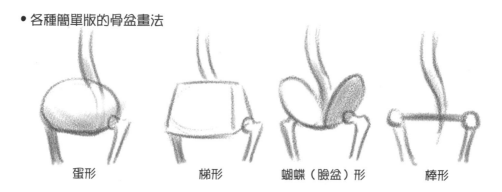

蛋形　　　　　　梯形　　　　蝴蝶（臉盆）形　　　　棒形

大概類似這種感覺。誠如大家所見，簡單版骨盆畫法有很多種，各有各的優缺點，不好說究竟哪一種最好。畢竟我們可以透過各種方式去理解或說明「骨盆」這個複雜的人體構造物，所以我們也需要各式各樣的簡單版骨盆畫法。

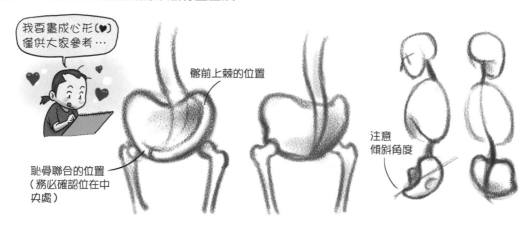

我要畫成心形（♥）僅供大家參考…

髂前上棘的位置

恥骨聯合的位置
（務必確認位在中央處）

注意
傾斜角度

如上圖所示，我最常使用的是心形簡單版骨盆畫法，好比用手指壓出一塊「麻糬」或「麵疙瘩」，但需要謹慎處理胸廓與骨盆的大小比例、**恥骨聯合**（骨盆的中心位置）與最引人矚目的**髂前上棘**的所在位置。單從一個角度觀察，無法畫出骨盆這個構造物的全貌。

重申一次，「簡單版」並非「特定方法」，只是一種將基本形簡約化的「要領」，大家可以各自使用自己方便處理的方式。簡單說，就是大家不需要將這些簡單版畫法也牢記在心，無論使用什麼方式、無論是否將骨盆簡約化，最重要的是確實掌握骨盆的「基本形」。

裸體習作／Painter 9.0／2014
清楚呈現出骨盆外型的裸體女性。尤其是髂前上棘（P196）這個部位，不僅清楚浮現在女性身體表面，
在體型偏瘦的裸體男性身上也清楚可見。擺出手叉腰的姿勢（akimbo）時，這個部位更顯突出。

■ 連接至骨盆的脊柱形狀

　　我們先前介紹過連接至脊柱的器官──「胸廓」和「骨盆」，最後讓我們一起來認識將這些部位串連起來的脊柱形狀。畢竟這本書最重要的主題是人體形狀。

　　背部的脊柱為了以最大的面積貼合蛋形胸廓而呈彎曲形狀，而不是筆直的「1」字形。這個彎曲形狀稱為**原發性彎曲**（primary curve）。另一方面，脊柱連接至「骨盆」（銜接雙腳的部位）且在人體直立特性的影響下，脊柱於腰部位置產生**續發性彎曲**（secondary curve）。這些彎曲具有彈簧般的功用，能夠緩和脊柱（需同時支撐沉重的雙腳與胸廓）所承受的「重力」負荷。

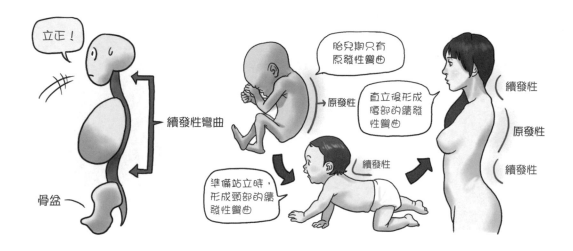

　　將連接胸廓與骨盆的脊柱簡單化，會變成以下這種形狀。如大家所見，從側面觀察較能清楚看出原發性彎曲與續發性彎曲。

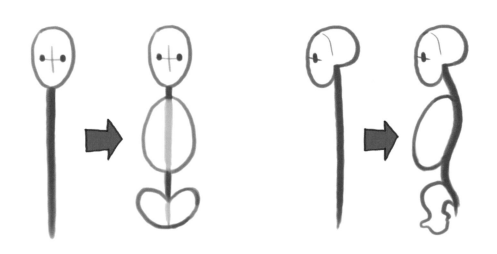

請等一下！ 脊柱姿勢

關於脊柱的彎曲，跟大家說個有趣的故事。

西元前至文藝復興時代的美術作品中，常見強調男性的續發性彎曲、強調女性的原發性彎曲的表現。強調男性續發性彎曲的姿勢稱為腰椎前凸姿勢（lordotic pose），而強調女性原發性彎曲的姿勢稱為脊柱後凸姿勢（kyphotic pose）。

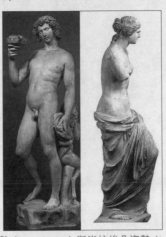

腰椎前凸姿勢（lordotic pose）與脊柱後凸姿勢（kyphotic pose）
的代表範例各為米開朗基羅的「酒神」／米洛的「維納斯」

腰椎前凸（lordotic）這個詞是由腰椎以異常方式向前彎曲的疾病「脊柱前彎症」（lordosis）衍生而來；而脊柱後凸（kyphotic）這個詞則是從胸椎向後彎曲的「脊柱後彎症」（kyphosis）衍生而來，也就是我們常說的駝背。男性骨盆原本就有稍微傾斜的情況，進一步凸出恥骨的姿勢會讓視覺效果更強。而脊柱後凸姿勢（kyphotic pose）則成為日後女性的代表性姿勢之一（參考《私たちの身体と美術》這本書）。

腰椎向前彎曲，凸出恥骨的姿勢稱為腰椎前凸姿勢（lordotic pose）

胸椎向後凸出的姿勢稱為脊柱後凸姿勢（kyphotic pose）

這個姿勢是母性的發徵→後來成為女性發徵

說明到這裡，相信敏銳度高的人應該有所察覺，這似乎和之前說過的男女骨盆傾斜度（請參照P190）產生矛盾。為了使身體外形更顯魅力，通常擺姿勢時會特別強調男女性外形特徵的先天標記（landmark）。基於這個觀點，再配合骨盆傾斜度，應該是男性擺出脊柱後凸姿勢，女性擺出腰椎前凸姿勢比較自然，但脊柱異常的前彎或後彎畢竟是種疾病，不能將這樣的姿勢視為男性與女性的先天身體標記，只能說當時的畫家為了刻意畫出男性與女性的人體之美，而將這樣的姿勢當成是一種美的形式。

包含人類在內的大部分脊椎動物，當我們從看得見脊柱曲線的「側面」進行觀察，可以清楚看出明顯的外形特徵。尤其是四足類動物，外形大幅受到生存環境和移動方式的影響，導致脊柱形狀取決於背肌線條，而脊柱形狀就等同於動物的象徵符號。

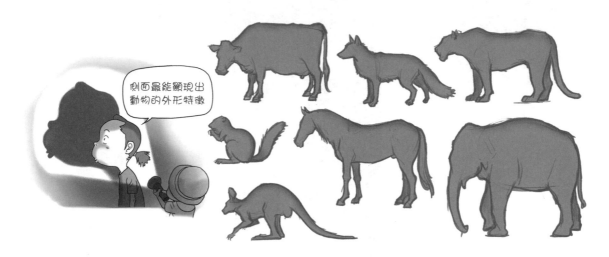

我們之所以能從剪影辨識動物種類，全憑脊柱形成的背肌線條（紅色部分）。不過，人類以面對面的方式溝通，通常會比較習慣正面姿態。

■ 骨盆與脊柱的情感表現

脊柱連結胸廓與骨盆。以脊柱為中心的軀幹，能透過骨盆與脊柱的動作來表現情感，這同時也是形成人體「姿態」的基礎。

向前彎曲：出於本能的防禦姿勢。代表警戒、不安、悲傷等心理防禦

向後彎曲：沒有外在威脅，感到快樂、安心、喜悅而全身放鬆

向側邊彎曲：遇到奇怪的對象，感到好奇、可疑，想進一步觀察理解

扭轉：積極接受刺激。掌握周遭環境、伸展等身體覺醒

軀幹的基本動作與各自代表的情感記號。軀幹向前彎曲是出於本能的防禦動作，為了保護位於軀幹前方的脆弱臟器；相反地，向後彎曲則是處於放鬆狀態。向側邊彎曲表示想將視線擺在側邊，進行多視點的觀察。

在靜止畫面上，姿態（movement）是用於表現人物或物體動作的重要概念。請大家仔細想一下，這些人體動作始終來自於「軀幹」。

因此美術系學生必須學習軀幹（torso：四肢以外的軀幹部分）相關課程

唔唔～

混亂！痛苦！

專業戲劇科學生可能有類似這種不用手腳，只用軀幹來表達情感的練習課程

手和腳是人體的「附屬物」，乍看之下華麗又複雜，但充其量只是補足脊柱動作的角色。無論任何動作，只要確實掌握脊柱狀態，其餘附屬物的呈現就不會太困難了，畢竟附屬物的構成與動作比脊柱單純許多。

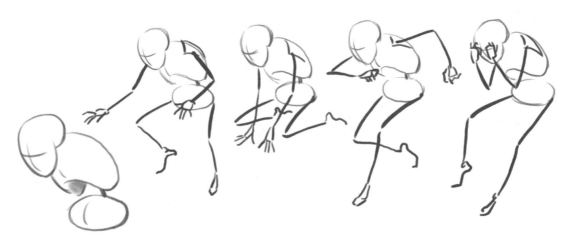

〈基本形〉
從脊柱動作為主的基本形（前彎）所衍生出來的各種姿勢。其他還有多到數不清的姿勢，這裡就先不囉唆了，大家趕快來試試看吧！

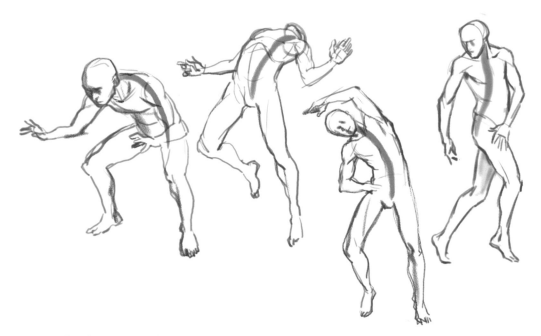

上：由左至右是脊柱的前彎、後彎、側彎、扭轉／下：筆者的裸體速寫習作。這些都是脊柱動作所形成的各種姿態。

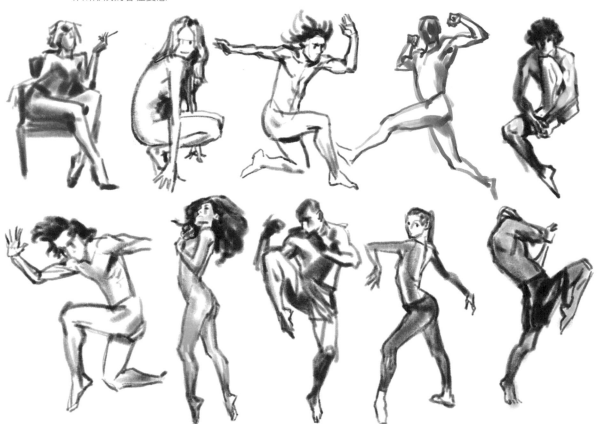

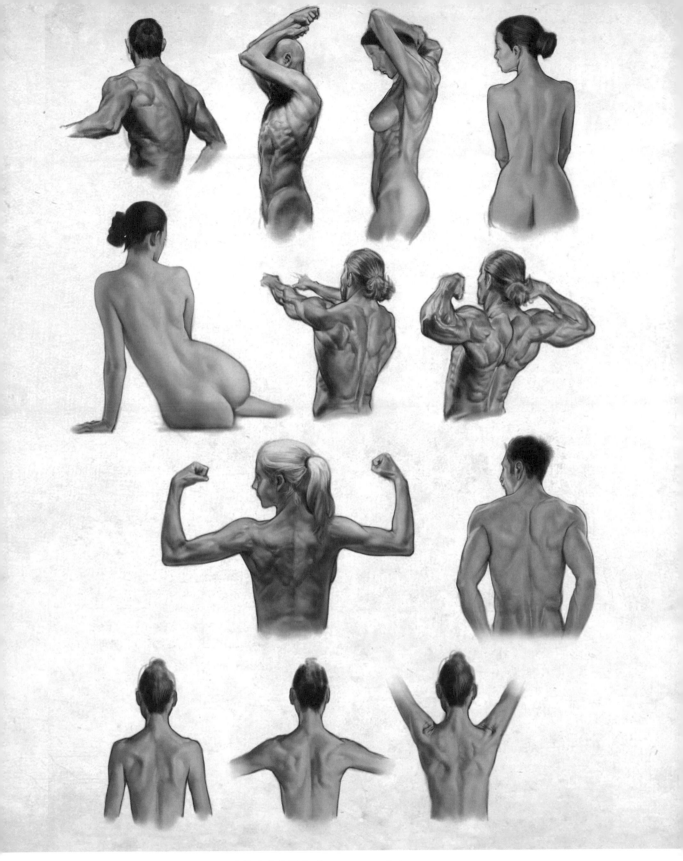

俯瞰人體的肌肉

■ 比較所有肌肉的形狀

　　介紹完脊柱、胸廓和骨骼後，接下來讓我們一起認識軀幹的肌肉。與其他人體部位相比，軀幹的肌肉較大又較厚，數量比想像中來得少，不要一開始就擔心會很艱澀難懂，先稍微有個概念就好。

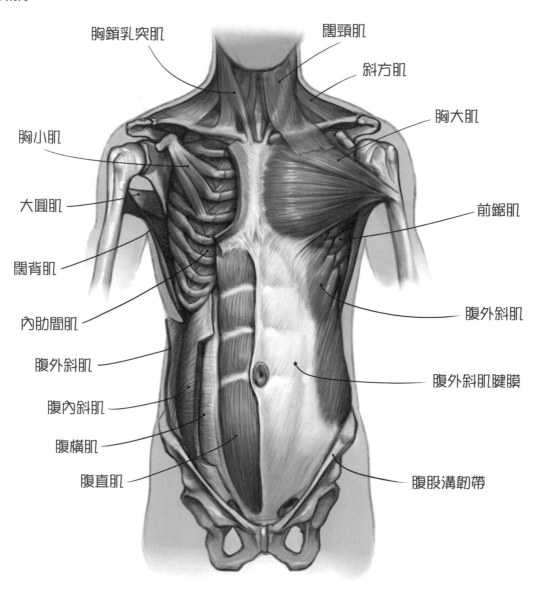

胸鎖乳突肌　　　　　　闊頸肌
　　　　　　　　　　　斜方肌
胸小肌
　　　　　　　　　　　胸大肌
大圓肌
闊背肌　　　　　　　　前鋸肌
內肋間肌
腹外斜肌　　　　　　　腹外斜肌
腹內斜肌　　　　　　　腹外斜肌腱膜
腹橫肌
腹直肌　　　　　　　　腹股溝韌帶

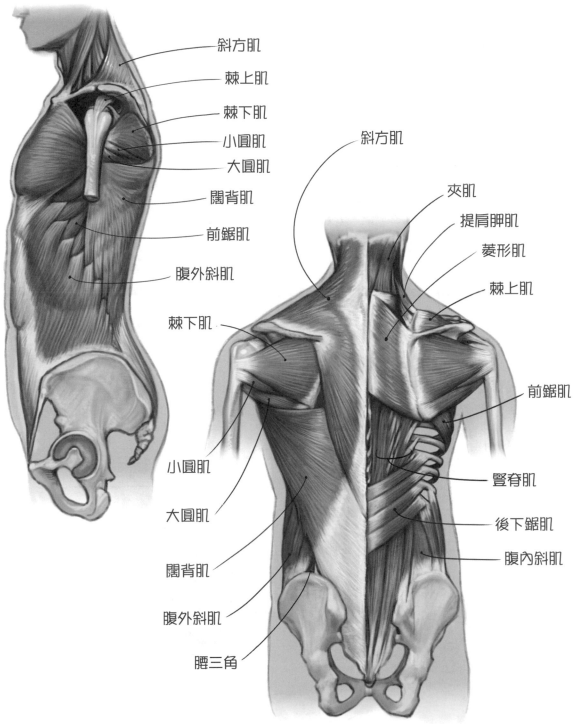

斜方肌

棘上肌

棘下肌

小圓肌

大圓肌

闊背肌

前鋸肌

腹外斜肌

棘下肌

小圓肌

大圓肌

闊背肌

腹外斜肌

腰三角

斜方肌

夾肌

提肩胛肌

菱形肌

棘上肌

前鋸肌

豎脊肌

後下鋸肌

腹內斜肌

■ 軀幹部位的肌肉

　　我們稱為「**軀幹**」的部分，一般包含連接至「脊柱」的胸廓和骨盆。從正面觀察軀幹，頭部下方至骨盆上方共分成頸、胸、腹三個部分。整個軀幹的後方都是背部，長條狀的**豎脊肌**縱貫背部，建議大家將軀幹的正面與背面分開學習。

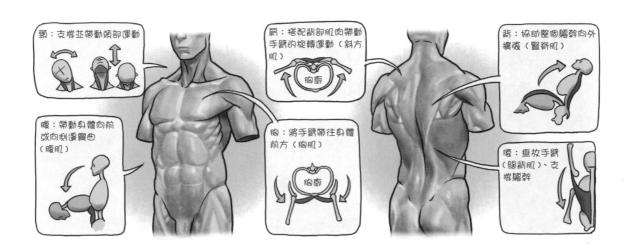

　　軀幹是整個身體中面積最大的部分，雖然看似複雜，但各部位的肌肉大又單純，反而不如想像中困難。確實掌握如上圖所示的各部位功用，有助於理解各肌肉的形狀。接下來，將從頸部開始逐一為大家說明。

頸部肌肉

■ 長脖子危險！

　　說到脖子，也就是「頸部」，大家容易有只不過是連接頭部和胸部的橋樑這種想法，但仔細思考一下，頸部內的呼吸道不僅要將鼻子吸進來的氧氣送至肺部，頸部內的頸動脈還必須將來自心臟的新鮮血液送至腦部，頸部可說是與生命緊密相連的「安全繩」。將這個部分暴露在外是一件非常危險的事，但為什麼動物的脖子還是長得那麼長呢？

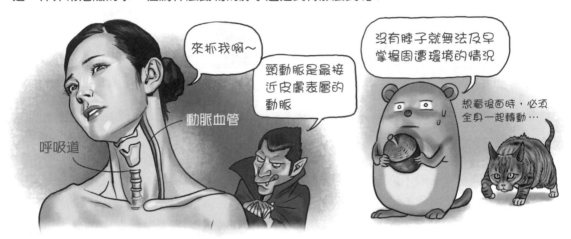

　　為了生存，需要捕食位於高處的糧食；為了迅速發現遠處的敵人，必須確保寬闊視野。基於這些理由，伸出頸部遠比縮著有利。就人類而言，演化成直立結構的同時開始靈活使用雙手，雖然沒有特別理由需要伸長頸部，但轉動頭部的原理和其他動物相同。

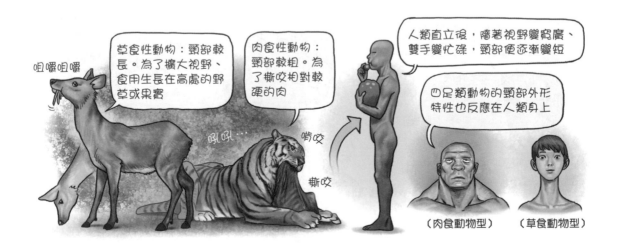

將這麼重要的頸部隨時暴露在外的情況下，人類於感到恐懼、寒冷時，頸部肌肉會出於本能瞬間收縮。換句話說，頸部肌肉不僅能帶動頭部運動，還具有保護動脈和呼吸道的功用。頸部是保護生命的重要大功臣。

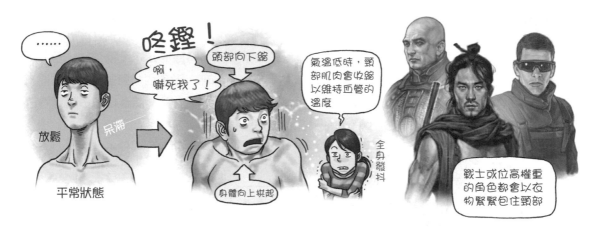

■ 頸部主要肌肉

頸部有好幾條重要肌肉，負責保護動脈血管、使頭部往不同方向轉動，最具代表性的肌肉是胸鎖乳突肌，這塊肌肉同時也是責任最重大的。無論是男性還是女性，想突顯頸部的視覺效果時，絕對少不了胸鎖乳突肌這塊肌肉。而胸鎖乳突肌也是在肌肉概要章節中提到的「主動肌」和「拮抗肌」的重要代表之一。

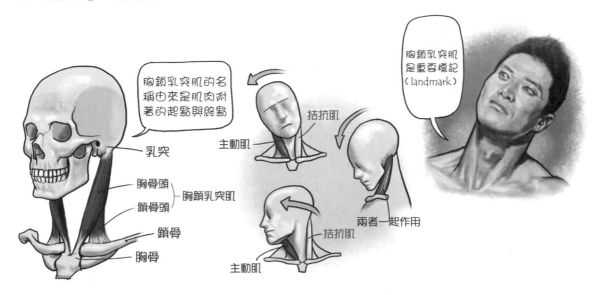

兩側的胸鎖乳突肌之間是俗稱「亞當的蘋果」的喉結。喉結是甲狀軟骨凸起部位，負責保護呼吸道與聲帶。

左右兩側的甲狀軟骨於頸前正中線形成固定角度，男性的夾角小於女性，因而使喉結顯得更向前凸出，「亞當的蘋果」因此成為男性的象徵之一。

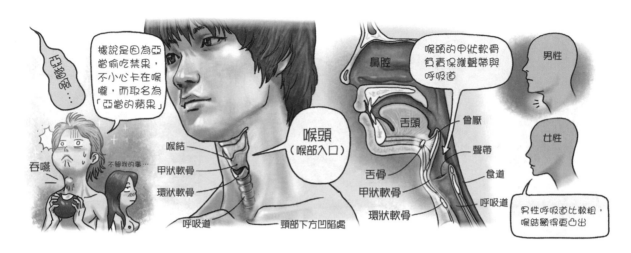

甲狀軟骨的上方部分有形成頸部內側角的舌骨。舌骨上方有負責帶動下顎、張開嘴巴、協助咀嚼食物的肌肉，下方有輔助胸鎖乳突肌以轉動頸部、支撐頸部直立的肌肉。

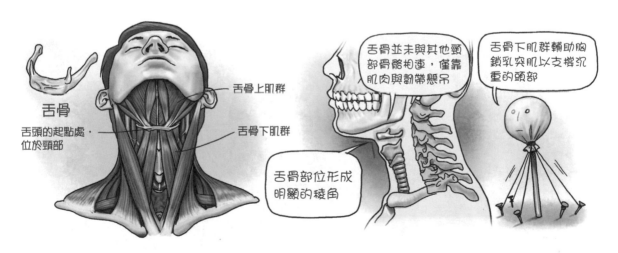

多虧頸部內側的肌肉，我們才能咀嚼與吞嚥食物，以及說話。

頭部後仰動作主要仰賴**斜方肌**的運作。斜肌方不僅附著於頸部，也附著於構成肩胛帶的鎖骨和肩胛棘上，對手臂運動有極大的貢獻（背部肌肉章節中（P258）將進一步詳細說明斜方肌）。

　　斜方肌覆蓋於手臂與頸部，愈常使用手臂力量，斜方肌愈發達。這同時也會使頸部看起來更粗壯，因此粗脖子成了力量的象徵。

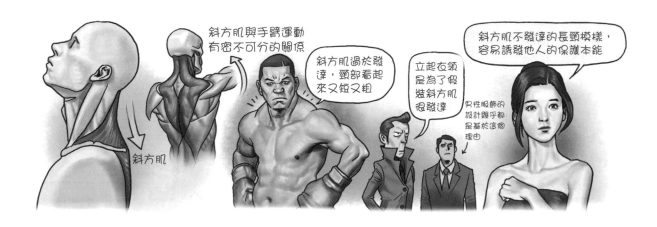

　　從側邊觀察頸部，會發現在胸鎖乳突肌和斜方肌的作用下，顎下部位與胸鎖乳突肌之間、胸鎖乳突肌與斜方肌之間各形成一個三角形區域。這兩個三角形區域各稱為**前頸三角**與**後頸三角**。就美術解剖學而言，這些部位是描繪人物時的重點。

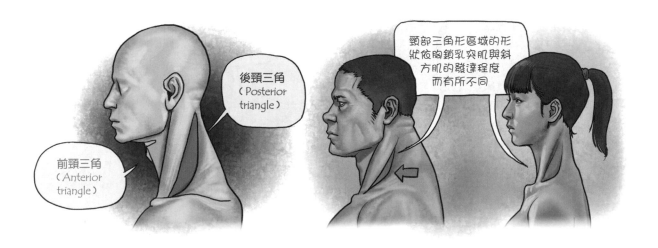

最後，始於下巴並向胸部延伸的**闊頸肌**，雖然大面積覆蓋在頸部，卻因為具有**顏面表情肌**的性質而被歸類為臉部肌肉（附著於皮膚上的肌肉）。用力抬起下巴時，闊頸肌如同肌腱般明顯浮現於整個頸部表面，當畫家要表現抬重物的動作時，多半會特別加強這塊肌肉的描繪。而老年人因頸部皮膚鬆弛，闊頸肌顯得格外清楚。

闊頸肌末端有外頸靜脈（請參閱P623），頸部用力時，這個部位會清楚浮現且更加明顯。

■ 將肌肉拼裝到頸部各部位

如同臉部章節中的作法，將頸部主要肌肉與深層肌肉逐一拼裝到頸部。

頸部肌肉除了先前介紹的主要肌肉外，還有許多宛如電子儀器內複雜配線的細薄肌肉，要全盤掌握實在有些困難，再加上部分肌肉覆蓋於胸鎖乳突肌與斜方肌下方，從外表看不出來，建議大家只要將這些頸部深層肌肉的功能與任務當作參考就好。

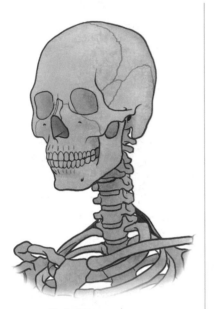

01. 後上鋸肌
（serratus posterior superior m.）
※「m.」是muscle的縮寫

02. 頭夾肌
（splenius capitis m.）

03. 頸最長肌
（longissimus cervicis m.）

04. 頭半棘肌
（semispinalis capltis m.）

05. 二腹肌①、頸夾肌②
（digastricus m.／splenius cervicis m.）

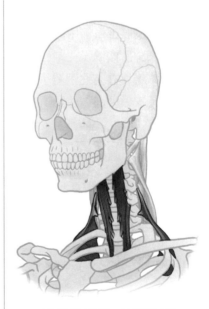

06. 胸髂肋肌①、頸長肌②
（iliocostalis thoracis m.／longus colli m.）

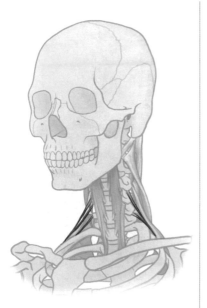

07. 後斜角肌
（scalenus posterior m.）

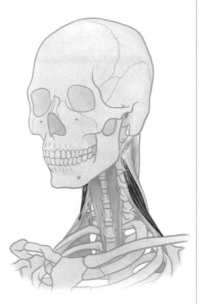

08. 提肩胛肌
（levator scapulae m.）

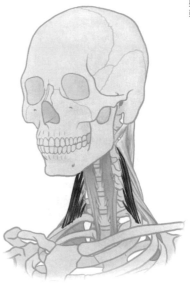

09. 中斜角肌
（scalenus medius m.）

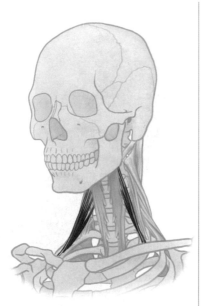

10. 前斜角肌
（scalenus anterior m.）

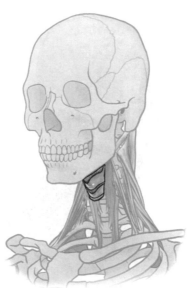

11. 舌骨、甲狀軟骨
（hyoid bone／thyroid cartilage）

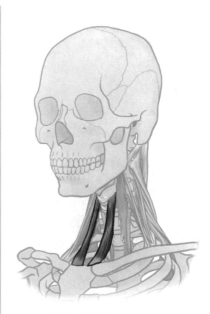

12. 胸骨甲狀肌
（sternothyroideus m.）

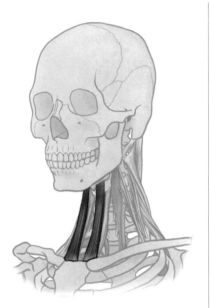

13. 胸骨舌骨肌
（sternohyoideus m.）

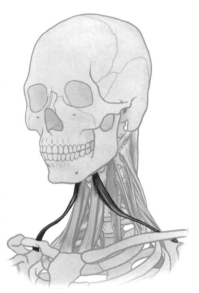

14. 肩胛舌骨肌
（omohyoideus m.）

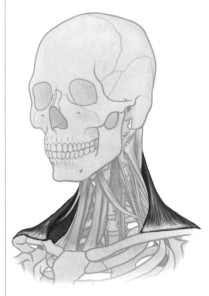

15. 斜方肌
（trapezius m.）

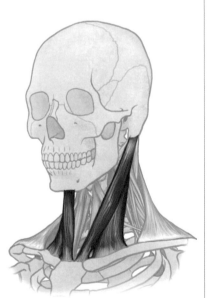

16. 胸鎖乳突肌
（sternocleidomastoid m.）

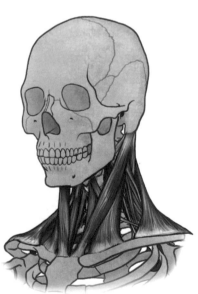

17. 頸部肌肉正面觀

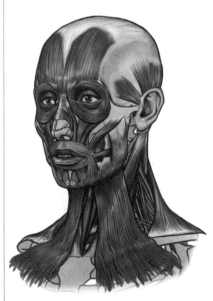

18. 包括闊頸肌（platysma）在內的臉部肌肉
臉部肌肉請參照P121。

■ 各種角度的頸部形狀

頸部表面除了重點部位的胸鎖乳突肌、闊頸肌、喉結、鎖骨外,其餘部位都不明顯。頸部表現的關鍵在於能否完美畫出重點部位。

讓我們基於之前所學的內容,再次複習各部位名稱。

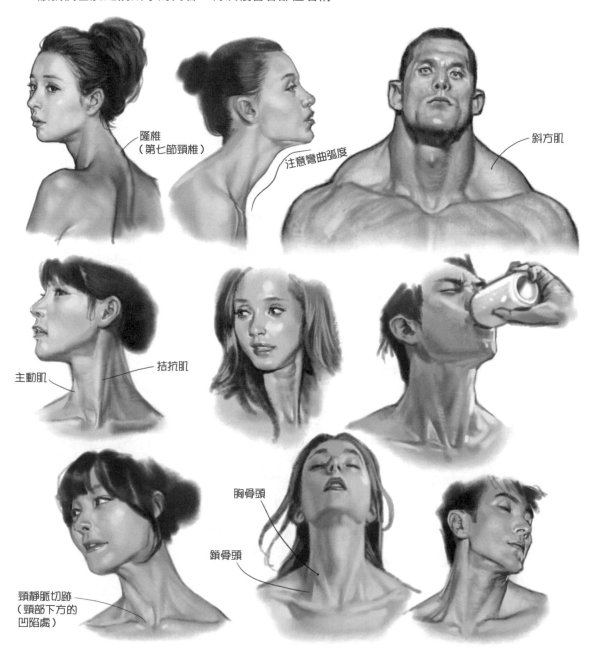

隆椎
(第七節頸椎)

注意彎曲弧度

斜方肌

主動肌

拮抗肌

胸骨頭

鎖骨頭

頸靜脈切跡
(頸部下方的
凹陷處)

胸部肌肉

■ 作用於胸廓運動的胸部肌肉

　　胸部位於鎖骨與腹部（第六對肋骨附近）之間。胸部與手臂運動有密不可分的關係，因此，胸膛向來是男性的象徵。胸部同時也具有直接保護心臟與肺臟（維持生命的器官）的重要功用。

　　胸部肌肉的功用是帶動胸廓運動、輔助呼吸運動、使身體向前縮、幫助手臂緊抱物體。手臂向前、無法夾緊腋下的拳擊或柔道選手通常都擁有非常發達的胸肌。

・胸廓的功用

鳥類必須不斷拍打翅膀，胸部肌肉大，卻不會囤積脂肪，只是味道可能差了點…

■ 胸部主要肌肉

　　接下來為各位介紹從表面看不見，但在呼吸運動中占有一席之地的肋間肌。肋間肌如字面所示，是胸廓與肋骨之間的肌肉，分為外肋間肌與內肋間肌。肋間肌帶動肋骨運動、輔助呼吸運動，原理大致如下圖。這個原理會在之後的「後上・下鋸肌」章節中再次出現，這邊請大家先牢記。

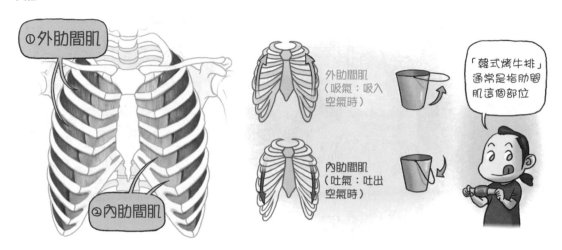

　　再來要介紹的是帶動手臂運動的肌肉。鎖骨下肌和胸小肌各自始於鎖骨和肩胛骨的「喙突」，然後延伸至肋骨，能將肩胛骨向內側拉動。鎖骨下肌和胸小肌能夠如下圖所示，作用於手臂的向下運動。

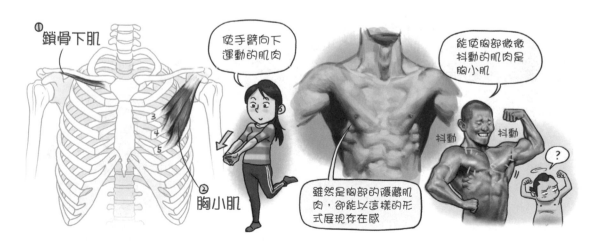

試想一下手臂的功用，會發現光靠鎖骨下肌和胸小肌根本不足以應付。這時候就輪到它登場了！**前鋸肌**始於肩胛骨內側，覆蓋胸廓外側和後面，外形像鋸子，因此取名為前鋸肌。

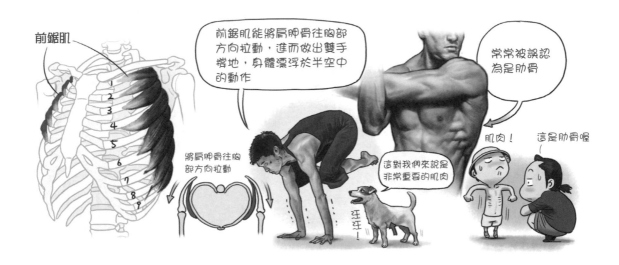

說到胸部肌肉，大家肯定會先想到**胸大肌**吧？這塊大肌肉按照肌纖維方向依序為**1.鎖骨部**／**2.胸肋部**／**3.腹肋部**三個部分，比較特別的是這三個部分以相反的順序附著於手臂肱骨上，也就是以「扭轉形式」附著於肱骨上。這是為什麼呢？

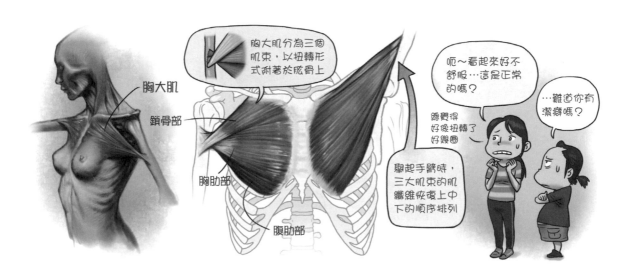

胸大肌以扭轉形式附著於肱骨，單純為了讓手臂向上提舉與向下垂放。舉例來說，**胸肋部**的胸大肌收縮時，手臂向上提舉；**腹肋部**的胸大肌收縮時，手臂向下垂放。四足類動物的前腳一直朝向正面，因此胸大肌並未以扭轉形式附著，但人類為直立構造，手臂向下垂放時，胸大肌就會保持在扭轉狀態。

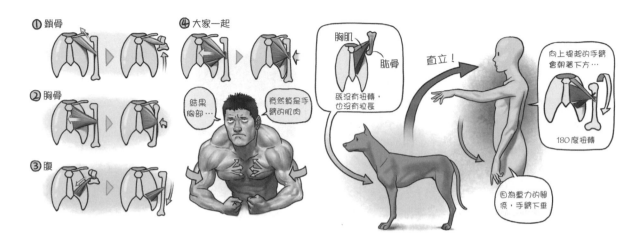

胸大肌的面積大，是胸部肌肉中最強而有力的一塊。由於胸大肌比較發達，在外觀上也格外明顯。再加上在日常生活中容易觀察且具有象徵意義，因此創作人物畫時，通常會特別著墨於這塊肌肉。為了完美呈現，大家務必確實掌握胸大肌的特性。

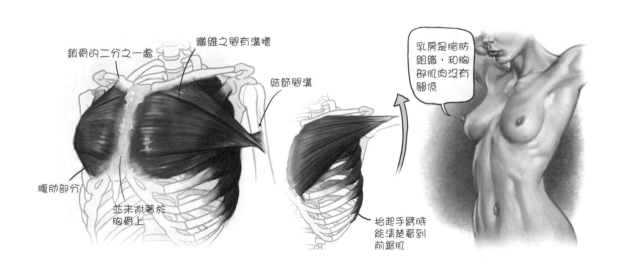

■ 將肌肉拼裝到胸部各部位

依序拼裝每一塊胸部肌肉。胸部肌肉主要附著於數根肋骨上，仔細觀察肌肉於肋骨上的起點與終點。

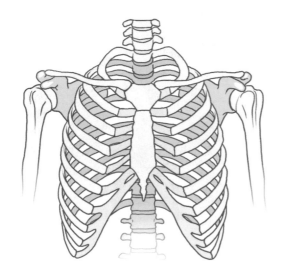

● **胸廓**（thoracic skeleton）
維持胸部形態的骨骼

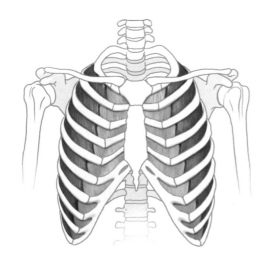

01.外／內肋間肌
（external／internal intercostal m.）
※「m.」是muscle的縮寫

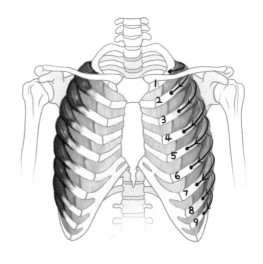

02.前鋸肌
（serratus anterior m.）

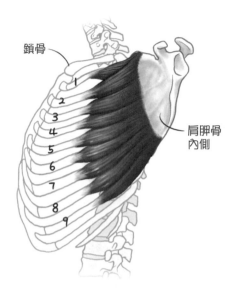

02-1. 前鋸肌的側面觀

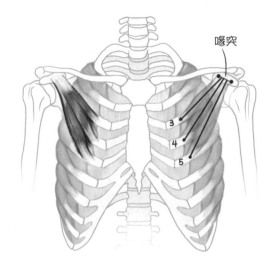

03. 胸小肌
（pectoralis minor m.）

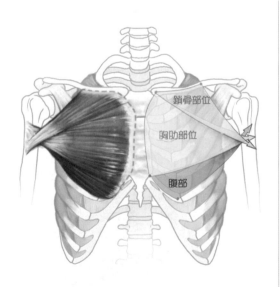

04. 胸大肌
（pectoralis major m.）

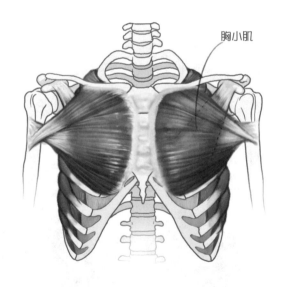

05. 胸部肌肉
（thoracic muscles）

腹部肌肉

■ 保護內臟的肥厚腹部

大家都知道腹部位於胸廓和骨盆之間，內有各種消化器官。腹部除了背側有脊柱（腰椎）外，四周圍沒有其他骨骼，雖然具有能夠彎曲全身的大關節功用，卻沒有任何骨骼加以保護，是人體最脆弱的部位。生活於陸地上的動物，以腹部見人其實是一件相當危險的事。

先前稍微提過這種危險性（P141），因此，通常會帶動「運動」的肌肉都兼具「防禦」功能。而控制沉重下半身的腹肌普遍比上半身的肌肉強韌，即便損傷，也能在短時間內迅速復原。

■ 腹部主要肌肉

　　就功能而言，腹部肌肉屬於**屈肌群**，和胸部肌肉一樣，是由四大塊肌肉共同組成。其中一塊是使身體向前彎曲的**腹直肌**，另外三塊是使身體向側邊彎曲的**腹斜肌**。看到這裡，大家會不會覺得很奇怪呢？向前面彎曲和向側邊彎曲明明都是同樣的彎曲動作，為什麼肌肉數量不一樣？

側彎：三塊

前彎：一塊

　　腹斜肌之所以分成三塊，其實還有其他重要理由。說明理由之前，我們必須先了解構成腹斜肌的三塊肌肉。腹斜肌由深層至淺層依序由**1.腹橫肌／2.腹內斜肌／3.腹外斜肌**構成。

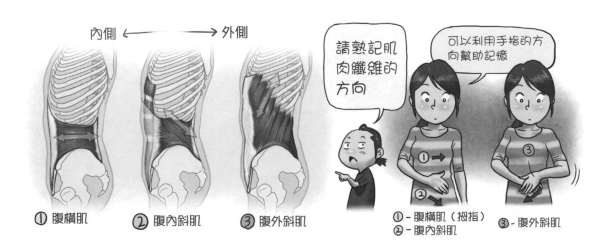

內側 ←——→ 外側

① 腹橫肌　　② 腹內斜肌　　③ 腹外斜肌

①－腹橫肌（拇指）
②－腹內斜肌　　③－腹外斜肌

腹橫肌和腹內斜肌比腹外斜肌位於腹部的更深層，腹部表面的形狀主要來自於**腹外斜肌**。腹外斜肌始於第五～十二對肋骨，請大家特別留意腹外斜肌斜向往下延伸的形狀。它會和先前胸部肌肉章節中介紹過的前鋸肌如同手指交錯般互相咬合在一起。創作人體畫時，這個部位的形狀是一大重點。

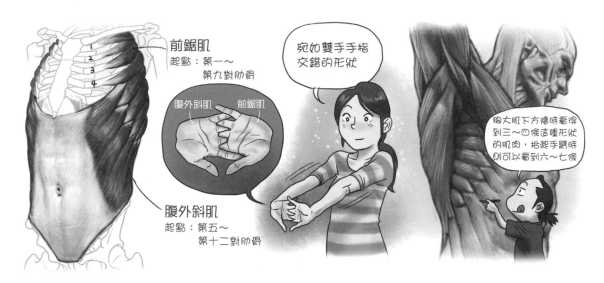

　　從包含腹外斜肌的整個側腹肌肉形狀來看，會發現肌腱遍布範圍廣泛。如同先前說明，我們將這樣的肌腱稱為「腱膜」，有三層肌肉就有三層腱膜，在前腹部位形成堅固強韌的防護層。這個防護層集中於腹部正中央處，並形成腹白線。就結論而言，側腹部肌肉不僅能使軀幹彎曲，同時還具有保護腹部的功用。

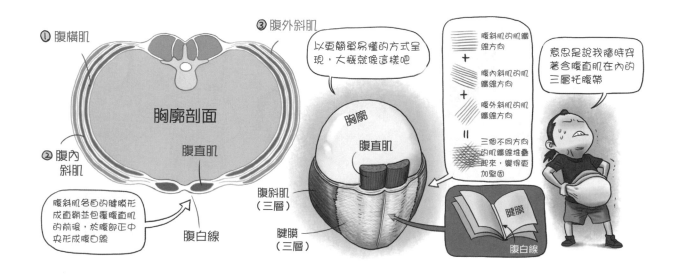

直鞘由腹斜肌的腱膜結合在一起所形成，而有名的腹直肌就隱藏在直鞘中。上半身往下半身方向彎曲，或者下半身往上半身方向抬起，這兩種動作都需要強大的力量，但問題是這塊肌肉的長度比想像中還要長了許多。

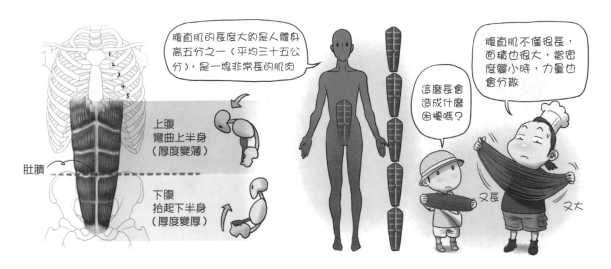

這下可就傷腦筋了，畢竟我們無法任意縮短肌肉的長度。

不過，要讓長長的腹直肌發揮強大力量，只需要將腹直肌分割成數塊肌腹就可以了。將腹直肌分割成上下數塊的橫線稱為「腱劃」，但分成四等份或五等份會因個人情況而有所不同。另外，將腹直肌分割成左右兩塊的是腹白線，腱劃與腹白線相互交錯下，就形成我們平時常說的「六塊肌」。

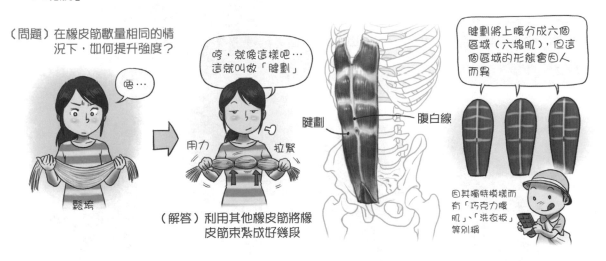

因為腹直肌和腹外斜肌共存，在腹部形成好幾個獨特的視覺標誌。首先是兩塊肌肉之間的大三角形腱膜區域。肌肉愈發達，這個區域會愈往內側凹陷。這個區域沒有特別的名稱，但腹外斜肌所形成的**半月線**（呈半月形狀）是腹部的視覺標誌之一。大家也要仔細觀察腹部底端，腹部肌肉延伸至骨盆的部分。

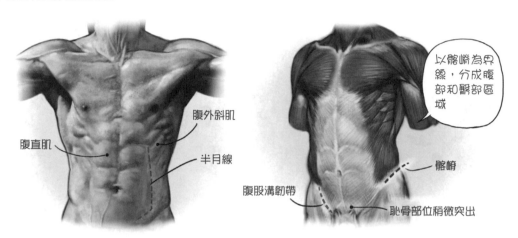

　　啊，對了！雖然這和肌肉沒有太大的相關性，但我們不能忽略人體另外一個重要標誌「肚臍」。

　　胎兒透過臍帶從母體的胎盤獲得營養，而臍帶乾枯並脫落後的痕跡就是肚臍。胎兒出生後，肚臍就不具任何功用，但肚臍不僅是重要的解剖標誌，肚臍外形在腹部美學上也占有一席之地。

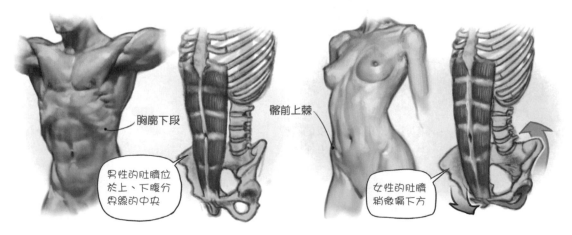

大家應該都知道腹部堆積不少脂肪，在一般情況下，我們無法從表面看到腹肌的形狀。但腹肌不僅是腹部的底座，更是描繪人物時不可或缺的要素，就算在自己的腹部看不到結實的腹肌，也務必確實掌握腹部肌肉的形狀。

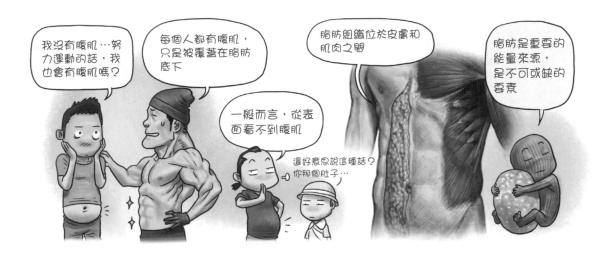

■ 將肌肉拼裝到腹部各部位

讓我們依序將腹部肌肉拼裝到腹部各個部位。描繪腹部時就如同用厚厚的布將軀幹的中空部分捆起來，但要特別留意腹外斜肌和前鋸肌互相咬合的形狀。

● **軀幹**（corpus）
除了頭、手臂、雙腳以外的胸腹部位

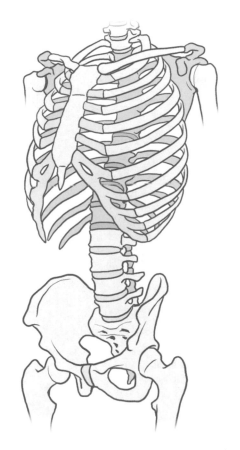

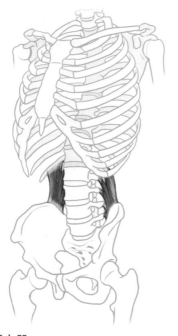

01. 腰方肌

（ quadratus lumborum m. ）

※ 「m.」是 muscle 的縮寫

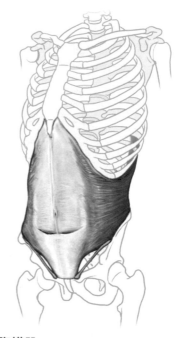

02. 腹橫肌

（ transversus abdominis m. ）

－下半部的洞孔為弓狀線

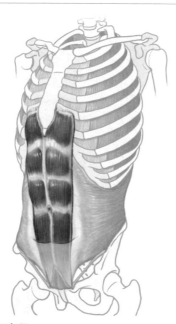

03. 腹直肌

（ rectus abdominis m. ）

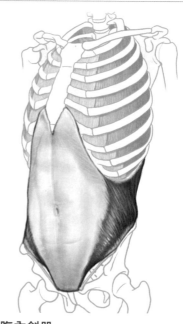

04. 腹內斜肌

（ internal abdominal oblique m. ）

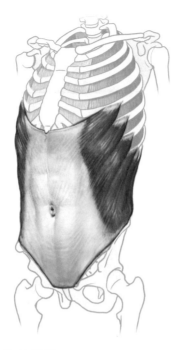

05.腹外斜肌
（external abdominal oblique m.）

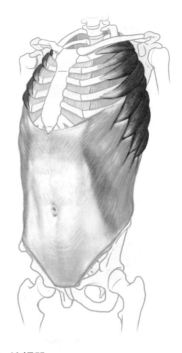

06.前鋸肌
（serratus anterior m.）

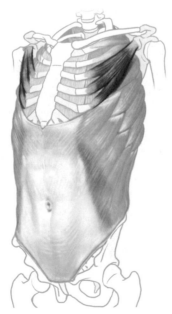

07.胸小肌
（pectoralis minor m.）

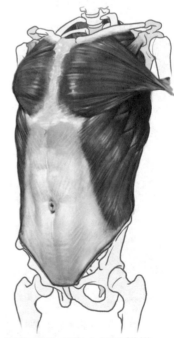

08.與胸部肌肉組合後的模樣

■ 各種角度的正面身體形狀

　　這些圖片是筆者依照先前說明的內容所描繪出來的軀幹範例圖。仔細觀察皮膚覆蓋下的肌肉有什麼樣的表現，另外也特別留意腋下肌肉的形狀，這個部位是大家最容易搞混的，胸部和手臂肌肉匯集的部位。

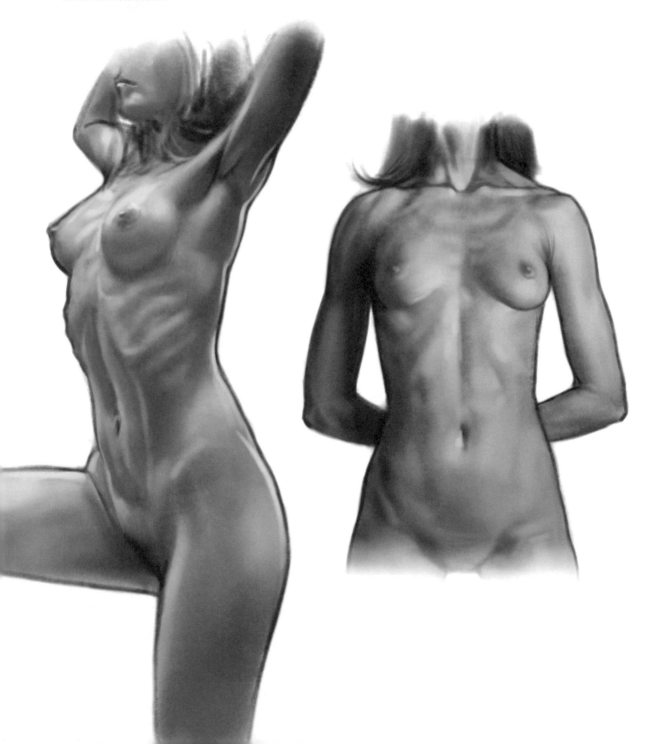

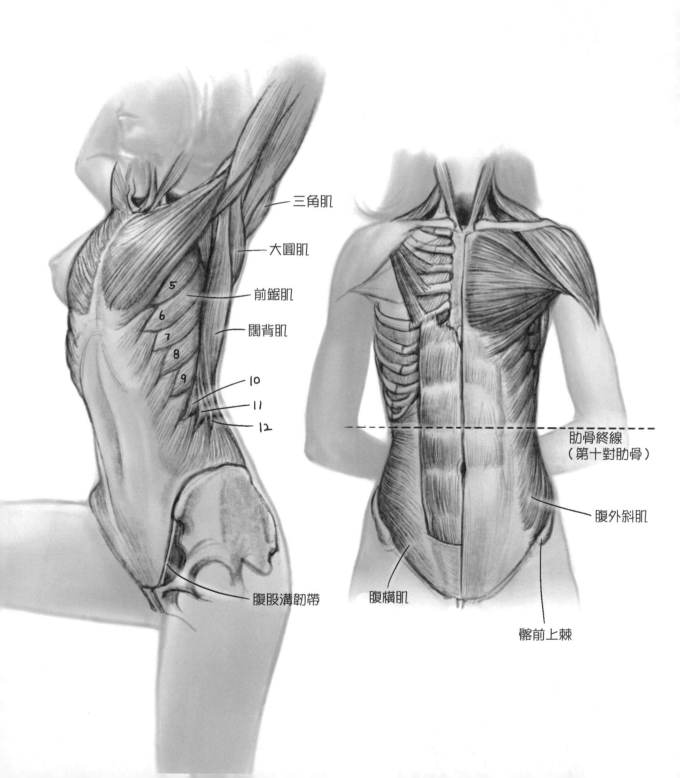

三角肌

大圓肌

5
　　　前鋸肌

6
7　　　闊背肌

8

9　　　10

　　　11

　　　12

肋骨終線
（第十對肋骨）

腹外斜肌

腹股溝韌帶

腹橫肌

髂前上棘

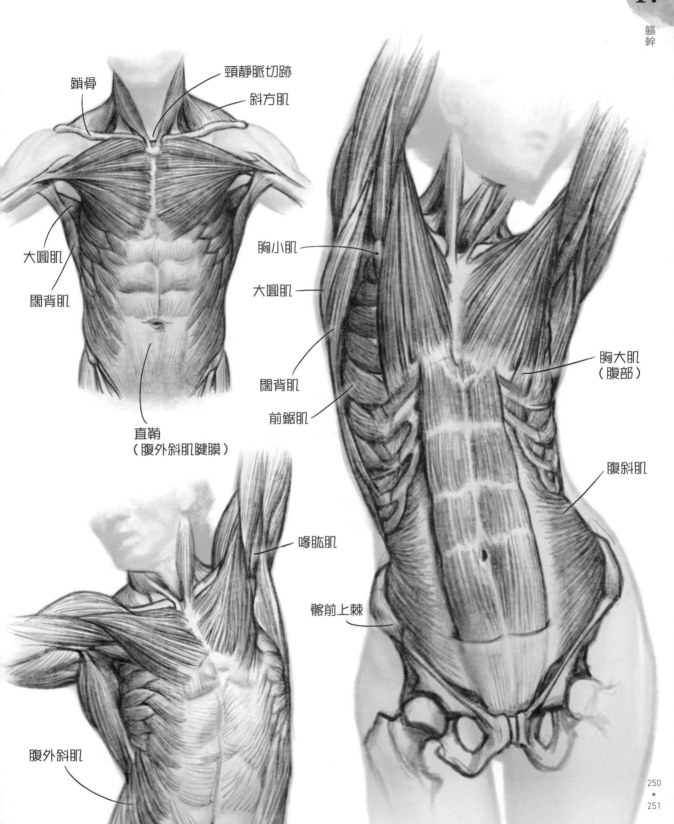

鎖骨

頸靜脈切跡

斜方肌

大圓肌

闊背肌

胸小肌

大圓肌

闊背肌

前鋸肌

直鞘
（腹外斜肌腱膜）

胸大肌
（腹部）

腹斜肌

喙肱肌

髂前上棘

腹外斜肌

背部肌肉

■ 仔細觀察背部

有人不知道背部在哪裡嗎？背部位於胸部和腹部的對側，也就是軀幹後側面，但四足類動物的背部，應該位在朝向空中的軀幹「上方」。仔細想想，我們生活在陸地上時，危險往往從空中「落下來」，頭部的感覺器官再怎麼厲害，也難以確實掌握背部狀態。因此，「背部」比「胸部」和「腹部」配備了更多物理性保護裝置。

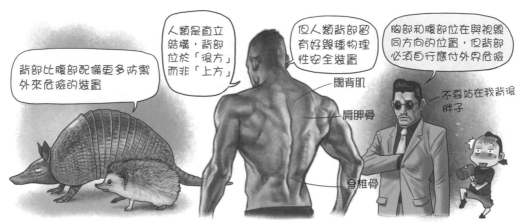

不認同這種說法的人，請試著回想一下連續劇或電影裡的主角遭到敵人攻擊時，為了保護自己，會出於本能採取什麼姿勢？

換句話說，背部肌肉不需要承擔太多保護心肺和腹部的責任，因此更具功能性，更能做出各式各樣的動作。人類也曾經短暫使用四肢走路，演化後沒有產生巨大變化，但比起動物縱向細長的胸廓，人類的胸廓是橫向生長，因此擁有較為寬廣的背部。那麼，問題來了！我們的背部肌肉，平時都在做些什麼工作呢？

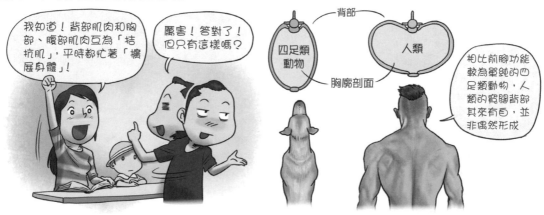

　　背部肌肉和胸部肌肉一樣，分成深層和淺層。深層背部肌肉主要負責帶動肋骨以協助呼吸運動；其次是擔任「伸肌」的角色，負責對抗腹直肌以抬起上半身。至於淺層背部肌肉，也就是表面肌肉，則與「手臂」運動有著密不可分的關係。

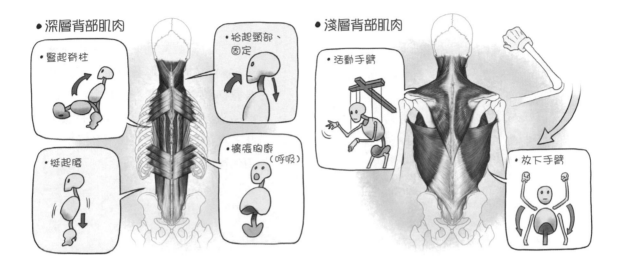

　　背部肌肉面積大，腱膜形狀獨特，肌肉愈發達，背部肌肉的形狀就愈複雜。基於這個緣故，厚實寬背與發達的背部肌肉是名符其實的「力量」象徵與標記，而且在繪畫上也非常有趣。

■ 背部主要肌肉

接著，讓我們從深層開始，逐一檢視背部的主要肌肉。

我們之所以能做到「挺起背部」這個背部最原始的動作，全多虧附著於脊柱兩側的長條形豎脊肌。不同於將身體向前彎曲，向上抬起身體並輔助維持直立狀態需要相當大的力量，因此三種肌肉要相互合作，共同完成這項任務。

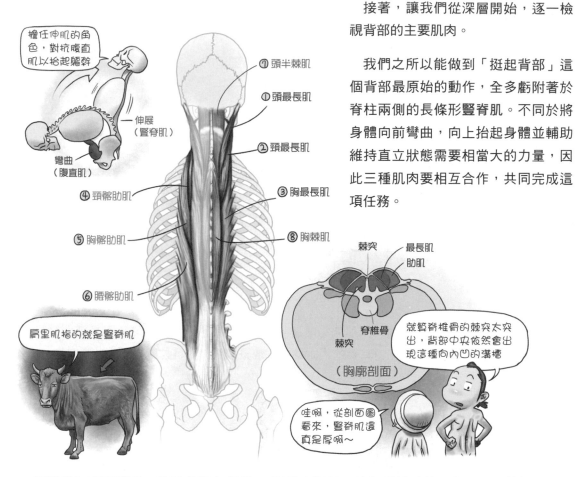

豎脊肌如字面所示，負責「豎立背部」，這其實這是一件相當棘手的工作，需要其他肌肉輔助。這塊協助豎起上半身的肌肉就是四方形的腰方肌，腰方肌位於胸廓末端，也就是第十二對肋骨與後方骨盆之間。

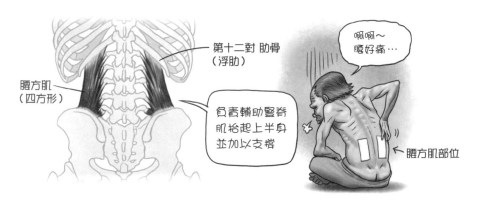

　　頭夾肌和頸夾肌呈平板狀，同樣始於脊柱（頸椎、胸椎），各自終止於枕部與頸椎棘突，兩者於頸後形成雙 V 字形。頭夾肌和頸夾肌各從兩側輔助胸鎖乳突肌進行頭部的旋轉運動，另外也會一起收縮以促使頸椎擴張（簡單說就是使頸部向後反折）。四足類動物向前行走時，必須抬起頭看著前方，因此作用於抬頭的肌肉多半比較發達。

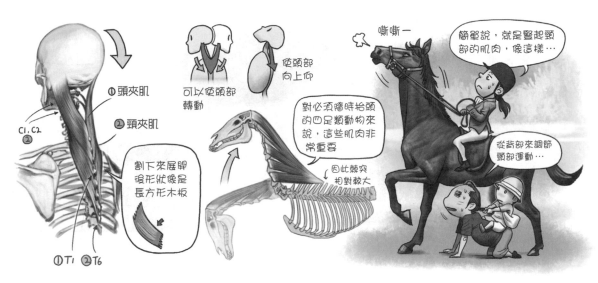

豬是例外。雖然豬也有夾肌（splenius），但由於先天的骨骼構造，豬的頭部無法抬起超過十度。

　　先前簡單介紹過的肋間肌，主要工作是輔助肋骨進行呼吸運動，而後上鋸肌和後下鋸肌同樣利用將肋骨拉向背部的方式來輔助肺部進行呼吸運動。和先前說明過的前鋸肌相同，呈鋸齒狀的肌肉都稱為「鋸肌」。

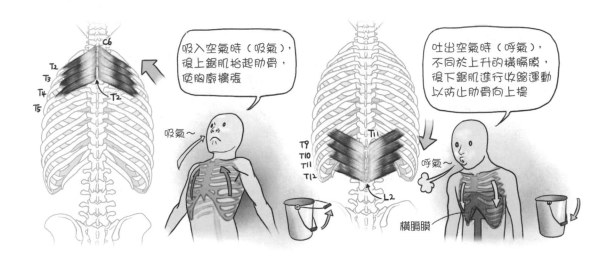

我們剛才介紹的是與呼吸、垂直運動有關的上半身肌肉，接下來為大家說明與手臂運動有密切關係的肌肉。**提肩胛肌**和**菱形肌**將肩胛骨（手臂起點）向內側拉提，使手臂做出上旋與上提（請參照P314）的動作。

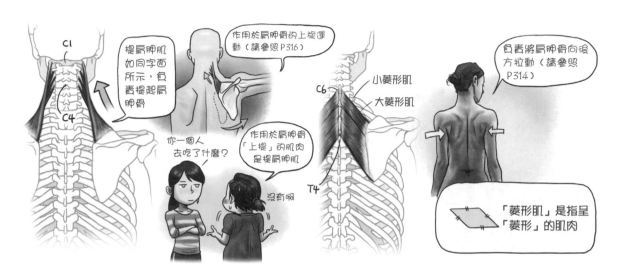

C1

C4

提肩胛肌如同字面所示，負責提起肩胛骨

作用於肩胛骨的上旋運動（請參照P316）

你一個人去吃了什麼？

沒有啊

作用於肩胛骨「上提」的肌肉是提肩胛肌

C6

小菱形肌
大菱形肌

T4

負責將肩胛骨向後方拉動（請參照P314）

「菱形肌」是指呈「菱形」的肌肉

對運動有興趣或喜歡動作派影星李小龍的人，應該不會對闊背肌感到陌生。

闊背肌是一片大而扁平的三角形肌肉，起點為背側胸廓下端至薦骨棘突，隨著向上延伸而逐漸變窄，最後附著於手臂內側。闊背肌作用於手臂的提起與放下運動，在引體向上運動中，更是不可或缺的主角。

闊背肌能使手臂用力向下運動

是人體肌肉中，幅度最寬的肌肉

飄～

請注意闊背肌包覆肩胛骨下端的形狀！

T7

在拍動翅膀與爬樹運動中相當活躍的肌肉之一！

從四足類動物的身體側面，比較容易看清楚這塊肌肉

仔細觀察闊背肌會發現一件有趣的事，就是闊背肌附著於手臂內側的部位有扭轉現象，這類似之前介紹過的胸大肌，但不同於胸大肌分三個部分以相反順序附著於肱骨，闊背肌只有一塊，在手臂抬起時，肌肉仍舊處於扭轉狀態。基於這個特性，手臂才得以用力向下擺動。

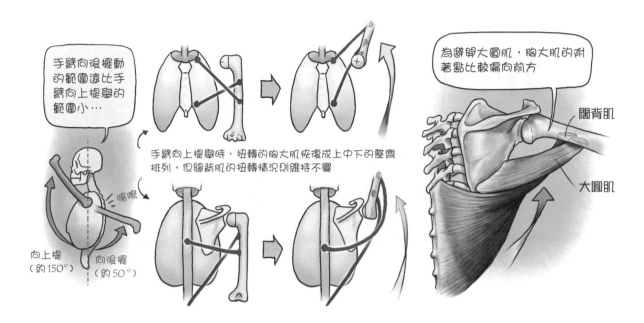

闊背肌的面積是人體肌肉中最大的，一目了然的形狀令人留下深刻印象，因此在人物畫中，尤其是肌肉型男性，這塊肌肉是絕對欠缺不了的要件之一。描繪闊背肌時，要特別注意是從背部開始，終止於手臂內側。畫人體正面時必須將雙臂向兩側張開，才看得到闊背肌。這有點類似隱藏在腋下內側的「翅膀」，但並非所有人都能露出那一小部分的闊背肌。

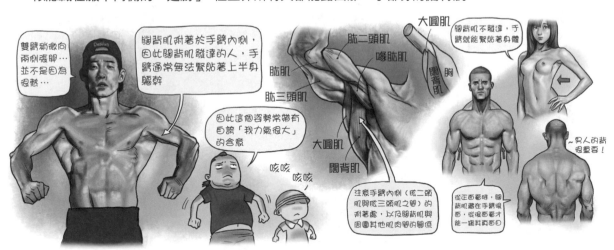

若說闊背肌是讓手臂向下擺動的肌肉，最後要為大家介紹的**斜方肌**則包辦除了手臂向上提舉、向前平舉以外的所有運動。換句話說，手臂運動中任務最多，堪稱「手臂主人」的肌肉就是斜方肌。斜方肌行經背部和肩部，連接至肩胛骨（肩帶）和鎖骨，進而促使手臂做出多樣化的動作。

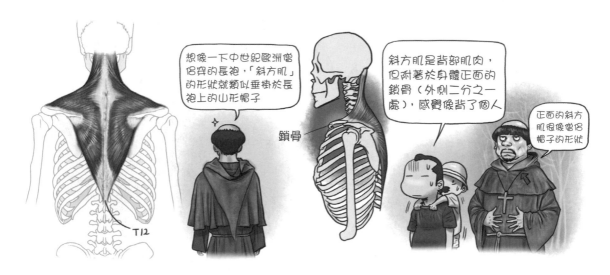

斜方肌與人體好幾個部位都有密切關係，因為有斜方肌，人體才能做出各式各樣的動作。依照斜方肌上、中、下方纖維的收縮運動，我們可以做出縮／放肩膀、挺胸／縮胸、抬起／轉動頸部等各種動作。除此之外，斜方肌更與肩胛骨（手臂的起點）運動緊密相連，平時大量使用臂力的人都有相當發達的斜方肌。

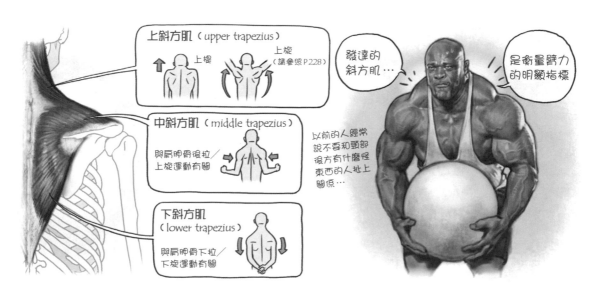

當我們感到危險時，會出於本能縮頸、聳肩，這是身體的自然防禦行為。收縮胸鎖乳突肌以保護頸動脈的同時，收縮斜方肌以準備活動手臂。長時間處於壓力、緊張狀態下，容易導致斜方肌維持在收縮狀態，而這也是造成頸後、肩膀僵硬的原因。

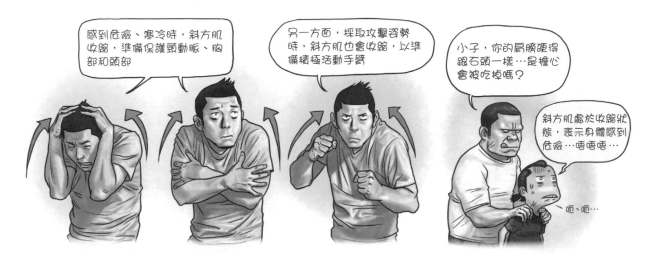

請大家特別留意斜方肌的肌腱形狀。肌肉有各式各樣的任務，導致肌腱形狀相對獨特且複雜，我們必須確實掌握造成各種姿勢的理由。在這之前，我重複過好幾次，肌肉因發達而鼓起，肌腱的凹陷程度就會跟著變明顯，背部外觀也會受到影響。

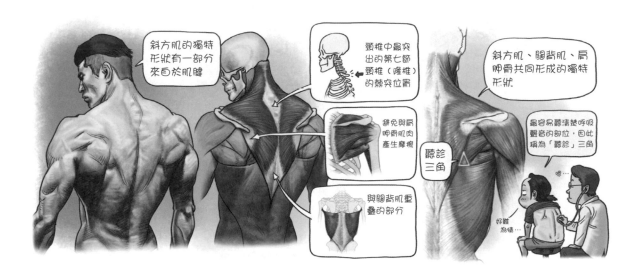

■ 將肌肉拼裝到背部各部位

　　又該是將背部肌肉依序拼裝至背部的時候了。能清楚分辨深層背部肌肉（豎立軀幹、輔助呼吸運動）與淺層背部肌肉（活動手臂）的功用後，比起死記，依照各功用分區的學習會更有效果。接下來就讓我們先從與肩胛骨有關的淺層肌肉開始吧。

● **軀幹的骨骼**（背面）

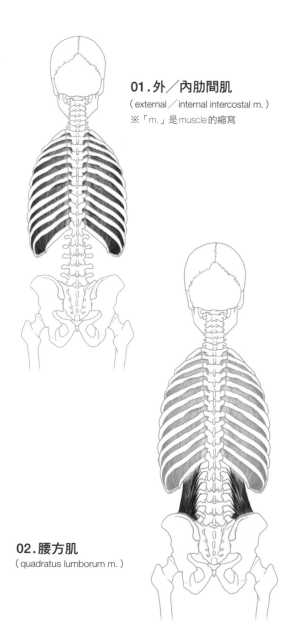

01.外／內肋間肌
（external／internal intercostal m.）
※「m.」是muscle的縮寫

02.腰方肌
（quadratus lumborum m.）

03. 腹橫肌
（transversus abdominis m.）

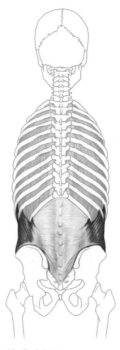

04. 腹內斜肌
（internal abdominal oblique m.）

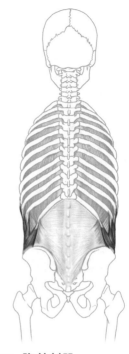

05. 腹外斜肌
（external abdominal oblique m.）

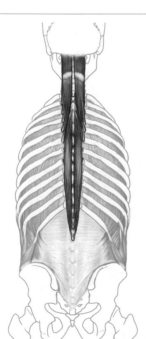

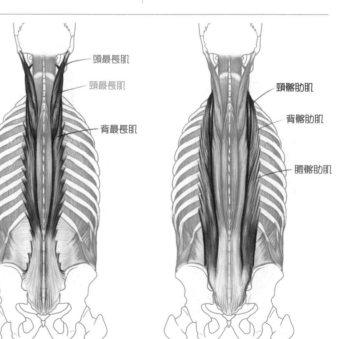

頭最長肌
頸最長肌
背最長肌

頸髂肋肌
背髂肋肌
腰髂肋肌

06. 豎脊肌（棘肌、最長肌、髂肋肌）
（erector spinae m.）

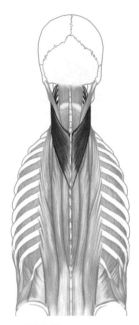

07. 頸夾肌
（splenius cervicis m.）

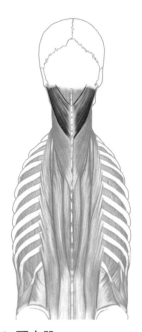

08. 頭夾肌
（splenius capitis m.）

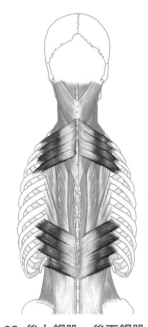

09. 後上鋸肌、後下鋸肌
（serratus posterior superior m.／
serratus posterior inferior m.）

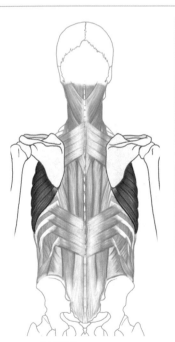

10. 前鋸肌
（serratus anterior m.）

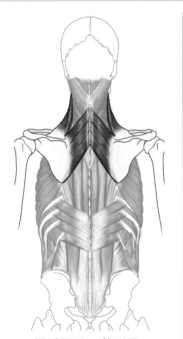

11. 提肩胛肌、菱形肌
（levator scapulae m.／
rhomboideus m.）

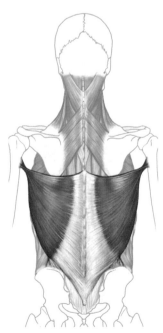

12. 闊背肌
（latissimus dorsi m.）

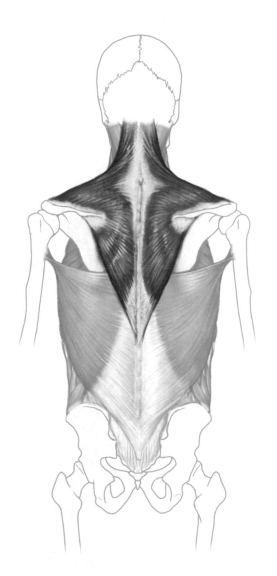

13. 斜方肌

（trapezius m.）

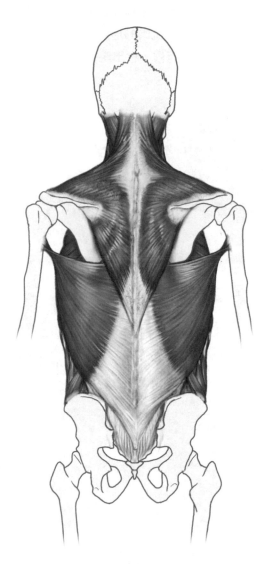

14. 完成背部肌肉

■ 各種角度的背部形狀

　　我在之前的章節中稍微提過，背部形狀並非只取決於肌肉的發達程度，同時也會受到骨骼和肌腱形狀的影響。尤其是豎脊肌，雖然屬於深層肌肉，但因為具有厚度，在支撐上半身維持直立狀態時，這塊肌肉的形狀會浮現於身體表面（特別是腰部一帶最明顯）。除此之外，請大家留意彎曲上半身的時候，會出現在肌肉間的脊椎棘突。

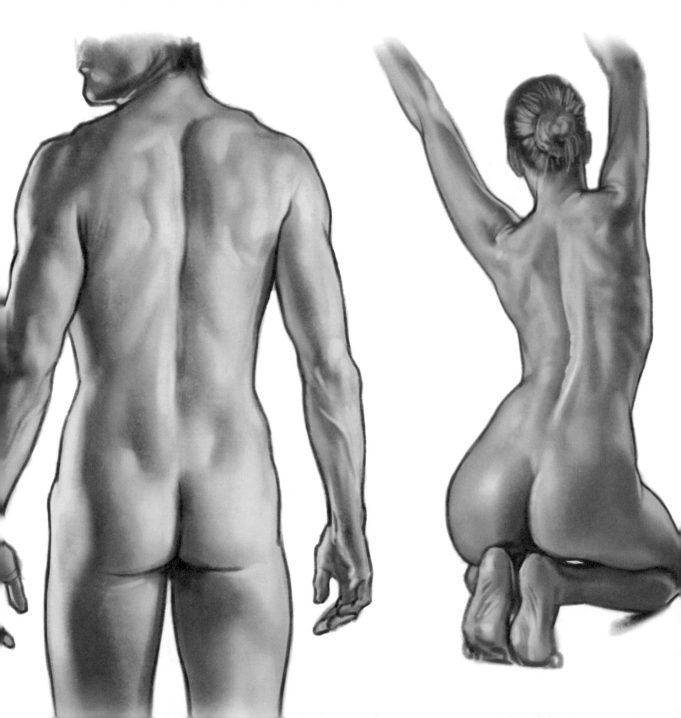

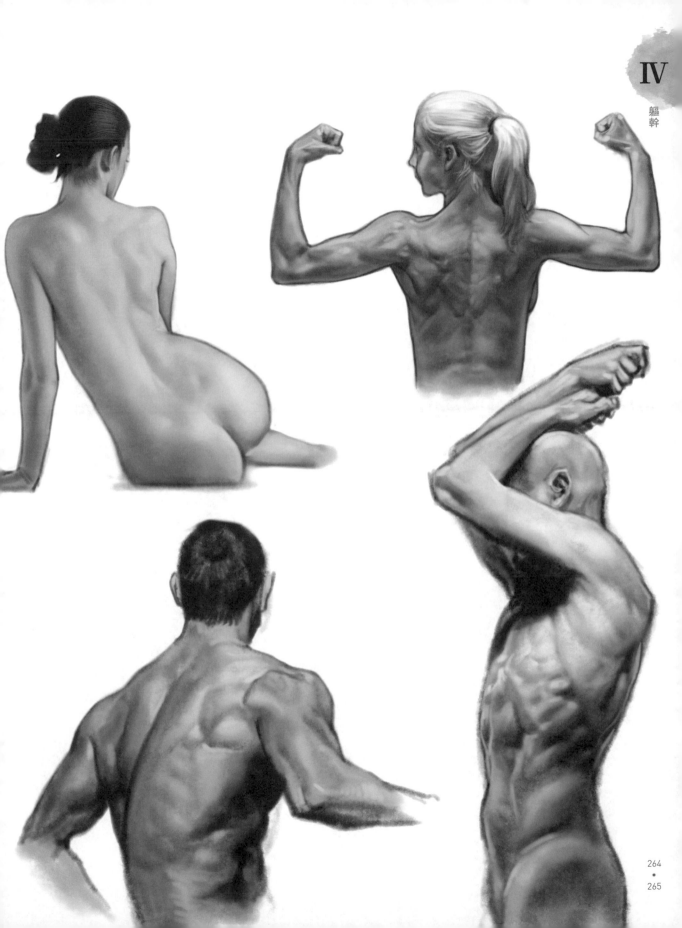

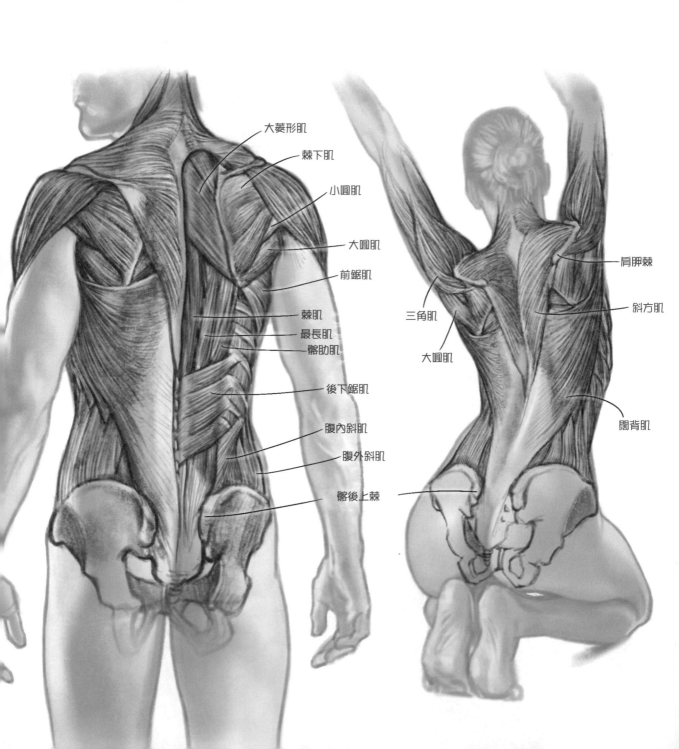

大菱形肌

棘下肌

小圓肌

大圓肌

前鋸肌

棘肌

最長肌

髂肋肌

後下鋸肌

腹內斜肌

腹外斜肌

髂後上棘

三角肌

大圓肌

肩胛棘

斜方肌

闊背肌

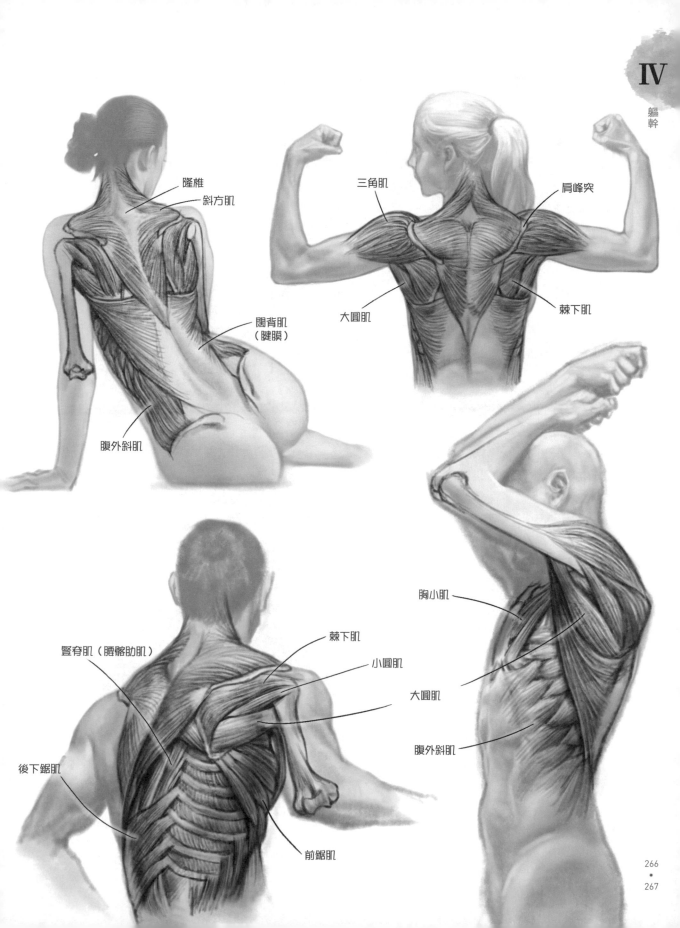

隆椎

斜方肌

三角肌

肩峰突

闊背肌
（腱膜）

大圓肌

棘下肌

腹外斜肌

豎脊肌（腰髂肋肌）

棘下肌

小圓肌

大圓肌

胸小肌

後下鋸肌

腹外斜肌

前鋸肌

emissary of justice
RAYPHIE

「正義使者 RAYPHIE」鉛筆畫／Painter pencil brushes／2015

讓身體印記露骨的浮現於衣服表面是繪畫的不成文慣例，尤其是象徵「力量」的英雄角色。另外，緊身的衣服具有從外部壓迫肌肉，促使其收縮的效果，不僅能讓身體容易出力（請想像一下健身房的教練和瑜伽老師的服裝），也具有「第二層皮膚」的功用，既可減少擦傷，也不會受到空氣阻力的影響，有助於提升運動速度。站在畫家的立場，這樣的服飾能夠在視覺上強調身體姿勢、線條和動作，最重要的一點是比較好畫！只要像畫裸體畫般單純地畫線條就可以了。

V

手臂與手

最靈活的工具

陸地上有重力、氣壓和摩擦力，
光靠頭部和脊柱，身體無法自由活動。
因此我們還需要特別的移動手段。

這個章節將詳細為大家說明——為了活下去，
手臂和手具體做了些什麼、手臂和手的構造，
以及和其他脊椎動物相較，又有什麼不同之處。

將人體當作一棵樹：
手臂是樹枝

■ 手臂的基本功用

　　我們說過以樹木來比喻，頭和軀幹各自是「根」和「莖」，屬於「體軸骨骼」，而接下來要介紹的手臂和腳則相當於樹木的「樹枝」。這些「樹枝」和其他身體器官都在生存活動中占有一席重要地位，但由於與心肺功能、消化、排泄等最主要的生存活動沒有太大關連，因此稱為附屬骨骼。如同路上的行道樹經過修剪也不會死亡，人類即便少了手臂和腳，依舊能夠維持生命存續。

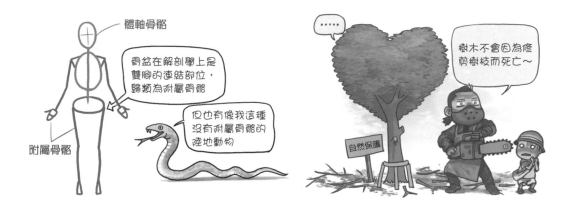

　　話雖如此，手臂和腳對陸地動物的生存貢獻極大也是不容否認的事實。接著讓我們思考一下，身為附屬骨骼的手臂和腳最具代表性的功用是什麼呢？

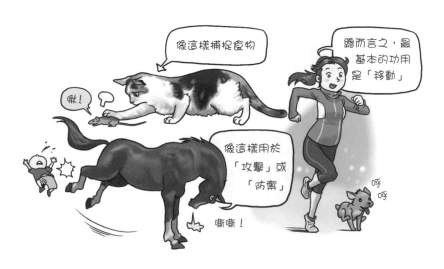

如大家所見，捕捉食物或進行攻擊算是附加功用，手臂和腳最主要的功用是**移動**。後腳當然無需多說，而人類的前腳，也就是手臂，雖在演化成「直立」結構後逐漸不具「移動」功用，但依然擔負移動的基本要素「轉換方向」和「維持平衡」的重責大任。

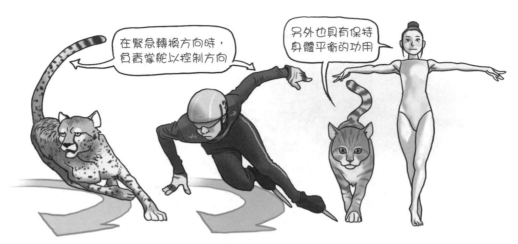

人類的手臂好比是四足類動物的「尾巴」，沒有手臂便無法順利地緊急轉換方向。

若說手臂和腳的主要功用是「移動」，無論四足類動物或人類，後腳同樣負責向前推進，但人類的前腳「手臂」和四足類動物不太一樣。人類的手臂並非只用於「移動」，另外還具有抓握、丟擲物體等各種功用，這是人類演化成「直立」結構後才產生的變化。

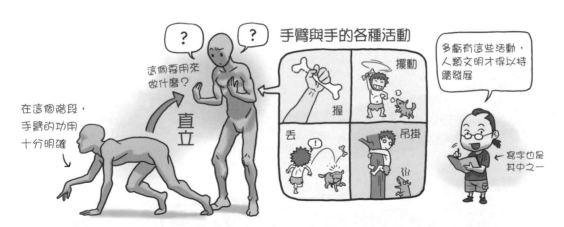

手是於人體直立後才開始發達，還是為了使用手才變成直立結構呢？關於「直立」的緣由眾說紛紜，唯一清楚知道的是直立帶給人體非常重大的改變，以及在自然界中算是弱勢族群的人類為了生存而不得不直立。

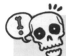 # 請等一下！ 手臂和臉部

「手臂」和「手」的功用增加後，除了手臂和手自身產生變化外，也大幅改變了全身形狀，甚至是「臉部」形狀。

如上圖所示，動物常用嘴巴叼著自己的孩子、啃食獵物、磨碎野草，但人類不一樣。自從「雙手」有了其他功用後，嘴巴周圍的肌肉退化使口腔構造逐漸向內縮。

而隨著腦容量變大（請參照P94）和下顎突出，逐漸形成人類才有的特徵「扁平的臉」。實際上，雙手的新功用也是促使臉部形狀改變的原因之一。

如果只是為了「移動」，手臂結構只需要像棍棒一樣單純就好，然而人類手臂具有各式各樣的功用，因此構造上變得極其複雜，與其他陸地動物大不相同。構成人體的所有骨骼和肌肉中，約有三分之一集中在手臂，這樣大家應該不難想像手臂有多複雜和多重要了吧。

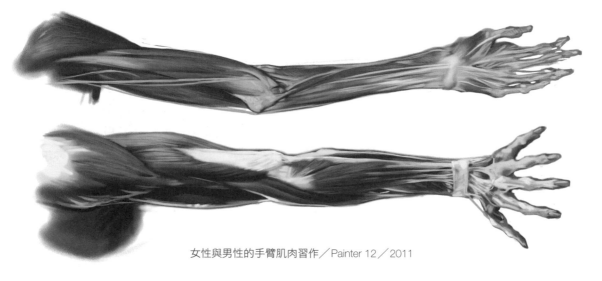

女性與男性的手臂肌肉習作／Painter 12／2011

看到這麼複雜的圖，相信大家已經開始感到痛苦了吧。其實不需要太害怕，我之前也說過好幾次，無論機械構造再怎麼複雜，只要確實掌握運作原理，複雜的東西也會變簡單。

希望大家牢記一點，所有的運作原理都始於特定的「必要性」。換句話說，正因為有「必須是這樣的理由」，才會一開始就有這樣的構造設計。在正式介紹手臂之前，讓我們先好好思考「手臂」的「存在理由」。

■ 掌握手臂所表達的語言

手臂的存在理由包含之前說過的移動，用手抓取、投擲物體等有意識的運動。除此之外，手臂還有另外一個重要功用，就是遇到外界的物理性刺激或攻擊時，變身成保鏢以保護腦部和心肺器官。沒有手臂不僅會造成日常生活諸多不便，對外在刺激的防禦力也會減弱。

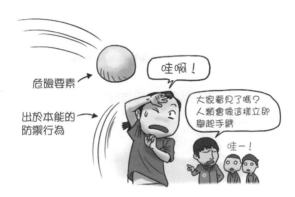

不僅針對物理性刺激，對於心理刺激，手臂也會出於本能採取同樣的防禦行為。這是手臂的特性使然，也就是針對腦部偵測到的刺激，產生「總之先採取反應再說」的反射行為。手臂和「眼睛」一樣（請參照P81），負責如實反應腦部活動的「同步口譯」工作。因此，行為心理學主張與他人對話時，只要觀察對方的手臂姿勢，就能初步掌握對方的心理狀態。

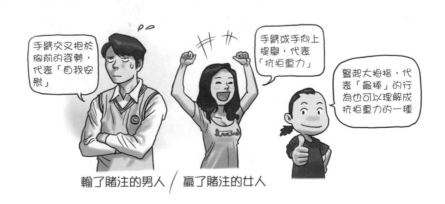

輸了賭注的男人／贏了賭注的女人

基於上述理由，對專攻人物畫的畫家而言，確實掌握手臂所表達的「語言」是非常重要的課題。唱歌和戲劇等藝術，距離觀眾太遠，無法順利傳達表情與情感時，就必須仰賴手臂動作的輔助。同樣的道理，要單靠沒有聲音與動作的靜止繪畫來表現完整故事的話，手臂就顯得格外重要。

　　說到手臂，絕對少不了位於手臂下端的器官，也就是「手」。從「手語」可以知道「手」本身能夠表現各種對話。就某種意義來說，「手臂」和「手」是世上所有藝術家的幕後大功臣，在他們創作各種作品時，手臂和手身負重責大任。

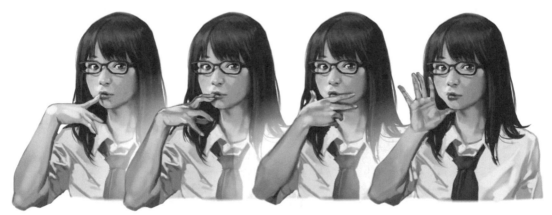

光是手部姿勢的變化，就能展現各式各樣的表情。

　　手臂的意義和功用一時之間也說不完，暫時在這裡告一段落。接著讓我們一起學習手臂的各個細部。

聳起肩膀

■ 手臂是身體的保鏢

　　想要正確理解「手臂」，必須先知道手臂如何運動。而在那之前，要先探究手臂的起點。就算手臂是一種能進行多樣化運動的器官，若沒有固定手臂的支撐器官，也會毫無用武之地。現在讓我們來思考一下「手臂」會做出哪些運動。

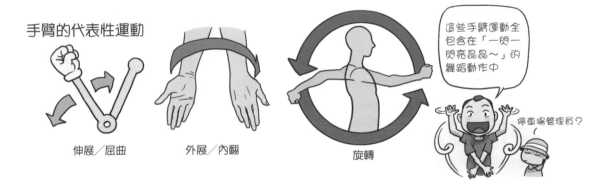

手臂的代表性運動

伸展／屈曲　　　外展／內翻　　　旋轉

這些手臂運動全包含在「一閃一閃亮晶晶～」的舞蹈動作中

停車場管理員？

　　說到「手臂」運動，通常大家只會想到一般的彎曲與伸展（屈伸），但其實手臂是立體且能做出各式各樣運動的構造物。手臂有「關節集合體」之稱，由多種不同類型的關節共同構成。畢竟要完成腦部與軀幹所需的各種任務實在不容易。換句話說，手臂是「軀幹的萬能貼身保鏢」。

手臂

是，老大

推我過去那邊

軀幹 →

老大，張嘴

啊——

老大！危險！

協助移動　　　　協助進食　　　　保護……這真是「殺身成仁」的寫照…

那麼，這位「保鏢」究竟是以什麼方式連接至軀幹的哪個部位呢？光想就覺得頭痛，我先隨意幫手臂找個連接部位好了。

唔⋯好像有點不自然，但似乎又沒有什麼特別的大問題。老實說，如果能照這樣繼續解說下去，該有多輕鬆啊。但事與願違，這種連接方式會出現兩個致命問題。

第一個問題是**運動範圍受到限制**。手臂負責保護軀幹等各種重要任務，手臂的運動必須是自由且大範圍的，若像這樣緊緊黏在軀幹上，可能會有點不方便。

以手臂連接至胸廓為例，人類的胸廓呈立體「卵形」，1字形手臂不僅無法服貼地連接在胸廓上，還會如下圖所示，無法自由且靈活地做出各種動作，看起來就像是廉價的塑料機器人模型。

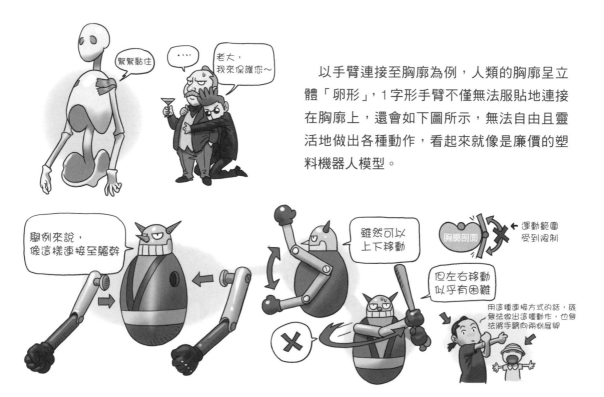

第二個問題和之前學過的「胸廓」有密切關係。還記得胸廓的基本功能是什麼嗎？

沒錯。

就是保護維持生命的器官——心臟和肺臟。但運動類型多又容易遭受各種外在刺激與衝擊的手臂起點，就這麼緊緊黏著這個保護裝置的話，手臂受到的撞擊力會直接傳遞至軀幹，原本應該保護軀幹的手臂反而會變成加害者。也就是說，手臂可能會變成攻擊軀幹的武器。這樣的話，手臂的功用變成次要，存在理由也不再堅如磐石。

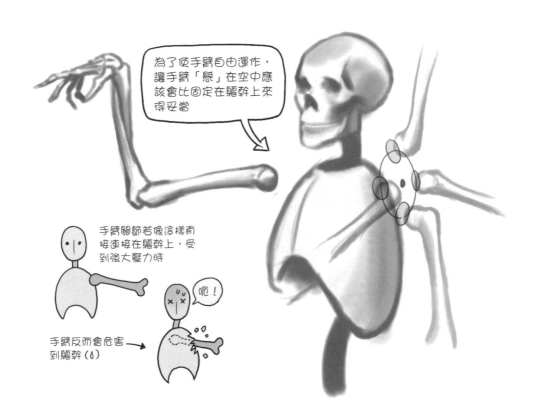

總結來說，想要手臂自由靈活運動，又要有效保護軀幹，手臂必須與軀幹保持一定的「距離」。這樣大家了解了嗎？

■ 手臂根部是肩胛骨

若說手臂必須與軀幹保持一定距離，那究竟應該以什麼方式吊掛在軀幹上呢？

百般思量後會發現這真的是一件相當困難的工程。即便手臂與軀幹必須保持一定距離才能有自由靈活的運動，手臂終究還是得和軀幹連接在一起。要解決這種無可奈何的矛盾，需要一個吊掛手臂的專門器官，這個器官就是肩胛骨。

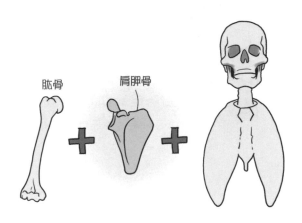

如下圖所示，肩胛骨沿著軀幹後方的曲面延伸，是一塊大而扁平的三角形骨骼，約成人的手掌大。左右側各一塊且形同披於肩膀上的盔甲，因此取名為「肩胛骨」。

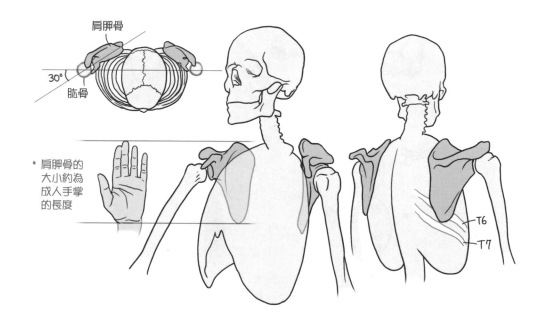

「肩胛骨」有個聽起來很雄偉的名稱,然而實際上卻薄到可透光。肩胛骨的外側角十分厚實,前後都有肌肉附著,能夠承受經手臂傳遞來的強大壓力。

接著讓我們逐一觀察肩胛骨細部。各部位的詳細說明,請參考下頁開始的內容。

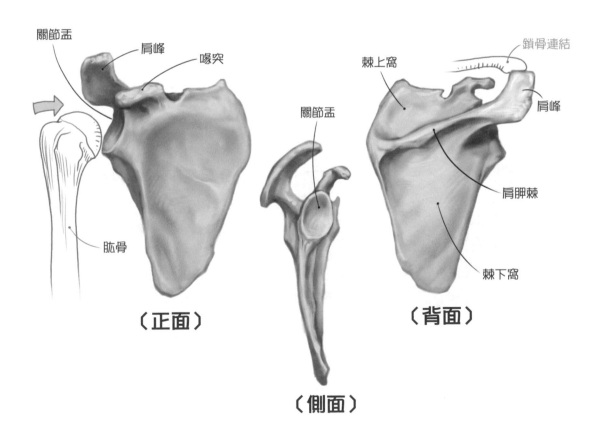

❶ 關節盂窩（glenoid cavity）

連接肱骨頭的部位。不同於骨盆的「髖臼」（請參照P183），關節盂窩就像是個淺盤子稍微向內凹，這能使上臂關節的活動度相對較大。但如果突然遭到劇烈的撞擊，肱骨可能會脫離關節盂窩。

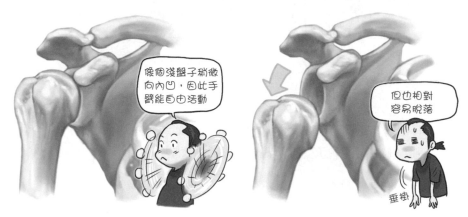

肱骨頭自關節盂窩中脫落的狀態稱為「肩關節脫臼」（dislocation of the shoulder）。

❷ 肩峰（acromion）

「肩胛棘」位於肩胛骨後方，肩胛棘向前外側突起的部位稱為「肩峰」，也就是與鎖骨（之後會介紹）相連接的部位。關於肩峰的形狀，請參考下一頁的圖片。

胸小肌

喙肱肌

喙突不僅是圖中喙肱肌與胸小肌的附著起點，「肱二頭肌短頭」也附著於喙突上。一般而言，骨骼的一部分像這樣突出時，通常會有至少兩條以上的肌肉附著。

❸ 喙突（coracoid process）

突出的形狀像烏鴉的嘴，因此取名為喙突。多數延伸至手臂、胸部的肌肉都以喙突為起點，因此這個部位明顯突向前外側。學習上半身肌肉會時常看到喙突這個部位，請大家先牢記在心。

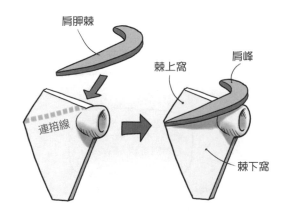

肩胛棘

棘上窩

肩峰

連接線

棘下窩

❹ 肩胛棘（spine of scapula）

從肩胛骨後方觀察時，會發現肩胛骨約四分之三的部位有個斜向橫切的大突起，以大突起為分界，上方稱為「棘上窩」，下方稱為「棘下窩」，延伸至手臂的肌肉都起自這個凹窩。

我剛開始學習解剖學時，常常搞混**肩峰**和**喙突**。**肩峰**與鎖骨相連，而**喙突**則是喙肱肌、胸小肌等肌肉的起點。學習肌肉的過程中，喙突是非常重要的部位，請確實學會分辨兩者的不同。覺得難以區別的人，可以模仿之前介紹過的「手骨盆」，利用自己的手依下圖所示來記憶。

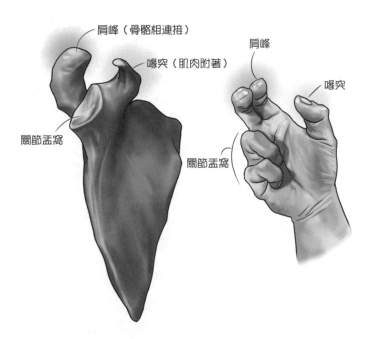

肩峰（骨骼相連接）

喙突（肌肉附著）

關節盂窩

肩峰

喙突

關節盂窩

雖然肩胛骨還細分成許多緣、面等部位，但目前只要熟記上述幾個大部位就夠了。正因為肩胛骨是一塊扁平形狀的骨骼，我們的手臂才能如此自由且靈活地運動。

■ 仔細觀察肩胛骨

　　肩胛骨在功能上、解剖學上都十分重要，再加上肩胛骨的形狀會顯現於身體表面，讓胸部與背部呈現各種「表情」，因此格外受到矚目。比起上半身肌肉發達的男性，在女性身上較能清楚看到肩胛骨。描繪女性背部時，肩胛骨是絕對不可或缺的骨骼之一。

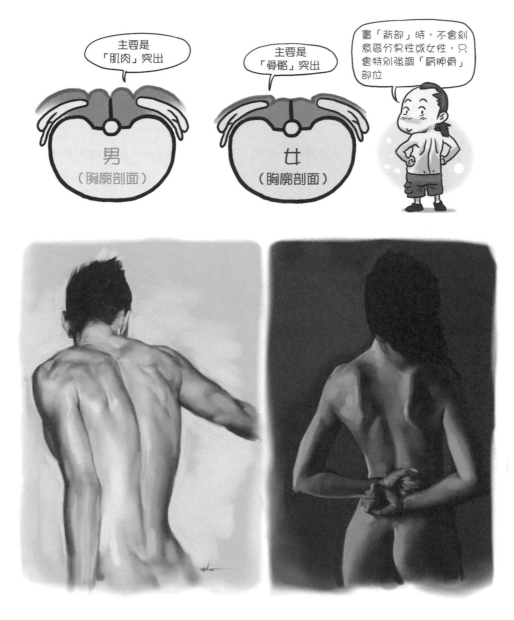

男女裸體習作／2013：肩胛骨形狀並不會因為性別而有太大的不同，但要特別注意包覆肩胛骨的肌肉——主要是豎脊肌和斜方肌，這兩塊肌肉的發達程度會造成肩胛骨內側緣和肩胛棘向內凹陷（男性），或者向外突出（女性）的差異。

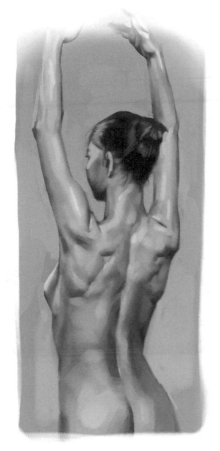
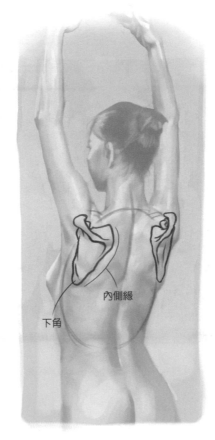

內側緣

下角

以肌肉發達的女性背部為例。就算肌肉覆蓋在肩胛骨上,當肩胛骨隨手臂運動向外側展
開時,我們仍舊能清楚看到肩胛骨的下角與內側緣。

經常於溫泉會館或游泳池邊看到的一般男性的背部。
體脂肪過多而看不清楚肩胛骨,但稍微能看到突出的肩胛骨內側緣。

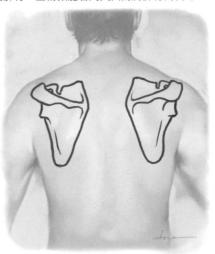

摹寫　習作／2013：異種格鬥術的選手常做出揮拳等手臂運動，因此肩部肌肉相當發達。

　　如先前所說，肩胛骨是手臂的起點，與手臂運動有密不可分的關係。在時常使用手臂的人（例如運動員等）身上，能夠清楚觀察被肌肉包覆的肩胛骨。

　　關於肩胛骨的介紹，到這裡告一段落。請大家先釐清一個觀念後，再繼續往下進行。

　　肩胛骨為了使手臂能自由靈活運動，並未直接與軀幹連接在一起，這是千真萬確的事實，但也因此衍生出一個問題。

　　那就是──究竟是什麼支撐著肩胛骨？

■ 縮肩的幫手——鎖骨

肩胛骨是嚮往自由的手臂的起點，是唯一沒有直接與軀幹相連的骨骼。換句話說，肩胛骨呈現幾乎懸在空中的狀態，使手臂能自由又靈活地運動。但另一方面，手臂若完全與軀幹分離，那問題可就大了。

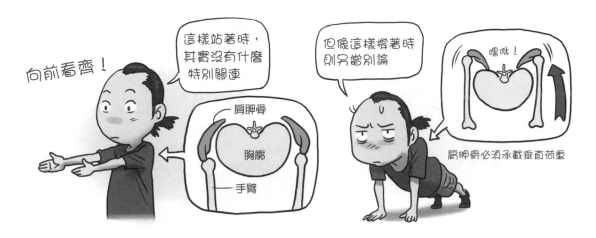

肩胛骨具有十足的活動性，卻相對的無法支撐沉重軀幹，也無法支撐走路、跑步等運動帶來的沉重負荷。

為避免肩胛骨過度運動，我們需要一個能夠牽制肩胛骨的角色。而擔負這個重責大任的角色是「鎖骨」。換句話說，鎖骨負責固定肩胛骨。

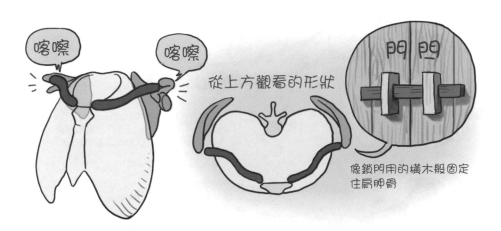

鎖骨的「鎖」是「鎖門」的意思。

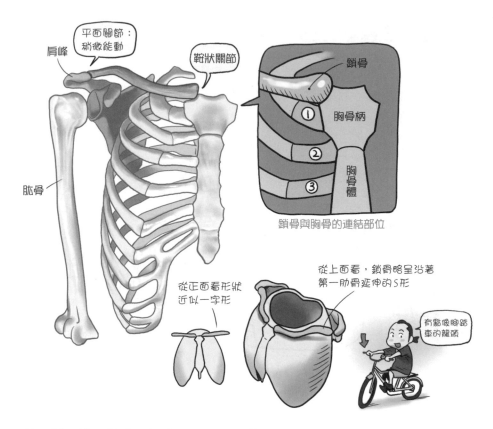

鎖骨和第一對、第二對肋骨都連接至胸骨的「胸骨柄」，因此容易讓人誤會鎖骨也是肋骨的一部分。鎖骨的形狀、功能和任務都不同於肋骨，兩者是完全不同性質的骨骼。請特別留意肋骨屬於軀幹，而鎖骨和肩胛骨同樣都屬於**肩胛帶**的一部分。

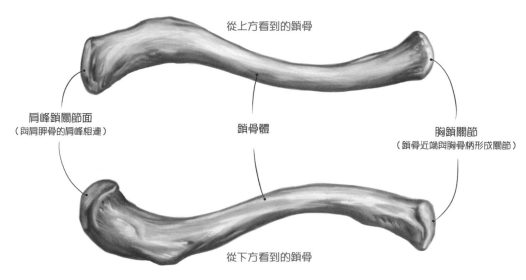

右側鎖骨的詳細形狀與名稱

乍看之下是簡單又單純的形狀，容易讓人看一眼就直接忽略。雖然形狀單純，但鎖骨的存在可是會對身體造成莫大影響，在人體上半身占有舉足輕重的地位。

鎖骨一端連接至胸骨柄，一端連接至肩胛骨的肩峰，這樣的結構造成肩胛骨的活動受到限制。但有趣的是，正因為有鎖骨的牽制，手臂才得以做出如此多樣化的動作。換句話說，手臂受到鎖骨的種種限制，反而得到真正的自由。

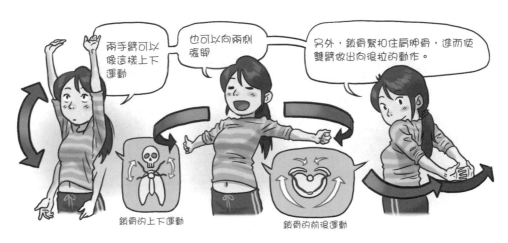

鎖骨的上下運動　　　　　　　　鎖骨的前後運動

「因為緊緊抓住，才能獲得自由」這句話似乎有點奇怪。但從鎖骨運動中，我們學到一個哲學真理，那就是「有最低限度的束縛，才能獲得真正的自由」。

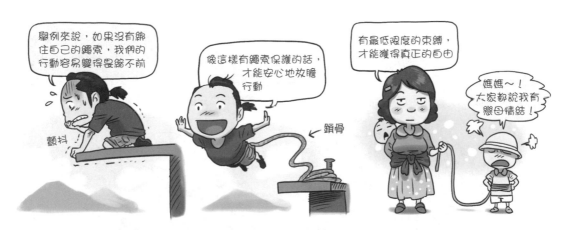

總結來說，人類演化成直立結構，促使手臂獲得自由，也進一步使手臂具有「行走」以外的功用。另一方面，各式各樣的動作往往會帶給手臂種種物理性的衝擊與刺激，而負責保護手臂的安全裝置就是那最不起眼的「鎖骨」。

請等一下！ 動物也有鎖骨嗎？

為了理解「限制手臂的動作，進而使手臂運動更自由」這種顛覆我們思維的理論，我們必須先仔細觀察四足類動物。請大家看下方圖片。

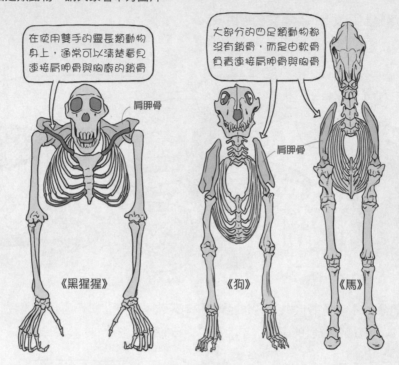

在使用雙手的靈長類動物身上，通常可以清楚看見連接肩胛骨與胸廓的鎖骨

大部分的四足類動物都沒有鎖骨，而是由軟骨負責連接肩胛骨與胸骨

肩胛骨

肩胛骨

《黑猩猩》

《狗》

《馬》

手臂與手具有移動以外功用的人類、黑猩猩、人猿等稱為靈長類動物，扣除這些靈長類動物不算，絕大部分的哺乳類動物（狗或馬等四足類動物）不是沒鎖骨，就是已經退化，因此牠們的前腳運動相對單純許多。這些四足類動物由於沒有鎖骨能緊緊扣住肩胛骨，勢必只能仰賴韌帶與肌肉加以固定。前腳的起點，也就是肩胛骨部位被固定的話，前腳自然只能前後運動，而無法左右運動。

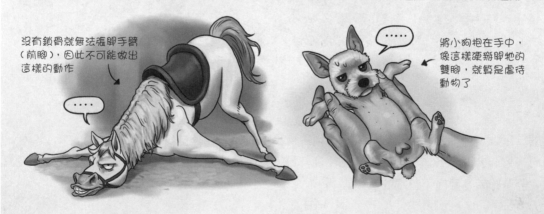

沒有鎖骨就無法張開手臂（前腳），因此不可能做出這樣的動作

……

……

將小狗抱在手中，像這樣硬掰牠的雙腳，就算是虐待動物了

四足類動物之所以沒有鎖骨，並非沒有演化，而是前腳單純只用來作為「移動」的工具。換句話說，牠們放棄前腳具有的其他各種功能，選擇只用於「行走」的優化策略。這其中當然包含各種原因，但最簡單的理由應該是為了能夠迅速移動，比起雙腳向兩側張開，僅能前後運動反而更有利。

肩胛骨運動受到限制，反而更能集中力量在行走或跑步上

就結果而言，將前腳當「腳」使用的哺乳類動物幾乎不需要鎖骨，但也並非靈長類以外的所有動物都沒有鎖骨。像是將前腳當作翅膀使用（需要向兩側張開）的鳥類或蝙蝠就擁有鎖骨的構造。

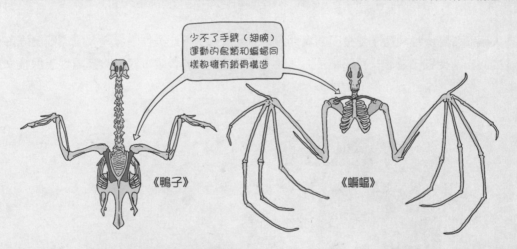

少不了手臂（翅膀）運動的鳥類和蝙蝠同樣都擁有鎖骨構造

《鴨子》　　　　　　　《蝙蝠》

除此之外，利用前腳輔助進食、捕捉獵物的動物（老鼠、貓等）身上也都有鎖骨。由此可知，鎖骨與「前腳」的多樣化運動有極為密切的關係。

雖然鎖骨只是一根單純的骨骼，但因為擁有「緊扣」的功能，能使手臂做出各種動作，而鎖骨同時也是啟動手臂運動的重要「鑰匙」。由此可知，鎖骨真的是一種非常有趣的骨骼。另外，鎖骨的英文名稱為 clavicle，源自於拉丁語中的 clavis（鑰匙）。

■ 仔細觀察鎖骨

　　若說肩胛骨是背部的重要標記，那鎖骨即是描繪正面上半身時的重要指標。以鎖骨為分界線，上方為頸部，下方為胸部。另外，鎖骨和肩胛骨一樣，比起肌肉發達的男性，女性的鎖骨更為突出且明顯。請大家參考下圖。

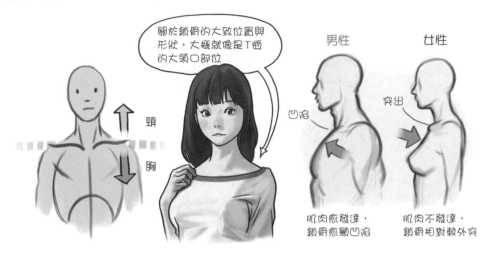

鎖骨和肩胛骨相同，會因周圍肌肉是否發達而有不同程度的凹陷或突出。

　　很多人視鎖骨為女性象徵，那是因為女性鎖骨的上下方肌肉比男性不發達，肌肉不發達會突顯鎖骨的突出，使頸部看起來更加細長。這種「弱不禁風」的表現，容易激起男性想保護女性的本能。

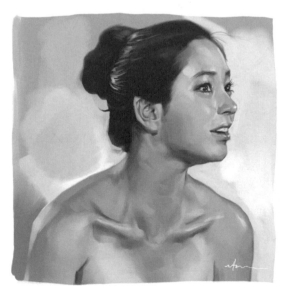

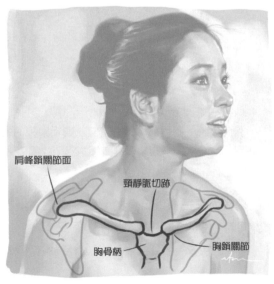

在女性上半身確實比較能夠清楚觀察鎖骨，但在體型偏瘦的男性身上同樣能看得一清二楚。由此可知，肩胛骨和鎖骨的突出程度與肌肉量、體脂肪有密切關係。

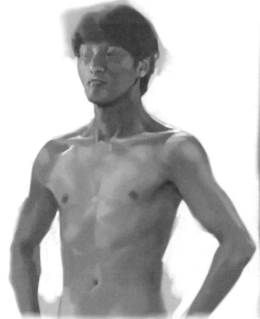 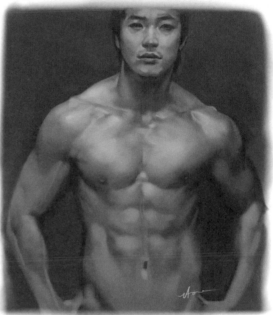

體型纖瘦的男性（左）通常有突出且顯眼的鎖骨。而肌肉型男性（右）則需要利用鎖骨下方的肌肉（胸大肌、斜方肌）來推測鎖骨的所在位置。

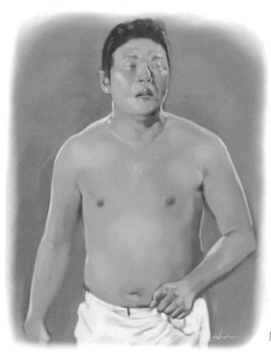

肥胖型男性的鎖骨深埋於脂肪層中，幾乎無法從表面看到。

■ 完成肩胛帶

　　鎖骨和肩胛骨連接在一起的構造稱為「肩胛帶（肩帶）」，多虧有肩胛帶，手臂才能完成分內工作。在骨盆章節中曾經提過「骨盆帶」（請參照P176），請大家互相比較並仔細觀察。

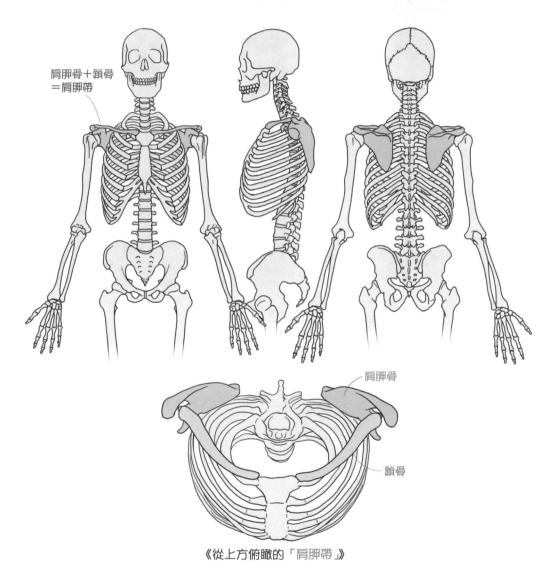

肩胛骨＋鎖骨＝肩胛帶

肩胛骨

鎖骨

《從上方俯瞰的「肩胛帶」》

　　如果已經確實理解目前為止的內容，相信大家也已經準備好學習手臂的大小事。請容許我再次強調，手臂始於「肩胛帶」。

　　肩胛帶隨手臂動作而改變形狀與位置，但關於肩胛帶運動，會在解說完與肩胛帶相連接的肱骨之後再仔細為大家說明。

觀察手臂的彎曲與伸展

■ 何謂自由上肢骨

先前介紹過連接至「手臂」的肩部，也就是「肩胛帶」部位，接下來輪到手臂了。如之前所說，人類的手臂具有多種功能，運動種類也極其複雜，實在不知道該從哪裡下手（我也不太知道該從哪裡開始說明…）。但還是那句老話，愈複雜愈要從最單純的地方著手。

那麼，關於手臂，我們就先從最簡單的部分開始逐一認識。請大家暫時放下書本，隨意動一下自己的手臂。「手臂」的各種運動中，最具代表性的是什麼動作呢？

手臂能做出多種動作，最基本的應該是如圖所示的「**彎曲與伸展**」運動。這種「彎曲與伸展」動作，稱為「**屈伸運動**」。

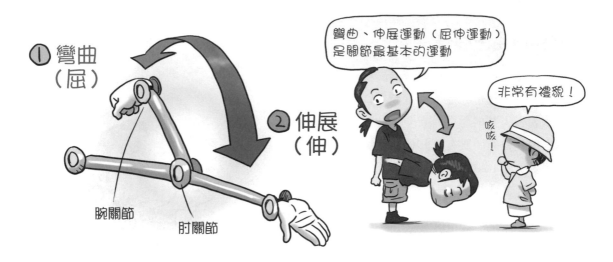

①彎曲（屈）

②伸展（伸）

腕關節

肘關節

彎曲、伸展運動（屈伸運動）是關節最基本的運動

非常有禮貌！

咳咳！

手臂之所以能進行彎曲、伸展運動，主要是因為手臂幾乎由「**橢圓關節**」（請參照P48）所構成。手臂中最常出現屈伸運動的是「手」，但手部關節的數量繁多，我們還是先從手臂的整體運動開始學習。先將手視為一個整體，透過關節將手臂分成三大部分。

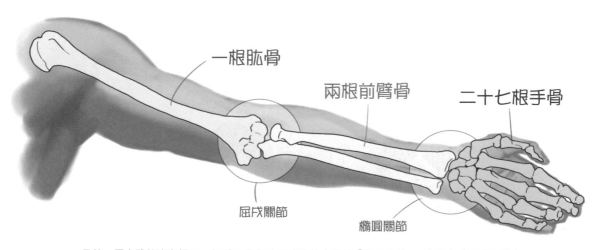

一根肱骨

兩根前臂骨

二十七根手骨

屈戍關節

橢圓關節

另外，圖中雖然沒有標示，但肩胛骨與肱骨的連接處屬於「杵臼關節」。這是人體可動關節中活動度最大的關節。由於「自由上肢骨」只包含肩部以下的部位，為避免大家混淆，這裡沒有特別標示。關於肩帶與肩部關節的運動，請大家參考P310。

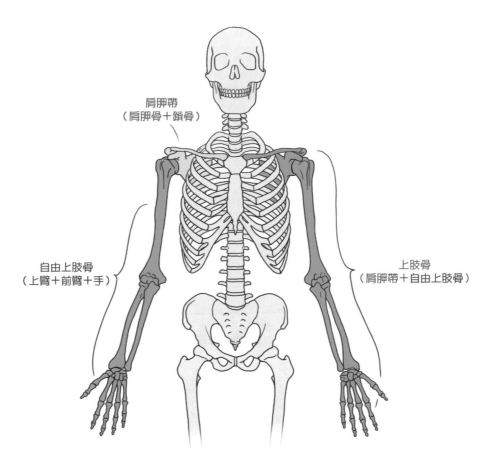

肩胛帶
（肩胛骨＋鎖骨）

自由上肢骨
（上臂＋前臂＋手）

上肢骨
（肩胛帶＋自由上肢骨）

　　自由上肢骨包含上臂、前臂和手，大家通常認為這個部分叫做「手臂」，但嚴格說來，真正的「手臂」其實是包含前面學過的「肩胛帶」和「自由上肢骨」的上肢骨。

　　我們之後再逐一檢視細部，現在先將惱人的部分擺一旁。關於「自由上肢骨」的基本資料整理如下。

> **1.自由上肢骨進行屈伸運動。**
> **2.自由上肢骨包含上臂、前臂和手。**

　　很簡單吧？手臂構造再複雜，能做再多動作，到頭來也是由最基本且單純的構造組成。學習手臂各部位之前，請先將這個基本構造牢記在心。

　　仔細想想，前臂位於上臂的下方，應該也可以稱為「下臂」吧？但從英文名forearm（前面的手臂。上臂指的是上面的手臂upper arm）來看，比起強調骨骼位置，似乎是為了將焦點擺在與前臂相連的「手部」功能上。

或許是從前的解剖學家想強調手部功能，才取名為「前臂」。畢竟人類的手臂總要向前做點什麼吧

前

還真叫人摸不著頭緒…

叫做「下臂」也不錯啊…

　　基於同樣理由，之後陸續出現的「尺骨頭」、「掌骨頭」中的「頭」，多半指的是「下方」位置，而不是「上方」。因為抬起手時，「下」自然會變成「上」。

　　歐洲自古清楚區分「手臂」與「手」兩個部分，但當時解剖學家著眼於前臂，取名為forearm，之後再為上臂部位取名時，沒有選擇「後臂」這個名稱，而是改稱為「上臂（upper arm）」。
　　最近有不少英文研究論文以「lower arm」來表示前臂，但目前中文仍稱為前臂（forearm），並沒有「下臂」這種說法。

■ 上臂的關節運動

自由上肢骨的屈伸運動並不是什麼新發現的事實，但我們必須知道，所有常識都有其理由。

比起手臂位於人體的哪個部位，我們更重視的是手臂的「動作」。要了解手臂構造，最重要的是理解手臂運動。接下來，讓我們先了解一下手臂運動，再進一步深入學習。

異種格鬥技中的有名招數「十字固定法」，是一種利用限制肱骨「伸展」運動範圍的攻擊術。
和格鬥術中的所有「關節技」是同樣原理。

我們的身體運動幾乎都發生在**滑膜關節**，而滑膜關節的運動形式大致分為四種（關節種類請參考P49）。

1. 滑行運動（gliding movement）

以平坦的「平面關節」面為軸進行滑行運動，這是最基本的關節運動。活動度比其他關節小，像是手腕或腳踝關節。

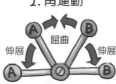

2. 角運動（angular movement）

當我們聽到「關節」這兩個字時，最先聯想到的是運動。以展開狀態（解剖學姿勢）為基準，A與B之間的角度變小是彎曲運動，角度變大是伸展運動。手臂與雙腳的屈伸運動、內收外翻運動都是角運動。這種運動主要發生在「屈戌關節」。

3. 旋轉運動（rotation movement）

發生於「車軸關節」的旋轉運動。以第二節頸椎（樞椎）為軸所進行的第一節頸椎旋轉運動、前臂骨（橈骨）旋前運動都是旋轉運動。

4. 迴旋運動（circumduction movement）

乍看之下類似「旋轉運動」，但可動範圍比旋轉運動大。連接肩部關節的肱骨、連接骨盆關節的股骨運動都屬於迴旋運動。這種運動主要發生在杵臼關節。

請等一下！ 非常常識性的研究

　　嗯…歸納總結了一下，似乎有什麼特別的地方，但事實上，這些運動在我們日常生活中是再平常不過了。

　　有時學者會重新整理這些我們早就知道的事實，並大張旗鼓的發表文章，搞得像是要揭發什麼不得了的祕密。雖然有些誇張，但研究發生在人體這個複雜構造物的多數曖昧現象，並以特定形式發表，其實深具重大意義。

根據某研究表示，肥胖的人有可能比瘦弱的人更健康＊

先決條件是必須攝取大量水果和蔬菜、定期運動，以及禁酒和禁菸……

嗯嗯…這都是理所當然的事啊

經過調查後會發現，我們認為是「常識」的事實，幾乎都是經過學術研究證明的理論

＊美國南卡羅萊納醫科大學的研究成果（2012年）

　　也就是說，藉由重新整理關節運動的種類，是理解人體進行多樣化運動的最基本且最重要的方法。另一方面，我們也從中得知人類族群比其他動物更懂得如何進行物理性的身體運動。若想確實掌握人類在地球生態系統的定位，絕對需要理解這些理所當然的人體特徵。

？

嗯…跟其他人相比，我比較矮、臉比較大、肚子比較圓…

認清事實

改善

造型

……

這是最佳對策？

群居動物能客觀檢視自己，這對生存來說非常重要。

　　換句話說，這樣的研究是「為了確立人類的自我認同」。唯有確實掌握自身特性，才能發展強項、彌補弱點，以利在生存競爭中拔得頭籌。繪畫亦然，熟知人體動作的原理與構造，對描畫人體有利而無害。

　手臂的關節非常多，目前介紹過的所有運動都會發生在手臂關節，其中最常見的運動是角度運動，也就是**外展**（abduction）／**內收**（adduction），以及先前提過的**屈曲**（flexion）／**伸展**（extension）運動。

　但這裡出現了一個問題。手臂的「外展」、「內收」和「屈曲」、「伸展」各是哪個部位至哪個部位運動呢？

　雖然只是抬起手臂並伸直，但究竟是「伸展」還是「屈曲」運動，全取決於以哪個部位為軸心點。像這樣的屈伸運動和內收外展運動都是相對的概念，容易因狀況和場合而混淆。若要判斷屬於哪種運動，必須有用於定義角度運動範圍的「基準面」。請參考下頁圖片。

● **冠狀面**（coronal plane）
　以人體正面為基準的面，也稱為額狀面。從左至右的切面，將人體分割成前側與後側。不僅是屈伸運動的基準，開合運動（擊劍、風車式投球、側棒式撐體等）的路徑所形成的平面都平行於冠狀面。

● **矢狀面**（sagittal plane）
　請想像一把箭射向人體正面，貫穿人體並將人體分割成左右兩部分的縱切面。如果該切面將人體分成左右均等的兩部分，則另外稱為「正中矢狀面」。矢狀面為定義外展‧內收運動的基準，屈伸運動（跑步、敲鐵鎚）也都發生在這個平面上。

● **水平面**（horizontal plane）
　請回想一下醫院進行醫學影像檢查時所拍攝的人體切面。與地面平行，將人體分成上下兩個部分的平面。網球、桌球等前臂的水平移動就發生在水平面上。

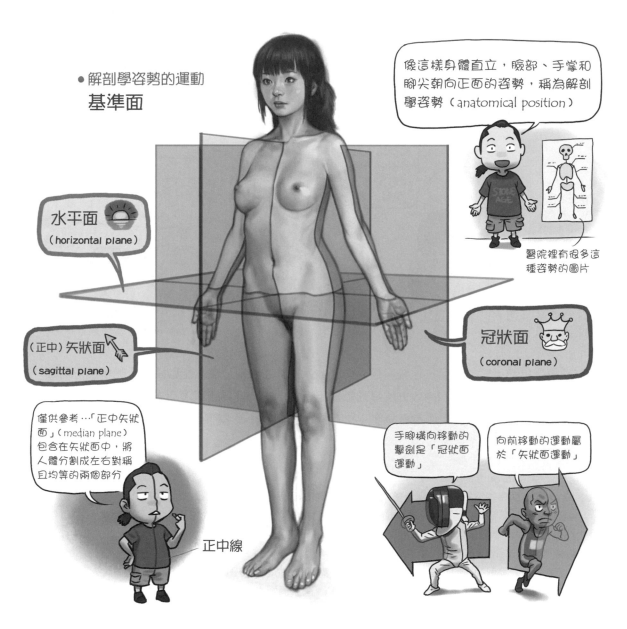

● 解剖學姿勢的運動
基準面

水平面
（horizontal plane）

（正中）矢狀面
（sagittal plane）

僅供參考…「正中矢狀面」（median plane）包含在矢狀面中，將人體分割成左右對稱且均等的兩個部分

正中線

像這樣身體直立，臉部、手掌和腳尖朝向正面的姿勢，稱為解剖學姿勢（anatomical position）

醫院裡有很多這種姿勢的圖片

冠狀面
（coronal plane）

手腳橫向移動的擊劍是「冠狀面運動」

向前移動的運動屬於「矢狀面運動」

冠狀面、矢狀面、水平面的概念同時也是進行解剖學觀察時的重要基準。

　　在醫院進行Ｘ光攝影或CT掃描時，需要有矢狀面、冠狀面和水平面的概念，而這同時也是研究人體多樣化運動的必要基準。舉例來說，人類的手臂和雙腳往前後左右各個方向運動，但沒有這些基準的話，便無法為這些運動下定義。以「解剖學姿勢」的「正中矢狀面」為基準，**內收・外展運動**會如下頁圖片所示。

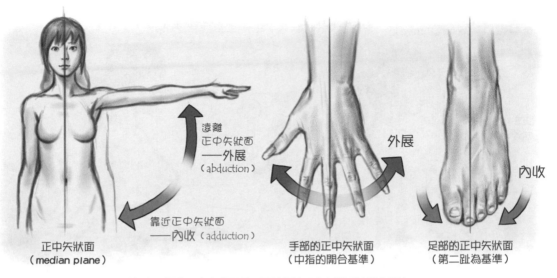

手部和足部的正中矢狀面是不同於軀幹正中矢狀面的獨立概念。

　　內收‧外展運動以正中矢狀面為基準，兩者有明確的不同，但屈伸運動則有些微妙。原則上，以身體直立的解剖學姿勢為基準，手臂與雙腳伸直的狀態稱為「伸展」，從「伸展」狀態到關節角度逐漸變小的狀態稱為「屈曲」。同樣為屈曲運動，但手臂整體運動與手臂內部關節運動的基準不同，請務必留意不要搞錯。

請等一下！　形態性、功能性彎曲

　　關節角度與構造所引起的彎曲稱為形態性彎曲，另外也有看似形態性彎曲，卻是在無意識狀態下，因神經反射而基於本能產生的屈曲，這種狀態稱為功能性彎曲。功能性彎曲與「形態性彎曲」相似，但手腕和足踝的彎曲方向不一樣。

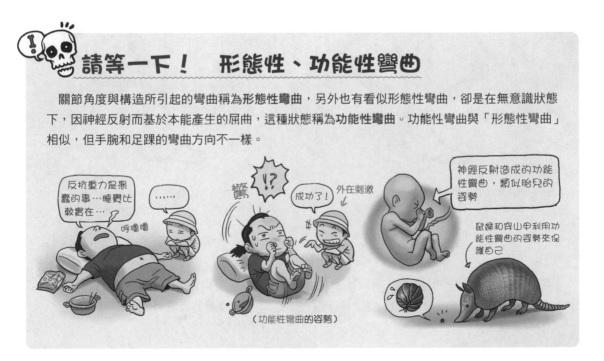

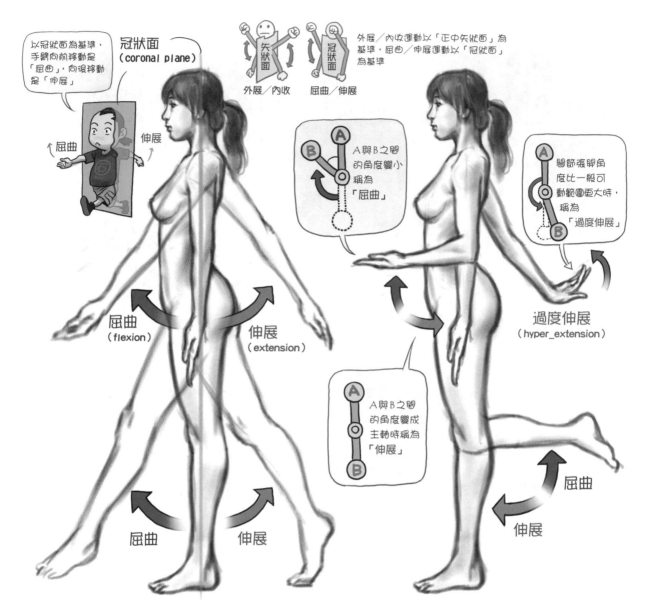

在手臂和雙腿的骨骼中，上部關節以冠狀面為基準，向前移動是「屈曲」，向後移動是「伸展」；但下部關節並非以冠狀面為基準，而是依據關節角度來區分伸展與屈曲，這一點務必特別留意。

　　屈伸運動看似簡單，但除了走路或抓取物體外，有時為了保護自身免受突如其來的外界攻擊，身體也會自動發生屈曲運動。從求生存這一點看來，屈伸運動其實一點都不簡單。

■ 僅向內側彎曲的手臂

　　另外還有許多現象可以證明屈伸運動是生存所需的運動之一。先從結果說起，對住在地球的我們而言，屈伸運動是不可或缺的運動。屈伸運動是一種**反抗重力的運動**，陸地動物若無法克服重力，便無法自由活動，而不能動就等同於「死亡」。

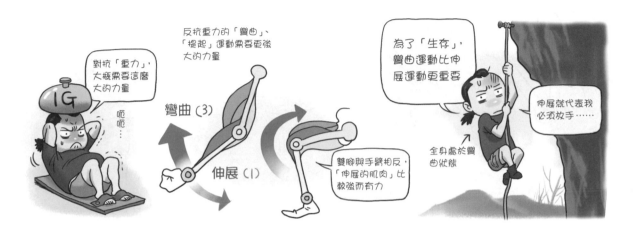

　　從生存所需的運動這個觀點來看，先前介紹的其他關節運動（滑行、旋轉、迴旋等）也都非常重要。其中角運動最重要，這也表示能同時進行角運動和屈伸運動的手臂是極為重要的器官。

　　組裝模型或玩具等只要多配備一種運動模式，就能有更自然的姿勢，而價格也會跟著水漲船高。

屈伸運動最足以象徵手臂構造的根本性質。若聽到「手臂」，應該會同時聯想到「彎曲」這個詞吧。韓國有句諺語「手臂向內側彎曲（處理事情時只做對自己有利的）」，有點類似我們常說的胳膊向內彎。由此可知，手臂向內側彎曲，而不是外側。

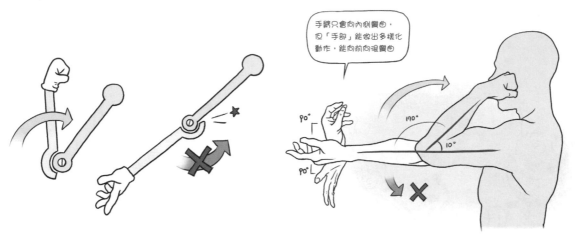

　　手臂向內側彎曲，但特別注意一點，手臂下端的器官——手腕既能向內也能向外彎曲。手腕向前臂後側靠近的動作原本應該稱為「伸展」或「過度伸展」，但為了方便，我們常說是「背屈」，而手腕向前臂前側靠近的動作則說是「掌屈」（詳細內容請參考P543）。

　　手臂向內側彎曲，這是連三歲小孩都知道的常識，但為什麼只能向內側彎曲呢？如果手臂向內側彎曲，也向外側彎曲，不是更加方便嗎？

　　手臂能向後彎曲固然方便，但倘若真是如此，要將朝「下」的手臂向前後兩個方向抬起，勢必前側與後側都需要能夠「抵抗重力的力量」。彎曲運動所需的肌肉量變成兩倍，反而會使手臂構造的力學效率變差。不僅如此，手臂僅向內側彎曲還有個最根本的理由。

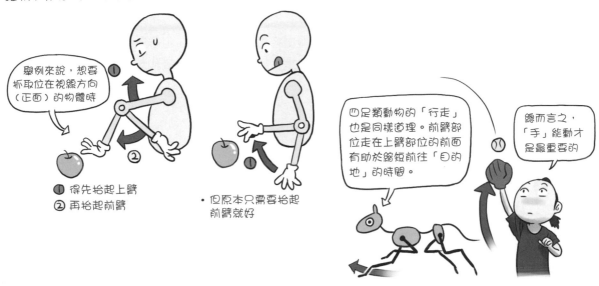

如果手臂能向後彎曲…
讓我們來思考一個功能性的問題

舉例來說，想要抓取位在視線方向（正面）的物體時

① 得先抬起上臂
② 再抬起前臂

• 但原本只需要抬起前臂就好

四足類動物的「行走」也是同樣道理。前臂部位走在上臂部位的前面有助於縮短前往「目的地」的時間。

總而言之，「手」能動才是最重要的

進食、移動、處理外在刺激時，我們為了求生存，「手」往往會比身體其他器官優先行動。換句話說，手臂跟著手行動會比手跟著手臂行動還要有效率且具有效果。

大家可以將手臂這個構造物想成是將手臂最下端的「手」送往目的地的輔助器官。

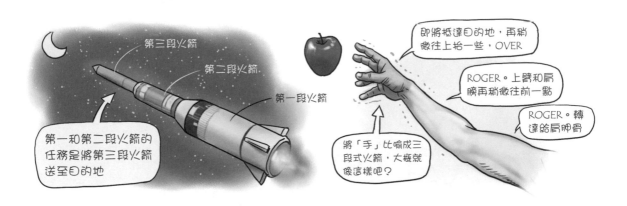

第三段火箭

第二段火箭

第一段火箭

第一和第二段火箭的任務是將第三段火箭送至目的地

將「手」比喻成三段式火箭，大概就像這樣吧？

即將抵達目的地，再稍微往上抬一些，OVER

ROGER。上臂和肩膀再稍微往前一點

ROGER。轉達給肩胛骨

雖然手臂僅能向「內側」彎曲，但由於未直接與胸廓相連，在活動相對自由的肩胛骨與肩部關節（關節盂）作用下，手臂能往不同方向彎曲。必要時還可能做出「手臂宛如向後彎曲」的姿勢（請參考下圖）。

　　人體由多樣化骨骼與關節組成，能帶動身體做出各式各樣的動作，但唯有手臂是關節運動等同於手臂運動。因此，無論在醫學上，甚至在表現人體多樣動作的美術或舞蹈等藝術方面，確實掌握這些運動是非常重要的。

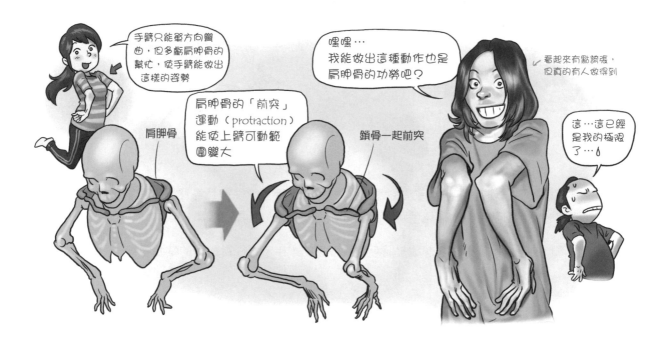

上下擺動手臂

■ 堅固的支撐——肱骨

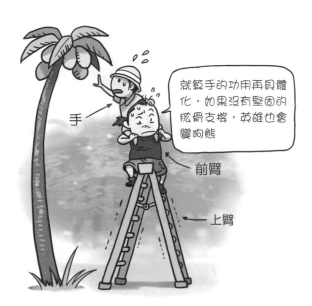

手

前臂

上臂

就算手的功用再具體化，如果沒有堅固的肱骨支撐，英雄也會變狗熊

接下來將正式為大家逐一說明使自由上肢骨做出各種動作的骨骼。

首先我們要介紹手臂骨骼中的肱骨（humerus），肱骨不僅是手臂骨骼中最大的，也是構成上臂的唯一骨骼。肱骨雖然離手部較遠，但負責維持手部的安定感，對精細動作也有十足的影響。

手臂相當於「第三種槓桿原理」，在之後的章節中會再詳細說明（請參照P480）。如果肱骨愈長，在寫字，或者像指揮家懸空揮動手部時，不僅能維持手部穩定性，而且還不需要太大的施力就能完成指定動作。

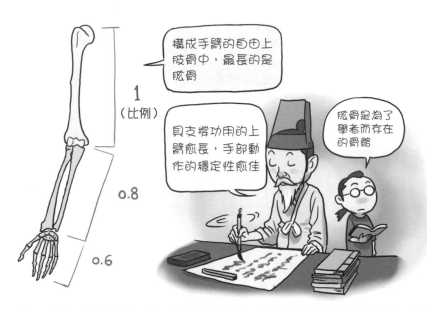

1
（比例）

0.8

0.6

構成手臂的自由上肢骨中，最長的是肱骨

具支撐功用的上臂愈長，手部動作的穩定性愈佳

肱骨是為了學者而存在的骨骼

韓國的骨相學中，上臂代表「君主」，前臂代表「臣子」。通常前臂比上臂長的人並不多，但這種人比起拿筆，更適合從事與力量有關的工作，如果是好人就是商人命，如果是壞人就是會威脅君主性命的野蠻人。漫畫或動畫中常會出現一些強而有力又動作敏捷的大壞蛋，請大家仔細觀察他們的手臂。

肱骨的形狀單純，上端負責連接軀幹與手臂，下端不僅帶動前臂運動，更是控制「手部」運動的肌肉起點，請大家務必仔細觀察。

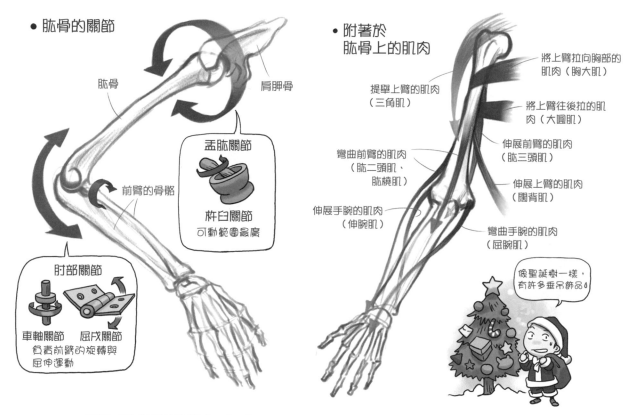

● 肱骨的關節

肱骨

肩胛骨

前臂的骨骼

盂肱關節

杵臼關節
可動範圍最廣

肘部關節

車軸關節　屈戌關節
負責前臂的旋轉與
屈伸運動

● 附著於
　肱骨上的肌肉

提舉上臂的肌肉
（三角肌）

彎曲前臂的肌肉
（肱二頭肌、
肱橈肌）

伸展手腕的肌肉
（伸腕肌）

將上臂拉向胸部的
肌肉（胸大肌）

將上臂往後拉的肌
肉（大圓肌）

伸展前臂的肌肉
（肱三頭肌）

伸展上臂的肌肉
（闊背肌）

彎曲手腕的肌肉
（屈腕肌）

像聖誕樹一樣，
有許多垂吊飾品◎

　　肩部和手腕的關節都屬於「滑膜關節」，肩部關節為兩塊骨骼構成的「單關節」（simple joint）；肘部關節則為兩塊以上骨骼構成的「多關節」（compound joints）。

❶ 肱骨的形狀與名稱

　　肱骨是手臂和上半身多樣化運動的大功臣，觀察肱骨運動之前，必須先了解肱骨各部位名稱。下圖為肱骨（手臂的軸心）從內側依逆時針方向轉動的圖片，一次旋轉九十度，可以從四個不同方向觀察肱骨的形狀與名稱。

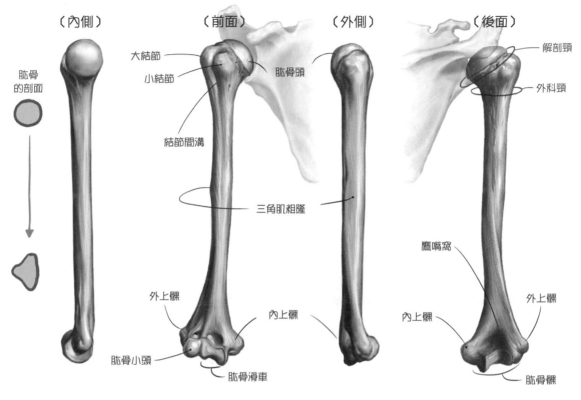

（內側）　　　　　　（前面）　　　　（外側）　　　　　（後面）

肱骨的剖面

大結節
小結節
肱骨頭
解剖頸
外科頸
結節間溝
三角肌粗隆
鷹嘴窩
外上髁
內上髁
內上髁
外上髁
肱骨小頭
肱骨滑車
肱骨髁

依據這些圖片，由上至下依序說明。

❶ **肱骨頭**（head of humerus）：直接連接至肩胛骨的「關節盂」，呈半球形，負責主導自由上肢骨的大動作。

❷ **解剖頸**（anatomical neck）：肱骨頭的形狀比較特殊，宛如肱骨戴了一頂帽子，而肱骨頭下方的環形淺溝就是解剖學上稱為「頸」的部分。

❸ **大／小結節**（greater／lesser tubercle）：形成肱骨頭正下方「溝槽」的大小突起。大、小結節之間形成的深溝稱為「結節間溝」（intertubercular groove），肱二頭肌長頭的肌腱會經過此溝（請參照P354）。

❹ **外科頸**（surgical neck）：解剖頸是理論上的「頸部」，而外科頸是時常發生骨折的部位之一，算是實質上的「頸部」。「頸部」是指頭部與骨幹的分界處，因此外科頸以下就是肱骨骨幹。

❺ **三角肌粗隆**（deltoid tuberosity）：肱骨近端約二分之一處有個呈V字形的粗糙平面，三角肌下端的肌腱附著在此，摸起來有如魔鬼氈般粗粗的。

❻ **外上髁**（lateral epicondyle）：肱骨遠端向外側突出的部位。將手臂向後方拉動時，使其向前返回的肌肉就附著於此。

❼ **內上髁**（medial epicondyle）：若說外上髁是作用於手臂伸展的肌肉附著處，內上髁就是作用於手臂彎曲的肌肉起點。如先前所述，彎曲手臂比伸展手臂重要且需要更大的力量，因此內側肌肉附著的內上髁必須比外上髁更突出。手肘內側可觸摸出來的部位就是內上髁（大家試著觸摸看看！）。

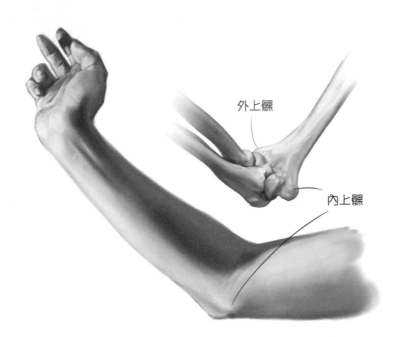

外上髁

內上髁

❽ **肱骨小頭**（capitulum of humerus）：肱骨小頭與負責前臂旋轉運動的橈骨（radius）頭形成關節。肱骨小頭呈半球形，是橈骨旋轉運動的起始部位。

❾ **肱骨滑車**（trochlea of humerus）：肱骨滑車與負責前臂屈伸運動的尺骨（ulna）頭形成關節，呈捲線滑車的形狀。

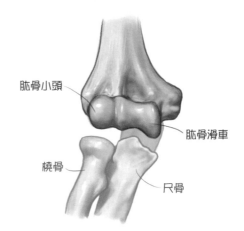

肱骨小頭

肱骨滑車

橈骨

尺骨

❿ **鷹嘴窩**（olecranon fossa）：位於肱骨遠端後面，為避免尺骨鷹嘴向後彎曲的凹陷部位。

⓫ **肱骨髁**（condyle of humerus）：位於肱骨遠端後面，與前臂的橈骨頭、尺骨頭形成關節的部位。

❷ 肱骨的運動

觀察肱骨形狀時，有一點絕對不可忽視，那就是肱骨並非以1字形方式連接至肩胛骨，而是有點類似英文字母的小寫「r」（相當於雙腳肱骨的股骨也是同樣情形。請參照P463）。

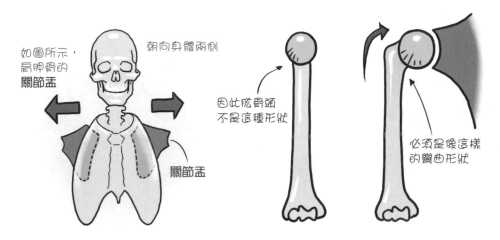

肱骨的「外科頸」之所以彎曲朝向肩胛骨的關節盂，是為了增加肱骨頭與關節盂的接觸面積，藉此使兩者之間的運動更穩定。但問題總是出現在料想不到的地方。

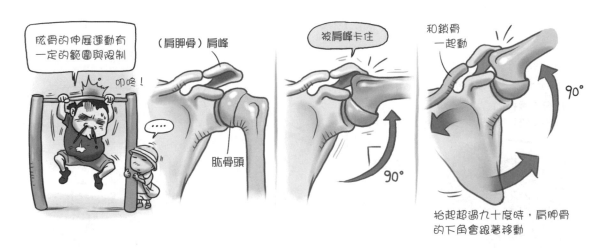

從這種種情況看來，原本應該讓手臂自由活動的肩胛骨，卻反而阻礙了肱骨活動。硬要說誰是叛徒的話……如果沒有「肩峰」，手臂應該可以更自由地活動！大家或許有這種想法，但如同先前所述，肩峰必須緊緊抓住鎖骨，而連接肱骨的三角肌也必須附著在肩峰上。肩峰是絕對欠缺不了的部位，因此到最後終究還是無法避免肱骨活動受到限制的情況發生。

像這樣將手臂抬舉超過九十度時，肩胛骨近端會靠近正中矢狀面，也就是肩胛骨會向外側移動，這樣的運動方式稱為**上旋**（upward rotation）。但肩胛骨也並非能夠無上限地進行上旋運動。這好比是越過一山又一山。

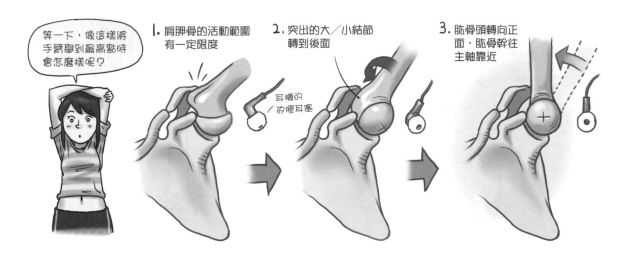

剛才說到肩胛骨的上旋運動有一定限度，但如上圖所示，只要利用肱骨的扭轉，便能使手臂抬舉超過一百八十度（最大到兩百零五度）。而手臂抬舉至最高時，原本總是朝向軀幹兩側的手臂內側會轉為朝向軀幹正面。

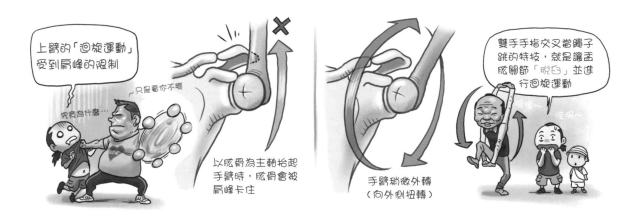

基於上述理由，旋轉手臂時，手臂並非進行「O」字形的迴旋運動，而是偏向「D」字形。請大家參考下頁圖片。

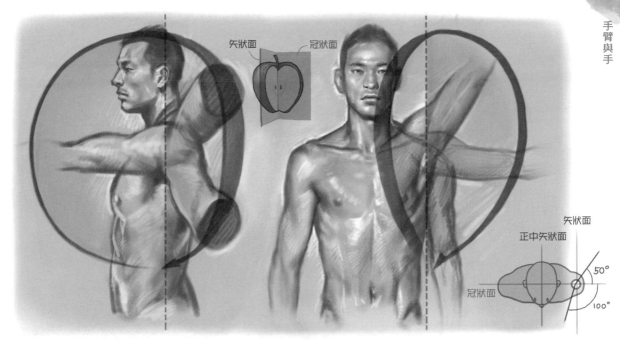

上臂的迴旋運動。右下方畫的肱骨可動範圍是手臂抬舉至水平面狀態的數值。

　　仔細觀察上圖可以得知肱骨的**迴旋運動**是複合式運動，包含近乎平行於矢狀面的**屈曲運動**，以及以冠狀面為軸的**伸展運動**。手臂並非只是單純的繞圈圈。

■ 肩胛帶的運動

　　肱骨運動與「肩胛帶」之間會互相影響，但有時在肩胛帶與肱骨的合作之下，手臂又能做出更多樣化的運動。接下來讓我們一邊複習直接連接至肱骨的「肩胛帶」，一邊透過裸體習作來觀察手臂的其他各種運動。

❶ 上提（elevation）： 手臂垂放狀態下，縮肩並往上提的運動。由於肩胛骨整體上升，肩胛骨的肩峰與鎖骨連接部位跟著向上移動。主要發生於提起重物時，或者如圖所示支撐上半身重量時。

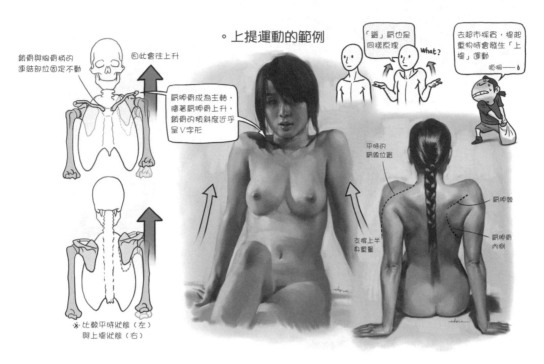

。上提運動的範例

鎖骨與胸骨柄的連結部位固定不動

因此會往上升

肩胛骨成為主軸，隨著肩胛骨上升，鎖骨的傾斜度近乎呈Ｖ字形

平時的肩膀位置

「聳」肩也是同樣原理

what?

古超市採買，提起重物時會發生「上提」運動

啪啊———

支撐上半身重量

肩胛棘

肩胛骨內側

※比較平時狀態（左）與上提狀態（右）

❷ 下壓（depression）： 運動方式與「上提」相反，是肩胛帶整體下降的運動。鎖骨也會一起向下移動，但運動幅度比「上提」運動時小。比起刻意將肩膀用力向下垂，從地面要抬起上半身的姿勢比較容易觀察得到下壓運動。

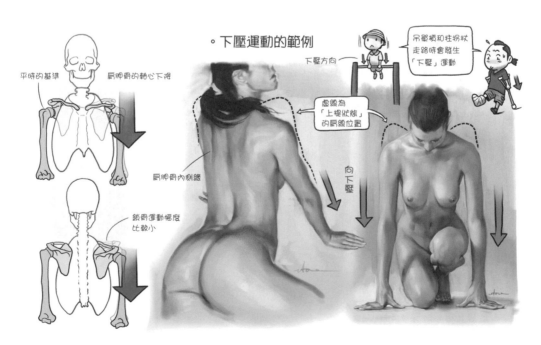

。下壓運動的範例

平時的基準

肩胛骨的軸心下降

下壓方向

虛線為「上提狀態」的肩膀位置

吊單槓和拄拐杖走路時會發生「下壓」運動

肩胛骨內側緣

向下壓

鎖骨運動幅度比較小

❸ 後縮（retraction）：肩胛骨內側緣往脊柱方向（即正中矢狀面）集中的運動。由於手臂呈向後拉的形狀，主要會發生在手臂向兩側張開時、做出闊胸動作時。在這個運動中，鎖骨與肩峰的連結部位會向後移動。

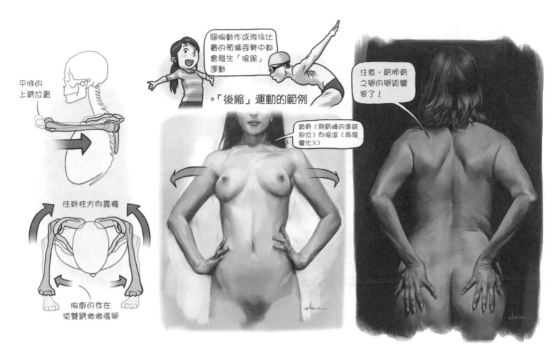

❹ 前突（protraction）：運動方式與「後縮」相反，肩胛帶整體朝軀幹正面移動的運動。鎖骨也會一起往前滑動，所以頸部與鎖骨之間的空間隨之變大，在手臂向前伸直或縮起身體時，可以明顯看到這個空間。

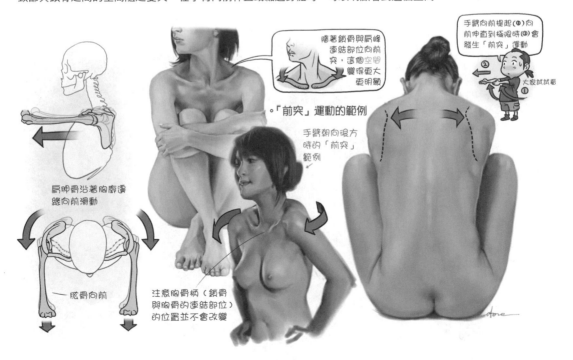

❺ 上旋（upward rotation）：手臂上舉超過九十度時，肩胛骨下角會朝外側進行迴旋運動。肩胛骨下角突出，手臂高舉超過九十度時，肱骨頭會迴旋轉向正面，而原本朝向軀幹側的手臂內側會轉為朝向正面（簡單說就是腋下會朝向正面）。

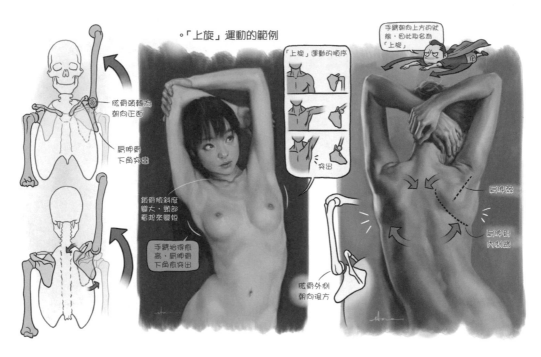

❻ 下旋（downward rotation）：運動方式與「上旋」相反。肩胛骨的「關節盂」朝向下方，如下方右圖所示，下旋運動主要發生在雙手背於身後的時候。「下旋」是肩胛骨的「迴旋」運動，留意不要和肩胛骨整體下降的「下壓」運動混淆了。

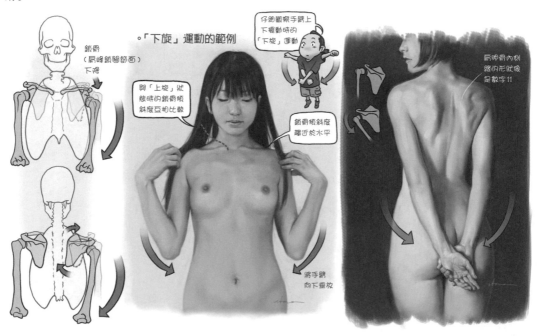

透過上述各種運動，連接至「肩胛帶」（由肩胛骨與鎖骨構成）的肱骨能夠向前後左右移動。另一方面，人體以「正中矢狀面」為界呈左右側對稱，若左右側個別進行不同運動，人體將可能做出更多不同組合的獨立運動。

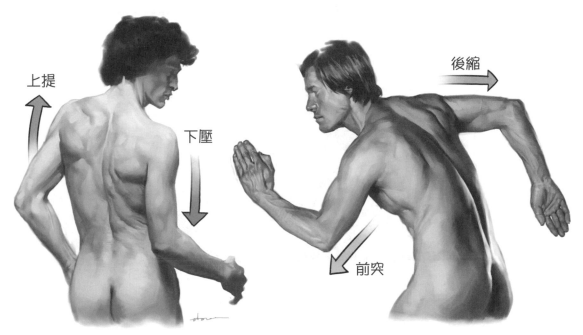

說明完手臂的軸心——肩胛帶與肱骨後，現在稍微整理一下。上半身由固定不動的胸廓構成，因此上半身的表情呈現主要仰賴「手臂」。肩胛帶運動和手臂動作有密不可分的關係，但平時隱藏在衣服下，且鋒頭總是被華麗的手部動作搶走，所以大家多半不會注意這一點。建議大家觀看運動賽事的轉播時，多留意一下這個部位的運作。

■ 一分為二的前臂骨

　　說明前臂之前，請大家看一下韓國小朋友玩遊戲時的情景。小時候我們常和成群好友在住家前的路邊玩，每次一大堆人要分組時，我們常會這樣大聲喊，

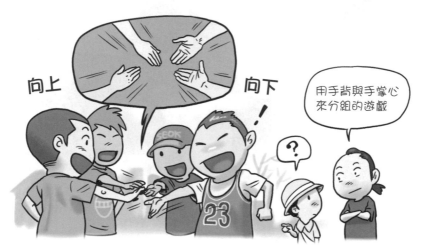

這種分組時喊的口號因地區而異，很像臺灣常喊的「手心、手背」。

　　請大家牢記「向上、向下」這個口號，因為接下來將會不斷出現。

　　這種單純的分組遊戲就只是**手心手背翻來翻去**，因此在韓國「手掌翻面」這個詞語就如同中文的「易如反掌」，同樣都代表輕而易舉的意思。雖然是非常簡單的基本運動，但這個運動其實和「屈伸運動」一樣，是對人類生存來說不可或缺的重要運動。

　　「手掌翻面」運動究竟有多實用、多方便，大家實際操作一次就會了解。手掌於正面可見的狀態（解剖學姿勢）下，可以彈吉他、寫字、翻頁……。也就是說，如果無法「手掌翻面」的話，會如同上頁圖片所示，一些我們視為理所當然的日常生活基本動作全部會變成不可能的任務。所以，手掌翻面運動非常重要吧！

　　基於上述理由，我們絕對不能輕忽「手掌翻面」運動。那麼，問題來了！「手掌翻面」運動中，應該要旋轉手臂的哪個部位呢？

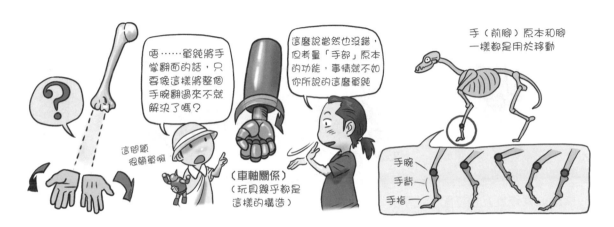

　　歸根究柢來說，手部這個器官在擁有抓物功能之前，和雙腳一樣都是直接踏於地面上的「移動」工具，對手腕關節來說，「前後移動」即「屈伸運動」遠比「迴旋運動」來得重要。因此手腕是由近似「屈戌關節」的「橢圓關節」所構成，而非「車軸關節」或「杵臼關節」。另外，手腕無法做出「旋轉」運動（請參照P50）。

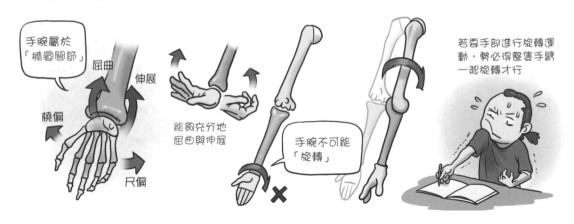

　　不管怎麼說，人類為了生存絕對需要「手掌翻面」這個動作，或許困難，但必須將不可能變成可能，於是我們需要稍微改造一下「前臂」構造。

「手掌翻面」指的是「大拇指」翻向內側和翻向外側的旋後／旋前運動。負責屈伸運動的前臂骨若要進行旋後／旋前運動，前臂骨必須一分為「二」。

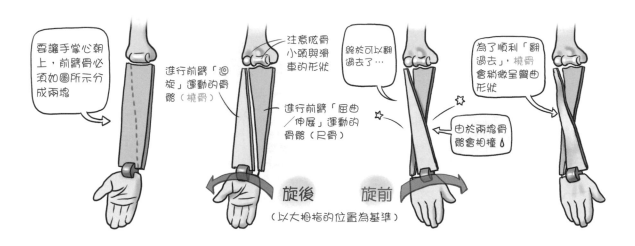

構成前臂骨且互相搭配的這兩塊骨骼分別是負責旋後／旋前運動與手腕屈曲／伸展運動的橈骨，以及負責前臂基本功能——屈伸運動的尺骨。手臂在這兩塊骨骼的合作之下，能同時進行屈伸、旋後／旋前運動。

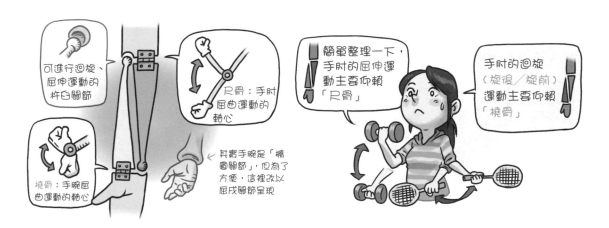

先前已經詳細說明過屈伸運動，接下來請大家仔細思考一下旋後／旋前運動。但在那之前，應該先仔細觀察前臂的形狀和構造才對吧？請大家先不要急，只要先記住我現在說明的概要就可以了。

■ 橈骨與尺骨的名稱由來

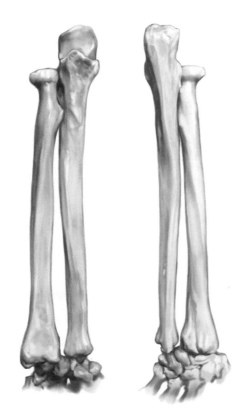

　　左圖是依照真正的前臂骨標本所畫的圖，但畫得再精細，大家可能還是不知道什麼是什麼，就算知道「尺骨」和「橈骨」這兩個名稱，看起來依舊只像是一雙不等長的筷子。總而言之，現況就是有看沒有懂，原本已經令人頭痛的解剖學，現在反而更困難了。

　　但只要知道骨骼「名稱」的由來，情況應該會好轉些。對於容貌相似的兩兄弟，通常只要知道他們各自的名字和相關事蹟，應該能輕易區別兩者的不同吧？

　　回想我初學美術解剖學時，這些骨骼名稱是最讓我嘔心瀝血的部分。為什麼稱為「**橈骨**」和「**尺骨**」呢？

　　題外話僅供參考。據說真正的骨骼顏色偏向亮粉紅色，是骨骼裡的血液所透出來的顏色。我們平常看到的「白骨」都事先經過脫色處理。

知道骨骼名稱的由來有助於轉為長期記憶，儲存在腦中。
接下來，讓我們正式開始學習構成前臂的骨骼。

請等一下！ 關於解剖學名稱

　　在我學習美術解剖學的二〇〇〇年年初之前，韓國使用的是「尺骨」、「橈骨」等漢字名稱。那時我偶然看見一本蒙上厚厚塵埃，即將被丟進垃圾桶的漢語辭典，宛如邁著沉重腳步走在暗夜裡，我小心翼翼的翻開辭典，查詢這些漢字的意思。

　　沒想到這些讓我苦記半天的骨骼名稱竟然都有獨特意義！知道這些骨骼名稱的由來後，感覺骨骼不再像從前那麼死板了，附著於骨骼上的肌肉也變得容易理解。於是在那之後，一有機會我便逐一查詢各種骨骼與肌肉的字義。查詢「名稱」的語源和由來，有助於深入了解對象物。以下是我的查詢方式，供大家參考。

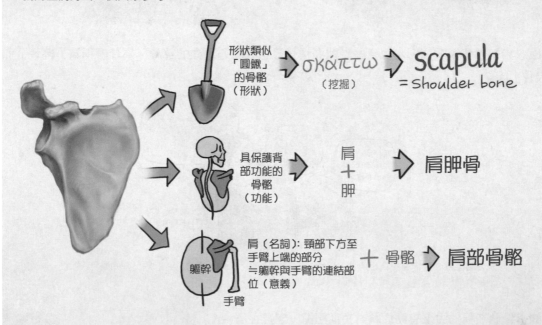

畢竟解剖學用語實在有太多困難的專有名詞，愈深入學習，愈難以搜索到名稱的「由來」，到最後真的是剪不斷理還亂，但我還是稍微介紹一下查詢後所歸納的幾個「模式」。

底下的解剖學用語模式是我自身的分析結果，可能只適合剛開始學習解剖學的初學者。

❶ 位置	以該組織的所在位置為關鍵字。這是肌肉骨骼名稱中最常出現的模式。有「上」就有「下」，有「前」就有「後」，有「內」就有「外」。	上臂骨⇔前臂骨、髂前上棘⇔髂後上棘、內－中－外楔狀骨
❷ 大小	如字面所示，位於字首表示該組織的「大小」。這一類的組織絕大多數是大小不同而已，形狀和功能幾乎如出一轍。與「位置」相同，也是時常出現的模式之一。有「大」，旁邊必有「小」，尋找大小的存在是一件非常有趣的事。	胸大肌⇔胸小肌 等
❸ 形狀	名稱中含有特定形狀、角度或面積等各種資訊。常見於肌肉名稱中，大部分從名稱就能推測出大致的形狀。	三角肌、胸鎖乳突肌、腹直肌、闊背肌 等
❹ 職責、功能	取名自組織本身具有的特定職責與功能。常見於「肌肉」名稱中。「骨骼」的話，最具代表性的是鎖骨。	肩胛帶、提肌、括約肌 等
❺ 類似、聯想	從特定物或現象所聯想出來的名稱。	鎖骨、尺骨、橈骨 等

先前稍微提過，解剖學幾乎是一門「記憶科目」，必須熟記的東西太多了。學習解剖學的學生最感到辛苦的應該也是這個部分，如果能確實掌握上述介紹的幾種模式，相信學習過程應該會輕鬆一些。

解剖學這門學問從問世到現在已歷經數個世紀，想像一下學者解剖人類身體、進而仔細觀察並記錄的過程，就可以知道我們身體的多數組織和部位名稱都不是隨便亂取的。每一個依形狀取的名稱，都是為了讓世世代代的學生能夠清楚理解而費盡心神想出來的。建議對這個領域抱持興趣的學生至少先研究一下每個構造所擁有的「名稱」含意，再進一步深入學習，相信這將會是很有幫助的體驗。

　　那個…突然說這個似乎有點唐突，但我仔細想了一下，這本書有機會上市與大家見面，全多虧尺骨和橈骨。非常感謝尺骨和橈骨！

❶ 尺骨（ulna）

　　說明「尺骨」這個名稱的由來之前，先簡單介紹一下功能和外觀。

　　尺骨是手臂最基本的運動——前臂屈伸運動的軸心骨。構成前臂的骨骼有兩根，其中位於身體側（小指側），連接肱骨並負責前臂屈伸運動的是尺骨。尺骨長度約22～24cm，比橈骨長，形狀與橈骨完全相反，上端較寬，愈下端愈細。

　　「尺骨」中的「尺」是長度單位，古代中國的漢朝以23cm為1尺，而尺骨大約這麼長，因此取名為尺骨。但隨著時代改變，1尺的長度愈來愈長，相對於象形文字時代的18cm，1900年代已經變成30.3cm左右。

　　*參考　吋＝2.53cm／尺＝30.3cm／步＝約70cm／里＝400m

　　解剖學上的尺骨長度相當於漢朝的一尺長度，即23cm，請大家注意不要混淆了。

前臂：尺骨

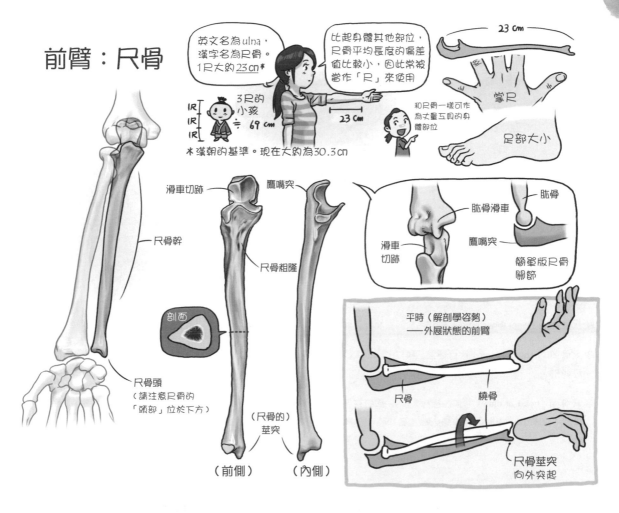

英文名為ulna，
漢字名為尺骨。
1尺大約 23cm*

比起身體其他部位，
尺骨平均長度的偏差
值比較小，因此常被
當作「尺」來使用

3尺的
小孩
≒ 69cm

* 漢朝的基準。現在大約為30.3cm

23cm

和尺骨一樣可作
為丈量互具的身
體部位

掌尺

足部大小

滑車切跡

鷹嘴突

尺骨幹

尺骨粗隆

剖面

尺骨頭
（請注意尺骨的
「頭部」位於下方）

（尺骨的）
莖突

（前側）　（內側）

肱骨滑車

肱骨

滑車
切跡

鷹嘴突

簡單版尺骨
關節

平時（解剖學姿勢）
──外展狀態的前臂

尺骨　　橈骨

尺骨莖突
向外突起

除了屈伸運動外，由於尺骨是前臂的軸心，前臂進行旋後／旋前運動時，尺骨比主要負責旋後／旋前運動的橈骨**更不會改變自身位置**。

以下是尺骨的細部名稱。

❶ 鷹嘴突（olecranon）：觸摸彎曲手臂
　的後方即可輕易摸到鷹嘴突，這裡也
　是我們俗稱「手肘」的部位。肱骨後
　方的凹陷部位是「鷹嘴窩」，前臂伸
　直時，鷹嘴突會嵌入鷹嘴窩中。鷹嘴
　突呈彎曲突起，是肱三頭肌（請參照
　P355）肌腱的附著處。

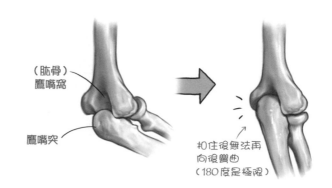

（肱骨）
鷹嘴窩

鷹嘴突

扣住後無法再
向後彎曲
（180度是極限）

❷ 滑車切跡（trochlear notch）：形狀宛如張大的鳥喙，與肱骨的「滑車」形成關節，能做出圓滑順暢的屈伸運動。

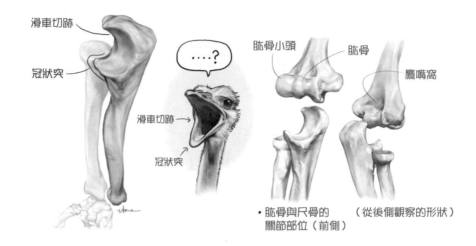

❸ 尺骨粗隆（ulnar tuberosity）：供作用於前臂屈伸運動的肌肉「肱肌」肌腱附著，摸起來有如「魔鬼氈」的粗糙質感。

❹ 尺骨體（body of ulna）：尺骨體呈三稜柱形，朝向橈骨的內側角最銳利。之後將為大家說明的橈骨，其橫切面同樣呈三角形。

❺ 尺骨頭（head of ulna）：雖然名為「頭」，卻位在下方靠近手部的地方。平時（旋後狀態）不常出現，但發生「旋前」運動（構成前臂的兩根骨骼呈Ｘ形交叉的運動）時，會呈圓形突起，從皮膚表面就能輕易看到。

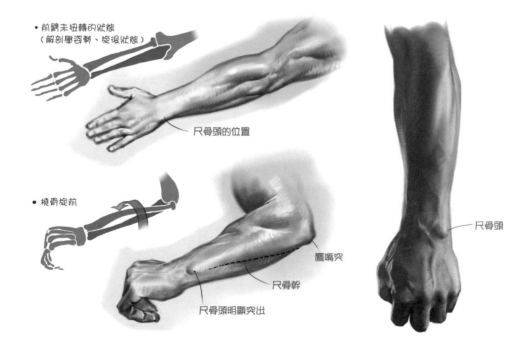

❻ 莖突（styloid process）：莖突的英語 styloid 源自於「觸控筆（stylus）」，如名稱所示，尺骨頭背內側像筆一樣突出的部位就是莖突。橈骨也有莖突，但比尺骨莖突大。由於向上突起，有助於手部做出「旋前」運動。詳細內容請參考橈骨的莖突。

❷ 橈骨（radius）

「橈」是船槳的意思，整體骨骼形狀如微彎的船槳，因此取名為橈骨（橈字也有彎曲的意思，橈骨意指「彎曲的骨骼」）。先前稍微提過，在解剖學姿勢中，橈骨與「尺骨」並排呈數字11的形狀，但進行「旋前」運動時會交叉呈X字形，因此橈骨稍微向外側彎曲。前臂骨的旋後／旋前運動主要仰賴橈骨。

平均長度為20〜22 cm，愈下端愈粗，絕大部分的手腕都連接至橈骨。

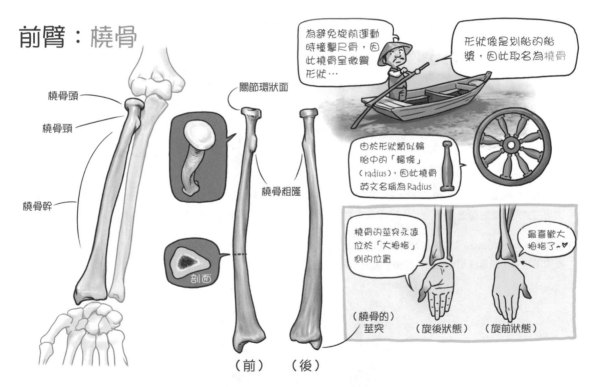

前臂：橈骨

為避免旋前運動時撞擊尺骨，因此橈骨呈微彎形狀…

形狀像是划船的船槳，因此取名為橈骨

橈骨頭
橈骨頸
橈骨幹

關節環狀面

橈骨粗隆

由於形狀類似輪胎中的「輻條」（radius），因此橈骨英文名稱為Radius

剖面

（前）　（後）

橈骨的莖突永遠位於「大拇指」側的位置

最喜歡大拇指了～♥

（橈骨的）莖突

（旋後狀態）　（旋前狀態）

不同於一直位在身體外側的「橈骨頭」，橈骨下端部位（莖突）於旋後／旋前運動時會改變位置，因此容易被誤認為是尺骨，但大家只要牢記（橈骨的）**莖突會緊緊黏著大拇指**就可以了。接下來為大家介紹橈骨的重要部位。

❶ **橈骨頭**（head of radius）：與肱骨的「肱骨小頭」形成關節的部分。另外也和尺骨近端的橈骨切跡形成關節（屬於車軸關節），除了負責手肘的屈伸運動外，也是旋後／旋前運動的起點。

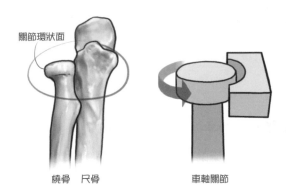

關節環狀面

橈骨　尺骨　　　　　車軸關節

❷ **橈骨頸**（neck of radius）：橈骨頭下方的凹陷部位。

❸ **橈骨粗隆**（radial tuberosity）：位於橈骨頭與橈骨幹之間的突起，手臂最具代表性的肌肉「肱二頭肌」（請參照P354）的肌腱附著於此。「橈骨頭」至「橈骨粗隆」屬於橈骨上端部分。

● 橈骨上端形狀

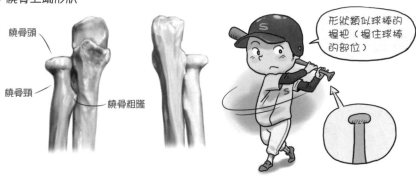

橈骨頭

橈骨頸　　　橈骨粗隆

形狀類似球棒的握把（握住球棒的部位）

❹ **橈骨幹**（body of radius）：橈骨骨幹向外側彎曲。有好幾條作用於手腕與手指彎曲、伸直運動的肌肉附著於此，橫切面呈三角形，有三個面（前、後、外側面）和三個緣。愈下方的骨幹，其橫切面愈呈明顯的三角形。

❺ **莖突**（styloid process）：橈骨包覆手腕骨，稍微像筆尖般突出的部位就是莖突。橈骨的莖突比尺骨的莖突大，由於稍微向下延伸，容易限制手部的「旋後」運動（請參照下頁）。

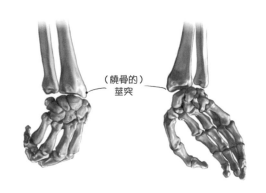

（橈骨的）莖突

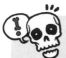

請等一下！ 手腕的尺偏和橈偏

橈骨的莖突與尺骨的莖突高度不同，導致身體側與對側的手腕彎曲角度也不一樣。不同的彎曲方向各有尺偏（ulnar deviation）與橈偏（radial deviation）之稱。

如下圖所示，橈偏時因大拇指側有橈骨莖突，彎曲角度會受到限制。相對於此，尺偏時有較為充裕的空間，致使手腕能大幅度往小指側的尺骨頭彎曲。這樣一來，我們才能彈奏吉他。

手腕大幅度向小指方向彎曲（尺偏）而非大拇指方向（橈偏）的構造設計，據推測可能與手原本是移動工具（用四隻腳行走）有關。

大家稍微想一下四足類動物，牠們幾乎一輩子都必須仰賴前腳支撐身體來行走，前腳或前蹄（手）向外側擴展會比向內側集中來得輕鬆有利（試著長時間以四肢爬行並支撐身體就可以了解）。總結來說，用四隻腳行走時，必須以更有效的方式確實支撐身體重量。

看到這裡，或許有讀者會抱怨：「直立行走的人類和四隻腳行走的動物有什麼關係呢？」我能夠了解大家這種質疑的心態，但我想多數人應該已經遺忘自己趴地爬行的那段歲月吧。

❸ 前臂的旋前與旋後

我們先稍微整理一下在這之前學到的前臂大小事。

> ❶ 前臂負責屈伸運動和旋後／旋前運動
> ❷ 前臂由尺骨和橈骨構成
> ❸ 尺骨主要負責手肘的屈伸運動，橈骨則負責旋後／旋前運動

簡單歸納後，相信大部分讀者應該已經理解。老實說，當年初學美術解剖學的我真的是個學習力很差的學生，連如此單純的事實也搞不清楚。仔細思考就能融會貫通的事實，我卻連究竟是朝上還朝下的狀態都無法正確掌握。 (T_T)

- 問題「下圖中肱骨與前臂骨的連結，哪一個是正確的？」

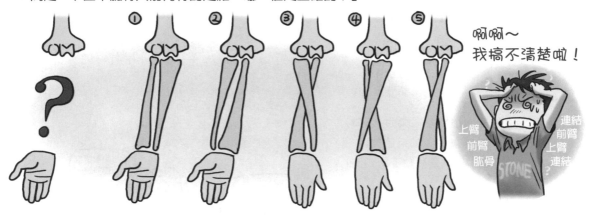

這是我學生時代選修科目「人體素描」的期末考題。我苦惱了好一陣子，才終於想出答案，但最後還是答錯了。正確答案應該是幾號呢？

或許有人會反問，知道正確答案很重要嗎？以畫家的立場來說，這是個相當微妙的問題。說簡單點，這不過就是供肌肉附著的「骨骼」，但隨著前臂是旋後或旋前狀態，附著於前臂骨的肌肉形狀會跟著改變。再加上若描繪的主角是功能眾多的「手臂」，一旦搞錯這兩根骨骼，很可能會鑄成大錯。

人物姿勢　習作／Painter 12／2012

畫中兩名人物同樣擺出〈 〉形彎曲的手臂姿勢，依上色部位的不同，左側為「旋後」狀態，右側為「旋前」狀態。請大家注意前臂肌肉的形狀會因旋後／旋前狀態而有所不同。

或許有些讀者和我一樣常常搞不清楚，為了這些人，我再次簡單說明一下**旋後與旋前**。確實理解對大家日後的學習是有幫助的。

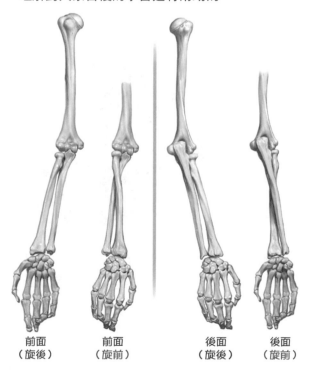

前面　　　前面　　　後面　　　後面
（旋後）　（旋前）　（旋後）　（旋前）

左圖為「前臂」（尺骨與橈骨）和「上臂」連接在一起，並從前面、後面觀察其旋後／旋前狀態下的形狀。

我稍微整理一下觀察後的心得，「旋後」是手腕轉向外側的狀態，也就是手掌朝向正面的解剖學姿勢。「旋前」則是手腕轉向內側的姿勢。

若還是覺得一頭霧水、毫無頭緒的話，請試著想想以下的畫面。

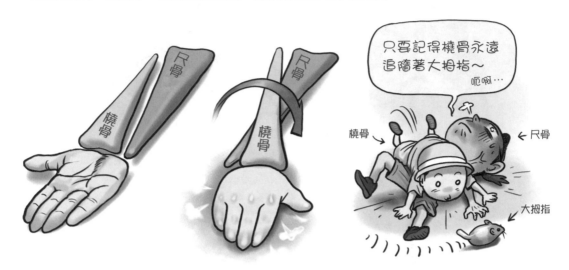

　　基本上，擔任「旋前」軸心的「橈骨」會緊緊跟隨「大拇指」。橈骨覆蓋於尺骨上時，會隨著手往內側旋轉，自然朝向大拇指或身體側。像這樣指甲朝向正面見人的狀態稱為「旋前」，而「旋後」則相反。好不容易看懂理論，但實際操作時，很可能又會搞不清楚。這時「大拇指」就得一肩挑起重責大任。

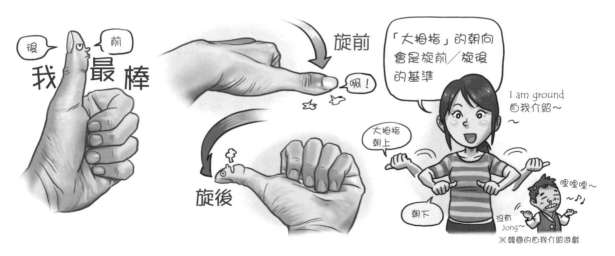

　　如上圖所示，以比讚的姿勢為起點，大拇指有指紋的那一側朝下稱為「旋前」，有指甲的那一側朝下稱為「旋後」。只要能區別手指的表與裏，就能簡單解決這個問題。現在請大家闔上書本試試看吧。

最後，請大家看一下這個在「屈曲」狀態下的前臂從旋後→旋前的素描圖。

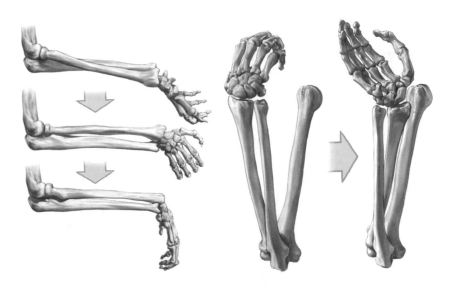

請等一下！ 尺骨和橈骨原本的功能

前臂的骨骼有兩根，具有使前臂進行旋後／旋前運動的功能，這是不可否認的事實，但實際上，前臂有兩根骨骼的理由未必只有這一個。之前應該已經說到讓大家不耐煩，但還是得再囉唆一次。前臂骨骼之所以有兩根，其實還有其他理由，現在先請大家比較一下人類和其他動物的前臂骨骼。

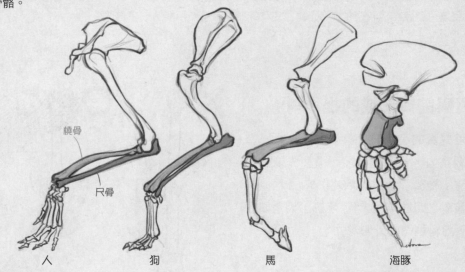

橈骨

尺骨

人　　　　　　　狗　　　　　　　馬　　　　　　　海豚

請大家留意一下，除了人類以外，大部分動物的手背都是呈朝向正面的「旋前」狀態。

以馬來說，雖然尺骨和橈骨看似合為一根，但仔細觀察會發現其實留有兩根骨骼的痕跡。

如上頁圖片所示，人類以外的大部分動物都和人類一樣由兩根骨骼構成前臂，但這些動物的前臂並不會進行「旋後／旋前」運動（將前腳當手使用的猿猴等靈長類動物、貓、老鼠等例外）。這和沒有鎖骨的理由（請參照P288）相同，都是為了讓前臂（即前腳）的火力全集中在「行走」的目的上。而前臂之所以由兩根骨骼構成，除了是為了在走路或跑步時緩和來自地面的衝擊，也是為了獲得更大的推進力。

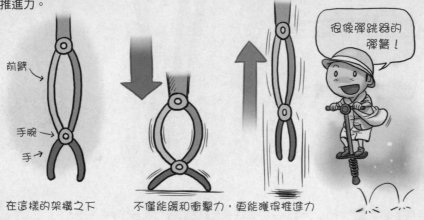

前臂 → 手腕 → 手 →

很像彈跳器的彈簧！

在這樣的架構之下　　　不僅能緩和衝擊力，更能獲得推進力

人類的小腿同樣由兩根骨骼構成（但無法進行「旋後／旋前」運動），主要原因應該也是緩和衝擊與增加推進力。比起單一根粗骨骼，分成兩根細骨骼的話，不僅較輕、較牢固，還可以供更多肌肉附著，一舉數得。

這一切全歸因於人類一旦面臨困難，就會視情況進一步演化生存所需的手段。雖然隨之產生的副作用無可避免，但我現在才真正體認生存的慾望，是一種能造成多數改變的強大力量。

■ 上臂與前臂形成的提物角

雖然差異真的小到難以察覺，但人類擁有敏銳的觀察力，肯定能夠發現這和先前說明過的手臂「旋後」狀態（請參照P331）相似。手臂和前臂之間並非呈「1」字形，而是如右圖所示，前臂稍微向外側彎曲。

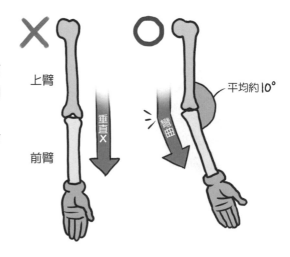

上臂

前臂

垂直 X

彎曲

平均約10°

當手臂處於手掌朝向正面的「旋後」狀態下，手臂會稍微向外側彎曲十度左右，這個角度稱為**提物角**（carrying angle），又稱**生理外翻角**。手臂向外側彎曲，能使前臂載物的搬運方式變得更輕鬆。另一方面，前臂貼合在一起所產生的雙臂空間變小，更有利於輕鬆搬物，因此這個角度才被稱為提物角。

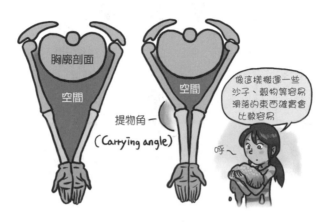

這個角度雖取名為「提物角」，但當初這個角度的形成並非單純只為了提物、搬物。人類的手臂不再具有「腳」的功能，是相對近期的事。既然是這樣，提物角又是如何形成的呢？想知道理由，請先再次比較一下其他四足類動物的手臂，也就是前腳。

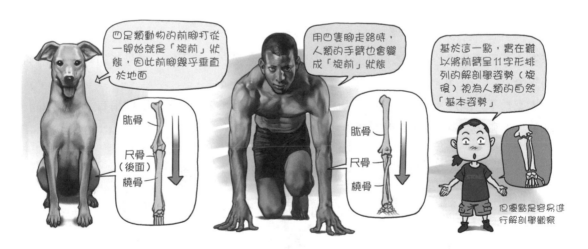

如先前所述，絕大多數的四足類動物，前腳都以「旋前」狀態（橈骨與尺骨呈「X」字形交疊）為基本姿勢。前臂與地面近乎垂直，因此兩根前臂骨骼並非以 11 字形平行排列，而是互相交叉。之所以呈「X」字形，是為了行走時能輔助支撐軀幹重量，當時以四隻腳行動的人類也是同樣狀況。但人類進化成「直立」構造後，手臂便開始產生劇烈變化。

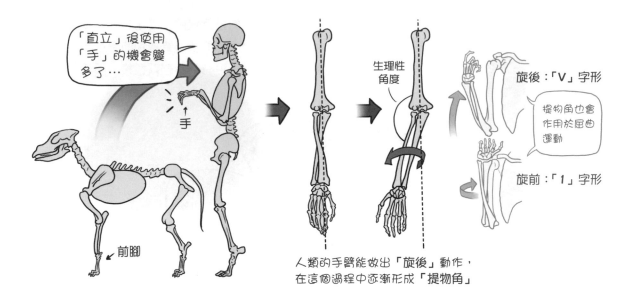

人類的手臂能做出「旋後」動作，
在這個過程中逐漸形成「提物角」

人類進化成「直立」構造後，手臂為了進行「旋後運動」，由負責屈曲運動的尺骨擔任軸心，並在橈骨旋轉的過程中逐漸形成「提物角」。如先前所述，前臂的旋後／旋前是人類為了生存所不可或缺的重要現象，所以對於人類渴望活下去的慾望，「提物角」就類似紅利的獎勵。

❶ 提物角的祕密連鎖反應

乍看之下只是手臂的彎曲造成外形上有些不同，但這個小小差異對人類外形的影響遠超過我們的想像。

請大家看下方圖片。以最左側的「基本形」為基準，①和②只是手臂形狀稍有不同。請問各位讀者，①和②之中，哪一位是男性？哪一位是女性呢？

我想大部分的人會認為①是男性，②是女性。從結論來說，由於女性的提物角比男性大（男性約為零～十五度，女性約為十～二十度），所以才會有這樣的認知。那麼，為什麼女性的提物角會比男性大呢？

提物角確實是隨著手部功能增加而產生的，但性別之所以造成提物角的大小有所差異，則另有其他根本性的因素。在說明原因之前，同樣先請大家思考一下，人類和四足類動物的骨骼，差異最大的是哪個部分？就是…

沒錯，就是骨盆。我們先前學過，人類進化成直立構造後，骨盆為了牢牢接住下降的內臟而變大，手臂位置也隨著直立構造而改變，種種因素導致上臂與前臂之間的「提物角」間接受到骨盆大小的影響。

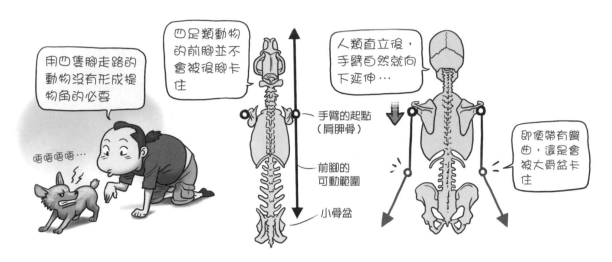

　尤其是女性，能夠「懷孕」的特性使女性的骨盆天生比男性大，當尺骨角度因應軀幹曲線而改變時，提物角的大小隨之產生差異也是必然之事。

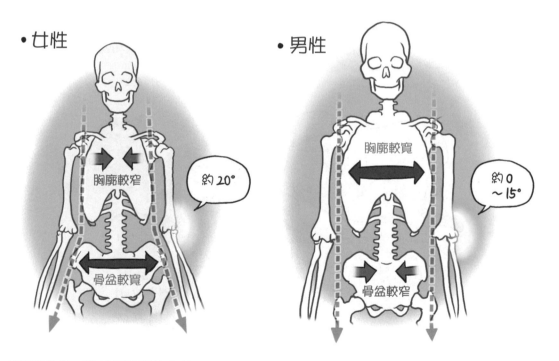

　前臂的旋後／旋前促使提物角的形成，但因為軀幹的骨骼形狀受到性別的影響，進而使提物角的大小隨之產生差異。換句話說，比起大胸廓小骨盆的男性，小胸廓大骨盆的女性手臂會大幅向外側彎曲。這裡有個有趣的實驗能夠讓大家體驗一下這種差異。

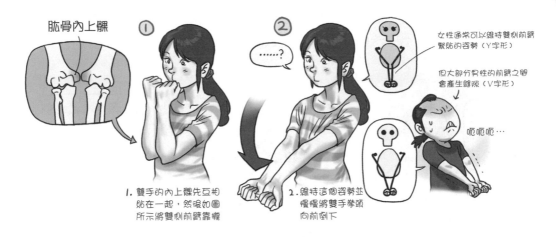

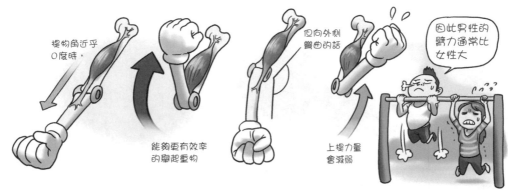

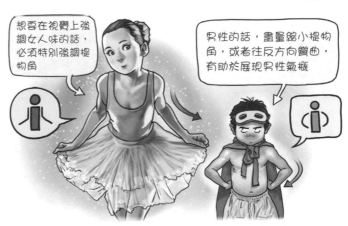

個人差異在所難免,因此未必每個人都符合上述的實驗結果,這終究只是不特定多數人的情況(能做到上圖姿勢的男性或做不到上圖姿勢的女性,請不要感到絕望)。總而言之,性別造成男女的提物角大小不同,進而使男性的倒三角形(▼)和女性的三角形(▲)體型更明顯,而這樣的外形差異也會大幅影響「臂力」。

就力學角度來看,當手提起重物時,手臂呈「1」字形伸展比向左右彎曲來得有效率,因此上臂與前臂的角度近乎「1」字形的男性擁有強大的臂力。

基於這個原理,男性想展現力量、女性想展現纖細感,可以在視覺上多利用提物角。

提物角的特徵給人類的肢體語言和文化帶來不少影響。請試著回想電視綜藝節目中，搞笑藝人模仿異性時的動作，相信大家肯定會覺得「原來如此」。

基於這個觀點來思考，透過視覺表現身體的工作者，更應該多認識提物角。完全理解提物角的特徵後，便能如下圖所示整理出手臂與軀幹在視覺上的連接要點。

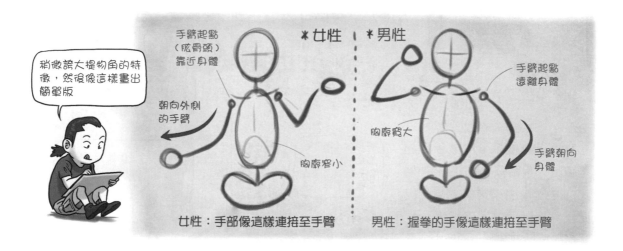

另外追加說明一點，獨具特徵的身體部位幾乎都有同樣情況，因此「提物角」並非區分性別的絕對性基準。現實生活中常見生理狀況完全相反的人，我們不能硬將這種情況套用在所有人身上。但對於只用「單一場景」來誇大男女性特徵的畫家來說，「提物角」肯定是一大法寶。

下圖為運用提物角的男女性代表姿勢範例。請注意男女性各自的手臂角度，也請大家多留意範例外的其他各種姿勢。

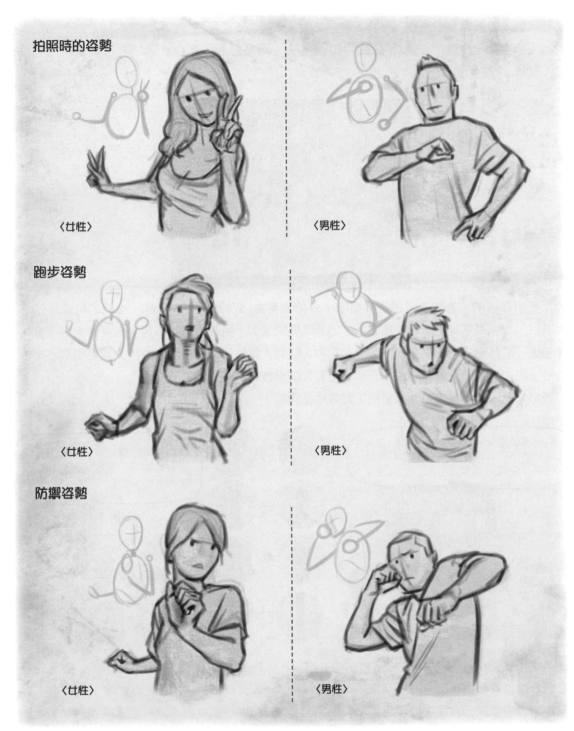

拍照時的姿勢

〈女性〉　　　　　　　　〈男性〉

跑步姿勢

〈女性〉　　　　　　　　〈男性〉

防禦姿勢

〈女性〉　　　　　　　　〈男性〉

■ 試著畫手臂骨骼

又到了說好的繪畫時間了，畢竟撰寫這本書的動機是為了讓各位讀者學習畫人體。可能有不少讀者認為本書內容和「繪畫」無關，儘管如此，筆者之所以反覆提到與人體描繪有關的知識，是因為人體描繪手法並不專屬於以繪畫為職業的人。畢竟在「藝術」出現之前，「繪畫行為」是一種「紀錄」。請大家看下方這張圖片。

非美術領域的人應該也看過這幅畫吧？仔細觀察古埃及壁畫上的人物，他們的形象都是平面造形，也就是軀幹和眼睛朝向正面，頭和腳朝向側面。另外也有許多與實際人體大相逕庭的人體畫。或許有人認為這是因為數千年前的人類對人體的了解不夠透徹，但大家可別忘了，古埃及人擁有能夠將人體製作成木乃伊的豐富知識與技術。

既然如此，為什麼古埃及人會將人體畫成這樣呢？

所謂「正面律法則」，是基於宗教信仰並按照其應有的模樣（不是實際看到的模樣），即某些特定概念加以描繪表現出來。舉例來說，極力想從單一視角畫出各種不同形狀的畢卡索畫作，以及數學課中想求出六面體面積而畫出無視遠近法的立體圖，這些都是基於正面律法則。

（美術的正六面體）　　　　　　　　　　　　　　（數學的正六面體）

　「正面律法則」不僅具有傳達訊息的功能，同時也是畫者為了理解某種概念時所發揮的想像力，畫得「正確、美麗」未必是最重要的。這些繪畫是為了記錄無法以「文字」表現的內容，若將繪畫當作是另外一種「文字」，相信大家就不會覺得繪畫這種行為有太大的負擔。接下來要介紹的手臂骨骼畫法其實也只是一種「表示」方式，並非藝術作品，請各位讀者不要想得太嚴肅，以輕鬆的心情開始嘗試吧。

❶ 從正面描繪的手臂骨骼

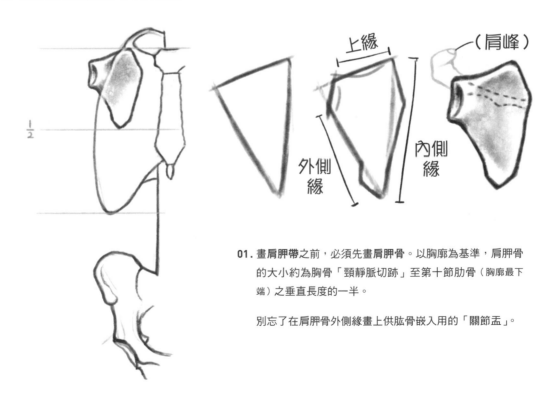

01. 畫肩胛帶之前，必須先畫肩胛骨。以胸廓為基準，肩胛骨的大小約為胸骨「頸靜脈切跡」至第十節肋骨（胸廓最下端）之垂直長度的一半。

別忘了在肩胛骨外側緣畫上供肱骨嵌入用的「關節盂」。

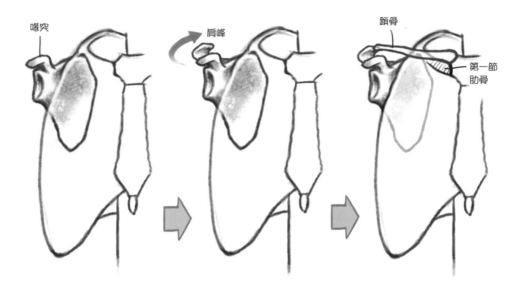

02. 依序畫好「關節盂」上方好比烏鴉長喙的**喙突**,從肩胛骨後方延伸至前方的**肩峰**,以及連結肩峰與胸骨柄的**鎖骨**就完成肩胛帶了。注意鎖骨連結至胸骨柄的關節部位就是「鎖骨切跡」。

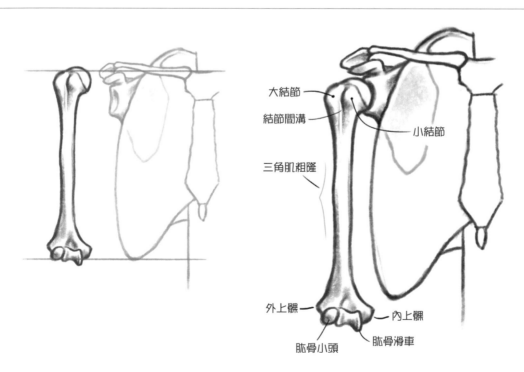

03. 畫好肩胛帶之後,接著是**肱骨**。以胸廓為基準,肱骨長度大約是頸靜脈切跡至第十節肋骨的長度,因此連結至肩胛骨的肱骨下端會比胸骨下端還要再向下突出。

請特別留意,**內上髁**的突出情況比**外上髁**來得明顯許多。

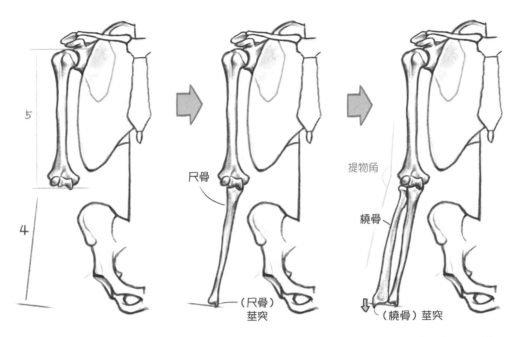

5

4

尺骨

提物角

橈骨

（尺骨）
莖突

（橈骨）莖突

04. 接下來是**前臂骨骼**。由兩根骨骼構成的前臂骨比肱骨短一些（請參照圖片）。畫好手臂屈伸運動的軸心尺骨之後，再畫旋轉運動的軸心橈骨。

請特別留意，橈骨的莖突比尺骨的莖突再稍微向下方突出一些。由於上臂與前臂之間形成**提物角**，前臂必須稍微向外側彎曲才會比較自然。

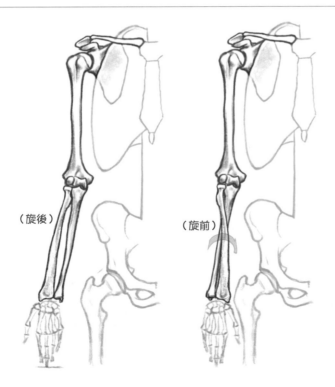

（旋後）

（旋前）

05. 含手部骨骼在內的整體手臂骨形狀。比較提物角於前臂「旋後」狀態下與「旋前」狀態下的差異。

另外，前臂骨（不包含手部骨骼）的長度大約是股骨的二分之一。

❷ 從側面描繪的手臂骨骼

01. 從側面所看到的胸廓後半部。如圖所示畫出覆蓋胸骨的**肩胛骨**基本形狀（請參照上圖）。

請大家牢記，肩胛骨的長度大約是整個胸廓的一半左右。

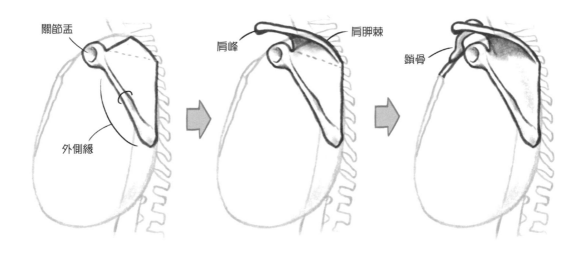

02. 在肩胛骨的外側角畫出供肱骨頭嵌入的**關節盂**，並沿著下邊畫出具有厚度感的**外側緣**，再依序畫出**肩胛棘**和連結至肩胛棘的鎖骨就大功告成了。如最右側的圖片所示，在肩胛棘下方畫陰影有助於營造突出的感覺。

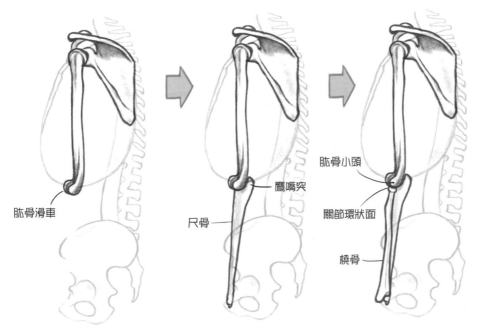

肱骨小頭

鷹嘴突

關節環狀面

尺骨

橈骨

肱骨滑車

03. 先畫肱骨。與前臂骨形成關節的肱骨下端,也就是肱骨滑車部位呈向前突出的形狀。接著依序畫尺骨和橈骨。請特別留意尺骨的鷹嘴突和肱骨滑車連結在一起的形狀,以及和肱骨小頭連結在一起的橈骨關節環狀面的位置。

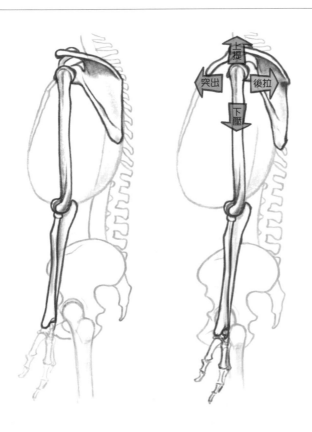

上提

突出

後拉

下壓

04. 含手部骨骼、一小部分股骨上端在內的整體手臂骨骼形狀。

自由上肢骨的位置依肩胛骨向前、後、上、下移動而改變(關於肩胛骨運動,請參照P314)。

❸ 從後面描繪的手臂骨

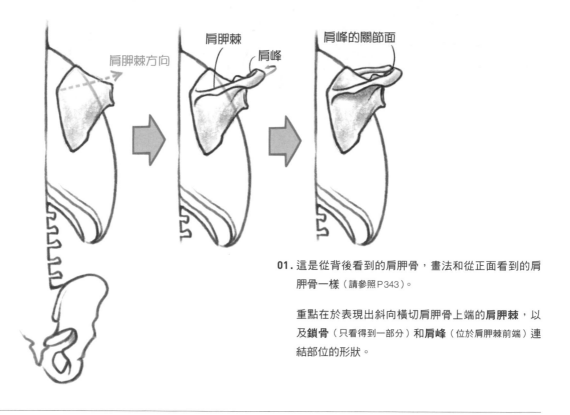

肩胛棘方向

肩胛棘
肩峰

肩峰的關節面

01. 這是從背後看到的肩胛骨，畫法和從正面看到的肩胛骨一樣（請參照P343）。

重點在於表現出斜向橫切肩胛骨上端的**肩胛棘**，以及**鎖骨**（只看得到一部分）和**肩峰**（位於肩胛棘前端）連結部位的形狀。

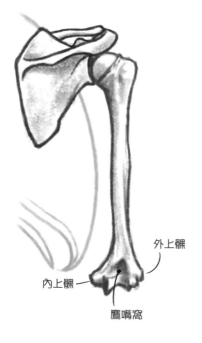

外上髁

內上髁

鷹嘴窩

02. 畫出嵌入肩胛骨關節盂中的肱骨。

請特別留意下方關節面的上方處有向內凹陷的**鷹嘴窩**，以及**內上髁**的突出程度比外上髁大這兩點。

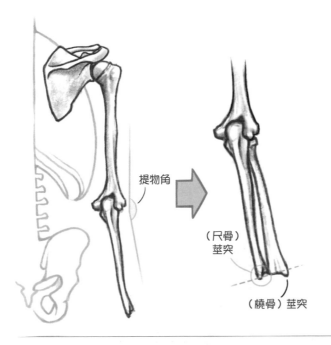

03. 畫前臂的步驟和之前教過的一樣,先畫
尺骨,再畫橈骨。

　　請特別留意橈骨最下方的**莖突**比尺骨
最下端的尺骨頭還要稍微向下延伸一
些,而這也是造成橈偏受到限制(請參照
P329)的原因。

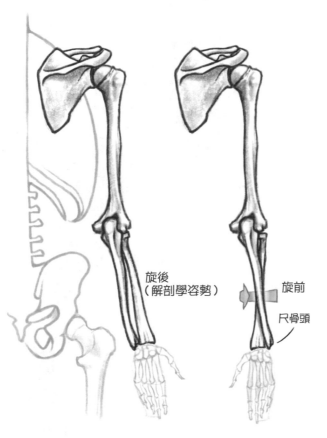

04. 大功告成。和正面手臂的情況相同,處
於旋後狀態的前臂骨進行旋前運動時,
橈骨覆蓋在尺骨上,而且**尺骨頭**向外側
突出,請特別留意這兩個部位的形狀。

　　描畫手部骨骼的方法詳見P419。

手臂肌肉

■ 手臂的整體形狀

　　從前側、後側、內側、外側所看到的手臂形狀與名稱。相較於軀幹的大塊肌肉，手臂肌肉多半較為細長，乍看之下很複雜，但熟悉原理後相對容易理解和掌握。在之後的章節中將針對各肌肉進行詳細說明，接下來先讓我們逐一了解肌肉的名稱、意義和形狀吧。

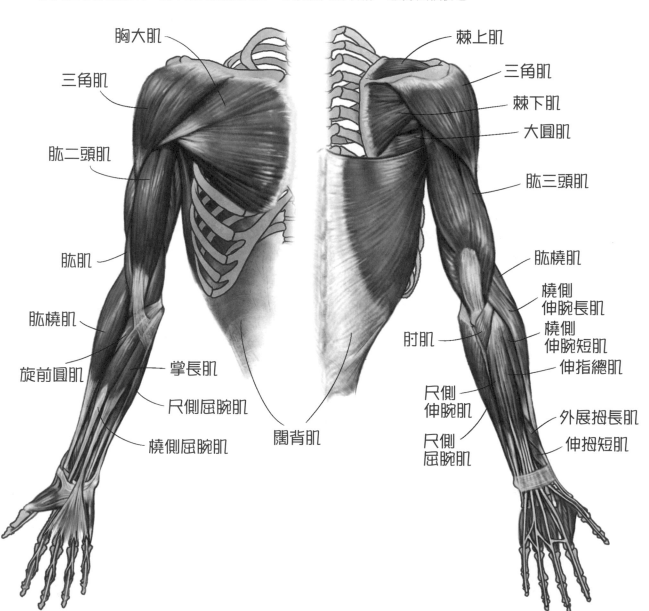

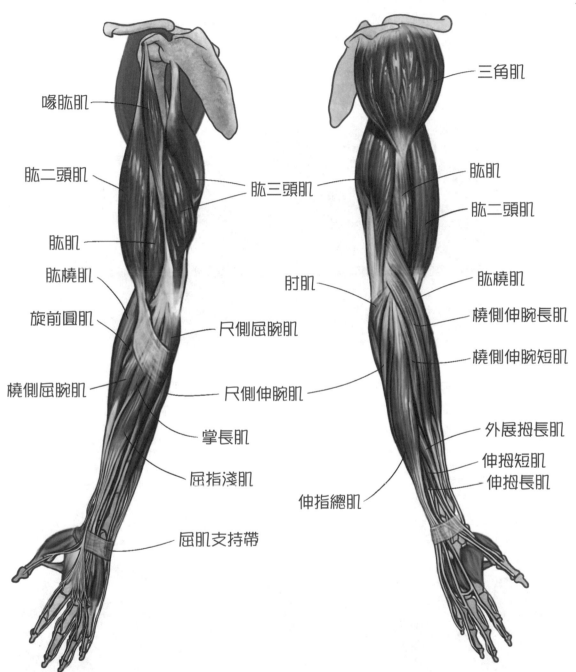

喙肱肌

肱二頭肌

肱肌

肱橈肌

旋前圓肌

橈側屈腕肌

肱三頭肌

尺側屈腕肌

尺側伸腕肌

掌長肌

屈指淺肌

屈肌支持帶

三角肌

肱肌

肱二頭肌

肘肌

肱橈肌

橈側伸腕長肌

橈側伸腕短肌

外展拇長肌

伸拇短肌

伸拇長肌

伸指總肌

■ 畫前臂是件苦差事

　　為了繪畫而學習美術解剖學的人，最感興趣的部分應該就是手臂肌肉了吧。因為在整個人體中，手臂裸露在外的部分僅次於臉部，而且對外功用相對較大。再加上一說到「肌肉」，大家普遍會直接聯想到手臂，所以畫人體時都會格外在手臂部分多費心思。

想要看起來帥氣，首先要有結實健壯的手臂肌肉！

手臂是人類最常使用的部位，同時也是裸露在外的器官，可說是突顯角色個性的重要道具

所以才說畫手臂肌肉是件苦差事

　　我在學校初學美術解剖學時，最感到頭痛的部分也是「手臂肌肉」。手臂動作多，所以關節多，而關節多，肌肉就相對複雜。但更複雜的是前臂肌肉的形狀會隨前臂動作（旋後／旋前）而改變。當時上台報告之前，腦袋真的是混亂到快爆炸。

那麼…下堂課就由石政賢以手臂肌肉為題，上台報告一下

我…我嗎!?

一定會講得亂七八糟…

旋後的時候　旋前的時候

我哪知道手臂肌肉會怎樣…

那時看看有這本書就好了…

轉來轉去

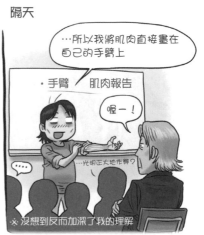

隔天

…所以我將肌肉直接畫在自己的手臂上

· 手臂　肌肉報告

喔—！

……

…光明正大地作弊？

·沒想到反而加深了我的理解

在那之後，又歷經了一段漫長的學習歲月，但至今我仍然無法征服那些偶爾會搞錯的手臂和手部肌肉。之前學過的軀幹肌肉由於面積大，光看一眼也無法了解功能何在，但絕大多數的手臂肌肉都呈拉提或牽引的繩索形狀，比起軀幹肌肉，相對容易掌握肌肉的動作與形狀。從現在開始，大家不用再那麼懼怕學習手臂肌肉了。

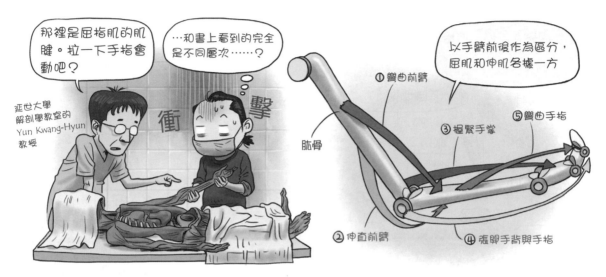

學習手臂肌肉時有一點務必特別留意（事實上其他部位也一樣）。上臂肌肉、前臂肌肉、手部肌肉等都有連帶關係，不應各自切割獨立學習。舉例來說，活動手指的肌肉與前臂、手部有關，彎曲前臂的肌肉與上臂、前臂有關。學習手臂肌肉時，最好依功能進行分類。還是沒有概念嗎？沒關係，別想太多，翻頁就是了。

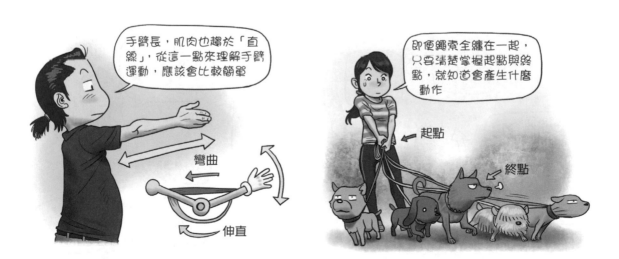

■ 手臂主要肌肉

❶ 提起手臂的肌肉：三角肌、喙肱肌

　　喙肱肌起自肩胛骨內側的喙突，終止於肱骨內側，負責將手臂抬往內側。三角肌始於鎖骨，止於肩胛棘，簡單說就是由身體前面延伸至後面，包覆手臂上方部位，作用於手臂的向外側提舉。喙肱肌隱藏在內側，但抬起手臂時明顯浮現於腋下內側。

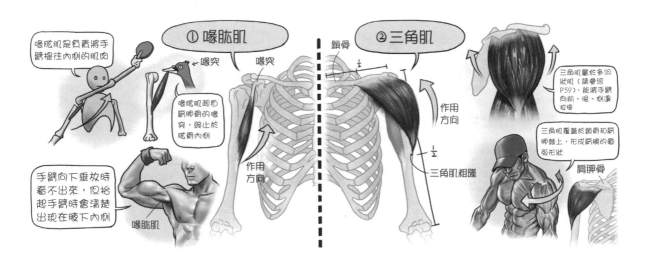

❷ 彎曲手臂的肌肉：肱肌、肱二頭肌、肱橈肌

　　這些肌肉主要負責手臂最基本的運動「屈曲運動」，不僅強而有力，在視覺上也十分引人注目。其中宛如肌肉代言人的**肱二頭肌**最為有名。大家必須知道這塊肌肉為什麼會一分為二。

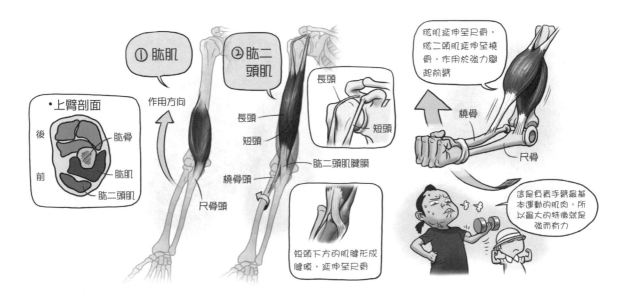

　　肱肌和肱二頭肌是負責將前臂往上拉提的肌肉，負責輔助這兩塊肌肉將手腕由下往上提起的肌肉則是**肱橈肌**。這塊肌肉雖不耳熟，但功能上的重要性絲毫不輸肱肌，而且對手臂外形有決定性的影響，是畫手臂之前必須熟知的重要肌肉。

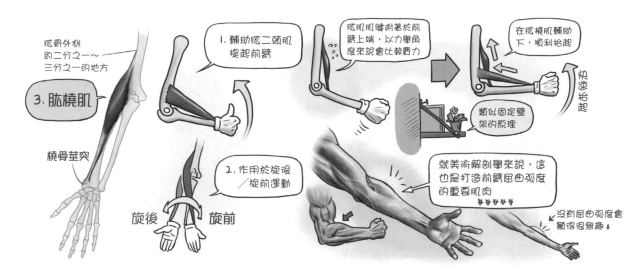

❸ 延伸至整體手臂的肌肉：肱三頭肌

　　肱三頭肌和**肱二頭肌**都是手臂肌肉的門面。不同於肱二頭肌，肱三頭肌主要負責伸展運動，雖然伸展運動比彎曲運動所需的力量較小，但單一塊伸展肌肉要對上三塊屈曲肌肉實非容易之事，因此肱三頭肌有三個支撐點（起點）。

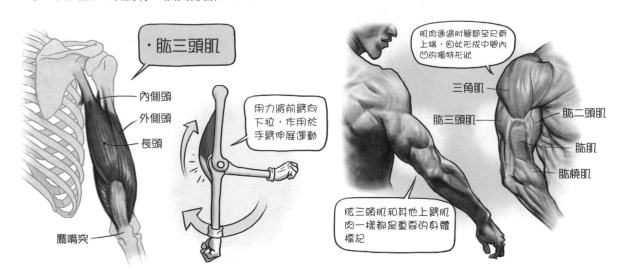

❹ 使手臂進行旋轉運動的肌肉：棘上肌、棘下肌、小圓肌、大圓肌、肩胛下肌

　　負責將手臂向前、向後牽引的肌肉。從位置、形狀和功用來看，近似背部淺層肌肉（斜方肌、闊背肌），但手臂起點為肩胛骨，所以放在手臂肌肉章節中說明。在大量使用手臂的運動員背上，能清楚看到這些肌肉。

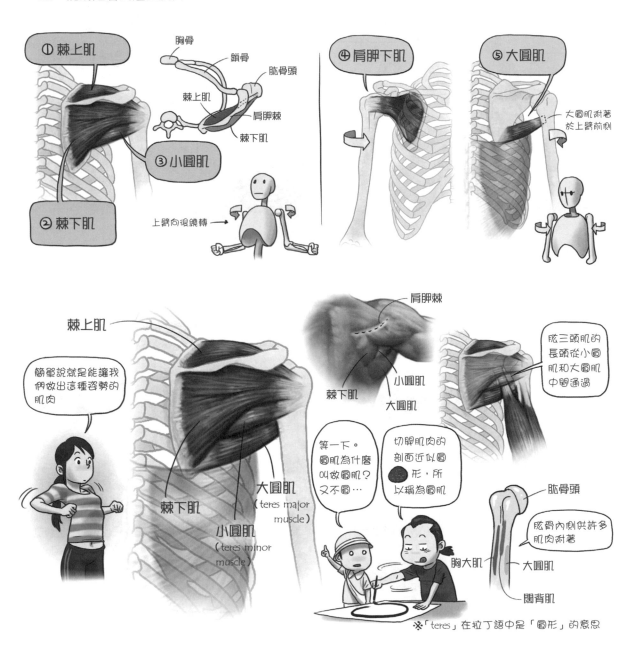

※「teres」在拉丁語中是「圓形」的意思

❺ 使前臂進行迴旋運動的肌肉：旋前圓肌、旋前方肌、旋後肌

使前臂進行旋後／旋前運動的肌肉。

前臂骨中的尺骨和橈骨呈「X」字形排列的「旋前」狀態比尺骨和橈骨呈「11」字形排列的「旋後」狀態需要更大的力量，因此相比於單一條的旋後肌，旋前肌上下各有一條（旋前圓肌、旋前方肌），共同作用於旋前運動。

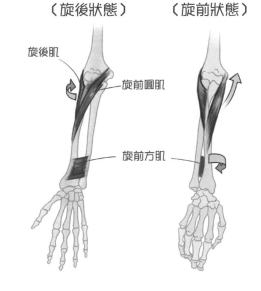

（旋後狀態）　（旋前狀態）

旋後肌
旋前圓肌
旋前方肌

❻ 彎曲手指的肌肉：屈指深肌、屈拇長肌、屈指淺肌

這些肌肉主要負責彎曲手指，既附著於手部，也附著於手臂骨骼上，另有「手部外在肌」的別稱。手握取東西時需要非常強大的力量，所以這些肌肉由深層和淺層共同構成，並延伸至手指前端。也因為這些肌肉強而有力，大部分的前臂肌肉都又大又厚。

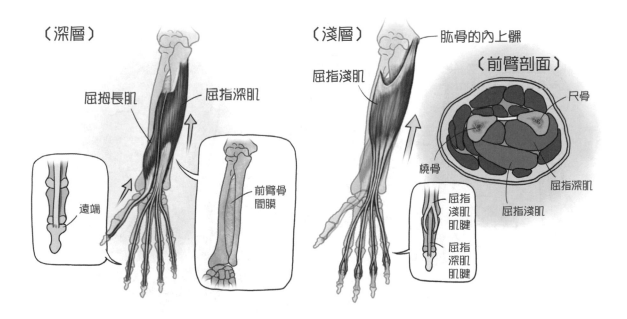

（深層）

屈拇長肌
屈指深肌
遠端
前臂骨間膜

（淺層）

肱骨的內上髁
屈指淺肌
（前臂剖面）
橈骨
尺骨
屈指深肌
屈指淺肌
屈指淺肌肌腱
屈指深肌肌腱

❼ 彎曲手腕的肌肉：尺側屈腕肌、掌長肌、橈側屈腕肌

彎曲手腕如同手指屈曲運動都需要強大力量。彎曲手腕的肌肉分布於前臂兩側與正中央，並朝手腕骨骼延伸。這三條肌肉的終點雖然不盡相同，但同樣始於肱骨**內上髁**，請特別留意。

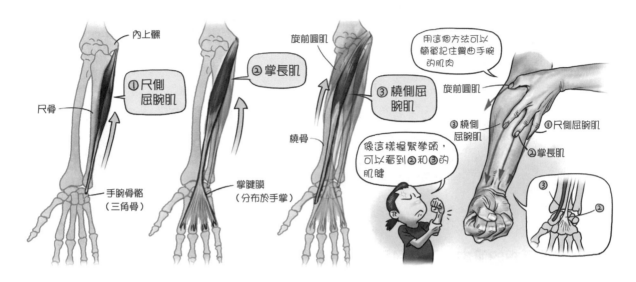

❽ 撐開其他手指（大拇指除外）的肌肉：伸指總肌、伸小指肌、伸食指肌

如前頁所說，彎曲手指的肌肉都由深淺兩層肌肉共同負責，但撐開手指的運動則主要由**伸指總肌**負責。撐開小指和食指的手指伸肌則另外由伸小指肌和伸食指肌負責，這時的伸指總肌只具輔助作用。將手指向後反折時，只要能確認伸指總肌的位置就足夠了。

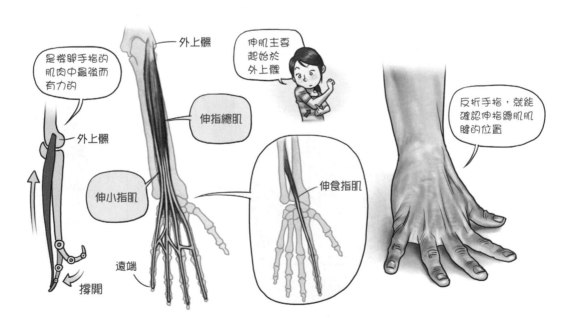

❾ 撐開大拇指的肌肉：伸拇長肌、伸拇短肌、外展拇長肌

五根手指中，大拇指是最特別的，這部分稍後會再詳細說明。掌控大拇指的肌肉獨立於伸指總肌之外。另外，由**伸拇長肌**與**伸拇短肌**肌腱所形成的「**解剖鼻煙壺**」更是手部的重要標記。

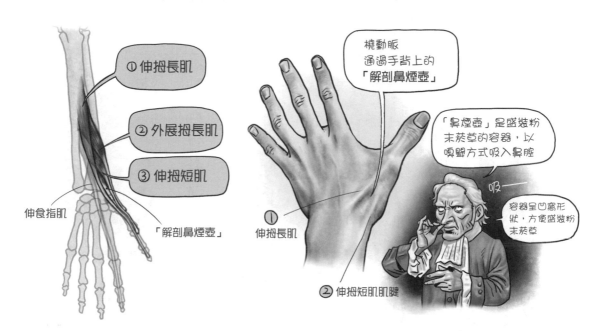

❿ 反折手腕的肌肉：橈側伸腕長肌、橈側伸腕短肌、尺側伸腕肌

彎曲手腕的肌肉起自肱骨的「內上髁」，而反折手腕的肌肉則始於**外上髁**附近，並沿著手背向下延伸。橈側伸腕長肌和尺側伸腕肌與橈偏、尺偏運動有密切關係。伸肌比屈肌細且薄，但反而容易在手腕上確認形狀。

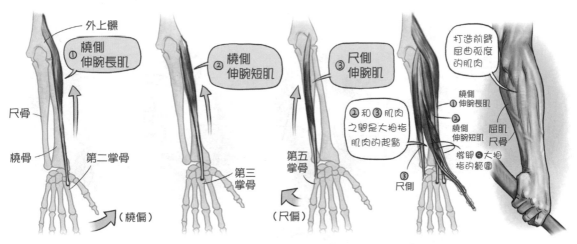

■ 旋轉前臂時的形狀

　　前臂的伸肌非常明顯，請大家仔細觀察前臂進行旋後／旋前運動時，伸肌形狀會有什麼樣的改變。雖然看似複雜，但以屈肌和伸肌的分界，也就是以尺骨和肱橈肌為基準來觀察的話，應該不會太困難。下圖這些形狀是表現手臂時的「必殺技」，極具視覺效果，請務必牢記在心。

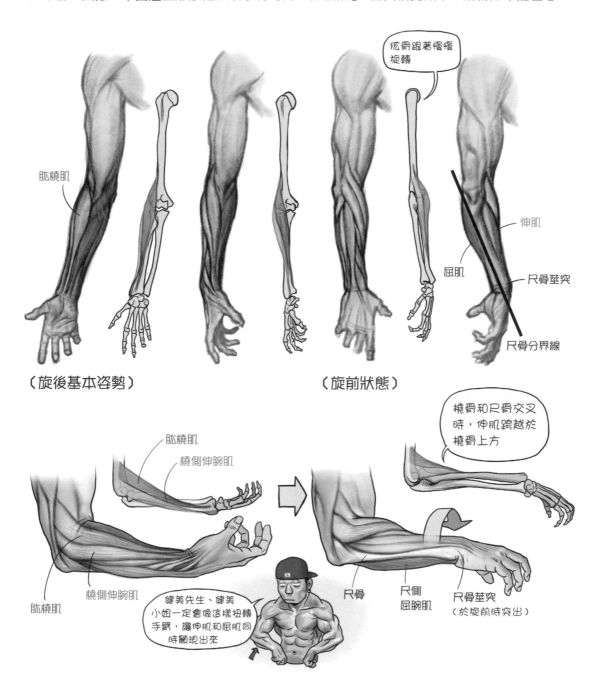

■ 將肌肉拼裝到手臂各部位

又到了拼裝手臂肌肉的時間了。手臂和腳的肌肉多為細長形，只要確實掌握各肌肉的功能，拼裝工作大概就會變得很簡單，但僅透過平面圖可能不容易理解這些肌肉的組合，建議從前面和後面觀察外，也從內側和外側依序熟記這些肌肉的形狀。另外，一張圖片裡有兩塊以上的肌肉時，請留意是以上→下，左→右的順序表記。

**❶ 從前面觀察
自由上肢骨（右側）**

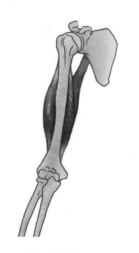

01 . 肱三頭肌
（triceps brachii m.）
※「m.」是 muscle 的縮寫

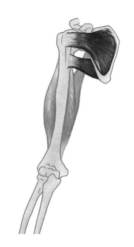

02 . 肩胛下肌、大圓肌
（subscapularis m. ／ teres major m.）

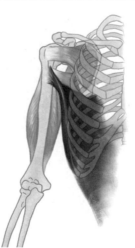

03 . 闊背肌
（latissimus dorsi m.）

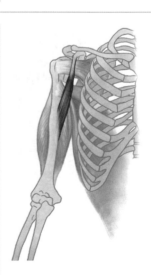

04 . 喙肱肌
（coracobrachialis m.）

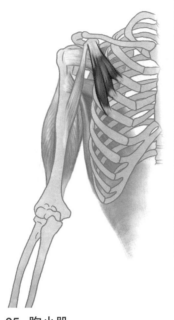

05. 胸小肌

（pectoralis minor m.）

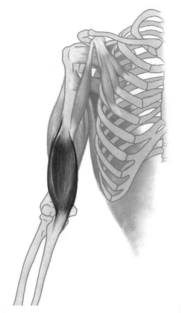

06. 肱肌

（brachialis m.）

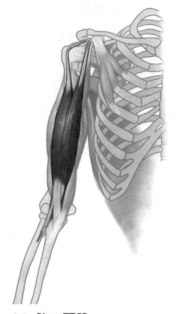

07. 肱二頭肌

（biceps brachii m.）

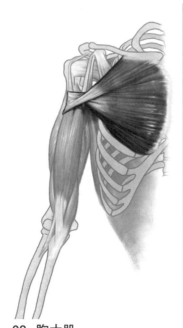

08. 胸大肌

（pectoralis major m.）

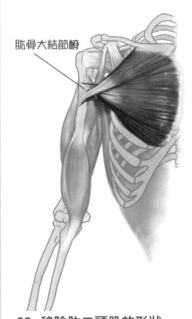

肱骨大結節嵴

09. 移除肱二頭肌的形狀

—胸大肌的終點：肱骨大結節嵴

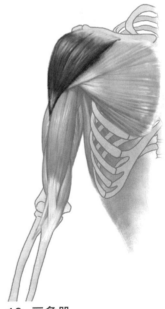

10. 三角肌

（deltoid m.）

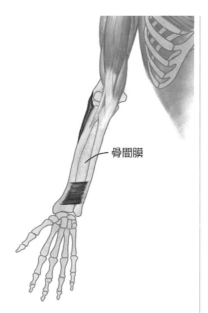

骨間膜

11. 旋後肌、旋前方肌
（supinator m.／pronator quadratus
m.）

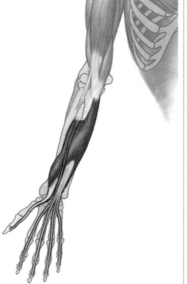

12. 屈拇長肌、屈指深肌
（flexor pollicis longus m.／flexor digitorum
profundus m.）

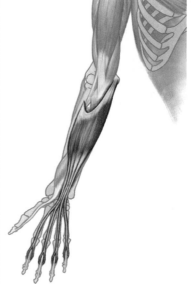

13. 屈指淺肌
（flexor digitorum superficialis m.）

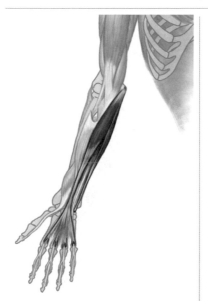

14. 掌長肌、尺側屈腕肌
（palmaris longus m.／flexor carpi
ulnaris m.）

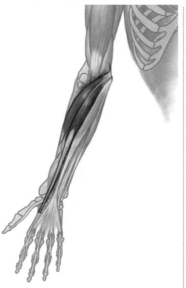

15. 旋前圓肌、橈側屈腕肌
（pronator teres m.／flexor carpi radialis
m.）

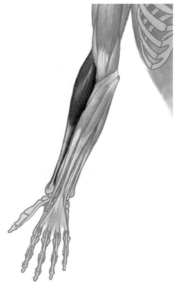

16. 肱橈肌－完成
（brachioradialis m.）

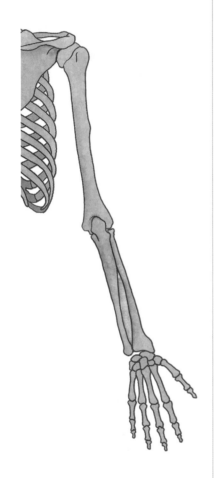

❷ 從後面觀察
自由上肢骨（右側）

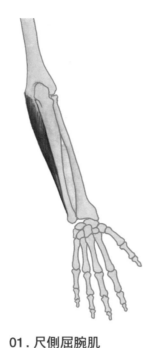

01 . 尺側屈腕肌
（flexor carpi ulnaris m.）
※「m.」是 muscle 的縮寫

02 . 橈側伸腕短肌
（extensor carpi radialis brevis m.）

03 . 肱橈肌、
　　橈側伸腕長肌
（brachioradialis m.／extensor carpi
radialis longus m.）

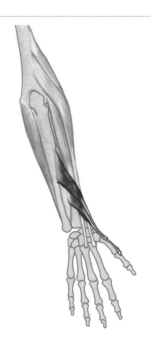

04 . 外展拇長肌、伸拇短肌
（abductor pollicis longus m.／extensor
pollicis brevis m.）

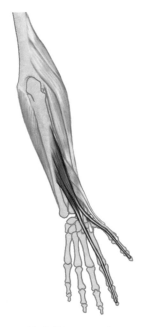

05. 伸食指肌、伸拇長肌

（extensor indicis m. ／extensor pollicis
longus m. ）

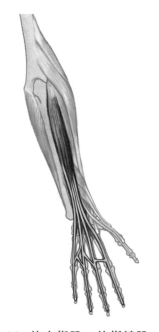

06. 伸小指肌、伸指總肌

（extensor digiti minimi m. ／extensor
digitorum m. ）

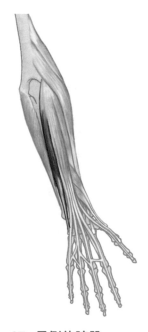

07. 尺側伸腕肌

（extensor carpi ulnaris m. ）

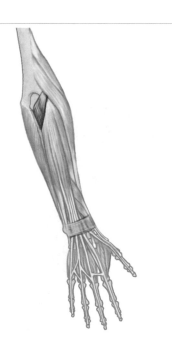

08. 肘肌

（anconeus m. ）

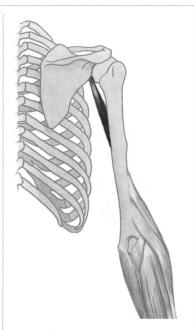

09. 喙肱肌

（coracobrachialis m. ）

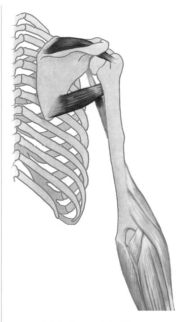

10. 棘上肌、大圓肌

（supraspinatus m. ／teres major
m. ）

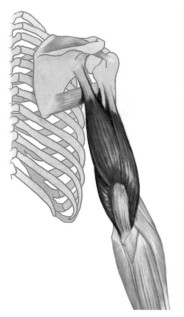

11. 肱三頭肌
（triceps brachii m.）

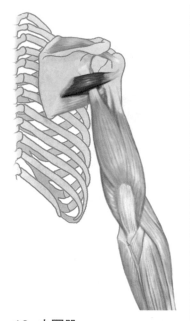

12. 小圓肌
（teres minor m.）

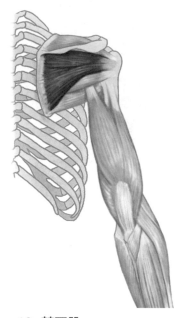

13. 棘下肌
（infraspinatus m.）

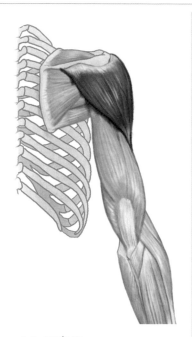

14. 三角肌
（deltoid m.）

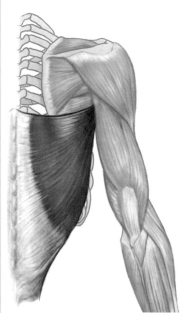

15. 闊背肌
（latissimus dorsi m.）

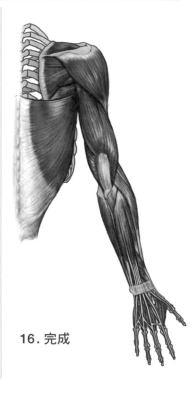

16. 完成

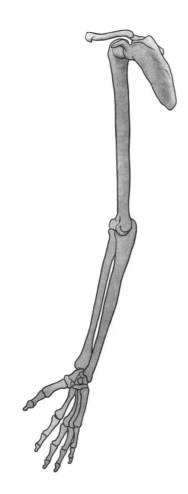

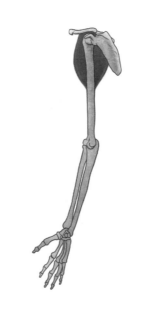

01．三角肌
（deltoid m.）
※「m.」是 muscle 的縮寫

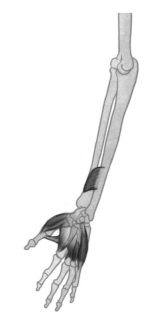

02．旋前方肌
（pronator quadratus m.）

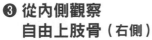

❸ 從內側觀察
　自由上肢骨（右側）

　　接下來依序將肌肉拼裝在手臂內側與外側。由於是從不同於平時常見的「前後」視角，再加上可以同時看到屈肌與伸肌，對初學美術解剖學的人來說，難免會造成混淆。因此對手臂肌肉還不太熟悉的人，可以暫時先跳過這一頁。

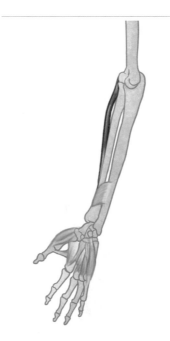

03．橈側伸腕長肌
（extensor carpi radialis longus m.）

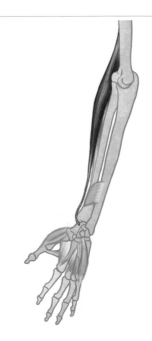

04．肱橈肌
（brachioradialis m.）

※ 關於肌肉的形狀與位置，請參考以下詳細資料。
《우리몸 해부그림》（현문사），《육단》（군자출판사），《Muscle Premium》（Visible Body），
《근/골격 3D 해부도》（Catfish Animation Studio）

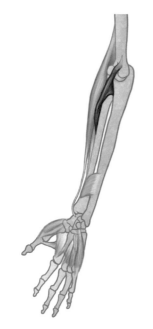

05. 旋前圓肌

（ pronator teres m. ）

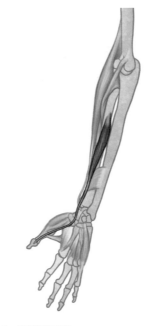

06. 屈拇長肌

（ flexor pollicis longus m. ）

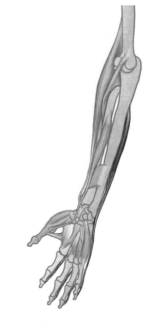

07. 伸指總肌

（ extensor digitorum m. ）

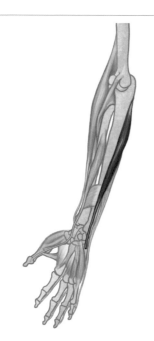

08. 尺側伸腕肌

（ extensor carpi ulnaris m. ）

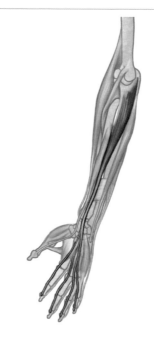

09. 屈指深肌

（ flexor digitorum profundus m. ）

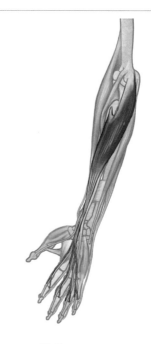

10. 屈指淺肌

（ flexor digitorum superficialis m. ）

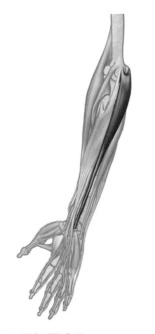

11. 尺側屈腕肌

（ flexor carpi ulnaris m. ）

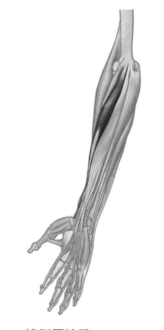

12. 橈側屈腕肌

（ flexor carpi radialis m. ）

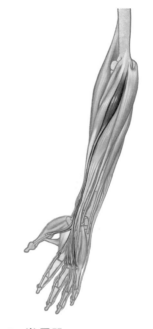

13. 掌長肌

（ palmaris longus m. ）

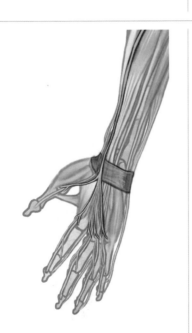

14. 屈肌支持帶

（ flexor retinaculum ）

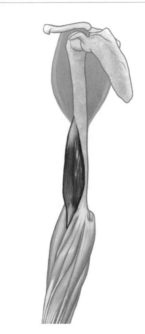

15. 肱肌

（ brachialis m. ）

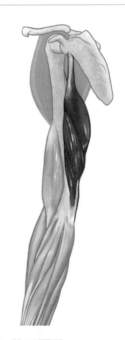

16. 肱三頭肌

（ triceps brachii m. ）

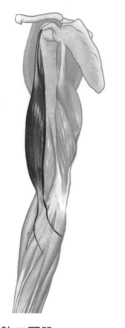

17. 肱二頭肌
（biceps brachii m.）

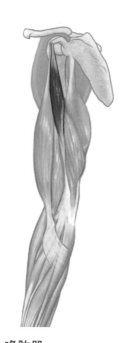

18. 喙肱肌
（coracobrachialis m.）

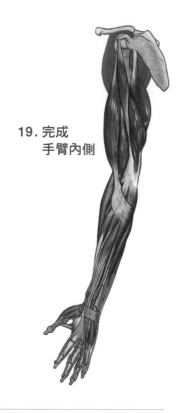

**19. 完成
　　手臂內側**

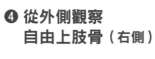

**❹ 從外側觀察
　　自由上肢骨（右側）**

　　從外側所觀察到自由上肢骨，恐怕是最難畫且順序最複雜的。但另一方面，這也是繪畫中最常用於表現手臂的角度。若之前大家都有依序完成手臂描繪的話，相信這裡也一定能挑戰成功。

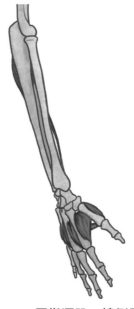

01. 屈指深肌、橈側屈腕肌
（flexor digitorum profundus m.／flexor carpi radialis m.）
手部肌肉請參照 P437。

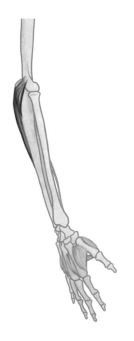

02. 尺側屈腕肌、肘肌
（flexor carpi ulnaris m.／anconeus m.）

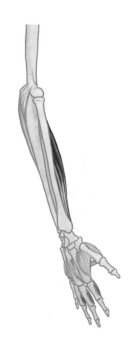

03. 屈拇長肌、屈指淺肌、橈側屈腕肌
（flexor pollicis longus m.／flexor digitorum superficialis m.／flexor carpi radialis m.）

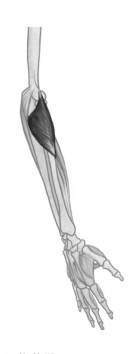

04. 旋後肌
（supinator m.）

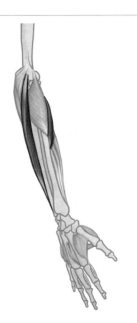

05. 尺側伸腕肌、旋前圓肌
（extensor carpi ulnaris m.／pronator teres m.）

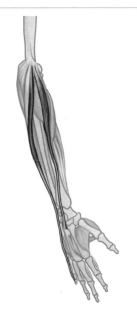

06. 伸小指肌、橈側伸腕短肌
（extensor digiti minimi m.／extensor carpi radialis brevis m.）

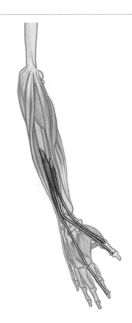

07. 伸食指肌、伸拇短肌、伸拇長肌
（extensor indicis m.／extensor pollicis brevis m.／extensor pollicis longus m.）

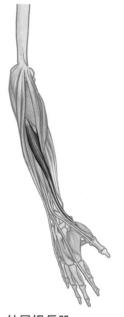

08. 外展拇長肌
(abductor pollicis longus m.)

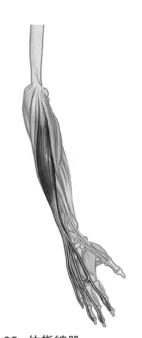

09. 伸指總肌
(extensor digitorum m.)

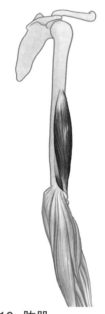

10. 肱肌
(brachialis m.)

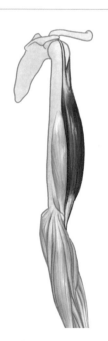

11. 肱二頭肌
(biceps brachii m.)

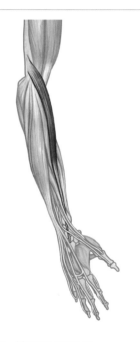

12. 橈側伸腕長肌
(extensor carpi radialis longus m.)

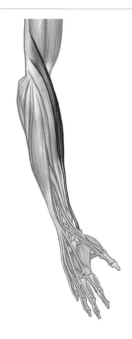

13. 肱橈肌
(brachioradialis m.)

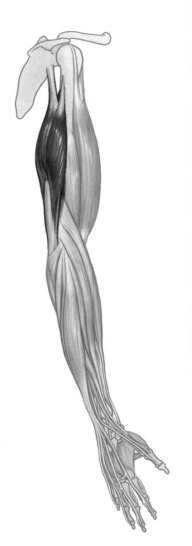

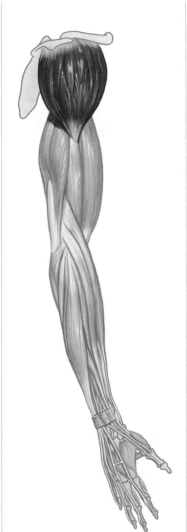

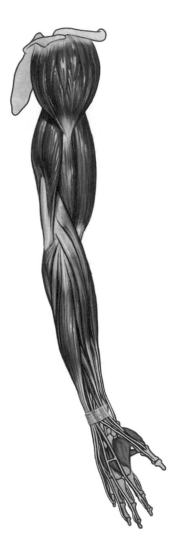

14. 肱三頭肌
（triceps brachii m.）

15. 三角肌
（deltoid m.）

16. 手臂外側完成

■ 各種角度的手臂形狀

　　接下來請大家仔細觀察手臂的各種形狀。手臂肌肉愈發達，靜脈血管會宛如一張網浮現於皮膚表面，看起來很複雜，之後章節中會再進一步針對血管進行說明（請參照P623），現在先請大家確實掌握肌肉形狀就好。血管在醫學領域是相當重要的一部分，但在繪畫方面，充其量只是一種裝飾。

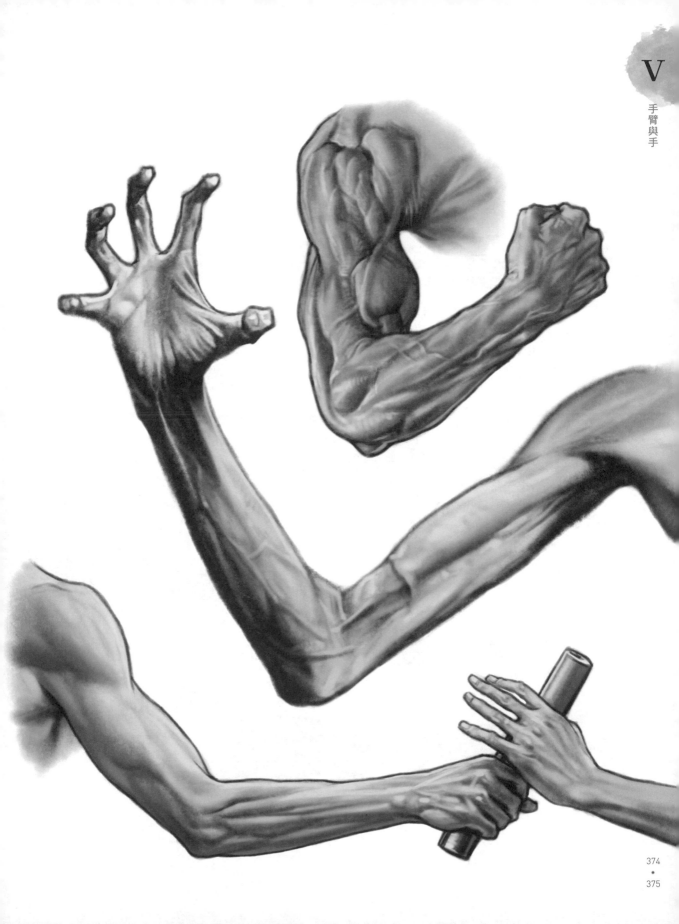

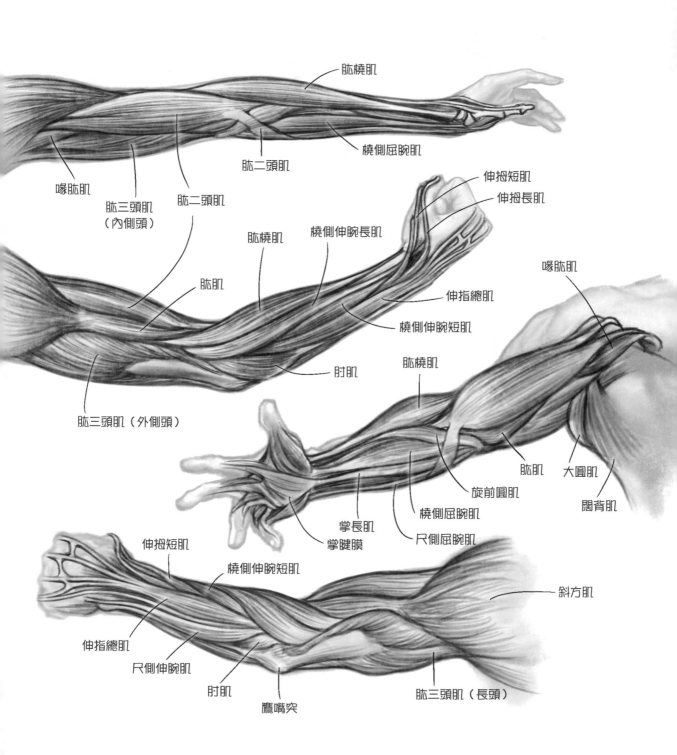

肱橈肌

橈側屈腕肌

肱二頭肌

喙肱肌

肱三頭肌
（內側頭）

肱二頭肌

肱肌

肱橈肌

橈側伸腕長肌

伸拇短肌

伸拇長肌

喙肱肌

伸指總肌

橈側伸腕短肌

肱橈肌

肱三頭肌（外側頭）

肘肌

肱肌

大圓肌

旋前圓肌

闊背肌

橈側屈腕肌

掌長肌

尺側屈腕肌

掌腱膜

伸拇短肌

橈側伸腕短肌

斜方肌

伸指總肌

尺側伸腕肌

肘肌

鷹嘴突

肱三頭肌（長頭）

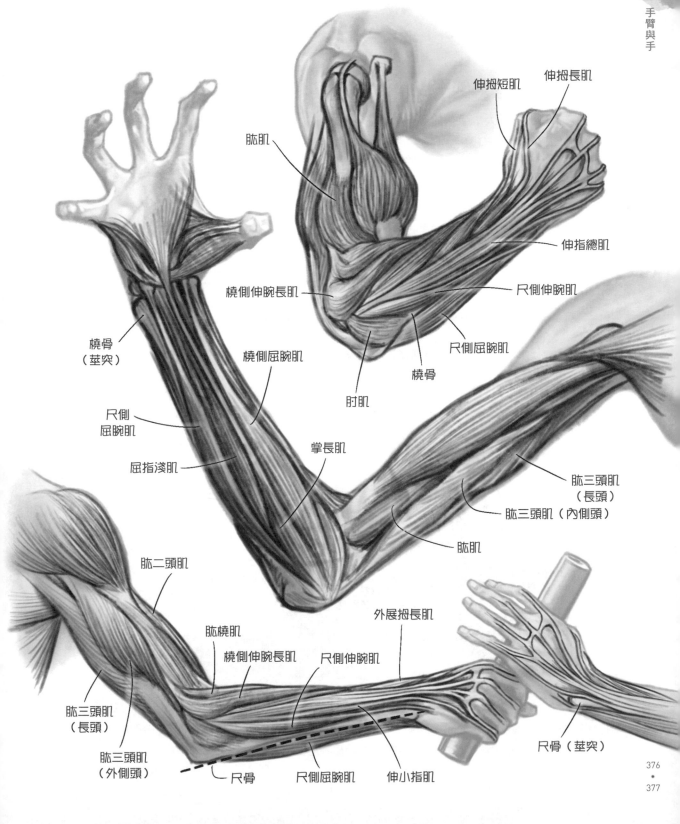

伸拇短肌

伸拇長肌

肱肌

伸指總肌

橈側伸腕長肌

尺側伸腕肌

尺側屈腕肌

橈骨

肘肌

橈骨
（莖突）

橈側屈腕肌

尺側
屈腕肌

掌長肌

屈指淺肌

肱三頭肌
（長頭）

肱三頭肌（內側頭）

肱肌

肱二頭肌

外展拇長肌

肱橈肌

橈側伸腕長肌

尺側伸腕肌

肱三頭肌
（長頭）

尺骨（莖突）

肱三頭肌
（外側頭）

尺骨

尺側屈腕肌

伸小指肌

將手高舉過頭時

■ 如何畫一雙逼真的手

接下來，終於要進入「手」的部分。

撰寫這本書時，最讓我感到憂心、緊張、心神不寧……總之，讓我花費最多時間與精力構思的部分就是「手」。

我曾在序論中稍微提過，相信大家應該知道「手」是為人類帶來文明的最大原動力。手不僅是社會‧文化‧藝術領域的記號、象徵與具有故事性的器官，在大腦認知感覺（輸入）與採取因應行動（輸出）中也占有一席重要地位。除此之外，手更是醫學上、生理上的重要器官。

※ 虎尾岬（韓國觀光勝地）的手雕像

雖然想要詳細解說「手」，但光靠這一本書講不完。即便只是粗略講個概要，也因為資料量過於龐大而不知道該從哪裡開始說明才好，這著實讓我傷透腦筋。所幸這本書只需要將焦點擺在手的「外形」，但仔細想想，手的外形也一點都不簡單。

　一開場就這麼囉嗦，真的很不好意思，但我們「所畫的手」其最大任務是藉由視覺方式表現出畫中人物的性格、特徵和感覺起伏，因此我們必須徹底理解手部構造與一般特徵。不過才手掌大的傢伙為什麼剝了層皮後變得如此複雜，光看解剖圖就已經頭昏眼花。

　基於這個緣故，大部分的人常常剛起步就直接宣告放棄，單純只記憶手的形狀並全憑印象作畫。畢竟畫家所畫的手幾乎都是輔助作用，「手」並非真正的主角。不過話說回來，明明只需要畫出手的大致形狀，為什麼非得針對這令人頭痛的手部骨骼和肌肉構造刨根究底呢？

仔細想想，作畫對象多的畫家其實沒有必要過度深究不起眼的手部構造。但就我個人而言，講授人物畫或角色畫時，比起臉部，我更強調「手部」，而且我還會指派許多手部相關作業。畢竟臉部的顴骨、下顎骨等常因畫家個人喜好而改變，怎麼畫都不會有太大問題，但「手」可不能得過且過。若說臉是決定角色「外觀」的要件，那手就是角色的「生命力」。總結來說，即便漫畫家給了畫中角色一張醜臉也沒關係，但沒將「手」畫好就已經失去先天優勢，表現力會因此受到限制。

　　老實說，就算將手的構造背得滾瓜爛熟，這些相關知識未必能讓我們將手畫得更好。這道理好比一個熟知手部解剖學的解剖學家，也未必能將人體各部位畫好。

　　東拉西扯講了一堆，其實最重要的是必須對「對象物」感興趣。無論對象物是什麼，愈感到興趣，愈能從各個角度進行觀察，最後的表現範圍也會更寬廣。也就是說，對某個對象物抱持興趣，進一步理解構造將有助於以各種有趣的方式呈現出來。當然了，唯有再三反覆描畫，才能成就有趣的表現。

前言講太久了，總之，描繪「手」確實是一件困難又極具負擔的工作。我想大部分學畫畫的人應該都有同樣感受。

既然是畫畫的人，在作畫生涯中至少要徹底摸熟手部構造一次。對我而言，這也是深入學習手部器官的機會，現在讓我們藉這個機會將「手」從頭到尾學習一遍。

■ 將手視為道具

以一個單字來定義「手」的話，應該會是什麼呢？

大家應該會想到各式各樣的詞彙吧，但我覺得最能充分表現「手」的關鍵詞是「道具」，而且不是普通道具，是「多功能道具（multi tool）」。現在讓我們來了解一下這個道具的構造。但現在有個問題，我們眼前既沒有類似「設計圖」的東西，也無法「分析」已經成形的道具，看來看去只有一個方法，那就是想像如何「製作」道具。換句話說，想像自己是設計師，然後設計名為「手」的這種道具。首先，讓我們將「手」這個道具所擁有的功能全部列舉出來。

用說的很簡單，但實際要製造一個能做這麼多工作的多功能道具，愈想愈覺得不可能。畢竟除了這裡列舉的功能以外，「手」這個道具還可以運用在其他數也數不清的地方。

另一方面，在手的眾多功能中，最具代表性的動作是什麼？也就是說如果手只能做一種動作的話，大家認為什麼動作最不可欠缺呢？如先前所述，遇到複雜問題時，想得愈簡單愈能得到正確答案。

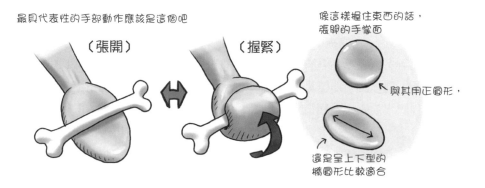

手部動作再多樣化，出現次數最多的應該還是抓握動作，抓握動作就是彎曲伸展運動，因此猜拳中的拳頭和布這兩個動作可以說是最具代表性的手部動作。若將手這個道具簡單化，應該會像上頁所示的圖片，手部整體呈扁平橢圓形。扁平的上下型橢圓形能確實握住樹枝或石頭。

另一方面，手不像烏賊或章魚腳般是柔軟的軟體組織，而是由堅固的骨骼所構成，因此需要好幾個關節才能靈活自由彎曲。

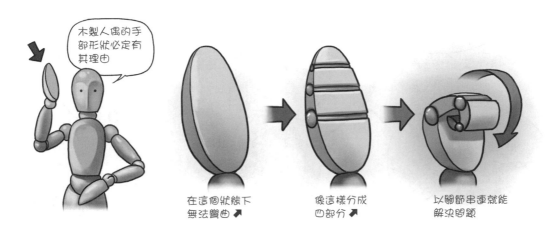

木製人偶的手部形狀必定有其理由

在這個狀態下無法彎曲 ↗

像這樣分成四部分 ↗

以關節串連就能解決問題

但這裡有一點請大家多留意，手抓握物體時會呈向內側彎曲的形狀，因此手若能分成三個部分將最有效率，但彎折部分不能為相同比例，必須如下圖所示，愈前端的骨骼愈小。各部分的大骨骼都為1的話，小骨骼的比例應為0.8左右。

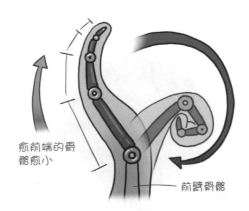

愈前端的骨骼愈小

前臂骨骼

另外，手指關節不向前後兩個方向彎曲，只往單一方向彎曲。如手臂關節的章節中所說明（請參照P303），彎曲比伸展需要更大的力量，只往單一方向彎曲較能集中力量。

但以手撐在地面時，所有手指都能向後彎曲（請參照下頁）。

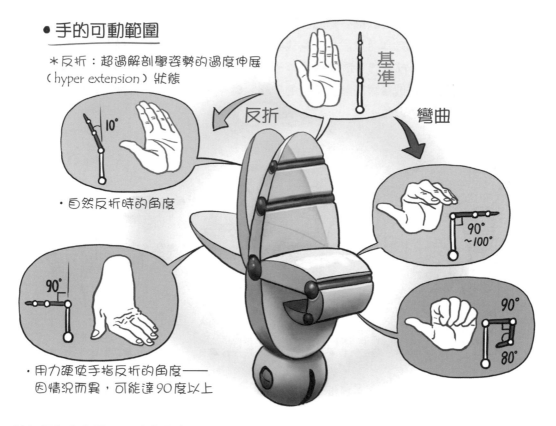

● 手的可動範圍

＊反折：超過解剖學姿勢的過度伸展
（hyper extension）狀態

基準

反折

彎曲

10°

・自然反折時的角度

90° ~100°

90°

90°
80°

・用力硬使手指反折的角度——
因情況而異，可能達90度以上

請仔細觀察上圖，預計之後會再次登場。雖然只是利用關節切分一塊平板，但形狀已經相當近似我們所熟悉的手。然而這樣還不夠，畢竟我們抓握的物體不會僅限於樹枝、骨頭等長條狀物體。

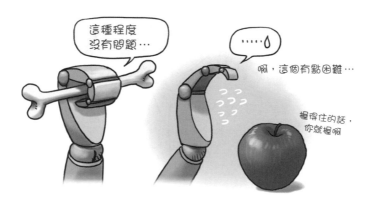

這種程度
沒有問題…

……o

啊，這個有點困難…

握得住的話，
你就握啊

為了抓握各種形狀的東西，手部構造必須稍微改造一下。改造方法很多，單純最好。不要想太多，試著縱向切開抓握物體的關節部分。

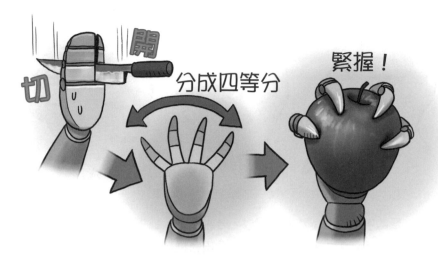

老實說，雖然稱不上將蘋果完全抓握在手中…但這已經比之前的情況好太多了。總而言之，縱向切割開來的部位，我們稱為「手指」。之所以分割成數根手指，誠如大家所見，為的是能夠更加確實抓握物體，但另外還有其他最根本的理由。

■ 將手當成前腳

請大家暫時放下書本，雙手握起拳頭，如同享用帶骨肋排般仔細前後左右觀察一下。拳頭是不是密合到滴水不漏的程度？一整天至少握拳超過十次以上，但像這樣仔細觀察還真是新鮮，而且能再次深刻體認人體的奧妙。

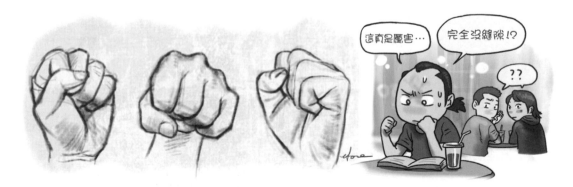

接下來將桌上的鉛筆或橡皮擦握在手裡，以「絕對不輕言放開」的決心緊緊握在手裡，同樣前後左右仔細觀察。我們之所以能夠緊握各種形狀的物體，主要是因為我們的拳頭形狀會跟著抓握對象物的形狀而改變。

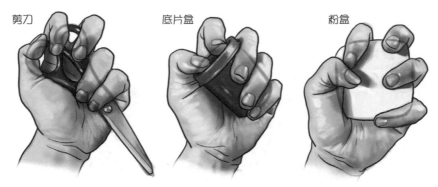

剪刀　　　　底片盒　　　　粉盒

手的形狀會隨手抓握的物體形狀而改變

　　這同時也證明人類的手由複數個關節所組成。若說手為了抓握物體而需要這麼多關節，那麼以手作為移動手段，亦即「手」是「前腳」的四足類動物又是什麼樣的情況呢？前腳只用於著地，構造上應該比人類的手來得簡單許多吧？請仔細觀察下圖。

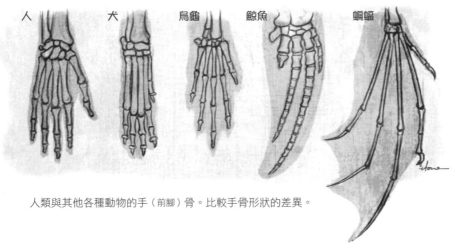

人　　　犬　　　烏龜　　鯨魚　　蝙蝠

人類與其他各種動物的手（前腳）骨。比較手骨形狀的差異。

　　仔細觀察圖片應該就會了解，但我們要注意的是構成人類的「手」和構成其他動物「前腳」的骨骼，雖然大小和數量些許不同，但基本構造幾乎一模一樣。動物前腳雖然不同於人類將手用在抓握或丟擲物體，卻也擁有近乎相同的構造。

　　這代表什麼意思呢？先前稍微提過，人類的手並非一開始就是「手」，而是作為移動使用的器官，也就是「腳」。

具備這些概念等同於在理解手部構造之前事先打好基礎。即便不是「腳」，即便用於「划水」或當作「翅膀」使用，這些「前腳」同樣都是用來「移動」的器官。從這一點來思考的話，前腳骨骼（手部骨骼）的數量比其他部位多會相對有利。其中有兩個很重要的理由。

❶（共通）為了因應外部狀況所採取的動作都是較為具體且多元化的

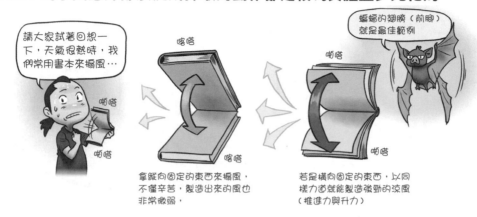

請大家試著回想一下，天氣很熱時，我們常用書本來搧風…

喀嗒

喀嗒

喀嗒

喀嗒

蝙蝠的翅膀（前腳）就是最佳範例

喀嗒

喀嗒

拿縱向固定的東西來搧風，不僅辛苦，製造出來的風也非常微弱，

若是橫向固定的東西，以同樣力道就能製造強勁的涼風（推進力與升力）

❷（陸地動物）踏出腳時，能夠有效因應凹凸不平的地面，率先吸收撞擊力

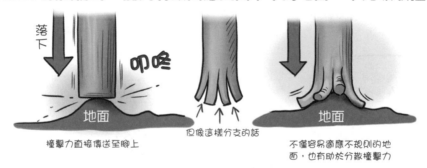

落下

叩咚

地面

地面

撞擊力直接傳送至腳上

但像這樣分支的話

不僅容易適應不規則的地面，也有助於分散撞擊力

總結來說，構成「手」（位於手臂前端）的骨骼數量愈多，愈有利於移動。而基於這個理由，自由上肢骨的骨骼數量由上至下逐漸增加，動作也隨之愈來愈具體且複雜。

※（）內為骨骼數量

手臂(3)

手腕(8)

手(19)

支撐部位

連結部位

作用部位

沒錯…

接觸地面的部位愈大愈好

只有棍棒，根本沒辦法打掃…

特別是陸地動物（含初期人類）於跑跳時，前腳除了要分散踏地時所承受的重量，還必須將軀幹向前彈出去，前腳也因此大致分為三個部分。

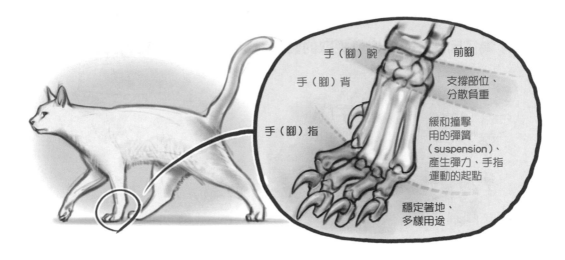

手（腳）腕
手（腳）背
手（腳）指
前腳
支撐部位、分散負重
緩和撞擊用的彈簧（suspension）、產生彈力、手指運動的起點
穩定著地、多樣用途

曾經將「手」作為「腳」使用的人類也是一樣的，人類和陸地上的所有哺乳類動物都會配合自身所處的環境和能力，逐步具體化前腳的功用。

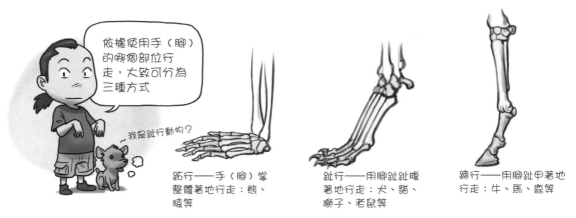

依據使用手（腳）的哪個部位行走，大致可分為三種方式

我是趾行動物？

蹠行──手（腳）掌整體著地行走：熊、猿等

趾行──用腳趾趾腹著地行走：犬、貓、獅子、老鼠等

蹄行──用腳趾甲著地行走：牛、馬、鹿等

人類的前腳，也就是「手」，使用蹠行或趾行方式都可以，但嚴格說來，前腳和後腳所採用的行走方式未必相同。特別是蹠行動物，通常是後腳為蹠行，而前腳為趾行。上方的前腳插圖僅供參考（詳細內容請參照P531）。

如先前所述，人類進化成「直立」構造的同時，前腳功能突然產生巨大的變化。以汽車為例，好比圓形的前輪突然發生戲劇性改變，變成一把圓鍬。

　　雖然手部功能產生劇變，但手部構造依舊維持移動時代的形狀。由此可知，道具和形狀沒有太大的關係，仍舊可以正常使用。

■ 手腕、手背和手指骨骼

　　在這之前，我們思考過「手指」必須分成數根的理由，接下來讓我們實際對照人類的手部骨骼並進行觀察。請大家先閉上眼，回想一下之前的說明，接著我們來看一下實際的手部骨骼。大家要做好心理準備……

　　啊…這就跟骨盆那時候一樣，即便已經理解基本原理，一旦和實際的骨骼形狀相互比較，依舊可能會驚慌到不知所措。但這也是無可奈何的事，畢竟手是個由許多關節所組成的構造。

另一方面，我們可以按照「關節」的分區，將手分成數個部分，這樣應該會簡單許多。請仔細觀察下圖。

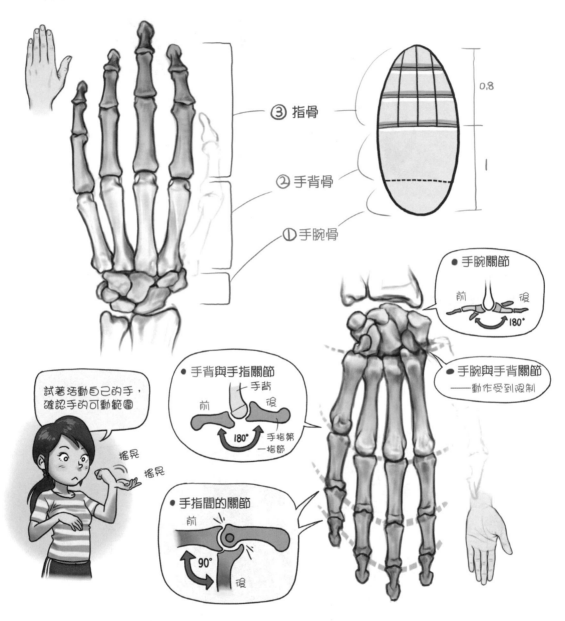

看起來很複雜，但要點其實很簡單。

先將「大拇指」擺在一旁，手部按照關節分區可分為三大部分：①手腕、②手背、③手指，請大家先牢記這一點就好（如果還是覺得困難，請再次參考P384所介紹的圖）。接下來將針對這三個部分（手腕、手背、手指）依序進行解說。

❶ 手腕骨骼（腕骨，carpal bones）

腕骨位於手與前臂的分界處，是「手的起點」。橈骨與腕骨形成的「手腕」關節除了可以進行橈偏／尺偏運動外，還可以向前向後各彎曲九十度左右，但無法進行旋轉運動（請參照P319）。

腕骨由八塊骨骼構成，當手撐於地面時，腕骨負責分散集中於手腕上的重量，但纖維關節將這些骨骼牢牢結合在一起，因此骨骼幾乎不能動。八塊骨骼的名稱與形狀，請參考下圖。

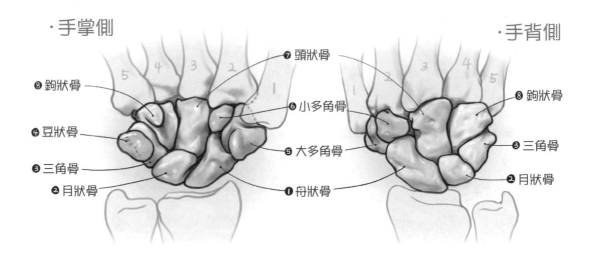

·手掌側　　　　　　　　　　　　　　　　　　　·手背側

❽鉤狀骨　　　❼頭狀骨
❹豆狀骨　　　❻小多角骨　　　　　　　❽鉤狀骨
❸三角骨　　　❺大多角骨　　　　　　　❸三角骨
❷月狀骨　　　❶舟狀骨　　　　　　　　❷月狀骨

❶ 舟狀骨（Scaphoid）：S（以下簡稱）

❷ 月狀骨（Lunate）：L

❸ 三角骨（Triquetrum）：Tq

❹ 豆狀骨（Pisiform）：P

❺ 大多角骨（Trapezium）：Tm

❻ 小多角骨（Trapezoid）：Td

❼ 頭狀骨（Capitate）：C

❽ 鉤狀骨（Hamate）：H

只從手腕骨的前面與後面觀察平面形狀，會發現腕骨宛如河邊的小石子聚集在一起，難以逐一掌握各個腕骨的特徵。但從腕骨下方觀察的話，由於「豆狀骨」、「鉤狀骨」、「大多角骨」向上突出，腕骨剖面呈「U」字形。

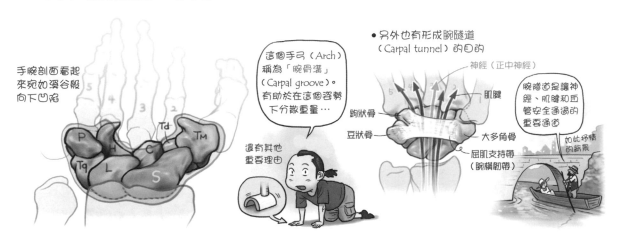

請等一下！　一起記住手腕骨骼

手腕骨中每塊骨骼的名稱皆源自於各自特有的「形狀」（例如「舟狀骨」形似小船「舟」、「月狀骨」形似「半月狀」），但要全部記起來，終究不是一件簡單的事。只為了畫畫而學習手部構造的話，不一定要全部背得滾瓜爛熟，但專攻的學生則必須熟記，向大家推薦一個小撇步，活用各骨骼的起首字母有助於記憶。

School Lunch with Three Peanuts, Tea and Toast in Captain's Home

…竟然可以利用這種方式記憶。
至於中文名稱，有什麼值得推薦的記憶方式嗎？

「在舟上賞月，偷了三角豆的大代官與小代官發生頭被鉤子抓傷的意外事件。」

※譯註：韓語中的「多角骨」稱為「菱形骨」，而「菱形」與「代官」同音。

❷ 掌骨（metacarpals）

　　輔助手指運動且構成手部的骨骼中，體型最大的是掌骨，主要負責分散負重，因此手背呈微彎形狀。第二掌骨（食指部分）最長，第一掌骨（大拇指部分）最短。

　　掌骨如字面所示，是負責連接手腕和手指的「手掌」部位，但這裡要特別留意的是上下關節的類型並不相同。

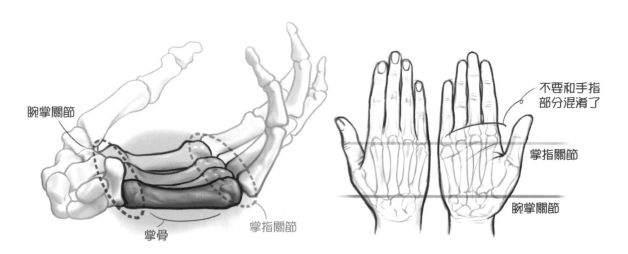

位於腕骨和掌骨之間，靠近身體側的關節稱為「**腕掌關節**」，而位於指骨和掌骨之間，遠離身體側的關節稱為「**掌指關節**」。由於動作性質和範圍不相同，必須分開觀察。簡單說，請大家先記住手指起點的掌指關節（指側）其活動度與活動範圍比手腕側的腕掌關節（與手腕連結在一起）自由且大。

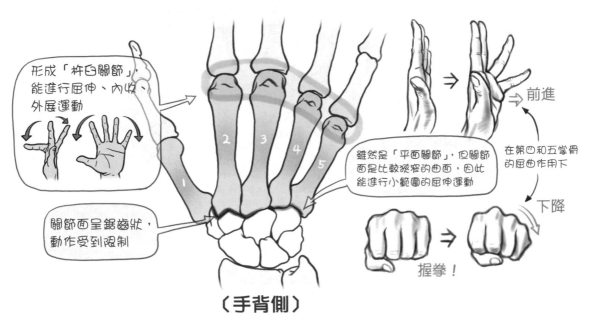

形成「杵臼關節」，能進行屈伸、內收、外展運動

關節面呈鋸齒狀，動作受到限制

雖然是「平面關節」，但關節面是比較狹窄的曲面，因此能進行小範圍的屈伸運動

前進

在第四和五掌骨的屈曲作用下

下降

握拳！

〔手背側〕

掌骨和腕骨一樣，捨棄平坦的正面或後面，從斜面觀察比較容易掌握外形特徵。掌骨與形成「腕骨溝」的腕骨連結在一起，因此掌骨同樣呈**拱形**排列。由於這個排列形狀也會帶給指骨影響（請參照P398），所以當手放鬆不出力時，指骨也會呈小曲度的圓頂形。

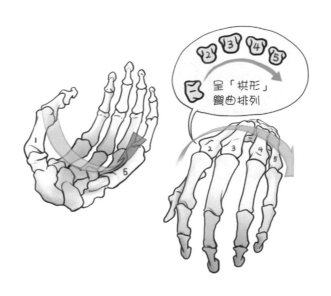

呈「拱形」彎曲排列

❸ 指骨（phalanges）

學習手指形狀之前，必須先彙整一下手指的順序與名稱。

在解剖學上，從大拇指至小指依序稱為第一～第五指，名稱與一般我們慣用的手指名稱不太一樣，請大家參考下表。

手指的一般名稱	解剖學上的名稱	英語名稱
大拇指	第一指 拇指：和大拇指同意思	Thumb
食指	第二指 示指：指示用手指	Index[Second] finger
中指	第三指 中指：位於正中間的手指	Middle[Third] finger
無名指	第四指 無名指：沒有特別名稱	Ring[Fourth] finger
小指	第五指 小指：體型最小的手指	Little[Fifth] finger

這是一本解剖學書，照道理書中應該使用「第一指」或「拇指」等正式解剖學名稱比較恰當，但解剖學名稱較長，又不如「大拇指」、「食指」等較為大家熟悉，於是本書最後決定混著使用。其實就連真正的解剖學也時常將正式名稱與俗稱混著使用。

接下來正式進入正文。指骨分為**近端**、**中間**、**遠端**指骨三個部分（大拇指除外）。請特別留意，骨骼的大小會隨距離身體愈遠而變小，以1：0.8的比例逐漸縮小（請參照P383）。

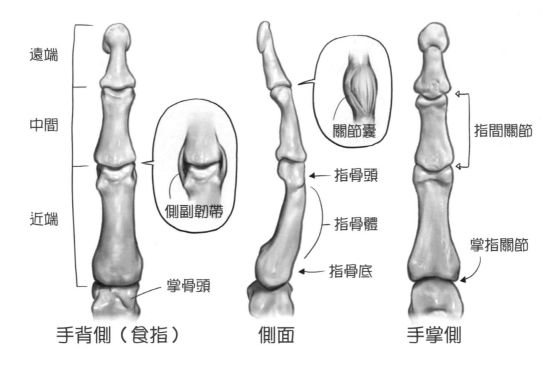

遠端

中間

近端

掌骨頭

側副韌帶

手背側（食指）

關節囊

指骨頭

指骨體

指骨底

側面

指間關節

掌指關節

手掌側

每根指骨的構造都相同，身體側的部分為指骨「底」，遠離身體側的部分為指骨「頭」，底與頭中間為指骨「體」，兩根指骨的頭與底相連形成指間關節，屬於僅能向內側彎曲的「**屈戍關節**」。

「指間關節」

約
90
度

內側

外側

強調「指間關節」的手通常給人男性化的感覺

從這張圖可以知道指間關節（指節）比較粗，代表連結指骨的韌帶（側副韌帶、關節囊）比較發達，也就是手的力道較大。基於這個緣故，用力握緊拳頭時，突出的指骨「頭」和發達的指節會成為「男性手」的最佳象徵。

近端指骨頭

　　還有另外一個重點，當然就是「手指的長度不一樣」。人類的手指都是第三指（中指）最長，第五指（小指）最短。

請等一下！　隱藏在手指中的黃金比例

　　剛才說過「手指的長度不一樣」，而手指中隱藏了一件非常有趣的事實。手指長度雖然不同，但遠端和近端指骨的比例約為 1：1.6，每根手指幾乎都是這個比例。這個比例趨近於費布那西數列中的「黃金比例（golden ratio）」。

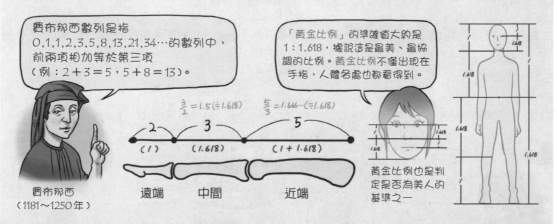

費布那西數列是指
0,1,1,2,3,5,8,13,21,34…的數列中，
前兩項相加等於第三項
（例：2＋3＝5，5＋8＝13）。

費布那西
（1181～1250年）

$\frac{3}{2} = 1.5 (\risingdotseq 1.618)$　　$\frac{5}{3} = 1.666\cdots (\risingdotseq 1.618)$

2　　　3　　　　5
（1）　（1.618）　（1＋1.618）

遠端　　中間　　　近端

「黃金比例」的準確值大約是 1：1.618，據說這是最美、最協調的比例。黃金比例不僅出現在手指，人體各處也都看得到。

黃金比例也是判定是否為美人的基準之一

　　除了人類和花、昆蟲等生物，仔細觀察我們四周會發現諸如信用卡、商品展示台、A4影印紙等的尺寸也都趨近於「黃金比例」（並非準確數值）。這個比例被公認為最具美感，主要因為在動作和空間使用上都能達到最高效率。我們的手指宛如漩渦般稍微向內側彎曲，也是因為黃金比例原則。雖然近來有不少反駁黃金比例的論述，也或許手指與黃金比例之間的關係只是偶然，但無論如何，我們的人體就是一個充滿神祕色彩的構造。

正因為手指長度不同，各手指的指間關節位置也絕對不會相同。但握拳時另當別論。

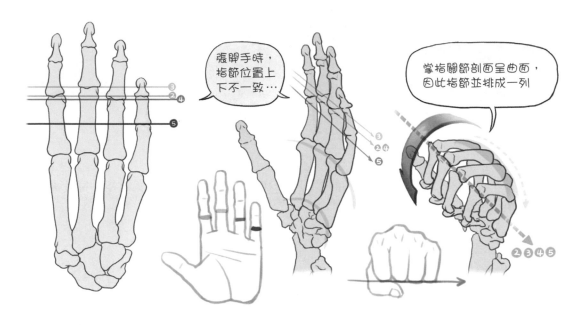

握拳時並排成一列的除了遠端和中間指骨形成的指間關節，還有中間和近端指骨形成的指間關節。就結果而言，指節（指間關節）的位置之所以參差不齊，是為了避免握拳時手指之間產生縫隙。百聞不如一見，現在就請大家握緊‧張開拳頭並仔細確認。

最後，說到手指就必須提到指甲，但這個章節中不特別針對指甲進行說明，畢竟指甲不是「骨骼」。

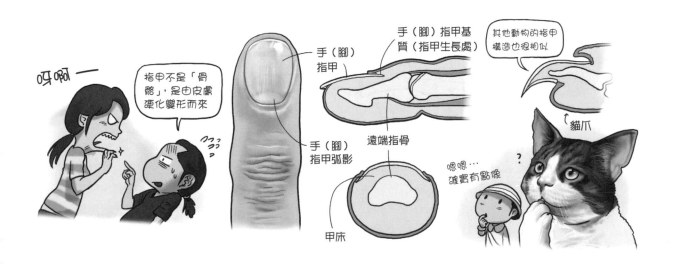

　　指甲比較硬，容易被誤認為是骨骼，然而指甲其實是皮膚，正確來說是由表皮角質層硬化而來。證據是指甲由毛髮與皮膚的主要成分角蛋白所構成，就算被剪短或折斷，也可以繼續生長。手骨的概要說明先到這裡告一段落，大家是不是覺得好像欠缺還欠缺些什麼？嗯…

　　…沒錯。我偷偷跳過了「第一指」，也就是「大拇指」，但我並非刻意省略，而是要「另外說明」。其他手指的英文名稱中都有「finger」這個字，唯獨大拇指使用的是「**Thumb**」這個專有名詞，因此才無法將第一指和其他手指併在一起說明。

■ 握拳時需要大拇指

　　像其他小孩一樣，我小時候最先接觸的卡通是迪士尼動畫，尤其是喜歡那些將各類動物擬人化的動畫，但每次看著那些作品，心裡總有個疑問。應該有不少人都跟我有同樣想法才對，這個疑問就是…

不久之後，我聽說大部分的四足類動物沒有大拇指，看起來就像是只有四根手指。但當我又長大一些，我才真正知道其實四足類動物其實也有第一指，也就是「大拇指」。

　　雖然動畫中常像這樣只畫四根手指，但其實四足類動物的第一指多半隱藏在其他手指後方，甚至退化，畢竟第一指的任務不多，只在前腳著地時，於構造上輔助承受強大壓力的第二指（示指）。因此前腳雖然形似鉤爪能做出抓搔或鉤拉等動作，卻無法做出「緊握」動作，也就是無法握拳。

　　握拳並不是單純將平面狀的手掌做出蜷縮成一團的形狀，還必須具有彎曲手指以緊扣手掌的力量，也就是必須製造出握力。因此握拳時單憑彎曲四根手指是不夠的，另外需要從外側包覆的力量，而這個力量就來自於「大拇指」。

仔細思考一下，其實握拳屬於高維運動。沒有銳利牙齒和爪子的柔弱人類，為了保護自己的生命，只能用力握緊拳頭，而這背後全多虧活躍的大拇指。

HYESEON 和 OMUJI 是韓國漫畫中極具代表性的情侶
※譯註：漫畫《恐怖的外國人職業棒球團》中的情侶。OMUJI（女性）在韓文中還有大拇指的意思。

仔細觀察握拳過程，會發現這和甜美的愛情故事似乎有點差距。因為握拳時，大拇指和其他四指是以一對四的狀態互相對立，我們稱這種情況為**對掌**（opposition）。

雖然名為「對掌」，但其實是大拇指與其他四指互相「對峙」。這時的手指呈「Ｃ」字形，在手所創造出來的各種形狀中，這算是最重要且最戲劇性的形狀。

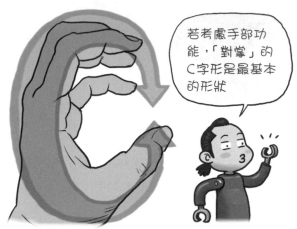

「對掌」的Ｃ字形是最基本的手部形狀，常運用在一些以固定手部形狀來「抓取」物體的玩具人偶上。

　　看起來只不過是手掌稍微彎曲的「對掌」動作，其實是靈長類動物中唯有人類才做得到的獨特動作（黑猩猩和人猿等稍微做得到，但姿勢不夠完整）。能做到這個動作，才有辦法做出抓握物體、寫字、製作道具等各種精巧的手部動作，因此稱「對掌」為「前腳」和「手」的分界線一點也不為過。

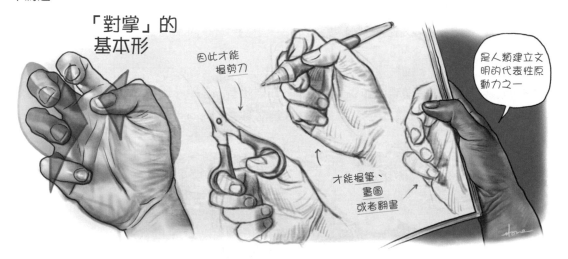

　　簡單說，人類成為地表最強生命體的原動力就是「對掌」。「對掌」動作中，大拇指的功用至高無上，而這正好也符合了豎起大拇指代表「最棒」的身體語言。

在四足類動物時期主要負責輔助工作的大拇指,算是為了進行「對掌」運動所事先開發的武器,而在擔任創造人類文明的引爆器之前,可能還隱藏了許多幕後故事。

說著說著,我們似乎又偏離大拇指的正軌了,閒聊先到此為止,現在繼續來觀察大拇指的外形特性。

■ 大拇指的形狀

大拇指的骨骼形狀如下圖所示。

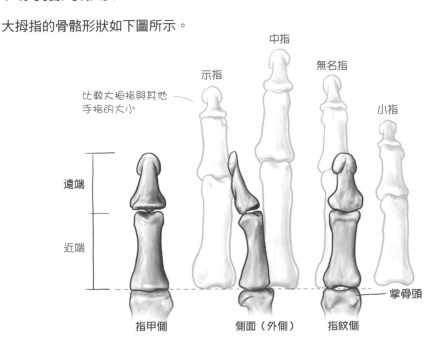

乍看之下，大拇指和前面介紹過的其他四指並沒有明顯不同。但硬要找出不同之處，應該就是大拇指的長度最短吧？

這個名為手的道具若要充分發揮功用，就絕對少不了重要的大拇指，而正因為重要，大拇指的構造不同於其他手指。現在就讓我來一一告訴大家不同之處。

❶ 指骨的數量

張開手數一下手指指節數就會知道，不同於其他手指有三個指節，大拇指只有兩個指節，這是為什麼呢？

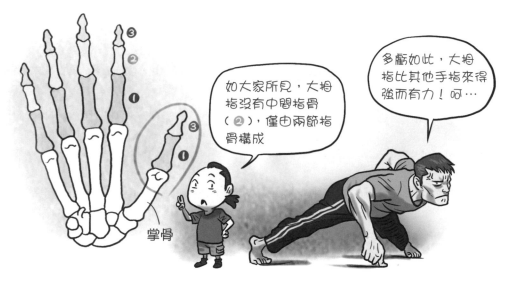

仔細觀察大拇指骨骼，可能有人會質疑大拇指欠缺的是近端指骨。確實有部分學說這麼主張，但基於胚胎學，目前大部分學說仍主張大拇指的遠端指骨（❸）和中間指骨已經融合在一起。

由上圖可知，大拇指的關節數量少且整體長度較短，因此能夠產生較為強勁的力量。而至於大拇指為什麼需要強大力量，如先前所提過，因為大拇指在握拳動作中占有一席重要地位。

❷ 腕掌關節的形狀

腕骨和掌骨形成腕掌關節，與其他四指相比，大拇指的腕掌關節顯得格外醒目。

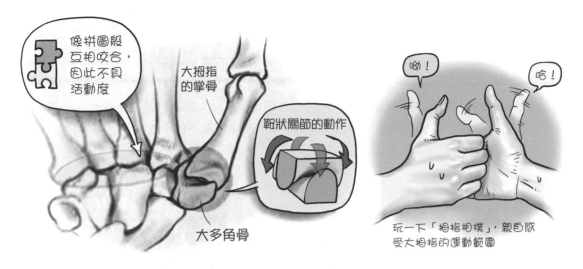

玩一下「拇指相撲」，親身感
受大拇指的運動範圍

大拇指除外其他四指的腕掌關節都是平面關節，運動容易受到限制，但大拇指的腕掌關節是
由**大多角骨**與拇指掌骨關節面所形成的鞍狀關節，比較能夠自由運動，因此我們才能極為順手
的在手機上打字。「拇指族」這個稱呼的出現全多虧鞍狀關節。

❸ 起始位置與觀察方向

先請大家闔上書本，輕輕彎曲自己的手並將指尖朝向自己，仔細觀察一下手指的方向。其他
四指並排成一列，朝向同樣的方向，唯獨大拇指像是獨自站立於一旁（宛如教官盯著小兵）（請參
照下圖）。

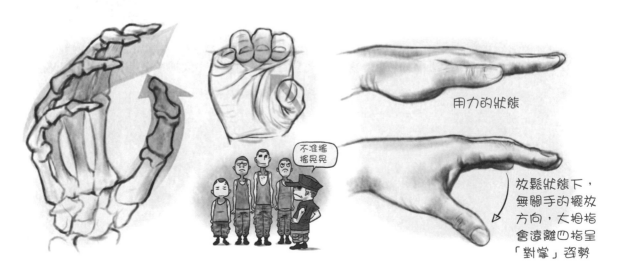

大拇指的起點「大多角骨」朝向手掌內側，因此才能做出如前所述的「對掌」動作。

換句話說，放鬆不施力的手部側面並非呈「一」字形的平面，而是近似注音符號「ㄈ」的立體形狀（稍後將進一步說明，請大家先記住手並非平面形狀）。

以人類的手為藍本所製作的機器人手、義手等也都特別針對大拇指的特性進行研究並積極反映在作品上。仔細觀察這些機械手的外形與功能，有助於理解真正的手部構造。

請注意
大拇指！

· 美術用
 木製手部模型

· 機械義手

· 塑膠組裝模型的
 手部零件

即便用途和細部形狀
不同，仔細觀察大拇
指的關節就能從中了
解大拇指的特性

不安…

看到出神

五根手指都非常重要，但若從功用、效能和重要性的層面來看，大拇指還是比其他四指略勝一籌。

■ 看個手相吧！

　　即便不是為了繪畫而觀察，偶爾還是會習慣性地盯著手掌。每次看著手掌，我總會特別注意一個地方，那就是**手相**，而且通常說到手時，肯定少不了這個話題。正因為是重要印記，或許不簡單，但大家還是可以嘗試接觸一些。

　　手相是由什麼構成的呢？就結論而言，手相是形成於手掌上的「皺紋」。這些皺紋其實是為了順暢骨骼的屈伸運動而形成於皮膚（覆蓋骨骼）上傷痕。

　　也就是說，從手相能大致預料每個人是如何使用自己的雙手。

　　如上圖所示，取一張紙對摺，摺疊方向即橫向處會形成皺褶。反向思考的話，觀察皺褶不僅能知道手部常進行什麼運動，也能從皺褶的深度與走向進一步推測手部運動的程度與頻率。

不少人認為手掌既柔軟又膨鬆，但時常直接接觸地面或各種物體的手掌表面，其實非常堅固且厚實。即便骨骼運動再怎麼自由，覆蓋於骨骼上的皮膚若很厚實，彎摺手掌將會變得很困難，因此若能事先在手掌上製造皺褶，將有助於輕鬆彎曲手掌。

我們的雙手能做出各式各樣的動作，因此手上遍布許多長短不一的皺褶。但以解剖學的觀點來看，我們只需要熟記手部最大運動（彎曲手指、彎曲大拇指、彎曲手掌）所形成的三種皺褶就好。雖然種類不多，但描畫手掌時絕對少不了這些皺褶，請大家務必確認皺褶所在位置，小心不要混淆。

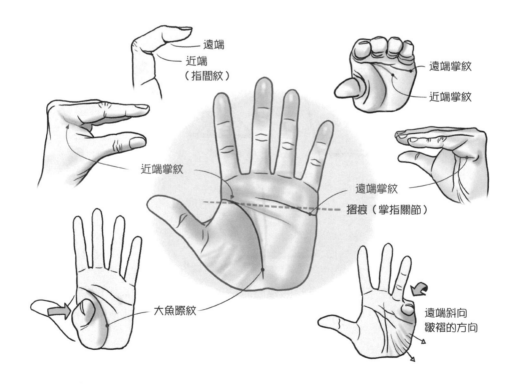

請等一下！表體解剖學

從皮膚表面的皺褶或突出部等印記去類推身體內部構造的學問稱為表體解剖學。尤其想要理解像手部這種動作多的構造物內部結構時，更需要這種用於觀察表面構造的表體解剖學。

關於全身的表體解剖學範例，請參照本書最後面（P600）的插圖。

話雖如此，手相只不過是一些刻畫在手掌上的皺褶，透過這些皺褶竟然能夠占卜一個人的運勢和未來，這真的是令人感到非常不可思議，但請大家仔細思考一下手相的原理，或許就不會覺得荒誕無稽。

手是一種動個不停的器官，若不斷重複同樣動作，手的形狀會為了完美配合這些動作而逐漸改變，因此手部表面的皺褶，也就是手相肯定也會受到影響。手部不斷重複何種動作與手部主人的生存方式有密不可分的關係。基於這個緣故，將長年歲月積累而來的數據資料系統化，就稱之為手相學。

手相和手部運動有密不可分的關係，大家有空時多盯著自己的手，仔細觀察自己的手相。再說個題外話，若能好好觀察自己的手，藉這個機會省思自己的過往生活模式與習慣，久而久之或許能逐漸變成好命手相。

■ 手的情感表現

大家必須知道，手除了是一種能夠完成物理性任務的構造物外，同時也是一種敏銳的感覺器官。有句成語「盲人摸象」，就是透過觸摸對象物的某一部位，並透過這僅有的資訊來鎖定對象物的真面目。但只透過觸摸一小部位，真能判定對象物是大象嗎？被大象踩死或踢死的可能性比較高吧。

透過「觀察與觸摸」的行為來認識對象物是科學的基礎。若沒有這種行為，別說創造文明，
人類連活下去都有困難。

先前曾經提過生命體在生存過程中，「行動」之前必須先蒐集情報並加以分析。眼睛若無法執行這項任務，必須改由手擔負起這項重責大任。而這時候大腦只能仰賴手部觸感傳送的訊息進行判斷。

人類不同於四足類動物，主要感覺器官的功能和耐久度都不佳。人類所有感覺器官中最先老化的是眼睛，最先疲乏的是鼻子，另外耳朵聽到的頻寬也會逐漸縮小。因此我們的手必須隨時處於最佳備戰狀態，利用「觸感」輔助臉部的感覺器官。手可以說是人類的第二雙眼睛。

雖然將手比喻成「第二雙眼睛」，但手和眼睛的相似處只有「蒐集感覺」這個部分。在這裡我需要再次喚醒大家對「眼睛」的記憶。先前提過「眼睛」是感覺器官，同時也是「表現手段」（請參照P81），有趣的是，「手」也是同樣情況。

除了手語這種有特別意識的行動外，我們的手常在無意識狀態下將心中想法表現出來，不自覺地將自己的感受洩漏給對方。這都是因為手和眼睛一樣，都與大腦有密不可分的關係。

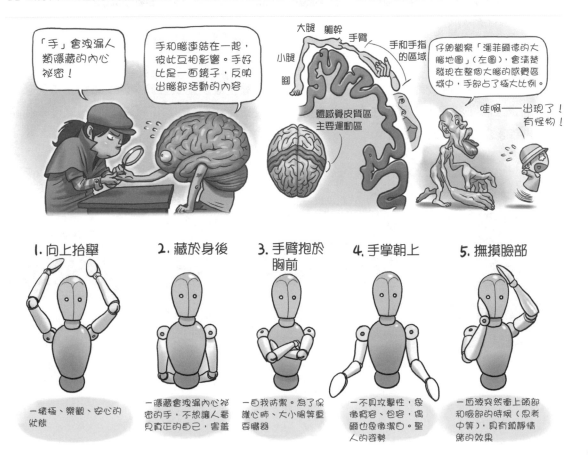

有時視情況而異，手的反應會優先出現在大腦下達指令之前。除了面對突如其來的危險，手會自動搶先保護身體外，像是彈鋼琴、彈吉他、在鍵盤上打字等等，手幾乎都是在無意識狀態下自己動了起來。手雖然與大腦緊密相連，卻也可以視為一個獨立生命體。

如上圖所示，自由自在彈奏樂器時，手在無意識狀態下進行複雜的動作，這種行為稱為「無意識行為」，但要做到這種地步，需要充分的有意識訓練（意識行為）。除了演奏樂器外，使用筷子、鍵盤打字等都屬於無意識行為。色狼則另當別論。

長久以來，手的神祕能力與外形、物理特性一直是藝術家的重要靈感泉源。以靜止畫面感動人心的畫家和雕刻家，更是早在遠古之前就已經注意到手的重要功用。「手」本身就是一個能夠提供許多創作素材的寶藏倉庫。

左：羅丹「上帝之手」／右：米開朗基羅「創造天地」的一部分

　　如先前所述，在我們的身體中，每天看到的次數最多、工作量最大、最能感受各種事物也最能表現各種心情的器官就是手，若將手比喻成創造人類史的主角，其實一點也不為過。

　　我們的手總是能比語言訴說出更多豐富的故事。

■ 手骨的詳細形狀與名稱

下圖為手部骨骼的具體形狀與名稱。先前說過的部分不再重複，僅說明初次出現的部位。

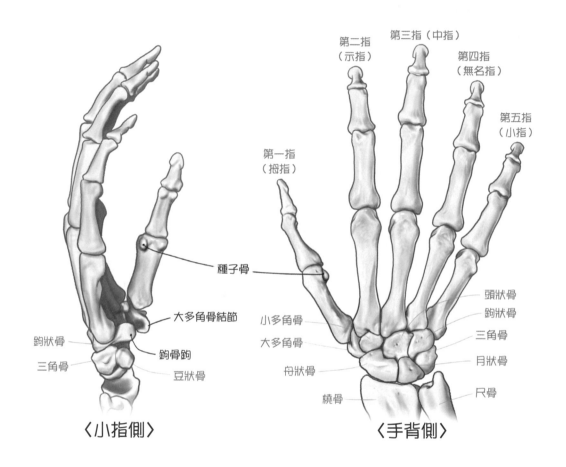

〈小指側〉　　　　　　〈手背側〉

❶ 種子骨（sesamoid bones）：種子是植物種子的意思。如名稱所示，體型很小，如同藏在果實中的種子般，種子骨也隱身在滑動手指的肌腱中。必要時才會跟著採取行動，主要負責減少肌腱與骨骼間的摩擦等有助於關節順暢運動的工作。髕骨（請參照P477）是人體最大的種子骨。

❷ 大多角骨結節（tubercle of trapezium）：大多角骨起自第一指的掌骨處（位於大拇指根部），而大多角骨的突出部位稱為大多角骨結節。是「腕骨」（請參照P391）屈肌支持帶的附著部。

❸ 舟狀骨結節（tubercle of scaphoid）：舟狀骨屬於「腕骨」之一，和位於上方的「大多角骨結節」一起形成屈肌支持帶的橈側附著部。

❹ 鉤骨鉤（hamulus of hamate）：鉤狀骨屬於「腕骨」之一，鉤狀骨突出部位稱為鉤骨鉤，是屈肌支持帶的尺側附著部。

❺ 遠端指骨粗隆（tuberosity of distal phalanx）：通常「粗隆」都是肌腱的附著部，表面質感猶如魔鬼氈般的粗糙。而遠端指骨粗隆是負責彎曲手指的「屈指深肌」肌腱的附著部。

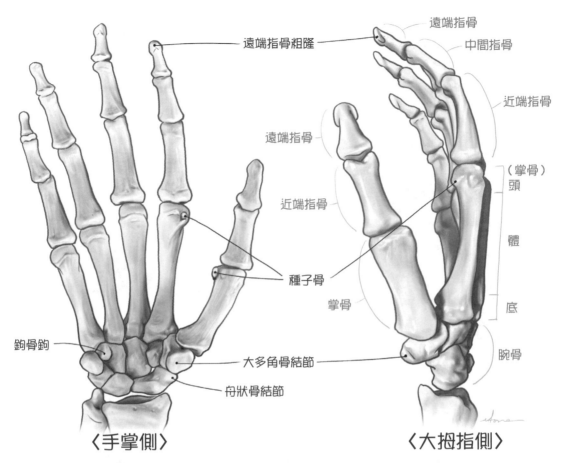

〈手掌側〉　　　　　　　　〈大拇指側〉

　　老實說，對於那些為了繪畫或雕刻而學習美術解剖學的人來說，這些部位並不是那麼重要，無需花費過多精力深入研究，只需要記住大多角骨結節、舟狀骨結節、鉤骨鉤等突出部位使整個「腕骨」呈內凹形狀。

下圖為從各種視角所看到的包含大拇指在內的手部骨骼。現在終於看起來像隻手了。若大家覺得看起來很複雜，請先試著回想先前學過的手腕、手背、手指三個部分的分界線與關節，然後再慢慢仔細觀察。

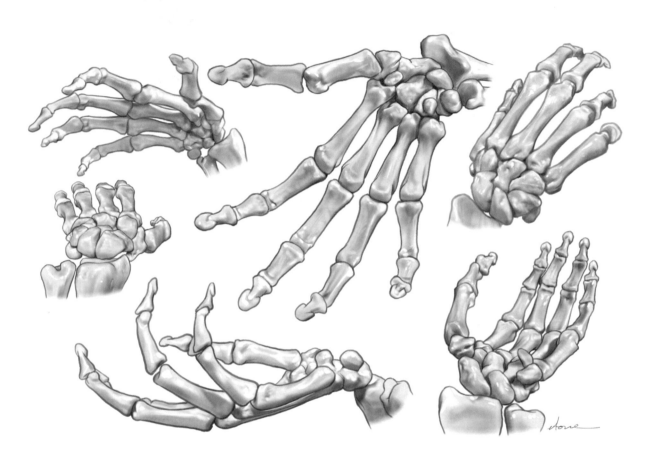

還是看不懂？沒關係，手的部分還沒結束，請大家先不要忘記先前學過的內容。

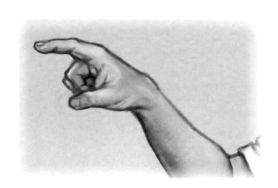

■ 試著畫手吧

在這之前，我們學過構成手部的骨骼，學習骨骼構造的理由是為了深入理解「手」這個器官，並期望以此為基礎，將手表現得更生動有趣。然而就算熟知許多獨立個體的骨骼，若無法掌握這些骨骼合而為一的姿態，對手部表現就一點幫助也沒有。

當然了，愈深入探討，會發現必須學習且記憶的知識無限多，但我個人認為對描畫手部來說，這些基本材料已經足夠。接下來如同之前的作法，請大家一步一步跟著慢慢畫。

❶ 掌握手的比例

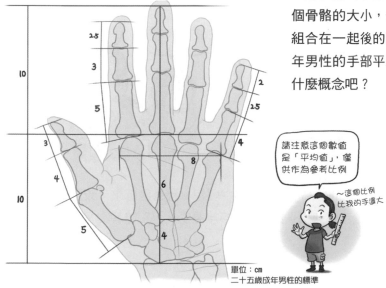

單位：cm
二十五歲成年男性的標準

關於構成手部的骨骼，先前已經大致說過各個骨骼的大小，但大家必須知道這些骨骼整體組合在一起後的形狀比例。左圖為二十五歲成年男性的手部平均大小，老實說，大家還是沒什麼概念吧？

這也是理所當然的，畢竟手的大小因人而異，大家應該也不習慣透過數值化的方式來理解這些非機械的生命體。

請注意這個數值是「平均值」，僅供作為參考比例

~這個比例比我的手還大

就算是乍看之下極為不規則的自然物，為了將生存率與效率提高至極限，不規則中仍存在各自的秩序與規律。也就是說，手的比例隱藏了許多能使手做出多樣化動作的祕密。比起以cm為單位直接掌握這些數值，不如透過「比例」來理解會比較適當。至於為什麼呢，請大家看下方解說。

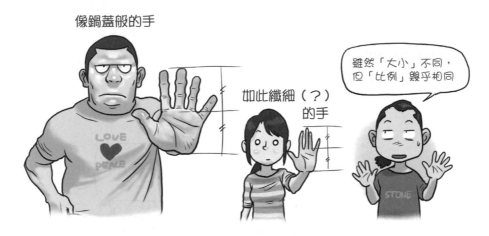

像鍋蓋般的手

如此纖細（？）的手

雖然「大小」不同，但「比例」幾乎相同

其實比例部分可以暫且告一段落並繼續往下進行…但問題是手骨比例和實際我們看到的覆蓋於皮膚下的手比例不盡相同。既然如此，是不是打從一開始就不要管什麼令人頭痛的骨骼，直接學習覆蓋於皮膚下的手比例會比較好呢？誠如大家所知，手是一種變化多端的器官，若腦中沒有清楚的內部骨骼構造，便無法確實掌握整隻手的形狀與特性。請看以下這個例子。

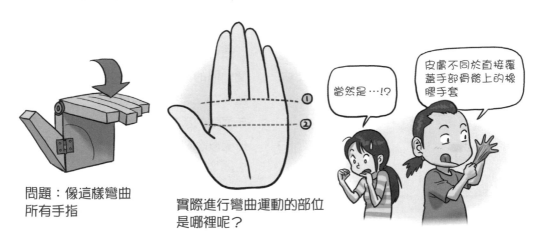

問題：像這樣彎曲所有手指

實際進行彎曲運動的部位是哪裡呢？

當然是…!?

皮膚不同於直接覆蓋手部骨骼上的橡膠手套

這個問題其實要問的就是，「手指的起點」**掌指關節**在哪裡。從外觀看來，大家普遍認為開始獨立分成一根根手指的地方就是手指起點，因此答案多半是①，但正確答案是②（請大家實際做做看這個動作）。

這種錯覺的癥結在於骨骼和皮膚的比例不相同。此外，手部表面的複雜凹凸與皺褶也都會受到骨骼的影響，所以確實掌握骨骼比例有助於描畫手部。

描畫手部時，請一併將「骨骼」的比例列入考慮。大家準備好紙和鉛筆了嗎？

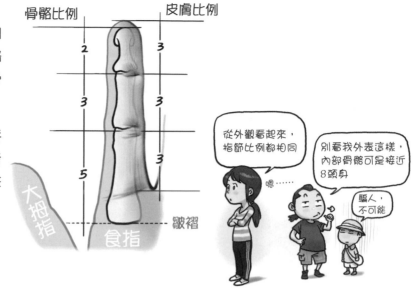

❷ 描畫手骨

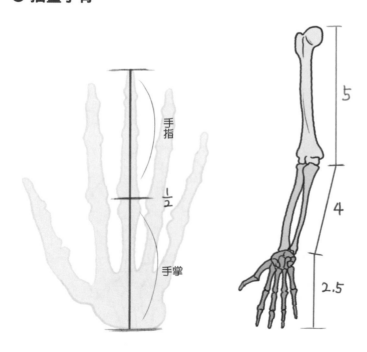

01. 從中指（第三指）指尖至第三掌骨下方畫一條直線，直線的二分之一處是手掌和手指的分界處。這條線是整隻手中最長的，能作為其他手指的基準，因此稱為「**手的正中線**」。手臂和手的比例，請參照左圖。

02. 將手掌分成三等分。下段三分之一為腕骨,雖然之
前說過腕骨由八塊骨骼組成,但這裡先以一個橢圓
形表示(腕骨上方三分之二部分為掌骨)。

腕骨上方以6:5:3:2的比例依序畫出**掌骨**、**近
端指骨**、**中間指骨**和**遠端指骨**。手骨的結構特徵是
離身體側愈遠愈短。

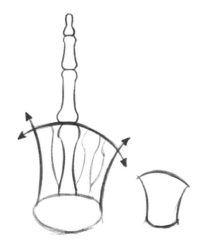

03. 如左圖所示,宛如開扇般照順序畫出第二~第五
掌骨。

第二掌骨的長度最長,第五掌骨最短,所以手掌
呈逐漸下降的形狀,由於左右不對稱,感覺像是
帽子或斧頭。

04. 描畫掌骨上的每一根**指骨**。各手指的指骨長度不盡相
同,但比例和中指(第三指)一樣,都是2:3:5。

另外要特別留意從手腕至指尖,拱形傾斜度愈來愈大。

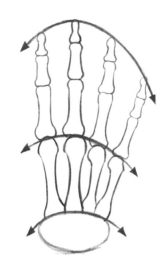

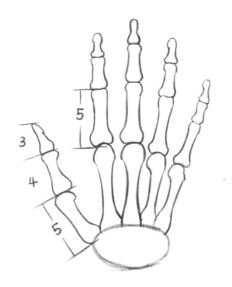

05. 在示指（第二指）旁邊畫出稍微往側邊傾斜的拇指（第一指）掌骨和指骨。含掌骨在內的大拇指整體長度比中指（第三指）指骨稍短一些，而大拇指的掌骨長度幾乎和示指的近端指骨一樣長。如果覺得複雜，就重複再畫一次示指，但需特別注意拇指指骨是「從側邊觀察的形狀」，而不是「從正面觀察的形狀」。這樣才有辦法做到「**對掌**」。

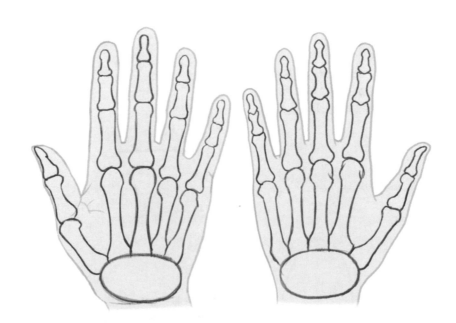

06. 畫好拇指後，手部骨骼就完成了。手掌背面（手背）也是幾乎以同樣步驟處理，但覆蓋於骨骼上的皮膚形狀不同（特別是手掌和手指的連接部位），請務必事先進行觀察。其實沒有想像中困難吧？若覺得有些複雜，應該是因為過度在意「比例」問題。但只要試過一次，習慣後會逐漸變輕鬆。如果還是覺得困難，只要將「離身體愈遠的手部骨骼會變得愈短」這一點牢記在心就好。

❸ 描畫手掌

好久沒戴上手套，感覺好新鮮啊

　　大家已經畫過手部骨骼，接下來要畫覆蓋於骨骼上的手部形狀，也就是平時我們所看到的真正的手。我必須先提醒大家，雖然同樣是畫手，但描畫方法終究和骨骼畫法不同。覆蓋於手上的皮膚形狀會受到骨骼，以及負責帶動手部運動的肌肉和肌腱的影響。現在請大家一邊跟著底下的步驟依序畫出手掌，一邊與骨骼畫法進行比較。

01. 首先，畫出手掌部位。先前所畫的手掌骨骼形狀，由於下方狹窄，比較趨近於梯形的斧頭形狀，但覆蓋於骨骼上的手掌則比較接近長方形。

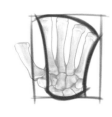

02. 往上畫一條線，長度和手掌高度一樣，然後以最高點為頂點畫一個拱形，這個區域就是手指。畫拱形時要稍微偏向一側（拇指方向）。這裡預計將拇指畫於左側，所以拱形要稍微向左傾斜。

03. 如圖所示，在拱形內側區域畫出一根根手指。由於拱形稍微向左傾斜，小指（第五指）自然會變得比較短，而其他手指同時朝向中指（第三指）。分割好手指後，將整個手掌分成四等分。

04. 在下方四分之一的左側處畫出向左延伸的拇指。其他手指都朝向中指方向，拇指則宛如逃亡般向外側延伸。

到這個步驟為止，都是依照手部骨骼比例作畫。其實這種程度已經很像真正的手，但似乎還欠缺點什麼。

05. 沒錯。如先前所述，覆蓋於骨骼上的皮膚具有一定厚度，因此真正的手某些部位會向上隆起。

首先，畫出位於手掌與拇指連接處的肌肉，這塊肌肉明顯向上隆起，稱為「**大魚際隆突**」，主要負責彎曲拇指並將拇指拉向內側。請大家想像一下手排車的排檔，大魚際隆突好比是排檔桿底下的橡膠套（請參考左圖）。

小指側也有向上隆起的部分，但隆起程度不如拇指，因此只要將手掌邊角稍微修飾得圓潤些就好。接下來這些僅供參考，大魚際隆突的存在使手掌中央形成一條名為「生命線」的線條，但其實這條線是「**魚際紋**」。

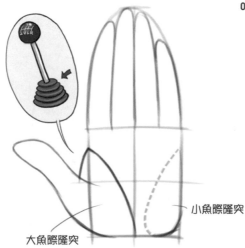

小魚際隆突

大魚際隆突

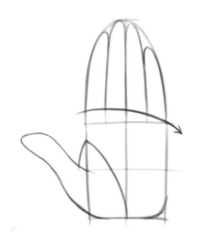

06. 在手指與手掌交界處輕輕畫出一條線。這裡好比是青蛙的蹼，也就是趾間的薄膜（請參照下圖）。這薄膜導致手指看起來比手指骨骼的長度稍微短一些，而手指的真正起點，亦即手指真正彎曲的**掌指關節**就位在手掌的中央位置。

蹼

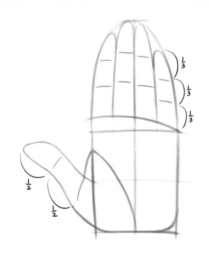

07. 接下來，畫出各個手指的關節。若按照骨骼比例畫，應該是「費布那西數列」的黃金比例2：3：5，但皮膚有厚度，又有蹼的緣故，各指節幾乎呈1：1：1的比例。大拇指同樣是近端指節與遠端指節等長。

08. 最後一個步驟是如圖所示的在拇指根部與手指‧手掌交界處畫出「橫向皺褶」。①是近端掌紋，②是遠端掌紋，這些橫向皺褶才是手指真正彎曲的部位，也就是掌指關節的所在之處。

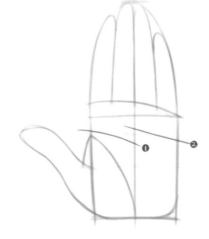

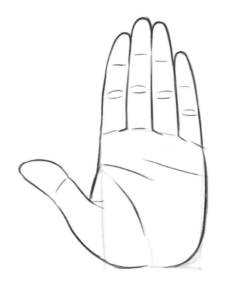
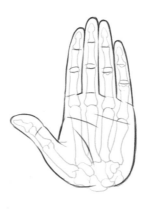

09. 以先前畫好的草圖為底，將畫好的線條圓滑地串連在一起，最後再修飾一下就完成了。請再次與手掌內側的骨骼比例（右側圖）互相比較一下。

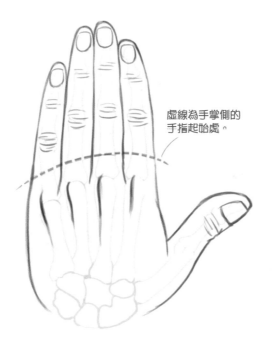

虛線為手掌側的手指起始處。

10. 另一方面，畫「手背」時，前四個步驟與手掌的畫法相同，但分成一根根手指的起點處會比手掌側來得低一些，幾乎等同於掌指關節的起始部位。

因此，手背側的手指看起來比手掌側的手指還要長。

畫手背時還有另外一個重點，就是掌骨頭部位必須稍微向上隆起。

■ 最自然的手掌形狀

　　當我們聽到「手」這個字時，多數人應該會直接聯想到「手掌」。在日常生活中，抓握東西時，我們會使用手的內側，也就是使用手掌去接觸物體，不知不覺中，我們變得動不動就看一下自己的手掌。

　　但仔細想想，我們的雙手確實不是二維平面體。我們之所以認為手是「平面」，純粹因為這種方式比較容易了解「手」這個器官。當然了，這麼做並沒有錯，畢竟以最單純的方式去理解複雜的對象物，可說是人類的一種本能。

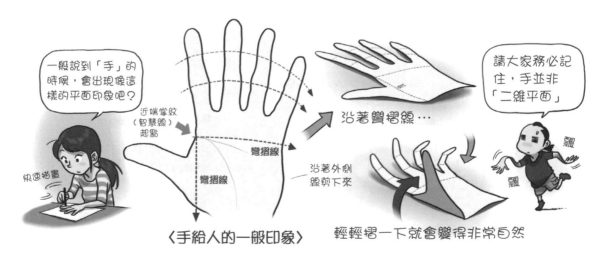

因此我們平時畫的手掌只能說是手的「基本形」，不能算是「基本姿勢」。因為張開手指的形狀並非手最自然的姿勢。

既然如此，手最「自然的形狀」又是什麼呢？下圖為手的各式各樣表情，所有形狀都不同，但仔細觀察的話，會發現這些形狀中隱約存在一個「平均值」。這個「平均值」就是手最自然的姿勢。

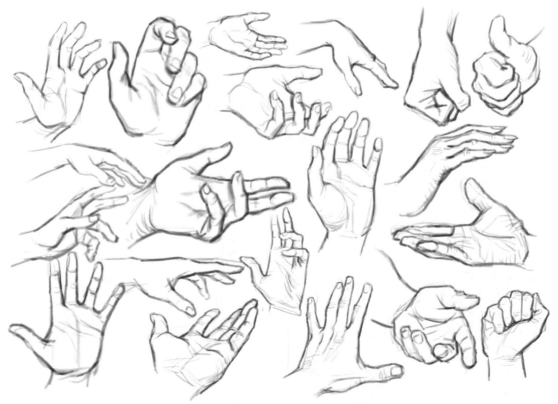

大家都懂了嗎？現在什麼都不要說，暫時先闔上書本，照著下方圖片試著做做看。

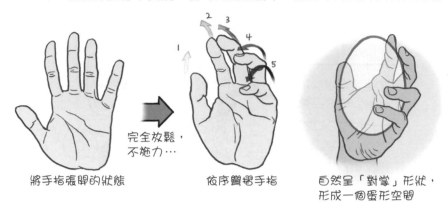

將手指張開的狀態　　　依序彎摺手指　　　自然呈「對掌」形狀，
　　　　　　　　　　　　　　　　　　　形成一個蛋形空間

完全放鬆，
不施力…

怎麼樣，很簡單吧？雖然難免會有個人差異，但多數人肯定能夠輕輕彎曲手指，讓手掌做出宛如握住一顆蛋，近乎呈圓形的形狀。請大家仔細觀察這個形狀並牢記在心，這就是手最自然的形狀，也是最一般的**基本姿勢**。

其實這種手部形狀沒有特別的專有名稱，但本書稱這個形狀為手的基本姿勢

仔細觀察基本姿勢會發現各手指的彎曲角度都不一樣。拇指近乎「1」字形，其他手指則依序往手掌方向彎曲，小指則幾乎呈「C」字形彎曲。另外，拇指根部逐漸遠離其他手指，手掌內側腕隧道的拱門形狀愈來愈明顯。

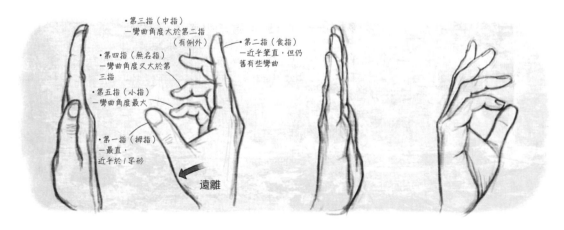

•第三指（中指）
—彎曲角度大於第二指
（有例外）

•第二指（食指）
—近乎筆直，但仍
舊有些彎曲

•第四指（無名指）
—彎曲角度又大於第
三指

•第五指（小指）
—彎曲角度最大

•第一指（拇指）
—最直，
近乎於1字形

遠離

　　當手處於完全不施力的「放鬆」狀態下，手指依照這個順序逐一彎曲的原因至今仍無人知曉。我們唯一知道的是，手指彎曲成這個形狀後，握拳速度會變得非常快。此外，隨著手指由外側至內側的順序彎曲，拇指最後會覆蓋於食指與中指上，這樣的姿勢有助於增加手握住東西的力道，也就是「握力」。因此，只要不用力張開手，手便會一直維持這樣的「基本姿勢」。

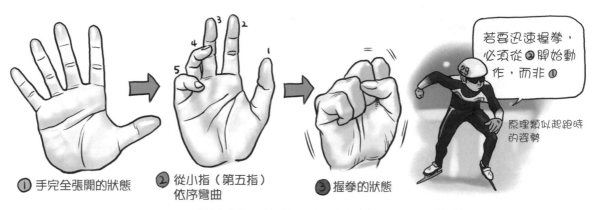

① 手完全張開的狀態　　② 從小指（第五指）依序彎曲　　③ 握拳的狀態

「基本姿勢」是握拳過程中的連續動作。

　　手的「基本姿勢」除了對功能有所幫助外，也是手最自然的姿勢。正因為如此，無論在手的使用方式或表現上都能發揮無比威力。無需刻意將手彎曲成奇怪形狀，基本姿勢便能呈現各種狀況與姿態。

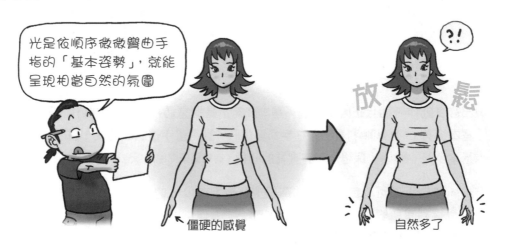

製作電玩或動畫登場人物的角色一覽表時，可以嘗試多利用手的這個基本姿勢！

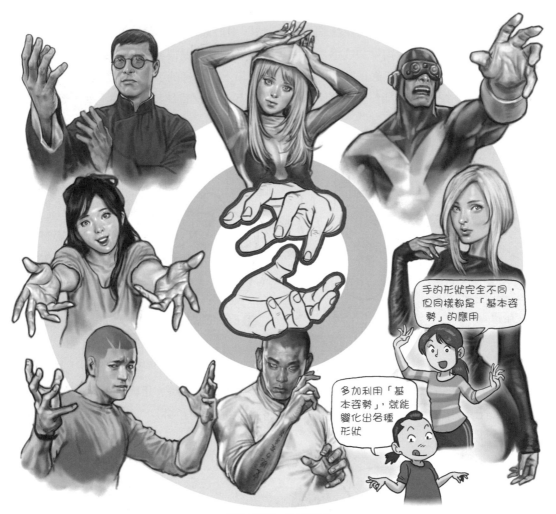

「基本姿勢」的應用篇

　　手能做出許多動作，而且正因為這個「基本姿勢」是握拳過程中的重要動作，只要確實熟悉這個「基本姿勢」，就能順利畫出各種手的變化形。覺得畫手很困難的人，誠心建議先從反覆練習「基本姿勢」開始，保證一定有實質的收穫（有種賣藥郎中的感覺～）。

　　另一方面，雕塑手部可以自由活動的高級塑料模型或公仔的姿勢時，嘗試多活用基本姿勢，肯定感覺得到有所變化，另外也會深刻感受「人偶」與「人」在外形上的差異來自於「手」。再次領悟最基本即是最重要的這個真理。

■ 試著畫出手的基本姿勢

接下來讓我們一起來畫手的「基本姿勢」。不同於畫手掌，這次如同將鏡頭置於手指前面，從斜側面開始畫。雖然視角有些不同，但作畫步驟幾乎和畫手掌時如出一轍，若覺得困難，請先回到畫手掌的章節，練習至十分熟練後再回到這裡。

大家準備好了嗎？

01. 先畫手掌。畫一個隨身小酒壺（上圖）的形狀，一個近似中間部位向內凹的長方體。向內側彎曲的那一面是手掌，向外側彎曲的那一面是手背。

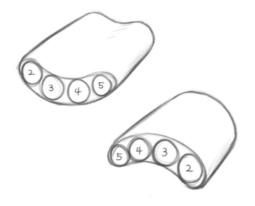

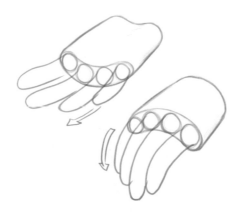

02. 接著是手指。如圖所示，依序畫出大拇指以外的其他四指起點。各手指如同從洞孔（？）延伸出來般朝手掌方向彎曲。請大家務必熟記，手指朝手掌方向延伸。

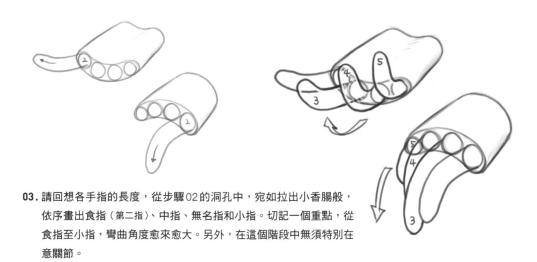

03. 請回想各手指的長度，從步驟02的洞孔中，宛如拉出小香腸般，
依序畫出食指（第二指）、中指、無名指和小指。切記一個重點，從
食指至小指，彎曲角度愈來愈大。另外，在這個階段中無須特別在
意關節。

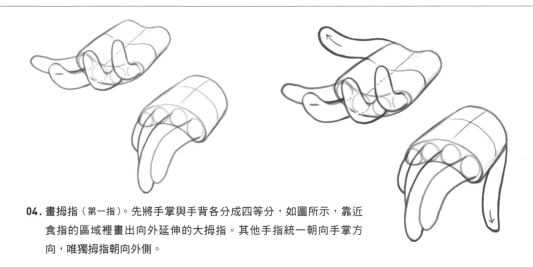

04. 畫拇指（第一指）。先將手掌與手背各分成四等分，如圖所示，靠近
食指的區域裡畫出向外延伸的大拇指。其他手指統一朝向手掌方
向，唯獨拇指朝向外側。

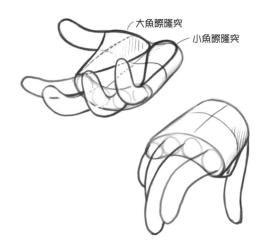

05. 框出水滴形的「**大魚際隆突**」和稍微小一點的
「**小魚際隆突**」。這兩個隆突是增加手掌立體感
的重要部位。

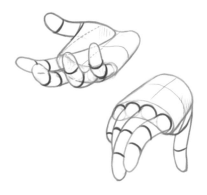

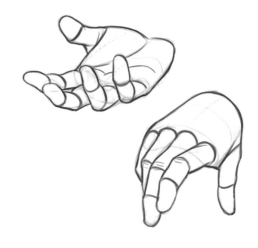

06. 細分手指各關節。

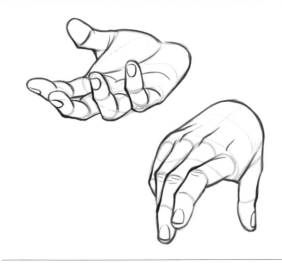

07. 畫出手指關節的皺褶和指甲。在手背側畫出突起的掌骨頭。畫出手指關節的皺褶和指甲。在手背側畫出突起的掌骨頭。

08. 小心擦掉草稿線，勾勒出清楚的輪廓線就完成了。

■ 畫手技巧的確認清單

除了書中介紹的手部描繪技巧外，網站上也搜尋得到各式各樣畫手部的方法。雖然模仿網站上的方法在當下會覺得好像有所收穫，但一段時間過後，很可能又畫不出來。若單純只透過模仿網站上介紹的範本就能自由自在畫出手部各種姿勢，那畫者就無須為「手」而傷透腦筋了。

「手」之所以難畫，最主要的原因是手和臉部一樣，都是裸露在外的部分最多且是大家最習以為常的身體器官。然而愈是習以為常的對象物，畫出來之後愈容易有看似微妙不自然之處。這是因為相較於平時不熟悉的對象物，習以為常的對象物通常具有更多隱含的「意義」。

想畫出唯妙唯肖的手，務必確認以下幾點。

❶ 確認手部「構造」

大家畫手的時候容易傾向只畫手的輪廓線，我們所使用的筆等畫具也都為了畫「線」而隨時削尖備用。雖然這是無可奈何的事，但即便利用簡單線條來表現，大家也必須了解以線條表現的對象物其本質並非單純的「線」。

就算能以外輪廓線畫出「手的形狀」，要畫出真正的「手」也並非容易之事。因為手並非平面，而是立體狀，這也是我再三強調的重點。

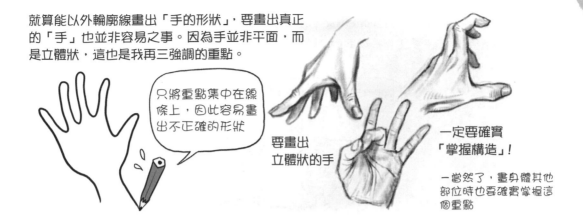

只將重點集中在線條上，因此容易畫出不正確的形狀

要畫出立體狀的手

一定要確實「掌握構造」！

一當然了，畫身體其他部位時也要確實掌握這個重點

❷ 確認手部「功用」

我們的手終年無休地辛勤工作，因此比起單純的手部形狀這種觀念，具功用性「會做些什麼」的手更加給人充滿生命力的感覺。

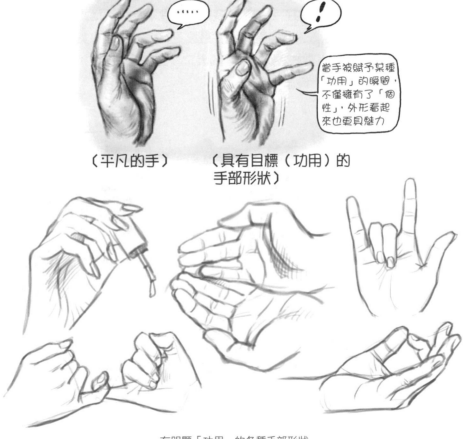

．．．．．

！

當手被賦予某種「功用」的瞬間，不僅擁有了「個性」，外形看起來也更具魅力

（平凡的手）　　（具有目標（功用）的手部形狀）

有明顯「功用」的各種手部形狀

另一方面，明確的手部功用有助於確認「手臂」的定位，畫手臂時會更簡單順手。如前所述，手臂連接至手部，主要工作是輔助手部運動。

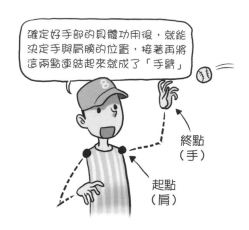

確定好手部的具體功用後，就能決定手與肩膀的位置，接著再將這兩點連結起來就成了「手臂」

終點
（手）

起點
（肩）

❸ 試著以相反順序畫手

最後，要為大家介紹一種我常用的畫手技巧。多數人常會不自覺地從最重要的手指，也就是從拇指和食指開始著手，但既然最重要，擺在最後更有助於呈現完美效果。或許有人覺得「這是哪門子的技巧」，但就當被我騙一次，請大家務必嘗試一下。縱使大家不抱任何期待，至少也要勇於嘗試跳脫固定觀念。

A.大家習慣先畫拇指和食指，但可能會與其他手指交疊在一起

B.這時候試著從小指開始著手

這不是廢話嗎？根本沒必要特別強調…

或許結果會出乎你意料之外，實際操作看看？

你當我們是傻子嗎？

老實說，上述內容並非專屬於「手部」描畫技巧的確認清單，適合套用於身體其他各部位，甚至是風景畫或靜物畫。就算描畫技巧再多，繪畫終究是反映畫者視線的產物。平時要對周遭的各種對象物抱持興趣與好奇心，並養成以最客觀的角度去觀察人事物的習慣。

手部肌肉

如前所述，帶動手指與手部運動的肌肉多半始於前臂，但手指的橫向運動與「對掌」運動等則由手部本身的肌肉負責。直接附著於手部骨骼的肌肉稱為**內在肌群**，特色是沒有伸肌，只有屈肌和外展肌。這些肌肉不會大幅影響手部外形，請大家先大致瀏覽一下。

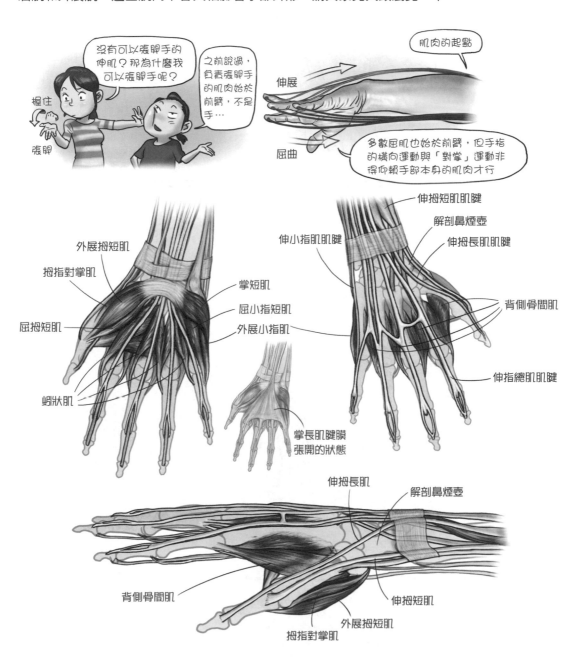

沒有可以張開手的伸肌？那為什麼我可以張開手呢？

之前說過，負責張開手的肌肉始於前臂，不是手…

握住

張開

肌肉的起點

伸展

屈曲

多數屈肌也始於前臂，但手指的橫向運動與「對掌」運動非得仰賴手部本身的肌肉才行

外展拇短肌

拇指對掌肌

屈拇短肌

蚓狀肌

掌短肌

屈小指短肌

外展小指肌

掌長肌腱膜張開的狀態

伸拇短肌肌腱

解剖鼻煙壺

伸小指肌肌腱

伸拇長肌肌腱

背側骨間肌

伸指總肌肌腱

伸拇長肌

解剖鼻煙壺

背側骨間肌

伸拇短肌

外展拇短肌

拇指對掌肌

■ 將肌肉拼裝到手部各部位

　相對於手部擁有豐富多樣化的功能，手部肌肉卻出乎意料外的少。但手部有不少來自前臂的肌腱，這些肌腱明顯是構成手部的要素，同時也是手部運動中不可或缺的重要分子。為避免大家混淆，書中以藍色代表肌腱，以紅色代表手部的「固有肌肉」。

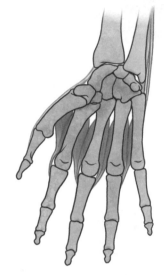

❶ 手部骨骼（手掌側）
（bones of hand）

01. 伸拇長肌（肌腱）、背側骨間肌、伸小指肌（肌腱）
（（tendon）extensor pollicis longus m. ／dorsal interossei m. ／（tendon）extensor digiti minimi m.）
※「m.」是 muscle 的縮寫

02. 伸拇短肌（肌腱）
（（tendon）extensor pollicis brevis m.）

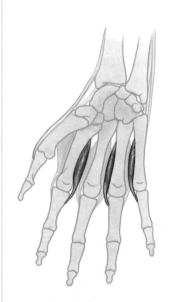

03. 掌側骨間肌
（palmar interossei m.）

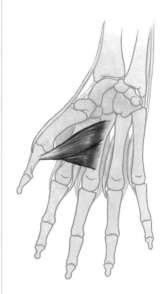

04. 內收拇肌
（adductor pollicis m.）

※ 肌肉的形狀與位置參照《우리몸 해부그림》（현문사），《육단》（군자출판사），《Muscle Premium》（Visible Body），《근/골격 3D 해부도》（Catfish Animation Studio）等資料。

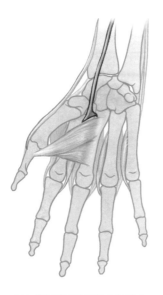

05. 橈側屈腕肌（肌腱）
（（ tendon) flexor carpi radialis m.）

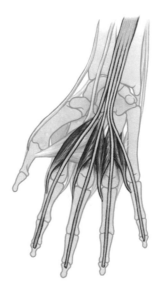

**06. 屈指深肌（肌腱）、
蚓狀肌**

（（ tendon) flexor digitorum profundus
m.／lumbrical m.）

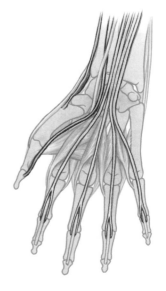

**07. 外展拇長肌（肌腱）、屈拇長
肌（肌腱）、屈指淺肌（肌腱）**

（（ tendon) abductor pollicis longus m.／
（ tendon) flexor pollicis longus m.／（ tendon ）
flexor digitorum superficialis m.）

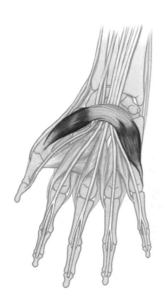

**08. 拇指對掌肌、
小指對掌肌**

（ opponens pollicis m.／opponens
digiti minimi m.）

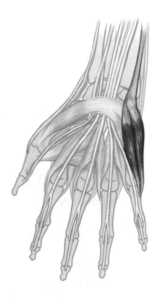

**09. 屈小指短肌、
外展小指肌**

（ flexor digiti minimi brevis m.／abductor
digiti minimi m.）

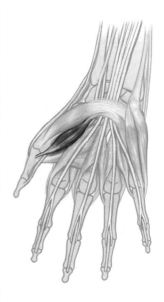

10. 屈拇短肌
（ flexor pollicis brevis m.）

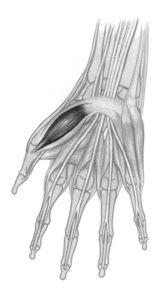

11. 外展拇短肌
（abductor pollicis brevis m.）

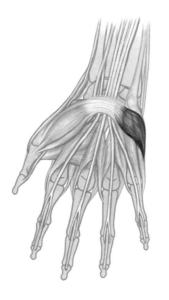

12. 掌短肌
（palmaris brevis m.）

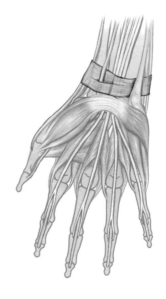

13. 屈肌支持帶
（flexor retinaculum）

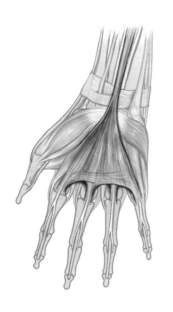

14. 掌長肌（肌腱）
（（tendon）palmaris longus m.）

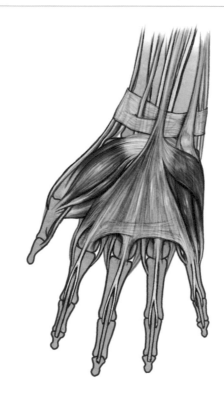

15. 完成手掌側

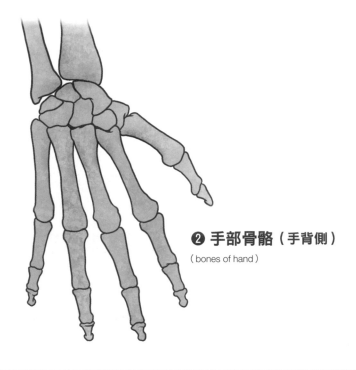

❷ 手部骨骼（手背側）

（bones of hand）

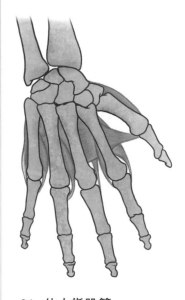

01. 伸小指肌等

（extensor digiti minimi m.）

※「m.」是 muscle 的縮寫

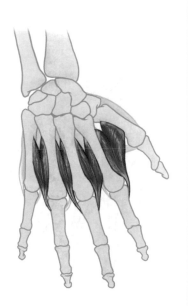

02. 背側骨間肌

（dorsal interossei m.）

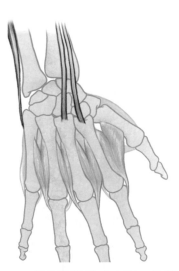

03. 尺側伸腕肌（肌腱）、橈側伸腕短肌（肌腱）、橈側伸腕長肌（肌腱）

（tendon）extensor carpi ulnaris m.／（tendon）extensor carpi radialis brevis m.／（tendon）extensor carpi radialis longus m.）

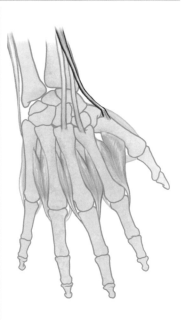

04. 外展拇長肌（肌腱）

（（tendon）abductor pollicis longus m.）

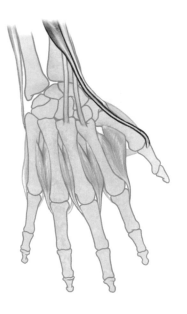

05. 伸拇短肌（肌腱）
（（tendon）extensor pollicis
brevis m.）

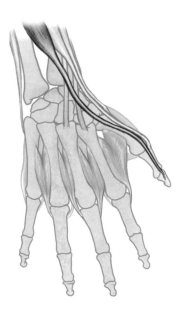

06. 伸拇長肌（肌腱）
（（tendon）extensor pollicis longus m.）

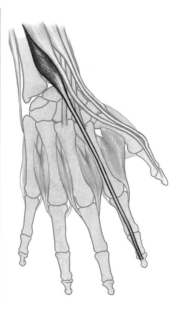

07. 伸食指肌（肌腱）
（（tendon）extensor indicis m.）

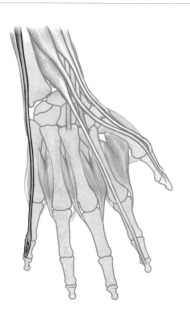

08. 伸小指肌（肌腱）
（（tendon）extensor digiti minimi m.）

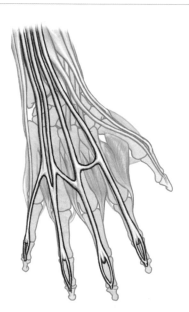

09. 伸指總肌（肌腱）
（（tendon）extensor digitorum m.）

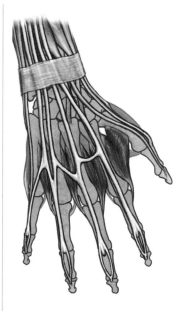

10. 伸肌支持帶
（extensor retinaculum）

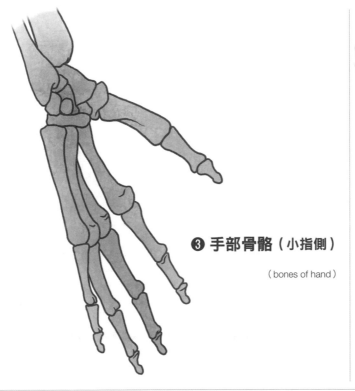

❸ 手部骨骼（小指側）

（bones of hand）

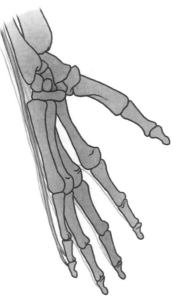

01 . 伸指總肌（肌腱）

（（tendon）extensor digitorum m.）

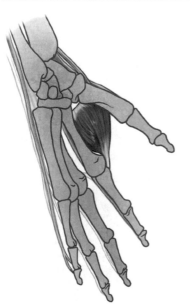

02 . 伸小指肌（肌腱）、
背側骨間肌

（（tendon）extensor digiti minimi
m.／dorsal interossei m.）

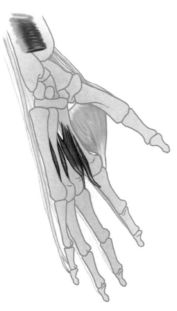

03 . 旋前方肌、背側骨間肌、
掌側骨間肌

（pronator quadratus m.／dorsal interossei
m.／palmar interossei m.）

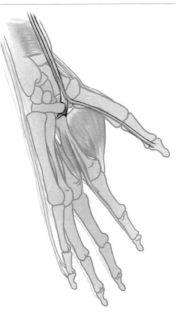

04 . 橈側屈腕肌（肌腱）、
屈拇長肌（肌腱）

（（tendon）flexor carpi radialis m.／
（tendon）flexor pollicis longus m.）

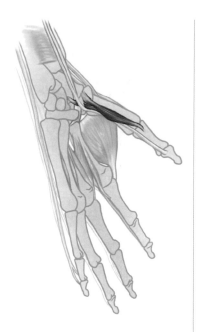

05. 屈拇短肌

（ flexor pollicis brevis m. ）

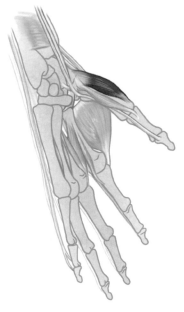

06. 拇指對掌肌

（ opponens pollicis m. ）

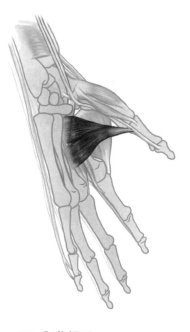

07. 內收拇肌

（ adductor pollicis m. ）

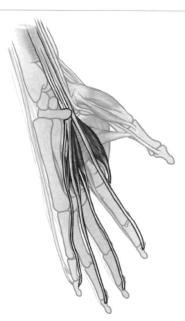

08. 屈指深肌（肌腱）、
蚓狀肌

（（tendon）flexor digitorum profundus
m.／lumbrical m.）

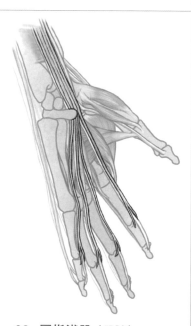

09. 屈指淺肌（肌腱）

（（tendon）flexor digitorum
superficialis m.）

10. 尺側伸腕肌（肌腱）、
尺側屈腕肌（肌腱）

（（tendon）extensor carpi ulnaris m.／
（tendon）flexor carpi ulnaris m.）

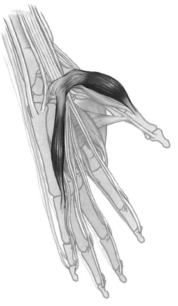

11. 屈小指短肌、
**　　外展拇短肌**

（flexor digiti minimi brevis m.／abductor
pollicis brevis m.）

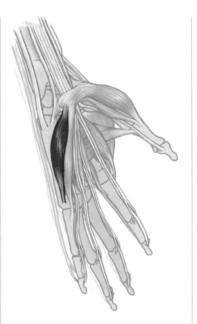

12. 小指對掌肌

（opponens digiti minimi m.）

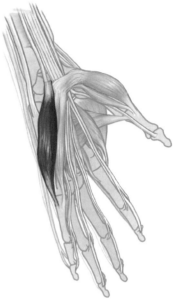

13. 外展小指肌

（abductor digiti minimi m.）

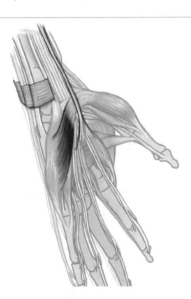

14. 掌短肌、伸肌支持帶、
**　　掌長肌（肌腱）**

（palmaris brevis m.／extensor
retinaculum／（tendon）palmaris longus
m.）

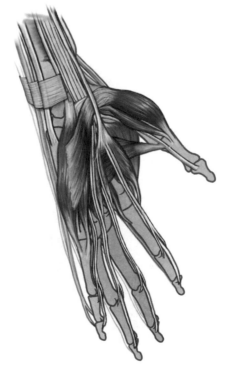

15. 完成小指側

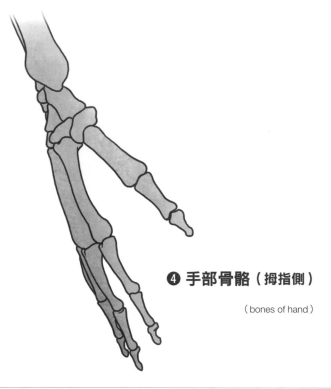

❹ 手部骨骼（拇指側）

（ bones of hand ）

01. 伸小指肌（肌腱）、
橈側伸腕肌（肌腱）、
橈側屈腕肌（肌腱）、
掌長肌（肌腱）、
屈拇短肌

（ 英文名稱省略 ）

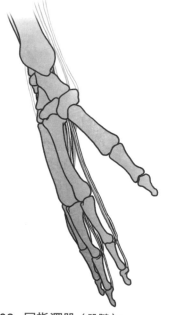

02. 屈指深肌（肌腱）、
屈指淺肌（肌腱）

（（ tendon) flexor digitorum profundus
m. ／（ tendon) flexor digitorum
superficialis m. ）

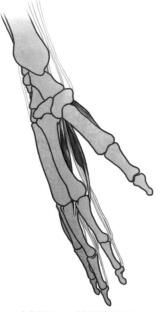

03. 蚓狀肌、外展拇短肌

（ lumbrical m. ／ abductor pollicis
brevis m. ）

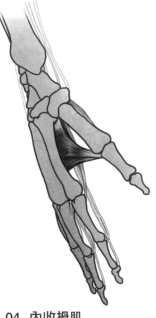

04. 內收拇肌

（ adductor pollicis m. ）

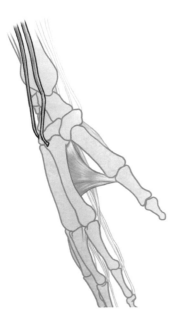

**05. 橈側伸腕短肌（肌腱）、
橈側伸腕長肌（肌腱）**
（（tendon）extensor carpi radialis brevis
m.／（tendon）extensor carpi radialis
longus m.）

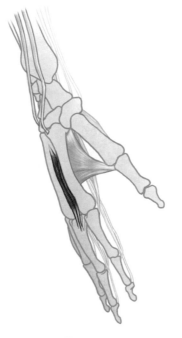

06. 背側骨間肌
（dorsal interossei m.）

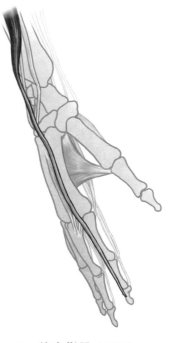

07. 伸食指肌（肌腱）
（（tendon）extensor indicis m.）

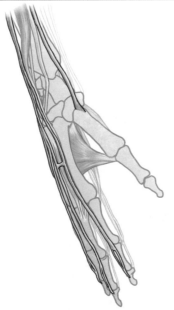

**08. 伸指總肌（肌腱）、
外展拇長肌（肌腱）**
（（tendon）extensor digitorum m.／
（tendon）abductor pollicis longus m.）

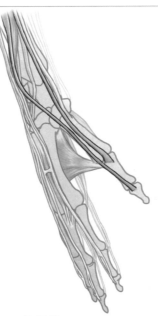

**09. 伸拇長肌（肌腱）、
伸拇短肌（肌腱）**
（（tendon）extensor pollicis longus m.／
（tendon）extensor pollicis brevis m.）

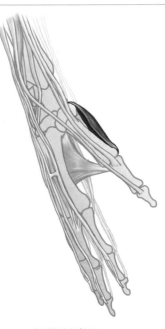

10. 拇指對掌肌
（opponens pollicis m.）

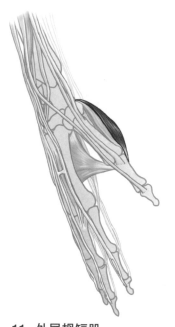

11. 外展拇短肌
（ abductor pollicis brevis m. ）

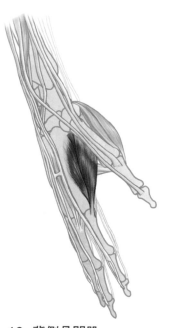

12. 背側骨間肌
（ dorsal interossei m. ）

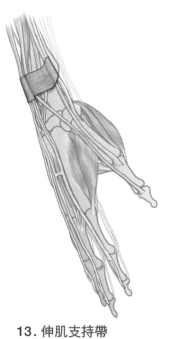

13. 伸肌支持帶
（ extensor retinaculum ）

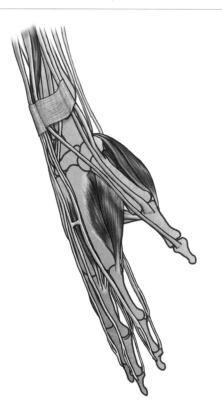

14. 完成拇指側

VI
腳與足部

工程學的頂點

更快、更遠、更高

地球上的眾多動物為求提高存活率，
利用各種方法促使固有移動手段更加發達。

這個章節我們將一起探討，在速度影響生存的劇烈生存競爭中，
人類具有什麼樣的移動手段，如何加以活用，
以及這些移動手段所呈現的美感。

將人體當作一棵樹：
樹枝前端是雙腳

■ 為了生存而移動

　　之前我們說過，所有生命體的共通點都是為了「生存」而「動」。「動」的種類不勝枚舉，其中最重要的是個體從某個特定位置變換至其他位置，換句話說就是**移動**。

　　陸地生物生活在重力、摩擦和溫度變化都極為劇烈的陸地上，對這些生物來說，「移動」和「生存」有著密不可分的關係。這點並不難理解，只要從獵物不會乖乖束手就擒，捕食者必須不斷追捕這點看來，就可以知道移動的重要性。稱這為疲於奔命的宿命真是一點也不為過。

基於這樣的緣故，也難怪陸地上的生物為求安全移動，都希望能擁有稍微快速且具有效率的移動手段。數億年來，地球上的動物互相吞噬求生，為了讓自身更安全而不斷修正自己的移動手段。事實上，這也可以稱為是整個地球的大規模演化過程。

這個演化過程從古至今展現了各種多樣化的結果。部分生物以難以言喻的奇特方式、部分生物以令人驚嘆的巧妙方式，而部分生物則以令人匪夷所思的方式各自完成演化。無論演化成什麼形狀，同樣都是為了移動的手段。

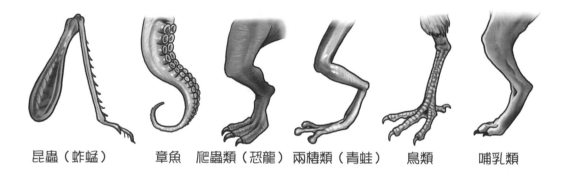

昆蟲（蚱蜢）　　章魚　爬蟲類（恐龍）　兩棲類（青蛙）　　鳥類　　哺乳類

在這個演化過程中，最讓人有切身感受的就是脊椎動物的哺乳類，尤其是人類。單以個體的身體能力而論，除非群聚在一起，否則人類是非常孱弱的動物，與其說是捕食者，可能還比較貼近獵物等級。

可以移動

像樹木一樣挺立

可以確保大範圍的視野　可以當作武器使用…

我們已經十分清楚這個作為移動手段的產物（說是「產物」有點言之過早，畢竟演化還在進行中）是什麼樣的東西，但我們必須仔細思考為什麼會設計成這種形狀。假設現在我們對這個產物一無所知，請大家試著想像一下，設計成什麼樣的形狀才能有效移動頭部和軀幹。

■ 設計雙腳

說到「移動手段」，大家普遍會聯想到「車輪」。車輪確實是人類最偉大的發明物之一，但裝置於生命體上，效果不盡理想。這是為什麼呢？

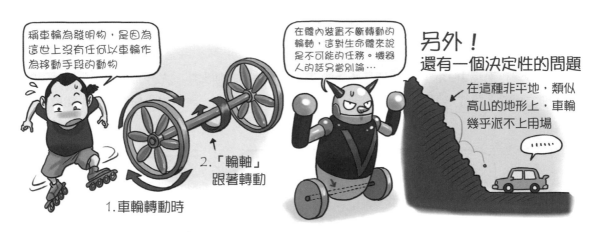

然而仔細想想，在生命體內植入車輪的輪軸也並非絕對不可能的事，只是效率肯定很差。畢竟輪軸接觸部位會隨著車輪的每次轉動而不斷磨耗，進而造成損傷。

車輪不行的話，就只剩這種方法了。

…非常簡單，卻很適合作為移動手段。不過，這樣真的行得通嗎？

腿上曾經打過石膏的人應該很清楚，裹著石膏走路不僅不方便，來自地面的撞擊力也會直接傳遞至軀幹，必須徹底改善才行。沒錯，這時就需要**關節**，不過…

想讓動作自然，關節當然愈多愈好，但關節若過多，反而容易造成構造上的負擔，亦即關節部位承受的負荷會變大。另一方面，關節數量若過少，動作會變得不自然，因此如上圖所示，將這個移動手段分成三個部分最為恰當。現在，終於完成最像樣的移動手段了，我們將這個構造物稱為「腳」。

用關節將腳區分成數個部分後，有沒有似曾相似的感覺？

沒錯，這和我們先前說明過的「手臂」形狀很相似。只要仔細閱讀過這本書，應該會想起我們先前提過，人類的「手臂」也曾經和腳一樣都是移動手段。

這兩種器官在功能和形態上都有許多相似處。

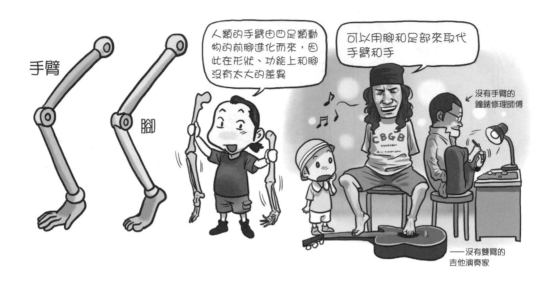

手臂和腳是從事同樣工作的器官，這種說法挺有意思的，但這兩者並非完全一模一樣。手臂是從移動手段晉身成擁有其他功能的器官，而腳只是單純以「移動」為目的的器官，因此腳的骨骼和肌肉不僅比手臂大，力道也比手臂強上好幾倍。

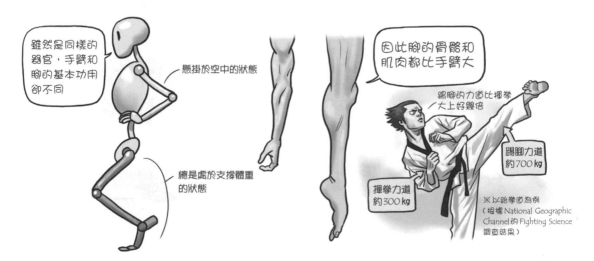

總之，手臂和腳在構造上有許多共同點，這對學習解剖學的人來說是一大福音。只要對手臂有一定程度的瞭解，就能輕易掌握腳的結構。正式進入腳的骨骼之前，請先再次複習之前學過的手臂構造，畢竟學習腳的特性時，勢必會與手臂進行比較。

■ 骨盆帶的構造

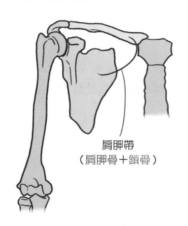

肩胛帶
（肩胛骨＋鎖骨）

學習腳的骨骼之前，請大家先回想一下**肩胛帶**（P292）。動作繁多的手臂若直接與保護心肺的胸廓連結在一起，不僅非常危險，也十分不方便，因此手臂與軀幹必須透過肩胛骨、鎖骨連結在一起，也就是「肩胛帶」。

腳和手臂一樣，動作都很多，若直接與軀幹相連，只會造成軀幹的麻煩。為了讓軀幹與腳能夠安全地相連在一起，下肢部位也需要類似「肩胛帶」這種東西。其實之前我們已經學過這種類似「肩胛帶」的器官，就是**骨盆**。也就是說，骨盆即為負責連結軀幹與腳的**骨盆帶**。

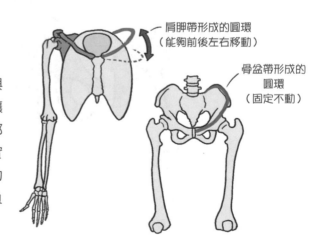

肩胛帶形成的圓環
（能夠前後左右移動）

骨盆帶形成的圓環
（固定不動）

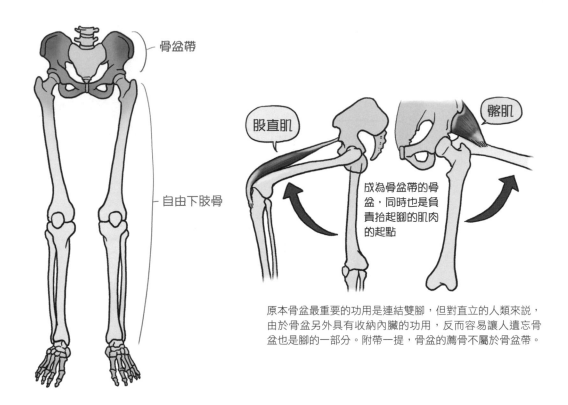

骨盆帶

自由下肢骨

股直肌

髂肌

成為骨盆帶的骨盆，同時也是負責抬起腳的肌肉的起點

原本骨盆最重要的功用是連結雙腳，但對直立的人類來説，由於骨盆另外具有收納內臟的功用，反而容易讓人遺忘骨盆也是腳的一部分。附帶一提，骨盆的薦骨不屬於骨盆帶。

以連接肱骨的肩胛骨來說，由於肱骨必須自由活動，因此嵌入肱骨頭的關節盂比較淺。另一方面，雙腳承載軀幹重量的功用優先於活動，所以嵌入股骨頭的關節盂比較深。這個部位的關節盂稱為髖臼。

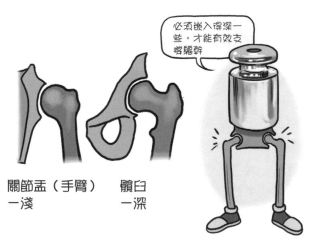

必須嵌入得深一些，才能有效支撐軀幹

關節盂（手臂）
—淺

髖臼
—深

相信大家已經仔細觀察過骨盆帶的骨盆，現在讓我們繼續進行下個階段。

■ 自由下肢骨是什麼？

解剖學上的「腳」，指的是先前說明的「骨盆帶」與骨盆帶以下至腳趾的部位。

換句話說，我們的腳除了平時常說的大、小腿和足部外，還包含「腳」的根源骨盆，也就是臀部，因此解剖學上的「腳」會比我們認知中的腳還要長。

腳除了髖骨外的部分稱為**自由下肢骨**，不同於固定不動的髖骨，其他部位的骨骼都如字面所示能夠自由活動。

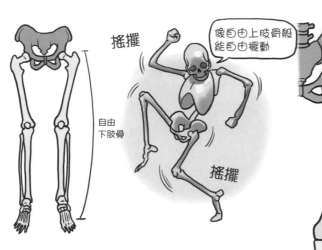

自由下肢骨分成三個部分：1.股骨（一塊）／2.脛骨和腓骨（兩塊）／3.足部骨骼（二十六塊）。構造相似的手臂骨骼除了能做出屈曲／伸展運動外，前臂還能進行旋前／旋後運動；但雙腳骨骼只能做出屈曲／伸展和些許的外翻／內翻（腳踝）運動，動作相對單純許多。

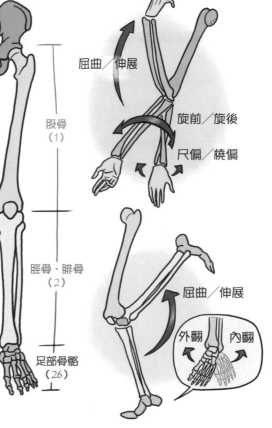

如先前所述，腳骨與手臂骨雖然有許多相似之處，但腳骨構造看起來單純許多，學習時相對輕鬆。但千萬不要大意了！畢竟雙腳是支撐人體的重要支柱。接下來將為大家仔細說明自由下肢骨的各部位。

■ 股骨與肌肉

股骨（femur）位於自由下肢骨的上端，相當於手臂的肱骨。

構成大腿的股骨是人體中最大且最長的骨骼。成年男性的股骨約四十四公分長，大概是身高的四分之一，所以當挖掘到不完整的古遺骸時，可以透過股骨長度來估算身高。

· 股骨周圍的
代表性肌肉

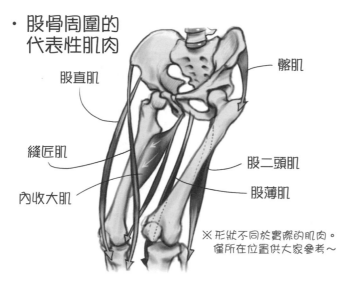

股直肌

縫匠肌

內收大肌

髂肌

股二頭肌

股薄肌

※形狀不同於實際的肌肉。
僅所在位置供大家參考～

股骨之所以又大又長，是為了獲取足以抬腳、將腳用力向前擺出去的推進力，另外也為了提供大塊肌肉（請參照左圖）附著。

股骨是全身移動時的軸心，必須比人體任何其他部位更能確實支撐整個身體（大約能支撐成年男性體重的三十倍重）。

不僅骨骼本身的強度高，更是人體中最長的骨骼，所以股骨在史前時代常被用來作為武器，也因為奇特的形狀，被視為象徵「骨骼」的代名詞。也就是說，當我們聽到「骨骼」這個詞，腦中浮現的就是股骨。

原始人用來作為武器的骨頭都是股骨

令人聯想到「拐棍」這種武器

大小好拿好握，最適合作為武器

海盜旗幟上的X形骨頭和

股骨雖然大又單純，卻和前臂骨一樣隱藏了不少故事。想知道關於股骨的故事，首先必須了解股骨各部位的形狀與名稱。

❶ 股骨的形狀與名稱

接下來將為大家詳細介紹股骨各個部位。如先前所述，股骨與前臂骨在功能、形狀和用途上有不少相似處。因此，將股骨與前臂骨進行比較並觀察，有助於理解股骨各個部位。

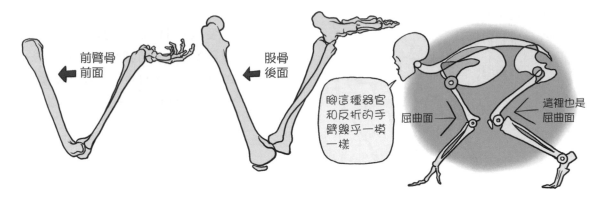

腳的骨骼和手臂骨骼在功能上有許多相似處，但前臂骨正面對應的是股骨後面。也就是說，大家要牢記手臂和和腳的彎曲方式完全相反。

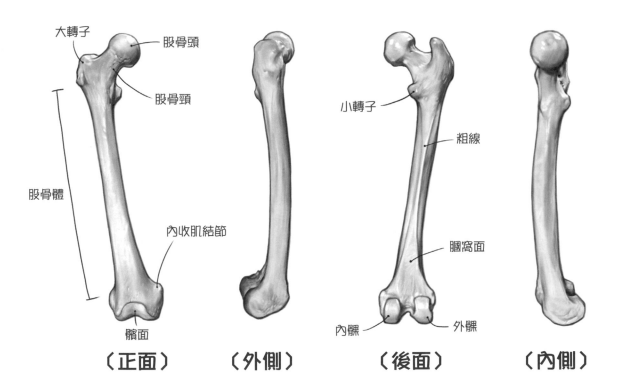

（正面）　　（外側）　　（後面）　　（內側）

※ 右腳的骨骼形狀。

❶ 股骨頭（head of femur）：是連結至骨盆髂骨的髖臼中，構成髖關節的一部分。股骨頭呈球狀，雖然是自由下肢骨中活動最順暢的部位，但靈活度仍舊比不上手臂運動。

❷ **股骨頸**（neck of femur）：連結股骨頭與股骨體的部位。以軀幹為基準線，向外側傾斜120～130度，女性股骨頸的彎曲角度通常大於男性。詳細內容請參照P464。

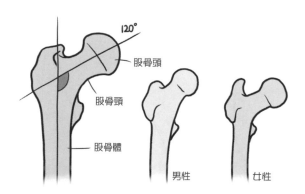

❸ **大轉子**（greater trochanter）：突出於股骨頸上端外側的部分。供帶動腳向外側張開（旋轉運動）的「臀中肌」與「臀小肌」附著。

❹ **小轉子**（lesser trochanter）：稍微突出於股骨頭下端內側的部分。供帶動腳向內收的「髂腰肌（腰大肌與髂肌）」附著。（請參照P502）。

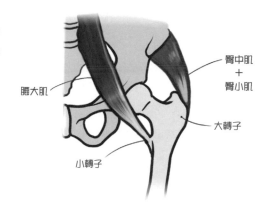

❺ **股骨體**（body of femur）：如圖所示，股骨體是股骨各部位中面積最大的，橫切面近似圓筒狀，後面有粗糙的狀隆起，名為「粗線」。「闊肌」包覆股骨體，負責固定股骨，也負責提舉膝蓋。（參照P497）

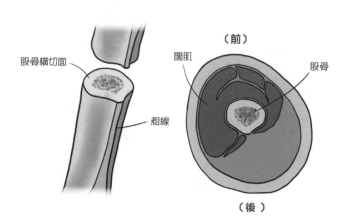

❻ **外上髁**（lateral epicondyle）／**內上髁**（medial epicondyle）：股骨體後方的「粗線」分為外側髁上線和內側髁上線，這兩條線的末端各自是外上髁與內上髁。而外側髁上線與內側髁上線之間形成的平面，稱為膕窩表面。

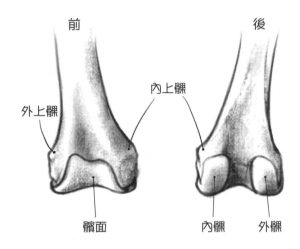

❼ **內收肌結節**（adductor tubercle）：位於內上髁上方的小突起，供內收大肌肌腱附著。

❽ **外髁**（lateral condyle）／**內髁**（medial condyle）：股骨下端向關節兩側橫向增大的圓形突起，從膝蓋表面就看得到。由於後方比前方明顯突出，所以內髁比外髁稍微向下傾斜。

❾ **髁面**（patellar surface）：位於外上髁與內上髁之間的凹陷關節面。與髕骨形成關節，所以呈內凹形狀。之後會再詳細介紹髕骨。

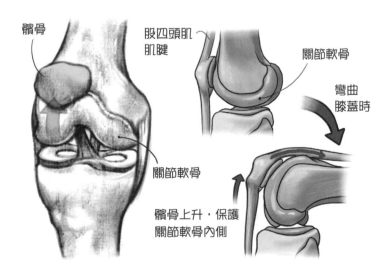

❷ 股骨的運動方式

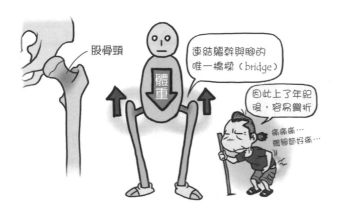

股骨各部位中最需要特別留意的是連結髖骨的關節頸部，也就是股骨頭（neck of femur）部位。股骨頸關節一般都稱為「髖關節」。

這個部位同肱骨頭都呈「r」字形，朝髖骨方向彎曲。理由如先前所說明，若不是這個形狀，不僅無法四足步行，也無法避免骨盆因承載重量而受損。

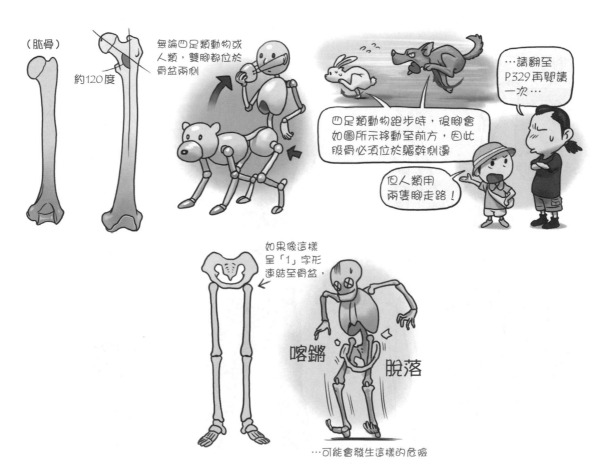

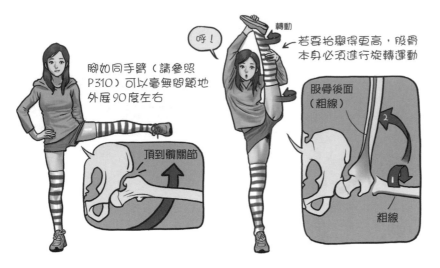

腳如同手臂（請參照P310）可以毫無問題地外展90度左右

呼！

轉動

若要抬舉得更高，股骨本身必須進行旋轉運動

頂到髖關節

股骨後面（粗線）

粗線

成年人的股骨頸長度約五公分，傾斜角度因人而異，平均約120度。

因此和肱骨一樣，運動多少會受到限制，但也和肱骨一樣，有類似的補救方法。

這裡要大家多留意的是支撐上半身的股骨形狀也和骨盆、胸廓一樣都存在男女差異。一般而言，男性的股骨頸比女性短，傾斜角度較緩和，趨近於「1」字形，這種形態不僅適合支撐沉重的上半身，更有利於奔跑。

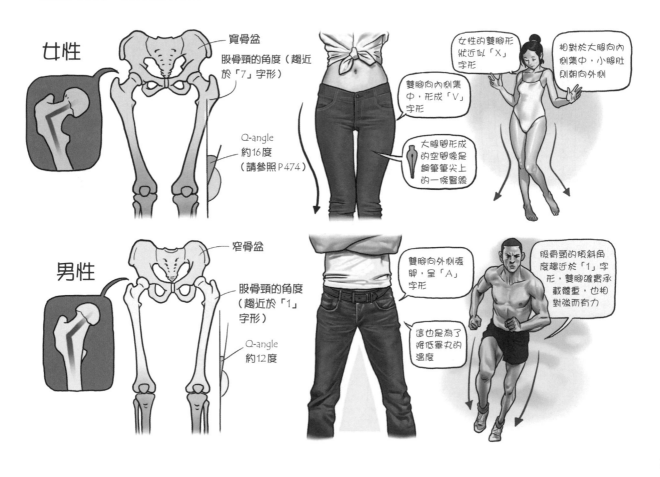

女性

寬骨盆

股骨頸的角度（趨近於「7」字形）

Q-angle
約16度
（請參照P474）

女性的雙腳形狀近似「X」字形

相對於大腿向內側集中，小腿肚則朝向外側

雙腳向內側集中，形成「V」字形

大腿間形成的空間恰恰是鋼筆筆尖上的一條豎線

男性

窄骨盆

股骨頸的角度（趨近於「1」字形）

Q-angle
約12度

雙腳向外側張腳，呈「A」字形

這也是為了降低睪丸的溫度

股骨頸的傾斜角度趨近於「1」字形，雙腳確實承載體重，也相對強而有力

　　男女性的股骨差異也會影響接下來要說明的脛骨傾斜度。

　　這和以「Ａ」字形表現男性的腳，以「Ｘ」字形表現女性的腳脫離不了關係。也就是說，男性與女性特有的曲線祕密就藏在這僅僅五公分寬的股骨頸中。

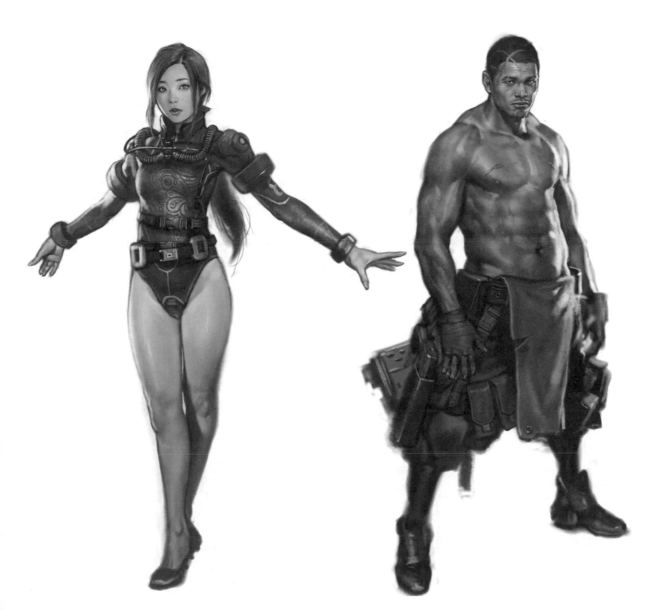

人物角色概念／Painter 12／2014
女性角色與男性角色的典型基本姿勢。
想將女性畫得充滿男人味，將男性畫得充滿女人味，最簡單的方法就是互換下半身的姿勢。

■ 吸收撞擊的脛骨

脛部骨骼是指位於股骨和足部骨之間的骨骼，長度約股骨的四分之三（約三十～三十三公分），對直立的人類來說，是實際支撐體重的骨骼之一。

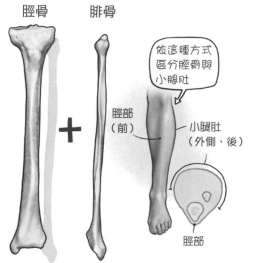

脛骨　　腓骨

脛部
（前）

依這種方式
區分脛骨與
小腿肚

小腿肚
（外側、後）

脛部

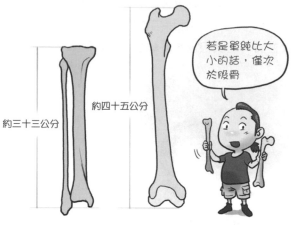

約三十三公分　　約四十五公分

若是單純比大
小的話，僅次
於股骨

從這張圖片可以看出小腿骨和前臂骨相同，都由兩根長骨構成。

小腿的主軸骨骼是脛骨（tibia），而緊挨在脛骨旁邊，一根比較細的骨骼則是腓骨（fibula）。

由於前臂骨和小腿骨都由兩根骨骼構成，大家可能容易誤會這兩者具有相同構造，其實不然，構成前臂骨的兩根骨骼會共同作用，進行「屈伸運動」和「內收／外展運動」，但小腿骨僅能進行屈伸運動。

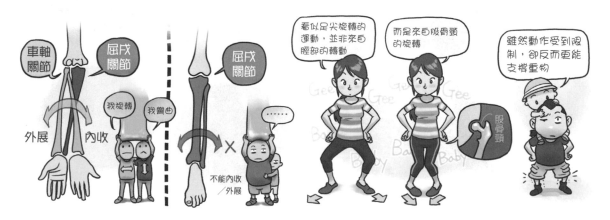

車軸關節　屈戌關節

外展　內收

我旋轉　我彎曲

屈戌關節

不能內收
／外展

看似足尖旋轉的
運動，並非來自
脛部的轉動

而是來自股骨頭
的旋轉

雖然動作受到限
制，卻反而更能
支撐重物

股骨頭

其實大家只要了解這個不同之處就夠了，務必牢記的雙腳骨骼重點，大致上就只有這一點。接下來，先從小腿的主軸骨——脛骨開始吧。

❶ 脛骨（tibia）

脛骨是小腿兩根骨骼中，位於內側且較大的骨骼，直接與股骨相連，負責支撐體重並進行屈伸運動。為了承載重量，骨骼內部近乎中空。原理如同中空的鐵管比實心的鐵棒更具有強度。

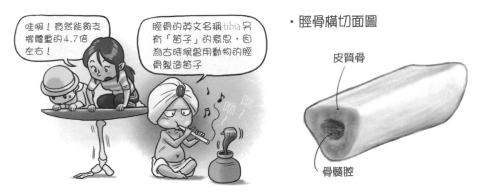

除了脛骨外，手臂骨為了支撐體重也呈隧道般的中空形狀。我們稱這個隧道為「骨髓腔」，雖然名為「腔」，卻不是完全空無一物，而是塞滿如棕刷刷毛般細小的骨片。

脛骨如字面所示，指的是「脛部的骨骼」。我們常說遇到壞人時，踢對方小腿以保護自己，這裡的「小腿」是指小腿骨的前面（邊角）部位。這個部位只有皮膚覆蓋，幾乎沒有能夠緩和撞擊力的肌肉附著，是我們全身上下最能直接感受骨骼存在的部位之一。

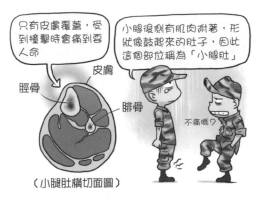

從脛部橫切面可以看出大多數的肌肉都集中在脛部後側。因為人類於行走時，將足跟向後提遠比將足尖向上提更需要強大的力量。

接下來為大家說明脛骨的主要部位。

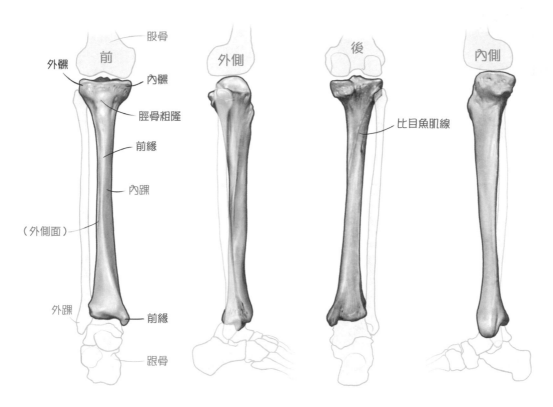

❶ 外髁／內髁（lateral condyle／medial condyle）：各與股骨外上髁、內上髁形成關節，也是形成「膝關節」的關節面，
突出於脛骨最上端的兩側。外髁下方有連接腓骨頭的「腓骨關節面」。

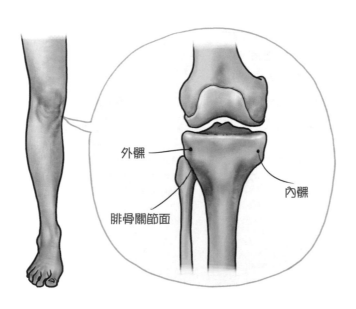

❷ 脛骨粗隆（tuberosity of tibia）：供延伸自股骨的肌腱（髕韌帶）附著。進行膝反射測試時，醫生拿小鐵鎚輕敲的部位就是這裡。

❸ 前緣（anterior margin）：脛骨體的橫切面呈三角形，最前側的邊角就是前緣。以前緣為基準線，分成「內側面」與「外側面」，小腿肚的肌肉就位在外側面。

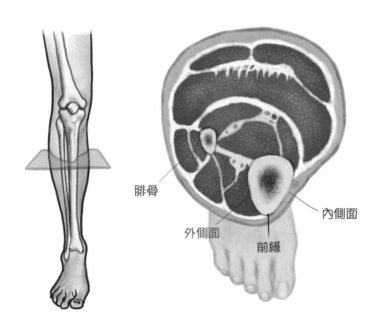

腓骨

外側面

前緣

內側面

❹ 內踝（medial malleolus）：相當於前臂骨的莖突。由於內踝高於腓骨的「外踝」，腳踝才能有較大的「內翻」動作。關於腳踝的內翻，請參考P473。

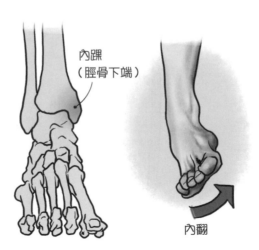

內踝
（脛骨下端）

內翻

❷ 腓骨（fibura）

　　腓骨的「腓」指的是脛後肌肉突出之處，大家只要將腓骨想成是附屬於脛骨的骨骼就好。若以肱骨來比喻，腓骨就相當於橈骨。腓骨除了輔助脛骨、支撐體重、像「芯」一樣供肌肉附著外，就沒有其他太大的功用了。除非像人類一樣只用腳承載體重，否則絕大多數的動物腓骨多半已經退化。因此大家自然而然會將脛骨與腓骨（中間其實有縫隙）視為一整根骨骼。

　　接下來為大家說明腓骨的主要部位。

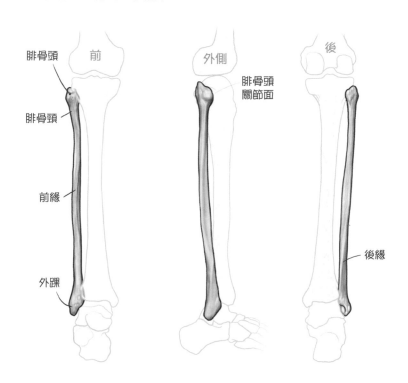

❶ 腓骨頭（head of fibula）：連結脛骨的球狀部位。直接與脛骨相連的面稱為「腓骨頭關節面」。

❷ 腓骨頸（neck of fibula）：腓骨頭下方內縮變細的部位。腓骨頸下方是腓骨體。

❸ 前緣（anterior margin）／後緣（posterior margin）：斜行通過腓骨體的突出部位。以突出部為基準線，分為腓骨外側與腓骨內側。而這裡同時也是小腿肚肌肉和伸趾長肌等的起點。

❹ 外踝（lateral malleolus）：以前臂來比喻，相當於尺骨莖突的突起部位。簡單說，就是位於腳外側的圓形腓骨骨突。外踝的位置低於脛骨內踝。

■ 靈活扭轉的腳踝

在這之前，我們已經看過脛骨和腓骨的主要部分，其中我們需要特別注意的是脛骨和腓骨最下端的突出部位，也就是**內踝**和**外踝**。韓文稱腳踝為「桃子骨」，可能是因為足部兩側突然冒出兩個圓形突起物，形狀就像是兩顆桃子，因此取名為「桃子骨」。

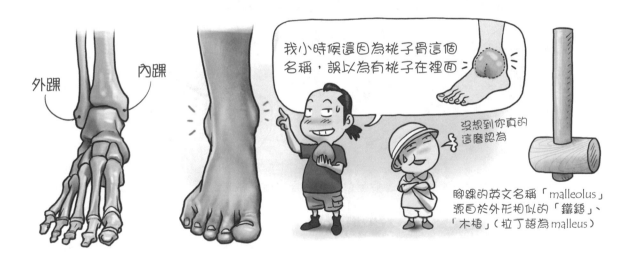

兩側骨骼之所以向外側突出，理由如右圖所示，這裡是以「匸」字形包覆「距骨」的關節部位，因此腳踝才能暢行無阻地進行「屈伸運動」。

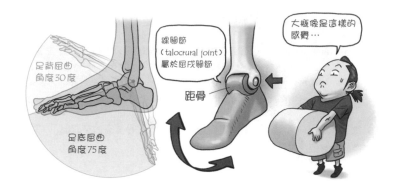

外踝突出於外側，使腿部至足部的肌腱、血管和神經等不易受到外界的壓迫或物理性動作的影響。

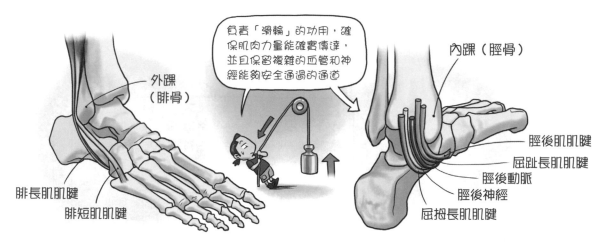

大家觀察足部兩側的內、外踝時，肯定會發現奇怪之處。由於外踝（腓骨）的位置比內踝（脛骨）高約一公分，就結果來看，腳踝其實有些傾斜，並非內外側對稱。

　　腳踝的傾斜與腳踝**外翻**／**內翻**運動有極為密切的關係。「外翻」，簡單說就是足底朝向外的運動。由於外側的腓骨比較低，腳踝的內翻運動（inversion）範圍會大於外翻運動（eversion）。換句話說，腳踝向內側彎曲的角度大於向外側彎曲。

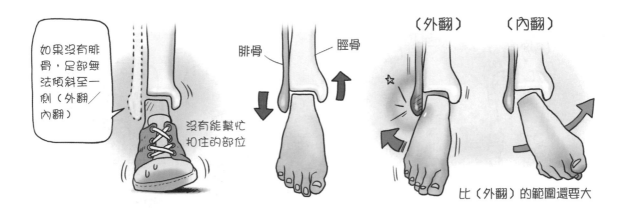

　　實際上，腳踝內翻／外翻時，腳踝內部產生的變化遠大於踝骨在外觀上的改變，關於這部分，之後會再詳細說明（P547）。大家只要先知道腳踝就是足外翻／足內翻的部位就夠了。

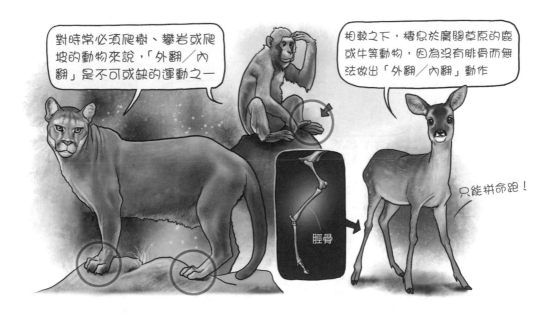

■腿部Q角度

之前曾經說過骨盆大小會影響男女性的外觀，雙腿也同樣具有影響力。男性的骨盆小，「股骨頭」傾斜角度近似「1」字形；而女性的骨盆寬，股骨頭傾斜角度近乎直角，雙腿容易呈現「Y」字形。

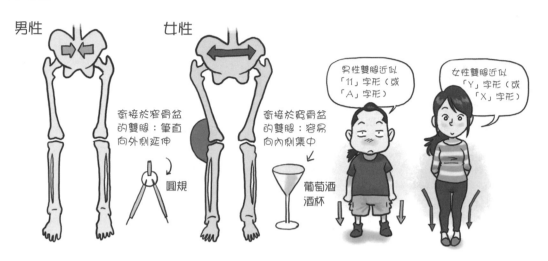

為什麼女性雙腿會產生這樣的角度，先前也稍微提過，最主要的原因是女性骨盆較寬，雙腿的起點（股骨頭）相距較遠（與男性相比），而為了保持平衡，股骨會向內側集中。大家是否覺得這些話似乎在哪聽過？

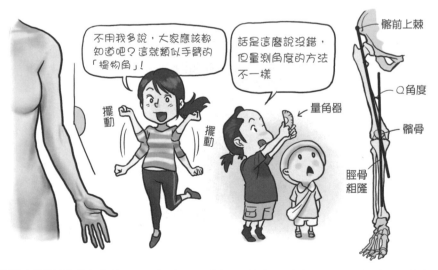

測量身體某部位的角度時，需要「主軸」或「水平」基準。以提物角來說，肱骨為測量角度的基準，但換成腿的話，則以靠近主軸的脛骨為測量基準。男性約為12度，女性約為16度。

　　這個足以匹敵手臂提物角的有名角度有個專有名稱「Quadriceps femoris（股四頭肌）angle」，簡稱「**Q-angle（Q角度）**」。雖然另外也有同樣表示股骨與脛骨間夾角的「**股骨——脛骨角**」，但量測角度的基準線不同。手臂提物角的產生來自於大骨盆，Q-angle則因骨盆與股骨頭間的角度而形成。這兩種角度的尺寸都依腿、手臂、骨盆大小而異。

　　雖然這兩者是基於同樣理由而產生的角度，但提物角具有實質性功能（方便搬運物體），而Q-angle則沒有什麼特別的用處，在運動面上還是一大缺點。

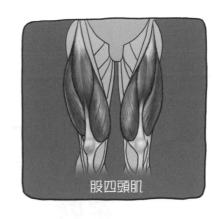

股四頭肌

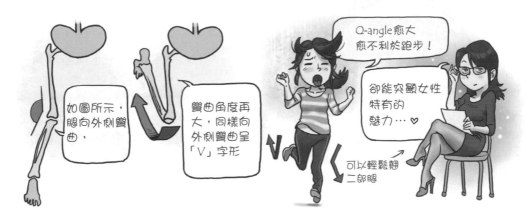

　　即便對運動面沒有幫助，Q-angle卻擁有十足的視覺魅力。舉例來說，女性翹二郎腿可視為一種保護子宮的防禦行為，這時Q-angle有助於確實緊閉雙腿，營造風情萬種的女性魅力。另外，俗稱鴨子坐的女性特有坐姿也全多虧Q-angle的功勞。

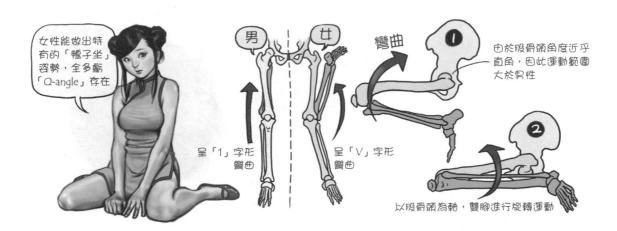

雖然說「翹二郎腿」或「鴨子坐」等姿勢是Q-angle所形成的女性特有姿勢，但必須注意一點，這些姿勢並非「只專屬於女性」，只能說「絕大多數」能做出這些姿勢的是女性。

這就表示部分男性也能做出這樣的姿勢，而做不到的女性也大有人在。在解剖學中，這是個一目了然的特有姿態，想要像個模特兒般表現自我風格，或是畫女性人物畫時，都可以參考一下這些姿勢。大家也只要有這樣的基本認知就好。

在這個弱肉強食的世界裡，或許有人不認為視覺魅力是優點之一。畢竟比起美麗的外觀，能夠快速移動才有利於存活。然而就長遠觀點來看，美觀可能比速度還要重要。展現魅力以吸引同種屬的異性，進一步留下後代子孫，反而比處心積慮不被天敵發現來得重要。不僅動物如此，人類亦然。

■ 髕骨是包覆膝蓋的外殼

說明完大腿與小腿，當然不能跳過位於兩者之間的「膝蓋」。只不過是骨骼與骨骼之間的關節部位，為什麼還要特別取名為「膝蓋」？這肯定有獨特的理由。

　　膝蓋骨的形狀好比「包覆膝蓋的外殼」，這塊骨骼稱為「髕骨（patella）」，位於連結股骨與脛骨的「股四頭肌」肌腱裡，彷彿漂浮在關節上。

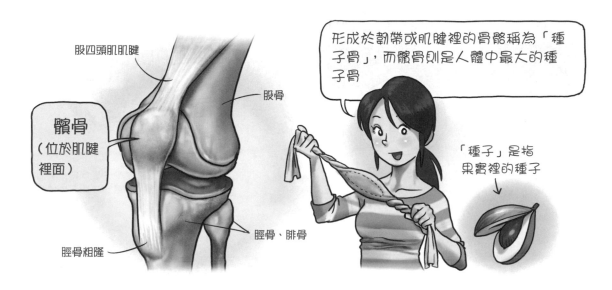

　　如下圖所示，髕骨除了保護股骨與脛骨所形成的關節間隙縫，髕骨也具有滑輪功用，促使股骨與脛骨的屈伸運動更順暢。

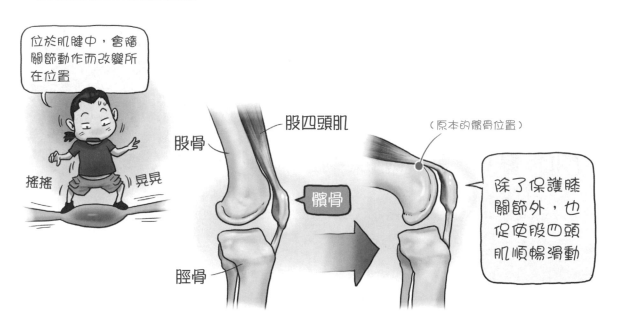

不懂「滑輪」的功用嗎？透過接下來的簡單實驗，請大家實際感受一下髕骨功用。

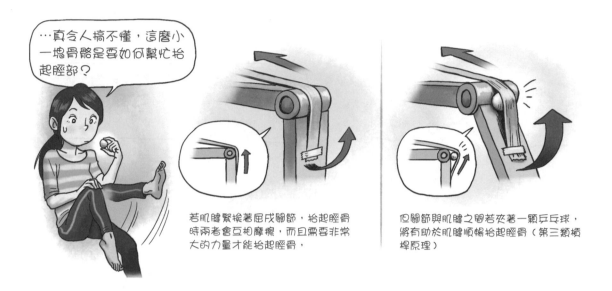

…真令人搞不懂，這麼小一塊骨骼是要如何幫忙抬起脛部？

若肌腱緊挨著屈戌關節，抬起脛骨時兩者會互相摩擦，而且需要非常大的力量才能抬起脛骨，

但關節與肌腱之間若夾著一顆乒乓球，將有助於肌腱順暢抬起脛骨（第三類槓桿原理）

髕骨位於股骨與脛骨之間，向外突出而形成膝蓋特有的形狀。了解膝蓋內部構造，就能輕輕鬆鬆畫出逼真的膝蓋。趁這個機會好好觀察一下周遭人的膝蓋吧。

●：突出部位

看似鼓著腮幫子生氣的表情

在網路上搜尋「藝人的膝蓋」，就會出現很多這樣的照片…

題外話僅供參考。「髂脛束」（P498）末端附著於脛骨外側上端，而「膕旁肌群」肌腱形成的「鵝足肌腱」（P500）附著於脛骨內側，因此膝蓋兩側呈內凹形狀。這也使整個膝蓋顯得更向前突出。

■ 大腿與膝下的比例

接下來我們先讓腦袋稍微放鬆，冷靜一下。

還記得我初次上美術解剖學課，聽到「股骨是人體最長且最大的骨骼」時，我發出「咦咦!?」近乎哀嚎的聲音。因為現實中絕大多數的人都是膝下的小腿部位看起來比大腿還要長。

其實那是一種視錯覺。不考慮可動範圍，單憑眼睛看的話，大腿確實看起來比較短，再加上衣服等因素的影響，看起來可能更短。先不管這樣的結果有違解剖學的事實，小腿看起來比大腿長，確實比較美，整個人也顯得較為修長。

為什麼會有這樣的感覺呢？

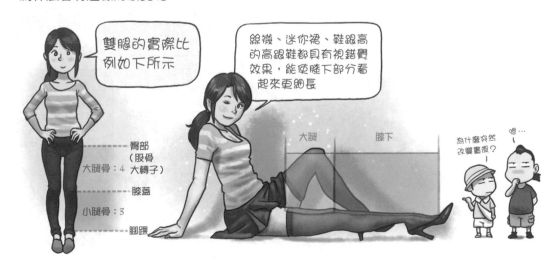

說明理由之前，請先回想一下小學曾經學過的一個簡單科學原理。大家還記得槓桿原理嗎？除了我們熟知的「第一類槓桿原理」外，還有第二類和第三類，共有三種類型。

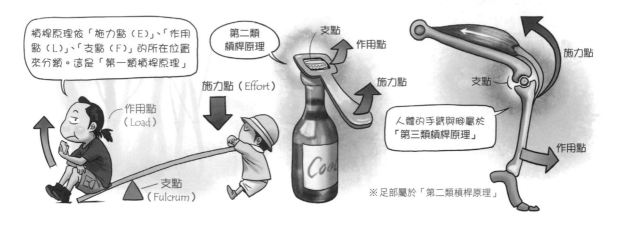

除了人類，大部分四足類動物的「腳」也都屬於第三類槓桿原理。第三類槓桿原理的特徵是施力的地方（施力點）介於支點和作用點之間，動作精緻還是快速依施力點與作用點間的距離而有差異。

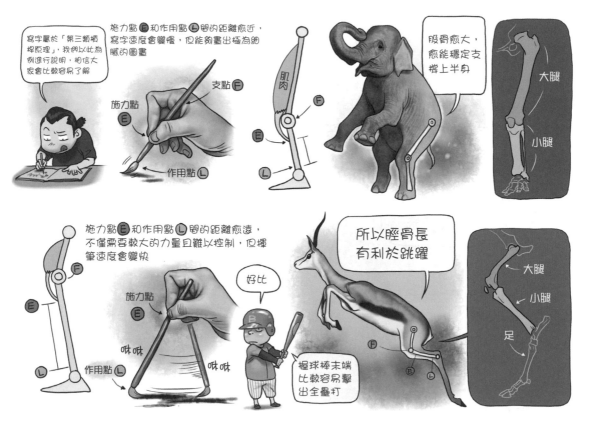

　　地球上的所有動物為了在各自不同的環境存活下去，必須慎選大腿（精密、持久力）或小腿（速度、爆發力）的長度，人類選擇的是大腿長於小腿。因為人類必須直立著利用雙腳支撐上半身重量，並在手上拿著東西的狀態下行走。然而歷經數萬年的歲月，人類也因為所處環境的不同而產生若干差異。

　　部分種族必須在深雪中徒步行走，又部分種族必須在廣大草原中奔跑。

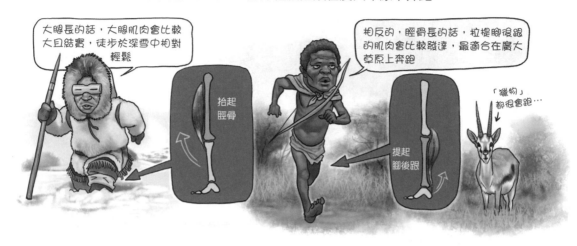

　　距今二十萬年前，起源於非洲的人類耗時數萬年遷徙至全世界，在這漫長歲月裡，居住在寒冷地帶的種族大腿愈來愈長，而居住在炎熱地帶的種族則是脛部愈來愈長。從狩獵採集開始逐漸發展至現今的生活模式，膝上與膝下的長度也對固有文化的形成有著不小的影響。

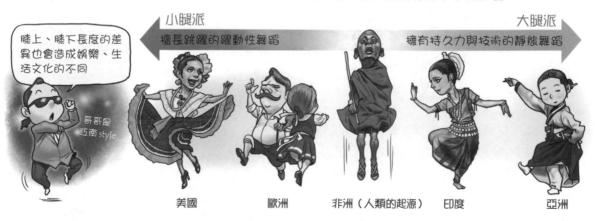

　　脛部長有利於跳躍，因此逐漸發展成探戈、波卡舞等「踏跳式的舞蹈」。也由於不容易控制雙腳，站著生活的「立食文化」比較發達。相反的，大腿長的話，坐下、起身相對容易，因此「坐食文化」比較發達。而舞蹈方面也以「支撐性舞蹈」居多，例如韓國的傳統舞蹈中，有不少緩慢坐下，緩慢起身的「屈伸」動作，這全多虧大腿長才有辦法做得來。

雖然人類的身形也會隨各自所處的環境而有大幅改變，但人類看待身體的視野始終太過狹隘。這個狹隘來自人類的審美觀。簡單說，就是多數人在審美觀的影響下，會覺得脛部較長的鹿比大腿較長的大象來得「漂亮」。

　　常言**強者自會散發美麗**。任何動物都想要有利於生存的強大生命體，這是一種出自本能的渴望。若基於這種理論，人類不是應該會覺得大又強而有力的「大象」看起來比柔弱的「鹿」美麗嗎？或許真有人這麼認為，但大部分的人比起遲鈍的大象，都寧可選擇靈活的小鹿。

　　我們之所以有這樣的想法，是基於各種綜合性理由，像是我們現在所處的時代重視「速度」更甚於「力量」。另外，最大的理由則是我們平時看電視、電影、上網等大部分的視覺媒體都來自於擁有「草食動物雙腳」的西方人文化。

　　舉一個最簡單的例子，請大家仔細觀察我們平時常掛在嘴上的「美人臉」，相信大家應該就會明白了。

在東方與西方交流較少的十九世紀，東方人覺得西方人的容貌和體型很「奇怪」，但現在已經沒人這麼認為了。西方人主導的文化藉由媒體傳播進入東方世界，久而久之大家已經習慣成自然，而且在不知不覺間超越熟悉，變成了憧憬。

包含人類在內的動物，會對時常出現在眼前的事物感到親近與熟悉，並進而對熟悉的對象產生安心感。這對所有動物來說，是極為「自然」的狀態。這個「自然」好比是所有生命體所渴望的「搖籃」。我們將這一連串的意識形成定義為「美」，美並非單純的功能問題，而是「能存活多久，能在眼簾中停留多久」的問題。總結來說，就是「生存」。

在滅亡那天來臨之前，人類恐怕會不斷追求「美」。只不過追求的對象與價值可能會依是否有生存力而不斷進行更迭。正因為如此，從現在開始也不遲，大家應該多培養認同各種不同美感的眼光。

■ 試著畫腳

又到了實際操作畫腳的時候了。這裡先說個題外話，還記得念美大的時候，我覺得最困難的就是畫腳，尤其是女性的腳。腳不同於手臂和身體，不但肌肉多又厚，形狀也極為複雜，愈畫愈覺得困難與深奧。

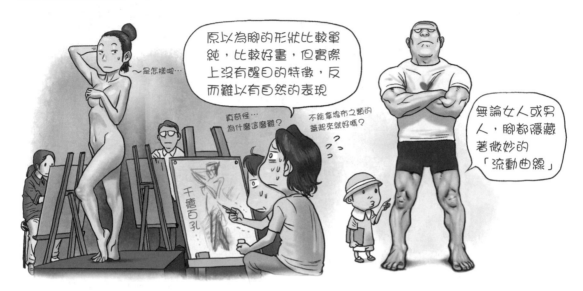

所謂腳的「流動曲線」，好比是想抓也抓不到的海市蜃樓，即便是熟悉人體素描的資深老手，也難以一鼓作氣畫出來。這個「流動曲線」依附在肌肉上，而肌肉又附著於骨骼上，所以必須先畫出骨骼，再著墨附著於骨骼上的肌肉。

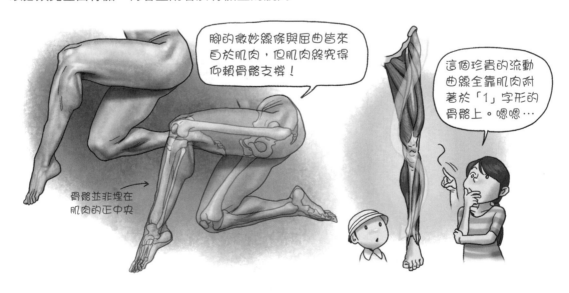

❶ 從正面觀察的腳部骨骼

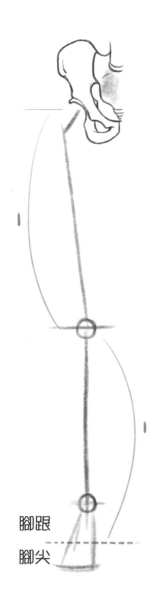

腳跟

腳尖

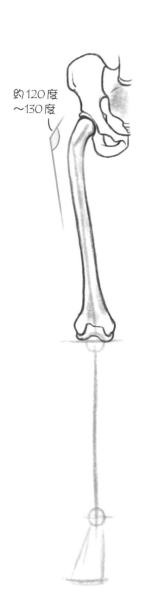

約120度
～130度

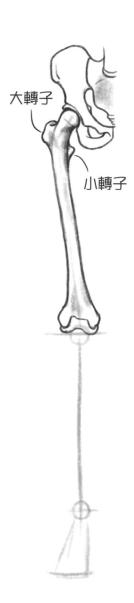

大轉子

小轉子

01. 畫完骨盆之後，淡淡地勾勒出整體腳部的基準線。小腿比大腿短，脛部若是加上足部高度（以腳跟為基準）的話，兩者幾乎等長。

02. 畫股骨。從骨盆兩側向下畫，**股骨頭**上端呈「r」字形彎曲，下端則稍微朝向內側。

03. 股骨頸位於股骨上端，如圖所示地畫出宛如包覆股骨頸的外側**大轉子**與內側**小轉子**。

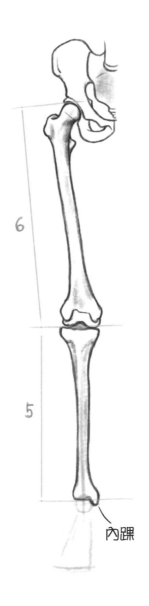

內踝

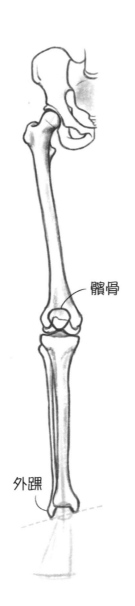

髕骨

外踝

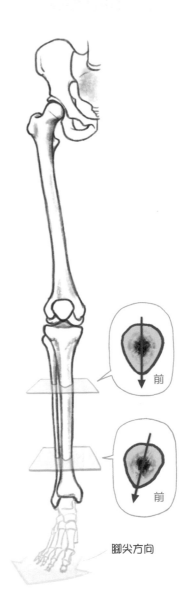

前

前

腳尖方向

04. 接著畫脛骨。大腿的比例為6的話，脛骨大約是5。別忘記畫出脛骨的前緣和脛骨下端的內踝。

05. 以位於膝關節的髕骨和脛骨為基準線，畫外側的腓骨。腓骨下端的「外踝」比內踝低一些。

06. 加上足部骨骼。這裡要特別留意的是愈往脛骨下端，脛骨前緣會稍微向外側扭轉，這導致腳尖並非朝向正前方，而是稍微偏向外側。請大家務必牢記這一點。

❷ 從背面觀察的腳部骨骼

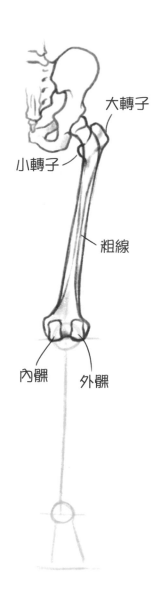

大轉子

小轉子

粗線

內髁　外髁

01. 如同畫正面腳骨，先勾勒基準線。決定好整體長度後，分成一半，並在②的脛部範圍下方先標出③的足部，這有助於之後順利畫出各部位。

02. 以基準線為中心，畫出股骨外形。到這個步驟為止，畫法和正面腳骨差不多。

03. 接著畫出股骨上端的大轉子和小轉子、貫穿整個股骨的**粗線**，以及連接脛骨的**外髁**與**內髁**。

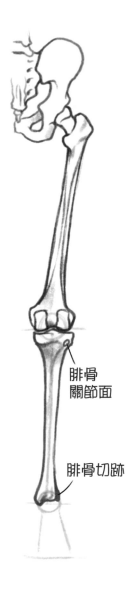

腓骨
關節面

腓骨切跡

外踝

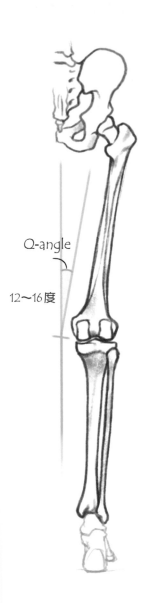

Q-angle

12～16度

04. 畫脛骨。不同於有前緣的正面
脛骨，請畫出沒有凹凸起伏的
背面脛骨。

05. 在脛骨外側畫出腓骨。請回想
一下，腓骨就位在非常靠近脛
骨的後方。

06. 包含足部骨骼在內的整體腳骨。

❸ 從側面觀察的腳部骨骼

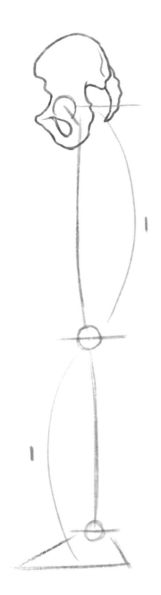

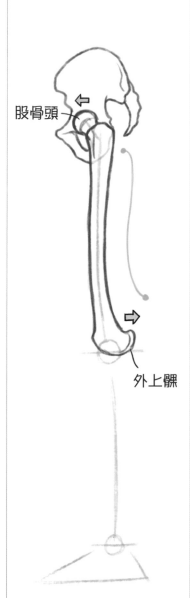

股骨頭

外上髁

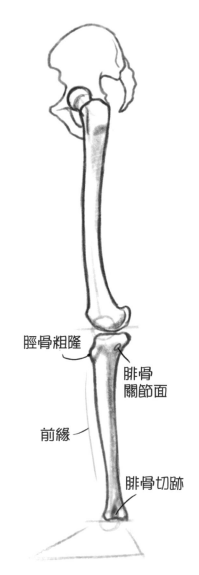

脛骨粗隆

腓骨
關節面

前緣

腓骨切跡

01. 比照畫正面腳骨時的步驟，先
決定整體比例。不同於手臂以
胸廓為基準來決定長短，腳沒
有能夠比較的對象，只能如上
圖所示先勾勒整體的基準線。

02. 畫股骨頭。股骨頭稍微朝向正
面，另外因為下端的外上髁突
出於後方，使股骨側面看起來
像是長條「S」字形。

03. 接著畫脛骨。依序畫出突出於
上端正面的「脛骨粗隆」、突出
於上端背面的「腓骨關節面」，
以及下端側面的「腓骨切跡」。

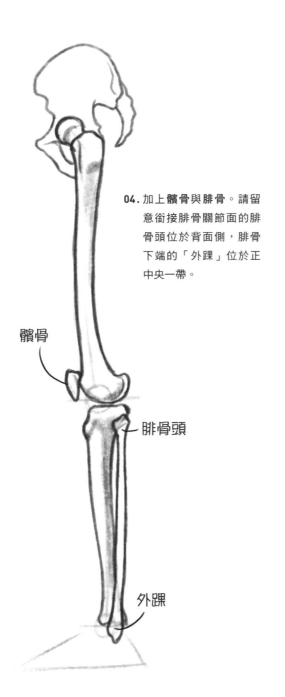

04. 加上**髕骨**與**腓骨**。請留
意銜接腓骨關節面的腓
骨頭位於背面側，腓骨
下端的「外踝」位於正
中央一帶。

髕骨

腓骨頭

外踝

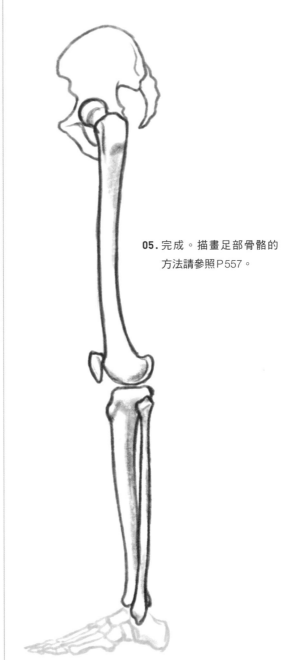

05. 完成。描畫足部骨骼的
方法請參照P557。

「鬼神」concept illustration／Painter 8／2004

人物和多數脊椎動物一樣，從側面最容易看出外形特徵。其中雙腳占了全身的一半以上，更容
易令人聯想到「動作」，是大家目光最集中的部位。因此，畫全身人物畫時，首重如何在視覺
上呈現雙腳這個大型構造物。畢竟擁有神祕屈曲角度的雙腳線條獨具吸引眾人目光的魅力。

腳部肌肉

■ 腳部肌肉的整體形狀

　　雙腳肌肉和手臂一樣，大部分是細長形。相較於手臂，不僅功能單純，肌肉的功能分區也比較簡明，描畫時應該比較不會有心理負擔。

　　然而腳部肌肉畢竟不是能夠一目了然的構造，如同先前所學的，描畫之前必須先掌握各肌肉的角度會對肌肉外形產生什麼樣的影響。

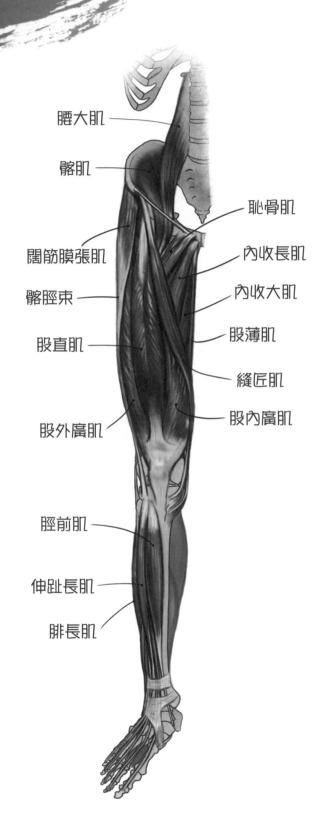

腰大肌

髂肌

恥骨肌

闊筋膜張肌

內收長肌

髂脛束

內收大肌

股薄肌

股直肌

縫匠肌

股內廣肌

股外廣肌

脛前肌

伸趾長肌

腓長肌

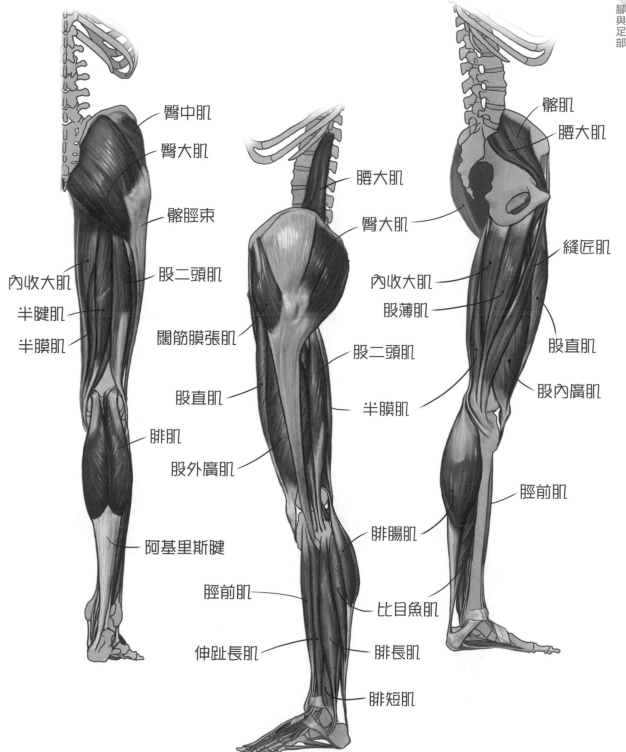

臀中肌

臀大肌

髂脛束

股二頭肌

內收大肌

半腱肌

半膜肌

腓肌

股外廣肌

阿基里斯腱

脛前肌

伸趾長肌

腰大肌

臀大肌

闊筋膜張肌

股直肌

腓腸肌

比目魚肌

腓長肌

腓短肌

股二頭肌

半膜肌

髂肌

腰大肌

縫匠肌

內收大肌

股薄肌

股直肌

股內廣肌

脛前肌

■ 腳部 S 曲線的祕密

　　腳這個部位很大，約占人體一半以上，因此腳部肌肉多半又大又粗。腳部骨骼沒有什麼特別的特徵，但腳部肌肉卻能打造出微妙的魅力曲線。所以藝術家總愛將焦點擺在「雙腳」肌肉。

　　打造魅力雙腳的腳部肌肉雖然在功能上比手臂肌肉單純許多，但由於和手臂屬於同種類器官，在構造上仍有不少相似處。另外，仔細觀察會發現腳部肌肉和手臂肌肉其實也有不少類似的地方。如同先前學習腳部骨骼，只要對手臂有一定程度的了解，腳部肌肉其實不會太困難。

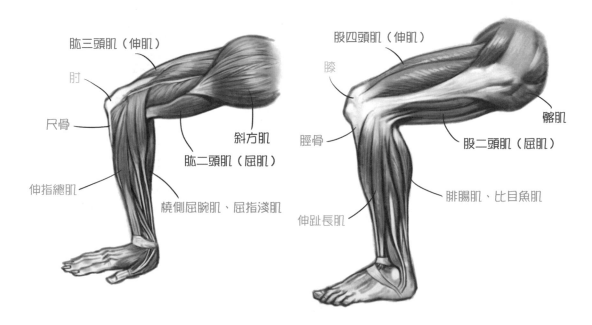

由於腳的出力必須是手臂的好幾倍以上，因此除了肌肉本身體積較大外，附著於骨骼前後的伸肌與屈肌的厚度也不一樣。而厚度的差異正是打造雙腳屈曲線條的關鍵因素。

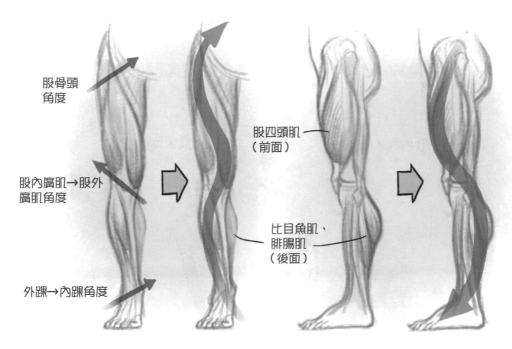

股骨頭
角度

股內廣肌→股外
廣肌角度

外踝→內踝角度

股四頭肌
（前面）

比目魚肌、
腓腸肌
（後面）

大腿的正面與內側面肌肉，小腿的背面與側面肌肉都十分發達，這是因為行走時，肌肉必須負責拉提大腿與腳跟。也因為這些肌肉的存在，無論畫正面或側面的腳，都必須畫出腳特有的S曲線。

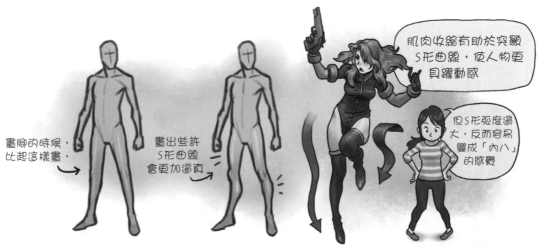

畫腳的時候，
比起這樣畫；

畫出些許
S形曲線
會更加逼真

肌肉收縮有助於突顯
S形曲線，使人物更
具躍動感

但S形弧度過
大，反而容易
變成「內八」
的感覺

人類的腳之所以呈「S」形曲線，可能是一種進化的產物，為了使人類更容易在直立狀態下行走與跑步。但多虧這個曲線，反而使人類擁有意料之外的魅力。接下來，讓我們一起學習雙腳S曲線的構成要素。

■ 腳部主要肌肉

❶ 內收髖關節的肌肉：內收肌群

　　從另外一個角度觀察時，往身體側內收大腿的動作，其實等同於將腳往內側提起。請大家將這些肌肉想成是將手臂向內側提起的「喙肱肌」或「胸肌」。腳的這些肌肉稱為**內收肌群**，始於腰椎、骨盆內側以及骨盆的恥骨下方，並於股骨內側會合，形成「股三角」。

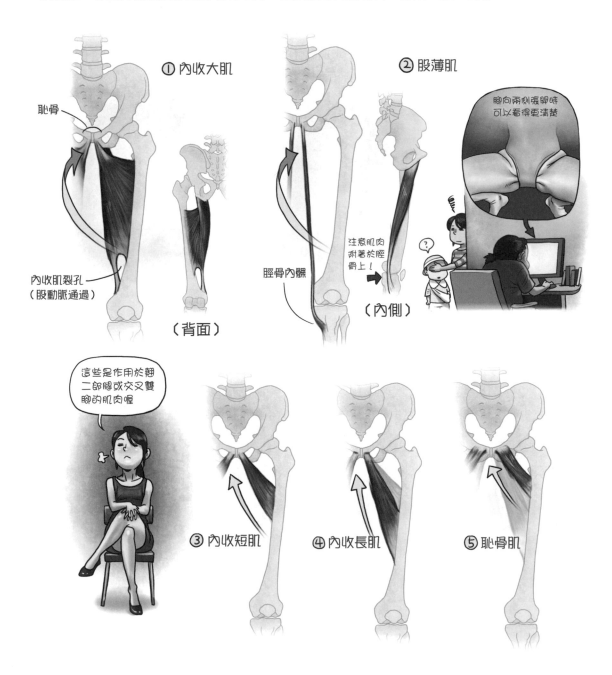

❷ 屈伸大小腿的肌肉：股四頭肌

　　股四頭肌作用於使大腿與小腿伸展成「1」字形，也就是用於大力踢東西的時候。大家仔細觀察足球選手，他們的股四頭肌非常發達且強而有力。股四頭肌包含團團圍住股骨的三條股廣肌群，以及始於骨盆帶的骨盆，下行至膝下脛骨的長條狀股直肌。這四條肌肉的起點都不一樣，但共同止於脛骨上端的「脛骨粗隆」，並合成一條肌腱（共同肌腱）。

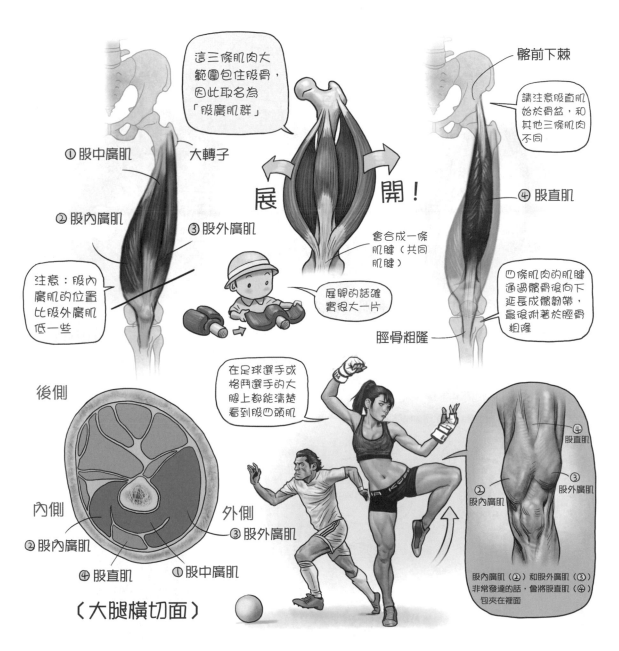

❸ 作用於盤腿的肌肉：縫匠肌

　　縫匠肌是人體最長的肌肉（約六十公分），負責隔開內收肌群與股四頭肌。始於骨盆，止於脛骨，由於形狀長，功能相對多樣化，其中最具代表性的功用是將整隻腳向外側轉動並抬起來彎曲（請確認起點與終點）。多虧有縫匠肌，我們才能做出盤腿或挑球（足球）動作。

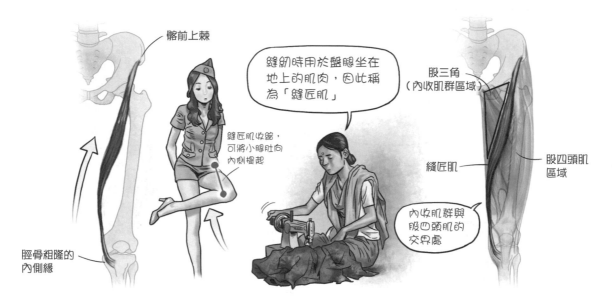

❹ 屈伸大小腿的肌肉：闊筋膜張肌、臀大肌

　　以手臂來說，相當於三角肌的功用。這些肌肉始於骨盆外側，並與名為「髂脛束」的長條韌帶結合在一起。不僅作用於將大小腿向外側提起，也是維持直立行走的重要肌肉。

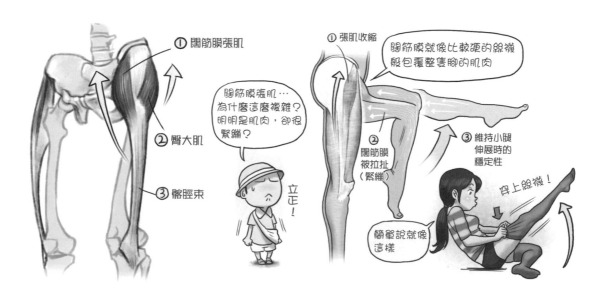

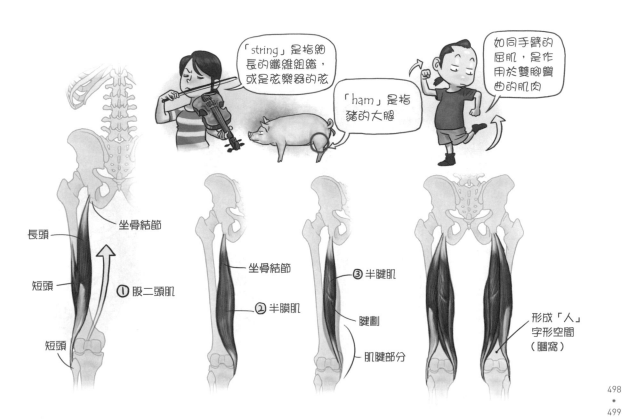

② -1：臀小肌　② -2：臀中肌　② 臀大肌

闊筋膜張肌

臀中肌腱膜

臀大肌

股骨大轉子

髂脛束

大轉子周圍的臀大肌收縮時，這裡會形成凹陷形狀

形成脂肪層

❺ 彎曲整隻腳的肌肉：大腿後側肌肉（膕旁肌群，hamstring）

大腿後側肌肉－股二頭肌、半膜肌、半腱肌－合稱膕旁肌群（hamstring）。大腿（ham）的肌肉形狀呈長條細繩（string）狀，因此取名為「hamstring」。膕旁肌群是負責彎曲的屈肌，用於對抗大腿正面的股四頭肌，將大腿向後拉或將小腿向上提。以手臂來說，相當於肱二頭肌。

「string」是指細長的纖維組織，或是弦樂器的弦

「ham」是指豬的大腿

如同手臂的屈肌，是作用於雙腳彎曲的肌肉

長頭

短頭

短頭

坐骨結節

① 股二頭肌

坐骨結節

② 半膜肌

③ 半腱肌

腱劃

肌腱部分

形成「人」字形空間（膕窩）

498
•
499

請等一下！膝部的「鵝足」

　　請各位注意膝部內側。縫匠肌、股薄肌、半腱肌的起點部位雖然各不相同，但下端肌腱全都附著於脛骨內側上方的內髁。由於這三條肌腱由上至下的附著形狀形似鵝的腳，因此這個部位取名為鵝足（pes anserinus）。鵝足是髕骨內側的重要標記，請大家務必仔細觀察。

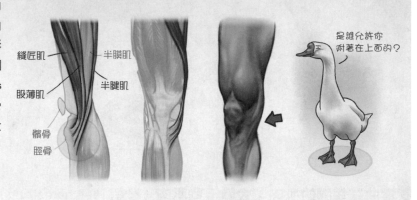

❻ 提起腳跟的肌肉：小腿三頭肌群

　　小腿三頭肌群是位於小腿肚位置的肌肉，包含始於股骨內上髁與外上髁，有兩個頭的腓腸肌，以及始於脛骨內側緣的比目魚肌。這兩條肌肉的肌腱下端合而為一（共同肌腱）並直達腳跟。這條肌腱稱為阿基里斯腱，作用於用力提起腳跟，是走路時絕對不可或缺的構造。

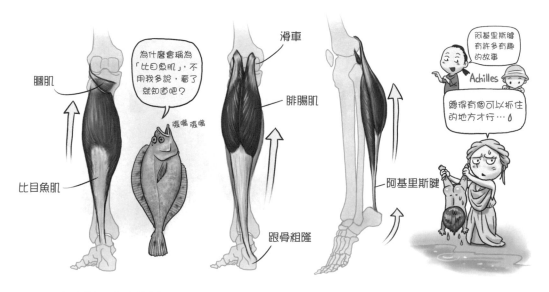

古希臘海洋女神「忒提斯」，為了使自己與人類所生的孩子「阿基里斯」能和自己一樣長生不死，便將阿基里斯浸在冥河中。但忒提斯手握的腳踝部位由於沒有浸泡在河裡，導致腳踝成為全身唯一的致命弱點。因此「阿基里斯」就被用來代表「弱點」的意思。

❼ 提起腳背和腳趾的肌肉：脛前肌、腓肌群、伸趾肌群

伸趾肌群的功用和小腿三頭肌群完全相反，能將腳背往上提起，也就是「背屈」運動。尤其是脛前肌，於腳背進行背屈運動時，從皮膚上就能輕易觀察到肌肉形狀。

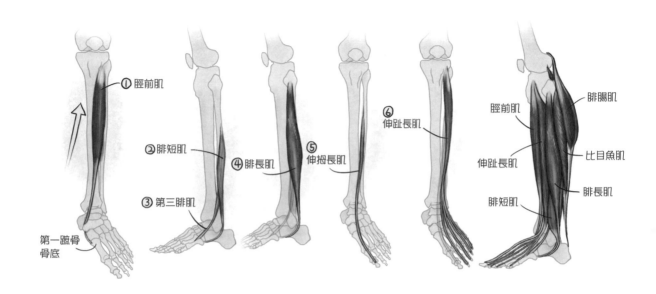

① 脛前肌

第一蹠骨
骨底

② 腓短肌

③ 第三腓肌

④ 腓長肌

⑤ 伸拇長肌

⑥ 伸趾長肌

腓腸肌

脛前肌

比目魚肌

伸趾長肌

腓長肌

腓短肌

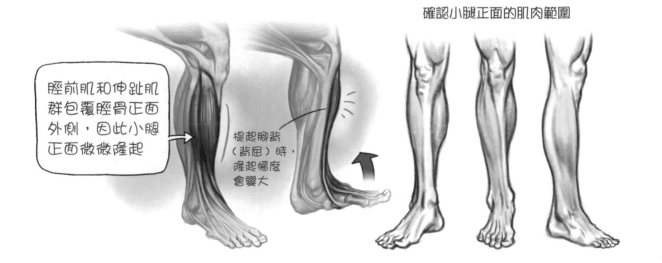

確認小腿正面的肌肉範圍

脛前肌和伸趾肌群包覆脛骨正面外側，因此小腿正面微微隆起

提起腳背（背屈）時，隆起幅度會變大

■ 將肌肉拼裝到腳部各部位

　　腳的肌肉結構同手臂肌
肉，同樣是由好幾條細長肌
肉交疊而成，看似複雜，卻
幾乎都作用於由下往上的提
起動作，請大家務必確認肌
肉的起點與終點。接下來讓
我們逐一仔細地觀察。

01 . 膕旁肌群
（ hamstring：請參照 P 499 ）

02 . 腰大肌、髂肌
（ psoas major m.／iliacus m. ）

※「m.」是 muscle 的縮寫

❶ 從正面觀察下肢骨骼
（ bones of lower limb ）

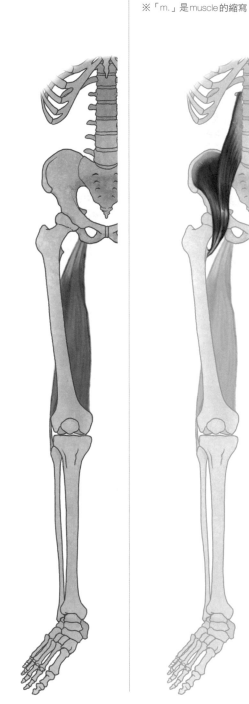

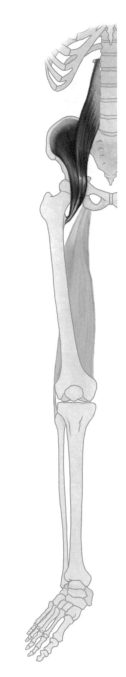

03. 內收大肌
（adductor magnus m.）

04. 股薄肌
（gracilis m.）

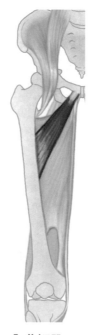

05. 內收短肌
（adductor brevis m.）

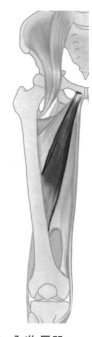

06. 內收長肌
（adductor longus m.）

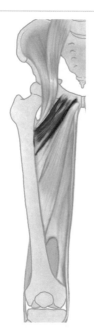

07. 恥骨肌
（pectineus m.）

08. 臀大肌、髂脛束
（gluteus maximus m. ／
iliotibial tract）

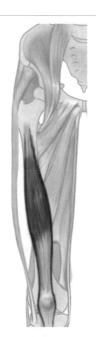

09. 股中廣肌
（vastus intermedius m.）

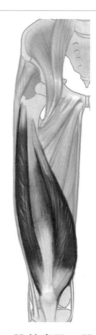

10. 股外廣肌、股內廣肌
（vastus lateralis m. ／vastus medialis
m.）

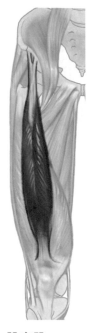

11. 股直肌
（rectus femoris m.）

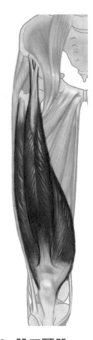

12. 股四頭肌
（quadriceps femoris m.）

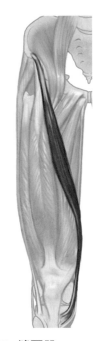

13. 縫匠肌
（sartorius m.）

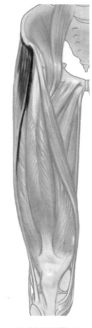

14. 闊筋膜張肌
（tensor fasciae latae m.）

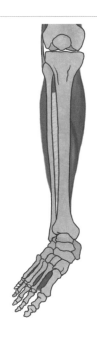

15. 腓肌群
（請參照P500）

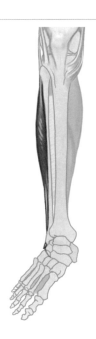

16. 腓長肌
（peroneus longus m.）

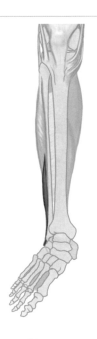

17. 腓短肌
（peroneus brevis m.）

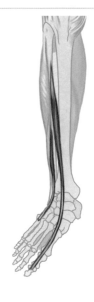

18. 第三腓肌、
　　伸拇長肌
（peroneus tertius m.／extensor
hallucis longus m.）

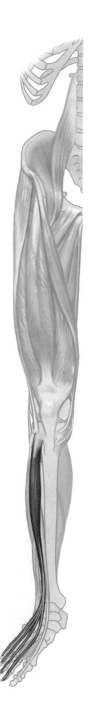

19. 伸趾長肌
（extensor digitorum longus m.）

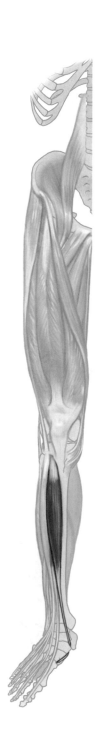

20. 脛前肌
（tibialis anterior m.）

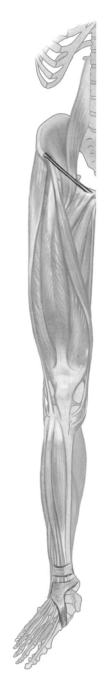

21. 腹股溝韌帶、
　　伸肌上支持帶、
　　伸肌下支持帶
（inguinal ligament／superior
extensor retinaclum／inferior
extensor retinaculum）

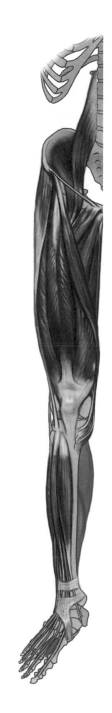

22. 完成腳部正面

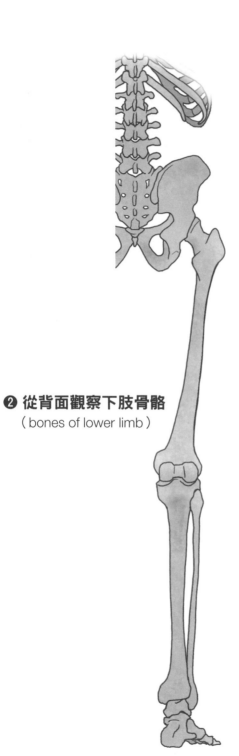

❷ 從背面觀察下肢骨骼
（bones of lower limb）

01. 內收肌群
（請參照 P 496）

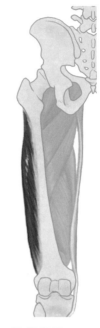

02. 股外廣肌
（vastus lateralis m.）

※「m.」是 muscle 的縮寫

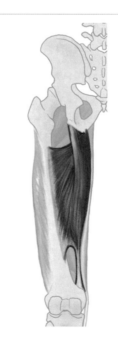

03. 內收大肌
（adductor magnus m.）

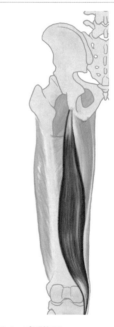

04. 半膜肌
（semimembranosus m.）

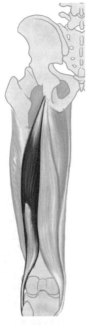

05. 股二頭肌
（biceps femoris m.）

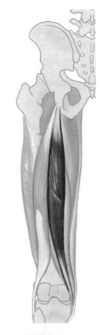

06. 半腱肌
（semitendinosus m.）

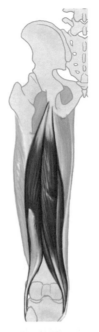

07. 膕旁肌群
（請參照 P499）

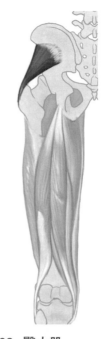

08. 臀小肌
（gluteus minimus m.）

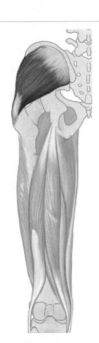

09. 臀中肌
（gluteus medius m.）

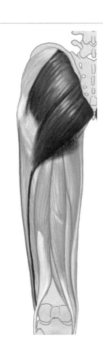

10. 臀大肌
（gluteus maximus m.）

11. 伸趾長肌
（extensor digitorum longus
m.）

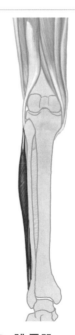

12. 腓長肌
（peroneus longus m.）

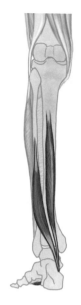

13.屈拇長肌、
　　屈趾長肌
（flexor hallucis longus
m. ／flexor digitorum longus
m. ）

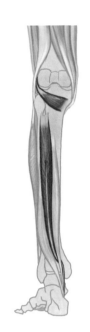

14.膕肌、脛後肌
（popliteus m. ／tibialis
posterior m. ）

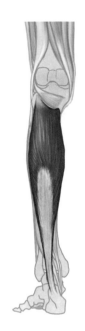

15.比目魚肌
（soleus m. ）

19.完成腳部背面

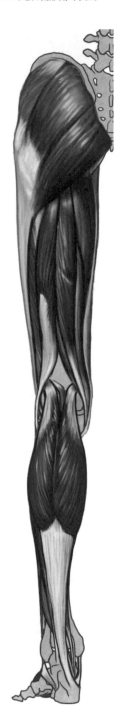

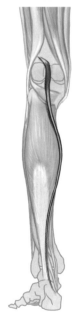

16.蹠肌
（plantaris m. ）

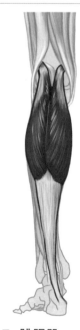

17.腓腸肌
（gastrocnemius m. ）

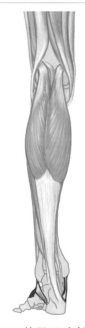

18.伸肌下支持帶
（inferior extensor
retinaculum）

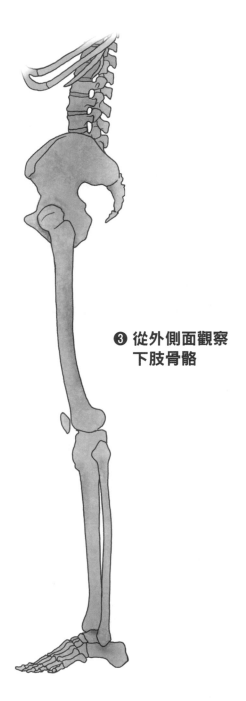

❸ 從外側面觀察
下肢骨骼

01 . 股薄肌
（gracilis m.）

※「m.」是 muscle 的縮寫

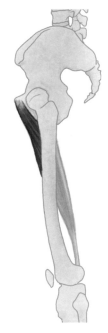

02 . 內收肌群
（請參照 P 496）

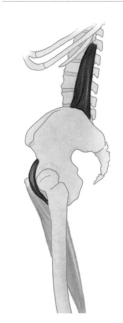

03 . 腰大肌
（psoas major m.）

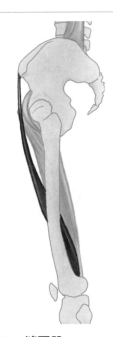

04 . 縫匠肌
（sartorius m.）

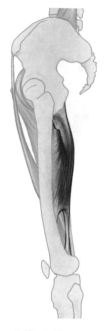

05. 內收大肌
（adductor magnus m.）

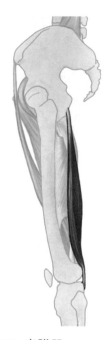

06. 半膜肌
（semimembranosus m.）

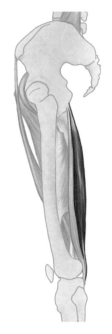

07. 半腱肌
（semitendinosus m.）

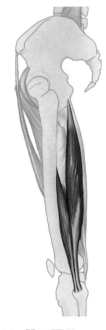

08. 股二頭肌
（biceps femoris m.）

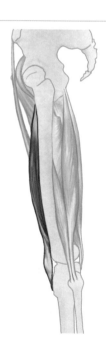

09. 股內廣肌
（vastus medialis m.）

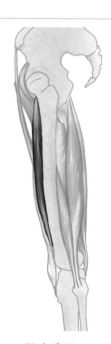

10. 股中廣肌
（vastus intermedius m.）

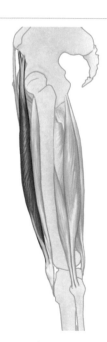

11. 股直肌
（rectus femoris m.）

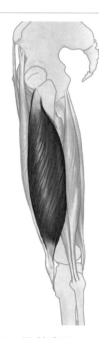

12. 股外廣肌
（vastus lateralis m.）

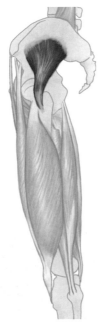

13. 臀小肌
（gluteus minimus m.）

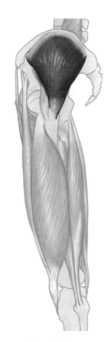

14. 臀中肌
（gluteus medius m.）

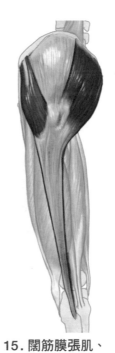

15. 闊筋膜張肌、臀大肌

（tensor fasciae latae m.／
gluteus maximus m.）

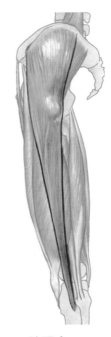

16. 髂脛束
（iliotibial tract）

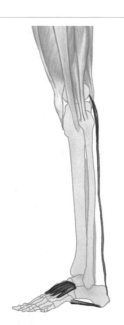

17. 腳背肌肉（請參照 P571）**、蹠肌**（plantaris m.）

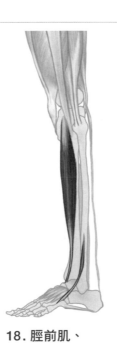

18. 脛前肌、第三腓肌
（tibialis anterior m.／
peroneus tertius m.）

19. 伸拇長肌
（extensor hallucis longus m.）

20. 伸趾長肌
（extensor digitorum longus m.）

21. 屈拇長肌
（ flexor hallucis longus m. ）

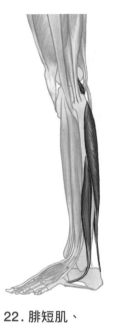

22. 腓短肌、
　　比目魚肌
（ peroneus brevis m. ／
soleus m. ）

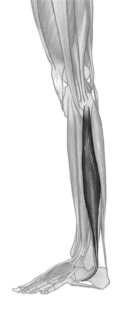

23. 腓長肌
（ peroneus longus m. ）

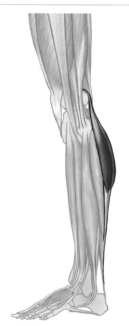

24. 腓腸肌
（ gastrocnemius m. ）

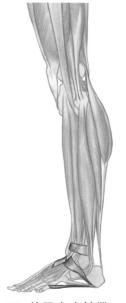

25. 伸肌上支持帶、
　　伸肌下支持帶
（ superior extensor
retinaculum ／ inferior
extensor retinaculum ）

26. 完成腳部外側肌肉

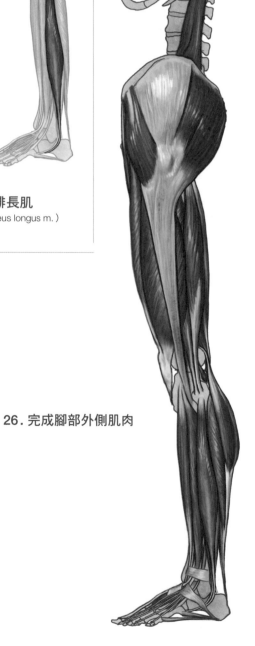

**❹ 從內側觀察
下肢骨骼**

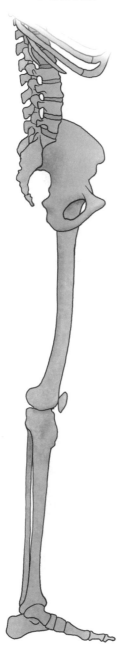

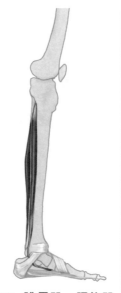

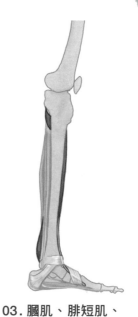

01. 足底肌肉
（請參照P573）

02. 腓長肌、脛後肌
（peroneus longus m. ／tibialis
posterior m.）

**03. 膕肌、腓短肌、
脛前肌**
（popliteal bursa ／peroneus
brevis ／Tibialis anterior m.）

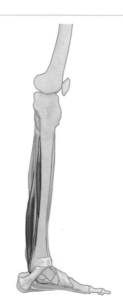

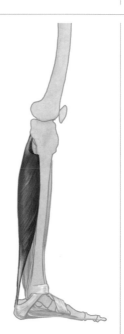

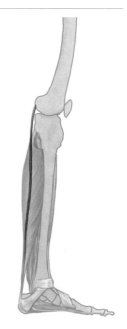

**04. 屈拇長肌、
屈趾長肌**
（flexor hallucis longus m. ／
flexor digitorum longus m.）

05. 比目魚肌
（soleus m.）

06. 蹠肌
（plantaris m.）

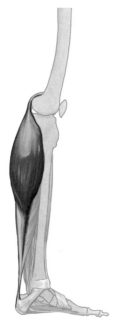

07. 腓腸肌
（gastrocnemius m.）

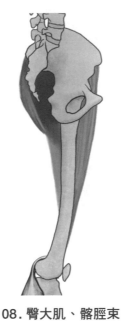

08. 臀大肌、髂脛束
（gluteus maximus m. ／
iliotibial tract）

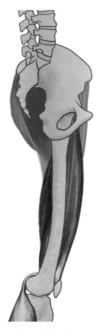

09. 股外廣肌
（vastus lateralis m.）

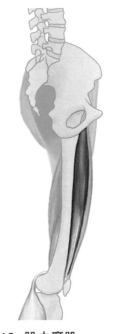

10. 股中廣肌
（vastus intermedius m.）

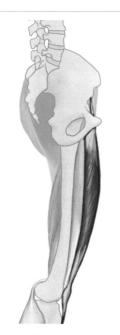

11. 股直肌
（rectus femoris m.）

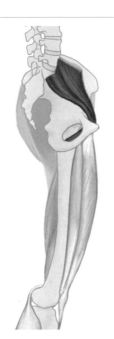

12. 髂腰肌
（iliopsoas m.）

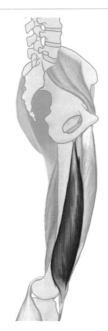

13. 股內廣肌
（vastus medialis m.）

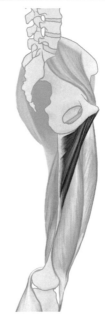

14. 內收肌群
（請參照 P496）

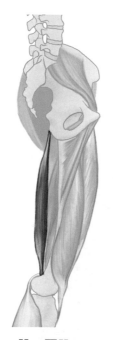

15. 股二頭肌
（biceps femoris m.）

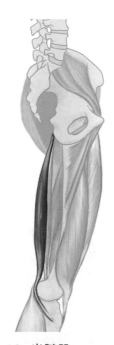

16. 半腱肌
（semitendinosus m.）

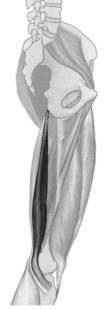

17. 半膜肌
（semimembranosus m.）

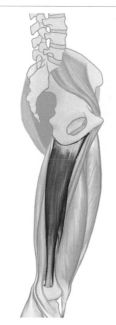

18. 內收大肌
（adductor magnus m.）

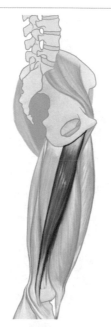

19. 股薄肌
（gracilis m.）

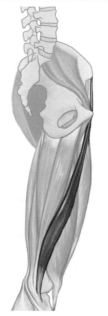

20. 縫匠肌
（sartorius m.）

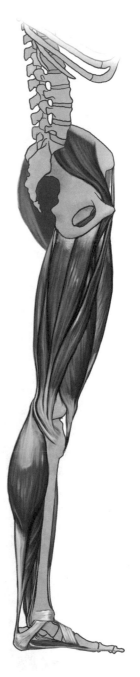

21. 完成腳部內側肌肉

■ 各種角度的腳部形狀

　　接下來為大家介紹各式各樣的腳部形狀圖。解剖學書籍中常見的正面與背面腳部形狀圖很重要，但外側與內側的構造圖卻少之又少。請大家藉這個機會仔細觀察，並以此作為參考。

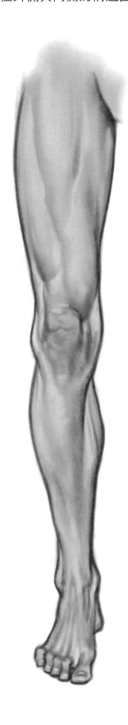

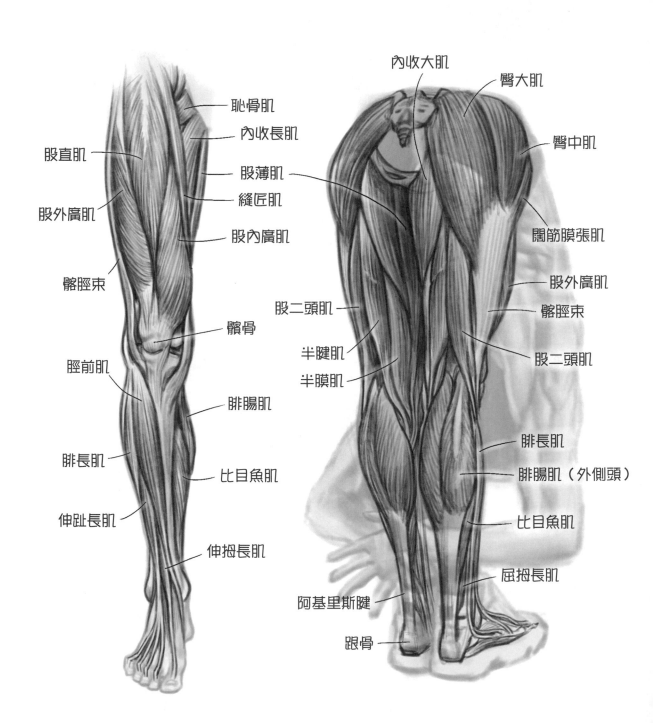

恥骨肌

內收長肌

股直肌

股薄肌

股外廣肌

縫匠肌

股內廣肌

髂脛束

髕骨

脛前肌

腓腸肌

腓長肌

比目魚肌

伸趾長肌

伸拇長肌

內收大肌

臀大肌

臀中肌

闊筋膜張肌

股外廣肌

髂脛束

股二頭肌

股二頭肌

半腱肌

半膜肌

腓長肌

腓腸肌（外側頭）

比目魚肌

屈拇長肌

阿基里斯腱

跟骨

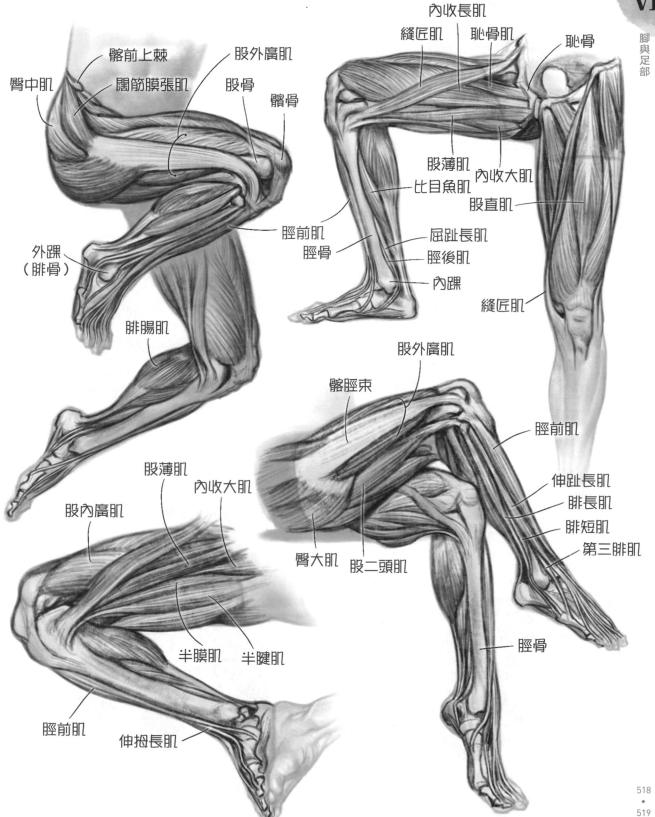

臀中肌

髂前上棘

闊筋膜張肌

股外廣肌

股骨

髕骨

內收長肌

縫匠肌

恥骨肌

恥骨

股薄肌

比目魚肌

內收大肌

股直肌

外踝
（腓骨）

脛前肌

脛骨

屈趾長肌

脛後肌

內踝

縫匠肌

腓腸肌

股外廣肌

髂脛束

脛前肌

股薄肌

內收大肌

伸趾長肌

腓長肌

腓短肌

第三腓肌

股內廣肌

臀大肌

股二頭肌

半膜肌

半腱肌

脛骨

脛前肌

伸拇長肌

支撐身體的足部

■ 足部堪稱是工學上的傑作

就算是長期從事漫畫或插畫工作的畫家，突然遇到必須畫「足」的情況，也難免會手忙腳亂。在現實生活中，這種場景其實一點也不罕見，畢竟必須將足部畫得鉅細靡遺的機會真的少之又少。足部和「手」一樣，不僅是種習以為常且隨時想得出形狀的身體器官，更是天天會觸碰的部位，然而這個部位在畫中登場的機會真的不多。

〈一般大家對足部的印象〉

這或許是藉口，但因為足部多半藏在襪子或鞋子裡，再加上汗腺發達，導致足部常有難聞的異味，甚至容易罹患香港腳等衛生觀感不佳的疾患。這些因素可能造成大家不會主動觀察他人的足部，甚至也不願意多花心思打量「自己」的足部。另外也因為所處位置距離雙眼最遠，若不刻意彎曲身體也難以看仔細。

除此之外，足部比較不受重視可能也是因為參與「肢體語言」的機會比較少。畢竟是用於「移動」而不是「溝通」的器官，因此藝術家在處理足部時，通常不是畫小、省略，就是切割於畫面外。言下之意就是不需要「畫」出來的東西，就無須細心觀察。

為了表現速度感，這樣帶點曖曖的感覺似乎更為妥當

或者像這樣截斷以呼攏過去

採用這種姿勢的人也不少

更過分的是有人一開始就沒有足部

被遺棄的足部…

我的存在究竟是…

然而，若能確實認識足部，並進一步畫出來，不僅可以使畫中角色的表現更多樣化，展現出來的栩栩如生臨場感更是所向無敵。「移動」是人類行動中非常重要的一部分，另外在解剖學上，足和手擁有相似構造，偶爾還會取代手的功用，因此畫畫的人或演戲的人，務必仔細觀察足部這個器官。

加上足部描寫，能使人物行動的「特性」具體化

只看得出「似乎很美味」的感覺

蹺手　　蹺腳

足部的必要性並非只在「畫」中，雖然在肢體語言中，足部不如手部重要，但足部會毫無遺漏地透露出一個人的心態。我們與他人對話時，通常會將大部分心力擺在對方的表情與手勢，幾乎不會注意對方的「足部」動作，因此足部會保留最直接的生理反應。基於這個理由，行為心理學家認為我們應該要特別留意「足部」特有的肢體語言。

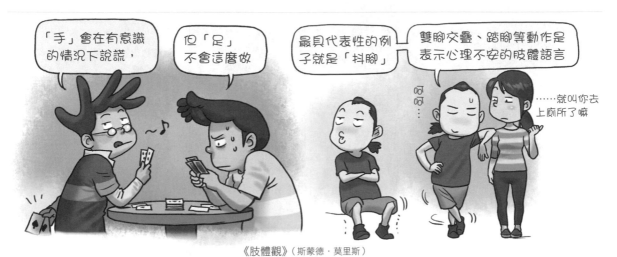

《肢體觀》（斯蒙德·莫里斯）

在生命體的生存期間，足部完成非常重要的「移動」任務，儘管足部在這過程中時常受傷，卻是我們所有身體器官中最不受重視的部位。不同於將手當作足部使用的動物，或是將足部當作手使用的動物，人類的足部總是默默地將所有心思擺在支撐身體上。

有了足部的「犧牲」，才得以成就完美的「手」。人類的手所帶來的成就，應該不需要我再逐一細說吧。

今晚用心按摩一下辛勞一整天的腳，試著與它對話吧……

足部共有二十四塊骨骼、一百一十四條韌帶、二十塊肌肉。這些聚集在一起的構造以驚人的機制共同運作，並有效處理人類站立、行走、跑步時產生的驚人沉重負荷。足部並非單純的「支柱」，除了默默支撐人類數千、數萬種姿勢，更擔負保鏢工作，讓手能夠隨心所欲地挑戰各種活動，最終不僅創造了人類文明，更成了「藝術」的原動力。不，或許可以說足部本身就是個藝術作品。

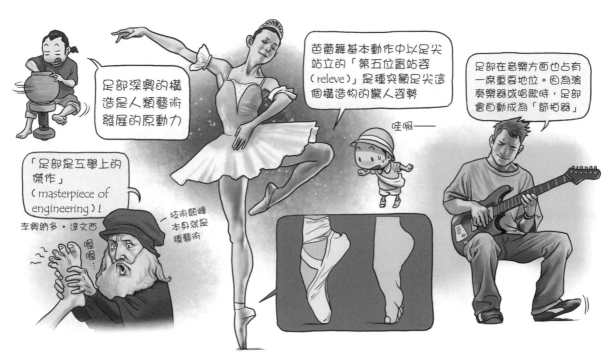

在韓文中，當有不好的念頭或要自貶時，常會在句子裡加入「足部」這個詞彙，例如「用足部做的料理」、「用足部畫的圖畫」等。然而如同愛犬人士幾乎不用帶有「狗」字的罵人話語，所以當我們愈熟悉足部構造，就會由衷對足部產生新的敬畏感。期望大家閱讀完這本書時，能以不同於往常的觀點重新看待我們的足部。

※請參照前言

■ 狗的後腳多麼奇特

　　這本書的前言中曾經提過，我從小就對「狗的後腳」充滿好奇。例如，人類的足部幅度較寬，為什麼狗或貓並非如此？人類的膝蓋向前突出，為什麼狗或貓是向後突出？當時的這些疑問似乎對作畫都派不上什麼用場，但至今仍舊有不少學生會提出類似的問題，所以我想「狗的後腳多麼奇特」應該是種跨越世代的根本性問題。

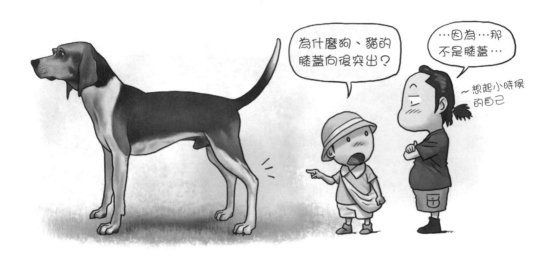

　　我是直到長大後才知道人類足部與狗後腳之間的差異，但真相竟然簡單到令人莞爾。除了骨骼長度有明顯不同外，人類和狗的腳部形狀其實非常相似。而小時候我以為是狗「膝蓋」的突出部位，其實是「腳跟」。

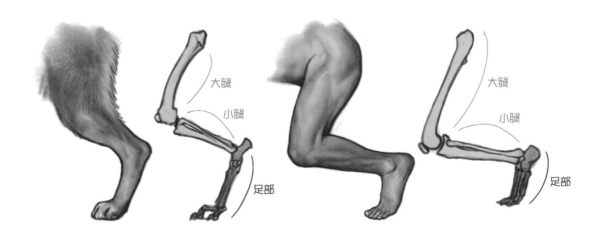

　　雖然狗和人類的腿部形狀很相似，但足部就大不相同了。既然人類和狗的「足部」功用相同，是什麼因素造成兩者的形狀不同呢？如果是「手」，畢竟用途不一樣，形狀理當不同。但用於「移動」的「足」功能相同，有必要進化成不同形狀嗎？

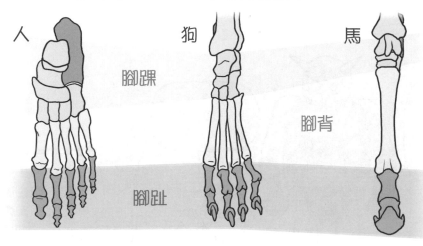

　　狗的體型比人類小，但奔跑速度快。既然如此，人類足部長得跟狗一樣不就好了嗎？請容我再重申一遍，足部形狀不具著作權也非專利，既然擁有相似功能，形狀理當模仿跑得快的動物才有利於生存。就像歐洲古代神話中登場的半人半獸。若想要解開這個疑點，必須先仔細比較一下其他動物和人類足部的差異。

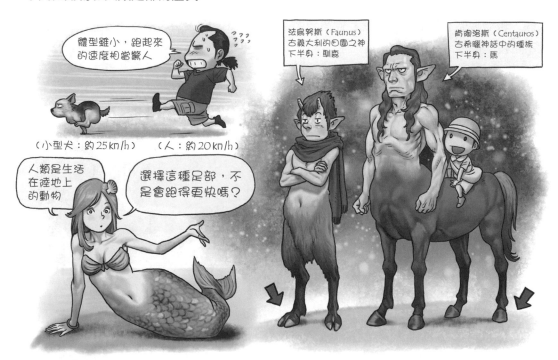

■ 兩隻腳站立

接下來我們要正式開始構築「足部」形狀。按照先前的步驟，先著手整理足部「功用」。請大家盡量想得單純一點。

究竟為什麼需要足部？

「足部存在的理由」確實不少，但最初浮現於腦海中的應該是「為了站立」吧？仔細觀察整個人體，會發現貼於地面的足部比我們想像中還要長又寬。而人類之所以能站立，「足部」真的功不可沒。

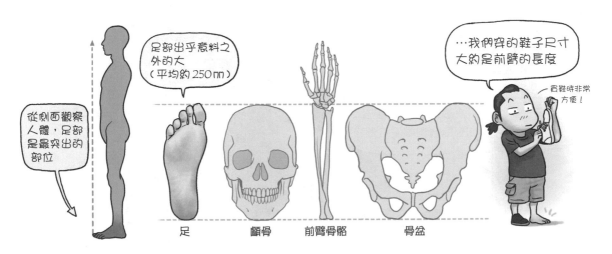

足　　顱骨　　前臂骨骼　　骨盆

在重力與摩擦力作用下的陸地生活，軀幹遠離地面，也就是**站立（stand）**這件事對動物來說既必然又重要。地面凹凸不平又粗糙，還隱藏許多害蟲、細菌等大敵，除非能像蛇一樣善用鱗片保護自己，否則直接接觸地面的皮膚，甚至軀幹中的重要臟器會因撞擊而受損。

為了讓身體在不規則的地面上順暢移動，同時也為了使支撐的身體所承受的衝擊降低至最小，生存於陸地上的四足類動物其四肢多半有相同的特定規則。「足部」為了克盡己職，必須具備足以有效支撐沉重軀幹的構造。而這也是必須最優先解決的問題。

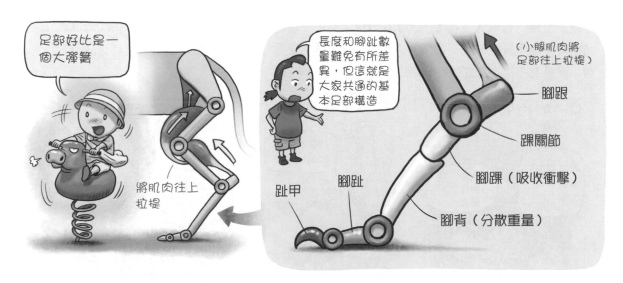

然而足部並非只用來「站立」，若是挺直身體「用兩隻腳站立」，亦即「直立（erect）」的話就另當別論了。對我們人類而言，「直立」是極為理所當然的事，一點也不感到奇怪，但仔細想一想，對脊椎動物來說，直立並非值得推薦的姿勢。畢竟在直立狀態下，難免會面臨到那些無可避免的損害與危險。

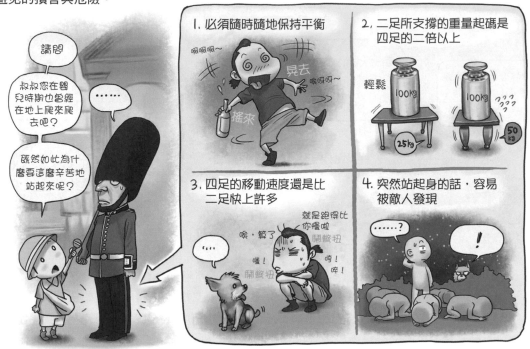

　　就算不逐一列舉這些理由，大家從地球上有多少以直立方式生活的生物數量，也能知道直立結構有多麼不具效率且不靈活。人類並非身為萬物之靈，才明知有危險卻還堅持以直立方式生活，而是有不得不直立的迫切理由。

　　除此之外，直立狀態有助於將曝曬在太陽底下的體表面積降至最小，相較於四足類動物，能夠有效（約33％）降低體溫。

人類既然果斷地選擇了直立這張牌，勢必得改變足部形狀。一般四足類動物為了增加足部與地面的摩擦力，足部多半呈尖形。但人類只能仰賴雙足支撐上半身體重，足部也只好變成細長形以增加接觸面積。

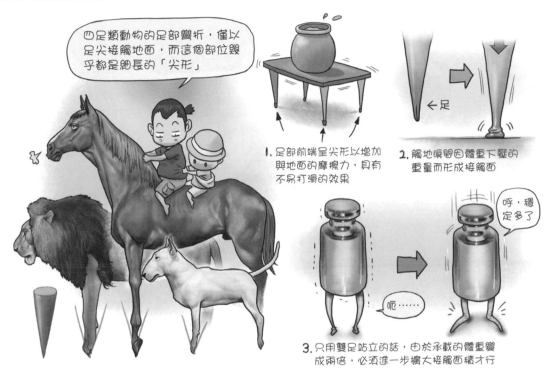

總結來說，直立的人類需要面積較大的雙足來支撐上半身重量，但隨著足部變大，腳的長度會相對變短。其實到這裡為止都還好，接下來才是大問題。那就是腳若變短，容易衍生出許多致命缺點。看來生存果然不是一件簡單的事。

■ 足部的大小與速度

　　這次單純只考慮「移動」問題。為了生存，擁有比其他生物「敏捷的移動速度」絕對是最有利的條件。既然如此，一般生活在陸地上的動物若要跑得快，什麼樣的足部形狀最理想呢？

…現在問我這個問題是什麼意思啊！真是傷人自尊心…

　　想要跑得快，當然是足部與地面接觸的部位愈小愈好。請大家回想一下先前說過的「槓桿原理」。足部屬於**第二類槓桿原理**，施力點與抗力點間的距離長的話，只需要稍微施力，就能發揮極大力量作用於地面上，進而促使奔跑速度變快。

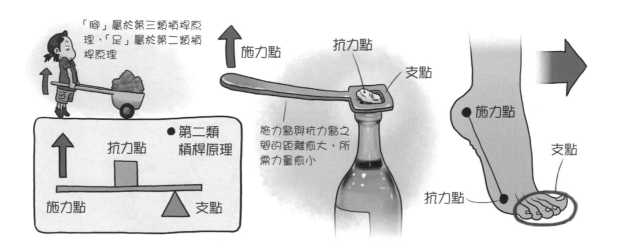

「腳」屬於第三類槓桿原理，「足」屬於第二類槓桿原理

施力點

抗力點

支點

●第二類槓桿原理

抗力點

施力點　　支點

施力點與抗力點之間的距離愈大，所需力量愈小

施力點

抗力點

支點

基於上述理由，動物若要跑得快，抗力點至支點間的距離要最小化，而施力點至抗力點間的距離要最大化。簡單說，「足部」接觸地面的部分愈小，奔跑速度愈快。

再來是「如何活用足部」的問題，陸地脊椎動物的行走方式大致可分為三種。

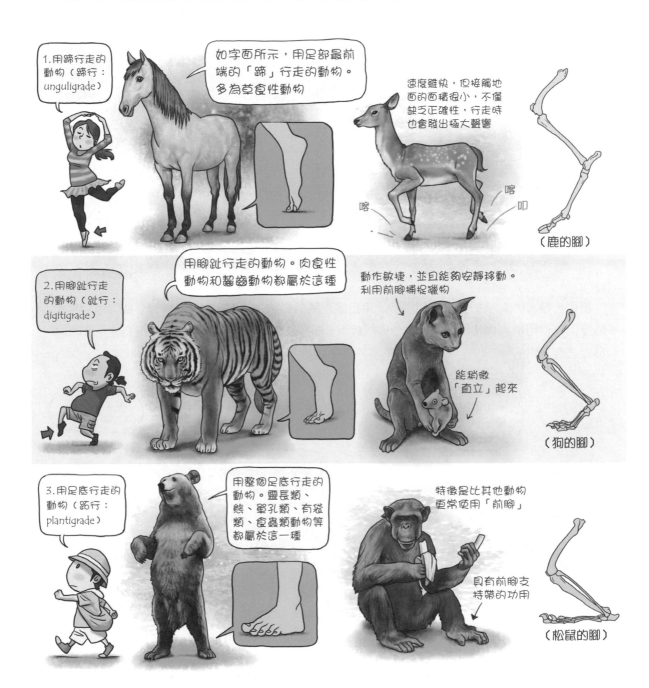

1.用蹄行走的動物（蹄行：unguligrade）

如字面所示，用足部最前端的「蹄」行走的動物。多為草食性動物

速度雖快，但接觸地面的面積很小，不僅缺乏正確性，行走時也會發出極大聲響

喀

喀叩

（鹿的腳）

2.用腳趾行走的動物（趾行：digitigrade）

用腳趾行走的動物。肉食性動物和齧齒動物都屬於這種

動作敏捷，並且能夠安靜移動。利用前腳捕捉獵物

能稍微「直立」起來

（狗的腳）

3.用足底行走的動物（蹠行：plantigrade）

用整個足底行走的動物。靈長類、熊、單孔類、有袋類、食蟲類動物等都屬於這一種

特徵是比其他動物更常使用「前腳」

具有前腳支持帶的功用

（松鼠的腳）

這裡先稍微整理一下，足部接觸地面的面積依「蹄→腳趾→足底」的順序愈來愈大，奔跑速度則依這個順序愈來愈慢，但有趣的是「前腳」使用率反而愈來愈高。換句話說，前腳使用頻率愈高，後腳就必須更加賣力支撐前腳所在的上半身。

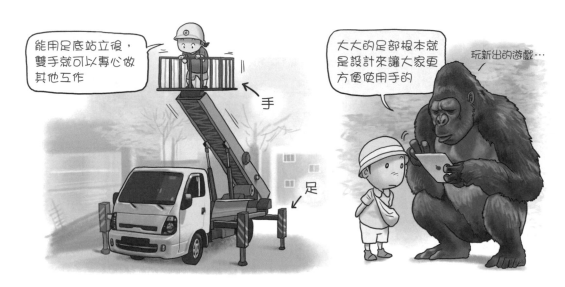

使用「手（前腳）」的人類當然屬於「用足底走路的動物」。但屬於同種類的熊或大猩猩移動時會同時使用前腳與後腳，因此完全只依賴兩隻後腳走路的人類，是所有以足底行走的動物中移動速度最慢的。

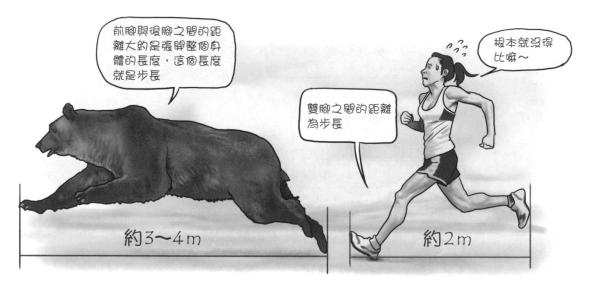

熊和大猩猩是也能夠以足底行走，但用四隻腳奔跑時使用的是「腳趾」部位，因此奔跑速度略勝一籌。基於這個緣故，獵人才會建議（？）大家：「在山裡看到熊出現在你視線範圍內時，直接放棄別跑了。」

　與地面接觸的足底面積為了支撐上半身重量而變大，但物極必反，變大的足部反而成了不適合用來移動的致命缺陷。想站立就無法快速移動，想快速移動就無法好好站立，矛盾由此而生。

假設足部更加細長，站立時應該會更輕鬆…

…過於安定？

1.足底原封不動地吸收所有來自凹凸不平地面的衝擊

2.足底接觸地面的面積愈大，爆發力愈低

空氣阻力

慌慌

張張

舉步　維艱

　啊啊～這樣可就糟了。為移動而存在的足部，竟然不適合用來移動……。別急，現在就灰心喪氣稍嫌太早，畢竟人類可是以非常傑出的方式活用這又大又寬的足部。人類跑起來雖沒四足類動物快，卻創造出許多飛奔般的移動方法。

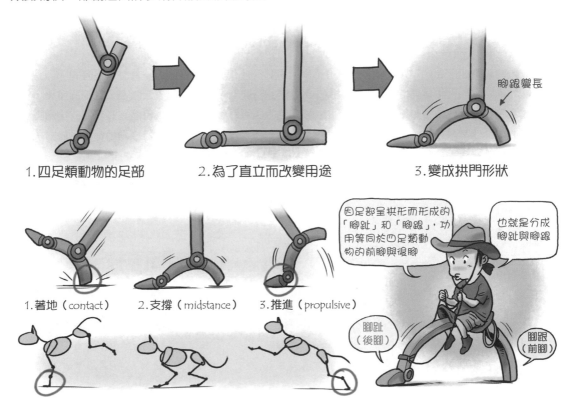

1.四足類動物的足部　　　2.為了直立而改變用途　　　3.變成拱門形狀

腳跟變長

1.著地（contact）　2.支撐（midstance）　3.推進（propulsive）

因足部呈拱形而形成的「腳趾」和「腳跟」，功用等同於四足類動物的前腳與後腳

也就是分成腳趾與腳跟

腳趾（後腳）

腳跟（前腳）

人類的足部之所以從「1」字形變成拱形，主要是為了同時解決直立和移動這兩大問題，真可謂是「神之手」的傑作。人類多虧有這樣的結構，才得以穩固支撐起將近體重70%的上半身，而且還能輕鬆活動。從這一點看來，原來不足是為了日後能夠更充足的最佳動機。

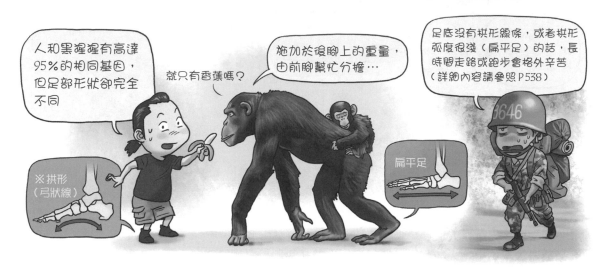

請等一下！長時間奔跑的祕訣

人類的奔跑速度比四足類動物慢，這是不爭的事實，但有捨必有得，人類具有「長時間」奔跑的能力。四足類動物僅靠呼吸來調節體溫，因此奔跑時間無法持久，但人類體毛少且汗腺發達，當體溫能有效降低時便有助於長時間奔跑。換句話說，雖然沒有爆發力，但能夠長時間支撐體重的持久力卻非常發達。難以評斷爆發力或持久力哪一種才是有利的能力，但這兩種都是足以對抗其他動物的超強競爭力。反正就是不能眼睜睜地遭到其他動物獵食。

■ 足部是為了走路而存在

　　為了兼顧直立與移動，人類用整個大足底站立時，足底的「拱門」形狀會特別明顯。而到這邊為止，像人類一樣的走路方式所需的基本條件終於都備齊了。乍看之下萬事俱備，要不要試著走一步呢？

　　這個…我也稍微思考過，但真的一點都不簡單。其實緩慢移動時，「走」比「跑」更屬於高次元動作。若只考慮足部所支撐的體重，跑確實是比較累人的運動，但緩慢行走時，足部還必須額外兼顧整個身體的平衡。

由於僅用雙足行走而非四足，因此雙足必須輪流取得平衡，身體在這個瞬間往往容易傾斜向一側。由於行走時會不斷重複這樣的動作，導致身體一直處於東搖西擺的狀態。但這種狀態不僅對位在最頂端的司領塔——頭部有不良影響，也會造成身體種種負擔。基於這個因素，製作「雙足步行機器人」其實非常困難。

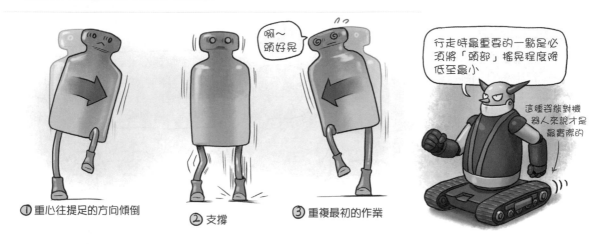

① 重心往提足的方向傾倒 　　② 支撐 　　③ 重複最初的作業

其實人類的頭並不會像這樣劇烈搖晃，除了骨盆和脊柱，全身肌肉都會配合走路步調來維持身體平衡。我們常說「走路」是全身運動，就是基於這個理由。

若要單足維持平衡又支撐體重，足部必須寬一點。走路時，靠近身體重心的腳趾（大拇趾）會承載較多體重，當大拇趾特別發達時，足部會呈向內側凹陷的長條「S」形。這不僅能輕鬆維持垂直方向的足弓形狀，也能輕鬆維持身體平衡。

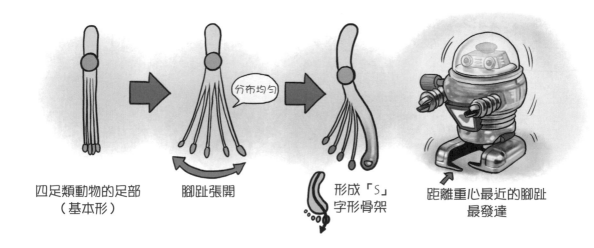

四足類動物的足部　　腳趾張開　　　　　　形成「S」　　距離重心最近的腳趾
（基本形）　　　　　　　　　　　　　　　字形骨架　　　最發達

　　腳趾分布愈寬，足底與地面的接觸面積愈大，這有助於將地面拉向自己，也就是能更輕鬆地將身體向前推進。再強調一次，人類只能靠雙足支撐沉甸甸的體重並移動。

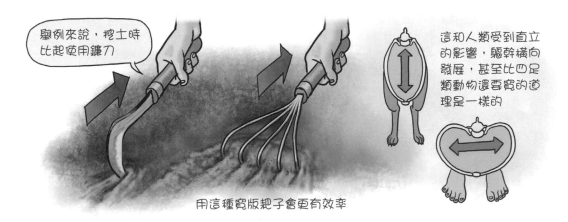

舉例來說，挖土時比起使用鐮刀

用這種寬版耙子會更有效率

這和人類受到直立的影響，軀幹橫向發展，甚至比四足類動物還要寬的道理是一樣的

　　但靜止不動，只單純站立時，用足部外側支撐體重會比用內側來得安定，因此足底會形成足內側凹陷，足外側平坦的形狀。整體來看，足背橫切面也會變成拇趾側較高的拱門形狀。

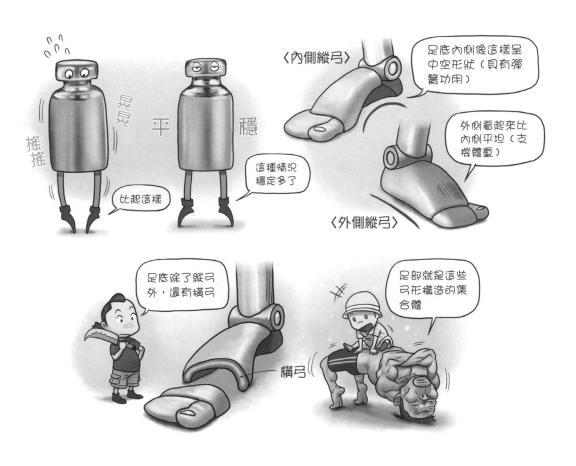

搖搖

晃晃

平穩

比起這樣

這種情況穩定多了

〈內側縱弓〉

足底內側像這樣呈中空形狀（具有彈簧功用）

外側看起來比內側平坦（支撐體重）

〈外側縱弓〉

足底除了縱弓外，還有橫弓

橫弓

足部就是這些弓形構造的集合體

由於縱向、橫向都有足弓，因此足底呈中間內凹的形狀。但有些人有低足弓問題，特別是「內側縱弓」結構較低的稱為「**扁平足（flat foot）**」，這種足底無法順利吸收體重造成衝擊，難以長時間走路或跑步。

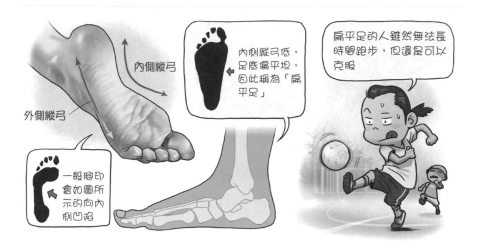

到這裡先告一段落。若要深入探究足部構造，光靠這些知識是不夠的，但作為學習骨骼形狀的基本概念，這些已經非常足夠。接下來，就讓我們一起來觀察足部的真正形狀。

請等一下！漫畫角色的足部

漫畫或動畫中常見擬人化的動物角色，仔細觀察會發現牠們通常都擁有一雙過大的足部。如先前所說明，這種形狀的足部對雙足步行者來說非常不具效率。但會以這種方式呈現主要有以下幾個理由：1.為了強調動物足部比人類足部長；2.為了突顯有趣、新奇，具戲劇效果的要素；3.是在視覺上強調「速度」的裝置等。大家試著回想一下，表現多受限制的漫畫和動畫，其最大特色就是「誇張和變形」，所以這種方式雖然奇特，卻具有十足效果。

■ 足部骨骼的構造

手原本也是「足部」的一部分，因此手和足在骨骼數量和功用上多有雷同之處。但如先前所說明，足部功用比手單純許多，只要確實學好手部，足部會相對簡單一些。

話雖如此，但實際觀察足部骨骼會發現複雜度其實和手不相上下。現在就讓我們從形狀、功能兩部分來瞭解足部骨骼。區分足部骨骼的方法很多，若依手部骨骼章節中提過的「形態區分」，可分成①踝部、②足背、③腳趾，這也是最普遍的方法。形態上類似手部，大家應該很熟悉吧？

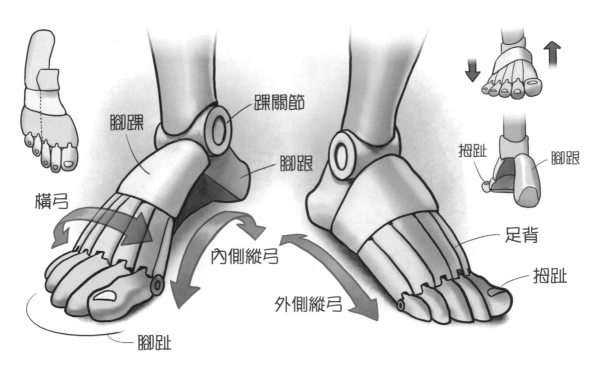

還有另外一種區分足部骨骼的方法，就是依照功能區分。舉例來說，若依彈簧功用來區分，足部可分為分散體重的「內側」與支撐體重的「外側」，也就是內側「縱弓」與外側「縱弓」。藉由這個方法，我們可以將最複雜的「跗骨」縱向剖半，分內、外區仔細觀察有助於輕鬆掌握跗骨結構。

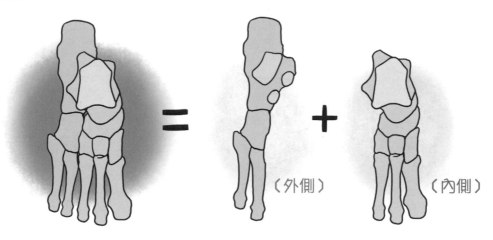

（外側）　＋　（內側）

❶ 跗骨（tarsal bone）

　　連接小腿與足部，是實際上負責支撐體重，宛如樑柱功用的骨骼。跗骨位在足部最上端，相當於手的「腕骨」。不同於幾乎不會動的腕骨，跗骨占了足部大半部分，因此擁有獨特的動作。首先，讓我們逐一確認踝部的骨骼名稱。

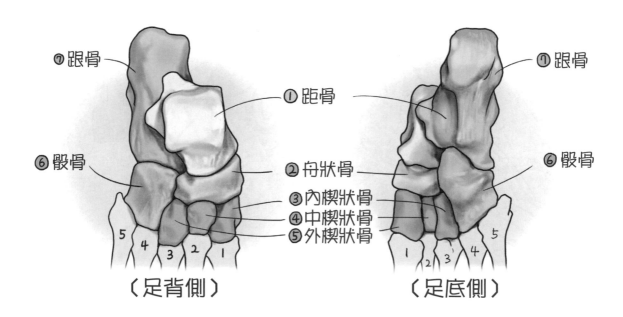

⑦跟骨
①距骨
⑥骰骨
②舟狀骨
③內楔狀骨
④中楔狀骨
⑤外楔狀骨

⑦跟骨
⑥骰骨

（足背側）　　（足底側）

❶ 距骨（talus）: Tal
❷ 舟狀骨（navicular bone）: Nav
❸ 內楔狀骨（medial cuneiform）: Cun 1
❹ 中楔狀骨（intermediate cuneiform）: Cun 2
❺ 外楔狀骨（lateral cuneiform）: Cun 3
❻ 骰骨（cuboid bone）: Cub
❼ 跟骨（calcaneus）: Cal

　　以連接至脛骨的「距骨」為起點，朝足背側順時針排列。踝部由這七塊骨骼構成，雖然看起來宛如一大塊，但各有各的形狀與功用。請大家特別留意最引人注目的距骨和跟骨。

距骨（talus）

　　距骨各與脛骨、腓骨形成的外踝、內踝形成關節表面，從內側或外側看狀似蝸牛。距骨與外踝形成的關節表面稱為「距骨滑車」，屬於屈戍關節，可以做出**背屈／蹠屈**動作，也能做出些許「外翻／內翻」動作（請參照 P548）。

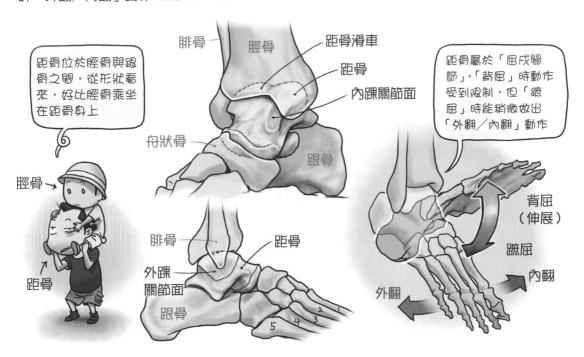

跟骨（calcaneus）

　　跟骨是我們俗稱「腳跟」的部位，直接支撐大部分體重，但跟骨更重要的功用是供負責提起腳跟並將腳跟推離地面的肌腱（阿基里斯腱）附著，對行走來說這是絕對不可或缺的部位。請大家特別留意，跟骨並非位於足部中央，而是「外側」。

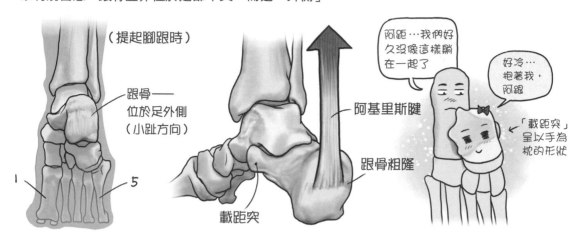

因此鞋跟部位往往會從外側開始磨損

其他骨骼的形狀

　　距骨和跟骨占腳踝的絕大部分，除此之外的五塊骨骼，體積雖小卻能幫忙分散與支撐體重，同時也負責操控腳趾的起點——蹠骨。

（橫切面形狀）

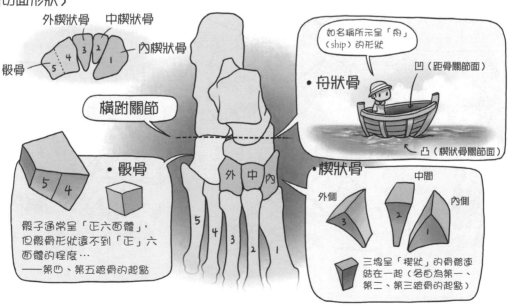

請等一下！足背的屈曲？伸展？

　　先前說明距骨的動作時，提過距骨靠近脛骨的現象稱為背屈，遠離脛骨的現象稱為蹠屈，但大家會不會覺得有點奇怪呢？明明是相反的動作，為什麼同樣都稱為「屈曲」運動？我們先前學過基於「解剖學姿勢」，構成關節的兩塊骨骼在伸直狀態下稱為「伸展」（extension），而兩塊骨骼間的夾角愈來愈狹窄的狀態稱為「屈曲」（flexion）（請參照P301）。既然是這樣，稱「背屈」為「屈曲」，稱「蹠屈」為「伸展」是正確的嗎？

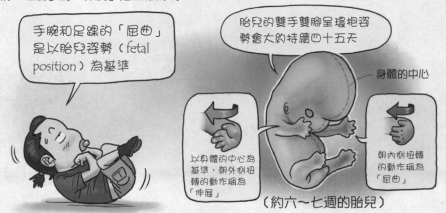

（約六～七週的胎兒）

　　以雙腳皆朝向內側的「胎兒姿勢」為基準的話，從身體中心向外側扭轉的「背屈」其實不是「屈曲」，而是「伸展」。但以出生後的人體為觀察對象的話，這種思考模式容易引發混亂（正在說明的我也感到很混亂）。畢竟足背往脛骨方向靠近的姿態，任何人看起來都覺得是「屈曲」，而不是「伸展」。基於這個緣故，才會勉強以足背和足底為基準，讓這兩種運動都以「屈」的方式來呈現。然而當初堅持以「胎兒姿勢」為基準的理由又是什麼呢？

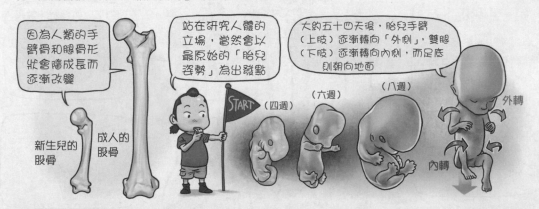

　　最初發現這種現象的學者，當時為了命名肯定傷透腦筋了吧。所以這終究不是為了讓學習者困惑而故意設下的難題。基於這個緣由，下次再遇到類似這樣的奇怪論點時，與其邊抱怨邊死背，不如稍微站在過往學者的立場想像一下。

❷ 蹠骨（metatarsal bone）

　　蹠骨是連結上方踝部骨骼（楔狀骨、骰骨）與下方腳趾骨的橋樑。為了支撐體重，五塊蹠骨排列呈拱形（橫弓），由內側（拇指方向）至外側（小指方向）依序為**第一～第五蹠骨**。每塊蹠骨都分成三個部分，連結腳踝的**基部**，中間長條狀的**骨幹**，以及位於遠端的**頭部**。大家是不是覺得似曾相識？沒錯，請大家回想一下「掌骨」。

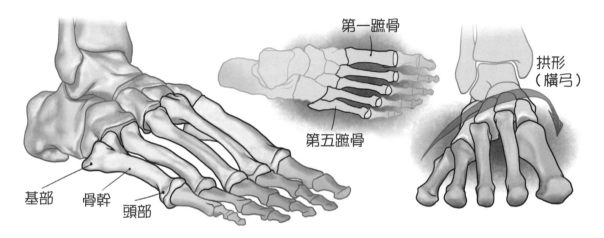

　　掌骨與蹠骨之間有不少相似之處，為了有效支撐體重，每一塊蹠骨的彎曲弧度都大於足背（請參照上圖），另外，第一蹠骨（拇趾）最短，第二蹠骨最長，這兩點也和掌骨的情況相同。而「種子骨」（請參照P414）也是掌骨與蹠骨的共通點。

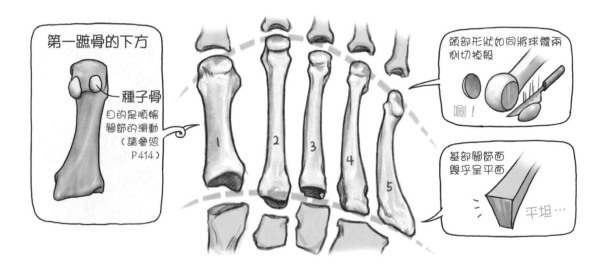

　　和手部掌骨一樣，蹠骨基部的關節面（跗蹠關節）和蹠骨頭部的關節面（蹠趾關節）具有不同性質。基部的關節面為平面關節，頭部的關節面為滑膜關節，因此從外觀看來，足部最大的動作主要發生在頭部，也就是蹠趾關節處。

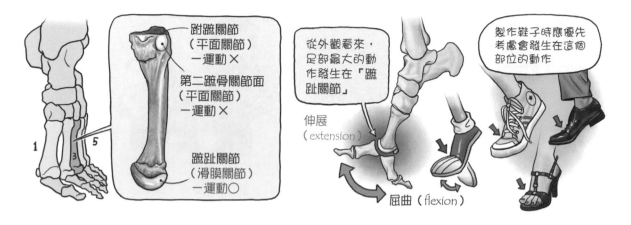

　　蹠骨和手指在功能上有相似之處，當然也會有不同之處。另外，各蹠骨的大小和形狀也不盡相同，例如（1）第一蹠骨特別厚實、（2）第二蹠骨基部由於夾在第一和第三蹠骨間，因此形狀比較特殊、（3）第五蹠骨稍微向外側突出等。還有一點要特別留意，相較於手部第一指能做出與其他手指面對面的對掌運動，足部所有蹠骨只能朝向地面。

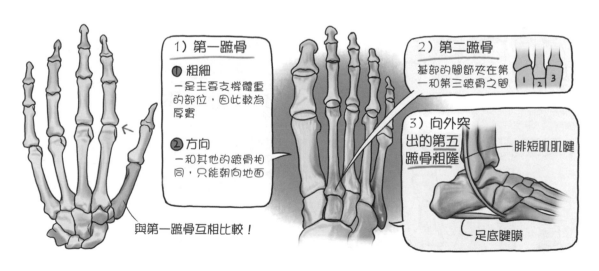

❸ 趾骨（phalanges）

　　趾骨和手指有不少相似之處，這一點和蹠骨一樣。可能是因為「足部」原本也擁有和「手」相同功能的緣故，也就是為了抓取物體。然而人類進化成直立狀態後，足部只忠於「移動」這個目的，因此若未經特別訓練，就只能做出支撐體重並踏於地面上的動作。

　　（請特別留意腳趾並不適合套用手指骨骼的「黃金比例」（P397）。因為手指和腳趾的基本任務大不相同。）

我怎麼愈聽愈覺得奇怪…之前不是說手原本也是足部之一嗎！（P386）

呵呵…這就是人體奧妙的地方…

但仔細想想，手的功用其實就是足部功用的擴展進階版

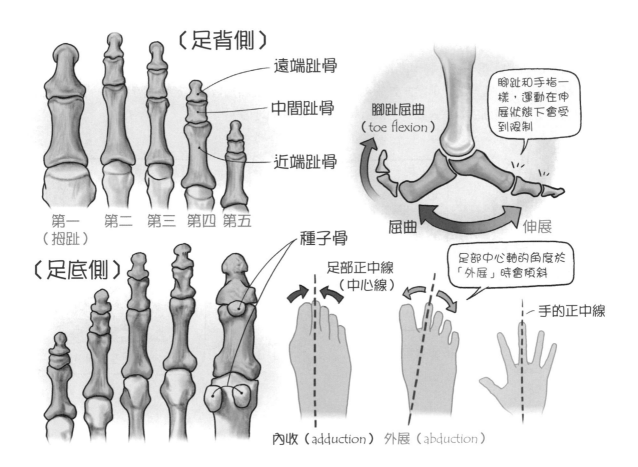

（足背側）

遠端趾骨
中間趾骨
近端趾骨

第一（拇趾）　第二　第三　第四　第五

種子骨

（足底側）

腳趾屈曲（toe flexion）

腳趾和手指一樣，運動在伸展狀態下會受到限制

屈曲　　伸展

足部正中線（中心線）

足部中心軸的角度於「外展」時會傾斜

手的正中線

內收（adduction）　外展（abduction）

第一趾，也就是足部拇趾和手部拇指一樣只有兩個趾骨（近端和遠端），沒有中間趾骨，但沒有中間趾骨的理由不一樣（請參照P404）。畢竟走路或跑步時，腳趾需要較大力量以推離地面。另外腳趾體型比手指粗，無法做出對掌動作，只能全部朝向地面，因此比起抓物，腳趾只能用於踏地。

若大家無法想像拇趾對行走的貢獻，就請試著回想一下拇指扭傷或受傷時的情景。

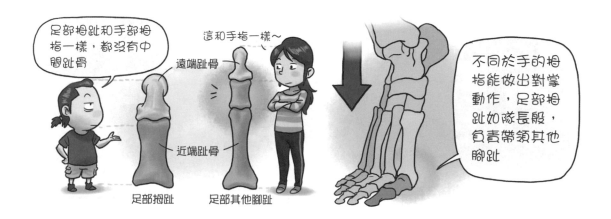

■ 腳踝的大範圍運動

直接相連至腿的距骨滑車與脛骨下端所形成的踝關節形狀，好比拼圖零片般彼此緊密接合。因此動作多的腳踝才不會輕易滑脫，並能做出安定的屈伸運動。

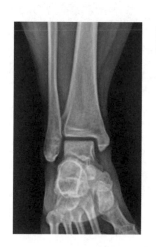

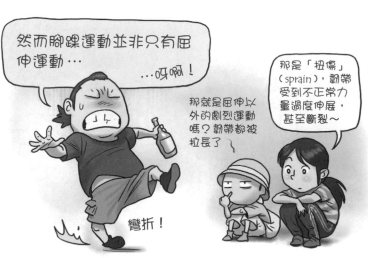

四足類動物（蹄行性動物除外）光靠屈伸運動難以行走自如，以雙足步行的人類更不用說，畢竟腳下所踩的地面未必是一片平坦。基於這個緣故，擁有長足的動物其踝關節不僅上下運動，還必須稍微能夠向兩側擺動。這種腳踝向內側和外側擺動的運動稱為「**內翻／外翻**」（inversion／eversion）。

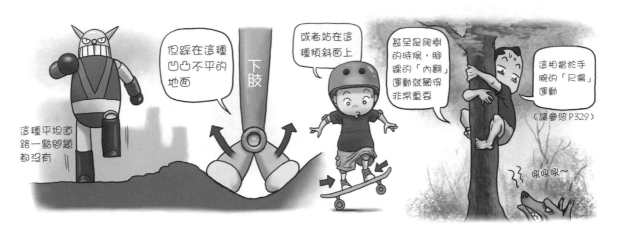

上述這些運動對腳踝是必須且不可或缺的，但必須集中精神在屈伸運動上的踝關節若還要包辦「內翻／外翻」運動的話，可能會對腳踝造成莫大負擔。因此「內翻／外翻」運動必須同時仰賴腳踝和腳踝下方的數個關節共同完成。另外，「外踝」所在位置稍微低於「內踝」，因此**內翻運動**（inversion）比**外翻運動**（eversion）輕鬆容易些。

• 與腳踝內翻／外翻運動有關的關節

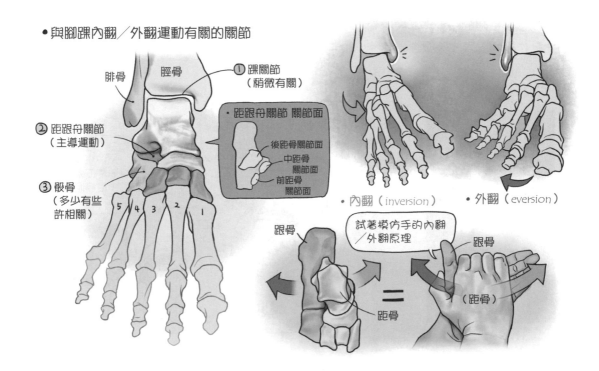

　　這時又有新的問題產生了。為什麼「內翻」比「外翻」順利呢？雖然無從得知正確理由，但唯一可以確認的是內翻範圍比外翻大，雙足輪番支撐體重時，體重落在內側會比較安定，走路時也比較輕鬆。

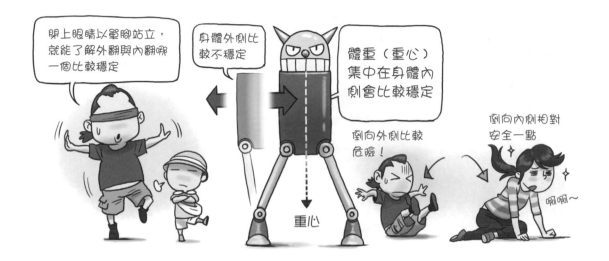

　　有趣的是手腕也會發生類似內翻／外翻的運動（外翻相當於旋前，內翻相當於旋後）。但手腕和腳踝完全相反，向「外側」彎曲的角度大於「內側」，也就是旋前運動的範圍較大。雖然以四隻腳行走時，手和腳同樣是「腳」，但前腳與後腳的功用不同，彎曲角度大的方向也不一樣。

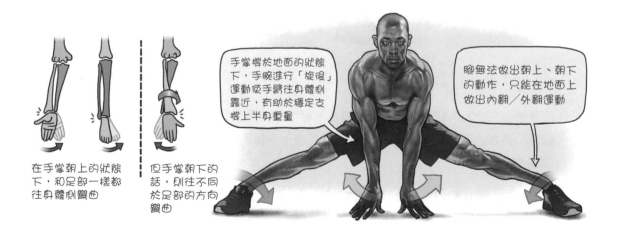

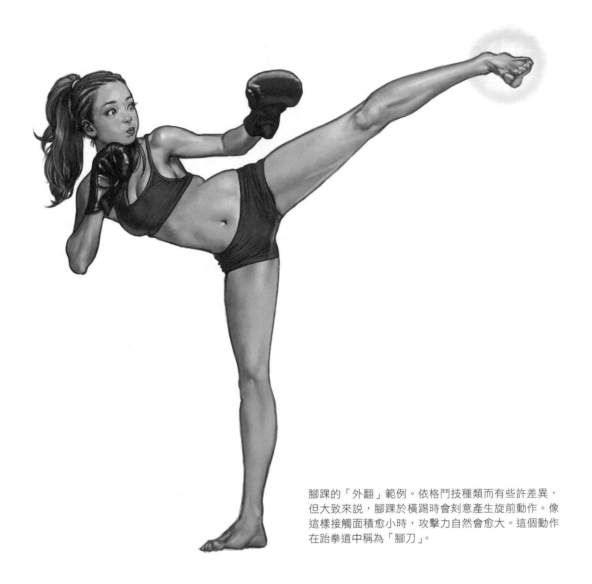

腳踝的「外翻」範例。依格鬥技種類而有些許差異，但大致來說，腳踝於橫踢時會刻意產生旋前動作。像這樣接觸面積愈小時，攻擊力自然會愈大。這個動作在跆拳道中稱為「腳刀」。

　　這個章節中只說明內翻／外翻運動，但實際發生在腳踝底下的動作並非如此單純。先前說過的「蹠屈」再加上「內翻／外翻」的話，可以進一步做到「外展／內收」（相較於手臂和手腕動作，足部動作較不明顯）。

　　人類的腳踝之所以能做出如此微妙的複雜動作，是為了讓「腳」集中火力在移動上，並且適應各種變化多端的環境。換句話說，「內翻／外翻」是為了因應這樣的需求所產生的動作。

■ 足部骨骼的詳細形狀與名稱

下圖為整體足部骨骼的形狀與細部名稱。大部分先前已經詳細說明過，這裡僅針對細部進一步解說。

請大家回想一下先前學過的部分，並以複習的概念繼續往下看。

❶ 種子骨（sesamoid bones）：如手與手腕骨骼章節中所說明，種子骨位在作用於腳趾彎曲的肌腱中，目的是減少肌腱與骨骼間的摩擦，並且順暢腳趾的屈曲運動。

❷ 載距突（sustentaculum tali）：跟骨內側的突起，是負責支撐距骨的構造。不同於用腳尖站立的四足類動物，人類用足底站立，全身體重落在腳跟，因此載距突承載了相當大的重量。換句話說，這個部位對人類的站立有著莫大的貢獻。

❸ 第五蹠骨粗隆（tuberosity of fifth metatarsal）：供「腓短肌」肌腱和足底的「足底腱膜」附著，明顯突出於足部外側（請參照P472）。

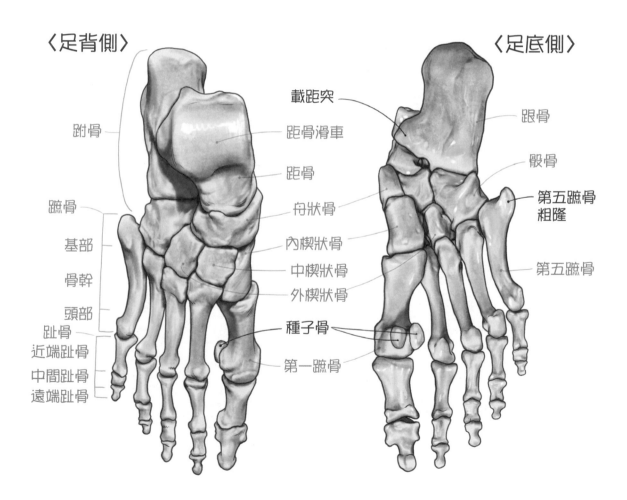

〈足背側〉　　　　　　　　　　　　　　　　〈足底側〉

跗骨

載距突
距骨滑車
距骨
舟狀骨
內楔狀骨
中楔狀骨
外楔狀骨
種子骨
第一蹠骨

跟骨
骰骨
第五蹠骨粗隆
第五蹠骨

蹠骨
基部
骨幹
頭部
趾骨
近端趾骨
中間趾骨
遠端趾骨

❹ 內踝關節面／外踝關節面（medial malleolus surface／lateral malleolus surface）：內踝關節面與脛骨形成關節，外踝關節面與腓骨下端形成關節。內踝關節面的位置比外踝關節面高一公分左右。

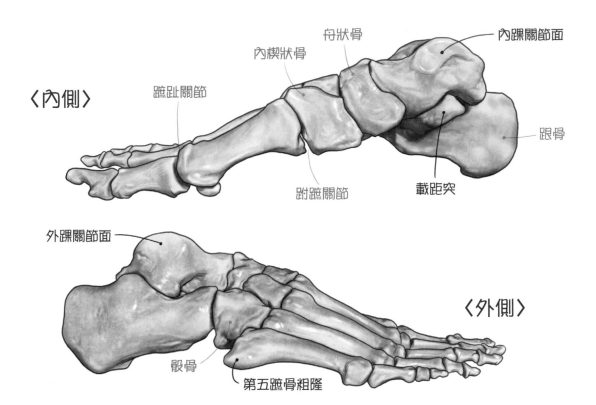

〈內側〉

舟狀骨
內楔狀骨
蹠趾關節
內踝關節面
跟骨
跗蹠關節
載距突

外踝關節面
〈外側〉
骰骨
第五蹠骨粗隆

■ 各種角度的足部骨骼形狀

下圖為各個不同角度所觀察的足部骨骼。請大家特別留意蹠趾關節處產生的足部屈曲運動。

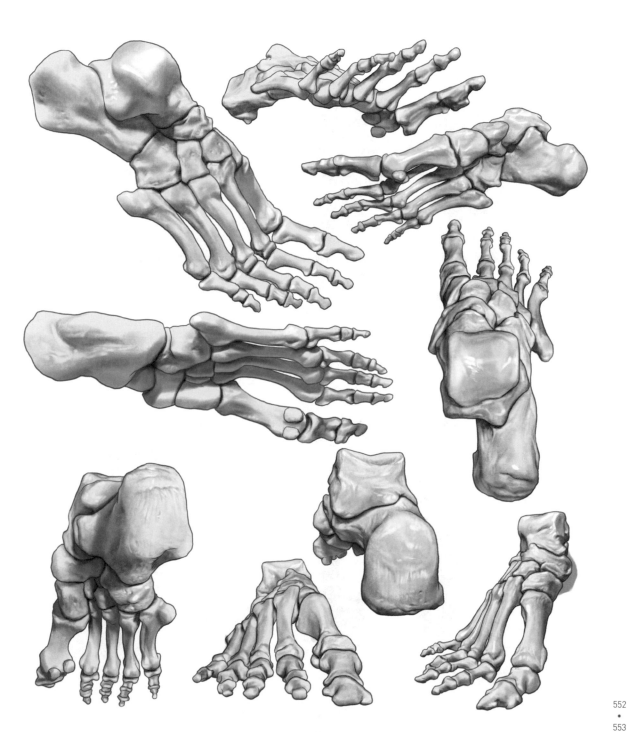

■ 試著畫足部

　　最初提到足部時曾說過「手」的形狀雖然看似複雜且有難度，但多樣化的動作一目了然，畫起來出乎意料地順手。另一方面，「足部」稱不上好畫，除了多半隱藏在鞋子裡，最大原因是我們對足部有過於根深蒂固的既有觀念。我想起以前擔任講師時發生的故事。

　　確實是同一個角色人物，但正面看起來比較高，背面看起來比較矮，這種不可思議的現象是初次學畫畫的學生常遇到的難題。藉這個機會，請大家一起來思考，下面這個人物適合搭配幾號足部呢？

　　從結論來說，正確答案是①②③都適合，差異在於從多遠的距離觀察人體。看著與觀察者視線等高的對象物臉部時，由於感受不到從遠處瞭望高樓的那種遠近感，因此就算靠近對象物也察覺不出有什麼變化。但平時總是貼於地面的足部可就不一樣了，形狀會依觀察者的視點所在而不同。

　　先不論這些問題的話，我們平時最熟悉的應該是③號足部。通常最先浮現於腦中的足部姿態，是低下頭看到的足背模樣。我們能透過轉動方式觀察各個角度的手部形狀，但除非特殊情況，否則我們觀察足部時只能看到「足背」。因此，儘管足部應該面向「前方」，我們還是習慣將足部畫成縱向細長形。

基於上述種種理由，難怪我們會對足部形狀產生「錯覺」。如同我們先前所學，足部必須支撐身體重量，因此形狀比手部更立體，從前、後、側面看到的形狀截然不同。若要畫簡單版的足部，可能比想像中還困難。

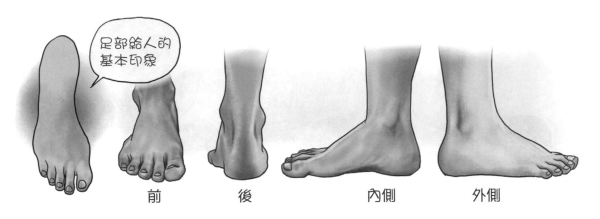

針對形狀隨觀察者視線而改變的足部，絕對不能只觀察單一形狀，必須熟悉不同角度下的多樣化外觀。另外也請大家牢記，不同於隱藏體內的胸廓或骨盆，足部骨骼形狀會直接影響「足部」外形。接下來，就讓我們開始畫各種角度的足部骨骼吧。請大家準備好紙和鉛筆。

❶ 畫足背骨骼

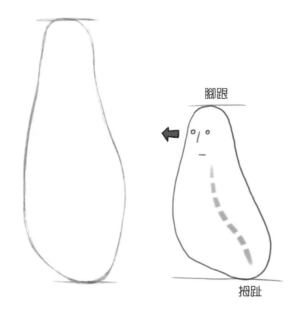

腳跟

拇趾

01. 先決定好腳趾尖至腳跟底的範圍，再像勾勒鞋墊般概略畫出整個足部外框。

特別注意一點，我們要在框架中畫足部骨骼，請如右圖所示，畫一個中心部位傾斜至一側，宛如長形「不倒翁」的形狀。

重點是腳跟稍微朝向外側，拇趾部位朝向內側。

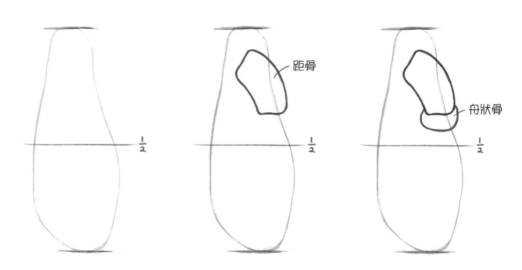

距骨

舟狀骨

02. 拉一條橫線將框架分成一半，並如圖所示在腳跟下方畫一個稍微朝外側彎曲的四方形。這個四方形是**距骨**，距骨不著地，座落於跟骨上方，因此沒有畫在步驟01的框架中沒關係。

完成距骨後，畫出緊接在距骨下方（腳尖方向）的**舟狀骨**。

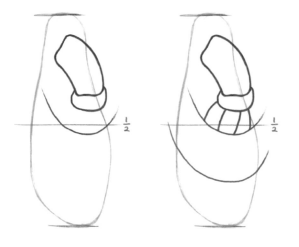

03. 如左圖所示，在整個足部的二分之一處畫一條大曲線。這條曲線是跟骨與蹠骨的分界線，也就是**跗蹠關節**的所在位置。

在跗蹠關節與舟狀骨之間畫四條線，分別是**外、中、內楔狀骨**。

在足部下半段（趾尖側）的中間再畫一條平行於跗蹠關節的曲線。這條新畫的曲線是蹠骨與趾骨的分界線，也就是**蹠趾關節**的所在位置。

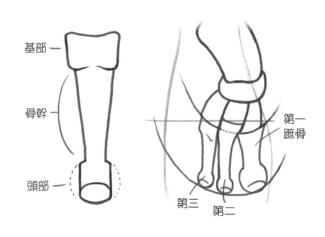

04. 參考左側的右圖，在兩條曲線中間畫蹠骨。

可以逐一從外、中、內楔狀骨延伸出來，但記得第一蹠骨要畫得大一些、粗一些。

另外，第二蹠骨基部要夾在第一和第三蹠骨之間。

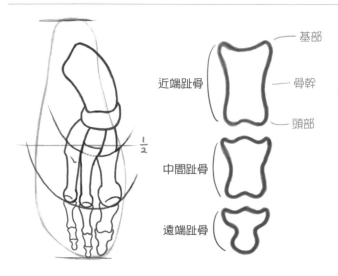

05. 接下來是趾骨。趾骨接續在蹠骨下方，如左圖所示，依近端、中間、遠端的順序畫。第一趾（拇趾）沒有中間趾骨，只有兩塊趾骨，而其他四趾都是三塊趾骨。

到這邊為止是足部內側的形狀。

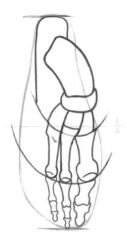

06. 接著畫足部**外側**。配合最初勾勒的腳跟線畫出跟骨。

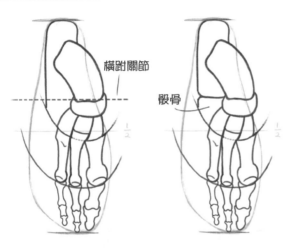

橫跗關節

骰骨

07. 沿著距骨與舟狀骨間的關節面畫一條直線。

這條線是跟骨與**骰骨**的分界線。也是**橫跗關節**的所在位置。

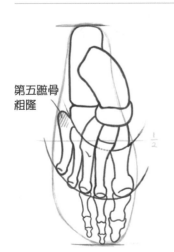

第五蹠骨粗隆

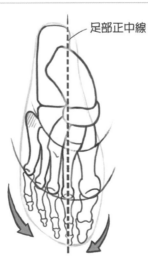

足部正中線

08. 同步驟04和05，依序畫出第四、第五蹠骨和趾骨，稍微向足部正中線，也就是第二趾靠攏，這樣的腳趾看起來比較自然。

需特別留意第四、第五蹠骨都始於骰骨，尤其**第五蹠骨**的基部（第五蹠骨粗隆）要**突出於外側**。

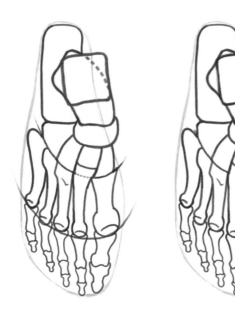

09. 最後在步驟02畫的距骨上，堆疊一塊稍微傾斜的四角形（距骨滑車），這樣就大功告成了。

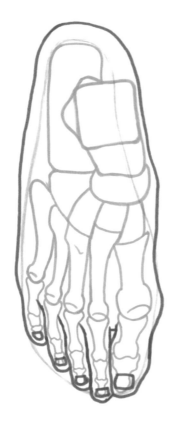

10. 在足部骨骼外圍畫實際足部的輪廓線，仔細觀察有無輪廓線的差異。特別是畫了輪廓線的腳趾和單純腳趾骨骼之間的不同之處。

❷ 畫內側骨骼

01. 如同畫足背骨骼的步驟，先決定足部前端（腳趾）至後端（腳跟）的範圍，並在大約一半之處畫一條基準線。

02. 畫一條弧度緩和的曲線，後半段稍微向上鼓起。這條曲線是**內側縱弓**。

03. 以步驟01的基準線為起點，畫一個形狀類似杏鮑菇的**框架**。

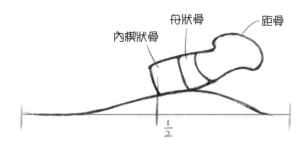

04. 將框架分成三等分，各為**內楔狀骨**、**舟狀骨**、**距骨**。

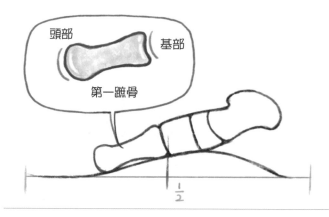

05. 畫出位於楔狀骨前方的**第一蹠骨**。相連於楔狀骨的蹠骨基部稍微向內凹陷，而相連於趾骨的蹠骨頭部則稍微向外凸出。

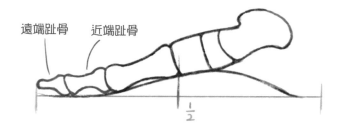

06. 接著畫**第一趾（拇趾）**趾骨。回想一下第一趾由近端趾骨和遠端趾骨構成。

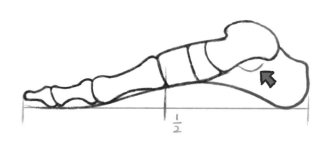

07. 再來是座落於距骨下方的跟骨，以及位在距骨正下方的**載距突**。

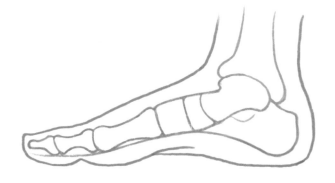

08. 畫出相連至距骨上方「距骨滑車」的脛骨後就完成了。

從這個角度觀察，理當看不到位於外側的腓骨。

❸ 畫外側骨骼

01. 如同畫內側骨骼的步驟，先決定足部前後位置，並在大約一半的地方畫一條基準線。

02. 在靠近後半段的部位畫一條弧度緩和的曲線。這條曲線是**外側縱弓**。

外側縱弓的高度比內側縱弓稍微低一些。

03. 將後半段大致分成三等份，從三分之一處向後畫出**跟骨**形狀。

04. 另外也從三分之一處畫一條傾斜角度約四十五度的斜線。這條斜線是**骰骨**和前方**蹠骨**的分界線。

05. 以步驟04畫的斜線內側為基準，畫出骰骨。暫時不要擦掉這條斜線。

06. 接著在骰骨前面畫第五蹠骨。記得第五蹠骨粗隆的突出部位要稍微拉長一些。

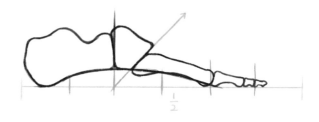

07. 畫第五趾趾骨。第五趾最短，從腳跟至小趾的長度大約是整個足部的六分之五。

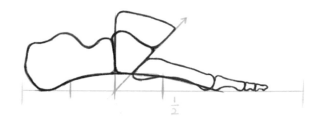

08. 再回到骰骨部位。如圖所示，在骰骨上方畫一個四方形。

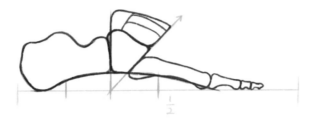

09. 從外側觀察時，這個部位包含**舟狀骨**、
內、中、外楔狀骨。

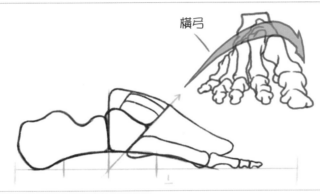

橫弓

10. 在楔狀骨前方畫一個三角形，這個區域是
蹠骨部位。

橫弓在拇趾側的傾斜角度最大，因此從外
側觀察時，可以看到內側的蹠骨呈階梯狀
排列。

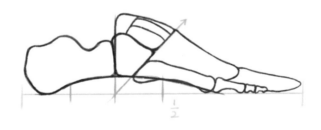

11. 接下來是趾骨，長度不能超過一開始設定
好的整體足部長度。

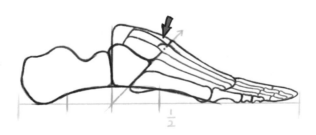

12. 如左圖所示，在蹠骨和趾骨區塊內畫線，
畫出一塊一塊的蹠骨和趾骨。

特別留意第二趾的基部要突出至楔狀骨部
位（如箭頭所示）。

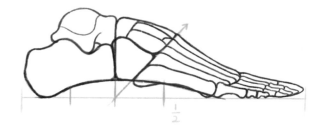

13. **距骨**座落在跟骨上，兩塊骨骼像拼圖零片般緊密拼合在一起。

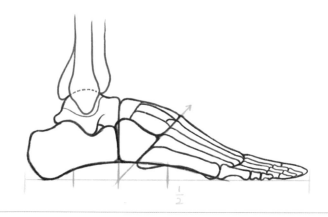

14. 在距骨上面畫腓骨下端的**外踝**和位於腓骨後方隱約可見的脛骨。這樣外側骨骼就完成了。

15. 畫出足部輪廓。第一趾微微上揚，其他四趾則緊貼於地面上。

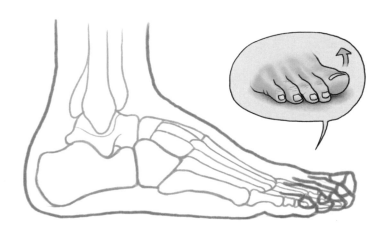

❹ 正面角度的骨骼

01. 畫正面角度的足部之前,先畫一條縱向參考線(這條參考線相當於從正面看到的足部高度)。

02. 以參考線為基準,如右上圖所示在上端畫一個梯形,這個梯形是包含**距骨**在內的跗骨區域。

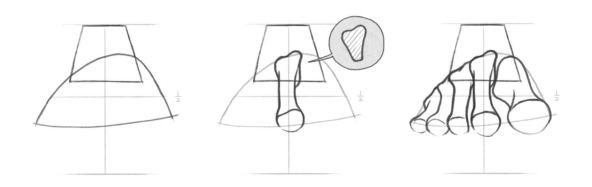

03. 接著畫**蹠骨**。如左圖所示,在整個足部的中間區域畫一個半圓形框架,外側弧度緩和,內側弧度陡峭。這個半圓形相當於足部的**橫弓**。

04. 畫好框架後,如中間圖所示,於框架內的足部正中線位置畫**第二蹠骨**。配合框架底部的位置畫出第二蹠骨的基部。

05. 以第二蹠骨為基準點,畫出位於外側與內側的其他**蹠骨**。其實應該先畫蹠骨的起點──楔狀骨和骰骨,但從這個角度看不清楚這些骨骼,因此省略不畫。

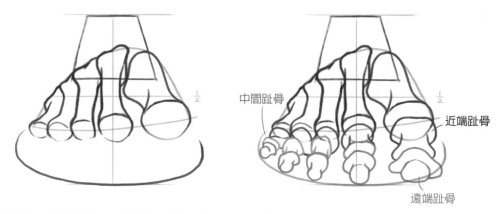

中間趾骨

近端趾骨

$\frac{1}{2}$

遠端趾骨

06. 接著畫趾骨。如左圖所示，以參考線下端為基準，先畫一條橢圓形的基準線，然後從第一趾依序畫出各趾趾骨。

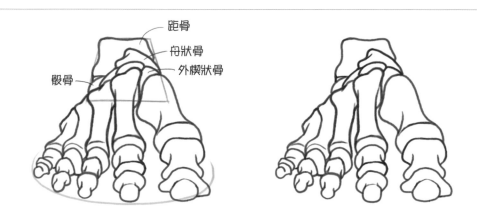

距骨

舟狀骨

外楔狀骨

骰骨

07. 最後將梯形（步驟02中畫的）蹠骨區域中的每種骨骼清楚畫出來，再擦掉參考線後就完工了。

08. 在骨骼外側畫足部外觀的輪廓。

❺ 背面角度的骨骼

01～02. 以十字參考線為基準，畫一個梯形，這個梯形是距骨背面的形狀。

03. 從距骨外側角的邊緣畫一個向下延伸且外側平坦的跟骨。如右側圖所示，從距骨與跟骨的相連部位畫一個向內側突出的載距突。

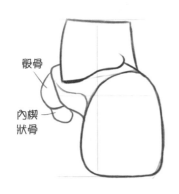

骰骨

內楔狀骨

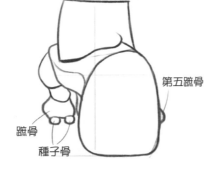

第五蹠骨

蹠骨

種子骨

↑ **04～05.** 如圖所示，依序畫出骰骨、內楔狀骨、蹠骨和種子骨。從這個角度隱約看得到位於外側的第五蹠骨粗隆。

↗ **06.** 最後稍微調整一下位於距骨上端的距骨滑車形狀就完成了。

← **07.** 畫出骨骼外側的足部背面輪廓，一般來說，腳跟部位會稍微向外側突出。

足部特有的肌肉

和手部一樣，足部骨骼也有固有肌附著，只是人類的足部功能比手部單純，因此肌肉略有不同。舉例來說，足部沒有手部特有的「對掌肌」，以及足背肌肉比手臂肌肉發達等等。

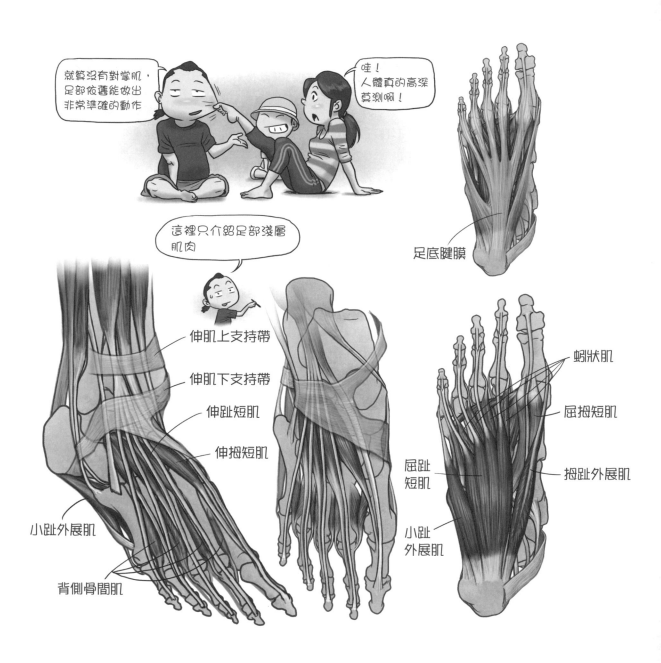

■ 將肌肉拼裝到足部各部位

　足背肌肉其實不多，看似複雜的
原因並非足背本身的肌肉，而是延
伸自小腿肌肉的長肌腱遍布整個足
部。

　請試著回想一下小腿部位的肌
肉，並以複習的概念依序將肌肉拼
裝至足部。紅色代表足部固有肌，
藍色代表小腿肌肉的肌腱。

❶ 足部骨骼（足背側）

(bones of foot)

※「m.」是 muscle 的縮寫

**01. 腓短肌（肌腱）、
　　 腓長肌（肌腱）、蹠肌**
（（tendon）peroneus brevis m.／（tendon）
peroneus longus m.／plantaris m.）

02. 背側骨間肌
（dorsal interossei m.）

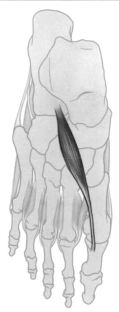

03. 伸拇短肌
（extensor hallucis brevis m.）

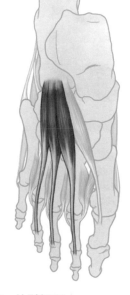

04. 伸趾短肌
（extensor digitorum brevis m.）

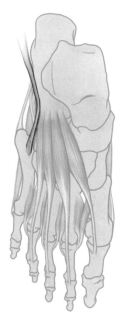

05. 第三腓肌（肌腱）

（（tendon）peroneus tertius m.）

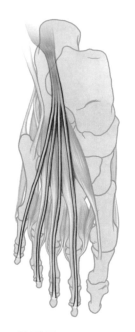

06. 伸趾長肌（肌腱）

（（tendon）extensor digitorum longus m.）

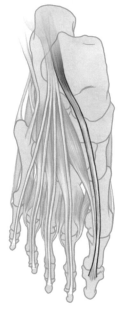

07. 伸拇長肌（肌腱）

（（tendon）extensor hallucis longus m.）

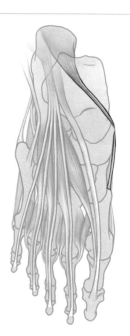

08. 脛前肌（肌腱）

（（tendon）tibialis anterior m.）

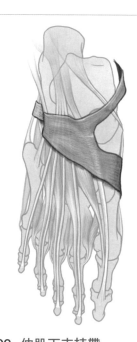

09. 伸肌下支持帶

（inferior extensor retinaculum）

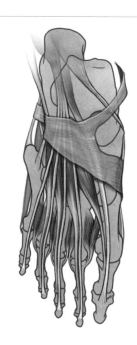

10. 足背完成

接下來是足底部位。和足背一樣有始於腓骨的肌肉附著，請詳細確認附著處後畫出來。

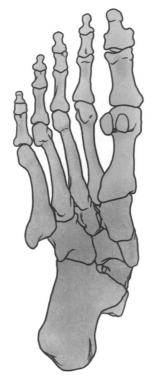

② 足部骨骼（足底側）

（bones of foot）

01. 背側骨間肌

（dorsal interossei m.）

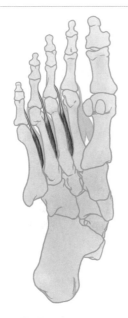

02. 骨間足底肌
（plantar interossei m.）

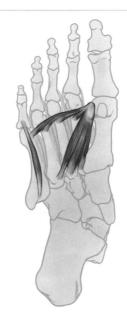

03. 屈小趾短肌／拇趾內收肌

（flexor digiti minimi brevis m.／adductor hallucis m.）

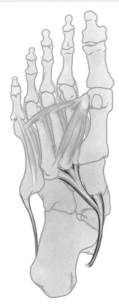

04. 腓短肌（肌腱）／脛後肌（肌腱）

（（tendon）peroneus brevis m.／（tendon）tibialis posterior m.）

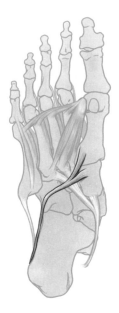

05. 腓長肌（肌腱）
（(tendon) peroneus longus m.）

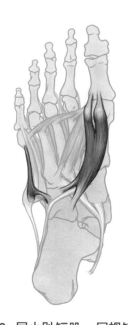

06. 屈小趾短肌、屈拇短肌
（flexor digiti minimi brevis m.／flexor
hallucis brevis m.）

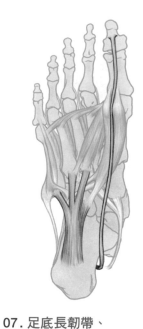

07. 足底長韌帶、
　　屈拇長肌（肌腱）
（long plantar ligament／(tendon) flexor
hallucis longus m.）

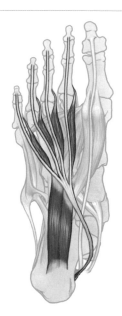

08. 屈趾長肌（肌腱）、
　　蚓狀肌、蹠方肌
（(tendon) flexor digitorum longus m.／
lumbrical m.／quadratus plantae m.）

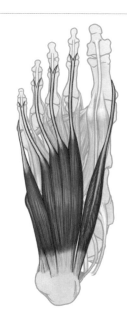

09. 小趾外展肌、
　　屈趾短肌、拇趾內收肌
（abductor digiti minimi m.／flexor
digitorum brevis m.／adductor hallucis
m.）

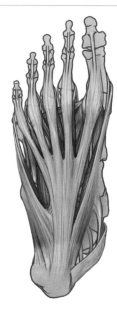

10. 足底腱膜、屈肌支持帶
　　一足底完成
（plantar aponeurosis／flexor
retinaculum）

從內側斜向觀察足部。若一個圖中有兩塊以上的肌肉，表記方式為由上至下，由左至右。

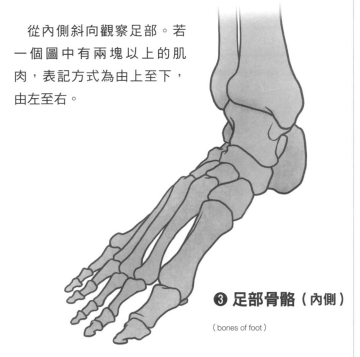

❸ **足部骨骼（內側）**

（bones of foot）

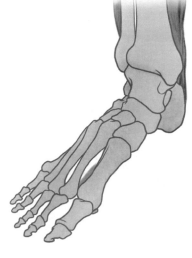

01. 腓短肌、屈趾長肌、阿基里斯腱

（peroneus brevis m.／flexor digitorum longus m.／achilles tendon）

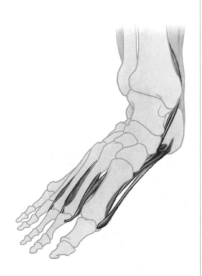

02. 屈拇短肌、足底腱膜、脛後肌（肌腱）、屈趾長肌（肌腱）

（英文名稱省略）

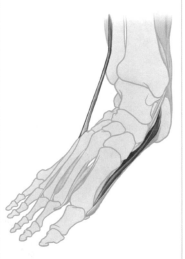

03. 第三腓肌（肌腱）、拇趾外展肌

（（tendon）peroneus tertius m.／abductor hallucis m.）

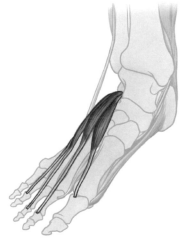

04. 伸趾短肌、伸拇短肌

（extensor digitorum brevis m.／extensor hallucis brevis m.）

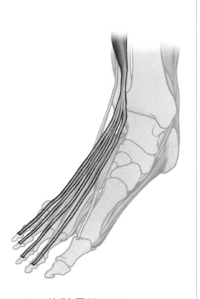

05. 伸趾長肌（肌腱）
（（tendon）extensor digitorum longus m.）

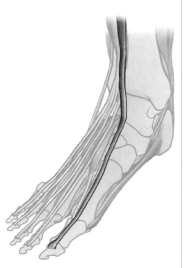

06. 伸拇長肌（肌腱）
（（tendon）extensor hallucis longus m.）

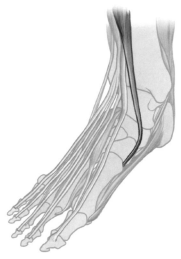

07. 脛前肌（肌腱）
（（tendon）tibialis anterior m.）

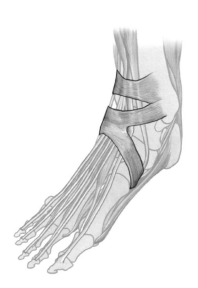

08. 伸肌上／下支持帶
（superior／inferior extensor retinaculum）

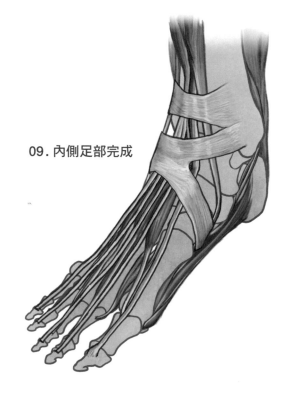

09. 內側足部完成

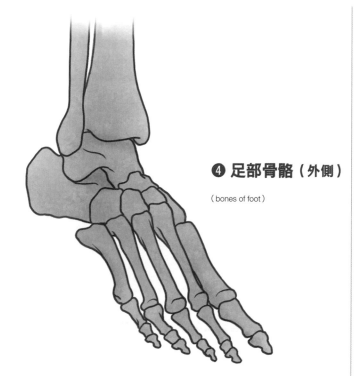

❹ 足部骨骼（外側）

（bones of foot）

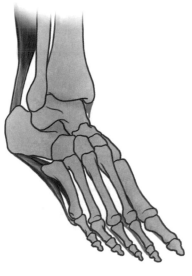

01. 小趾外展肌、阿基里斯腱

（abductor digiti minimi m.／achilles tendon）

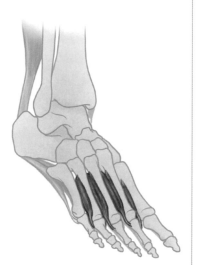

02. 背側骨間肌

（dorsal interossei m.）

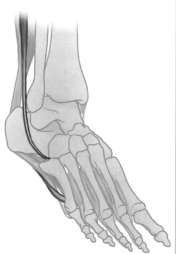

03. 腓長肌（肌腱）、**足底腱膜**

（（tendon）peroneus longus m.／plantar aponeurosis）

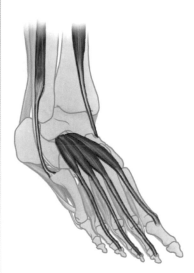

04. 腓短肌（肌腱）、
伸拇短肌、伸趾短肌、
脛前肌（肌腱）

（英文名稱省略）

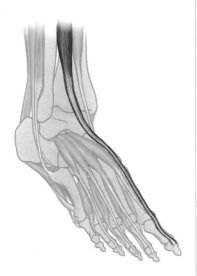

05. 伸拇長肌（肌腱）
（（tendon）extensor hallucis longus m.）

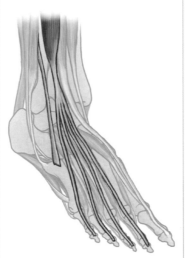

06. 第三腓肌（肌腱）、
　　伸趾長肌（肌腱）
（（tendon）peroneus tertius m.／
（tendon）extensor digitorum longus m.）

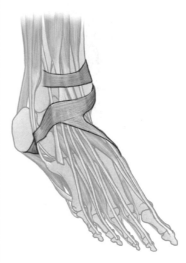

07. 伸肌上／下支持帶
（superior／inferior extensor retinaculum）

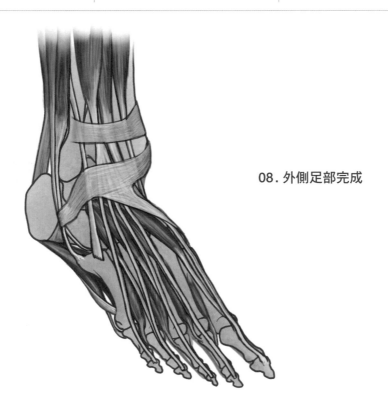

08. 外側足部完成

畫報／Painter 9 pencil brushes／2011

小腿後方的比目魚肌和腓腸肌收縮以提起腳跟的「蹠屈」姿勢，不僅使小腿看來纖細，又因為足背和脛部間的區分不明
顯，進而使整隻腳在視覺上更加修長。高鞋跟的鞋（高跟鞋）是能有效維持這個姿勢的道具。

試著畫鞋子

■ 為什麼是鞋子呢？

　　在這之前我們畫過從各種不同角度觀察的多樣化足部骨骼形狀，大家有什麼想法嗎？雖然有些繁瑣，但相信大家今後肯定會以不同於過往的觀點去看待我們的足部。另外，若大家確實跟著書按部就班畫好每個角度的足部，現在應該已經駕輕就熟。畢竟如先前內容所述，足部和手不一樣，沒有太多顯眼的動作，只要能完美呈現立體的「足部」形狀就已經非常了不起了。

一般來說，這種形狀也看得出是「足部」…

這樣看起來更有氣勢！

動作華麗的手有所謂的「基本姿勢」，但足部並沒有足以代表的「基本姿勢」

← 基本姿勢

形狀很自然，卻沒有任何特色的足部

　　不過老實說，的確有方法能使足部看起來「更像足部」。比起手部多樣化的動作，足部顯得單純許多，但這些單純動作對維持全身平衡來說影響甚鉅。

　　最具代表性的動作是蹠趾關節負責的背屈和蹠屈。

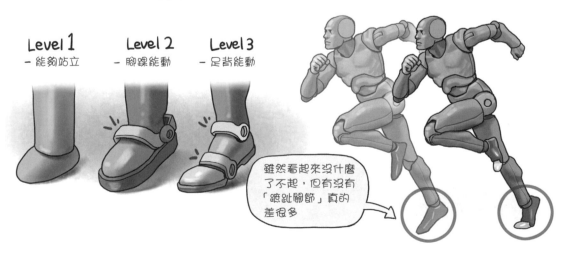

Level 1
– 能夠站立

Level 2
– 腳踝能動

Level 3
– 足背能動

雖然看起來沒什麼了不起，但有沒有「蹠趾關節」真的差很多

　如先前所述，**蹠趾關節**的動作是足部本身最大的基本動作，製作鞋子時必須優先考慮這個部位的動作。另一方面，比起打赤腳，大家更熟悉穿著鞋子的模樣，平時務必仔細觀察鞋子。

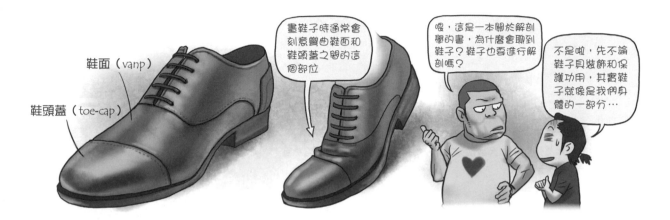

鞋面（vanp）

鞋頭蓋（toe-cap）

　單是鞋子，人類穿在身上的衣服也一樣，除了保護身體不受外來的物理性刺激，同時也具有隱藏身體弱點，讓身體發揮最大可能性的功用。基於這個緣故，即便鞋子非關解剖，仔細觀察絕對有助於深入了解足部形狀。再加上我們若有足部骨骼的基本概念，肯定對學習有加分效果。好了，大家準備好畫鞋子了嗎？

　米開朗基羅在創造西斯汀禮拜堂壁畫時，對於一般人抬頭仰望也看不到的細節仍堅持要一一修正至完美，當時他的助手曾抱怨嫌麻煩，但米開朗基羅這麼對他說：「神知道，我知道。」雖然我不知道神是否真的存在於世上，但唯一可以確認的是製作鞋子的職人們真的非常認真地仔細觀察鞋子的每一個細節。

❶ 畫帆布運動鞋

01. 在小腿下端畫內側微微上揚的橢圓形踝部骨骼，並大致決定整個足部的大小。

02. 畫跗骨和蹠骨構成的足背。重點在愈下方的部分幅度愈寬。

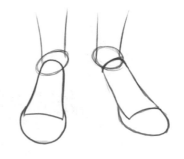

03. 畫出有點包覆足背的腳趾，像是稍微向內側突出的半圓形。

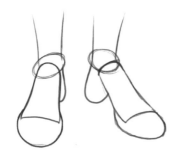

04. 緊接著是腳跟。跟現實中的跟骨相比，有點浮在空中的感覺。

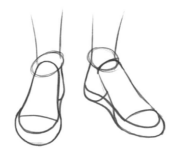

05. 畫條線將腳跟和腳尖連起來，記得線條稍微向內凹。這個部位是內側縱弓。

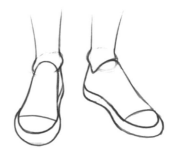

06. 用橡皮擦小心擦掉重疊的草稿線。到這個步驟已經很像鞋子了吧。

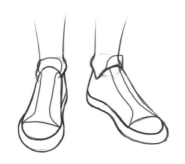

07. 畫出「鞋舌」和繫鞋帶的內側部分。

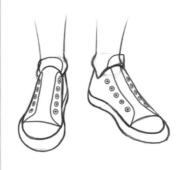

08. 畫出鞋帶孔。一般運動鞋兩側各會有五～七個鞋帶孔。

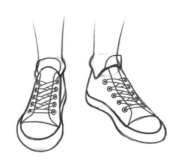

09. 畫出鞋帶呈左右交叉的「X」字形。注意最下方的鞋帶呈「一」字形。

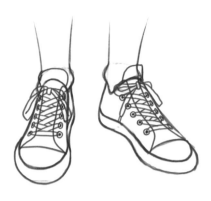

10. 在鞋帶最上方畫一個打結用的蝴蝶結。

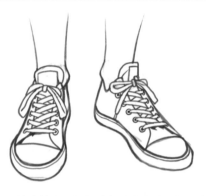

11. 用橡皮擦小心擦掉重疊的草稿線，然後畫出帆布運動鞋特有的鞋底和鞋舌細節。

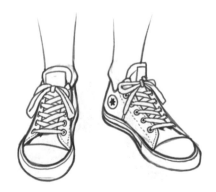

12. 最後追加縫線和商標符號等裝飾，逼真的帆布運動鞋就完成了！

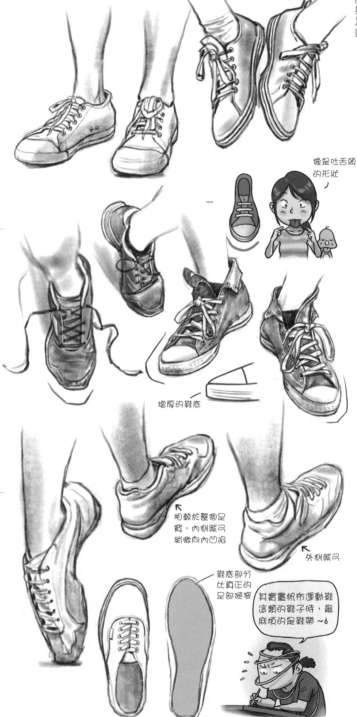

像是吐舌頭的形狀

增厚的鞋底

相較於整個足寬，內側縱弓稍微向內凹陷

外側縱弓

鞋底部分比真正的足部狹窄

其實畫帆布運動鞋這類的鞋子時，最麻煩的是鞋帶～♪

VI

腳與足部

582
•
583

❷ 畫皮鞋

01. 一開始的畫法和帆布運動鞋的步驟01～03相同，但鞋頭會比帆布運動鞋尖一些。

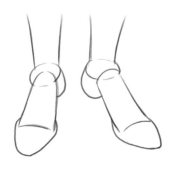

02. 畫出偏圓形的腳跟。腳跟底部有支撐用的鞋跟，所以稍微畫小一點沒關係。

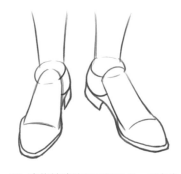

03. 畫條線連接腳跟和腳尖，並畫出鞋跟和腳尖部分的鞋底。

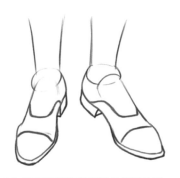

04. 輕輕擦掉和腳踝重疊的草稿線，如圖所示地清楚畫出皮鞋中央的鞋面區塊。

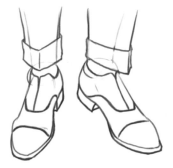

05. 畫出覆蓋脛部的褲管，以及由鞋子兩側向前延伸的鞋帶片。

06. 畫出鞋帶和蝴蝶結。在鞋面中央畫幾條皺摺。

07. 最後在腳踝下方畫出隱約可見的部分鞋舌，皮鞋的基本線條就大致完成了。

08. 皮鞋多半由帶有光澤的皮革製成，所以關鍵在於畫出皮鞋特有的光澤感。

09. 整體塗黑再稍加擦拭一下以營造高光部分。皮鞋大功告成。

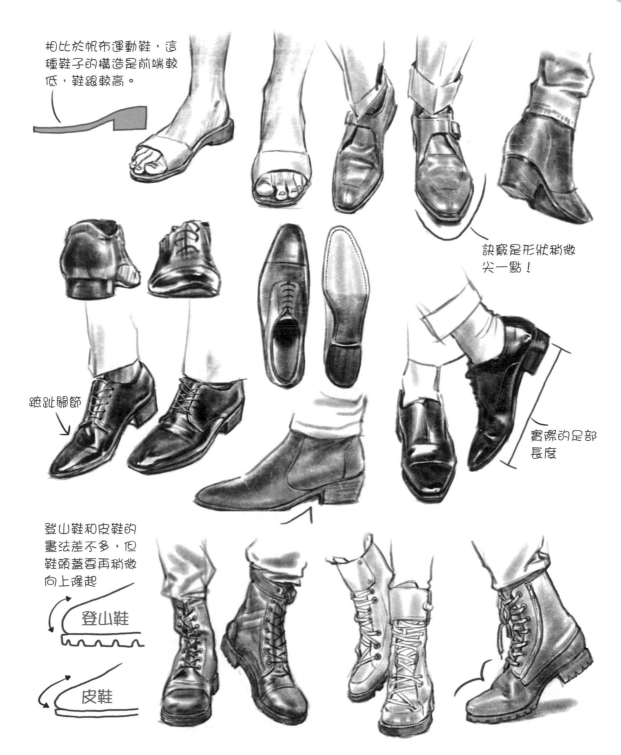

相比於帆布運動鞋，這種鞋子的構造是前端較低，鞋跟較高。

訣竅是形狀稍微尖一點！

蹠趾關節

實際的足部長度

登山鞋和皮鞋的畫法差不多，但鞋頭蓋要再稍微向上隆起

登山鞋

皮鞋

❸ 畫高跟鞋

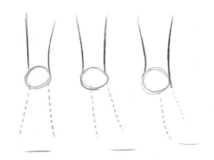

01. 一開始的畫法和帆布運動鞋相同，先大致決定脛部、踝部及其下端整個足部的大小。

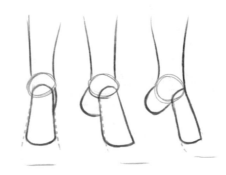

02. 勾勒足背和腳跟的輪廓。

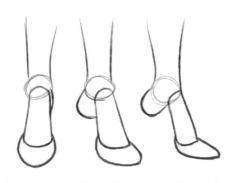

03. 畫出包覆足背前端的腳趾區塊。腳跟部位會向上提，因此足部的蹠趾關節處呈彎曲狀態。

04. 畫條線連接腳跟和腳趾根部，並在腳跟下方畫鞋跟。

05. 用橡皮擦小心擦掉重疊的草稿線和多餘線條。

06. 清楚畫出區隔高跟鞋和足部的線條。

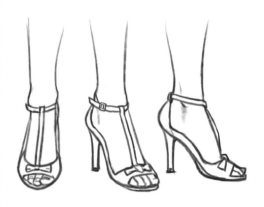

07. 以朦朧筆觸畫出腳踝部位的骨骼。到這個步驟為止,我們畫的是一般高跟鞋的基本形狀。

08. 以基本形為基準,追加或刪減各種裝飾,就能設計出多樣化的鞋款。

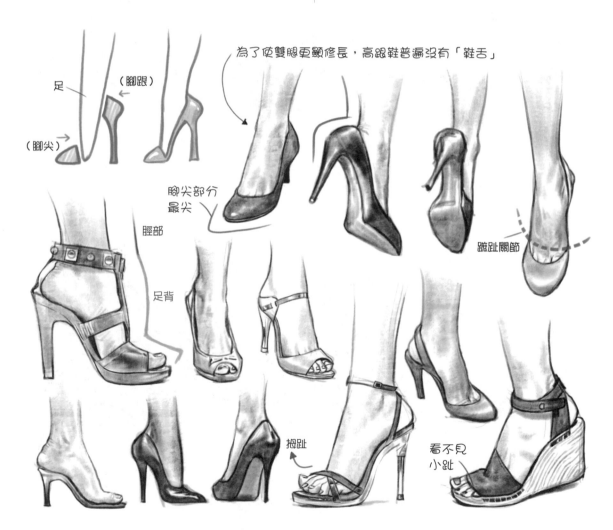

為了使雙腿更顯修長,高跟鞋普遍沒有「鞋舌」

足
(腳跟)
(腳尖)
腳尖部分最尖
脛部
足背
蹠趾關節
拇趾
看不見小趾

■簡單版的足部與鞋子畫法

　　確實跟著本書學習畫鞋子的人，真的要跟您們說聲辛苦了。鞋子原本就不是大家最關注的部位，因此更需要仔細觀察，但我們或許有點練習過度（？）了，任何領域在認真學習過後，都需要一定時間的「消化期」才能真正完全吸收。現在請大家無須刻意回想，想不起來也沒關係，就用吃甜點般的輕鬆心情，繼續邁向下一個工程吧。

　　比起寫實又精緻的圖畫，**簡單版往往容易被小看。但事實上，除非十分瞭解對象物的構造，否則無法輕易畫出簡單版**。相信大家仔細觀察過漫畫或插畫中的足部表現，應該就能理解我的意思。畢竟所謂簡單版，就是將足部這個構造物的外形特徵以Q版方式呈現。

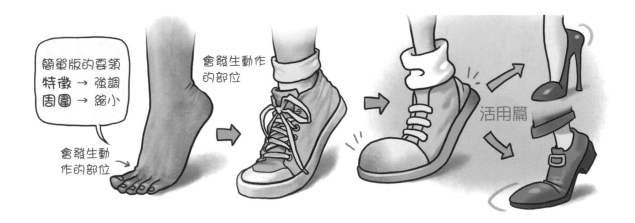

另一方面，就如先前所描述，足部是安全支撐身體最有效的器官，理當容易受到身體形狀與功能的影響。因此畫角色人物的全身畫時，足部特徵會更顯鮮明。

左手邊是美式，右手邊是日式動畫中常見的典型角色人物範例。除了足部表現外，光從人體也能看出東西方在處理簡單版畫作時，強調的重點部位不盡相同。

足部先到此告一段落。足部是種結構比功用更難以理解的器官，但無論在解剖學、生理學，甚至藝術上都具有多重意義。對於這種神祕的構造物，再次重新思考、重新仔細觀察，或許就是對處處關照我們的足部最好的報恩方式吧。

今晚機會難得，讓我們帶著滿滿的愛好好按摩一下足部，輕鬆悠閒度過美好時光吧。

MUSE / painter12 / 2016

VII
全身

人類的完全姿態

在數百、數千萬年間，包含人類在內的地球上所有動物為了在競爭
中求生存，不斷自我削減、增加、調整自己的身體直至現今。

然而現在的自己並非最終完成姿態。
如同先前的各種調整，人類今後依然會持續不斷改變。

網羅至今學過的所有知識，
透過「創造」人類的過程，
仔細玩味發生在我們身體上的悠久歷史，
也試著想像下一代的人類嶄新姿態吧。

全身骨骼

■ 全身骨骼的畫法

　　終於到了畫全身骨骼的時候了。這次畫的不是部分骨骼，而是全身，不禁令人擔心自己是否有能力做到，然而我們只需要將先前畫過的各部分組裝起來，所以大家無須過於緊張。

　　這次要畫出全身所有骨骼，請大家如同先前畫肌肉般，準備好紙、鉛筆、繪畫燈箱和描圖紙。這些都是為了畫出整體框架所需的繪畫工具。

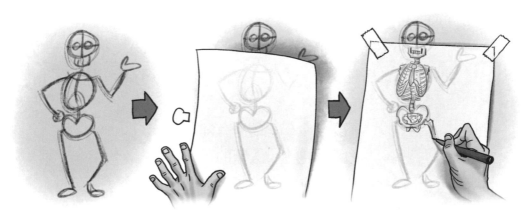

| 1.決定好整體框架 | 2.擺上描圖紙 | 3.畫出骨骼細部 |

　　對專攻人體的人來說，畫全身骨骼是學習過程中務必實際操作過一次的工程，但就算只是單純學習肌肉，熟知全身骨骼也是絕對欠缺不了的一環。現在請大家以總複習的心態，輕鬆畫出全身骨骼吧。

01. 頭和脊柱部分。像是畫一隻蝌蚪，但注意從側面觀察時，脊柱會有**兩處明顯的彎曲弧度**。

02. 從側面觀察位於脊柱中間的**胸廓**時，下端部位稍微向前突出。到這邊為止是**體軸骨骼**。

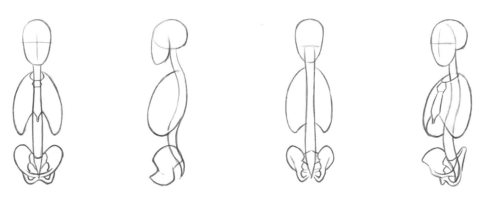

03. 畫出位於脊柱下端的**薦骨**與**骨盆**。比起頭和胸廓，這個部位更需要準確性。

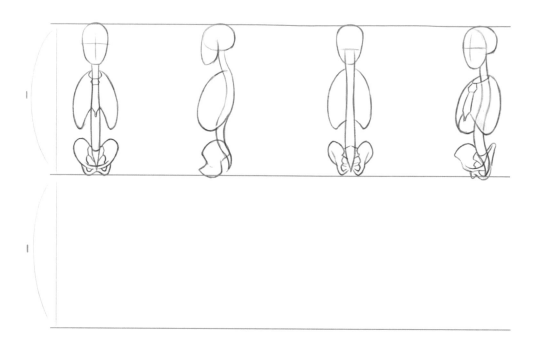

04. 畫好骨盆等同完成上半身。在與上半身長度相同的距離畫一條基準線，這個區域為下半身，也就是雙腳。

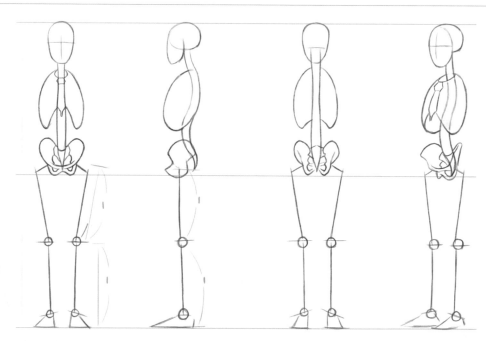

05. 如圖所示將下半部區域分成二等分，上端為股骨，下端為脛部與足部。照道理股骨應該比小腿部位長，但小腿加上足部高度，大約會與股骨的長度相同。另外，大腿和脛部相比，大腿比較偏向「Y」字形，而不是「11」字形。

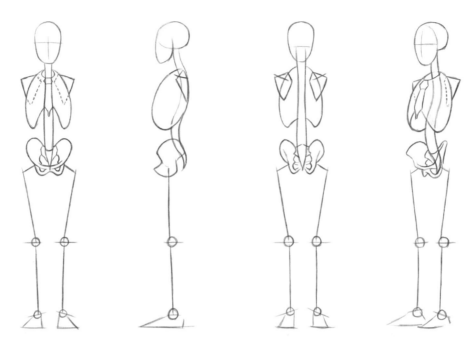

06. 在胸廓後上方約二分之一處畫肩胛骨，並在肩胛骨上端畫出斜向的肩胛棘。

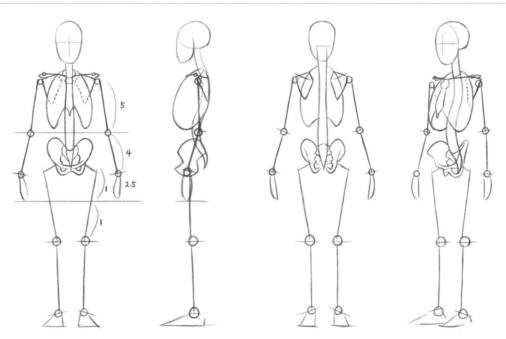

07. 畫出連結胸骨頭與肩胛骨上端（肩峰）的鎖骨，這個部位稱為肩胛帶。以肩胛帶為基準點，依序畫出肱骨→
前臂骨骼→手部，畫的時候格外留意比例。比例正確無誤的話，指尖應該會位在大腿二分之一處的高度。

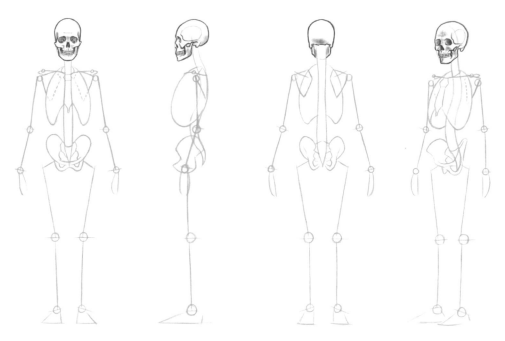

08. 取一張描圖紙置於剛才畫好的素描上方，從顱骨開始依序畫出各部位細節。如何畫出含顱骨在內的各部位，請參考之前說明過的方法。

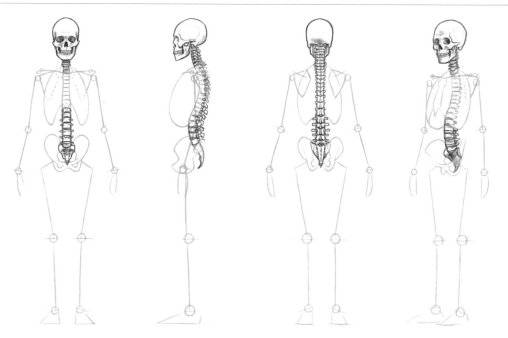

09. 接著畫脊椎。我個人覺得這個部位最複雜且瑣碎，需要耐著性子慢慢畫出一塊塊的脊椎。重疊於胸廓的部位，下筆時的筆觸要稍微淡一些。

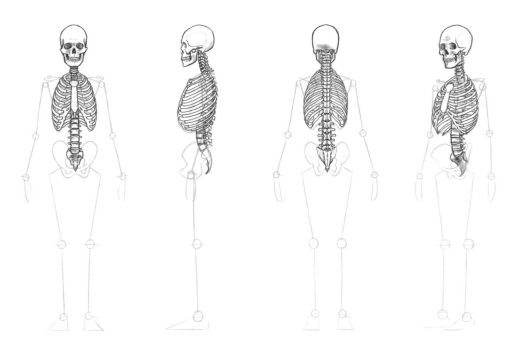

10. 從脊柱的胸椎開始，依序畫出每一根連接至正面胸骨的肋骨。這個部位同樣複雜且繁瑣，若能在肋骨間的空白處先輕描草稿線，有助於輕鬆畫出根根分明的肋骨。

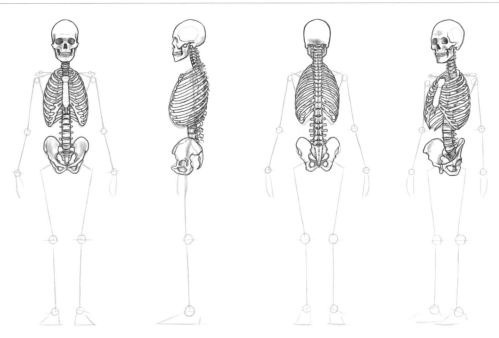

11. 接下來是骨盆。畫中的骨盆比較接近男性，如果是女性骨盆，則要再向兩側延伸，然後恥骨往下一點，薦骨往上一點。

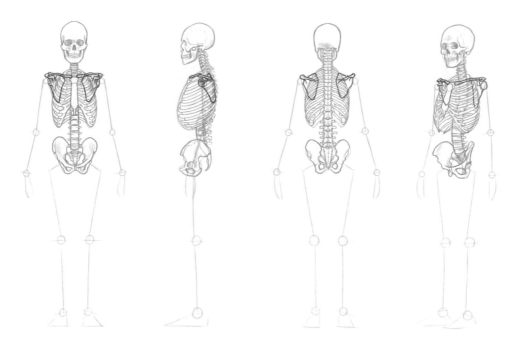

12. 畫出連接胸骨側鎖骨與背面側肩胛骨的肩胛帶。重疊於胸廓的部分，請用削尖的橡皮輕輕擦拭。肩胛骨下端大約位在第七、八節胸椎處，僅供大家參考。

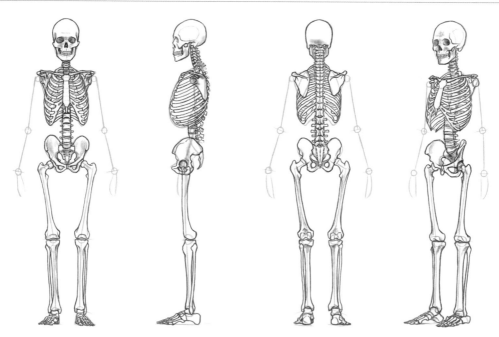

13. 接下來是雙腳骨骼。先畫起自骨盆髖臼的股骨，然後依序畫出脛骨、腓骨、足部骨骼。

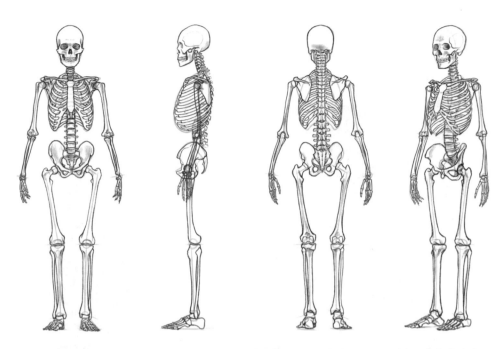

14. 最後從肩胛骨的關節盂開始，依序畫出肱骨→尺骨→橈骨→手部骨骼。不將前臂畫成解剖學姿勢（旋後狀
態），是因為旋前或旋後狀態都不是一般手臂最自然的姿勢。

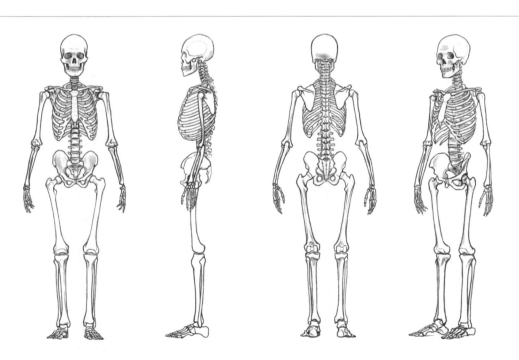

15. 完工。

■ 完成後的全身骨骼形狀

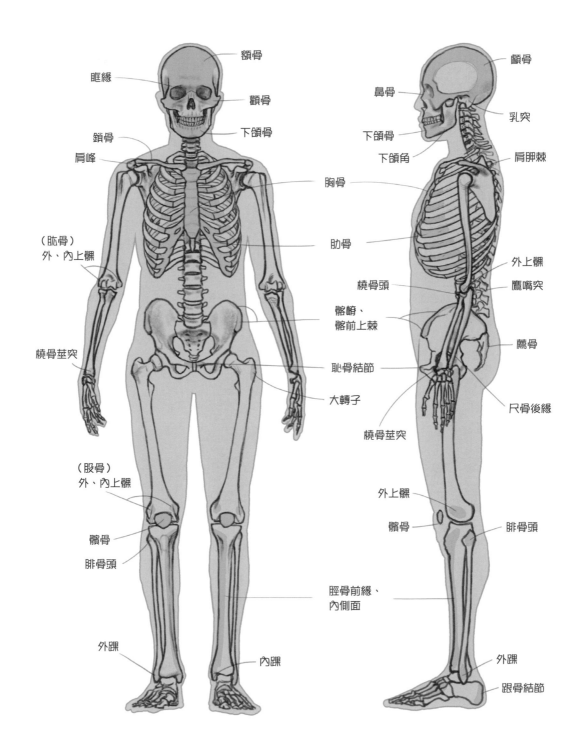

額骨
眶緣
顴骨
下頷骨
鎖骨
肩峰
胸骨
肋骨
（肱骨）
外、內上髁
橈骨莖突
髂嵴、
髂前上棘
恥骨結節
大轉子
（股骨）
外、內上髁
髕骨
腓骨頭
脛骨前緣、
內側面
外踝
內踝

顱骨
鼻骨
乳突
下頷骨
下頷角
肩胛棘
外上髁
鷹嘴突
橈骨頭
薦骨
尺骨後緣
橈骨莖突
外上髁
髕骨
腓骨頭
外踝
跟骨結節

取一張描圖紙置於完工的全身骨骼圖上，試著畫出實際的人體輪廓。圖中的藍色部分代表形狀會呈現在體表，而且用手觸摸便能加以確認的部位。

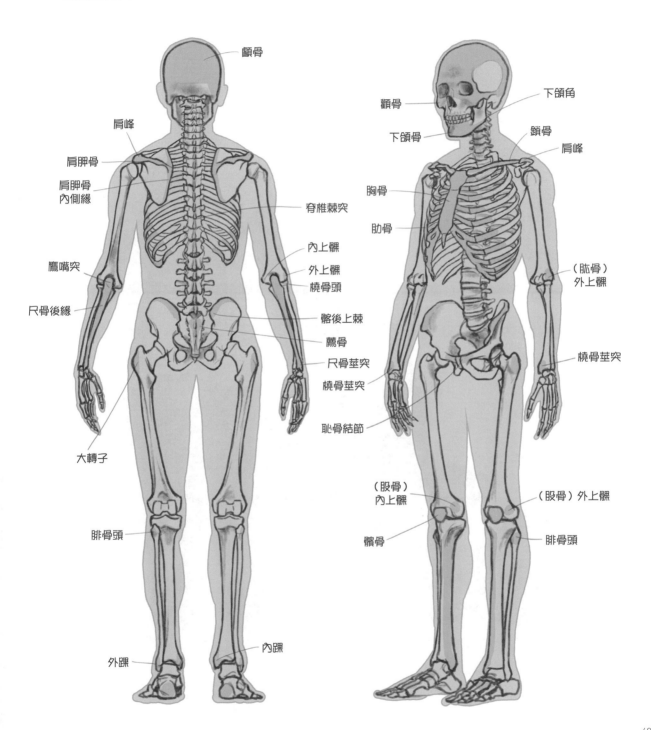

顱骨

肩峰

肩胛骨

肩胛骨
內側緣

脊椎棘突

內上髁
外上髁
橈骨頭

鷹嘴突

尺骨後緣

髂後上棘

薦骨

尺骨莖突

橈骨莖突

大轉子

腓骨頭

內踝

外踝

顴骨

下頜骨

胸骨

肋骨

髖骨

顴骨

下頜角

鎖骨

肩峰

（肱骨）
外上髁

橈骨莖突

恥骨結節

（股骨）
內上髁

髕骨

（股骨）外上髁

腓骨頭

一般論／Painter 11／2015

全身肌肉的畫法

接下來將肌肉拼裝至全身。相信大家都很清楚，肌肉不同於骨骼，難以一口氣全部畫出來，必須像用黏土捏塑雕像般，依序將深層至淺層的肌肉描畫在基本骨骼上。

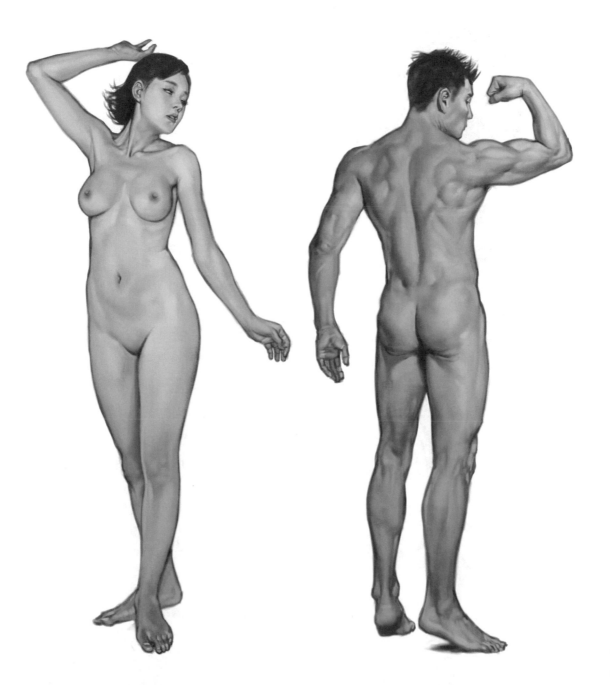

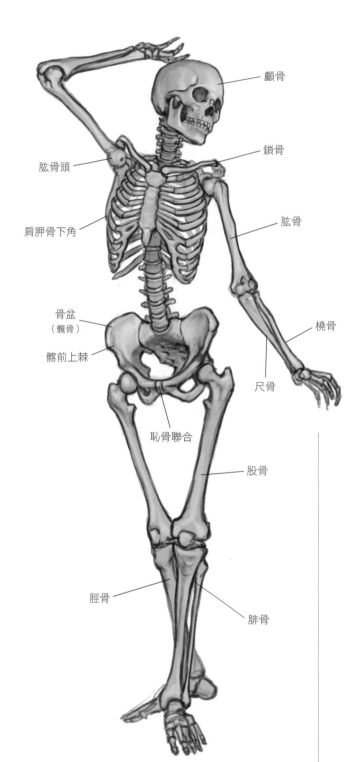

顱骨

鎖骨

肱骨頭

肩胛骨下角

肱骨

骨盆
（髖骨）

髂前上棘

橈骨

尺骨

恥骨聯合

股骨

脛骨

腓骨

■ 正面基本姿勢：
女性 全身①

　　這邊先稍微總結一下骨骼畫法的要領。捨棄直挺挺的站立姿勢，試著描畫擺出這種姿勢的骨架。

　　像是複習先前學過的肌肉，我們依深層至淺層的順序畫出覆蓋在骨骼上的肌肉。這裡不再附加說明，大家只要逐一確認肌肉形狀與名稱就好。畢竟這些內容之後會再重複出現。

　　雖然不簡單，但還是希望大家能確實內化並吸收這些知識！

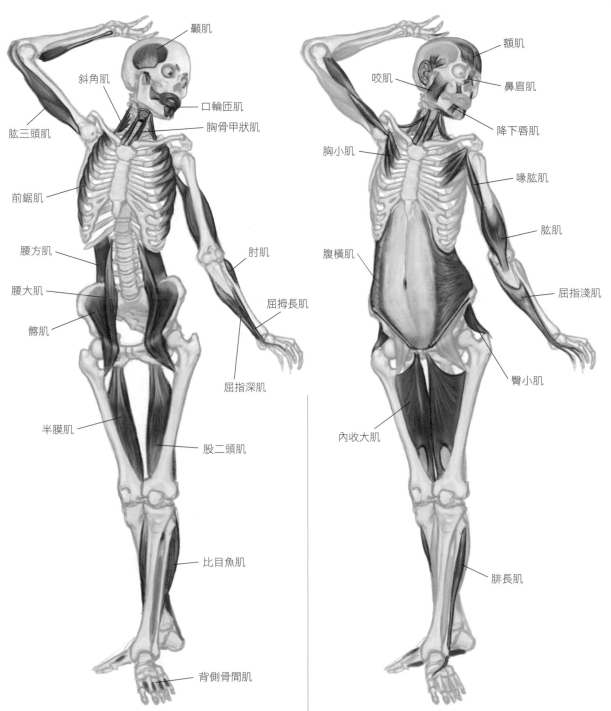

顳肌

額肌

斜角肌

咬肌

鼻眉肌

口輪匝肌

降下唇肌

肱三頭肌

胸骨甲狀肌

胸小肌

喙肱肌

前鋸肌

肱肌

腰方肌

肘肌

腹橫肌

腰大肌

屈拇長肌

屈指淺肌

髂肌

半膜肌

屈指深肌

臀小肌

股二頭肌

內收大肌

比目魚肌

腓長肌

背側骨間肌

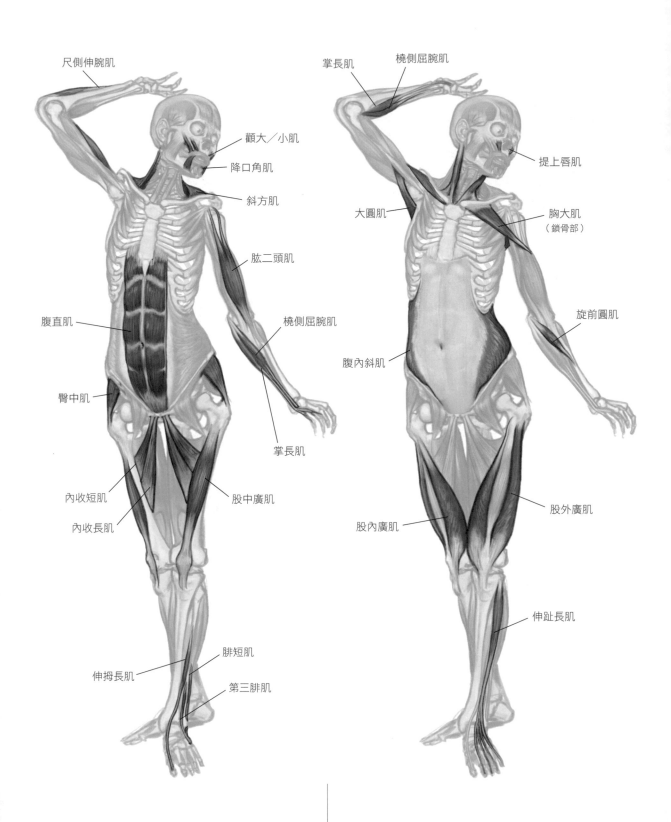

尺側伸腕肌

掌長肌　　橈側屈腕肌

顴大／小肌

降口角肌

斜方肌

肱二頭肌

提上唇肌

大圓肌　　　　　　　　胸大肌
　　　　　　　　　　　（鎖骨部）

腹直肌

橈側屈腕肌

旋前圓肌

臀中肌

腹內斜肌

掌長肌

內收短肌

內收長肌

股中廣肌

股內廣肌

股外廣肌

伸拇長肌

腓短肌

第三腓肌

伸趾長肌

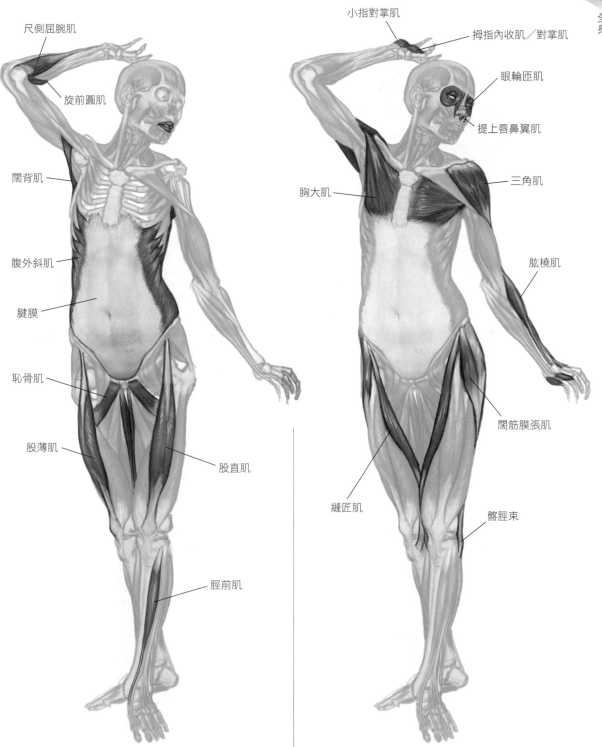

尺側屈腕肌

旋前圓肌

闊背肌

腹外斜肌

腱膜

恥骨肌

股薄肌

股直肌

脛前肌

小指對掌肌

拇指內收肌／對掌肌

眼輪匝肌

提上唇鼻翼肌

三角肌

胸大肌

肱橈肌

闊筋膜張肌

縫匠肌

髂脛束

●脂肪層分布位置

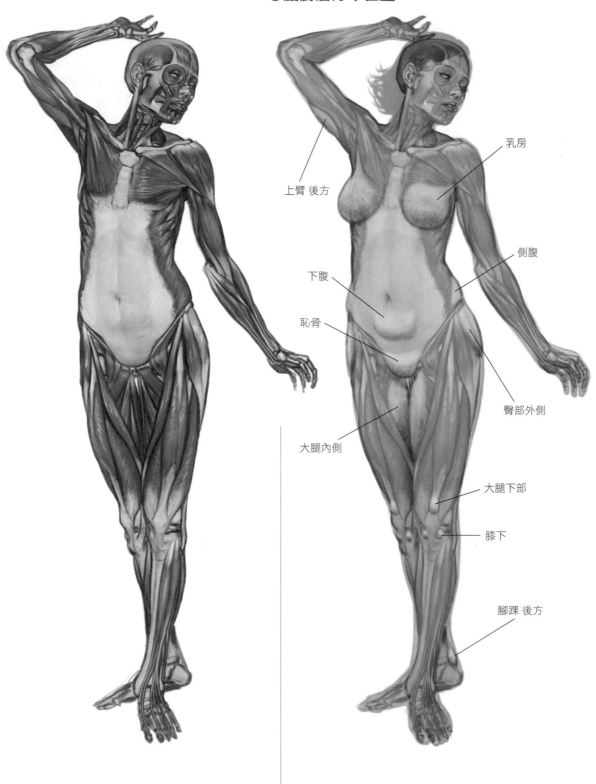

上臂 後方

乳房

側腹

下腹

恥骨

臀部外側

大腿內側

大腿下部

膝下

腳踝 後方

■ 背面基本姿勢：
男性 全身①

接下來畫人體背面。

我個人覺得男性的背面姿態比正面帥氣，再加上活動手臂的肌肉也是男性比較發達，因此需要背面姿態時，多半會請男性當模特兒。

男性與女性的骨架相比，骨盆小、胸廓大，整體骨骼呈直線狀。實際畫背面姿態可能會覺得有些生硬，畢竟不同於熟悉的正面，而且背面有複雜的脊椎骨與骨盆，相對棘手許多。

但過程愈棘手，拼裝好肌肉的成就感會愈大。現在讓我們先逐一確認之前學過的各項重點。

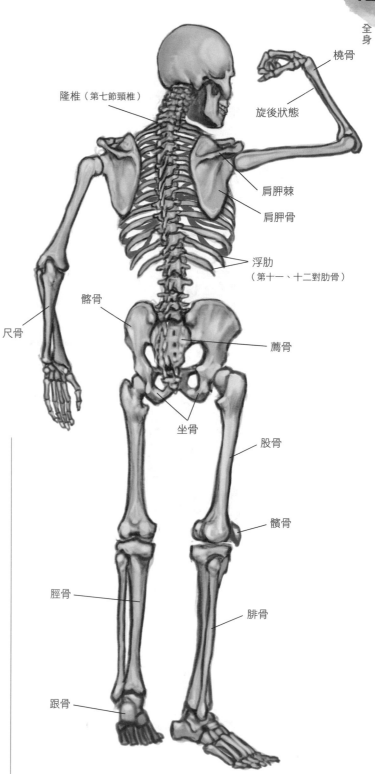

橈骨

旋後狀態

隆椎（第七節頸椎）

肩胛棘

肩胛骨

浮肋
（第十一、十二對肋骨）

髂骨

尺骨

薦骨

坐骨

股骨

髕骨

脛骨

腓骨

跟骨

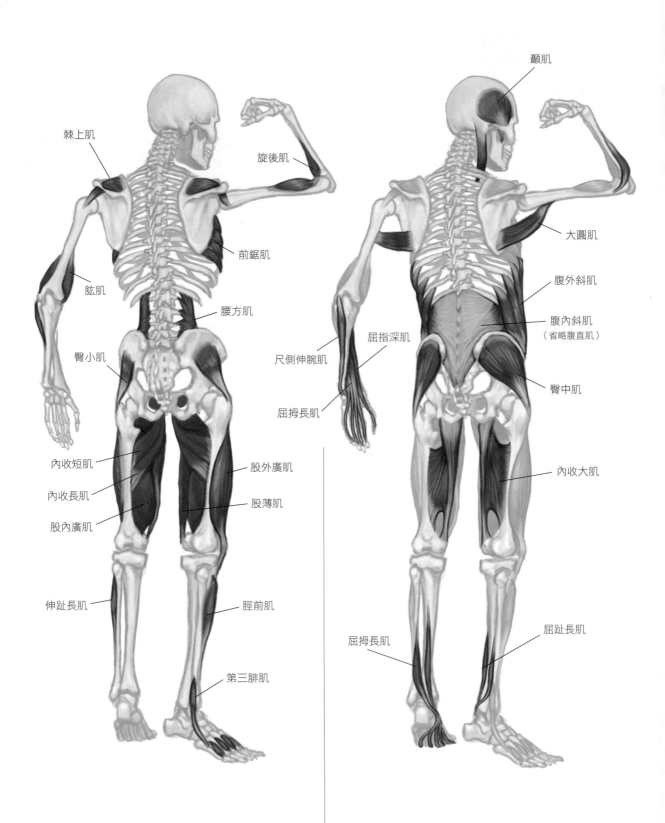

棘上肌

旋後肌

前鋸肌

肱肌

腰方肌

臀小肌

內收短肌

內收長肌

股內廣肌

伸趾長肌

第三腓肌

顳肌

大圓肌

腹外斜肌

腹內斜肌
（省略腹直肌）

臀中肌

屈指深肌

尺側伸腕肌

屈拇長肌

內收大肌

股外廣肌

股薄肌

脛前肌

屈拇長肌

屈趾長肌

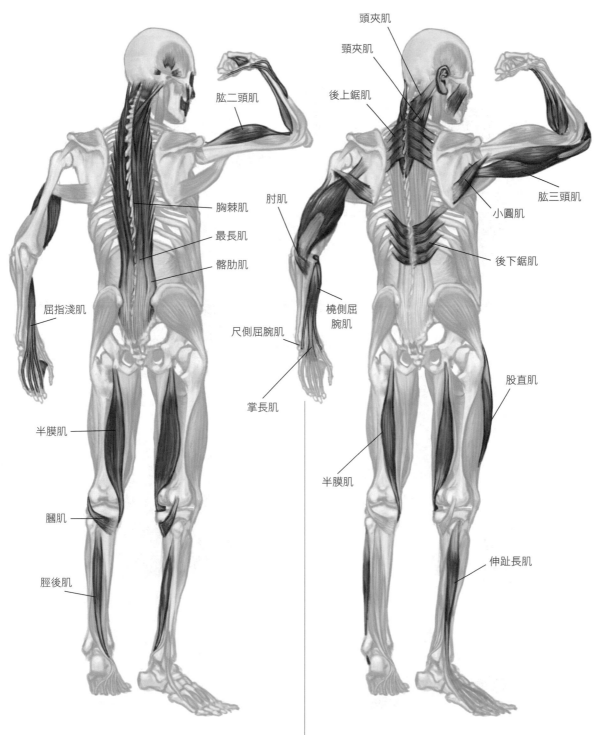

頭夾肌

頸夾肌

後上鋸肌

肱二頭肌

肱三頭肌

小圓肌

胸棘肌

肘肌

後下鋸肌

最長肌

髂肋肌

橈側屈腕肌

屈指淺肌

尺側屈腕肌

股直肌

掌長肌

半膜肌

半膜肌

膕肌

脛後肌

伸趾長肌

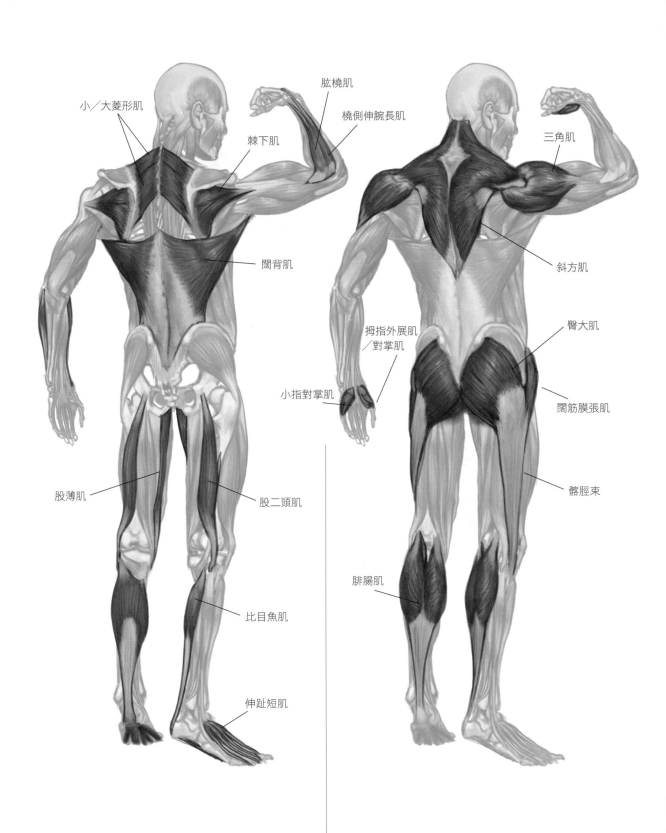

小／大菱形肌

棘下肌

肱橈肌

橈側伸腕長肌

三角肌

闊背肌

斜方肌

拇指外展肌
／對掌肌

小指對掌肌

臀大肌

闊筋膜張肌

髂脛束

股薄肌

股二頭肌

比目魚肌

腓腸肌

伸趾短肌

●脂肪層分布位置

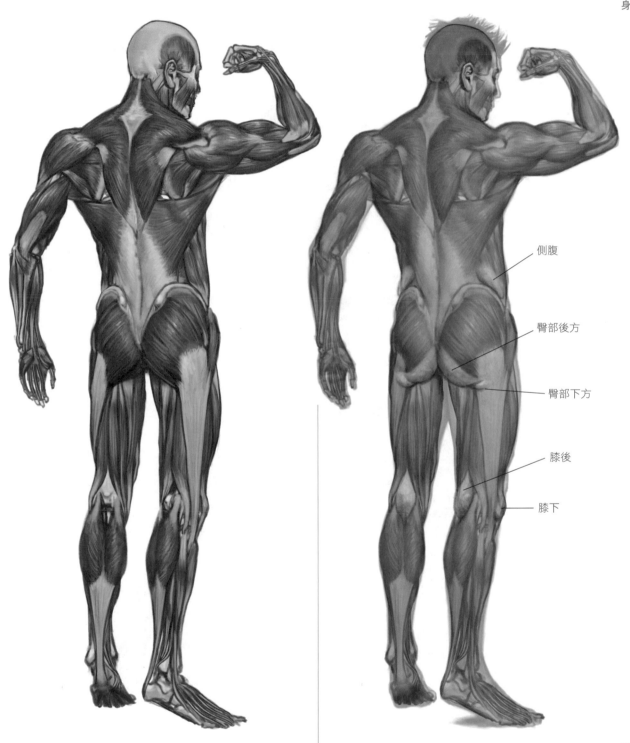

側腹

臀部後方

臀部下方

膝後

膝下

■ 正面姿勢應用篇：男性 全身②

　暖身操到此告一段落，接著如同總複習，試著設計一個充滿躍動感的SF角色人物吧。這個部分是本書最精彩的地方，請大家回想一下先前學過的內容，照著以下步驟按部就班畫出來。

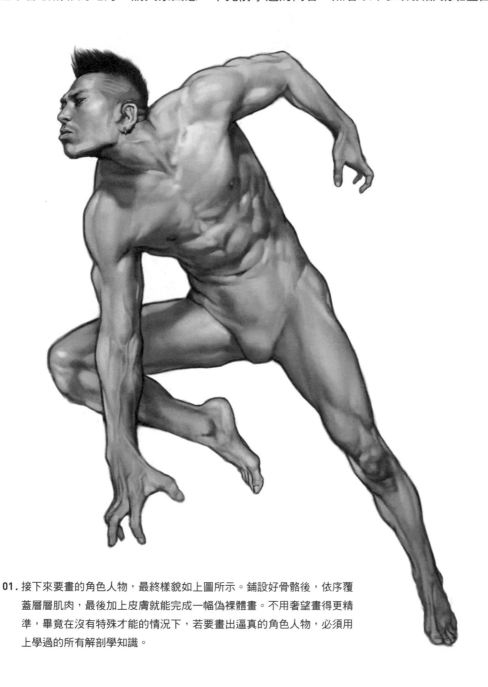

01. 接下來要畫的角色人物，最終樣貌如上圖所示。鋪設好骨骼後，依序覆蓋層層肌肉，最後加上皮膚就能完成一幅偽裸體畫。不用奢望畫得更精準，畢竟在沒有特殊才能的情況下，若要畫出逼真的角色人物，必須用上學過的所有解剖學知識。

02. 想畫好從事複雜運動的人體全身骨骼，其實比想像中複雜。由於我們對每一塊骨骼都存有既定觀念，再加上無法確認究竟什麼才是正確答案，因此畫者必須確實掌握什麼是最初基本姿勢。舉例來說，**手掌朝向哪個方向、鼻尖朝向哪裡、胸廓的胸骨和骨盆的恥骨聯合大約以多少角度扭轉**等等。

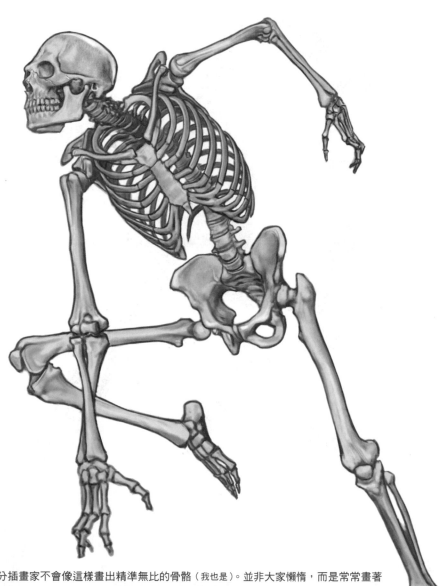

03. 其實大部分插畫家不會像這樣畫出精準無比的骨骼（我也是）。並非大家懶惰，而是常常畫著畫著就會偏離最初的構圖，或者對最終結果不滿意，想尋找更好的畫法等等。思考角色人物為什麼採取那樣的動作是非常重要的準備工作。舉例來說，思考角色人物擺出的眾多姿勢中，「為什麼最終選擇跳躍姿勢」。想像角色人物所處的狀況，有助於決定角色人物的基本動作，也就是最終的骨骼形狀。骨骼是提高視覺說服力的核心裝備。

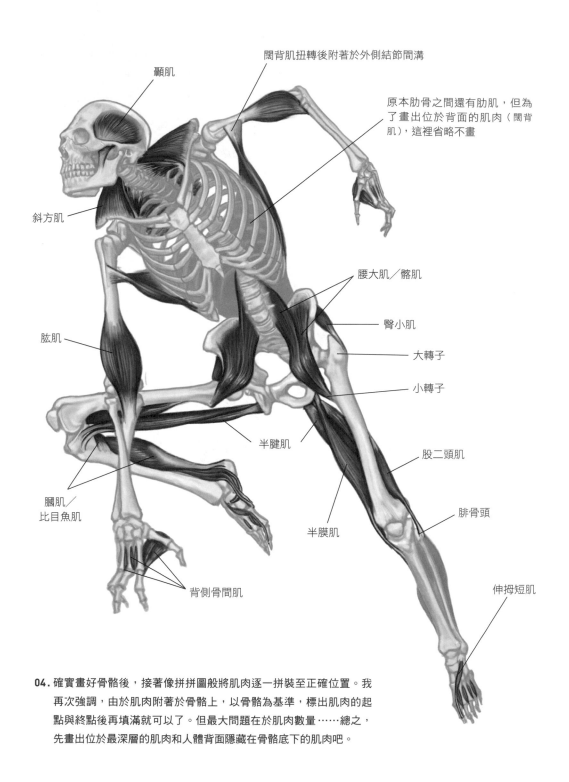

顳肌

闊背肌扭轉後附著於外側結節間溝

原本肋骨之間還有肋肌，但為了畫出位於背面的肌肉（闊背肌），這裡省略不畫

斜方肌

腰大肌／髂肌

臀小肌

大轉子

小轉子

肱肌

半腱肌

股二頭肌

腓骨頭

膕肌／
比目魚肌

半膜肌

背側骨間肌

伸拇短肌

04. 確實畫好骨骼後，接著像拼拼圖般將肌肉逐一拼裝至正確位置。我再次強調，由於肌肉附著於骨骼上，以骨骼為基準，標出肌肉的起點與終點後再填滿就可以了。但最大問題在於肌肉數量⋯⋯總之，先畫出位於最深層的肌肉和人體背面隱藏在骨骼底下的肌肉吧。

05. 接下來會稍微複雜一些。雖然大部分肌肉隱藏在淺層肌肉下方,但位於胸廓兩
側的前鋸肌與大圓肌會於舉起手臂時明顯浮現,所以絕對不能敷衍了事。

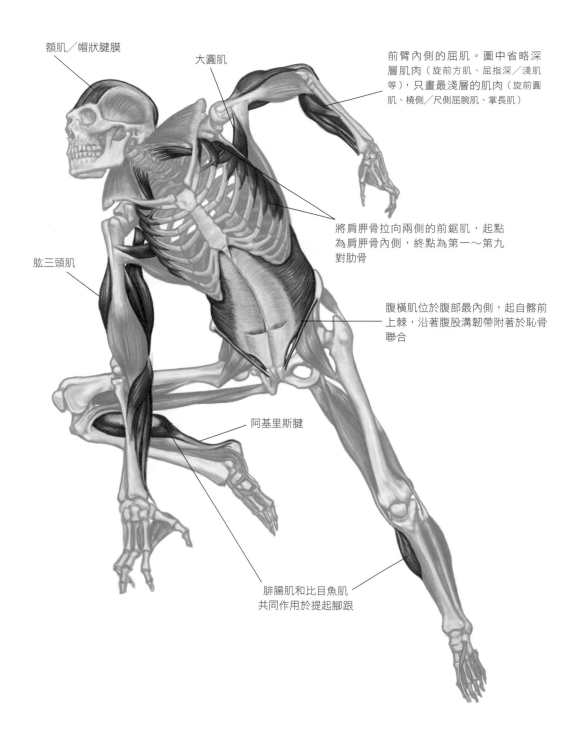

額肌/帽狀腱膜

大圓肌

前臂內側的屈肌。圖中省略深
層肌肉(旋前方肌、屈指深/淺肌
等),只畫最淺層的肌肉(旋前圓
肌、橈側/尺側屈腕肌、掌長肌)

將肩胛骨拉向兩側的前鋸肌,起點
為肩胛骨內側,終點為第一~第九
對肋骨

肱三頭肌

腹橫肌位於腹部最內側,起自髂前
上棘,沿著腹股溝韌帶附著於恥骨
聯合

阿基里斯腱

腓腸肌和比目魚肌
共同作用於提起腳跟

06. 依序畫出最足以代表顏面表情肌的肌肉——眼輪匝肌／口輪匝肌、形成正面頸部形狀的胸鎖乳突肌、舉起手臂時出現在腋下的喙肱肌、位於胸部內側的胸小肌、作用於拇指運動的肌肉（P359）、打造厚實大腿內側的內收大肌，以及負責小腿屈曲的脛部肌肉（P501）。

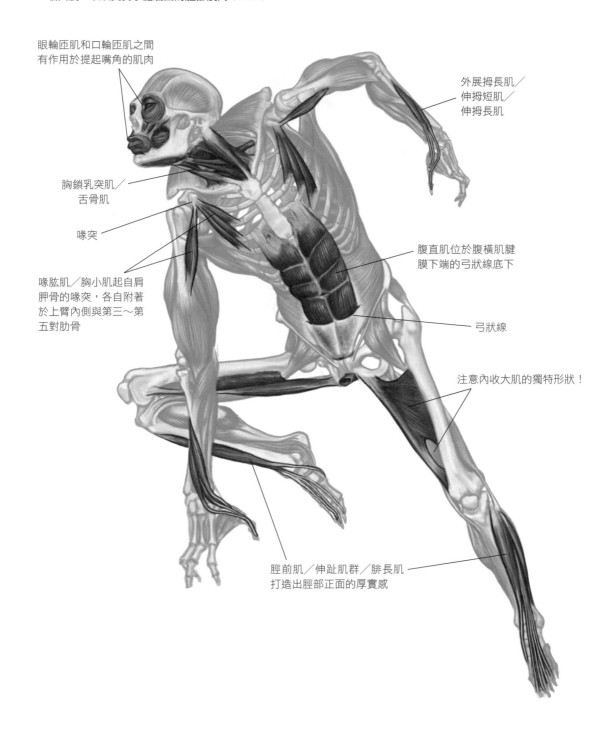

眼輪匝肌和口輪匝肌之間
有作用於提起嘴角的肌肉

外展拇長肌／
伸拇短肌／
伸拇長肌

胸鎖乳突肌／
舌骨肌

喙突

喙肱肌／胸小肌起自肩
胛骨的喙突，各自附著
於上臂內側與第三～第
五對肋骨

腹直肌位於腹橫肌腱
膜下端的弓狀線底下

弓狀線

注意內收大肌的獨特形狀！

脛前肌／伸趾肌群／腓長肌
打造出脛部正面的厚實感

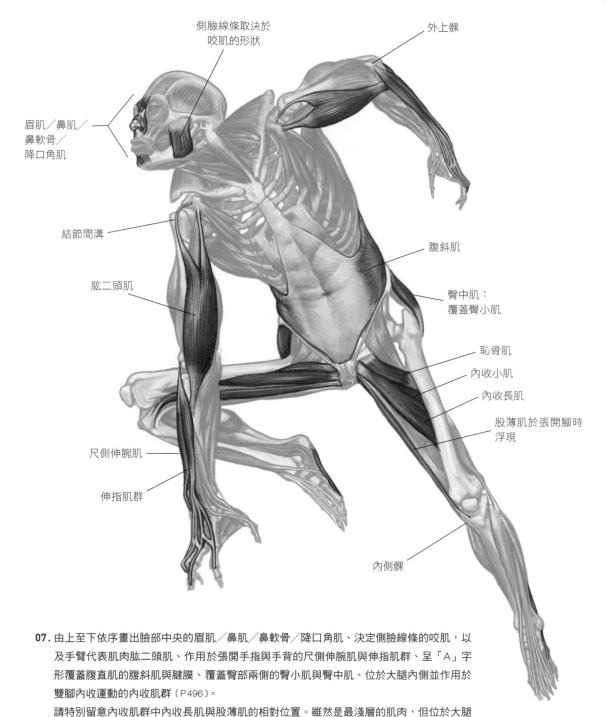

側臉線條取決於
咬肌的形狀

外上髁

眉肌／鼻肌／
鼻軟骨／
降口角肌

結節間溝

肱二頭肌

尺側伸腕肌

伸指肌群

腹斜肌

臀中肌：
覆蓋臀小肌

恥骨肌

內收小肌

內收長肌

股薄肌於張開腳時
浮現

內側髁

07. 由上至下依序畫出臉部中央的眉肌／鼻肌／鼻軟骨／降口角肌、決定側臉線條的咬肌，以
　　　及手臂代表肌肉肱二頭肌、作用於張開手指與手背的尺側伸腕肌與伸指肌群、呈「A」字
　　　形覆蓋腹直肌的腹斜肌與腱膜、覆蓋臀部兩側的臀小肌與臀中肌、位於大腿內側並作用於
　　　雙腳內收運動的內收肌群（P496）。
　　　請特別留意內收肌群中內收長肌與股薄肌的相對位置。雖然是最淺層的肌肉，但位於大腿
　　　內側，平時不容易仔細觀察。

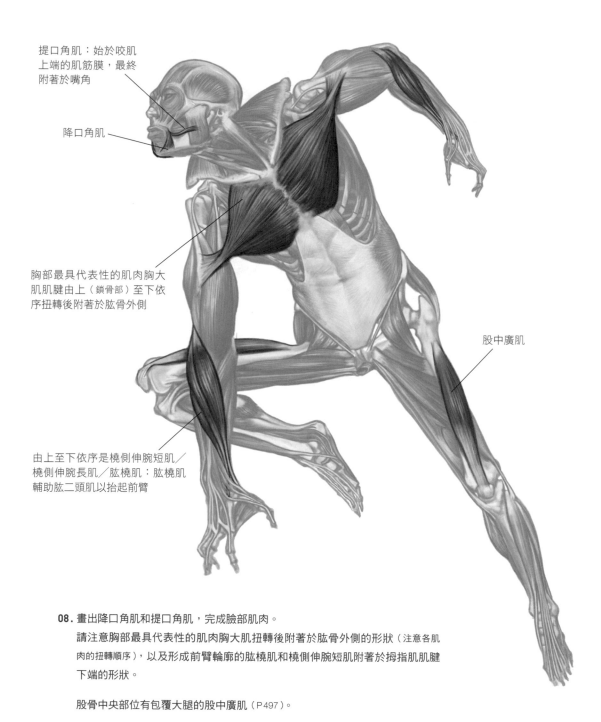

提口角肌：始於咬肌上端的肌筋膜，最終附著於嘴角

降口角肌

胸部最具代表性的肌肉胸大肌肌腱由上（鎖骨部）至下依序扭轉後附著於肱骨外側

由上至下依序是橈側伸腕短肌／橈側伸腕長肌／肱橈肌：肱橈肌輔助肱二頭肌以抬起前臂

股中廣肌

08. 畫出降口角肌和提口角肌，完成臉部肌肉。

請注意胸部最具代表性的肌肉胸大肌扭轉後附著於肱骨外側的形狀（注意各肌肉的扭轉順序），以及形成前臂輪廓的肱橈肌和橈側伸腕短肌附著於拇指肌肌腱下端的形狀。

股骨中央部位有包覆大腿的股中廣肌（P497）。

09. 上臂最上方的三角肌同時附著於鎖骨與肩胛棘。軀幹中央的腹外斜肌和前鋸肌如手指互相交錯般咬合在一起。

這些有名的肌肉其實都不難畫，但由於位在最靠近皮膚的淺層，必須畫出肌纖維造成表面屈曲的樣子。

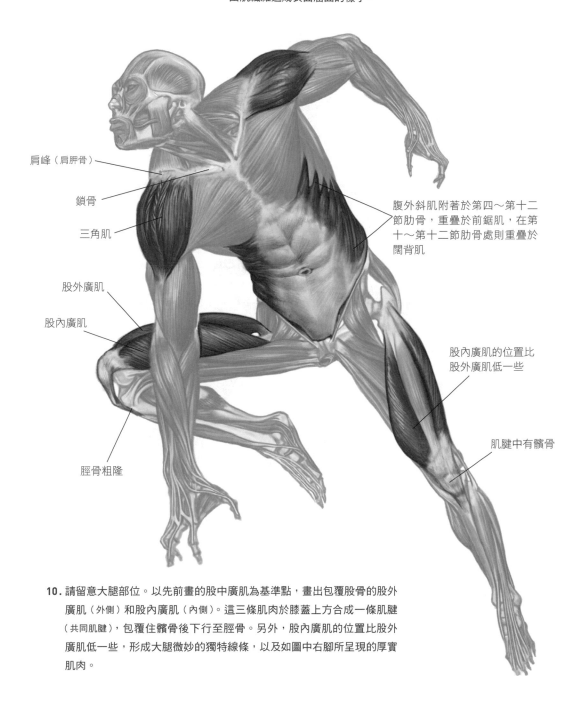

肩峰（肩胛骨）

鎖骨

三角肌

股外廣肌

股內廣肌

脛骨粗隆

腹外斜肌附著於第四～第十二節肋骨，重疊於前鋸肌，在第十～第十二節肋骨處則重疊於闊背肌

股內廣肌的位置比股外廣肌低一些

肌腱中有髕骨

10. 請留意大腿部位。以先前畫的股中廣肌為基準點，畫出包覆股骨的股外廣肌（外側）和股內廣肌（內側）。這三條肌肉於膝蓋上方合成一條肌腱（共同肌腱），包覆住髕骨後下行至脛骨。另外，股內廣肌的位置比股外廣肌低一些，形成大腿微妙的獨特線條，以及如圖中右腳所呈現的厚實肌肉。

11. 耳朵與咬肌內側的耳下腺並非肌肉卻具有一定厚度，這裡姑且先標示出來。從下顎向胸前延伸的大片肌肉是
闊頸肌。闊頸肌附著於骨骼而非皮膚，當頸部伸直、用力抬起下顎時，闊頸肌會如同肌腱般浮現。這裡一併
彙整手腕和腳踝的伸肌，並畫出伸肌支持帶。

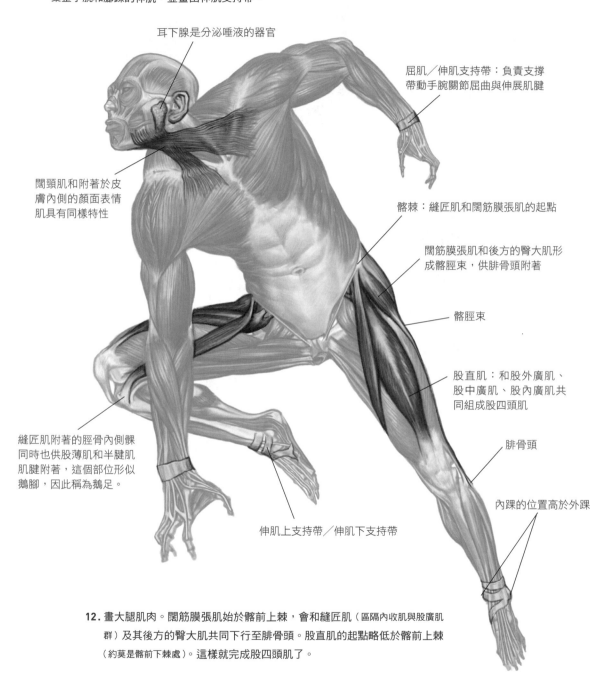

耳下腺是分泌唾液的器官

屈肌／伸肌支持帶：負責支撐
帶動手腕關節屈曲與伸展肌腱

闊頸肌和附著於皮
膚內側的顏面表情
肌具有同樣特性

髂棘：縫匠肌和闊筋膜張肌的起點

闊筋膜張肌和後方的臀大肌形
成髂脛束，供腓骨頭附著

髂脛束

股直肌：和股外廣肌、
股中廣肌、股內廣肌共
同組成股四頭肌

縫匠肌附著的脛骨內側髁
同時也供股薄肌和半腱肌
肌腱附著，這個部位形似
鵝腳，因此稱為鵝足。

腓骨頭

內踝的位置高於外踝

伸肌上支持帶／伸肌下支持帶

12. 畫大腿肌肉。闊筋膜張肌始於髂前上棘，會和縫匠肌（區隔內收肌與股廣肌
群）及其後方的臀大肌共同下行至腓骨頭。股直肌的起點略低於髂前上棘
（約莫是髂前下棘處）。這樣就完成股四頭肌了。

13. 最後，畫出身體正面看得到的血管。動脈一般藏在身體深處，浮現在身體表面的幾乎是靜脈。其中靠近體表的皮膚靜脈除了存在皮膚較薄的手背、足背等部位外，還會依肌肉發達程度出現在身體各部位，因此常被當作「力量」的象徵。基於這種特性，想呈現強韌的角色人物時，千萬別忘記畫出清晰的血管。

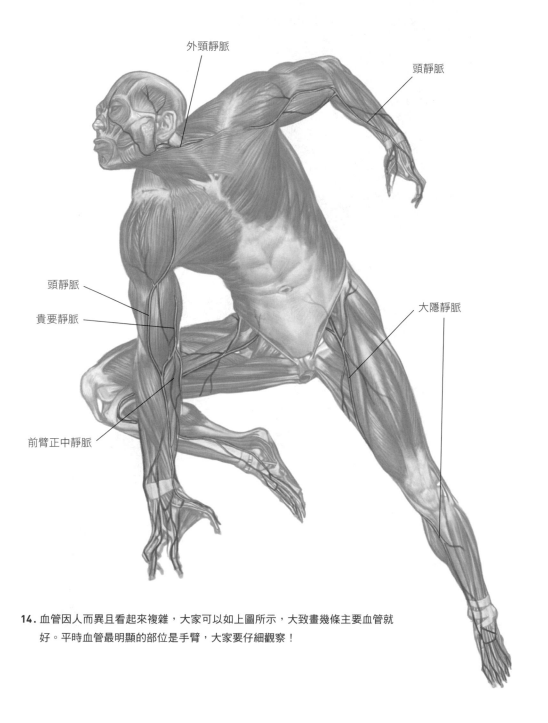

外頸靜脈

頭靜脈

頭靜脈

貴要靜脈

前臂正中靜脈

大隱靜脈

14. 血管因人而異且看起來複雜，大家可以如上圖所示，大致畫幾條主要血管就好。平時血管最明顯的部位是手臂，大家要仔細觀察！

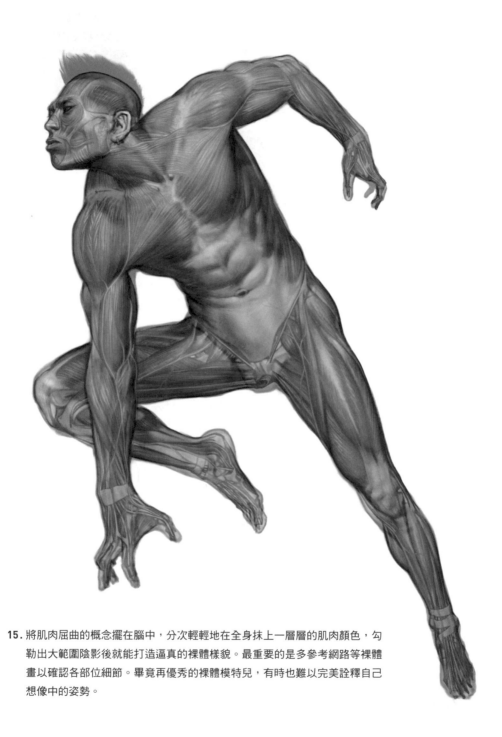

15. 將肌肉屈曲的概念擺在腦中，分次輕輕地在全身抹上一層層的肌肉顏色，勾
勒出大範圍陰影後就能打造逼真的裸體樣貌。最重要的是多參考網路等裸體
畫以確認各部位細節。畢竟再優秀的裸體模特兒，有時也難以完美詮釋自己
想像中的姿勢。

16. 完成裸體圖後，像玩紙娃娃般開始妝點身體各部位吧。除了戰鬥服飾、盔甲、軍服等可以保護身體重要部位的裝備外，也可以在視覺上強調畫中人物的強健體魄，或者表現碾壓其他人的氣勢。下圖中特別強調掌管手臂運動的肩膀與斜方肌，並用盔甲補強保護心臟與肺臟的胸廓。

除此之外，仔細觀察現代、古代、東西方的男性服飾，會發現服裝雖受到文化和環境的影響，然而本質不變。服裝終究只是身體功用的一種正增強表現，身體才是最重要的。

好了，休息結束，我們繼續往下進行。

■ 背面姿勢應用篇：女性 全身②

　通常畫女性角色人物時，比起背影，多半會選擇正面姿態。然而側面或背面身影反而能有效強調脊柱弧度（兩處）和傾斜骨盆所形成的女性特有線條。有志成為專業插畫家的人，務必挑戰接下來的這個課題。

01. 不同於畫男性角色人物，我們一開始就先畫出擺好姿勢的女性角色人物裸體。拼裝骨骼和肌肉的工程幾乎與男性角色人物相同，但這次有參考線，會相對簡單許多。

　或許有人認為在完成圖上畫骨骼和肌肉沒有意義，但我們不是造形達人，要拼裝層層肌肉且完美打造女性人體輪廓絕非容易之事。

　假設想要驗證完成圖是否具有視覺說服力，解剖學是一門極有幫助的學問。無論人體外形多麼誇張，只要想起存在於內部的骨骼和肌肉，虛構的角色人物也會充滿生命力。

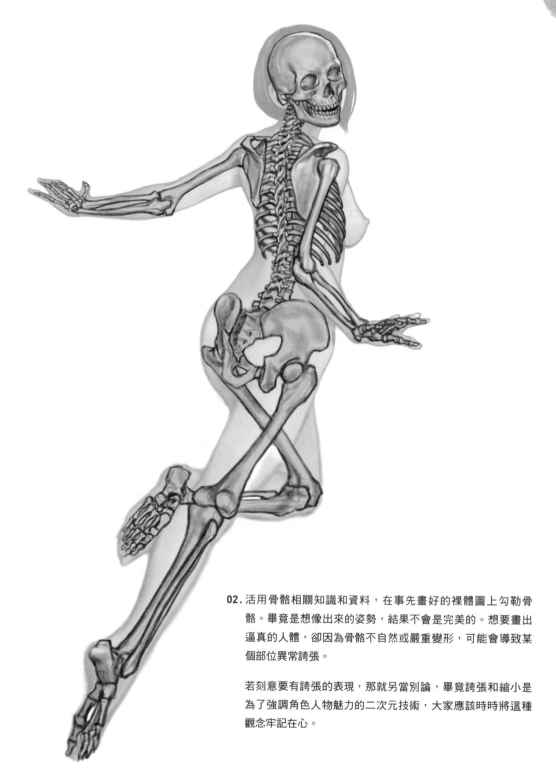

02. 活用骨骼相關知識和資料，在事先畫好的裸體圖上勾勒骨骼。畢竟是想像出來的姿勢，結果不會是完美的。想要畫出逼真的人體，卻因為骨骼不自然或嚴重變形，可能會導致某個部位異常誇張。

若刻意要有誇張的表現，那就另當別論，畢竟誇張和縮小是為了強調角色人物魅力的二次元技術，大家應該時時將這種觀念牢記在心。

03. 通常浮現於我們腦海中的肌肉形狀，都是平時從正面
看到的形態，因此如這張圖所示，要畫出從後方、下
方等角度看到的肌肉，其實比想像中困難。

遇到這種情況時，只要確實掌握肌肉的起點與終點，
不僅能推敲肌肉的運動模式，還能精準畫出肌肉形狀。

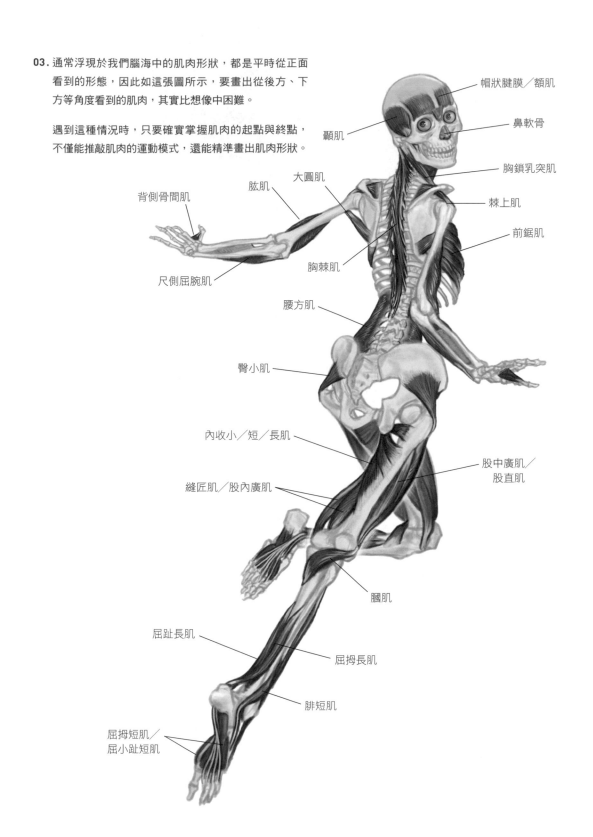

帽狀腱膜／額肌

鼻軟骨

胸鎖乳突肌

棘上肌

前鋸肌

顳肌

肱肌

大圓肌

背側骨間肌

胸棘肌

尺側屈腕肌

腰方肌

臀小肌

內收小／短／長肌

股中廣肌／
股直肌

縫匠肌／股內廣肌

膕肌

屈趾長肌

屈拇長肌

腓短肌

屈拇短肌／
屈小趾短肌

04. 身體背面最重要且最具代表性的肌肉，當然就是豎脊肌群。

　　屬於背部肌肉的豎脊肌群，由正中間的棘肌和最長肌、髂肋肌的肌束構成，雖然位於最深層，但挺直腰桿時會在淺層形成厚實的肌肉群。

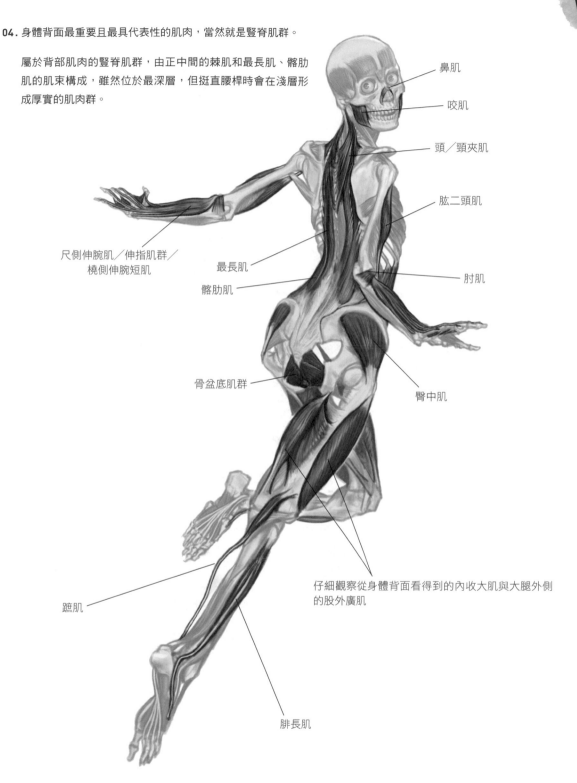

鼻肌

咬肌

頭／頸夾肌

肱二頭肌

尺側伸腕肌／伸指肌群／橈側伸腕短肌

最長肌

髂肋肌

肘肌

骨盆底肌群

臀中肌

蹠肌

仔細觀察從身體背面看得到的內收大肌與大腿外側的股外廣肌

腓長肌

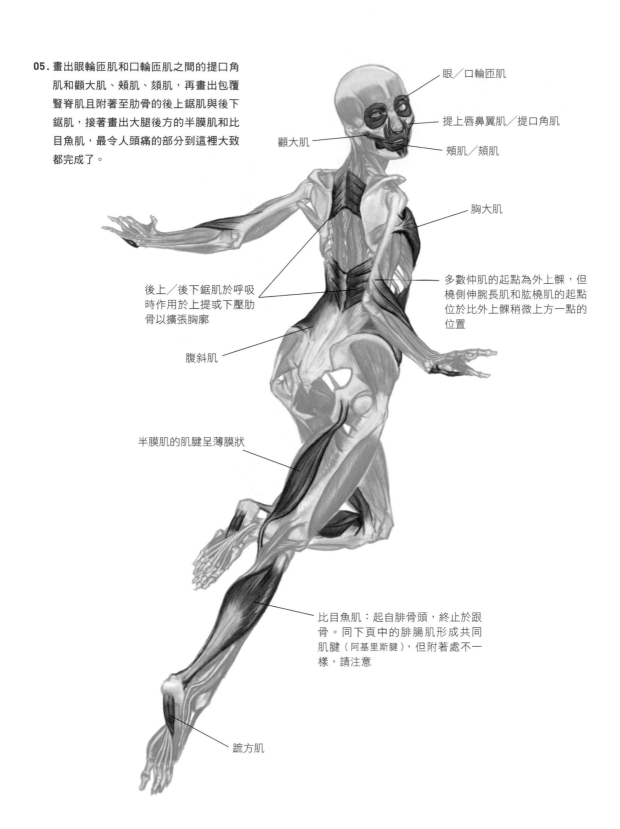

05. 畫出眼輪匝肌和口輪匝肌之間的提口角
肌和顴大肌、頰肌、頦肌，再畫出包覆
豎脊肌且附著至肋骨的後上鋸肌與後下
鋸肌，接著畫出大腿後方的半膜肌和比
目魚肌，最令人頭痛的部分到這裡大致
都完成了。

眼／口輪匝肌

提上唇鼻翼肌／提口角肌

顴大肌

頰肌／頦肌

胸大肌

後上／後下鋸肌於呼吸
時作用於上提或下壓肋
骨以擴張胸廓

多數仲肌的起點為外上髁，但
橈側伸腕長肌和肱橈肌的起點
位於比外上髁稍微上方一點的
位置

腹斜肌

半膜肌的肌腱呈薄膜狀

比目魚肌：起自腓骨頭，終止於跟
骨。同下頁中的腓腸肌形成共同
肌腱（阿基里斯腱），但附著處不一
樣，請注意

蹠方肌

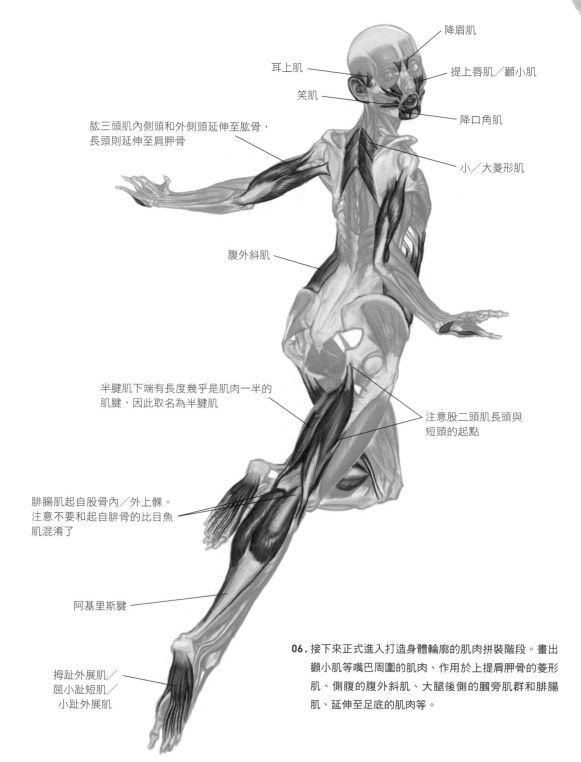

降眉肌

耳上肌

提上唇肌／顴小肌

笑肌

降口角肌

肱三頭肌內側頭和外側頭延伸至肱骨，
長頭則延伸至肩胛骨

小／大菱形肌

腹外斜肌

半腱肌下端有長度幾乎是肌肉一半的
肌腱，因此取名為半腱肌

注意股二頭肌長頭與
短頭的起點

腓腸肌起自股骨內／外上髁。
注意不要和起自腓骨的比目魚
肌混淆了

阿基里斯腱

拇趾外展肌／
屈小趾短肌／
小趾外展肌

06. 接下來正式進入打造身體輪廓的肌肉拼裝階段。畫出
顴小肌等嘴巴周圍的肌肉、作用於上提肩胛骨的菱形
肌、側腹的腹外斜肌、大腿後側的膕旁肌群和腓腸
肌、延伸至足底的肌肉等。

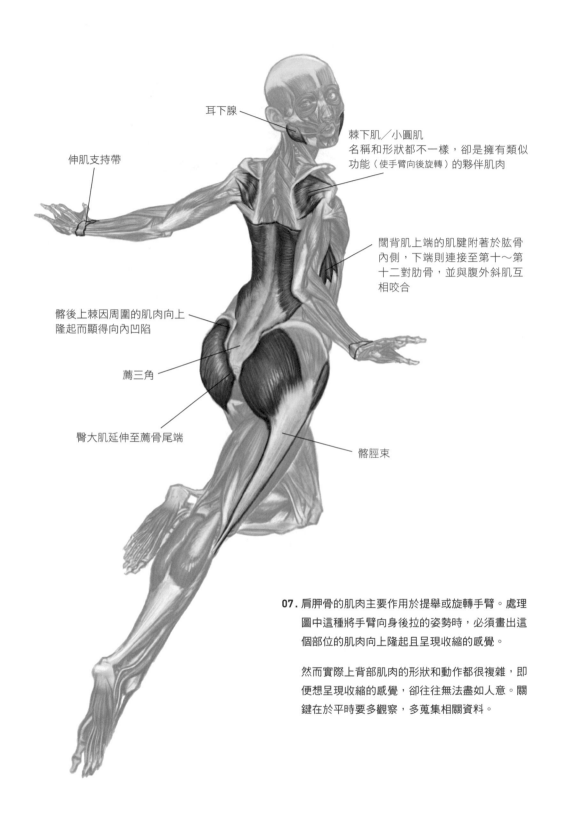

耳下腺

伸肌支持帶

棘下肌／小圓肌
名稱和形狀都不一樣，卻是擁有類似
功能（使手臂向後旋轉）的夥伴肌肉

闊背肌上端的肌腱附著於肱骨
內側，下端則連接至第十～第
十二對肋骨，並與腹外斜肌互
相咬合

髂後上棘因周圍的肌肉向上
隆起而顯得向內凹陷

薦三角

臀大肌延伸至薦骨尾端

髂脛束

07. 肩胛骨的肌肉主要作用於提舉或旋轉手臂。處理
圖中這種將手臂向身後拉的姿勢時，必須畫出這
個部位的肌肉向上隆起且呈現收縮的感覺。

然而實際上背部肌肉的形狀和動作都很複雜，即
便想呈現收縮的感覺，卻往往無法盡如人意。關
鍵在於平時要多觀察，多蒐集相關資料。

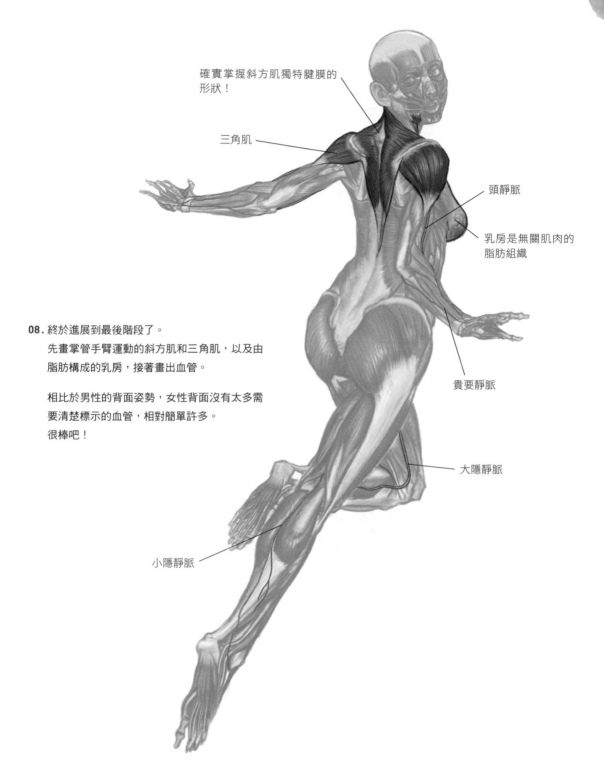

確實掌握斜方肌獨特腱膜的
形狀！

三角肌

頭靜脈

乳房是無關肌肉的
脂肪組織

08. 終於進展到最後階段了。
 先畫掌管手臂運動的斜方肌和三角肌，以及由
 脂肪構成的乳房，接著畫出血管。

 相比於男性的背面姿勢，女性背面沒有太多需
 要清楚標示的血管，相對簡單許多。
 很棒吧！

貴要靜脈

大隱靜脈

小隱靜脈

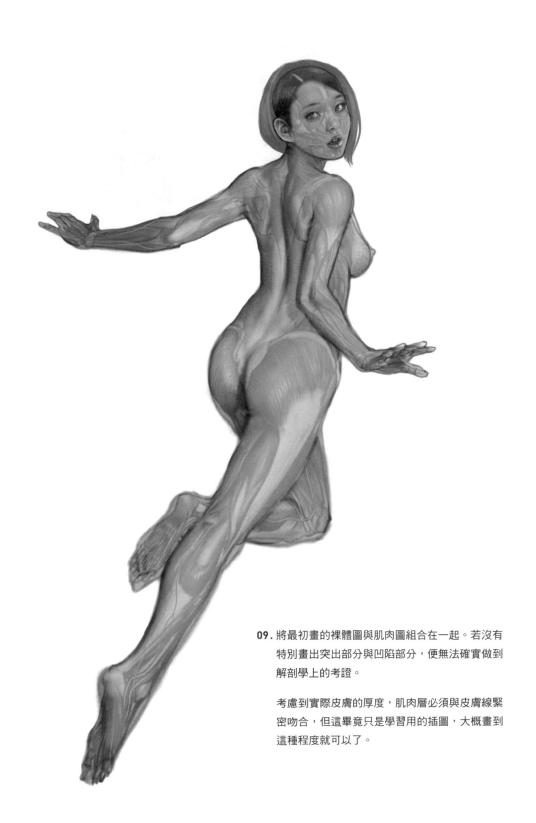

09. 將最初畫的裸體圖與肌肉圖組合在一起。若沒有
特別畫出突出部分與凹陷部分，便無法確實做到
解剖學上的考證。

考慮到實際皮膚的厚度，肌肉層必須與皮膚線緊
密吻合，但這畢竟只是學習用的插圖，大概畫到
這種程度就可以了。

10. 如同先前畫的男性角色人物，這裡也幫裸體女性穿上SF風格的服飾。設計性感女性角色時，常常會為了裸露程度而煩惱，但像現在這樣先畫裸體再穿上衣服，自然能逆向思考「該如何隱藏」，這對解決裸露程度來說，是個非常有效的方法。雖然整體結果看似相同，但完成品仍有些許差異。

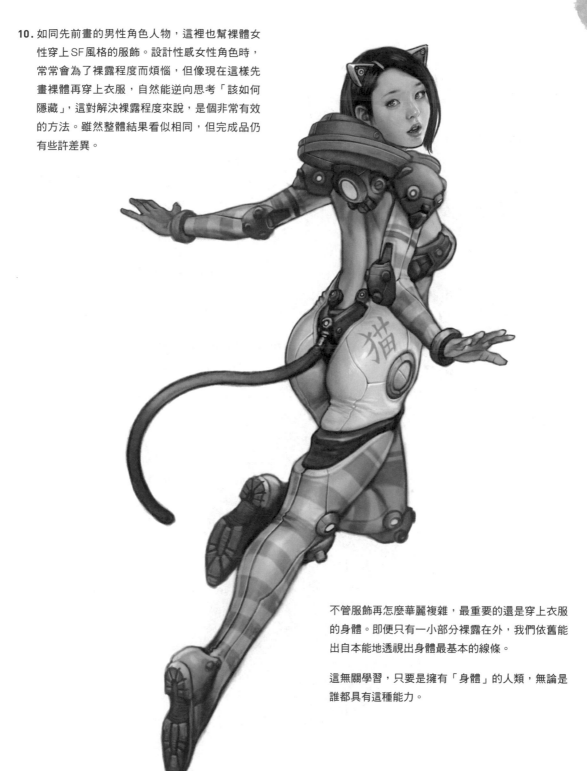

不管服飾再怎麼華麗複雜，最重要的還是穿上衣服的身體。即便只有一小部分裸露在外，我們依舊能出自本能地透視出身體最基本的線條。

這無關學習，只要是擁有「身體」的人類，無論是誰都具有這種能力。

賽車服（F-1 magazine pit box 中的收錄作品）／Painter 11／2014

將F1賽車擬人化的作品。創作追求極度效率、努力求生存的人體與機械合體的作品，是非常有意思且酷炫的工作。自開天闢地以來，所有生命體像這樣努力求生存，而人類今後也會不斷夢想新的進化，讓我們透過科學和藝術之窗，一起守護人類的進化過程吧。

■ 人體全身肌肉例題

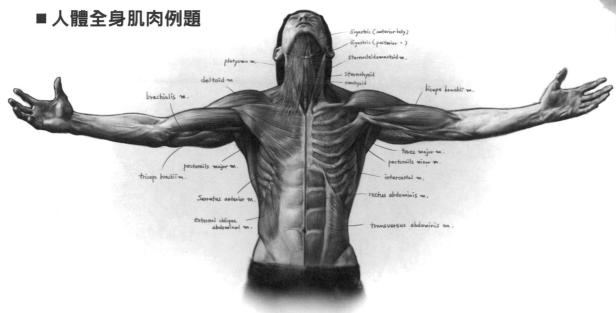

digastric (anterior belly)
digastric (posterior -)
platysma m.
Sternocleidomastoid m.
deltoid m.
Sternohyoid
omohyoid
brachialis m.
biceps brachii m.
teres major m.
pectoralis minor m.
pectoralis major m.
intercostal m.
triceps brachii m.
rectus abdominis m.
Serratus anterior m.
external oblique
abdominal m.
transversus abdominis m.

　　這個例題是我邊回想大學時代修讀藝術解剖學課的期末考內容邊畫下來的全身肌肉圖（參考裸體模特兒的姿勢所畫的圖，但為了清楚顯示，多少有些誇大或變更）。透過不斷練習填滿人體輪廓線內的肌肉這種方法，有助於理解肌肉形狀。建議大家多搜尋一些網路上的裸體照片，以描圖紙複寫後，反覆練習畫肌肉。

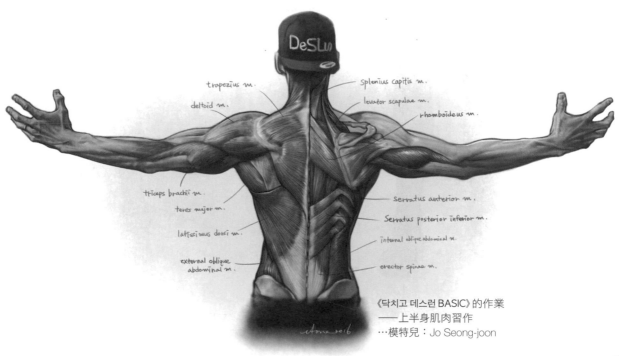

trapezius m.
splenius capitis m.
deltoid m.
levator scapulae m.
rhomboideus m.
triceps brachii m.
teres major m.
serratus anterior m.
Serratus posterior inferior m.
latissimus dorsi m.
internal oblique abdominal m.
external oblique
abdominal m.
erector spinae m.

《닥치고 데스런 BASIC》的作業
——上半身肌肉習作
…模特兒：Jo Seong-joon

■ 正面站立像

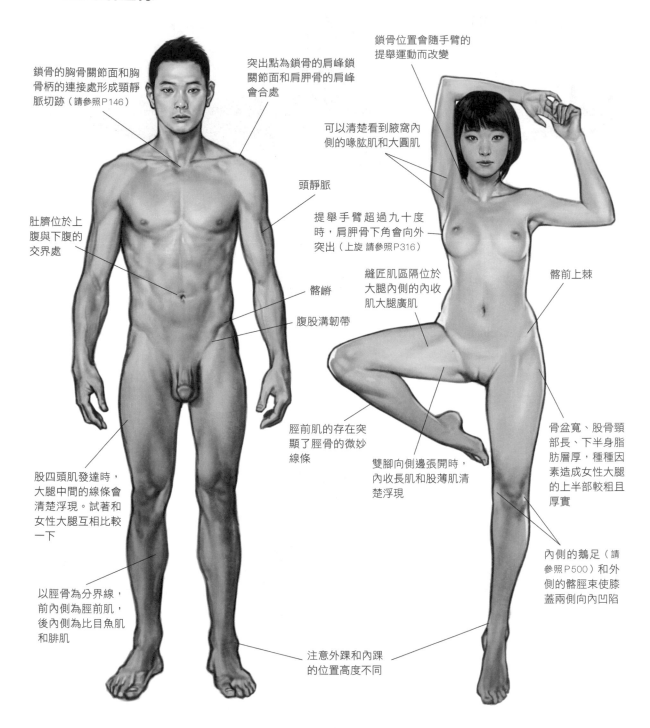

鎖骨的胸骨關節面和胸骨柄的連接處形成頸靜脈切跡（請參照P146）

突出點為鎖骨的肩峰鎖關節面和肩胛骨的肩峰會合處

鎖骨位置會隨手臂的提舉運動而改變

可以清楚看到腋窩內側的喙肱肌和大圓肌

頭靜脈

提舉手臂超過九十度時，肩胛骨下角會向外突出（上旋 請參照P316）

肚臍位於上腹與下腹的交界處

縫匠肌區隔位於大腿內側的內收肌大腿廣肌

髂前上棘

髂嵴

腹股溝韌帶

脛前肌的存在突顯了脛骨的微妙線條

雙腳向側邊張開時，內收長肌和股薄肌清楚浮現

骨盆寬、股骨頸部長、下半身脂肪層厚，種種因素造成女性大腿的上半部較粗且厚實

股四頭肌發達時，大腿中間的線條會清楚浮現。試著和女性大腿互相比較一下

內側的鵝足（請參照P500）和外側的髂脛束使膝蓋兩側向內凹陷

以脛骨為分界線，前內側為脛前肌，後內側為比目魚肌和腓肌

注意外踝和內踝的位置高度不同

這是非常普通的構圖，從幼稚園小孩到專業插畫家想要表現人物時，最先浮現於腦海中的就是這樣的正面站姿。如先前所述，我們與他人對話會彼此以正面姿態示人，因此這個姿勢最為典型且最簡單，但同時也是大家「最習以為常的姿勢」，畫的時候反而容易過度注意一些無所謂的小細節。建議大家畫正面全身圖時，不要執著於小部位，盡量將重點擺在全身的均衡配置。

■ 正面肌肉分布

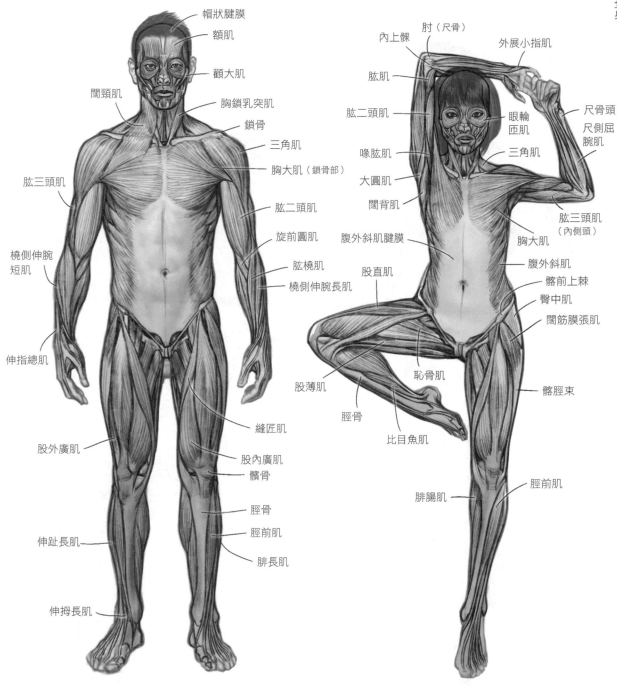

帽狀腱膜
額肌
顴大肌
闊頸肌
胸鎖乳突肌
鎖骨
三角肌
胸大肌（鎖骨部）
肱二頭肌
旋前圓肌
肱橈肌
橈側伸腕長肌

肱三頭肌
橈側伸腕短肌
伸指總肌

股外廣肌
股內廣肌
髕骨
脛骨
脛前肌
腓長肌
伸趾長肌
縫匠肌

伸拇長肌

內上髁
肱肌
肱二頭肌
喙肱肌
大圓肌
闊背肌
腹外斜肌腱膜
股直肌
股薄肌
脛骨
比目魚肌
恥骨肌
腓腸肌

肘（尺骨）
外展小指肌
眼輪匝肌
尺骨頭
尺側屈腕肌
三角肌
肱三頭肌（內側頭）
胸大肌
腹外斜肌
髂前上棘
臀中肌
闊筋膜張肌
髂脛束
脛前肌

■ 斜側面站立像

人物半側面和正側面姿態。先前說明過好幾次，側面比正面更能有效呈現以脊柱線條為首的身體屈曲弧度，不僅能突顯人物外形特徵，更有助於表現人物性格和情感。這和歐洲權貴喜歡畫側面（半側面）肖像畫的理由相同。若希望小品中也能有栩栩如生的人物畫，試著請模特兒擺出側面姿勢。

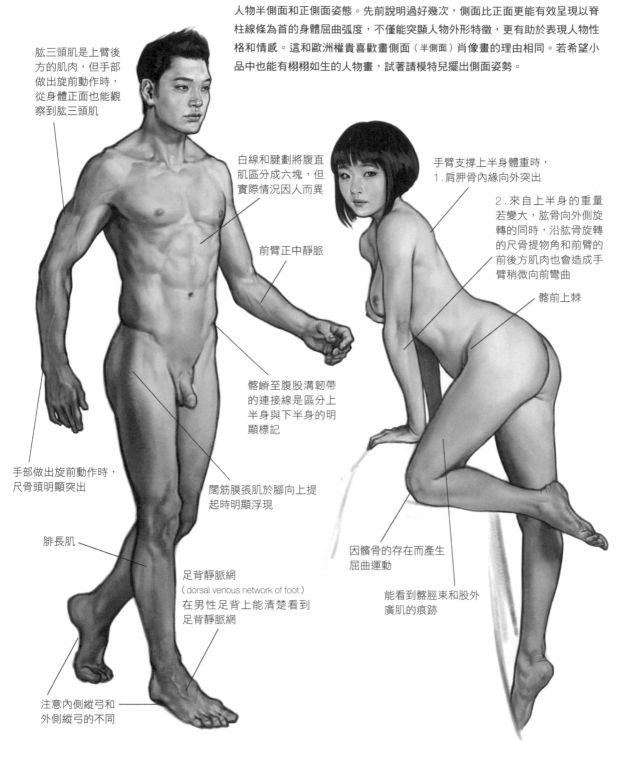

肱三頭肌是上臂後方的肌肉，但手部做出旋前動作時，從身體正面也能觀察到肱三頭肌

白線和腱劃將腹直肌區分成六塊，但實際情況因人而異

前臂正中靜脈

髂嵴至腹股溝韌帶的連接線是區分上半身與下半身的明顯標記

手部做出旋前動作時，尺骨頭明顯突出

腓長肌

闊筋膜張肌於腳向上提起時明顯浮現

足背靜脈網
（dorsal venous network of foot）
在男性足背上能清楚看到足背靜脈網

注意內側縱弓和外側縱弓的不同

手臂支撐上半身體重時，
1. 肩胛骨內緣向外突出

2. 來自上半身的重量若變大，肱骨向外側旋轉的同時，沿肱骨旋轉的尺骨提物角和前臂的前後方肌肉也會造成手臂稍微向前彎曲

髂前上棘

因髕骨的存在而產生屈曲運動

能看到髂脛束和股外廣肌的痕跡

■ 斜側面肌肉分布

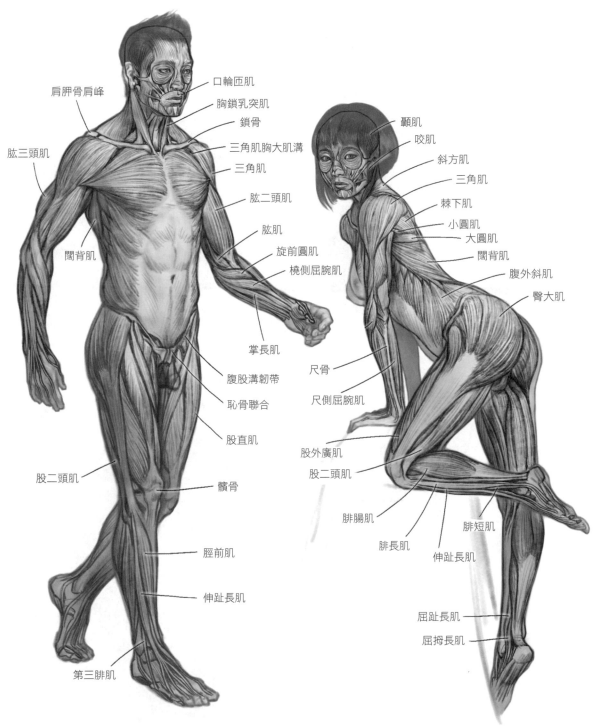

肩胛骨肩峰

肱三頭肌

闊背肌

股二頭肌

口輪匝肌

胸鎖乳突肌

鎖骨

三角肌胸大肌溝

三角肌

肱二頭肌

肱肌

旋前圓肌

橈側屈腕肌

掌長肌

腹股溝韌帶

恥骨聯合

股直肌

髕骨

脛前肌

伸趾長肌

第三腓肌

顳肌

咬肌

斜方肌

三角肌

棘下肌

小圓肌

大圓肌

闊背肌

腹外斜肌

臀大肌

尺骨

尺側屈腕肌

股外廣肌

股二頭肌

腓腸肌

腓長肌

伸趾長肌

腓短肌

屈趾長肌

屈拇長肌

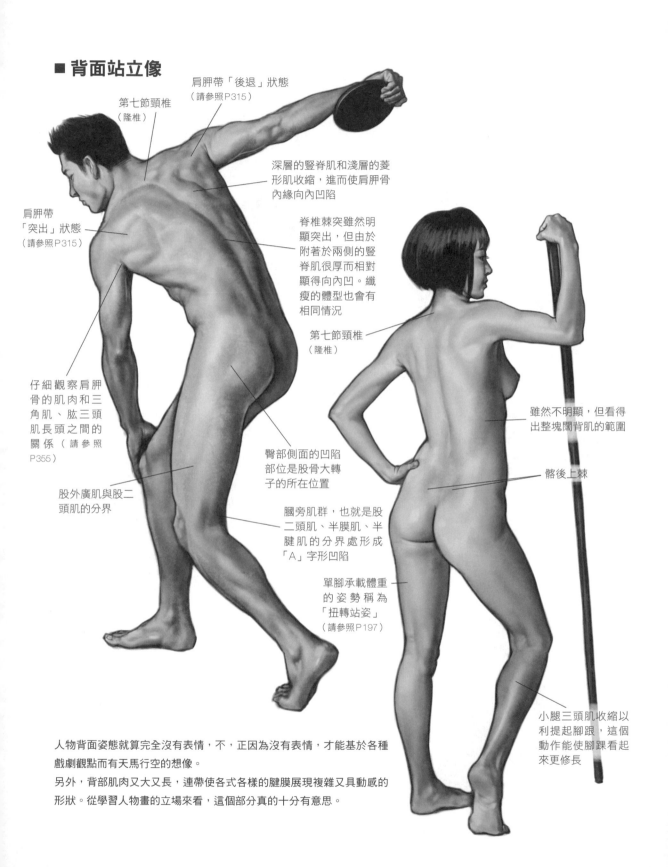

■ 背面站立像

第七節頸椎
（隆椎）

肩胛帶「後退」狀態
（請參照P315）

深層的豎脊肌和淺層的菱
形肌收縮，進而使肩胛骨
內緣向內凹陷

肩胛帶
「突出」狀態
（請參照P315）

脊椎棘突雖然明
顯突出，但由於
附著於兩側的豎
脊肌很厚而相對
顯得向內凹。纖
瘦的體型也會有
相同情況

第七節頸椎
（隆椎）

仔細觀察肩胛
骨的肌肉和三
角肌、肱三頭
肌長頭之間的
關 係（請 參 照
P355）

雖然不明顯，但看得
出整塊闊背肌的範圍

臀部側面的凹陷
部位是股骨大轉
子的所在位置

髂後上棘

股外廣肌與股二
頭肌的分界

膕旁肌群，也就是股
二頭肌、半膜肌、半
腱肌的分界處形成
「A」字形凹陷

單腳承載體重
的 姿 勢 稱 為
「扭轉站姿」
（請參照P197）

小腿三頭肌收縮以
利提起腳跟，這個
動作能使腳踝看起
來更修長

人物背面姿態就算完全沒有表情，不，正因為沒有表情，才能基於各種
戲劇觀點而有天馬行空的想像。
另外，背部肌肉又大又長，連帶使各式各樣的腱膜展現複雜又具動感的
形狀。從學習人物畫的立場來看，這個部分真的十分有意思。

■ 背面肌肉分布

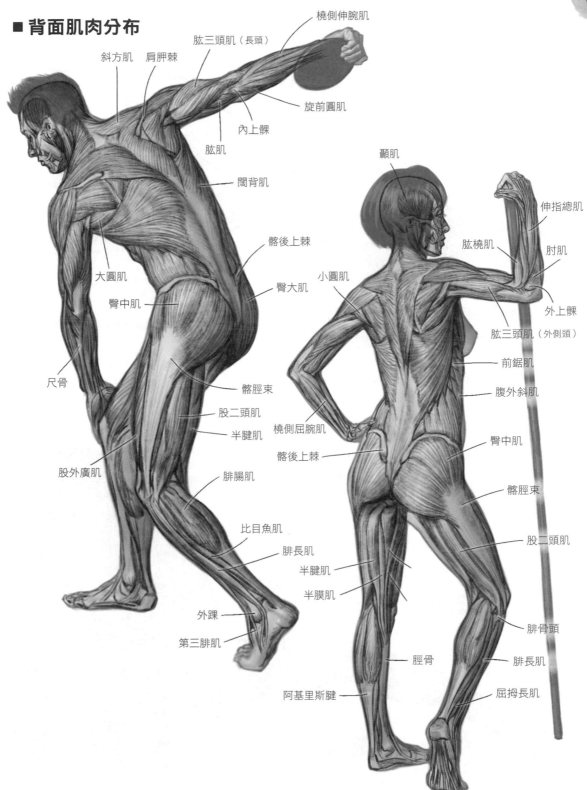

橈側伸腕肌

肱三頭肌（長頭）

斜方肌　肩胛棘

旋前圓肌

內上髁

肱肌

闊背肌

顳肌

髂後上棘

小圓肌

臀大肌

大圓肌

臀中肌

肱橈肌

伸指總肌

肘肌

外上髁

肱三頭肌（外側頭）

前鋸肌

腹外斜肌

臀中肌

尺骨

髂脛束

股二頭肌

半腱肌

橈側屈腕肌

髂後上棘

髂脛束

股外廣肌

腓腸肌

股二頭肌

比目魚肌

腓長肌

半腱肌

半膜肌

腓骨頭

腓長肌

外踝

第三腓肌

脛骨

阿基里斯腱

屈拇長肌

■ 橫躺姿勢、坐姿

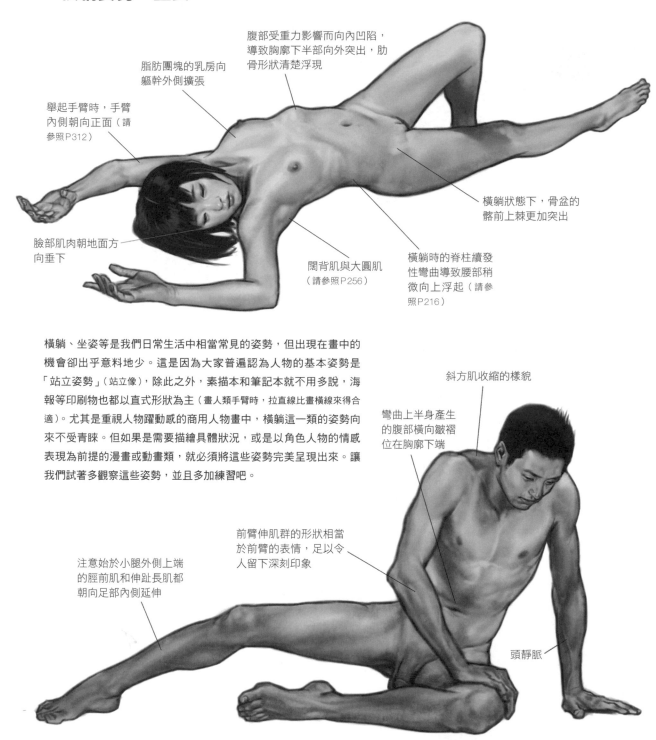

腹部受重力影響而向內凹陷，導致胸廓下半部向外突出，肋骨形狀清楚浮現

脂肪團塊的乳房向軀幹外側擴張

舉起手臂時，手臂內側朝向正面（請參照P312）

橫躺狀態下，骨盆的髂前上棘更加突出

臉部肌肉朝地面方向垂下

闊背肌與大圓肌（請參照P256）

橫躺時的脊柱續發性彎曲導致腰部稍微向上浮起（請參照P216）

橫躺、坐姿等是我們日常生活中相當常見的姿勢，但出現在畫中的機會卻出乎意料地少。這是因為大家普遍認為人物的基本姿勢是「站立姿勢」（站立像），除此之外，素描本和筆記本就不用多說，海報等印刷物也都以直式形狀為主（畫人類手臂時，拉直線比畫橫線來得合適）。尤其是重視人物躍動感的商用人物畫中，橫躺這一類的姿勢向來不受青睞。但如果是需要描繪具體狀況，或是以角色人物的情感表現為前提的漫畫或動畫類，就必須將這些姿勢完美呈現出來。讓我們試著多觀察這些姿勢，並且多加練習吧。

斜方肌收縮的樣貌

彎曲上半身產生的腹部橫向皺褶位在胸廓下端

前臂伸肌群的形狀相當於前臂的表情，足以令人留下深刻印象

注意始於小腿外側上端的脛前肌和伸趾長肌都朝向足部內側延伸

頭靜脈

■ 橫躺姿勢、坐姿的肌肉分布

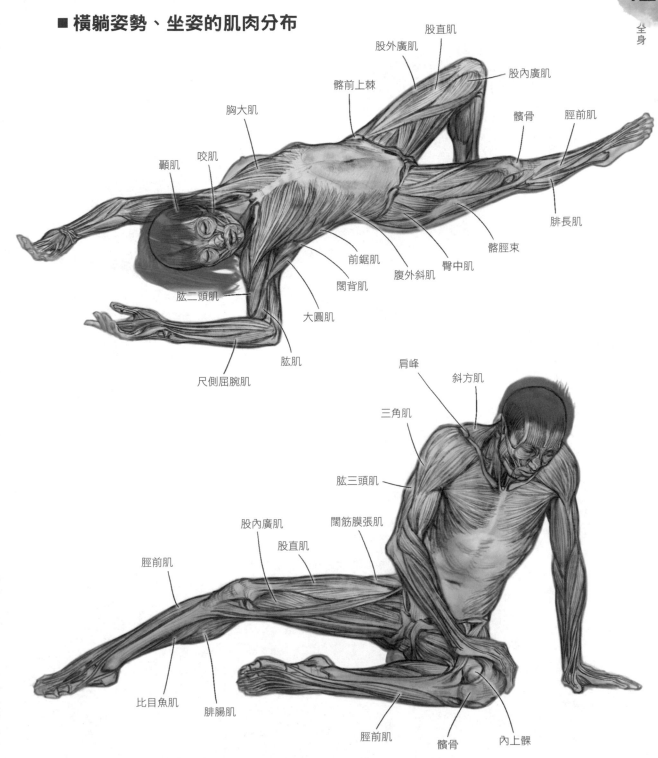

股直肌

股外廣肌

股內廣肌

髂前上棘

胸大肌

髕骨

脛前肌

顳肌　咬肌

腓長肌

髂脛束

前鋸肌

肱二頭肌

臀中肌

腹外斜肌

闊背肌

大圓肌

肱肌

尺側屈腕肌

肩峰

斜方肌

三角肌

肱三頭肌

股內廣肌

闊筋膜張肌

股直肌

脛前肌

比目魚肌

腓腸肌

脛前肌

髕骨

內上髁

※ 這些基本姿勢圖是參考《몸꼴 미술해부학》（延世大學解剖學教室）修改而成。

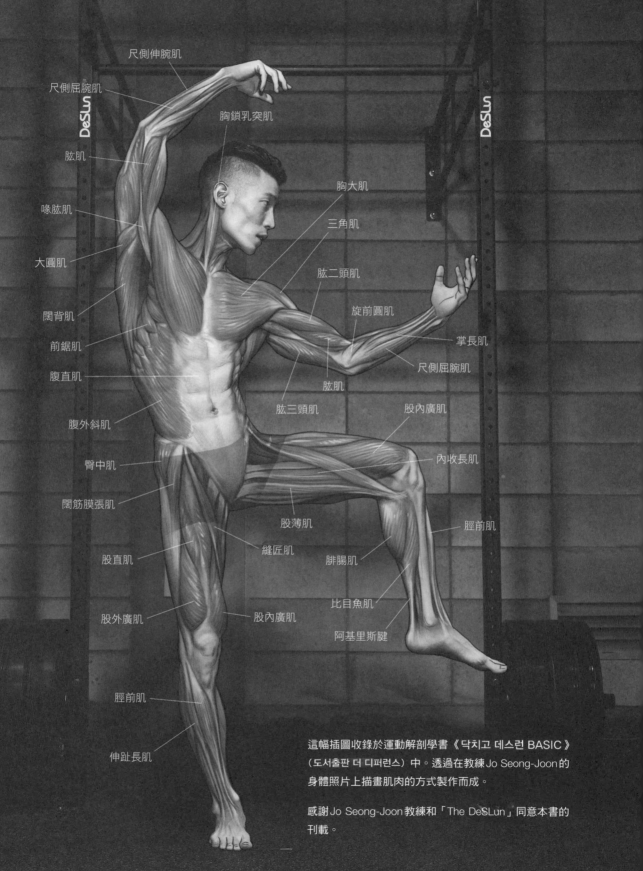

尺側伸腕肌

尺側屈腕肌

胸鎖乳突肌

胸大肌

肱肌

三角肌

喙肱肌

肱二頭肌

大圓肌

旋前圓肌

闊背肌

掌長肌

前鋸肌

尺側屈腕肌

腹直肌

肱肌

腹外斜肌

肱三頭肌

股內廣肌

臀中肌

內收長肌

闊筋膜張肌

股薄肌

脛前肌

股直肌

縫匠肌

腓腸肌

股外廣肌

股內廣肌

比目魚肌

脛前肌

阿基里斯腱

伸趾長肌

這幅插圖收錄於運動解剖學書《닥치고 데스런 BASIC》
（도서출판 더 디퍼런스）中。透過在教練 Jo Seong-Joon 的
身體照片上描畫肌肉的方式製作而成。

感謝 Jo Seong-Joon 教練和「The DeSLun」同意本書的
刊載。

橈側伸腕長肌

橈側伸腕短肌

伸指總肌

肱三頭肌

三角肌

斜方肌

棘下肌

闊背肌

腹外斜肌

臀中肌

臀大肌

股二頭肌

半腱肌

腓腸肌

阿基里斯腱

橈側伸腕長肌

肱肌

肱橈肌

肱二頭肌

橈側伸腕短肌

大圓肌

股外廣肌

闊筋膜張肌

髂脛束

腓長肌

股二頭肌

伸趾長肌

比目魚肌

內收大肌

股薄肌

半膜肌

結語

「前輩，請問有沒有值得推薦的簡單易懂的解剖學書？」

時常會有長年專攻繪畫的學生這麼問我。每次遇到這種問題，我也一籌莫展，畢竟我也沒見過市面上有這樣的書。所以我都半開玩笑又臭屁地這麼回答：

「再多等一會，我來出一本。」

我好歹是以繪畫為志向的畫家，自然會想要學習解剖學，而且家裡也堆了不少解剖學書以便必要時能隨時查閱，但不管怎麼說，解剖學這門學問實非一入門就能「輕易」接觸的領域。

那時候我正巧與漫畫之神金政基（Kim Jing-Gi）先生一起參加「漫畫家學習會（現在的「月兔」）」，而這是一場命運的安排。在那宛如夢境般的場所，大家都對「現在市面上可供繪畫學習者參考的美術解剖學書，內容幾乎都是出自西方人的觀點」這樣的意見產生共鳴。

俗話說打鐵要趁熱。大家聊著聊著就變成「既然大家都有同樣想法，乾脆自己畫一本」。我最初的構想是將當初上課時「我寫得亂七八糟的筆記」彙整集結成書，所以一時嘴快說了大話：「書的整體架構就交給我處理吧。」沒想到我的進度超級緩慢，導致這個「美術解剖學出書計畫」的熱情就這樣逐漸退燒了。再加上原本邀請的執筆老師們都是工作繁忙的有名作家，無法一直配合我們的進度延宕，到最後這本解剖學書便成了我一個人的功課。

開始創作的前一兩年，我在某個聚會中認識藝術家暨解剖學者Song Dong-Jin博士，而在博士的介紹下參加延世大學齒學部解剖學教室針對一般人士開設的解剖學研習坊「達文西學院」。我在「達文西學院」裡認識了Kim Hee-Jin教授和Yun Kwang-Hyun教授，他們給予我許多非常寶貴又真誠的建議，再次燃起我努力創作這本書的鬥志。這本書的完成歸功許多專家的協助，但書中仍舊有不少出自我個人的觀點與判斷，我畢竟只是個單憑雙眼和雙手打天下的無名作家，所以就算已來到了尾聲，心情還是非常忐忑不安。

這是一本基於「Stonehouse」的個人觀點所撰寫的書，但畢竟以人體這個嚴謹的基礎科學為材料，牽涉的又是不能輕易下定論的沉重主題，因此筆者深怕提供錯誤知識給這些以美術為志向的學子，從下筆到現在仍時時帶著戒慎恐懼的心情。

這本書的撰寫耗時長達九年，這九年來我在「解剖學」領域中哭著笑著，內在與外貌也隨著書的完成而改變許多。希望大家今後也能繼續守護身為一家之主、身為父親、身為作家的我繼續日漸成長。除此之外，由衷感謝至今一直守護著我和這本書的眾多讀者。

最後，不管這將會是一本怎麼樣的書，九年來一直靜靜等候我的省安堂（韓國出版社）Choi Ok-Hyun常務、身為我的責編又是同年好友的Park Jeong-Hoon次長、老是為我操心的Choi Dong-Jin前次長、總是鼓勵我的好友Jung Woon、Dong Soo哥和月兔的好友們、時時為我擔心的岳父、酒友暨可靠的諮詢顧問Shin Dong-Sun和Kwon Soon-Wook、針對這本未臻完善的書給予指教與建議的Kim Hee-Jin教授和Yun Kwang-Hyun教授、我永遠的恩師Kim Je-dong老師、來不及看到這本書上市就已辭世的O Se-Yeong老師、執筆期間為我勞費心力，世上最棒的妻子兼競爭對手的Lee Li-gon、靠得住的兒子Tae-Ran、辛苦照料我這個沒用女婿的岳母、我的母親、妹妹Po-Kyeong、家裡的老狗Torutori、看到這本書肯定會為我感到開心的父親，請讓我帶著謝意將這本書獻給您們。

2017年1月 石政賢

這本書的基本架構來自於大學時代的解剖學筆記

索引

Stonehouse的
美術解剖學筆記

出　　　　版／楓書坊文化出版社
地　　　　址／新北市板橋區信義路163巷3號10樓
郵 政 劃 撥／19907596　楓書坊文化出版社
網　　　　址／www.maplebook.com.tw
電　　　　話／02-2957-6096
傳　　　　真／02-2957-6435
著　　　　者／石政賢
翻　　　　譯／龔亭芬
責 任 編 輯／王綺
內 文 排 版／謝政龍
港 澳 經 銷／泛華發行代理有限公司
定　　　　價／1200元
二 版 日 期／2021年11月

國家圖書館出版品預行編目資料

Stonehouse的美術解剖學筆記 / 石政賢
作；龔亭芬譯. -- 初版. -- 新北市：楓書
坊文化, 2019.12　面；　公分
ISBN 978-986-377-538-6（平裝）

1. 藝術解剖學　2.人體畫

901.3　　　　　　　　108016631